一听就懂的音乐剧

费元洪 著

生活·讀書·新知 三联书店

Simplified Chinese Copyright © 2025 by SDX Joint Publishing Company.
All Rights Reserved.
本作品中文简体版权由生活·读书·新知三联书店所有。
未经许可，不得翻印。

图书在版编目（CIP）数据

一听就懂的音乐剧 / 费元洪著. —北京：生活·
读书·新知三联书店，2025.1
（三联生活周刊·中读文丛）
ISBN 978-7-108-07775-2

Ⅰ.①一… Ⅱ.①费… Ⅲ.①音乐剧—世界—通俗读物
Ⅳ.① J832-49

中国国家版本馆 CIP 数据核字 (2024) 第 028489 号

责任编辑	黄新萍
特邀编辑	赵　翠
装帧设计	薛　宇
责任校对	曹忠苓
责任印制	李思佳
出版发行	生活·讀書·新知三联书店
	（北京市东城区美术馆东街 22 号 100010）
网　　址	www.sdxjpc.com
经　　销	新华书店
印　　刷	天津裕同印刷有限公司
版　　次	2025 年 1 月北京第 1 版
	2025 年 1 月北京第 1 次印刷
开　　本	720 毫米 × 1020 毫米　1/16　印张 31
字　　数	380 千字　图 162 幅
印　　数	0,001－6,000 册
定　　价	128.00 元

（印装查询：01064002715；邮购查询：01084010542）

目 录

推荐序　i

自序　v

引子　世界第一部音乐剧之争　ix

Part ONE

英国篇

导读　不擅长音乐的英国成了音乐剧大国　2

1　《剧院魅影》 最适合的音乐剧题材，没有之一　7

2　《猫》 音乐剧世界里的"奇异果"　23

3　《万世巨星》 用摇滚写《圣经》，就是这么叛逆　37

4　《悲惨世界》 罕见的史诗类音乐剧　45

5　《贝隆夫人》 阿根廷国母的英式解读　61

6　《跳出我天地》 一个男孩和他的芭蕾梦　71

7　《妈妈咪呀》 点唱机音乐剧的奇迹　79

8、9　《人鬼情未了》《保镖》 看经典IP如何复活　89

10　《玛蒂尔达》 孩子的叛逆总在学校里　99

Part TWO

美国篇

　　导读　多姿多彩的百老汇　108

11　《音乐之声》　玛丽亚一家的"动人"神话　115

12　《西区故事》　音乐剧"精英"的逆袭　129

13　《芝加哥》　暗黑喜剧的大赢家　143

14　《狮子王》　迪士尼音乐剧的常青树　157

15　《魔法坏女巫》　前传胜过原著的改编　169

16、17　《蜘蛛侠》《金刚》　没有最贵，只有更贵　179

18　《歌舞线上》　看了这部剧，你才真正懂得百老汇　189

19　《金牌制作人》　用一出闹剧讲清百老汇的投资关系　205

20　《追梦女郎》　歌舞之中释真情　217

21　《吉屋出租》　"屌丝"不可怕，只要做艺术家　225

22　《拜访森林》　讲哲理最精辟的音乐剧　235

23　《春之觉醒》　叛逆与诗意共同绽放　245

24　《汉密尔顿》　当嘻哈乐进入上流社会　253

Part THREE

法国篇

导读　特立独行的法国音乐剧　274

25 《巴黎圣母院》 最富诗意的法式音乐剧　283

26 《小王子》 法国人才做得好的写意戏　299

27 《星幻》 法语音乐剧的开山之作　309

28 《摇滚莫扎特》 宇宙第一神剧　319

29 《罗密欧与朱丽叶》 法式热血与英式文本的完美结合　333

Part FOUR

德奥篇

导读　德奥音乐剧：欧洲传统的现代表达　346

30 《伊丽莎白》 还你一个真实的茜茜公主　355

31 《莫扎特》 音乐天才的爱与痛　375

32 《蝴蝶梦》 英式悬疑的德奥改编　393

33 《吸血鬼之舞》 酷炫好玩的恐怖暗黑喜剧　407

Part FIVE

俄罗斯篇

导读　俄式音乐剧何以成为"后起之秀"？　428

34　《基督山伯爵》"忍辱负重"的俄式音乐剧　437

35　《安娜·卡列尼娜》当舞台飘起漫天大雪　449

36　《奥涅金》俄式华丽审美的另类表达　459

结语　我看中国音乐剧的发展　470

图片版权　476

后记　478

推荐序

费翔

Hi！大家好，我是费翔。

我正听着费元洪的音乐剧欣赏课程，突然想起了一个问题：我跟音乐剧的第一次接触到底是什么时候？

我最早的音乐剧记忆可能跟很多国内的朋友一样，那就是小时候看到电视台播放 *The Sound of Music*（《音乐之声》）。电视台真的播了好多好多次！但是每一次，我都会被那些旋律、那些人物的故事吸引。这是为什么？我们不一定能理解一个年轻修女的烦恼，但是我们一看到 Julie Andrews（朱莉·安德鲁斯）饰演的玛丽亚离开那个修道院，登上山坡，那首主题歌的音乐一响起，她一开口唱……我的心就跟着她一起飞扬了。这就是音乐剧独有的魅力、音乐的感染力、音乐在我们心中所引起的共鸣。

我记得我第一次买票，坐在剧院里看一场音乐剧的表演是在1978年，我刚去美国念大学，在百老汇看了 *A Chorus Line*（《歌舞线上》），简直是震撼。

我记得，我当时多么渴望拥有舞台上所展现的那种生命力和感染力。我特别羡慕那些音乐剧演员，除了用剧本和台词，还可以用歌声或舞蹈把全场的观众带到情感的极限。所以1991年，我第一次踏上了百老汇的舞台，真的是实现了我的一个梦想。

后来，我很有幸能多次跟百老汇顶级的创作者合作。在他们的指导下，演唱最经典的音乐剧曲目，既是一种享受，也成为我演艺生涯中最珍贵的经历。

你第一次跟音乐剧的接触是什么时候？能想起来吗？别忘了，中国的传

统戏曲也是一种音乐剧！

说到"百老汇"，比我年轻的听众朋友可能会想起2003年的奥斯卡最佳影片 Chicago（《芝加哥》）或者 Beyoncé（碧昂丝）2006年主演的 Dreamgirls（《追梦女郎》）。我相信还有更多的朋友是从小看着 The Lion King（《狮子王》）长大的！

近年来，中国的观众的确对音乐剧有了更多的认识和喜爱，也有更多的机会去现场欣赏音乐剧。

我希望费元洪的这本音乐剧手册能够帮助更多国内的朋友越过语言的障碍，深入地了解和欣赏经典音乐剧的历史和亮点。我自己不在台上演出的时候，也是音乐剧的忠实观众。我希望你也会和我一样爱上音乐剧。也许我们有一天就在同一个剧院里按时入座，等着大幕拉开，期待再一次被感动。

剧场见！　See you in the theatre!

阿云嘎

音乐与戏剧邂逅，梦想与情感交织，便诞生了音乐剧——艺术领域中一颗璀璨而独特的明珠。而《一听就懂的音乐剧》就像一位贴心的向导，开启了一扇通向音乐剧绚丽世界的大门。

本书从音乐剧早期开拓者到当代创新者有全面呈现，费老的文字让我们了解音乐剧的缘起与发展，聆听经典作品背后的创作故事，解读历久弥新的艺术内涵。无论是已经刚刚开始接触音乐剧的观众，还是资深爱好者，都能从这本书中获得无尽的乐趣与启迪。

2017年我与费元洪先生因《我的遗愿清单》结缘至今，他对音乐剧的执着付出与专业精神一直深深感动着我。一路同行，"让更多人走进剧场"始终是我们的共同愿望。期待《一听就懂的音乐剧》能够引领读者与我们一同走进音乐剧的广阔天地，去发现，去沉浸，去热爱。

乐剧的"大山",值得了解和探究。因为工作的缘故,书中不少作品我本人还亲身参与了引进和运营,结合自己多年来的学习和研究体会,自觉还能说出些门道来。我不能说本书所列作品都是经典,但无疑大多获得了成功,特别是商业上的成功(《金刚》和《蜘蛛侠》除外,但失败也有其价值)。我认为,一部音乐剧获得商业上的成功,应该是一个重要指标。因为票是一张张卖出去的,它代表了一时和一地民众真实的喜好,做不了假。

值得一提的是,商业规模虽有高下,对艺术风格的鉴赏却见仁见智,并不会因为来自百老汇,就高人一等。过去和今天,我们推崇百老汇和伦敦西区的戏剧,往往并非艺术风格上的认同,而是拜服于两个大国的影响力。单从中国看,五个国家里也许最让中国人喜欢的音乐剧风格是来自德奥与法国的,尽管这几个国家的商业影响力并不能与百老汇与伦敦西区相比。这就给了我们一个例证,未来,我们要发展壮大自己的音乐剧市场,也要先走出自己的艺术风格之路。

所谓"不识庐山真面目,只缘身在此山中",希望本书可以让爱好者们通过了解一部部具体的海外作品,了解音乐剧的基本样貌,进而反观中国自己的音乐剧。见多,方能识广。世界各国的音乐剧除了是我们学习的对象之外,也像一面镜子,映照着我们可以有的样子。如此,才能"吸收外来,立足本来,面向未来",走出具有中国特色的现代音乐剧道路。

引 子

世界第一部音乐剧之争

哪一部音乐剧才算是第一部音乐剧呢？音乐剧这个名称是怎么来的呢？其实还真没有统一的说法，或者也可以说，各国有各国的说法。

英国·《乞丐的歌剧》

1728年，距今近300年前，英国有一部戏叫《乞丐的歌剧》(*The Beggar's Opera*)，它被认为是英国音乐剧的鼻祖。这是当时英格兰为了对抗占领了伦敦演出市场的意大利歌剧而创造出来的音乐戏剧，被称为叙事歌剧（Ballad opera），获得了巨大成功。这部剧中包含了流行的民谣风格，还有许多讽刺时事的故事。并不意外的是，喜爱叙事歌剧的观众，大多是普通民众。歌剧对民众的要求比较高，往往要有一定的身份地位才能欣赏和参与其中；音乐剧则较为通俗，与民众没有隔阂，这恰恰是现代音乐剧的重要特点与发展基础。

我在上海看过一部由英国霓海剧院（Kneehigh Theatre）带来的音乐剧《手提箱里的死狗》(*Dead Dog in a Suitcase*)，霓海剧院是英国一家非常出名的民间剧团，可惜现已解散。介绍上写着，该歌剧根据《乞丐的歌剧》改编而来。你看，英国人眼中的第一部音乐剧，一直影响到了今天。

美国·《黑巫师》

英国人眼中的第一部音乐剧，美国人却不认同。美国人比较愿意相信他们的第一部音乐剧是《黑巫师》(*The Black Crook*)。这部剧于1866年在美国纽约百老汇所在的区域（那时还没有"百老汇"这个名词）上演，当时连演了474场，形成驻场的传统。一部戏能够驻场上演，就说明了《黑巫师》特别具

有群众基础。

民众喜欢这部戏，很大原因是《黑巫师》里有大量衣着暴露的伴舞女郎，看上去特别香艳。在那个时代，看戏的大多是男性，男女观众的比例和现在是相反的——如今剧场业的观众则基本以女性观众为主。

从美国的通俗音乐剧历史看，《黑巫师》被认为是第一部音乐剧。

在《黑巫师》之后，又有一些创作者，有名的比如词曲作者威廉·吉尔伯特（William Gilbert）和亚瑟·沙利文（Arthur Sullivan），对于欧洲的歌剧，特别是轻歌剧、喜歌剧，又做了进一步的发展，然后提出：音乐在不牺牲娱乐价值的条件下，可以探讨一些当代的社会和政治问题。吉尔伯特和沙利文都认为以前的音乐剧太没有戏感了，只追求声色表演。他们希望音乐剧能够承担起更多戏剧的功能，甚至是社会批判的功能。虽然是英国人，吉尔伯特和沙利文后来双双被认为是20世纪美国音乐剧的先驱。

公认·《演艺船》

要说音乐剧界普遍公认的第一部现代音乐剧，还要算《演艺船》（Show Boat）。因为在这部戏之后，美国百老汇的音乐剧才全面顺利地发展下来，再没有中止和间断，而且越来越壮大。回头看，《演艺船》开启了美国百老汇音乐剧的新时代。这部戏之后，音乐剧作为一门艺术品类就被真正定型了，而且是以批量生产、产业化的方式走了下去。

《演艺船》于1927年在百老汇首演，它和中国也有些渊源。大概是在1935年，还是民国时期，这个戏就以音乐剧电影的方式传到了上海，当时的《演艺船》被翻译为《画舫缘》，还有另一个很美的译名，叫《水上乐府》。《演艺船》则是直译，顾名思义，就是可以供乘客观赏演出的船。

《演艺船》为什么被认为是音乐剧的里程碑作品？因为在《演艺船》之前，音乐剧还是只注重歌舞声色表演，舞台以华丽炫目为主要风格。那时候，有个叫齐格飞的人，被称为"歌舞大王"，就极其擅长此道。如果他在一生中就只是一个歌舞大王，可能在音乐剧历史上也不会有那么高的地位。在他有钱后，他觉得应该把歌舞片的质感往上提升，把故事讲好。《演艺船》就成为一个典范，被创作成为一个严谨而完整的，而且颇为深刻的故事。这部戏出来后，立刻就成为全社会讨论的焦点。从那之后，音乐剧才开始注重音乐和戏剧的有机结合，光有歌舞不行，还要有完整的故事，甚至包含一些

深刻的内涵。

我们音乐剧圈里有个说法，就是《演艺船》开辟了美国叙事音乐剧的传统，由此带出了音乐剧产业。而 Musical（音乐剧）这个词也差不多是从《演艺船》之后才被确立的，因此《演艺船》被公认为是美国音乐剧的一个里程碑。

《演艺船》是在船上演戏的，演给谁看呢？演给上流社会的白人看。首演的一个歌手叫保罗·罗伯逊，他饰演一名黑奴，在船上看着波涛翻滚的密西西比河，想到了自己作为黑奴的身世，唱了那首著名的《老人河》(Ol' Man River)，把黑人的历史和源远流长的密西西比河融合在一起，颇有"问君能有几多愁，恰似一江春水向东流"的意蕴。

中国和世界经典音乐剧的初次碰面

中国与西方音乐剧其实有着深远的连接。王国维曾说过，中国的戏曲就是用歌舞来讲故事的。我们甚至可以说，中国就是一个传统的音乐剧大国，因为我们的戏曲思维就是歌舞思维，而歌舞思维就是音乐剧的核心特质。

但是我们和以欧美文化为代表的西方音乐剧的接触可以说时断时续。从20世纪二三十年代上海与欧美文化的深度交融，到新中国建立后与欧美文化的长期隔绝，再到改革开放以来重新接触和了解欧美文化，开始认识音乐剧，进而创作原创音乐剧，这一历程可谓中国独有的经历。

中国真正意义上第一次引进的世界经典原版音乐剧，是2002年的《悲惨世界》。有趣的是，《悲惨世界》2002年来到上海之后，2003年法国原版音乐剧《巴黎圣母院》也来到上海演出。当中国重新接触到这种当代音乐戏剧的样式之时，发现它竟如此有魅力，音乐剧的康庄大道又重新开启。如今，音乐剧这一当代音乐戏剧样式，在古老而又具有独特文化的中国，探索着具有中国特色和文化质感的创作方式与发展道路。

Part ONE

英国篇

导 读

不擅长音乐的英国成了音乐剧大国

开篇我们把视线移到老牌的戏剧大国,也是音乐剧的核心大国——英国。

英国如今是一个音乐剧大国,在伦敦西区,每天有大量的音乐剧演出。但英国还真不是一个老牌音乐大国。

举例来说,作曲大师安德鲁·劳埃德·韦伯在英国音乐剧界的地位特别高,为什么?很大程度上是因为英国历史上的大作曲家太少。几百年来,英国有名有姓的古典音乐作曲家,与德、奥、法、意、俄等欧洲各国相比,可谓乏善可陈。而以莎士比亚、萧伯纳为代表的英国剧作家却非常多,英国的文学传统一路延续至今,影响着全世界。

英国的戏剧传统开始于古罗马帝国统治欧洲的时候。那时的英国还非常传统,戏剧基本上是跟宗教结合在一起的,产生了不同类型的宗教剧,比如礼拜剧、奇迹剧(搬演《圣经》故事和圣徒事迹,也叫神秘剧或奇迹剧)、道德剧(从教堂布道的仪式演变来,以宣传教义,进行道德劝诫),还有一类叫插剧或幕间剧,顾名思义,就是经常插在道德剧和奇迹剧的幕间演出。由此可见,在莎士比亚诞生之前,英国戏剧已经有了深厚的文学文本传统。

回溯英国戏剧传统,你能看到古希腊戏剧的影响。古希腊戏剧影响了古罗马戏剧,古罗马戏剧又跨过了英吉利海峡,影响了英国,形成了以文本为核心的戏剧传统。

这当然与地理环境有关,因为岛国跟外界比较隔绝,而音乐的传播虽然属于世界性的语言(没有国界和语言的差异),但在人类早期,音乐传播的成本和难度是很高的。因为没有录音机,相比于陆地平原,把音乐从一个地方传播到海峡对岸就会麻烦很多,特别像早期欧洲的音乐,很多都需要乐队现

场演奏，这就需要人力和物力。别看一个小小的英吉利海峡，它却阻碍了欧洲的音乐在英国的传播和发展。

到了十八世纪，英国率先开始了工业革命，经济发达起来。由于英国自己的音乐传统并不深厚，而经济实力又比较强，于是开始大量吸引欧洲各国的音乐家移居英国。这个结果直接导致英国本地的作曲家更加竞争不过来自欧洲大陆的作曲家。

如果我们回过头数一下，英国的古典作曲家少得可怜，最有名的包括巴洛克时期的作曲家亨利·柏塞尔，还有就是乔治·弗里德里希·亨德尔，他创作了很多著名的作品，然而，直到今天，英法两国还在争论亨德尔到底算哪国人。

《乞丐的歌剧》：音乐剧的代名词

英国的古典音乐作曲家比较少，因此英国的歌剧也就不够发达，这个现象到了19世纪末、20世纪初才有所改观。那个时期，涌现出一批英国本土的作曲家，英国人把这个时期称为英国音乐的"文艺复兴"，但比起欧洲真正的文艺复兴足足晚了五六百年。这个时期，英国著名的作曲家埃尔加掀起了短暂的音乐热潮。还有近代作曲家本杰明·布里顿，创作了不少著名的当代歌剧，算是给英国挽回了一些歌剧的颜面。

虽然英国的经典歌剧不多，但在平民音乐戏剧上还是成绩斐然的。之前我提到，1728年诞生了《乞丐的歌剧》，它是当时的英格兰为了对抗从意大利来的歌剧而创作的，它也被英国人认为是通俗音乐剧的代名词，带有非常强的平民风格。

《乞丐的歌剧》所代表的叙事歌剧直接受到法国17世纪末综艺喜剧的影响。综艺喜剧是把流行歌曲配上具有喜感的歌词的一种娱乐演出样式，到18世纪发展成为法国的喜歌剧，成为老少皆宜的音乐戏剧。可以说英国的平民歌剧或者早期的通俗音乐戏剧确实非常接地气，这种平民化和通俗的气质，为音乐剧在英国的爆发打下了基础。

绕不开的莎士比亚

虽然英国的作曲能力并不强，但它的话剧艺术可以说是独步天下。

这当然绕不开莎士比亚。莎士比亚出生于1564年，死于1616年，活了52岁。他主要的创作期是在16世纪末到17世纪初的二十多年间。莎士比亚对于

英语的贡献是无人可比的，他树立和强化了英语的重要性。当话剧这种艺术形式异常发达的时候，音乐戏剧反而可能被压抑。英国的舞台艺术就呈现出话剧发达，而歌剧相对较弱的态势。

莎士比亚的戏剧不只影响了英国，从17世纪开始便传到了德国、法国、意大利、俄国和北欧各国，后来又影响了美国，可以说影响了世界各国话剧的发展。而中国受英国话剧影响较晚，到20世纪初才开始系统介绍和翻译莎士比亚的剧作。

文本创作和歌曲创作的差异

话剧创作属于文本创作，而音乐剧创作除了文本之外，更多的是音乐创作。音乐创作虽以文本为载体，却能传递更为直接和强烈的情感。

文本和音乐在讲故事的速度和方式上是不一样的。在英美，以文本创作为主的话剧圈和以音乐创作为主的音乐剧圈和歌剧圈，基本属于两个圈子。话剧的核心是编剧，音乐剧和歌剧的核心则是作曲，两者的创作基因不同。

英国的音乐剧发展比较晚，它受到自身深厚的文本历史的影响，使得英国音乐剧在整体上比较注重文本创作。

英国戏剧的表演和台词都非常精致，很有腔调。英国的演员，无论是音乐剧演员还是话剧演员，说起台词时字正腔圆，极富味道。到了今天，英国早已不是当年的世界第一强国，但它的语言和文化优越感依然在。英国有一部出名的音乐剧《窈窕淑女》，就表达了语言的重要性和优越感。剧中有一位叫希金斯的语言学教授，能说漂亮的伦敦腔英语，他跟朋友打赌，说能够让家里的一个女佣学会正宗和好听的伦敦口音，从而步入上流社会。最后他果然成功地把女佣转变成为一位有教养的、说着漂亮伦敦腔英语的姑娘。

摇滚乐对英国音乐剧的发展

英国音乐剧的真正兴起是在20世纪五六十年代，那时的英国音乐剧奉行一种拿来主义的态度，其中就包括大量引进美国百老汇的音乐剧作品。

20世纪四五十年代被称为"百老汇的黄金期"，由于英美之间一直有着紧密的联系，许多音乐剧在百老汇获得成功之后，都会到伦敦巡演。这些音乐剧让英国人十分欣赏，并感慨自己与百老汇的差距。

英国的文化传统深厚，加之岛国的地理环境，从某种程度上讲，艺术上

也容易显得守旧，不爱创新。比如，英国近代的音乐剧就不是创新出来的，而是受到百老汇的影响之后才迎来了发展期。当然，这个发展有一个契机，那就是摇滚乐的兴起。

摇滚乐在英国的走红非常之快，感觉就像给英国几百年来的礼教压抑的状态，找到了一个宣泄的出口。如果你有同英国人接触的经历，你就能感觉得到他们许多人是那种外表冷淡、内心有很多想法，又不轻易表现出来的状态。

英国最出名的摇滚乐团是甲壳虫（Beatles，又译作披头士）。它在20世纪60年代风靡全球，在美国巡演时也引起了巨大轰动。

摇滚乐的兴起影响了英国的戏剧界。代表作曲家无疑是安德鲁·劳埃德·韦伯。韦伯将摇滚乐融入他专业的古典音乐素养之中，伴随着全球化的背景，创作出一批优秀的英国音乐剧。

时至今日，英国已成为世界流行音乐大国之一，诞生了大量闻名于世的流行音乐人，相比早年英国古典音乐在欧洲的弱势状况，如今的流行音乐可谓扬眉吐气了。

英国音乐剧的新动力：摇滚乐、韦伯

摇滚乐是英国音乐剧发展的最大动力。

1969年，美国诞生了一部音乐剧《长发》（*Hair*），被认为是第一部完全用摇滚乐来创作的音乐剧。这证明了，摇滚乐完全可以与戏剧结合，成为新的音乐剧样式。

《长发》在英国也非常出名，那时候的韦伯还很年轻，是留着一头披肩长发的摇滚青年。他的父亲是一位标准的古典音乐作曲家，在伦敦音乐学院教授作曲。韦伯在父亲的影响下，经历了完整、严格的古典音乐训练，打下了坚实的创作底子，因此韦伯拥有将古典音乐和流行音乐相结合的能力。

韦伯早期写了一部几乎完全用摇滚乐创作的作品《万世巨星》，后面会专门说这部戏。我认为韦伯最有价值的地方，就在于他将学院派的古典创作与摇滚乐结合在了一起。

我本人毕业于音乐学院，知道许多作曲者能够写出复杂的交响乐，但未必能写出脍炙人口的流行歌曲。而写流行歌曲、摇滚乐的音乐人，因为没有受过专业和深入的学院派训练，让他调动复杂的音乐语言也会有困难。这些

创作者往往只能写流行单曲，而写不来完整的戏剧音乐。韦伯的特点则在于能够把两者相结合，他的作品既有古典音乐的厚度，又有流行音乐的因子。

这两者结合得最好的作品就是《剧院魅影》。在艺术界有一种现象：不是时势造英雄，而是英雄造时势。我们不能想象没有莫奈的印象派绘画，没有贝多芬的交响曲，没有罗丹的雕塑将会是什么样子。同样，我们不能想象没有韦伯的英国音乐剧会是什么样子。

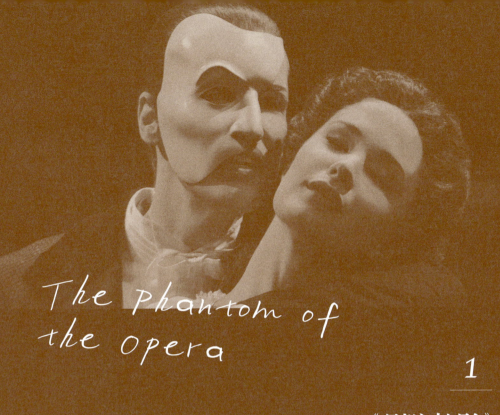

The Phantom of the Opera

1

《剧院魅影》
最适合的音乐剧题材,没有之一

剧目简介

1986年10月9日首演于伦敦女王陛下剧院

作　曲:安德鲁·劳埃德·韦伯(Andrew Lloyd Webber)
作　词:查尔斯·哈特(Charles Hart)、理查德·斯蒂尔格(Richard Stilgoe)
剧　本:理查德·斯蒂尔格、安德鲁·劳埃德·韦伯
导　演:哈罗德·普林斯(Harold Prince)
制作人:卡麦隆·麦金托什(Cameron Mackintosh)和
　　　　真正好戏剧公司(The Really Useful Theatre Co.)

剧情梗概

故事以巴黎歌剧院为背景，呈现了魅影、克莉斯汀及拉乌尔的三角关系。主人公埃里克（魅影）天生畸形，常年住在歌剧院的地宫之中。同时，埃里克又极具艺术才华与自信，对歌剧院上演的戏剧以及当家花旦卡洛塔蔑视不屑，却对美貌与实力兼具的克莉斯汀一往情深。魅影暗中指导克莉斯汀歌唱，扶持她成为首席女主角，但克莉斯汀却爱着和她青梅竹马，同时也是富二代的拉乌尔。魅影一怒之下拐走了克莉斯汀，囚禁了拉乌尔，在地宫向克莉斯汀诉说自己炽热而扭曲的感情。克莉斯汀带着一种复杂的感情亲吻了魅影，最终魅影对克莉斯汀的爱超越了个人的占有欲，于是放了二人，留下自己的披风与面具以及一支玫瑰，独自消失在黑暗中。

获奖情况

获得超过50个戏剧奖项，包括三项英国奥利弗奖、2002年奥利弗最受观众欢迎剧目奖、一项伦敦标准晚报奖、七项托尼奖、七项戏剧艺术奖和三项外界评论圈奖。

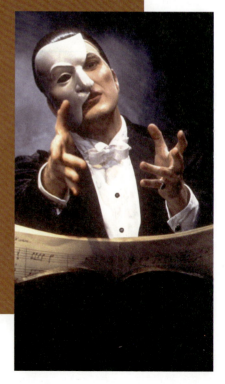

《剧院魅影》是我心中最适合做成为音乐剧的题材，没有之一。一个重要原因，是这部戏讲的就是在剧院里发生的故事。

一般来说，观众在剧场里看戏，看的都是剧场之外的故事，但《剧院魅影》让你在剧场里看一个发生在剧场中的故事，所以看它的感受跟看别的戏很不一样。剧中很多场景就在舞台上发生，那一刻你会觉得自己好像就是《剧院魅影》中的观众，你与剧中的角色共处于同一个时空之中。

同时，《剧院魅影》还是一个有悬疑的，甚至有点惊悚的爱情故事。它强烈的现场感会让观众在剧场中真正体会到身临其境。

"没有法国人的原创，也就没有《剧院魅影》"

英国的音乐剧制作人真的应该特别感谢法国人。因为在英国，最出名、演出时间最长的两部音乐剧，一部是《剧院魅影》，一部是《悲惨世界》，而这两个剧的原创小说都是法国人写的。如果没有法国人的原创小说，也就没有英国这两部经典音乐剧。《剧院魅影》的作曲至少还是英国人韦伯，而《悲惨世界》的词曲作者都是法国人，只不过在英国发扬光大了。

《剧院魅影》是一部法国通俗小说，作者是法国记者、侦探小说家加斯东·勒鲁。在法国这个文豪扎堆的国度，加斯东·勒鲁算不上文学大家，属于类型小说家；《剧院魅影》这部小说也排不进世界经典文学的梯队。但这并不妨碍它成为最适合改编为音乐剧的题材。

小说《剧院魅影》以巴黎歌剧院为历史背景和故事的灵感来源。也就是说，这虽是一部虚构小说，但故事的背景和地点却是真实的。巴黎歌剧院是

世界上最豪华、最庞大的歌剧院之一，在欧洲歌剧院里有极高的历史地位。在欧洲历史中，教堂和剧场，可以说是西方人的精神家园，教堂负责信仰，剧场负责审美和娱乐。

巴黎歌剧院不只是一个剧院，还拥有芭蕾舞团、交响乐团、歌剧团等，人员非常庞杂。据说巴黎歌剧院的工作人员达1000余人，各种各样复杂的人际关系自然也不少见。《剧院魅影》里那个傲慢霸道的女主角卡洛塔，在巴黎歌剧院的历史上是真实存在的。

巴黎歌剧院为何会成为《剧院魅影》的故事发生地？

《剧院魅影》的发生地在巴黎歌剧院。法国自路易十四统治之后，在艺术上的华贵、大气在欧洲就是出了名的，这也体现在巴黎歌剧院上。当你看到巴黎歌剧院时，一定会非常震惊，因为它就像一个巨大的首饰盒，奢华至极，庞大至极。

巴黎歌剧院历时15年建成，舞台上可以同时容纳450名演员，堪称当时的剧场舞台之最。

还有一件有意思的事，是巴黎歌剧院的门特别多，共2531扇，同时有一个6英里长的地下暗道，简直就是一个巨大的防空洞。这样庞大的地下建筑结构不免让人感到惊讶。为什么巴黎歌剧院能够成为《剧院魅影》的故事发生地？并不是加斯东·勒鲁多么有想象力，而是《剧院魅影》中很多令人匪夷所思的细节都是真实的。

比如，《剧院魅影》中，魅影带着克莉斯汀划着小船，在地下湖中穿行。可能有人会觉得奇怪，哪个剧院下面会有湖？但，这是真的！巴黎歌剧院的地底真的有个湖。剧院不仅有湖，它的地下结构更是深达7层。可以说，是剧院的地下湖和复杂的地下结构，赋予了加斯东·勒鲁灵感。

此外，《剧院魅影》中有一盏大吊灯，第一幕结束的时候，魅影制造了吊灯坠落的恐怖事件。而事实上，巴黎歌剧院的观众席头顶上也有一盏大吊灯，重达8吨。你想想，如果大吊灯砸下来，下面又坐满了观众，会是怎样的状况？可见，剧院自身的特点，为剧中的恐怖事件设置了现实基础。

再比如，剧中有个包厢叫五号包厢。如果你有机会去巴黎歌剧院的五号包厢里，可以敲敲它的柱子，你会发现，这个柱子和其他包厢的都不同，它是中空的。这也引起了大家很多的联想。这么大一个剧院，为什么唯独这个

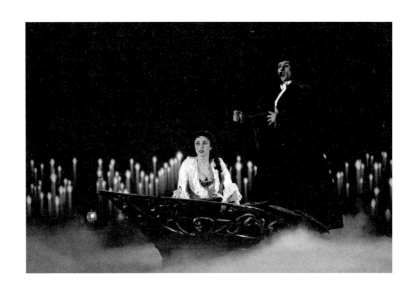

包厢的柱子是空的呢?里面有什么机关?

这些都是巴黎歌剧院令人遐思的地方,被加斯东·勒鲁借用到了小说里,营造出了悬疑效果。

适合改编为音乐剧的文本,不一定是文学经典

经常看戏的人都有体会,最优秀的电影和音乐剧,它的来源往往并不见得是最优质的文学小说。

很多文学小说,特别是大文豪的经典作品,不一定适合被改编为电影和音乐剧。因为文学有文学的特质,转换为另一种艺术样式后,不见得能把它最有味道的部分呈现出来。同时,不少转换成经典电影、电视和音乐剧的文学作品,也往往不是文学经典。当然,也有像《悲惨世界》《巴黎圣母院》《罗密欧与朱丽叶》这种同时也是文学经典的音乐剧的例子。

小说《剧院魅影》因为通俗,很受大众喜欢,1925年最先改编为电影。那个时候有声电影刚出现没多久,还是黑白的。在1943年、1962年以及1989年,电影《剧院魅影》被不断翻拍,诞生了不同的版本,在1982年,还出现过电视版本。在中国也有一部与《剧院魅影》相关的电影,改编后叫《夜半歌声》,由张国荣、吴倩莲、黄磊主演。他们三个人的角色关系基本上对应了

魅影、克莉斯汀和拉乌尔这三个主要角色。

无疑，小说《剧院魅影》为音乐剧赋予了得天独厚的文本基础，因为这是少有的讲述剧场故事的文学作品，天然地具有改编为优秀舞台作品的基因。

《剧院魅影》是怎么被改编成音乐剧的？

1984年，"The Edinburgh Festival Fringe"（现为"Fringe Theatre"，译为"边缘戏剧节"或"前卫戏剧节"）做了一个试验，将威尔第（1813—1901，意大利作曲家）、古诺（1818—1893，法国作曲家）、奥芬巴赫（1819—1880，德籍法国作曲家）等古典歌剧作曲家所写的歌剧片段拼凑在一起，做成一部新的作品。韦伯也参与了这个试验。在这些尝试中诞生了一部著名的音乐剧《摇滚恐怖秀》（*Rocky Horror Show*），是将摇滚乐与恐怖元素结合的戏剧，由此韦伯想到了也许可以对这几位歌剧作曲家的作品进行改编，创作一部具有恐怖气氛的音乐剧。后来韦伯看到了《剧院魅影》这部小说，他觉得也许可以结合古典作曲家的音乐，将它改编成音乐剧。

在看完小说《剧院魅影》之后，韦伯被里面浪漫的爱情和动人的故事打动了，于是他打消了使用威尔第、古诺、奥芬巴赫的歌剧音乐来拼凑一个故事的想法，决定由自己作曲。

之后韦伯找到了在百老汇非常出名的导演、制作人哈罗德·普林斯（1928—2019），请他来执导《剧院魅影》。哈罗德·普林斯曾导演过经典音乐剧《西区故事》。韦伯还找到了歌词作者和编剧理查德·斯蒂尔格负责《剧院魅影》的剧本创作。

在辛德蒙顿的夏日音乐剧音乐节上，韦伯根据初稿导演了第一幕，其中，魅影的饰演者是科姆·威尔金森，也就是音乐剧《悲惨世界》冉·阿让的首任扮演者，饰演女主角克莉斯汀的演员则是韦伯的第二任妻子莎拉·布莱曼。

莎拉·布莱曼曾在音乐剧《猫》中饰演一只小猫，自那时起与韦伯结识，她形象可爱甜美，歌声清亮。音乐剧《剧院魅影》创作期间，正是韦伯和莎拉·布莱曼的热恋期，韦伯充满创作激情或许也是因为有了爱的滋养。

《剧院魅影》第一幕试演结束，大家都觉得好，唯独觉得剧中歌词不够浪漫，希望可以更年轻、更浪漫。后来韦伯就把词作者换成了还名不见经传的年轻人查尔斯·哈特，当时哈特只有20岁出头，韦伯也才30多岁。大胆起用

查尔斯·哈特的效果非常不错，主创班底就此形成。1986年，《剧院魅影》在伦敦正式首演。

当时的第一任魅影饰演者是迈克尔·克劳福德。迈克尔饰演的魅影很迷人，嗓音富有磁性，充满神秘感。而克莉斯汀自然是由韦伯的妻子莎拉·布莱曼饰演。《剧院魅影》首演便轰动了英伦，获得巨大成功和好评。这与另一部经典音乐剧《悲惨世界》不同，《悲惨世界》首演后遭遇了大量批评，主要来自剧评人，最后是市场的积极反馈才奠定了它的成功。

《剧院魅影》从1986年开始就在女王陛下剧院（Her Majesty Theatre）演出，一直到现在。它也是迄今为止最赚钱的音乐剧之一，后来在百老汇首演后也一直没停，直到席卷全球的新冠疫情暴发后才被迫停演。

韦伯在《剧院魅影》首演之前已经很有名气了。他创作了大量的经典音乐剧，比如《猫》《星光快车》《约瑟夫和他的神奇彩衣》《万世巨星》等。而在《剧院魅影》上演的时候，韦伯也成了历史上第一位在伦敦西区同时有三部作品驻演的作曲家，这三部音乐剧分别是《猫》《星光快车》和《剧院魅影》。直至今日，《剧院魅影》依然是全世界商业上最成功的音乐剧。

戏剧结构内核：三角关系

《剧院魅影》呈现了一种三角关系：主人公魅影和女主角克莉斯汀的师徒关系，克莉斯汀和拉乌尔的情侣关系，以及魅影和拉乌尔的情敌关系，剧中的其他角色都是围绕这个三角关系延伸出来的。

魅影是一个强势的人物，欲望强烈，不达目的誓不罢休。他虽然看似披着魔鬼的外衣，却有着一颗艺术家的内心。看完全剧的时候，观众对魅影充满了同情，很多人都希望魅影可以与克莉斯汀走到一起。

按理说，像魅影这样一个孤僻的，生活在剧院地底，性格残忍，长相丑陋，动不动就杀人并爱制造恐怖事件的角色，是应该遭人厌弃的，但魅影却引起了观众的巨大同情。他走的时候，在椅子上留下了一支玫瑰。没人知道他去了哪里，这留下了一个巨大的悬念。

魅影为什么会令人同情？

首先，他是一个受害者。魅影的身世非常悲惨，剧中其实暗示了他曾被人关起来，经受过恶劣的对待。他被马戏团带着到处巡演，被当猴一样耍弄。原作小说中对这个人物背景表达得更多一点。其次，魅影有着巨大的艺术才

华,他比常人聪明,对人性的理解也超出常人。

可以说,魅影是自信和自卑双重性格的结合体。

他的自卑在于他没办法见人,不得不以面具来掩饰,但他又是一个特别有才华的作曲家,在艺术方面极度自信。他特别瞧不上巴黎歌剧院上演的那些歌剧,更瞧不上歌剧院的当家花旦卡洛塔。卡洛塔不仅傲慢,人品也不好。魅影唯独对长得漂亮,唱得又好的克莉斯汀一往情深。

全剧即将结束时,魅影完全可以选择鱼死网破,让克莉斯汀、拉乌尔甚至整个剧院都化为灰烬,但他没有这样做,他选择为了爱的人牺牲自己。他得不到克莉斯汀,却没有破坏这一切。最终这个可怜人表现出了善意,他对克莉斯汀的爱战胜了自己的私欲。

当然,不得不说克莉斯汀的情商非常高。在全剧最关键的那一刻,克莉斯汀带着复杂的感情亲吻了魅影。这个亲吻既是她对艺术家的崇拜,也包含了对这个可怜的生命的怜惜。这异常复杂的一吻,让缺爱的魅影终于获得了从未有过的体验。

这一吻是全剧的转折点。魅影最后离开了他生活的巴黎歌剧院,他一定是非常伤心的,而他又那么爱克莉斯汀,这一切都引发了观众对他的无限同情。

在《剧院魅影》之后,韦伯又创作了续集《真爱永恒》(*Love Never Dies*)。续集中,拉乌尔变成一个非常颓废的人,因为他其实没什么本事,随着时代变迁,其家族也衰落了。那么下面就来说说拉乌尔。

拉乌尔是一个自我感觉良好的富二代,长得帅,但没什么才华,而且他是缺乏同情心和个人魅力的角色。克莉斯汀虽然愿意与拉乌尔在一起,但拉乌尔并不具有在灵魂和精神上与克莉斯汀产生共鸣的能力。在精神层面,克莉斯汀是被魅影引领的,因为她是艺术家,爱唱歌,而且魅影的确给了她无人可及的艺术指导和精神上的引领。剧中有一个经典段落,就是魅影划着小船把她带到自己在剧院地下的家中。这个段落象征着魅影对克莉斯汀灵魂上的引领。

而这个场景的音乐堪称音乐剧歌曲中的巅峰之作。它把摇滚乐和古典音乐完美结合在了一起,而且越唱越高,完美地发挥了男女二重唱的声音特质。类似这样完美融合了两种不同风格的歌曲,在音乐剧历史上很少看到,给人异常独特的音乐质感。

在这三个主要角色中,魅影是最复杂的,也是最令人同情的;克莉斯汀是大家普遍喜欢的角色,聪慧、美丽、单纯;相对而言,拉乌尔比较容易被人轻视,因为他是比较自私的,缺乏同理心的,他为了得到克莉斯汀用了各种手段,武断且浮躁。整部戏的戏剧结构基本上是由这三个角色的三角关系构成的。

戏中戏的天然魅力

《剧院魅影》有着鲜明的戏中戏结构。戏中戏具有天然复杂的结构感,因此具有独特的戏剧魅力。

音乐剧,包括歌剧,有大量作品属于后台音乐剧(Backstage Musical),这几乎成为了一种题材类型,讲的就是台前幕后的故事,比如话剧《暗恋桃花源》《糊涂戏班》,音乐剧《歌舞线上》《金牌制作人》都属于这一类。因为它能穿越台前与幕后,让你看到戏剧背后有意思的、内在的东西,观众看这类戏,穿越在台前幕后,往往会特别过瘾。

在《剧院魅影》中，一共出现了三次戏中戏的段落。

第一场是《汉尼拔》，讲述的是发生在迦太基国的战争。故事发生在古埃及时期，迦太基国同古罗马打仗，将领汉尼拔得胜归来，其实这只是一个短暂的胜利，因为历史上这个小国最后被罗马征服了。

音乐剧一开场，就是这个戏中戏，而观众此时并不知情，这是特别有意思的。剧中人物全部用美声演唱，观众一时也没弄明白，到底看的是音乐剧还是歌剧。直到剧中人唱了三四分钟之后，剧团经理走上舞台打断演出，观众才恍然大悟，原来这是一出戏中戏。在戏中戏里，我们也可以发现克莉斯汀只是一名不起眼的群舞演员。

第二个戏中戏是《耳背亲王》，故事发生在17世纪的意大利。那时的意大利盛行芭蕾舞，剧中人物跳起了各式各样的芭蕾。魅影开始捉弄当家花旦卡洛塔，让她在这部戏中不能发出声音，一个目的是惩戒这个当家花旦，让她别太飞扬跋扈，另一目的就是要让克莉斯汀有机会担当主角。

第二个戏中戏和第一个的区别，就是魅影参与进来了。当卡洛塔歌唱到一半，发出蛤蟆般的叫声时，魅影开始狂笑，观众会看到戏内和戏外的对比，戏剧效果比前一次的戏中戏更进了一层。观众此时会觉得非常过瘾，因为剧场演出中断是一个重大事故，而我们亲眼见证了，但与此同时，我们又知道这只是戏中戏。这的确是富有魅力的一刻。

第三个戏中戏发生在第二幕。魅影在第一幕结束以后已经销声匿迹了一段时间，大家都以为剧院魅影已经死掉了，开始欢庆，第二幕的第一场就是一个欢庆的假面舞会。而当欢乐的气氛达到顶点的时候，魅影却出现了。他穿着一身戏服，戴了一个大面具和一顶大帽子。原来，这段时间他一直在创作一部戏，他要求剧团把这部戏排演出来。也就是说，作为艺术家，魅影准备真正实现自己的艺术理想了。

这第三个戏中戏，可谓戏剧史上的点睛之笔，它第一次让戏外的情感和戏中戏的情节高度融合。这部戏的名字叫作《唐璜的胜利》。

唐璜是一个花花公子。魅影创作这部戏的时候，特别设置了一个更衣室换装的情节，借此杀害剧中男主角，由自己亲自出演。观众并不知道魅影会以这样的方式出现。借助《唐璜的胜利》的首演，拉乌尔和剧团经理、管理人员设计了一个圈套，想要在戏中戏的演出过程中，把门全部关死，只等魅影出现时当场将其擒获。但他们怎么也没想到，魅影竟然亲自在剧中把男主

角杀死，然后自己来替代他扮演这个角色，与克莉斯汀扮演的女主角开始了一段热烈而充满情欲色彩的对手戏。

换句话说，魅影在戏外满足不了的欲望，索性在自己写的戏里过足瘾。第三个戏中戏中一首叫作《覆水难收》(*Past the Point of No Return*) 的歌表达了魅影本人、《唐璜的胜利》的男主角以及克莉斯汀三人的状态，三者的状态完全呼应了戏外《剧院魅影》的人物关系，达到了戏内戏外的高度融合，堪称全剧的戏剧高潮。

《剧院魅影》三个戏中戏的设置可谓神来之笔，极大地增加了全剧的层次感，视觉呈现也变得丰富多彩。第一个戏中戏发生在古埃及，第二个戏中戏发生在17世纪的意大利，第三个戏中戏发生在19世纪的法国。

到了第三个戏中戏的时候，音乐风格已经变得现代了。这与古典音乐的发展历史相吻合，因为到了现代以后，音乐语言已经变得非常不一样了，充满革新的精神。巴黎歌剧院因为守旧，让魅影一直看不起，他认为剧院演的那些戏太老旧了，他要支持真正的艺术家，开创艺术的新潮流。因此魅影在戏中戏里的音乐语言和以往是完全不同的，是真正的现代音乐语言。这是韦伯有意为之的。他在每一个戏中戏里，都用音乐风格表达了时代以及作曲家本人即魅影的艺术追求，层层递进，达到了戏内与戏外共同的高潮。

视觉和听觉的双重盛宴

在音乐风格上，《剧院魅影》有摇滚乐，还有古典歌剧音乐，单单歌剧的音乐风格就跨越了巴洛克时期、浪漫主义时期和现代派歌剧这三种风格，呈现出三种不同的音乐语言。

《剧院魅影》的音响效果尤其震撼。它把整个剧院布置成了一个环绕立体声。比如，魅影说"I'm here"（我在这里）时，剧场中的每一位观众都可以听到来自不同方向的声音，此时会感觉魅影就在剧院中，飘忽在周围，让人有一种魅影无处不在的感受。

《剧院魅影》中有许多音乐主题，而这些主题都是由一个非常暧昧的音乐主题延伸出来的，一开场就展现了，大家也听不出来到底是什么味道，只感觉怪怪的。因为它既有大调，又有小调，既有些阳光，又有些阴沉。这是一个复杂的主题，而这个音乐主题又引发出剧中的其他音乐主题，类似"一生二，二生三，三生万物"的创作方式。

韦伯的厉害之处就在于,他可以根据一个小的音乐零件,像乐高一样一点一点地搭建出其他主题。剧中反复出现的除了《剧院魅影》(The Phantom of the Opera)的主题,还有《夜之乐章》(The Music of the Night)、《音乐天使》(Angel of Music)、《都是我所求》(All I Ask of You)、《想着我》(Think of Me)、《假面舞会》(Masquerade)、《覆水难收》等音乐主题,除此之外,还有很多过门的主题。我就不一一列举了。

聆听时,你会觉得各种旋律虽然不同,但放在一起又很统一,音乐形象很完整。比如第一幕和第二幕的序曲串编了大量的音乐主题。这种创作方式只有受过良好专业训练的作曲家才能做到。

而这种创作方式也是歌剧创作传统的延续,即将歌剧中音乐动机的写法融入音乐剧中,让《剧院魅影》呈现出一种丰富而系统,又接地气的艺术质感。这也是韦伯高出一般流行音乐作曲家的原因。

《真爱永恒》是狗尾续貂吗?

我们常看到,一部经典之作会有人写续集。这倒不一定是艺术上的诉求,而往往是出于商业考虑。《剧院魅影》获得巨大的商业成功,盛演不衰,有类似的需求也不奇怪。而且《剧院魅影》的确留下了一个开放式的结尾——魅影消失了,留下了一支玫瑰。显然魅影还活着。这就为续集留下了空间。

《剧院魅影》的续集叫作《真爱永恒》。一般来说,写续集的人往往不是

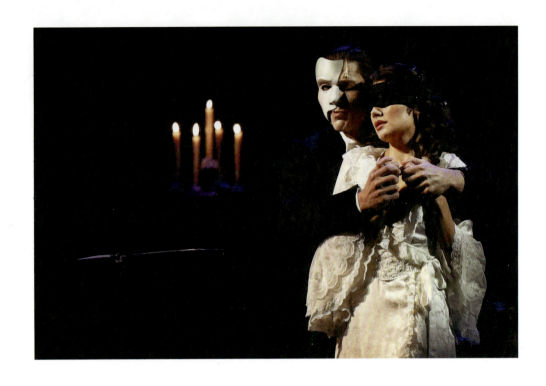

原作者,因为原作者没有必要这样冒险。我佩服韦伯的是,他敢于冒着失败的风险为《剧院魅影》写续集,这是需要勇气的。

从商业上说,《真爱永恒》看起来并不是很成功。特别在伦敦西区,这部续集只演了很短的时间就下线了。据我了解亏了很多钱。

在《真爱永恒》中,魅影带着他忠实的追随者梅格夫人离开了巴黎,一起去了纽约。那时正赶上美国兴盛发展的时代,魅影的个人能力很强,在纽约边上一个叫作科尼岛的地方建起了一座巨大的游乐场,每天人流如梭,生意红火,他是游乐场的幕后老板,站在前面运营的人则是梅格夫人。在这部戏中魅影成为一个神秘的成功商人。

当然,功成名就的魅影对克莉斯汀念念不忘,此时他离开巴黎歌剧院已有十年时间了,剧中唱过一首歌叫《直到听见你歌唱》(Till I Hear You Sing),表达了"我忘不了你,我还希望你回来"的愿望。他听说克莉斯汀后来跟拉乌尔结了婚,但并不幸福,在魅影离开巴黎不久后,克莉斯汀就生下一个孩子。拉乌尔作为富二代,随着家道中落,每天以酗酒为生,成了一个颓废的

男人，而克莉斯汀因为歌唱得好，人又美，成为著名歌唱家，拉乌尔反而成为吃软饭的贵族。魅影对克莉斯汀念念不忘，于是他邀请克莉斯汀到科尼岛上的乐园来演出。

拉乌尔收到了这封信，因为能赚一大笔钱，于是他劝说克莉斯汀去科尼岛演出，虽然他们并不知道邀请者是谁。等到了科尼岛后，魅影见到了克莉斯汀、拉乌尔和他们的孩子。有意思的是，这个孩子来到岛上后，从弹钢琴的样子就可以看出他是极有音乐天赋的，而这孩子的性格又极其怪异。

故事快结尾时，拉乌尔发现了魅影的真实身份，他要阻止克莉斯汀留在魅影身边。而当令人害怕的魅影与孩子见了面后，这个孩子却一点不害怕，反而表现得很亲切。其实这里已经暗示，这个孩子不是克莉斯汀与拉乌尔所生，而很可能是魅影的孩子。

很多爱好者可能会想，这个孩子在《剧院魅影》中是什么时候种下的种子呢？想来想去，有人想到了魅影划着小船把克莉斯汀带到地下室的那一晚，好像除了这一晚，两人就再没有一起共度夜晚。

导演为此设计了各种暗示，比如当孩子刚来到岛上，魅影就特别喜欢这个极具天赋的孩子，他带着孩子看了岛上属于自己的各种稀奇古怪的发明和有意思的东西。全剧最后，孩子的最后一个动作，就是伸出手来，平静并勇敢地把魅影的面具摘了下来，意味深长地结束了全剧。这已明白无误地表明，他们俩才是真实的父子关系。

有人会觉得这种改编有点匪夷所思，但我觉得还是合乎逻辑的，除了拉乌尔的改变有些过大。但坦率地讲，无论是故事还是音乐品质，为经典做续总是不容易的，这是《真爱永恒》没有获得成功的主要原因。在英国版失败之后，澳大利亚又推出了一个《真爱永恒》的新版本，制作上明显比伦敦版精彩很多，但并没有获得商业上的成功。而2023年《真爱永恒》在中国开启了巡演，制作及其精良。

曲入我心

《剧院魅影》的歌曲首首好听，可谓金曲集锦。相对来说，不那么流行的就是两个戏中戏的歌剧音乐，因为毕竟是歌剧语言。

第一首推荐的就是《剧院魅影》(The Phantom of the Opera),也就是音乐剧的同名主题曲,这首歌是魅影划着小船,带着克莉斯汀在地下湖中游行时唱的一首歌。歌曲将摇滚乐和歌剧完美地结合在了一起,层层递进,最后达到高潮。

另外,《都是我所求》(All I Ask of You)也非常动听。这首歌的背景是拉乌尔在歌剧院楼顶上安慰受到惊吓的克莉斯汀。这是一首男女二重唱的情歌,克莉斯汀就是在与拉乌尔唱完这首歌的那一刻被感动,投入了拉乌尔的怀抱,令魅影痛不欲生。

还有《希望你还在这里》(Wishing You were Somehow Here Again)也非常动听。这首歌是克莉斯汀在无助时,到她父亲的墓地,向父亲倾诉的一首歌曲。从某种程度来说,对于从小缺乏父爱的克莉斯汀,魅影有点像父亲的角色。

剧中还有很多合唱的歌曲,比如《假面舞会》(Masquerade)也非常精彩。

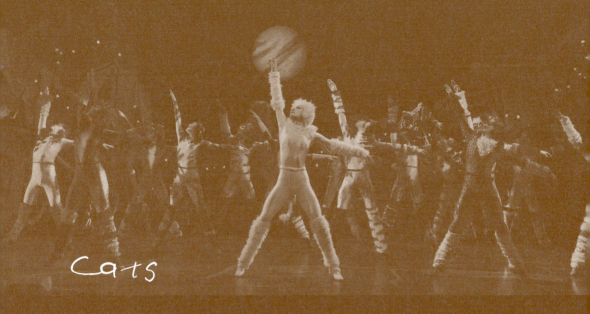

2

《猫》
音乐剧世界里的"奇异果"

剧目简介

1981年5月11日首演于伦敦新伦敦剧院

作　曲：安德鲁·劳埃德·韦伯（Andrew Lloyd Webber）
作　词：T. S. 艾略特
导　演：特里弗·努恩（Trevor Nunn）、吉里安·林恩（Gillian Lynne）
编　舞：吉里安·林恩

剧情梗概

杰利科猫族每年都要举行一次盛大舞会，在舞会上，领袖猫老杜特洛诺米会挑选并宣布一只猫升入天堂。所有的杰利科猫在这一天粉墨登场，尽情地表现自己。他们中有年轻天真的白猫维克多利亚，可爱猫詹妮点点，爱恶作剧的摇滚猫若腾塔格，小偷猫蒙哥杰利和蓝蓓蒂泽，邪恶猫麦卡维蒂，富贵猫巴斯托夫·琼斯，剧院猫格斯，铁路猫史金波申克斯，魔术猫米斯托弗里斯等。魅力猫格里泽贝拉最后登场，当年光彩照人魅力无限的魅力猫，如今已经沧桑而落魄，她穿着破旧的衣服，神情落寞，遭到了舞会上其他猫的冷遇和排斥。尽管如此，魅力猫依然一而再再而三地登台。在最后一次登场时，她完整唱出了歌曲《回忆》，获得了猫族的接纳，升入了天堂。

获奖情况

1981年获得奥利弗奖的最佳音乐剧、年度特别奖、最佳编舞；
1981年获得《标准晚报》的最佳音乐剧奖；
1983年获得托尼奖的最佳音乐剧、最佳剧本、最佳配乐、最佳导演、最佳女配角、最佳服装、最佳灯光等奖项；
1983、1984年获得格莱美（美国）最佳音乐剧专辑。

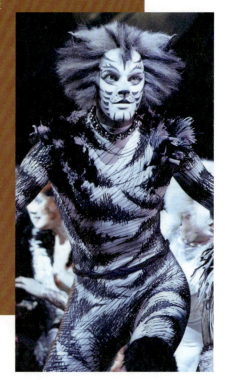

《猫》的剧本其实是一首诗

我觉得《猫》非常特殊,它的故事很简单,甚至不像一个戏,却获得了巨大成功,从创作过程到呈现方式,都不同于一般意义的音乐剧,因此我称其为"奇异果"。

《猫》并没有一个标准的剧本,而是一首诗,作者是著名英国诗人T. S. 艾略特。

艾略特曾写过一个关于猫的诗集,他自己也没想到这将来会成为一个音乐剧的剧本,诗集叫作《老负鼠的真猫集》(*Old Possum's Book of Practical Cats*)。诗集一共写了十几只猫,艾略特给每只猫都写了一首诗。这本关于猫的诗集,断断续续写了两年多才完成。

诗集是艾略特为他的两个年幼的义子所写的。诗中有许多天真的想象和生动有趣的语言,寓意也深刻,可以说,这虽然是写给孩子的诗,却并不简单。因此《老负鼠的真猫集》出版后,不仅小孩子爱看,成年人也喜欢读,成为一本老少皆宜的诗作。

艾略特当初写作这本诗集时,完全不是为戏剧创作的,所以诗集里既没有人物之间的联系,也没有故事情节。换句话说,这本诗集先天就缺少改编成为戏剧作品的要素。

音乐剧《猫》于1981年5月11日在伦敦首演,在英国西区整整演了18年,直到2000年9月10日,共演出了7400场,成为当时最长演的音乐剧。这个纪录后来被《剧院魅影》《悲惨世界》《狮子王》等打破,但《猫》依然是世界

上最著名的音乐剧之一，不断被复排演出。

《猫》的作曲是安德鲁·劳埃德·韦伯，他是先写的音乐，然后找合适的导演来执导。他最先找的导演，并不是我们现在所知的英国著名导演特里弗·努恩，而是当时已经声誉鹊起的美国导演哈罗德·普林斯（后来导演了《剧院魅影》）。

哈罗德·普林斯喜欢把戏剧想得比较深刻，他在看了诗集和艾略特的访谈之后，询问韦伯创作《猫》是否有各种各样的寓意，是否代表了对政府的意见，或是对"二战"的看法，等等。而作为作曲家的韦伯告诉他，他创作这部剧纯粹是为了好玩，真没想那么多。韦伯喜欢猫，家里养了很多只猫，其实想法很单纯，就是想塑造一个猫的戏剧世界。

也许是觉得故事太过简单，哈罗德·普林斯没有继续参与，后来韦伯重新找到了特里弗·努恩执导音乐剧，当时的努恩已小有名气，后来成为伦敦西区最大牌的导演之一。

简单的故事

音乐剧《猫》的剧情非常简单，讲的是杰利科猫召开一年一度的舞会的故事。在舞会中，有一只领袖猫，身形庞大，全身毛茸茸的，叫作老杜特洛诺米（简称老杜），他在舞会上宣布，今天会有一只猫升入天堂，所有的猫在这一天都要聚在一起。

当年我在翻译剧本的时候，发现猫实在太多，名字又太长，为了方便识别各种猫，我给不同的猫标注了不同的名称，比如：他们有英雄猫蒙克斯崔普、摇滚猫若腾塔格、可爱猫詹妮点点、小偷猫蒙哥杰利和蓝蓓蒂泽、火车猫史金波申克斯、剧院猫格斯……这十几个有名有姓的猫，都是剧中的角色。《猫》是一部典型的群像戏。

这一天，魅力猫格里泽贝拉来了，虽然叫"魅力猫"，但她已没有什么魅力了。"魅力猫"的名称，代表的是她年轻时候的状态。魅力猫的出场非常落魄，穿着破旧的衣服，踩着高跟鞋，满脸的沧桑，身上有各种伤口。她来到舞会后，所有的猫都特别不待见她。尽管如此，魅力猫依然一而再再而三地登台。最后一次登场之后，她终于获得了猫族的接纳，大家唱起了那首脍炙人口的《回忆》(*Memory*)，最后她被猫族接纳，升入天堂，全剧结束。你看，故事是不是很简单？

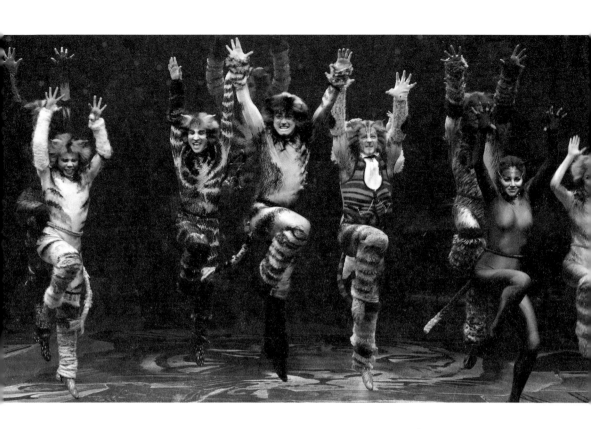

"一景到底"到底有何神奇之处?

《猫》的场景设计属于"一景到底",也就是一个场景从头贯穿至尾。

在绝大多数音乐剧里,你会看到布景和场景的转变,让你感觉剧情在不断变化。运用一景到底的戏有很多,但在经典音乐剧里并不太多,而《猫》是其中之一。

"一景到底"可能会让观众视觉感受比较单一,但在《猫》的世界里,"一景到底"却做得异常丰富。场景设计在了一个垃圾场,这是猫经常聚会的地方。这个垃圾场是以猫的视角来看待的,你会发现,剧中的布景道具,比如一只靴子、一个垃圾桶,都比真实的物体大很多倍。这个"一景到底"的场景看似很杂乱,但视觉上又特别丰富,布满了各种舞台机关。

《猫》在不同剧场的演出也产生了不同的舞美。特别是驻场演出《猫》的剧场,像美国的冬日花园剧院(Winter Garden)就包装成一个猫的世界,日本四季剧团专门为《猫》搭了一个帐篷,不只有舞台上的舞美布景,而是把整

个剧院变成了一个垃圾场，让你一进剧场，就感觉身处猫的世界。作为观众，你甚至可以触摸这些布景。近些年"沉浸式戏剧"十分流行，而《猫》可以说是最早的大型沉浸式音乐剧的代表作之一。

《猫》为何如此受欢迎？

音乐剧《猫》在世界各地演出和不断复排，在中国，《猫》也享有盛誉。

它有许多原因。首先，猫的形象在舞台上非常吸引人，从来没人见过这样的戏——演员全部由猫组成。而且每个演员扮成的猫，品种各不相同，装扮、身材和衣着也各不相同，视觉上丰富多彩。

其次，观众看戏时，饰演猫的演员不只在舞台上，还会到台下与观众互动。"猫"上场的时候，是从观众厅走上舞台的。而中场休息的时候，演员们也会像真的猫一样，在剧场大堂里爬来爬去，做出猫看人的表情和反应。说起来，饰演猫的演员也真不容易，不仅要化妆那么久，还要始终扮演猫的状

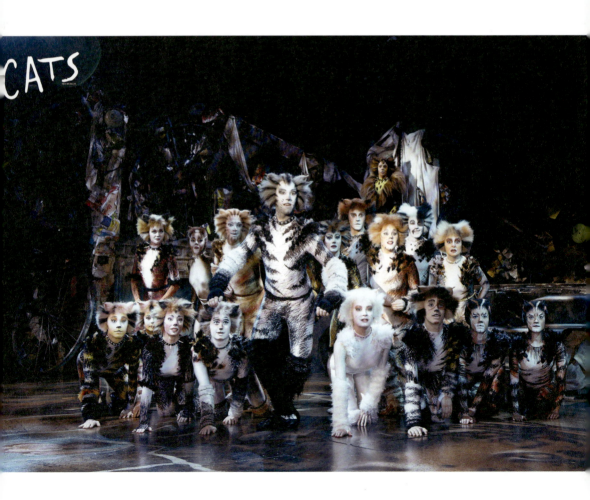

态,当"它"跟你靠近的时候,如果你去摸摸它的毛,撩它两下,"它们"还会像猫一样被惊吓到。

《猫》打造了一个猫的世界,也成为类型戏的代表作之一,也就是我们称为 Family Show 的家庭剧。在西方传统里,父母、孩子,甚至外公、外婆、爷爷、奶奶一家人都去看戏,购票的需求是很大的。而像《猫》这样的戏,孩子会要求反复看,等他长大后,他又会带着他的孩子去看。所以一代一代人传承下来,票房一直很有保证。其他家庭剧的代表作还有《狮子王》《玛蒂尔达》《阿拉丁》等。

关键人物:"魅力猫"格里泽贝拉

接下来,我想问:"你看懂《猫》了吗?"很多人可能想,《猫》有什么看不懂的?这么简单的故事。但我想告诉大家的是,《猫》的剧情虽然简单,但导演还是通过各种手法,让你感觉《猫》的背后好像有许多隐秘的故事和人物关系。

首先来看一下演唱《回忆》的魅力猫格里泽贝拉。艾略特的原诗《老负鼠的真猫集》中并没有这样一只落魄邋遢的猫,书里全是可爱的猫。但这样一只特殊的猫,却与整个猫群欢乐的状态形成了鲜明的对比,为音乐剧提供了一个基本的戏剧动力。

我们看到,格里泽贝拉每次出场都会透露一些她的信息。在她第一次出场时,摇滚猫正与其他猫一起狂欢,但当格里泽贝拉一出场时,灯光立刻暗淡下来,音乐也变得低沉、肃穆,猫儿们安静下来,不再玩耍,向她投去了敌视的目光,可见格里泽贝拉是不受待见的。此时有一只叫迪米特的母猫,在她走过来的时候唱道:"她流浪在无人地区,从'如日中天'沦落到'四处乞讨'",歌词暗示出:这是一只早年在猫群享受尊贵地位,后来却脱离群体的落魄的猫。

这可能暗示出,魅力猫在年轻的时候曾做过背叛猫族的事情,因此如今的她不受猫族的待见。而年纪轻轻的小猫们对此却并不知情,当格里泽贝拉一上场,小猫们还是会冲上去,但马上就被爸爸妈妈阻止,这里暗示了魅力猫的一段不可告人的历史。这就是导演的手法,用一个简单的操作,让观众感受到她神秘的过去。

你再看看格里泽贝拉的装扮。她脚蹬高跟鞋,身披灰色外套,一头鬈发。

这样的打扮已经很像人了，因为没有猫会穿高跟鞋，还披着外套的。这说明，她年轻时不仅背叛了猫族，而且改变了自己的外形和状态，或者说，她甚至一度都不认为自己是猫了。而如今那么落魄地回到了猫族，可见她真的是走投无路了。

格里泽贝拉第一次出场只有短短两分钟。导演就从其他猫的歌词、动作、服装上暗示了格里泽贝拉背叛猫族的历史。很多观众其实并没看明白是怎么回事，以为只是来了一只特别的猫，其实这里已经隐含了不可说的秘密。

此外，剧中还暗示了格里泽贝拉与领袖猫老杜特洛诺米之间的秘密。因为不能改动艾略特的原诗，因此不能让魅力猫直白地说出这层秘密。而这些秘密都藏在她的动作之中，比如格里泽贝拉上场后，有一个场景，舞台上只剩下了老杜和她两个人，此时格里泽贝拉做出了一个奇怪的动作，把手勾起来放在身后。我问过在上海演出的国外剧组工作人员，他们也不了解这个动作的含义。这是魅力猫单独演给老杜看的动作，代表着他们俩年轻时候曾心照不宣的秘密。

如果继续推测，很可能老杜和格里泽贝拉年轻时是情人关系。但后来格里泽贝拉出于各种原因背叛猫族，离他而去，最后再也没有相见。老话说，情人还是老的好，当又见到格里泽贝拉后，老杜其实是心有戚戚焉的。显然他们不只是一个简单的领袖猫和背叛猫族的猫之间的关系。

如果以这样的视角去看魅力猫格里泽贝拉，就会发现她是挺处心积虑的，在她第一次唱《回忆》之前，舞台上只有格里泽贝拉和老杜。老杜虽然在她身后，格里泽贝拉却佯装看不见，眼睛四下瞟，其实是往后瞟，然后她唱起了《回忆》。

《回忆》这首歌是韦伯专门为这部音乐剧而写的，它代表了对过去的回忆。格里泽贝拉对着老杜做的那个怪异的动作，以及明知老杜在身后却依然唱起了《回忆》，其用意就是要勾起曾经的回忆。

《回忆》有一句歌词"我还记得，曾经的幸福时光，就让回忆重新降临"，意思很明显，就是给老杜发出信号。导演通过格里泽贝拉的两次出场，暗示出格里泽贝拉和老杜的关系。

格里泽贝拉最后能够升入天堂，当然与老杜的关系密切，因为领袖猫对猫族的影响力很大，而领袖猫也有一个对猫儿"循循善诱"的过程。

第二幕一开始，老杜特洛诺米先对猫族讲述了一些"寻找幸福真意"的

话,其中提到:"我们要超越以往对幸福的定义,用各种方式寻找幸福真意","幸福"二字恰恰与格里泽贝拉在第一幕唱的《回忆》中的"happiness"吻合。显然这里通过歌词的连接,透露出两人依然惺惺相惜。

就好比在工作中,一个领导要让群众接受一件他们并不太能接受的事物,是不能着急的,而是需要循循善诱。从这点看,老杜是极具领导才能的,他会先绕弯子,跟猫族讲述寻找幸福真意的话,让他们思考什么是幸福,怎样获得幸福,进而暗示大家:获得幸福的前提是要抛弃对过去的恩怨。

显然有些猫很聪明,会主动追随老杜的想法。一只叫斯拉巴布的小猫,大概很早就明白了老杜的意思,为老杜帮腔,率先唱起了早先魅力猫演唱过的《回忆》,然后整个猫族一起跟着唱了起来。这一刻,猫族和格里泽贝拉通过音乐找到了共鸣。

格里泽贝拉的三次登场

接下来,一个从没出现过的剧院猫登场了。这只猫在年轻时很出名,但如今已年老体弱,他开始回忆年轻岁月。剧院猫因为从前做过演员演过戏,于是在回忆时加入了一个戏中戏。毕竟,单一场景的戏会容易显得单调,剧院猫顺理成章地给《猫》增添了别样的色彩。剧院猫虽然年老体弱,但很受尊敬,他回想起自己年轻时的辉煌,并上演了一出他年轻时"暹罗猫和狗大战"的故事,因为故事发生在暹罗,戏中戏的音乐也充满了神秘和奇特的东方色彩,为全剧增添了新的音乐色彩。

值得一提的是,这段戏中戏在官方摄像的版本中并没有出现,也许是为了戏剧气质的一致性吧。

戏中戏结束后,剧院猫又回到了如今年老的落寞孤独的场景。他再一次赋予《回忆》这首歌新的意义,那便是:"谁都会老,谁也都有年轻时的辉煌和年老时的孤独,虽然我是受人尊敬的,但还有那些被遗忘的老猫,你们也要去理解他们。"这些话虽然并非为了格里泽贝拉而说,但作用巨大。剧院猫的出现为猫族接纳魅力猫格里泽贝拉再一次做了铺垫。

接下来发生了什么?那就是领袖猫被邪恶猫麦卡维蒂劫持的事件。猫族没有了领袖猫,顿时六神无主,后来还是靠魔术猫才把领袖猫变了回来。

领袖猫的失而复得,更让猫族体会到了生命的珍贵和领袖猫的价值。这个时候,聪明的小猫斯拉巴布再一次唱起了《回忆》,格里泽贝拉第三次适时

地登场，并且第一次完整地演唱了那首脍炙人口的《回忆》。

可以看到，格里泽贝拉的每一次出场，都会循序渐进地增进与猫族的联结；导演还在其中加入了剧院猫对过去的回忆和领袖猫失而复得的情节，也让猫族越来越懂得了同情以及领袖猫的价值，为猫族接纳魅力猫做好了铺垫。第三次演唱《回忆》的时候，格里泽贝拉非常直白地唱出了心中的期盼："爱抚我，靠近我，如果你靠近我，你将找到幸福的真意，就让回忆重新降临。"

魅力猫的确是"处心积虑"地，一步一步地获得了大家的认同，但她渴望获得救赎，向往美好前景的心愿也是真诚的，这与老杜"寻找幸福真意"的话完全吻合。因为魅力猫每次出场都是在关键时刻，因此我严重怀疑它可能从没离开过猫群，而是在暗中观察，然后适时登场。

当尾声到来，通往天堂的大轮胎降了下来，领袖猫一路把魅力猫送上去的时候，你可以看到魅力猫依偎在领袖猫老杜的怀里感激地流泪，再次印证了他们俩的特殊关系。

由此导演通过格里泽贝拉的三次登台，完成了一个角色的过渡，将一个被敌视、不受待见、被人抛弃的角色，转化为一个受全体猫族认可、接纳、推选升入天堂的角色，这个跨度是非常大的。

戏剧作品中，比《猫》中的格里泽贝拉命运转变更大的戏也有不少，例如《悲惨世界》中冉·阿让的转变就非常大。但《猫》的奇特之处在于，整个人物的背景始终没有浮出表面，而是隐藏在故事背后。换句话说，如果观众不留意，可能只看到了歌舞声光的效果，即一只猫通过"卖惨"获得救赎，最后升入天堂的故事。但如果你认真去看，就能感受到它的背后有许多没有言明的人物关系和情节，这都是导演的功劳。

谁是猫族领导人？

刚才提到魅力猫与整个猫族的关系，那么我们再来判断一下谁才是猫族领导人。

说到领导人，大家肯定会想到老杜。老杜长得高大，声音低沉厚重，属于男中低音的角色，他活了好多代，备受猫族的尊敬和爱戴，是一个很有地位的老猫。但他的地位是年龄和阅历累积起来的，可以算是精神领袖，而实际上，它已经没有多少能力去管理猫族了。好在老杜很服老，愿意把猫族的

事交给其他猫,自己就像《红楼梦》里的贾母一样,只要在那儿,大家就有了主心骨,就会安心。

英雄猫蒙克斯崔普是另一只具有领导气质的猫。他高大威武,很有责任心。邪恶猫麦卡维蒂来的时候,所有的猫都逃散了,只有蒙克斯崔普站在当中摆出对抗的姿势,守护着老杜,稳定大家的情绪。同样也是蒙克斯崔普率先冲上去跟麦卡维蒂搏斗,虽然打不过,但他显示出了保护猫族的责任心。在上半场的时候,英雄猫还安排詹妮点点——一只特别可爱的猫出场,来介绍杰利科舞会的意义;也是他,导演了猫狗大战,像一个舞会总导演。因此英雄猫可以说是一个特别有责任心的领导,我觉得他是在老杜身后,直接负责领导工作的。

但是,蒙克斯崔普的领导地位并不稳定,他受到了另一只猫的挑战,那就是摇滚猫若腾塔格。若腾塔格是一只我行我素的猫,一出场就不给英雄猫面子,而且喜欢当着大家的面对抗英雄猫。摇滚猫也很有能力,但不太服从管理。英雄猫在操办猫狗大战、取悦老杜和猫族的时候,摇滚猫不但不参与,还在一旁捣乱,吹着苏格兰风笛乱窜。在之后的群舞中,摇滚猫和英雄猫、老杜一样,没有参与到舞会当中,而是在一旁观看,这也显示出他的某种领导特质。毕竟,愿意放下身段与民同乐的领导,还是少数。

俗话讲"一山不容二虎",一个垃圾场可能也不容二猫。英雄猫对摇滚猫其实非常头疼,但他又没有办法。到了下半场,摇滚猫的能耐就发挥出来了,他基本主导了整个杰利科舞会。他最大的贡献,就是在邪恶猫麦卡维蒂劫持了老杜后,向整个猫族推荐了魔术猫米斯托弗里斯,魔术猫神奇地把领袖猫变了回来,这个事件帮助摇滚猫赢得了猫儿们的欢呼和爱戴。摇滚猫的率性和机智、张扬的个性让人觉得他很有领导魅力,特别是猫族里的母猫,对他特别痴迷。

如果给这三只猫分类,老杜就是第一代领导人;英雄猫有责任感,操持着猫族日常管理,可以算第二代领导人;摇滚猫有能耐,而且特别有个人魅力,关键时刻出手不凡,有望取代英雄猫,成为第三代领导人。

这些《猫》的暗示,你看懂了吗?

刚才说了不少《猫》的角色关系。还有不少关于猫的暗示,也是导演埋下的伏笔,比如:邪恶猫麦卡维蒂还没上场的时候,就已有一些母猫提到了

他，讲到了她们年轻时被麦卡维蒂劫持、寄人篱下的状态，这显然是隐含的故事。

还有一个有关邪恶猫的场景。当他披着领袖猫老杜的外衣登台时，很多猫以为老杜回来了，纷纷上前靠近，只有母猫迪米特远远地注视着，因为她非常熟悉麦卡维蒂，她直觉认为这是假的领袖猫，也是她第一个冲上去把亲近的猫们拉开。结合迪米特的歌词，你能感受到，她曾经被麦卡维蒂劫持过，甚至有过一段虐恋，而这些都是只能意会不能言传的情节。

还有迷人猫邦巴露娜，她可能是麦卡维蒂的情人，而且还可能是迪米特的姐姐，因为这两只猫的毛色、纹路很接近。这些都是导演以"无声"的方式刻意营造的人物关系。

除了隐含的角色关系外，有些角色还影射了社会上的知名人物。比如：邪恶猫麦卡维蒂影射的是《福尔摩斯传奇》里的莫里亚蒂教授，因为其他猫在形容邪恶猫时有一句歌词，称他为"犯罪界的拿破仑"。而《福尔摩斯传奇》里的莫里亚蒂教授就被形容为"犯罪界的拿破仑"。这类台词，熟悉小说的人一看就清楚了。

而摇滚猫若腾塔格，他的形体和叛逆不羁的个性影射了20世纪50年代在英美风靡一时的流行巨星"猫王"普莱斯利。

猫的"三个名字"

这些猫的角色关系，与诗人艾略特的一首诗《猫的命名》直接相关。如果读懂了这首诗，也就明白了导演的意图和从中获得的灵感。

《猫的命名》这首诗出现在第一幕一开始，里面讲到了猫有三个名字，一个是日常居家用的名字，一个是只属于自己，且令自己感到尊贵的名字，还有一个是只有猫自己知道却永不会说的名字。这些话对于当时的观众而言就像天书，很玄乎。但如果我们把这三个名字和猫的关系连在一起，你就会发现导演是按照这三层关系来设置戏剧人物的个性和关系的。

日常居家用的名字，代表了猫暴露在外界的一面；令自己显得尊贵的名字则代表他的身份和工作，比如火车猫、剧院猫、魔术猫。还有一个名字，是只有猫自己知道却永不会说的名字，这可能就代表了只属于自己却不能告诉别人的隐秘。这个隐秘就像我之前说的，魅力猫可能背叛过猫族；魅力猫可能曾与老杜有过一段感情；邪恶猫麦卡维蒂可能与迪米特等母猫有过情史，

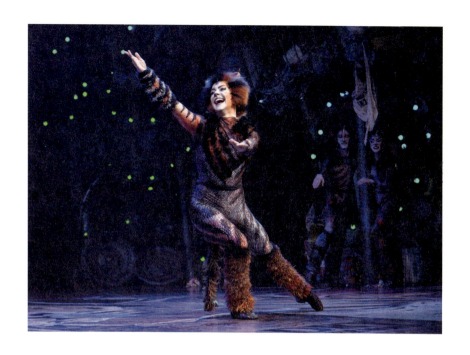

这些都是隐藏在戏剧背后的秘密。其实,这些秘密都是无中生有的,也就是说,在艾略特的诗集中是不存在的,但导演的魅力在于他能把这些东西隐藏在背后,让你去感受。不过大多数观众其实并没有感受到,这需要看很多遍才行。

2003年,我翻译了《猫》的剧本,并操作了53场演出的现场字幕,可以说差不多把整个戏看透了,才有了这些观察。在此之前,我看到过一个新闻,说在英国,有一位观众看了600多场《猫》。起初,我很惊讶,心想再好看的歌舞秀看十几场也就厌了,怎么能忍受600多场呢?后来我想,这位观众一定也是发觉了音乐剧背后的隐秘,才会越看越投入,以致欲罢不能了吧。

如果您有机会看《猫》,可以特别注意一下隐藏的人物关系。

一个落魄和受尽折磨的老猫回归猫族,哪怕它曾背叛过猫族,但最终猫族仍把唯一升入天堂的机会让给了她。这其实表达了一个富有宗教意味的信念:宽恕得永生。

曲入我心

第一首当然是《回忆》（*Memory*）了。这是全剧当中唯一不是根据 T. S. 艾略特的诗歌创作的歌曲。它是导演写的曲子，为全剧定下了一个中心思想，表达的是大家对回忆的珍惜，还有宽恕的意味。

韦伯给不同的猫写了不同的歌。我很喜欢听魔术猫的音乐，里面还有一大段芭蕾舞表演。饰演魔术猫，对于演员的要求是很高的，必须有非常好的芭蕾舞功底。魔术猫的那首《米斯托弗里斯先生》（*Mr. Mistoffelees*）推荐给大家。

还有，火车猫的歌也很好听。火车猫代表的是英国勤劳的中产阶级，他的歌充满了积极向上的趣味。富贵猫的歌也很有趣。他住在圣詹姆斯大街，象征了英国上层阶级的生活，每天吃得好，穿得好，睡得好，肥胖可爱，打扮也很富贵。

《猫》中的歌曲都很有风格特点，每只猫都代表了英国不同阶层或人物的生活方式。可以说，猫的众生相，也是英国人的侧面写照。

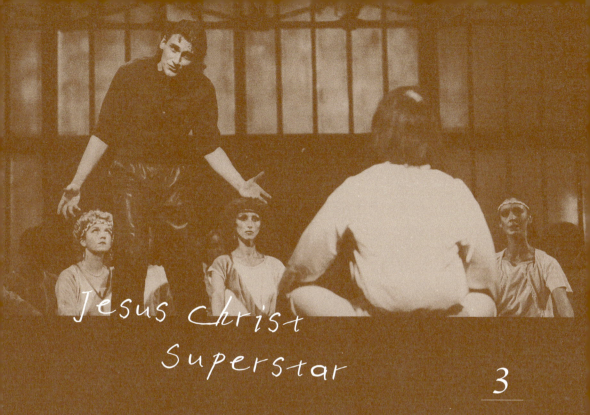

Jesus Christ Superstar

3

《万世巨星》
用摇滚写《圣经》，就是这么叛逆

剧目简介

1971年10月12日首演于纽约马克·赫林格剧院

1972年驻演于伦敦西区皇家剧院

作　曲：安德鲁·劳埃德·韦伯（Andrew Lloyd Webber）
作　词：蒂姆·莱斯（Tim Rice）
制作人：罗伯特·斯蒂格伍德（Robert Stigwood）
导　演：汤姆·奥霍甘（Tom O'Horgan）

剧情梗概
故事讲述了耶稣在人世最后七天的故事，围绕着耶稣、犹大、抹大拉的玛利亚三人展开。从人性而不是神性的视角来看耶稣的受难。

获奖情况
1972年获得八项托尼奖提名，最终没有获选；
2017年，复排版本获得劳伦斯·奥利弗奖六项提名，获最佳复排音乐剧奖；
1973年同名电影上映，2000年电影重拍，获得多个奖项。

《万世巨星》是一个接近意译的剧名，英文全称叫 *Jesus Christ Superstar*，直译就是"耶稣基督超级明星"。用超级明星来代表耶稣这样的角色，可见作品具有很强的叛逆性。因此也不奇怪，这部作品的音乐风格几乎都是摇滚乐。

我之前提过，摇滚乐对英国音乐剧的推动力极其巨大，可以说给英国音乐界赋予了全新的动力。在摇滚乐出现之前，英国音乐以及歌剧作品总体上乏善可陈，但在摇滚乐出现后，韦伯抓住了这股潮流，率先用摇滚乐的方式创作音乐剧，从而开启了一个属于他的新时代。

韦伯和蒂姆·莱斯的早期"摇滚之作"

《万世巨星》是韦伯和他的搭档蒂姆·莱斯合作创作的。在《万世巨星》之前，两个人已经合作创作了根据宗教故事改编的《约瑟夫和他的神奇彩衣》（*Joseph and the Amazing Technicolor Dreamcoat*）。他们俩之前还合作了一部短小的音乐剧《孤海浮灯》（*The Likes of Us*），知道的人不多。

《万世巨星》是韦伯与莱斯的第三次合作，却是第一部让他们俩大放异彩的音乐剧。当然，在《万世巨星》之后，他们合作创作的《贝隆夫人》（也叫《艾薇塔》）更加大放异彩。可是在《贝隆夫人》之后，韦伯与蒂姆·莱斯就不再合作了。各自单飞后，蒂姆·莱斯靠给迪士尼创作了诸多音乐剧而闻名于世，比如《美女与野兽》《狮子王》《绿野仙踪》《阿拉丁》等。而韦伯后来则创作出音乐剧《猫》《剧院魅影》等惊世杰作。

《万世巨星》在韦伯和蒂姆·莱斯的创作生涯当中，虽然是早期作品，但在艺术上却非常高级，在我眼里，就摇滚音乐剧的艺术高度而言，至今还未

有超过《万世巨星》的作品。《万世巨星》艺术品质虽然极高，名气却没有那么响，很大程度是因为20世纪70年代初的全球化还没有那么普及，而这部作品的宗教性，也多少影响了它的传播。

《万世巨星》是一部摇滚音乐剧。在此之前，摇滚乐已经风靡欧美，但完全以摇滚乐来写音乐剧的作品却并不多。

1969年，美国百老汇音乐剧《长发》是完全用摇滚乐来创作的，但韦伯将《万世巨星》写得更高级，音乐语言更为丰富。那时候的韦伯自己也是一个摇滚青年，在很多照片中，年轻的韦伯留着长长的头发，穿着黑色的皮衣皮裤。

在《万世巨星》中，耶稣被设定为一位"超级明星"，而他的信徒对待耶稣的状态，像极了粉丝对待自己偶像的状态。这个视角显然是颠覆性的。

《万世巨星》的诞生

韦伯和蒂姆·莱斯合作创作《万世巨星》有着曲折的过程，那时他们俩没有很大名气，制作人一听他们要写一个跟《圣经》有关的故事时，就让他们吃了闭门羹。制作人认为，《圣经》故事根本不适合写成音乐剧，况且还用摇滚乐。于是两人不得不暂时放弃了把作品搬上舞台的想法。

但两人并没有放弃创作。1969年他们俩先出了一张《万世巨星》的唱片，没想到特别畅销。可谓柳暗花明又一村，因为音乐突然爆红，于是就有了《万世巨星》变为音乐剧的契机。

其实先出唱片，歌红之后再做戏，这种做法在法国很普遍，但在当年的英国却不多见。这是因为，英国的戏剧传统极其深厚，一般都是戏剧成功之后再带动戏剧的音乐。因此可以说，《万世巨星》是一次特殊的尝试，但也正因为这个创作模式，《万世巨星》的音乐具有很强的独立性，单独作为唱片听也非常好听。

大概是因为英国人的保守，《万世巨星》最初并不在伦敦首演，而是在百老汇。获得巨大成功之后，连演了两年，共711场。1972年，《万世巨星》开始入驻伦敦西区的皇家剧院，连演了八年，刷新了当时英国音乐剧的连演记录。1973年，《万世巨星》电影版上映，2000年，又重拍了电影，这些都让《万世巨星》在西方世界成为一部知名的音乐剧。

刚才说到《万世巨星》之前，还有另一部宗教音乐剧《约瑟夫和他的神

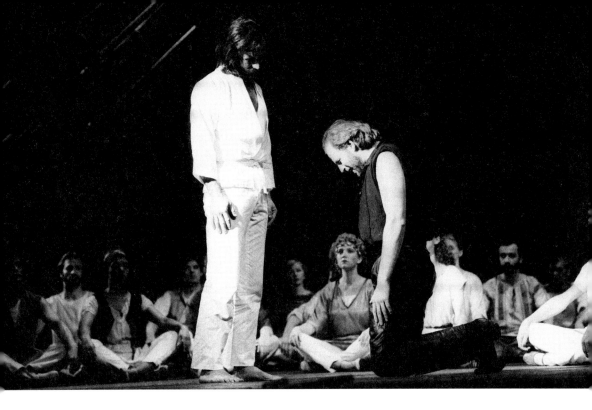

奇彩衣》,也是韦伯与蒂姆创作的,虽然都是宗教题材,但两者差别不小。

《约瑟夫和他的神奇彩衣》比较像《圣经》故事的图解,是平铺直叙的,而《万世巨星》则是对传统的颠覆。不论从什么角度看,在西方社会拥有崇高地位的宗教故事,却被一种非官方的方式解读、改编、颠覆,而且以一反宗教音乐气质的摇滚乐呈现,不得不说是极其大胆的行为。

据说,音乐剧在演出后,引起了众多宗教界人士的反对,却并不能阻挡它的成功,反而成为一个卖点。《万世巨星》极受年轻人的青睐,而年轻人的状态就是躁动的、叛逆的,他们与摇滚乐有天然的契合感。如今回头看,摇滚乐大举挺进英国音乐剧领域,就是从《万世巨星》开始的。

从人性的角度诠释耶稣

《万世巨星》获奖不算多,虽然有八项托尼奖提名,却没有获奖,这样的中签比例是够低的。可以说,在当时这是一部民众喜欢,但主流戏剧界却持有保留意见的作品。

《万世巨星》把耶稣在人世最后七天的故事做了一个陈述。情节与《圣经》中的故事一致,但视角则完全不同。简单说,故事是从人性的角度来诠

释耶稣，而不是神性。

《万世巨星》的主要视角，是耶稣的门徒犹大。剧中有一首歌曲叫《一片喧哗》(*What's the Buzz*)，讲述的就是耶稣在众人狂热的簇拥中如痴如醉，高唱着"明天的事，留到明天再做打算"。这样的话显然不像是耶稣说的了，此时的耶稣已经晕头转向地陶醉在了粉丝的簇拥之中。

于是我们也就可以理解为什么剧名用了"Super Star"这个词。剧中的耶稣已经不再是一个神，而是一个"超级明星"，这也直接导致犹大最后背叛了他。其实犹大是真心爱耶稣的，但他觉得耶稣已经违背了神性，因此必须出卖他。

《万世巨星》的故事有点像是一个失败的学生起义运动。领袖耶稣在狂热的追捧中迷失了自我，在最后的晚餐中他绝望地意识到，其实并没有人真正地支持他，他的簇拥者、拥护者们，其实都在不断变化中，这一刻崇拜他，下一刻就可能把他推上十字架，最后耶稣是非常不甘心地背上十字架去受难的。

这部戏中，耶稣最后没有复活，可见结局是绝望的，这是对《圣经》故事的极大颠覆。

作词人蒂姆·莱斯曾讲过，他并不相信耶稣是上帝的孩子，他不相信他是神，所以他创作了这样一部戏，表明"耶稣不过是一个凡人"。但韦伯并不认同这个看法，他希望能够加入耶稣复活的场景，但最后韦伯还是尊重了蒂姆·莱斯的设想。

版本差异最大的音乐剧之一

这么多年来，《万世巨星》因其所具有的颠覆性，成为音乐剧历史上不同版本间差别最大的音乐剧之一。这在一板一眼的英国音乐剧界并不多见。

要知道，绝大多数的英美大型商业音乐剧一经首演，就没什么余地再做调整，也不会让其他人随意改动。但《万世巨星》的版本特别多，而且各有千秋。

1971年，《万世巨星》诞生后，就开始在世界不同剧院上演，产生了许多流传的版本。比如2000年百老汇复排版的《万世巨星》，舞美布景非常简单，演员的服饰都是近现代的休闲装，完全是一个当代的故事。2015年瑞典巡演版本中，全体演员都穿着皮夹克，个个像摇滚青年一样，袒胸露腹，舞台灯光的色调也很阴冷，充满了魔幻摇滚的味道。2018年NBC（美国三大主流电视台之一）直播版一反常态地去掉了服装、化妆、道具中的很多现代元素，

回归复古，从视觉上去追求一个贴合《圣经》的年代。

一个比较有特色的版本是2012年英国伯明翰国家室内体育馆的演出版。全剧在一个特别长而且宽的楼梯上上演，背靠巨大的屏幕，屏幕上投影的是富有现代感的符号，还有手机的屏幕图标，很有未来戏剧的感觉。

在这些版本中，2018年NBC直播版《万世巨星》是争议较大的一版。它的舞美非常漂亮，但犹大和耶稣却都是由音域极低的黑人演员扮演的，不仅调整了主演的肤色，连演员的音域也做了调整。

在此插播一个知识，那就是在百老汇和伦敦西区，强大的工会对演员的种族和肤色是有保护的，如没有特殊的要求，不允许一部大型的戏中只使用白人演员，否则就是演员歧视。他们会对每一位加入演员工会的演员有一个总体保障，因此你经常能够看到黑人演员，或亚裔演员在剧中饰演着与肤色不符的角色。这一点在如今的百老汇早已司空见惯了。

除以上版本外，《万世巨星》还有一个最有意思的版本，就是日本四季版。20世纪70年代，日本四季剧团（日本"二战"后具有重要影响力的独立剧团）将《万世巨星》做成了一个歌舞伎版本。在这个版本中，演员的脸都涂成了白色。韦伯本人也去看了这个版本，非常满意。

因为《万世巨星》的版本丰富多样，所以每一次复排都有着创新的意义，与摇滚的气质不谋而合。同时，因为音乐特别具有感染力，《万世巨星》的很多次演出都是在体育馆进行的，我们可以把它当作一个另类的"摇滚演唱会"看待。

摇滚歌剧

韦伯自己将《万世巨星》叫作"Rock Opera"，即"摇滚歌剧"。为什么叫歌剧？我觉得有两个方面的原因。一是《万世巨星》中的歌曲是从头唱到尾的。音乐剧具有极其独立的位置，也因为是先出唱片，再做舞台剧。所以这部戏的音乐性就特别强，如同音乐在歌剧中的重要地位一样，没有纯粹的对白，只有音乐。

其次，宗教题材具有严肃性和崇高感，歌剧的气质是与其相吻合的。"摇滚歌剧"只是改变了音乐语言，核心还是严肃的戏剧。Rock Opera这个说法后来被法国音乐剧沿用下来，比如，《摇滚莫扎特》《摇滚红与黑》《城市莫里哀》等法剧就被称为"摇滚歌剧"，将严肃性和摇滚气质结合在了一起。可以

肯定的是，"摇滚歌剧"一定是强调音乐性的，不同于以讲故事见长的百老汇"叙事音乐剧"（Book Musical）传统。

曲入我心

《万世巨星》里有两首歌曲是打榜红歌，占据了流行歌曲排行榜榜首很长时间。

一首歌叫《我不知该如何爱他》（I Don't Know How to Love Him）。这首歌是剧中一个叫玛丽亚的女子唱给耶稣的，这个玛丽亚并不是圣母玛利亚，她在剧中的比较偏向于一个妓女的身份，但她真心地爱着耶稣。

另一首歌叫《客西玛尼》（Gethsemane）。

客西玛尼是耶稣受难的地方，这首歌为耶稣赋予了彻底的人性。按《圣经》的说法，耶稣知道自己要死了，所以他在最后晚餐上说："喝的酒，就像喝我的血，吃的面包，就像吃我的肉。"作为神来说，他是坦然的，因为他本来就是到人间来为人类赎罪的。但剧中的此刻，耶稣知道这是上帝的旨意，而耶稣的选择是控诉，控诉他的父亲，也就是上帝，为什么要他去死，为什么要自己在这样一个乱糟糟的人世间来承担这样的罪过。此刻，耶稣完全是人类的情感。这首歌是音乐剧历史上最著名的戏剧摇滚唱落，极其震撼。

这首歌曲我觉得演绎得最好的版本是格林·卡特（Glenn Carter）的。他真假声的转换和摇滚的气质，包括他的扮相，让我们对这个人物充满了同情。

而中国明星费翔也演唱过《客西玛尼》这首歌。当时费翔在上海和北京参与韦伯的作品音乐会，他是主持人兼歌手，他的演绎极其投入和感人。

4

《悲惨世界》
罕见的史诗类音乐剧

剧目简介

法语版 1980 年首演于法国巴黎体育宫
英语版 1985 年 10 月 8 日首演于伦敦巴比肯艺术中心

作　　曲：克劳德－米歇尔·勋伯格（Claude-Michel Schönberg）
法文作词：阿兰·鲍伯利（Alain Boublil）
英文作词：赫伯特·克雷茨默（Herbert Kretzmer）
导　　演：特里弗·努恩（Trevor Nunn）与约翰·卡尔德（John Caird）
制作人：卡麦隆·麦金托什（Cameron Mackintosh）

剧情梗概

改编自雨果名著。故事以冉·阿让的故事为主线,讲述了其一生的奋斗史。冉·阿让早年为了救他快饿死的姐姐,不得不偷了面包,而被捕入狱。19年后,他终于得到假释。在被警官沙威追捕的过程中,冉·阿让解救了妓女芳汀,还从利欲熏心的德纳第夫妇手里领养了芳汀的女儿珂赛特,而后把她养育成人。法国大革命之后的几十年里,巴黎爆发了很多次战斗,革命青年马吕斯同珂赛特相恋。为了成全女儿,也为了保护年轻单纯的革命青年,冉·阿让自己也加入了战斗当中。过程中,他还俘获了沙威,却又把他放了,沙威良心发现,他不能理解自己在追捕的人却用一辈子表达着他的善行,沙威不堪忍受信仰冲突的折磨,自杀。战争结束,珂赛特和马吕斯即将成婚。冉·阿让怕自己的身份会影响珂赛特,他选择了独自一人在家慢慢老去。在他临终之前,知道了真相的马吕斯和珂赛特来到了冉·阿让身边,一起歌唱的,还有成千上万追求真善美的革命青年。

获奖情况

获奖无数,1987年获得托尼奖最佳音乐剧、最佳原创音乐、最佳服装设计、最佳灯光设计、最佳导演等多个奖项。

音乐剧《悲惨世界》改编自雨果的同名小说，小说原名是 Les Misérables，直译的话，并不是"悲惨世界"，而是"悲惨的人"。但这个译名到了中国之后，就意译成了《悲惨世界》，格局也因此变得更宏大了。

制作人麦金托什最初是在法国看到这部戏的，当时它还不能称为戏，而更像是音乐会，然后他将其引入英国，与皇家莎士比亚剧院一起重新联合制作。他保留了法文原名，所以如今即便在英国看《悲惨世界》，标题也是法语 Les Misérables。

世界上演出时间最久的大型音乐剧

《悲惨世界》是目前为止世界上演出时间最久的大型音乐剧。所谓演出最长，指的是连演时间。现在我们讲有些戏长演不衰，其实可能一年就只演几次，并不是天天连演。而音乐剧能够连演几十年是非常惊人的纪录。如今，你依然可以在伦敦西区的皇后剧院看见《悲惨世界》所独有的广告标语"*The world's longest running musical*"（世界连演时间最长的音乐剧）。

《悲惨世界》的制作人可以说是历史上最著名的音乐剧制作人之一了，他就是卡麦隆·麦金托什。从业内角度看，他也在刻意促成《悲惨世界》成为全世界连演时间最长的音乐剧作品。

《悲惨世界》如今在伦敦皇后剧院已经连演了12年时间，但最初并不是在这个只有900座的皇后剧院，而是在1400座的大剧场。制作人将剧院规模变小的目的，就是希望这部戏能长演下去。这是为什么呢？

大家知道，演出有一个上座率的问题，如果在伦敦和百老汇这样的地方，

上座率达不到一定量的话，戏可能会被要求下线。为了让《悲惨世界》长期保持较高的上座率，麦金托什从大型剧场换到一个中型剧院。可以说是一个人为地保持长演纪录的做法。

虽然《悲惨世界》当年火得一塌糊涂，但毕竟已经过去 30 多年了。如今我们到伦敦半价票亭，基本都能买到《悲惨世界》的打折票。我估计伦敦市民大都看过这部戏。现在《悲惨世界》基本上等同于一个旅游项目，同《剧院魅影》一样，成为外地和国外游客到伦敦旅游必看的剧目。

过去，《悲惨世界》《剧院魅影》《猫》《西贡小姐》被称为音乐剧界的"四大名剧"。我觉得如今不必再提"四大名剧"了，可能用"十大名剧"或"你必看的几部音乐剧"会更准确一点。

未来的《悲惨世界》：可能再也见不到大转盘

其实我们说连演最长的音乐剧，主要是指商业化的大型音乐剧。如果真的论最长连演，百老汇有一部小型音乐剧《异想天开》（*The Fantasticks*）才是真正的"连演之王"。我2007年去百老汇看这部戏时，它已经连演了42年，后来据说一直连演到了50年，现在停演了。话说《异想天开》还是中国最早制作成中文版的音乐剧，当时是1981年，由中央歌剧院改编和制作。《异想天开》是小型音乐剧，而《悲惨世界》始终是大型音乐剧连演纪录的保持者。

2019年7月14日，《悲惨世界》在连演了34年后，终于迎来了它连演的最后一场演出。但有趣的是，麦金托什立即宣布，《悲惨世界》将在2019年12月在皇后剧院继续上演。其中间隔的半年时间，麦金托什把伦敦西区的皇后剧院进行了重新翻修。

剧场是个消耗品，演了很多年之后，往往需要重新维护整修。麦金托什还计划把皇后剧院这个名字换成美国作曲大师斯蒂芬·桑德海姆（Stephen Joshua Sondheim，1930—2021，美国作曲、作词家，号称"概念音乐剧的鼻祖"）的名字。

麦金托什当然希望《悲惨世界》连演下去，保持它的纪录，所以他会说停演只是间隔半年时间，而这半年他又把《悲惨世界》变成一个音乐会版本，邀请曾演出过《悲惨世界》的各路明星，比如莱明（Ramin Karimloo，中国剧迷根据发音给了他一个"拉面"的昵称，他曾饰演过《悲惨世界》中的马吕斯、安灼拉和冉·阿让）、约翰·欧文-琼斯（John Owen-Jones，有史以来饰

演冉·阿让最年轻的演员）等人再次出演。

　　同时，麦金托什还宣布了一件事，那就是等到2020年12月《悲惨世界》再度上演时，将会换成另一个版本——巡演版，而不是驻场版。

　　巡演版和驻场版最大的区别是舞台上的转盘（即旋转舞台）没有了，随之搭配的场景变化也将取消。这让很多《悲惨世界》的爱好者非常不舍甚至不满，因为《悲惨世界》中的大量场景变化都是通过舞台上的转盘自然呈现的，比如监狱、舞会、地下道、街道等。

　　巡演版不使用大转盘是可以理解的，因为转盘非常重，而且装台的时间很长，无论是搬运，还是装、拆台，都会造成时间、人力、物力和财力上巨大的消耗，所以巡演版中是很少使用大转盘的。但驻场版不使用大转盘似乎就没有道理了，很多爱好者不能理解。

　　其实麦金托什也不傻，如果能用大转盘，为什么不用呢？后来我们了解到原因：《悲惨世界》最初是麦金托什与皇家莎士比亚剧院联合制作的，皇家莎士比亚剧院当时派出了驻团导演特里弗·努恩，他曾执导过音乐剧《猫》，可谓伦敦西区的一线导演，当时就是努恩为《悲惨世界》设计了大转盘，因此这个转盘的舞美设计版权属于皇家莎士比亚剧院。虽然整个剧目制作的版权属于麦金托什，但他每场演出都要将舞台设计的版权费分给皇家莎士比亚剧院和努恩本人。

　　截至2023年，《悲惨世界》在全世界53个国家和地区用22种语言演出过，观众达1.3亿人。据说《悲惨世界》有近百位投资者，即使最小的投资者也获得了难以想象的巨额回报，而《悲惨世界》为皇家莎士比亚剧院带去了2500万英镑的丰厚版税。

　　麦金托什显然是一个非常精明的制作人，他很早就想过《悲惨世界》的版税能不能不分或者少分出去一点，而以前的驻场版本，皇家莎士比亚剧院一直拥有版权分成的权利。

　　据英国媒体报道，这次《悲惨世界》修改舞美之前，麦金托什曾与皇家莎士比亚剧院谈判，考虑修改版税分成，但我估计是谈崩了，于是麦金托什便提出2020年12月开始的《悲惨世界》改成新版，也就是说，新版的舞美版权将与皇家莎士比亚剧院没有关系。

　　这个事件后来经媒体报道后，特里弗·努恩接受了采访，采访的标题是："他感到了《悲惨世界》对他的背叛"，可见他是非常生气的。说来这件事就

是麦金托什作为制作人的一个商业手段，尽管无可厚非，但的确要让这么多年来看惯了有大转盘的驻场版的观众失望了。

成功渡过英吉利海峡的法国音乐剧

前面提到，《悲惨世界》最初产生时不在英国，而是在法国。1980年，《悲惨世界》最初是由法国作词家阿兰·鲍伯利和法国作曲家克劳德-米歇尔·勋伯格共同创作完成的作品。

在音乐界里，有两位勋伯格：一位是古典作曲家阿诺德·勋伯格（Arnold Schönberg，1874—1951，美籍奥地利作曲家），他是20世纪最重要的现代作曲家之一；还有一位就是音乐剧《悲惨世界》的作曲家米歇尔·勋伯格。

最初，《悲惨世界》并不是一个完整的戏剧，而是先以专辑发行，而后这张专辑变成了具有舞台特点的音乐会版，在巴黎体育馆上演。

当时的音乐会一共演出了100场，在巴黎有超过50万人观看过。这其实也是法国音乐剧的特点：不在剧场中上演，而是在体育馆中呈现。坐在体育馆里的观众当然是看不清舞台上演员的脸的，所以自然不适合进行细致的戏剧表达，但是，法国音乐剧非常重视音乐的歌唱性，而歌曲可以传得远、传得响，于是在体育馆演出逐渐成为法国音乐剧的一个传统。

法语《悲惨世界》获得成功后，声望传到了英国。著名的制作人麦金托什认为《悲惨世界》的音乐写得太棒了。麦金托什有敏锐的商业嗅觉和胆识，

他立刻找来这两位法国词曲作者，提出要将他们的作品带到英国并进行英文版的改编，赋予这部作品更加严谨和细致的戏剧呈现。就这样，《悲惨世界》成为一部英文版的音乐剧。

《悲惨世界》在法国首演五年后，1985年10月8日，英文版的《悲惨世界》由皇家莎士比亚剧院联合麦金托什公司在伦敦巴比肯艺术中心，也就是当时皇家莎士比亚在伦敦的驻演剧院中首演。

如今也许我们不可想象的是，《悲惨世界》伦敦首演后有许多负面的评价。当时的《星期日电讯报》就把这部戏描述为"一部由维多利亚式的奢靡引发的可怕闹剧"，《观察家》报纸则评价其为"一部愚蠢虚构的娱乐产品"，还有英国文学家为这部小说被改编成音乐剧大为恼火，他们认为这部戏很怪异。

当然，英国人自身也比较保守，不太能够接受国外的作品来到英国演出。哪怕是如今的英国，除了爱丁堡戏剧节是比较开放的，在伦敦西区上演的音乐剧除了美国百老汇的戏之外，别的国家的戏要上演其实很难。比如法国与德、奥、捷克，都有很多经典音乐剧，可就是过不了这浅浅的英吉利海峡。

但有趣的是，民众的看法恰恰与很多专家和媒体相反。首演后，票房立刻就突破了纪录，三个月的演出即告售罄，从此连演至今。

《悲惨世界》进中国

《悲惨世界》是第一部引进中国的大型经典音乐剧。2002年，上海大剧院引进《悲惨世界》时其实只演了21场，现在想想好像场次不多，但当时引进21场已经是极其冒险的举动了，因为在2002年之前，还没有一个大剧院的演出能够连演5场以上。那时候大家对音乐剧是什么还没有认识。绝大多数人搞不清什么是音乐剧，什么是歌剧。在2002年时，上海大剧院连做21场可以说是非常大胆的。

据说，当时上海大剧院的领导接触《悲惨世界》时，制作人问如果能来上海演出，打算做几场。当时的领导就表示，可以做一个星期，这其实已经突破了历史纪录，但对方说，这不可能，要求至少演出1个月以上，因为音乐剧的成本太高了，一个星期是无法操作的。

后来大家还是达成了共识，表示既然这样，我们就把它做成一个里程碑作品吧。上海大剧院"狠下心"，承接了21场的"天量"演出。当时的我受大

剧院的委托，翻译了剧本和唱词，同时在现场操作字幕，可以说这部剧带给了我永生难忘的震撼，并直接影响了我的专业研究方向与职业选择。

20年前，国人对音乐剧的认识还很不足，尽管当时媒体做了铺天盖地的宣传，但在最后开演前，21场的演出票也只卖掉了30%多。这个销售情况是很危险的，因为一般来说，为期两周以上的大戏，如果开演前不能卖到50%以上，票房就堪忧了。但《悲惨世界》开演后在上海就"炸"了，看过的观众都说这个戏非看不可，之后每天可以卖出几千张票。

我记得到《悲惨世界》最后一场演出时，500元的票被黄牛炒到了2500元。可想而知，当时的《悲惨世界》就像一枚炸弹，让大家认识到了音乐剧的魅力。

我特别有幸地在2002年见到了《悲惨世界》的制作人麦金托什，他带着词作者鲍伯利和作曲家勋伯格一同来了中国。中国在向西方音乐剧学习的进程中，其实比日本、韩国晚了很多年，因此对这些主创来说，当时的中国就是一块处女地，甚至有一些神秘。以《悲惨世界》作为世界音乐剧进军这样广袤且人口众多国家市场的开端，麦金托什也觉得意义重大。

当时的上海观众特别幸运，还看到了1985年《悲惨世界》伦敦首演版本冉·阿让的扮演者寇姆·威尔金森（Colm Wilkinson）的演出。2002年，寇姆在演出了十几年冉·阿让后，已经连续8年没有演这个角色了。他是麦金托什专门从加拿大请来上海演出的，麦金托什希望让中国观众看到原汁原味的版本。

的确，在广大爱好者心中，寇姆·威尔金森也是最佳的冉·阿让诠释者。他的音质很特殊，既高亢又略带沙哑。他在演音乐剧之前，是一位摇滚歌手，后来被麦金托什看中，才转行成为音乐剧演员。比较寇姆之后继任的冉·阿让的扮演者，基本都有非常棒的美声底子，但寇姆作为冉·阿让的首任扮演者，却是流行歌手的唱腔，是独一无二的冉·阿让音乐。

如今的寇姆·威尔金森年纪比较大了，我曾想请他来上海演出，但他已经唱不动了。这一切让2002年上海版的《悲惨世界》显得弥足珍贵。

几乎"唯一"的史诗类音乐剧

前面我讲到，把史诗类作品改编成舞台剧是很难的。其实法国人阿兰·鲍伯利和克劳德-米歇尔·勋伯格并非《悲惨世界》的最初尝试者。历史

上，还有一位著名的歌剧作曲家，叫普契尼，他创作过非常著名的歌剧《图兰朵》《托斯卡》，他曾想过把《悲惨世界》改编成歌剧，但他动笔一个月后就放弃了。原因没有说，但我猜测很可能是因为小说的内容太庞杂了，而歌剧的叙事节奏往往比音乐剧还要慢，这就造成了他写作的困难。如果真要写，可能就要像瓦格纳歌剧《尼伯龙根的指环》一样，需要几个晚上才能演完。

话说回来，瓦格纳能够创作出《尼伯龙根的指环》，很大程度上是因为有巴伐利亚国王路德维希二世的支持，路德维希为他建造了剧院，又不遗余力地支持他，这才让瓦格纳实现了创作史诗歌剧的伟大梦想。

在音乐剧的历史上，史诗性作品是极少的，《悲惨世界》几乎可以说是唯一的史诗性经典之作。

印象中，加拿大曾演出过《指环王》的音乐剧，它的时间跨度特别漫长，大概也算得上史诗性作品，但我从没看到过。

史诗类作品难以改成音乐剧，是因为内容太多，时间跨度太长，难以在一个夜晚呈现完整。而《悲惨世界》将故事放置在了一个极其宏大的历史氛围中，你会感觉生活的细枝末节通通没有了。整个戏剧的用词都是非常形而上的，高于生活的语言。

以我个人的看法，英国人的戏剧讲究细节，而法国人的戏剧则擅长宏大和形而上，就《悲惨世界》的创作而言，多亏了法国人创作在前，在音乐上设立了一个宏大的框架和氛围，再由英国人进行戏剧上的精致锻造，最终才成就了一部既大气又精致的史诗级神作。

人物的内在力量来自神性

《悲惨世界》的内在力量在哪里？我认为很大程度来自神性。

其实《悲惨世界》是一部关于上帝的作品。你可以看到，所有人物的命运都有一个价值基础。这个基础就是宗教性。

剧中的主要角色有非常多关于神性的表达。冉·阿让就是这样一个人物。他信仰上帝，相信拯救、仁慈和宽恕，所以他会唱"我的灵魂属于上帝"。他在歌曲《带他回家》(*Bring Him Home*)中唱道："如果死，就让我死，让他活着，带他回家。"全剧的最后一句，他唱道："彼此相爱才是上帝的本意。"剧中有大量的歌词指向上帝，上帝是冉·阿让人生力量的源泉。

同样，沙威也是一个宗教性的人物。他的心中只有绝对的对和错、善良和邪恶，他有着像《十诫》一样的宗教看法，所以沙威的歌词是这样的："就像《圣经》所说，在通往天堂的路上，那些迟疑和沉沦的人，必须付出代价。"他强调，犯了错就必须被惩罚。沙威显然不是一个坏人，而是一个拥有坚定信仰的人。这世界有时候不怕坏，就怕伪善。沙威有自己坚定的信仰，并因此而陷入自我矛盾、纠结痛苦，最后不得不选择自杀，这是因为他不能够接受这个世界，接受像冉·阿让这样的罪犯，接受一个为了他人甘愿付出自己一生的罪犯。

德纳第夫妇则是完全负面的人物，他们利欲熏心，贪得无厌。他们是完全不相信上帝的代表，因此他们唱道："上帝在天堂中，漠然张望，因为他死了，就像我脚边的尸体，这是一个狗咬狗的世界。"这对底层夫妇最后混成了贵族，也是非常讽刺的事情。

因此你看，冉·阿让、沙威和德纳第这些主要角色背后，都有一杆秤，那就是宗教性。神性的表达给了所有人物选择和向前发展的动机。

如何以"sung-through"成就史诗音乐剧？

《悲惨世界》属于"sung-through musical"，也就是从头唱到尾的音乐剧。

其实大多数音乐剧并不是从头唱到尾的,而是在抒情或表达情感的时候才唱歌,而在生活化的段落,特别是"抖包袱"的时候,通常会用说话来完成。特别是如今美国百老汇的音乐剧,"sung-through musical"越来越少了。"sung-through"这个传统,在欧洲比较多,应该说是受到了歌剧的影响,因此《悲惨世界》可以被认为是最像歌剧的一部音乐剧。

用"sung-through"的方式来讲述史诗类戏剧其实特别难,因为用音乐表达大量信息,必然要求叙事速度足够快,才能够把故事讲完整。下面我就来分析一下《悲惨世界》是怎样用"sung-through"的方式,完成这一几乎不可能完成的任务。

第一,采用"减字诀",对整个故事的容量进行删减。比如《悲惨世界》小说有5部,共12章64节,整个小说中有名有姓的角色有132个,而最后在音乐剧里被删减成了10个人。在编剧界有个说法,叫作"Kill Darling"(杀死亲爱的),就是编剧要敢于把舍不得的素材砍掉。

在删除大量章节之后,确定了以冉·阿让为故事的核心线索,沙威作为法律守护者的格局,加上珂赛特、马吕斯和爱潘妮之间的爱情三角关系,而德纳第老板夫妇则是作为具有喜剧色彩的反面人物呈现。整个故事就变成了这么一个清晰精炼的戏剧结构。

第二,密集叙事。即便删减内容后,信息量依然太大了,要在短时间内表达完整,必须加快叙事节奏。

举个例子,在全剧开场时,冉·阿让还在监狱里,他见到沙威,两人大概有两分钟的对话。对话中,冉·阿让就说清楚了自己的身世,怎么偷面包,被抓进了监狱,又是怎么越狱、又被抓,最后熬了19年,终于要出狱了。两分钟虽然短,但展示出非凡的叙事节奏,覆盖了小说几十页的内容。

密集叙事有很多音乐创作手法。一种方式是,一个旋律由几个角色同时表达。

剧中有一首歌叫《在我生命中》(*In My Life*),是由冉·阿让、珂赛特、爱潘妮和马吕斯四人共同演唱的。歌词大意是:冉·阿让看到女儿已经长大,而他自己一直隐姓埋名,无法告诉女儿她的身世;珂赛特长大了,自然对父亲讳莫如深的状态感到奇怪,她说,我长大了,想了解自己的身世,也想拥有自己的自由;马吕斯在表达他与珂赛特之间的感情;而此刻的爱潘妮则在表达她对马吕斯的单相思。就这样,四人分别用相同的旋律演唱同一首歌,

表达各自的想法,以此快速推进故事。

还有一个方式,就是多人物、多节奏、多旋律的呈现。

剧中有一段有关芳汀与工友的叙事。芳汀极其快速地表达了身世:她有一个私生女珂赛特,寄养在德纳第夫妇家里;芳汀不合群,工友对她意见很大,想把她赶出去,她们嘲笑她、捉弄她,最后芳汀被工头赶出了工厂。

由于《悲惨世界》的叙事节奏非常快,有些音乐就不是那么注重优美,其功能仅仅是承载叙事。《悲惨世界》的第一幕,你会感觉基本是在快速地叙事,并没有太多能够抒发情感的段落。

到了第二幕,才逐渐有了空间加入更多情感表达,比如《孑孓一人》(On My Own)、《空无一人的桌椅》(Empty Chairs and Empty Tables),当然还有著名的《带他回家》等歌曲。

也就是说,《悲惨世界》的整体叙事节奏是前紧后松的,正因为第一幕紧了,第二幕才有松下来的可能。

还有一个手法,《悲惨世界》中用得非常好,那就是文本的通感。也就是让不同的角色在不同的时间和地点,使用相同的音乐主题去表达相同的情感。

大多数作曲家会给不同的人物创作不同的音乐旋律,但《悲惨世界》的做法,则是当不同的角色在面对相同的人生境况时,用相同的音乐主题去表达。比如,冉·阿让在序幕中有一个自我挣扎的段落,他唱道:

I am reaching but I fall

and the night is closing in,

And I stare into the void

to the whirlpool of my sin.

这段是说:"我尝试挣脱,但却失败,夜幕越逼越近,我要逃离虚空,逃离我的罪孽。"冉·阿让被神父感化之后,要改头换面,重新做人。这是一个自我挣扎和命运转折的重要时刻。

到了第二幕,沙威自杀之前,也用了同样的旋律,而且是几乎同样的歌词,他唱的是:

I am reaching but I fall

and the stars are black and cold,

as I stare into the void

of a world that cannot hold.

意思是:"我尝试挣脱,但却失败,星光冰冷暗淡,在这令我无奈的虚无世界,我要逃离这个世界,逃离冉·阿让的世界。"冉·阿让和沙威是人生观、价值观完全不同的两个人物,两人的结局也完全不同。面对人生的困境,冉·阿让选择改头换面重新做人,沙威却因为不能接受这个世界而自杀,但是面对人生纠结的这一刻,他们的状态是一致的,只是选择不同。这种通感的音乐设计,让观众在聆听时产生强烈的共鸣,是非常有效的创作方法。

人物和音乐主题的对应

《悲惨世界》给每个主要人物都设置了专属的音乐主题和动机。

比如,每当沙威出场的时候,就会出现一段音乐,节奏极其规律和严谨,甚至死板,反映了沙威这个人物一丝不苟和刻板的特征。

冉·阿让的主题音乐则是《我是谁》(Who am I),它是冉·阿让每次纠结挣扎时获得力量的源泉。音乐节奏非常跳跃,音域的跨度也非常大。这些音乐特征表达出冉·阿让是一个灵活且有力量的人物。

每个人物都有专属的音乐主题,这让《悲惨世界》的音乐与人物之间形成了对应关系,音乐形象地展示出了人物的性格特征。

用音乐主题表达人物的时候,也有丰富性的要求,也就是说,一个人物不可能永远亢奋或者永远消沉。因此《悲惨世界》在设置人物音乐主题的时候,也会给每个人物另一面的表达,这也是《悲惨世界》高级的地方——角色不脸谱化。

比如剧中有一段妓女的音乐主题。到了第二幕时,这个音乐主题又出现了,旋律不变,速度却不及前面的一半,它表达了在战争之后,人民沉浸在战后的伤痛与落寞之中,开始反思战争的意义。虽是同样的旋律,但通过节奏和配器的变化,呈现出不一样的气质和人物的多样性,可算是很聪明的做法。

再比如,革命青年在第一幕的时候,唱的是激昂的歌曲《红与黑》,到了第二幕时,则唱起了温暖而伤感的《与我同饮》(Drink with Me)。观众此时看到了这些青年的另一面,原来,这些激昂热血、看似只知道打仗的青年人,也有温柔的一面。他们也会思念自己的家人,思念自己的爱人,也许他们明天就要离开这个世界了,甚至他们会思考当这个世界没有了他们,是否会有任何变化。

沙威还有一首歌,叫作《星》(Star),体现出他的另一面。这首歌的旋

律绵长，充满信仰的意志。歌词大意是："他的意志如同恒星，永远闪光，永远坚定。"当听到这首歌时，你会觉得沙威这个人是非常值得同情和令人钦佩的，因为沙威不是坏人，他是一个有着坚定信仰的人。

而冉·阿让最早出现时的音乐主题《我是谁》(Who am I)展示了强有力的形象。当到了第二幕时，夜晚将至，战士们都休息了，冉·阿让唱起了《主在上》。温柔绵长的旋律，让我们看见了冉·阿让柔软的内心，他在虔诚地祈祷上苍拯救马吕斯，祈祷把他的爱给别人，他愿意为了他的女儿，为了马吕斯，牺牲他自己。

总之，通过音乐的两面性表达，《悲惨世界》让人物形象变得立体而丰富。

剧中音乐还频繁使用了一些创作手法，比如四度音程。

四度在和声里是一个不太和谐的音程，会让人感觉到很独特，甚至有些刺耳。而在《悲惨世界》中，频繁地运用这样一种简单的音乐手法，是为了让叙事快速推进。

比如沙威一开场唱的："Now bring me prisoner 2-4-6-0-1，Your time is up and your paroles begun."（把犯人24601带过来，你的刑期已经到了，你的假释现在开始了）整个段落中就两个音，"do"和"fa"，特别简单，也不悦耳，但它的功能是快速传递信息。这种音乐表达对叙事的快速推进有着巨大的作用。

如果我们留意，会发现《悲惨世界》中，真正全新创作的音乐，大概只有三分之一，而三分之二的部分，不过是将这三分之一的音乐进行各种转化。它用有机统一的音乐素材，完成了一个极其复杂的故事。当你看戏时，耳边不断听到这些音乐主题，等你走出剧院的时候，会觉得这些音乐似乎还在耳边。

我认为《悲惨世界》给了中国音乐剧创作者很多启示，那就是写音乐剧，并不是歌曲越多越好，或者说，并不是写得越优美越好，关键是要让音乐形成一个有机的整体。可以通过设计一个个音乐砖块，搭建出一个音乐大厦。因此《悲惨世界》是一个非常优秀的音乐剧创作范例。

曲入我心

《悲惨世界》中值得推荐的歌很多，有一首特别值得推荐，它一定会作为音乐剧经典歌曲流传下来，这就是《只待天明》(One Day More)，它出现在第一幕

结束前。

在这首歌里,所有主要角色集结在一起,等待天明的到来,所有人都将迎来不同的命运。冉·阿让计划带珂赛特去很远的地方,继续隐名埋姓,摆脱追捕;马吕斯则要去参加战斗,为此他不得不与刚刚认识的珂赛特分别;爱潘妮知道自己是单相思的角色,但也想在背后帮助马吕斯;利欲熏心的德纳第夫妇则等着发战争财;沙威代表官方,第二天他将继续追踪冉·阿让,同时监视革命青年的情况;而所有的革命青年都在等待这第二天开启一场战斗,他们对胜利充满渴望。所有这些角色和他们的期待,是如此不同,甚至如此冲突,但都聚集在了《只待天明》这首歌中,所有人都在期待着"明天"的到来。

冉·阿让唱的《带他回家》(*Bring Him Home*)是他向上帝祈祷的歌曲。战争中,天已经黑了,革命青年都睡下了,他独自一人对着上帝祷告,希望马吕斯能够活下来,他愿意用他的生命来换取马吕斯的生命,他唱道:"If I die,Let me die."(如果要有人死,那就让我替他死。)这份奉献自己的情感无比动人。

《空无一人的桌椅》(*Empty Chairs and Empty Tables*)也值得推荐。这首歌讲述的是战争之后,马吕斯因为冉·阿让而活了下来,但他的战友全部牺牲了。他在小酒馆里,面对空空的桌椅,想起了以前在酒馆里大家慷慨激昂、高谈阔论的日子。那时的他们一心想推翻旧王朝,创建新世界,如今却只剩下他孤单一人。

芳汀的《我曾有梦》(*I Dreamed a Dream*)无论在音乐剧界还是流行音乐界,都是被广为传唱的一首歌曲。芳汀年轻时年少无知,被所爱的男人欺骗后,沦落为女工、妓女。她的梦想在现实面前被击得粉碎。

Evita

5

《贝隆夫人》
阿根廷国母的英式解读

剧目简介

1978年6月首演于伦敦爱德华王子剧院

1979年9月首演于纽约百老汇剧院

作　曲：安德鲁·劳埃德·韦伯（Andrew Lloyd Webber）

作　词：蒂姆·莱斯（Tim Rice）

导　演：哈罗德·普林斯（Harold Prince）

剧情梗概

贝隆夫人本名艾薇塔,出生在一个比较微寒的普通家庭。15岁时,为了让探戈舞歌手马加尔迪带她去布宜诺斯艾利斯,不惜以身相许,到目的地之后她被马加尔迪抛弃,只能混迹于各种底层的生活场所,包括一些声色场所,后来成为娱乐圈的名人。阿根廷发生军事政变后,艾薇塔与贝隆上校相遇并相爱。贝隆被捕入狱期间,艾薇塔以贝隆的名义参加竞选。贝隆获释后和艾薇塔结婚,之后他当上了阿根廷总统。艾薇塔后来创办了埃娃·贝隆基金会,被阿根廷人称为"穷人的旗手",于33岁时病逝。

获奖情况

伦敦首演后连演了2900场,百老汇首轮连演3年零9个月,共获10项托尼奖提名,获得6项奖项,百老汇历史上第一部获得托尼奖最佳音乐剧奖的英国音乐剧。

艾薇塔的戏剧人生，成就音乐剧《贝隆夫人》

2019年是贝隆夫人一百周年诞辰。贝隆夫人既是一个政治人物，更是一个明星。有些政治人物改变了世界，或者至少改变了一个国家的政治生态和人民生活。还有一些政治人物，并不一定在政治上做出了多大成就，却因其人生充满戏剧性而广为流传。贝隆夫人就属于后者。

贝隆夫人本名艾薇塔，出生在一个比较微寒的普通家庭，甚至可以说是社会底层，这是她的劣势，当然也是她成为政治人物的一个优势。她后来被阿根廷人称为"穷人的旗手"，正是因为她自己就是穷人出身。据说艾薇塔在很年轻的时候就混迹于声色场所。可以说，她的人生是从一手烂牌开始的。

艾薇塔在26岁时就成为阿根廷的第一夫人，却在33岁时因癌症死去，这么短的人生，起伏之巨大，充满了戏剧性。

说来，很多音乐剧都来源于有价值的IP版权。这个版权可以来自名著，也可以来自名人。拿名人故事做音乐剧，是一种很聪明的做法，特别是在名人过世以后，怎么解读便具有了很大的空间。名人的人生本身就是戏，所谓"人生如戏，戏如人生"，《贝隆夫人》就是典型代表。

关于名人的音乐剧，德语音乐剧有《伊丽莎白》《莫扎特》《席卡内德》，法语音乐剧有《摇滚莫扎特》《太阳王》《城市莫里哀》，美国音乐剧则有《汉密尔顿》。

英式解读：增强对比感

《贝隆夫人》在英国首演时，严肃的戏剧专家评价很高，认为这是韦伯最可能广为流传的一部作品。当时的社会对女权，以及女性从政的认识，远不如现在开明，总体还是在男权视角之下的，因此可以想象《贝隆夫人》在当年产生的影响力。

而《贝隆夫人》并没有成为韦伯最具影响力的作品。如今《贝隆夫人》的演出频率已大大降低，2019年在中国的巡演也反响平平，可能也是受时代环境改变的影响。

标题之所以叫"阿根廷国母的英式解读"，是因为这不是创作者对本国人物的解读，而是英国人对另一个国家的重要人物的解读。这种解读，天然就带有旁观者视角。有许多内容并没有按照历史的真实叙述。

比如，剧中艾薇塔来到布宜诺斯艾利斯时，是一个流浪者的状态，而真实的她并没有像戏里那么不堪。

真实的版本是艾薇塔和母亲一起来到布宜诺斯艾利斯。剧中的艾薇塔为了往上爬，处心积虑为自己制造登台演唱的机会，这也是创作者加在她身上的想象，真实是否如此也未可知。

先有专辑再有戏

在韦伯的作品中，《贝隆夫人》属于早期作品。韦伯的早期创作差不多结束于他和著名词作者蒂姆·莱斯的合作，两人分开之后，韦伯就进入了创作中期。他们俩的合作有一个特点，那就是一开始并不完全按照戏剧程式来创作，而是先有音乐专辑，再创作音乐剧。

《贝隆夫人》于1978年在伦敦爱德华王子剧院首演，获得了巨大成功。当时连演了2900场，第二年《贝隆夫人》进驻百老汇。虽然在百老汇评价不如西区，但依然连演了3年零9个月，获得10项托尼奖提名，最终夺得6个奖项。在历史上，《贝隆夫人》也是第一部获得托尼奖最佳音乐剧奖的英国剧目。

《贝隆夫人》开启了20世纪80年代英国音乐剧在美国百老汇演出的高潮，这其中就包括传统的音乐剧"四大名剧"：《猫》《剧院魅影》《悲惨世界》《西贡小姐》。

第三方陈述：间离效果

《贝隆夫人》有一个特点，那就是"第三方陈述"。

所谓"第三方陈述"，就是剧中有一个旁观者的角色，这个角色并不在戏中，但他始终旁观故事的发展，由此产生了间离的效果。

安排这样一个人物，冷眼旁观艾薇塔怎样从社会底层步入社会上层，既让我们看到艾薇塔如何人前风光，又让我们清晰地看到艾薇塔背后不为人知的故事。这也是西方人看待阿根廷政局的视角。

《贝隆夫人》里的旁观者叫"切"，全剧以他的主观视角来展开。

这个角色的原型，是有真实出处的，他是一个反对贝隆夫人的青年学生，曾写过大量抨击贝隆夫妇的文章和日记。在真实生活中，这个人物与贝隆夫人是没有交集的。

这个旁观者和我们所谓戏曲中的说书人，或者像音乐剧《拜访森林》中的说书人不一样，他在不断地切换视角：有时候他完全是旁观者，用上帝视角来评价剧中人物；有时他又独立在情节之外，与艾薇塔展开对话；有时候他是剧中事件的参与者，和民众走在一起；有时候他又与贝隆夫人在舞会中翩翩起舞。

切是一个多面的旁观者，他不断地融入和跳出。因此，他对贝隆夫人的看法也是多重视角的：有时是冷嘲热讽，轻蔑地看待贝隆夫人的所作所为；当贝隆夫人成了第一夫人，试图为民众做一些实事时，切的态度又转为了一种支持。可以说切是一个多面的人物，就像镜子一样，给予观众不同的视角。

因此，剧中其实呈现了两个时空，一个是艾薇塔所处的时空，另一个是切这个人物构成的时空，两个时空是相互交织的。

这个叙述者切，会让我们联想到著名的革命家切·格瓦拉。很显然，在人物造型上，切就是往这个人物上靠拢的。

切·格瓦拉是古巴人，后来去过玻利维亚和阿根廷，但并没有与那里的政界人物有过直接的关联，所以剧中的切，更像一个标签化的存在，代表的是一种反叛精神。

音乐风格：古典和摇滚的混搭

20世纪70年代初，韦伯初出茅庐，获得了极大的声誉。当时他的音乐风格是偏摇滚的，这也与年纪有关，那时的韦伯正是一个标准的摇滚青年。

《贝隆夫人》诞生在20世纪70年代末,你可以听出来,它的音乐既延续了《万世巨星》里的摇滚风格,又融入了宗教音乐和古典音乐风格。总之,这部戏的音乐风格更大众化。

《贝隆夫人》的故事是倒叙的。第一首歌就是艾薇塔的葬礼,歌名叫《艾薇塔的安魂曲》(Requiem for Evita),一开场,主角就已经去世,呈现出旁观者视角。你听这首作品时,会发现它既有摇滚风格,又包含圣咏合唱,将浓郁的宗教感与躁动强烈的摇滚乐相结合,呈现出巨大的力量和悲怆感,给全剧定下了严肃的基调,尽管后面也有欢快的拉丁音乐。

《贝隆夫人》一开场就建立了宏大和混杂气质的音乐风格,这与《万世巨星》的开场序曲是相似的,你能明显感觉到这是同一个人创作的。

熟悉韦伯音乐的人,会感觉到他在音乐创作上是有一些套路的,包括旋律动机与和声运用的方式。比如《剧院魅影》《白衣女人》《日落大道》,这三部戏的音乐风格极其相似,旋律的小动机、片断化的音乐主题等手法也如出一辙。

相比之前的以摇滚乐为主,《贝隆夫人》的古典音乐元素多了许多,我们

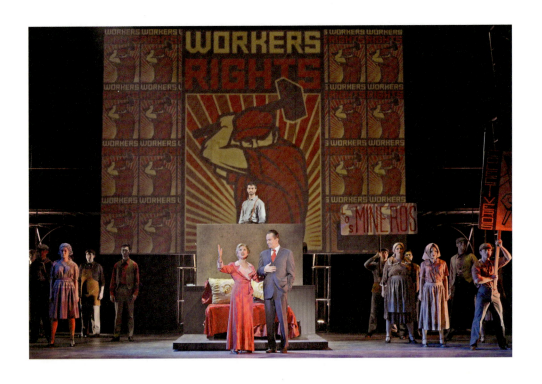

似乎能看到韦伯从一个摇滚青年向一个稳重的中年人的转变。

《贝隆夫人》之后，韦伯的创作基本就与摇滚乐渐行渐远了。

直到韦伯步入晚年，在2016年推出《摇滚学校》，则又回归到全摇滚风格。《摇滚学校》虽然也很棒，但我认为，韦伯的摇滚才华最耀眼的时期还是他的早期，也就是从《万世巨星》到《贝隆夫人》的这个阶段。那时的韦伯是最本能也是最自然的摇滚青年，灵感迸发，充满能量。

一部有异国情调的 sung-through musical

韦伯常常会将故事发生地设置在英国之外，作品自然就具有了异国情调。比如：韦伯曾写过音乐剧《孟买梦》，就是他与印度作曲家A. R. 拉赫曼（A. R. Rahman）合作创作的，故事发生在印度宝莱坞，具有浓郁的印度风情。

《贝隆夫人》的故事发生在拉丁美洲，拉丁美洲本身就是丰饶的音乐之地，因此韦伯在这部剧中也融入了拉丁音乐风格，使其充满了异国情调。

拉丁音乐习惯使用切分音（一种改变乐曲中强拍演奏重音的常规，让弱拍强奏或强拍弱奏的处理方式），节奏常常是两短加一长，这类节奏具有一种摇摆的动感。

比如歌曲《布宜诺斯艾利斯》（*Buenos Aires*）、《你想象不到我会对你多么有益》（*I'd Be Surprisingly Good for You*）、《好一场马戏》（*Oh What a Circus*）等，不论是快歌或慢歌，你都能听到浓郁的拉丁音乐风味。

此外，这部戏也是一个 sung-through musical，也就是从头唱到尾的音乐剧。如前所说，韦伯的早期音乐剧是先出音乐专辑，成功后再搬上舞台，因此很注重音乐表达。《贝隆夫人》的音乐可听性就非常强。

在《贝隆夫人》中，我们能明显觉察到音乐主题反复利用的创作方法。这样的创作方式让整部戏具有完整统一的气质。

在《贝隆夫人》中，韦伯已将音乐主题不断反复的创作方法用得比较熟练了，到了《剧院魅影》，则达到了炉火纯青的地步。剧中，《阿根廷，别为我哭泣》这首歌就出现在了三个不同的地方。还有很多其他音乐主题动机，具有鲜明的听觉感受，在剧中反复出现。

艾薇塔的扮演者们

贝隆夫人是第一夫人，作为国母形象，找到适合的演员并不容易。制作

方当年在英国做了一个关于艾薇塔的全国选秀，有大量人员参与，后来被选中的演员叫伊莲·佩姬（Elain Paige）。当时她还没有什么名气，只是一个普通的音乐剧演员，但她最后以独特的声音和气质获得了艾薇塔这个角色，并一举成名。

其实伊莲·佩姬本身的条件并不出众，个子不高，长得也不算漂亮，但她独特的音色，让她在大量的竞选者中脱颖而出，成为"贝隆夫人"。

曾有相当长一段时间，我们称伊莲·佩姬是英国音乐剧界的"第一夫人"，这个名号既是因为她卓越的才艺，也是因为她饰演过贝隆夫人这个第一夫人的角色。

在百老汇版《贝隆夫人》中，艾薇塔的首任扮演者叫帕蒂·鲁普恩（Patti LuPone），她也是一个大牌音乐剧和影视明星，如今已近80岁，依然活跃在舞台上。

《贝隆夫人》之所以获得如此大的名声，与它后来被拍成音乐剧电影也有莫大关系。

在西方，音乐剧电影是一种戏剧类型，特别是20世纪上半叶，大量电影都是歌舞片。电影版《贝隆夫人》中，艾薇塔的扮演者是美国著名歌手麦当娜，切则由西班牙英俊小生班德拉斯饰演。麦当娜饰演贝隆夫人显然是合适的。她本人的经历就充满了戏剧性，行事风格也很独特。麦当娜的嗓音也极具个人魅力，沙哑的，有一种特殊的烟火气。

电影版《贝隆夫人》又增加了一首歌，叫《你必须爱我》（*You must Love Me*），这是1996年韦伯和蒂姆·莱斯为电影再度合作的结果。这首歌曲是贝隆夫人临终前对她丈夫贝隆唱的，以此确认贝隆对她的爱情，也是一种临终前的挂念。她唱道："You must love me."（你必须爱我），虽然是楚楚可怜的祈求，但"must"一词体现了这个女人哪怕在生命的最后阶段，依然具有强悍的力量。

曲入我心

我推荐三首歌。这三首歌分别出现在戏中的三个转折点，预示了艾薇塔人生的三个阶段。

第一首歌是《布宜诺斯艾利斯》（*Buenos Aires*），充满了阿根廷的音乐风格，是艾薇塔初来乍到大城市的状态，充满了期待和热情。

第二首歌是《你想象不到我会对你多么有益》（*I'd Be Surprisingly Good for You*）。这首歌是艾薇塔第一次遇见贝隆将军时唱的歌，当然也是她一生的转折点。

作为政治人物，感情可能是次要的，首先要讲利益，所以这首歌就很直白地告诉贝隆将军："我对你很重要，我会对你很有帮助，你如果跟我在一起，会获得巨大的利益。"

在这首歌之前，艾薇塔的唱段总是激情四射的，而到了这首歌时，旋律就变得曲折了，同样的一个曲调反复循环，似乎没有尽头，呈现的是絮絮叨叨、语无伦次的状态。这很像小女生诉衷肠的状态，但内容却是赤裸裸的利益性的表达。就是这样一首歌，有情、有礼、有节，把贝隆将军说动了心，他俩走到了一起，开启了艾薇塔人生的第二阶段。

第三首歌是《阿根廷，别为我哭泣》（*Don't Cry For Me, Argentina*）。这首歌是全剧的金曲，很多人也是因为这首歌才知道《贝隆夫人》这部剧。这首歌表现了艾薇塔走上人生巅峰的状态。

如果抛开其他的戏剧部分，只听歌的话，你会觉得这首歌非常正，情感表达厚重。但放在这部戏里，这样一首深情的歌曲却有一种讽刺的效果。因为大家都明白艾薇塔是怎么一路走到现在的，这首歌唱得越是深情款款，就越是增加了这个人物的复杂感。

我们不能说艾薇塔在唱这首歌时没动真情，或全是虚情假意。所谓"假作真时真亦假"，在那一刻，这个人物也会被自己打动。

歌中既有艾薇塔对人民的真情表达，也有显而易见的谎话，比如她唱到自己对金钱和权力没有兴趣，显然这是谎言。歌曲把真和假、虚和实放在了一起，呈现出艾薇塔在人格、思想和情感上的复杂形象。

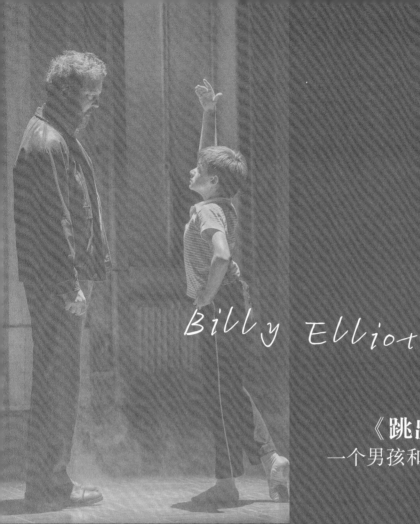

Billy Elliot

6

《跳出我天地》
一个男孩和他的芭蕾梦

剧目简介
2005年5月11日首演于伦敦西区维多利亚剧院

作　曲：埃尔顿·约翰（Elton John）
作　词：李·霍尔（Lee Hall）
编　剧：李·霍尔（Lee Hall）
编　舞：彼得·达尔林（Peter Darling）
导　演：斯蒂芬·达尔德利（Stephen Daldry）

剧情梗概

作品根据2000年上映的同名电影改编。

故事以1984年到1985年英国东北的矿工罢工事件为背景，讲述出生在煤矿工人家庭的小男孩比利·艾略特（Billy Elliot）追求梦想的故事。比利自幼丧母，与煤矿工父亲相依为命。比利偶然走进了威尔金森夫人举办的女子芭蕾舞学习班，意外发现自己对舞蹈的兴趣，挑剔的芭蕾舞老师也在无意中发现比利极具天赋，鼓励比利学习舞蹈。但比利的家庭非常不支持比利学习舞蹈，双方产生了大量冲突，但最后比利依旧没有放弃。在家庭和现实的巨大压力下，被现实和梦想逼到了生活死角的比利只能瞒着父亲和哥哥偷偷练习，坚持学习舞蹈。最后，父亲也被孩子的坚持打动了，抛弃各种成见，支持比利去伦敦，陪他孤注一掷参加皇家芭蕾舞学校的考试。最终比利打动了所有考官，成功成为皇家芭蕾舞学校的演员。

相关奖项

2006年获得最佳新音乐剧等四项劳伦斯·奥利弗奖。英国《每日电讯报》评价这部戏为"英国历史上最伟大的音乐剧"。在伦敦西区连演11年，2016年剧院因大修而关闭，共演出4600场。

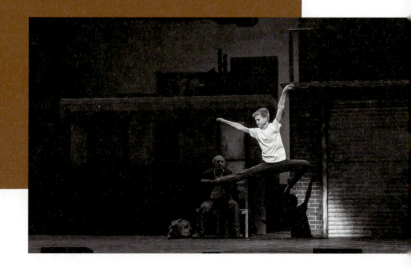

《跳出我天地》是我非常喜欢的一部戏，但看过这部剧的人却不多。因为这部戏太难巡演了，可以说是"最难制作和最难巡演的音乐剧"之一。

　　为什么难呢？因为剧中有太多的孩子，而且他们不像《音乐之声》中的孩子，只要年龄符合，会唱歌就可以。这部剧中的每个孩子，还要会跳非常有难度的芭蕾舞。因此，剧中孩子都必须是受过专业训练的。把那么多孩子集合在一部戏中，还要背井离乡地去巡演，这显然是非常有难度的事。

　　2008年，《跳出我天地》在纽约首演，获得大量赞誉，《时代》周刊称之为"一项巨大的胜利"，当年该剧获得15项托尼奖提名，和《金牌制作人》并列为"百老汇历史上获得最多提名"的音乐剧，最终《跳出我天地》获得了10项托尼奖。

厚重社会表达的"家庭秀"

　　《跳出我天地》是意译的名称，直译过来是《比利·艾略特》（*Billy Elliot*），这是主角小男孩的名字。

　　一般来说，一部戏如果有这么多小孩子参与，基本上就属于family show（家庭秀）。之前讲到，家庭秀在国外是非常有票房的，常常一家老小都来看，像《狮子王》《美女与野兽》就属于这一类。

　　这部戏虽然有大量孩子参与，却并不是单纯的家庭秀，它的戏剧张力以及厚重的社会话题，也在敲打着每一位成年人的内心。

　　《跳出我天地》是以1984年到1985年英国东北的矿工罢工事件为背景的。英国的东北和我们的东北有些相似，都属于工业重镇。曼彻斯特就在英国的

东北部,有大量的矿业和制造业。

有矿业,自然就有很多矿工。在这样一个地方,经常发生各种各样的械斗,也会发生矿工罢工事件。

历史上最有名的就是1984年到1985年的矿工大罢工。这场大罢工最后以失败告终,导致大量家庭失业。在英国这样一个贵族传统深厚且追求精英主义的国家,可想而知,东北劳工阶层的落魄感是多么强烈。这种社会层次和价值观的反差,是这部戏的内在动力和张力来源。

父子情、师生情

《跳出我天地》讲的是一个出生在煤矿工人家庭的11岁的小男孩比利的故事,他很小就失去了母亲,父亲是矿工。显然,一个矿工父亲带一个男孩长大是不容易的,父亲每天都要戴上矿工的帽子,穿上矿工服,到深深的地底去采矿,生活环境之恶劣可想而知。或许因为从小失去母亲的呵护,父亲又不管他,比利和一般的男孩子不太一样,天生气质比较柔弱,甚至有一点"娘",但不是让人不舒服的那种。他是一个敏感、柔弱的男孩子。

身为矿工的爸爸对这样的儿子并不满意,他希望比利成为一个比较man的男孩,因此刻意让他练习拳击。在父亲眼中,这个社会是冷酷无情的,只有靠自己的力量才能够获得一席之地。

大罢工期间,比利偶然走进了威尔金森夫人举办的女子芭蕾舞学习班,却意外发现自己超级喜欢舞蹈。挑剔的威尔金森也在无意中发现比利非常有芭蕾舞天赋。两人一拍即合,她甚至为了小男孩比利放弃了整个班级的女孩,把心思放在了培养比利身上。

比利的父亲反对比利学习舞蹈,于是双方发生了对抗与冲突。在家庭和现实的巨大压力下,比利瞒着父亲和哥哥偷偷练习。他被现实和梦想逼到了一个死角,而他所做的就是坚持再坚持。

你可以想象,这样一个身处矿工家庭的小男孩,坚持跳着矿工都不能理解的"高贵"的芭蕾,其中的价值反差与戏剧张力是非常强烈的。最后,父亲被孩子的坚持打动了,他抛弃了成见,包括工友们的反对,带着比利去伦敦参加皇家芭蕾舞学校的考试。父亲心态的转变,其实就是不愿让儿子重复自己的人生。或许,比利的父亲年轻时也有梦,只是很早就破灭了。

父亲因为从未去过如此高雅的地方,闹出了不少笑话。最后比利打动了

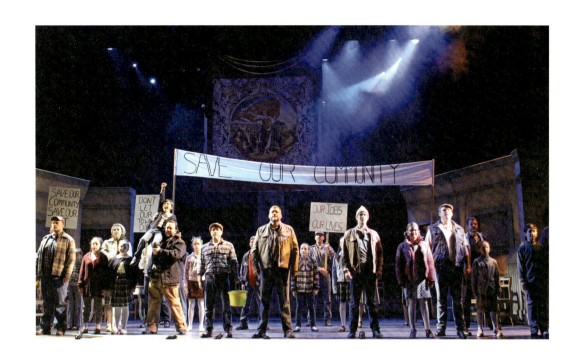

所有的考官，成功考取了皇家芭蕾舞学校，开启了他的职业舞蹈人生。未来的他更是获得了巨大的成功，这在《跳出我天地》电影版中有很好的呈现。

我特别喜欢剧中的芭蕾女教师威尔金森。威尔金森其实也生活在困顿中，她抽烟，身材肥胖，有一张饱经风霜的脸，是一个没有什么姿色的中年妇女。威尔金森的丈夫失业了，而且酗酒，他们之间没有什么情感，两个人是分床睡的。她的眼神中充满了世故，对世间似乎也没有什么情感，可以说她也是一个生活的失败者，一个放弃了梦想的人。但当她看到比利这样纯真、富有才华但同样落魄的孩子，她内心的梦想似乎又苏醒过来。

威尔金森在后来几乎承担了比利的母亲的角色。她为小比利付出了很多，希望这个孩子能够跳出父辈的生活困境，离开这里，到伦敦追求高贵的艺术生活。但当比利考上了皇家芭蕾舞学校，跑来跟她告别的时候，威尔金森站在门口，用几乎不带任何情感的话语对比利说："比利，你不会想我的，你有大好的前程，好好干吧。"随后便转身离开，继续给新来的一批小孩子教授舞蹈，喊着拍子，好像她和比利的故事从来没有发生过一样。

这就是芭蕾舞老师跟比利的关系。尽管是她改变了比利的命运，但对比利却没有任何索求。

当然,最打动我们的,是比利对梦想的坚持。比利在考试的时候,一开始还有些紧张,但当主考官问到他为何跳舞时,比利紧蹙的眉头展开了,他说:"Electricity."意思是,我跳舞的时候,就像有电流通过全身。

整部剧没有说教,也没有故弄玄虚,就是一个孩子为了梦想而努力的过程。比利单纯的芭蕾梦想和成年人灰暗的矿井生活,形成了鲜明的对照,也衬托出相互理解的难能可贵。

特别的制作方式

音乐剧《跳出我天地》是根据2000年上映的同名电影改编的。音乐剧由李·霍尔编剧和作词,作曲则是大家熟悉的英国音乐才子埃尔顿·约翰。他曾为电影《狮子王》写过原声配乐,他为英年早逝的戴安娜王妃创作的《风中之烛》(Candle in the Wind)也广为流传。

埃尔顿·约翰在创作音乐剧之前,是一位著名的流行歌手,他是从《狮子王》开始音乐剧创作的,之后就创作了《跳出我天地》。从音乐风格看,他

创作的歌曲的戏剧叙事感并不强,你能感觉到他不是一位传统意义上的音乐剧创作者,而带有很强的流行歌曲思维。当然,埃尔顿·约翰的单曲都很好听,有鲜明的个人风格。

为了这部戏,英国甚至专门成立了一个芭蕾舞学校。学校除了教授舞蹈,还有常规课程,其目的就是通过三年的学习,为音乐剧《跳出我天地》输送小演员。

大家知道,每个小演员能演出角色的时间是不多的,因为他在不断长大,比如个子长高了,或者变声了,就不能再演下去了,因此基本上每过一两年,制作人就会换一批演员。为保证长演机制,就需要一套系统来支持演员供给。

而这些小演员是无法随便招来的,即使排练再久,可能也无法快速胜任角色,为此只有成立一个学校来为演出储备演员。这样的做法可谓史无前例。

这部戏的制作尽管难,但在世界范围也有了不同的语言版本,比如2018年韩国就做了《跳出我天地》韩文版,据我所知,还有挪威版、丹麦版、爱沙尼亚版、意大利版、瑞典版、以色列版和匈牙利版等。伦敦西区还推出了"比利青年戏剧"(Billy Youth Theatre)计划,制作了精简版《跳出我天地》,鼓励青少年参与该剧的演出。

男版《天鹅湖》和《跳出我天地》

伦敦已经很长时间不演《跳出我天地》了,不知道什么时候还会复排,如果暂时看不到,我们还可以先看一下同名电影。

在电影中,比利最后出场的画面是他已成为一位著名的而且极富男性魅力的芭蕾舞演员,他在电影中最后登场的那台戏,就是英国著名编舞大师马修·伯恩(Matthew Bourne)的男版《天鹅湖》,比利在剧中扮演的,正是男性头鹅的角色。电影最后的画面定格在比利高高跃起的姿态上。

我们可以看到,此时比利的形象已经不再那么阴柔了。也就是说,他已经将天鹅的优雅和男性的阳刚之美融合在了一起。当小比利长大后真正成为芭蕾舞演员时,他实现了梦想,才变得阳刚起来。

电影的处理比较符合主流期待,即当人实现梦想之后,就会找到他的性别和角色的魅力。

电影中饰演成年比利的,是非常著名的舞蹈演员亚当·库柏(Adam Cooper),也是20多年前男版《天鹅湖》头鹅的首任扮演者。因此对于男版《天

鹅湖》的爱好者来说,能在电影中看到亚当·库柏的出场绝对是一个惊喜彩蛋。

饰演小比利的则是欧美电影界很出名的新星汤姆·霍兰德(Tom Holland)。而他小时候就曾参演过伦敦西区音乐剧版本的《跳出我天地》。

曲入我心

《如电流通过》(Electricity)这首歌是比利在面试时,面试官问他跳舞对你意味着什么的时候他的回复。比利在生活中压抑自己,活在紧张状态中,但当他跳舞时,感觉就像电流通过。而伴随这首歌曲的舞蹈,可谓极其精彩,也是全剧最让人激动和泪目的段落。正是这句话和这段歌舞表演,打动了评委,让他如愿以偿考入了皇家芭蕾舞学院。

另一首歌就是《沉入地底》(Deep into the Ground),这首歌与前面那首歌形成鲜明对比,前一首是梦想带给你的兴奋,这首歌是现实的残酷,因为比利的父亲又要深入地底去工作了。这首歌表达的是一种对压力巨大的生活充满无奈和失望的状态。

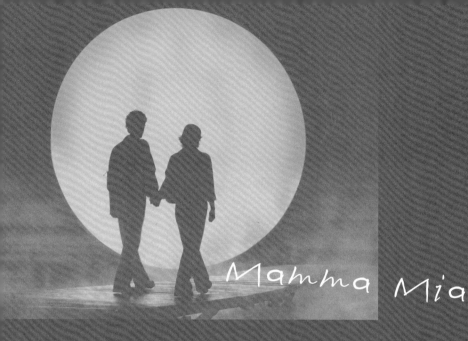

7

《妈妈咪呀》
点唱机音乐剧的奇迹

剧目简介

1999年首演于伦敦西区爱德华王子剧院

2001年首演于纽约百老汇冬日花园剧院

作 曲、作词：本尼·安德森（Benny Andersson）、比约·乌尔法厄斯（Bjorn Ulvaeus）

编　　剧：凯瑟琳·约翰逊（Catherine Johnson）

导　　演：菲丽达·洛埃德（Phyllida Lloyd）

编　　舞：安东尼·凡·拉斯特（Anthony Van Laast）

剧情梗概

故事发生在一个希腊小岛上,20岁的女孩索菲与自己的单亲妈妈唐娜共同生活着,准备结婚的索菲希望亲生父亲能够来参加自己的婚礼,但妈妈唐娜守口如瓶。索菲翻看了妈妈的日记,发现妈妈在怀她之前一共跟三个男人有过交往,这三个男人分别是山姆、哈利和比尔,于是她在婚礼前一天给这三个男人发出了邀请函,把他们请到了希腊小岛上,想借婚礼来了解到底谁是她的父亲。与此同时,唐娜八年未见的死党罗茜与坦娅也及时赶到,开展了一场混乱搞笑的寻亲故事。虽然最终索菲没有找到谁是她的父亲,但她的妈妈找到了旧爱,并且借这个婚礼,举办了另一场婚礼,索菲与未婚夫斯凯也勇敢地离开了希腊小岛,开始了新的旅程。

获奖情况

2002年提名托尼奖最佳音乐剧奖、最佳音乐剧本奖。是历史上最成功的"点唱机音乐剧"。1999年伦敦首演后,2001年百老汇首演,一度全世界有11个版本同时上演,成为当时"全世界范围内同时演出版本最多"的音乐剧。

点唱机音乐剧

"点唱机音乐剧"是从英文Juke-box Musical直译过来的,指的是将现有的经典歌曲串编成为一个新的故事的音乐剧样式。

这种形式在《妈妈咪呀》之前是不多见的。音乐剧的主创基本都认同音乐剧应该是为了一个全新的故事去创作音乐和歌词,这样才能体现剧情与风格的统一与连贯。

而点唱机音乐剧的歌曲、歌词和故事之间却没有天然的对应关系,通过后天拼接,才将音乐串编成为一部音乐剧,因此并不属于音乐剧的常规创作方式。虽然如今的点唱机音乐剧很多了,但历史上最成功的点唱机音乐剧,大概依然属于《妈妈咪呀》。

为什么点唱机音乐剧可以获得成功?这就要说到音乐的特性了。音乐是时间的艺术,也是抽象的艺术,它的意义既是模糊的,又是宽广的。比如贝多芬的《命运交响曲》,你可以说一开场的四个音符表现的是命运在敲门,你也可以说它和命运没有关系,听众对此完全可以有自己的理解。正因为音乐是抽象、宽广、多元的,它就具有了和故事相结合的可能性。

《妈妈咪呀》的制作人叫朱迪·克雷默(Judy Craymer),她以前是一位执行制作人,帮蒂姆·莱斯(韦伯的词作搭档)成立的公司做音乐剧。她当时制作了一部音乐剧,叫《棋王》(Chess),这部戏的词和曲都是ABBA乐队创作的。

《棋王》在伦敦演出还算成功,但在纽约惨败,如今也很少有新的复排

版。而在制作《象棋》的过程中，朱迪了解到ABBA乐队的词曲，冒出了一个想法：要把ABBA的音乐串编成为一个全新的故事。

后来，有趣的是，ABBA特意为《棋王》这部新戏而创作音乐，并没有成功，而用他们过去的歌曲串编起来的《妈妈咪呀》，反而成功了。

特殊的女性观众缘

《妈妈咪呀》除了创下"全世界范围内同时演出版本最多"的纪录，同时有数据表明，它是在最短时间内在世界上发展速度最快的音乐剧。如今《妈妈咪呀》依然还在伦敦西区上演，已经连演了24年。

《妈妈咪呀》是一部非常欢乐的戏，包含了亲情、爱情和友情。曾有一个说法："如果你想含着泪水离开剧院，你可以去看《剧院魅影》或《致埃文·汉森》，但如果你想带着欢笑离开剧院，你就去看《妈妈咪呀》。"可见，《妈妈咪呀》是特别能带给人快乐的作品，而且其中表达了强烈的自由、独立的现代女性精神。

因此，这部戏很有女性观众缘。而且，有意思的是，这部戏的三位主创——制作人、导演和编剧也都是女性，这在欧美戏剧界也是很少见的。

音乐的创作者：ABBA乐队

《妈妈咪呀》的音乐创作者是ABBA乐队，来自瑞典，早在1974年就在英国成名。当时他们还在海岸小镇布莱顿，以一首《滑铁卢》（Waterloo）赢得欧洲歌唱比赛大奖，从此走入大众的视野，再后来就成了富有传奇色彩的欧洲经典乐队。

至今，ABBA乐队在全球范围内售出3.5亿张唱片，是世界上唱片销量第二的乐队，仅次于甲壳虫。

ABBA由四个人组成，分别是阿格妮莎·法尔斯克格、本尼·安德森、比约·乌尔法厄斯和安妮－弗里德·林格斯塔德，这四个人名字的首字母分别是两个A和两个B，乐队因此得名。而且他们是两对夫妻组合，只是后来这两对夫妻都分手了。

ABBA乐队在当年欧洲流行歌曲界占据了极其重要的位置，他们的流行单曲享誉全世界。很多歌大家可能都熟悉，比如《跳舞皇后》（Dancing Queen）、《滑铁卢》、《给我一次机会》（Take A Chance On Me）、《胜者为王》（The Winner

Takes It All》)等。1982年,ABBA乐队解散,从成立到解散大约是十年时间。他们发表的最后一张专辑叫《遭袭》(Under Attack)。

中国人了解ABBA乐队已经是20世纪80年代以后的事了。从某种程度上说,是音乐剧让ABBA在中国重获了新生。

戏核是一首歌

ABBA乐队的创作构思来自前面提到的制作人朱迪·克雷默。她因为制作音乐剧《棋王》,而与词曲作者本尼和比约相识。当朱迪最初提出用ABBA乐队的歌曲作一部音乐剧的设想时,本尼和比约觉得不可思议。但最后他们还是愿意尝试一下,于是才有了《妈妈咪呀》。

故事一开场,索菲就把寻找父亲的悬念抛了出来,观众想知道到底三个男人中谁才是她的父亲,她的妈妈唐娜为什么这么多年待在小岛,独自一人把孩子养大,她是怎样的母亲,经过这么漫长的时间,人生中的三个男人又聚到一起,会是怎样不可收拾的状况。开场悬念为这部戏提供了基本的戏剧动力。

一个故事只有一个悬念是不够的。我们常说,一部戏要动人,除了表面的情节张力,还需要感知水面以下的部分,就像冰山一样。

下面就是水下的部分,也就是戏核。它提供了一部戏的内在动力。

可以说,这部戏的戏核是剧中的一首歌《胜者为王》。按字面意思翻译,歌名类似于"赢家通吃",就是赢的人全部拿走,也可以意译为"愿赌服输"。

说到这首歌,我们要回到ABBA乐队解散前的那张专辑,因为《胜者为王》正是他们最后一张专辑里的主打歌曲,可以说,这首歌多多少少是ABBA组合的两对夫妻解散分手的伤痛记忆,当年无数ABBA乐迷也为他们的解体而黯然伤心。

这首歌赋予了全剧特殊的悲伤气质,和全剧欢乐的整体氛围形成了一种对比。有点像音乐剧《猫》里的那首《回忆》,别的猫参加嘉年华派对时都是特别开心的,但演唱《回忆》的格里泽贝拉则是悲伤阴郁的,一明一暗,一喜一悲,构成了全剧的基本动力。

《胜者为王》是一首特别伤感的歌曲,它在剧中产生了一种内在张力。

表面上看,故事发生在风景如画的希腊小岛上,一个母亲带着女儿在这里独自生活,就像在度假一样。但其实,唐娜是生活的失败者,她的爱情、家庭、事业都失败了,所以她蜷缩在小岛上过她的余生。这是关于一个落寞而艰辛的母亲的故事。

伴随着20世纪七八十年代西方社会的快速发展，独立女性越来越多，许多女性在职场、爱情、政治地位上都获得了前所未有的成功。但在这个过程中，女性也承受着比以往更多的压力。不少人（比如唐娜）成为社会转型过程中的失败者，她从大城市来到美丽的希腊小岛生活，看似悠闲，实际上是对现实世界的逃离，她既是感情上的失败者，也是社会职场的逃避者，内心并不快乐。《胜者为王》这首歌可以说是她的内心独白，歌曲为全剧铺设了一个悲伤的底子，大家发现，原来快乐是有底色的。

为什么ABBA的歌可以改为音乐剧？

事实上，把一首首单曲改成点唱机音乐剧是不容易的。因为绝大多数的歌曲并不适合改编为音乐剧。首先，这些歌要有风格、有系统；其次，制作者还得把版权搞定；最关键的是，要能将这些歌曲串联成为一个有机的故事。

也许因为ABBA的词曲作者不是英国人，写出来的英文歌词一点都不复杂，特别简单和生活化。蒂姆·莱斯评价说："他们的歌词写得好简单，却特别直接和有力。"

比如《从手指滑过》（Sliping Through My Fingers）的歌词：

Schoolbag in hand, she leaves home in the early morning

Waving goodbye with an absent-minded smile

I watch her go with a surge of that well-known sadness

And I have to sit down for a while

歌词很简单，写的是一个女孩的妈妈看着孩子离家上学的情景。一个小姑娘背着书包，大清早离开，跟妈妈挥手再见，露出了纯真的笑容，妈妈看着她离开，有一种莫名的伤感。

歌词如此简单，像一幅画面一样，特别有情境感。它跟很多抒情的歌词不一样，它在讲故事。我觉得这是ABBA的歌词带给朱迪·克雷默灵感的原因，她一定是发现了ABBA的歌富含的画面感和戏剧性。

ABBA还有很多歌都是如此，比如《我们最后的夏天》（Our Last Summer）、《小小女孩》（Chiquitita）、《钱，钱，钱》（Money, Money, Money），还有一首歌叫《我愿意我愿意我愿意》（I Do I Do I Do），显然是为婚礼场景写的歌，因此剧中设计了一个婚礼。可以说，编剧是根据这些歌词的画面来展开创作的。

你看音乐剧《妈妈咪呀》的时候，就会觉得这些旋律不仅朗朗上口，而

且戏剧情境也与歌曲非常吻合，可以说，ABBA的词曲具有天然的戏剧性。

在串编歌曲的时候，编剧把ABBA的歌大概分成两类：一类是比较早期的、青春的、嬉闹的歌曲，比如《宝贝宝贝》（Honey Honey）和《跳舞皇后》；还有一类是中后期的，比如《胜者为王》和《知我知你》（Knowing Me Knowing You）等，这些歌有一定的哲理，显然是经过了生活历练才会创作出的歌曲。如此两类一喜一悲，一动一静的音乐气质和戏剧内涵，为戏剧张力提供了丰富的音乐物料。

歌曲带入戏剧动作

要成为一部"点唱机音乐剧"，光有戏剧感的歌曲还不够，还要做大量调整。调整的主要作用，是在歌曲中融入戏剧动作，让戏剧在音乐中流动起来。

流行歌曲一般承载情感就可以了，但在音乐剧中还需要传递戏剧动作。

比如早上起来刷牙、洗脸、吃早饭，然后换衣服，穿鞋出门，这就是戏剧动作。而音乐剧中的歌曲往往需要承载这样的戏剧动作，以让故事往前发展。

比如《你可愿意》（Voulez-Vous）和《给我！给我！给我》（Gimme! Gimme! Gimme）等就被放在了一个舞会的场景中，音乐被多次打断、减弱、重组，或是加入伴唱，同时插入了索菲和可能是她父亲的三个男人的谈话。在舞会中，舞会在进行，歌曲在进行，戏剧对话也在进行，让音乐与故事的发展更加有机统一。很多ABBA的歌曲都做了类似的戏剧化处理，让观众感觉这些歌曲就是为这部戏而创作的。

事实上，大多数西方观众都是伴随ABBA的歌声成长起来的一代，他们在听这些歌的时候，很容易模糊"角色表演"和"取悦观众"的界限，会感觉穿梭在戏内和戏外之间。虽然故事完整而连贯，但当他们听这些歌时，就像在听演唱会一样。也正因为音乐所具有的独立气质，《妈妈咪呀》在谢幕时还送上了三首与剧情毫无关联的劲歌热舞。

比如《滑铁卢》，它是ABBA最著名的歌曲之一，但它的歌词实在无法融入这部戏中，而制作人又不想放弃，因此在结尾，大家就一起演唱了《滑铁卢》，舞台上的所有人就像参加聚会一样。这种脱离故事全场嗨的做法在法国比较常见，但在英国的戏剧界是很少见的，但正因为是ABBA的音乐，观众已经把ABBA、《妈妈咪呀》以及歌曲《滑铁卢》看成了一体。

《妈妈咪呀》的叙事基本上通过对白完成，加入了很多笑料和包袱。如今

百老汇的戏大多是这样，对白基本上每三四句话就会抖一个包袱，让观众发笑，增加看戏的愉悦度。

点唱机音乐剧在中国

《妈妈咪呀》是最早改编为中文版的海外大型经典音乐剧。在此之前，20世纪80年代也有过几部中文版制作，比如《乐器推销员》《异想天开》等，但无论规模还是影响，都比较小。

我还记得2007年，当上海第一次引进音乐剧《妈妈咪呀》的时候，很多观众还不知道ABBA是谁，上半场看完之后，便纷纷跑去大堂购买音乐剧的唱片专辑，因为都觉得这音乐真好听，而那时候与ABBA在西方风生水起已经相距快30年了。

受《妈妈咪呀》的影响，这几年中国也开始尝试点唱机音乐剧，不少明星歌手更愿意做这样的尝试。如果歌曲包含了浓郁的画面感，理论上讲，就具备了成为点唱机音乐剧的可能性。比如，周杰伦的歌就被串编成了点唱机音乐剧《不能说的秘密》；李宗盛的歌则被串编为点唱机音乐剧《当爱已成往事》。此外还有黄舒骏的歌曲被改编为点唱机音乐剧《马不停蹄的忧伤》，等等。

《妈妈咪呀》开创了点唱机音乐剧的巨大成功之后，根据20世纪60年代著名唱作人法兰基·维力（Frankie Valli）与摇滚乐队"四季乐队"（The Four Seasons）的歌曲进行改编的点唱机音乐剧《泽西男孩》（*Jersey Boys*）也获得了巨大成功。根据皇后乐队（Queen）改编的音乐剧《将你震撼》（*We Will Rock You*），以及根据六七十年代歌手与词曲作者运动的主要代表人物、女歌手卡罗尔·金（Carole King）的人生故事和歌曲而串编起来的《美丽》（*Beautiful*）等，都是标准的点唱机音乐剧。

别看这些点唱机音乐剧都获得了巨大成功，但其实失败的作品更多。它需要天时、地利、人和，世界上并没有一个所谓点唱机音乐剧的成功配方。

比如朱迪·克雷默，这位因为制作了音乐剧《妈妈咪呀》并获得巨大成功的制作人，后来用"辣妹"组合（Spice Girls）的音乐做了另外一部音乐剧《永远胜利》（*Viva Forever*），就遭遇了惨败。

正如《妈妈咪呀》导演菲丽达·洛埃德所说，《妈妈咪呀》是词曲作者比约和本尼从未设想过的作品，他们用ABBA的音乐开创了流行音乐的时代，而《妈妈咪呀》则以一部戏剧创造了音乐剧的新时代。

曲入我心

　　音乐剧《妈妈咪呀》的金曲太多了，全部是ABBA的成名作，每一首歌可谓动听又好记。比如《妈妈咪呀》（*Mamma Mia*）、《跳舞皇后》（*Dancing Queen*）、《胜者为王》（*The Winner Takes It All*）、《钱，钱，钱》（*Money，Money，Money*）以及《给我一次机会》（*Take A Chance On Me*）等。而在这些曾经的流行单曲里，为戏剧注入最大的戏剧价值的歌曲，显然是《胜者为王》。

Ghost / Bodyguard

8、9

《人鬼情未了》《保镖》
看经典IP如何复活

剧目简介（人鬼情未了）
2011年6月22日首演于英国皮卡迪利剧院

作曲、作词：格伦·巴拉德（Glen Ballard），戴夫·斯图尔特（Dave Stewart）
编　剧：布鲁斯·鲁宾（Bruce Rubin）
编　舞：阿什利·沃伦（Ashley Wallen）
导　演：马修·沃楚斯（Matthew Warchus）

剧情梗概
作品改编自派拉蒙影业同名电影。故事讲述了年轻银行职员山姆与未婚妻莫莉在一天晚上回家时遭到了歹徒的抢劫，搏斗中山姆中枪身亡。山姆死后变成了鬼魂，在现实与天国之间游荡，并发现其好朋友卡尔竟然是事件的主谋。莫莉的处境危险。在算命店的灵媒奥德美的帮助下，山姆拥有了与现实世界沟通的能力。山姆与莫莉交流，并暗中保护莫莉，最终将卡尔送进了地狱。

剧目简介（保镖）
2012年12月5日首演于伦敦艾德菲剧院

词曲：选自惠特尼·休斯顿的多部流行金曲
编剧：亚历山大·迪内拉里斯（Alexander Dinelaris）
导演：蒂亚·夏洛克（Thea Sharrock）

剧情梗概
改编自华纳兄弟影业制作的同名电影。著名女歌星蕾切尔收到匿名恐吓信后，雇用曾服务于前总统的弗兰克做自己的保镖。瘦小的弗兰克一开始并不被蕾切尔待见，但弗兰克逐渐展示出色的专业能力，获得了蕾切尔的青睐，两人也不经意间跨越了界线，投入爱河。为躲避匿名者，蕾切尔一家来到郊外别墅，没想到匿名谋害者还是出现了，他杀害了蕾切尔的姐姐。最后，在一场蕾切尔必须参加的演唱会上，弗兰克断定谋害者必将出现，当演唱会进入高潮，弗兰克在千钧一发之际为蕾切尔挡住了子弹，同时击毙了谋害者。

获奖情况
2013年劳伦斯奖最佳音乐剧提名

为何把两部"美国电影"归类为英国音乐剧?

大家可能好奇,《人鬼情未了》和《保镖》都是标准的美国电影,怎么会把它们归类到英国音乐剧中?

其实音乐剧会用到各种各样的题材,但提到国家归属,主要是根据制作机构来进行区分,理由也简单,因为不同的题材是可以被不同的国家来制作的。

比如,《贝隆夫人》的题材是阿根廷的,但被英国人制作成音乐剧,就属于英国的音乐剧。而《罗密欧与朱丽叶》可以成为法国音乐剧。再比如法国人做了音乐剧《摇滚莫扎特》,但莫扎特本人则是奥地利人。

因此题材可以来自世界各地,但制作方则归属于不同的国家。

商业考量

之前讲点唱机音乐剧,就是将已存在的音乐做成一个全新的戏剧故事。而音乐剧《人鬼情未了》和《保镖》,其实也有少量音乐是由电影音乐转化而来的,这两部剧的故事因为电影而广为流传,显然做这样的音乐剧,更多的是考量市场因素。

因此我把这两部戏放在一起介绍。其实类似做法的音乐剧还有很多。

老实讲,这两部戏从戏剧品质看,不属于很高级的,它更多的意义是其市场化的操作。

特别是《保镖》的故事,其实是很简单的。《人鬼情未了》的故事就有创意得多,但电影已经非常经典了,再做成音乐剧,挑战非常大。

从商业结果看，《人鬼情未了》在百老汇是失败的，但并不是因为不好看。但为什么失败了呢？制作人告诉我，有一个重要原因，百老汇对于英国戏，特别在2000年之后，是有点排斥的。而剧评人的恶劣评价是导致《人鬼情未了》失败的重要原因。

《人鬼情未了》在英国和中国的演出就很成功。在宣传上，它比较好推广，电影版知名度也高，《保镖》在西方世界可能更成功一些，因为戏里描述的是一个明星的生活，有大量著名的金曲歌舞。形式上是适合音乐剧的题材。

电影语言和音乐剧语言的差异

电影和音乐剧的语言是非常不一样的，很多时候，一部优秀的电影未见得能改编成为一部优秀的音乐剧。

电影语言是可以切换的，也可以聚焦，特写镜头可以异常生动和细致，但音乐剧始终是一个大的画面，哪怕观众坐在第一排，也无法完全看清楚某个局部。舞台的表达并不在于细节，关键是整体调度和表演本身所带来的魅力。

有意思的是，《人鬼情未了》的电影编剧就是音乐剧的编剧布鲁斯·鲁宾。他曾在好莱坞当编剧，对有人愿意将《人鬼情未了》制作成为音乐剧是非常高兴的，其实在好莱坞，编剧的地位远远比不上导演，他们的剧本往往可以被随意删改。而在音乐剧里，没有编剧的允许，一般不能轻易改动剧本。

剧名翻译的奥秘

基于这两部剧，我想说一说剧名的翻译。总的来说，翻译分两种，意译和直译。西方的很多戏，意译比较多，因为我们直译过来并不容易理解，或者很不美。

比如，《人鬼情未了》，它的英文名字叫 *Ghost*，如果我们直白地翻译为"鬼魂"的话，这戏肯定卖不出去。但其实英文里"Ghost"的意思，比我们中国人所说的"鬼魂"要丰富，更多指类似于灵媒的精神化的存在，但中文除了"鬼魂"，好像没有直接对应的词，因此就有了一个意译的名称。

此外像《廊桥遗梦》，英文叫 *The Bridges of Madison County*，直译过来就没有"廊桥遗梦"那么有诗意。还有《魂断蓝桥》（*Waterloo Bridge*）直译就是"滑铁卢大桥"，但我们的翻译就很好听。*Gone with The Wind*，一种翻译为《飘》，算是直译，另一种翻译叫《乱世佳人》，就非常美。

剧名的翻译非常重要，甚至会决定一部戏的成败。

比如，2018年在中国巡演过一部音乐剧，叫《一个美国人在巴黎》(An American in Paris)，它还有另一个译名叫《花都艳舞》。我感觉，如果以《花都艳舞》为名，可能会好卖不少，而用《美国人在巴黎》这个名字，中国观众就没什么感觉。中国人会想，美国人在巴黎，和我有什么关系呢？

当然，也有很多剧目是直译的，比如《保镖》《泽西男孩》《剧院魅影》《猫》《妈妈咪呀》《玛蒂尔达》《泰坦尼克号》，等等。在直译和意译各有利弊时，就需要做一个判断。

有些戏，不使用意译，观众甚至完全看不懂。比如我们熟悉的一部中国电影《霸王别姬》，要是按照西方直译为"霸王项羽与他的虞姬再见"，外国人因为不知道项羽和虞姬的典故，就没办法理解，更不可能理解文字背后的韵味。因此这部电影到了国外就被翻译成了 Farewell, My Concubine（再见了，我的情人）。

此外，引进国外演出，我们在剧场操作现场字幕时，也很有讲究，如果字幕显示得太多，可能就需要删减，让观众把注意力集中在舞台上。

还有些翻译的调整，需要意译得本土化才有效果，比如《猫》里面有一首歌，最后唱道"up up up, up the russel hotel"，意思就是"上升，上升，上升，越过罗素饭店"。如果把歌词直译成"罗素饭店"也可以，但如果不是伦敦人就不会知道，罗素饭店曾是伦敦最高的楼，"越过罗素饭店"指的是猫飞升天堂时飞得很高的意思。因此在上海演出时，我们就翻译为"越过东方明珠"，观众就更容易明白。

故事题材的特殊魅力

《人鬼情未了》是典型的穿越题材。标题就已经把戏的穿越感体现了出来。

故事中男主角山姆的状态，有点像我们民间所说的"无间道"——在死去之后和投胎之前的状态。如果真的投胎了，就没有记忆了，就像喝了孟婆汤一样。西方人不会说投胎，而是上天堂或者下地狱。这种类似生和死的跨越，在中国戏剧中就更多了，比如《牡丹亭》《聊斋》《西游记》等。

这种不同世界的转化，有时候可以直接转，有时则需要一些过渡。在《人鬼情未了》里，我觉得最好玩的不是穿越本身，而是帮助两个主人公沟通的衔接人。

这个角色叫奥德美（Oda Mae），她是一个通灵人。在电影里，奥德美是由黑人影星乌比·戈德堡（Whoopi Goldberg，美国女演员）饰演的。她的祖辈都有通灵能力，但到了她这一辈，不知为什么，能力消失了，于是她一辈子都在靠招摇撞骗糊弄别人。但是没想到，她在戏里却突然开窍了，竟然真的能够帮助男女主角进行"同声传译"，传递生死两界的声音。其中当然有很多搞笑的内容。舞台上，我们看见三个人都在通过奥德美沟通，而男女主角又互相看不见，但观众可以看见他们俩。这种效果非常适合舞台艺术，观众比演员的视野更一目了然，这是非常有戏感的。

还有一段，是男主角山姆带着奥德美去银行取一笔巨款。奥德美这辈子从没见过大钱，取款报数字时闹出了许多笑话。这种效果都是因为男主角隐在角色身旁才产生的。

《保镖》的故事更简单，我个人觉得，这是形式大于内容的戏。

它设置了两个基本的角色矛盾，一个是明星，另一个是要加害于她的人，是一个有着"恋物癖"，想与女明星靠近，但精神有问题的杀人狂。明星雇用了一个保镖，然后他们之间产生了爱情，全剧结束的时候，他们俩又分开了。

一个如此简单的故事，为什么做成音乐剧会如此火爆呢？一个原因是：它是一部明星戏，天生吸引普通观众的目光。故事几乎原样复制了巨星惠特

尼·休斯顿主演的电影《保镖》。角色本身就是歌舞明星，于是很自然地把歌舞融入了故事之中。这与《剧院魅影》有异曲同工之妙，达到了一种令人身临其境的效果，因为当你在看这个角色演唱时，你既在她的戏里，同时也在她的演唱会里。

与电影不同的是对惠特尼·休斯顿的处理，音乐剧将其设置成了三角恋的一员，让两个几乎"囚禁"在名流社会中的亲姐妹，同时爱上了如同白马王子一般的保镖，形成三角恋关系。这种设置比较俗套。

不过，这类戏是否好看并不取决于故事呈现得怎么样，更多地在于女主角，她必须唱得好，跳得好。换句话说，观众是借着音乐剧的外壳，欣赏了一次嗨翻天的演唱会。

我在伦敦看这部戏的时候，女主角叫亚历山德拉·布尔克（英国歌手、作曲家、演员），她唱得真是太棒了，声音效果几乎和惠特尼·休斯顿一模一样，形象也好。这部戏就是要达到这个效果。谢幕的时候，整个剧院就是一个欢快的演唱会现场。

从戏剧上看，《保镖》的故事并不具有现实感，有些假，但因为舞美和演

唱太棒了,它作为音乐剧就是完全成立的。

电影《人鬼情未了》中有一首核心歌曲《不羁的旋律》(*Unchained Melody*)。这首歌大家都熟悉,在音乐剧里也用了这首歌,但没用全,只用了一小段,不超过8小节,大概是没搞定版权吧。因此歌曲上《人鬼情未了》几乎可以说是全新的创作。

但《保镖》就不一样了,它基本上是把惠特尼·休斯顿的经典歌曲做了串烧,大量经典歌曲在电影中是没有的,却在音乐剧里被加了进来。因此,尽管故事形式大于内容,但有那么多好听的歌、热烈的场面,也就足够好听好看。

为剧情服务的特效

两部戏有一个共同特点,就是特效。

《人鬼情未了》中两种界别的穿越,非常重要,是依赖特效来实现的。

就像我们说《阿凡达》《头号玩家》《星际迷航》这类科幻电影,都是因为技术手段能够达到逼真的效果时才可以制作的。舞台也是一样。在特效不

达标之前,《人鬼情未了》这类题材,舞台制作人一般是不敢碰的。

比如,男主角山姆的裤子,有时好像是看不见的,这是因为他变成了鬼的状态,上半身可以飘起。但演员当然是穿了裤子的,只是材质特殊,吸了光之后就让人看不见了,才可以让你感觉他像幽灵一样飘来飘去。

还有一段是"人鬼穿门"。山姆刚变成鬼时,总是学不会穿墙术,也不懂如何触碰人世间的物体。后来他向另一个鬼学习穿墙的技能,这里有一个特效,让人感觉山姆像从墙里穿过去一样。

穿墙的情节还有技术专利。《人鬼情未了》在我们剧院演出时,严禁工作人员在侧台观看,怕我们把这个特效给学了去。这种关键性的技术环节,如果不令人信服,整个戏就不成立了。

《保镖》的舞美完全是演唱会模式……灯光、音效、火焰、喷射的烟雾,就是为了让观众把它当演唱会看。此外,因为讲的是舞台现场的故事,因此也算"后台音乐剧",戏里可以进行台上台下的转换。舞台一转,明星就切换为场上和场下的状态,这是独属于舞台的穿越感。

《人鬼情未了》和《保镖》都是由电影改编为音乐剧的,具有很强的代表性。《人鬼情未了》是根据一首歌、一个好故事改编的,而《保镖》则是把歌舞明星的故事直接搬上舞台来获得演唱会般的现场感受。两者都是很商业化的做法,方式虽有不同,但都极其有效。

曲入我心

《人鬼情未了》中,一首是《不羁的旋律》(Unchained Melody),大家都熟悉这首脍炙人口的歌曲。

另一首是莫莉独唱的《与你一起》(With You)。这首歌其实在回忆她与山姆一起的时光,而此时山姆已经离她而去。舞台上,当她唱歌的时候,山姆就在她身旁,看着心爱的人难过地唱歌,却无法告诉她自己就在身边。这是非常感人的场面。

还有一首歌,叫《我曾经的生活》(I Had A Life),这首歌是由莫莉、卡尔、山姆一起唱的。卡尔是山姆的好朋友,但他害死了山姆。歌里他们唱到了曾经的美好生活,但此时各自都变化了身份,山姆成了鬼,卡尔在想办法把山姆在银行

里的巨额存款骗出来，而莫莉在怀念着山姆。此时山姆已经知道卡尔就是凶手，但他无能为力。这是一首令人百感交集的歌曲，作为第一幕的结束，留下一个巨大的悬念。

《保镖》里有太多好听的歌曲了，都是歌坛巨星惠特尼·休斯顿的经典歌曲，应该说首首动听。

《我永远爱你》（I will Always Love You）是大家都知道的传世金曲，伤感而大气，极其考验演员的唱功。

《最伟大的爱》（Greatest Love of All）是剧中女明星对她的孩子唱的歌。

还有一首歌是《我什么都没有》（I Have Nothing）。这首歌大气磅礴，也是全剧中我最喜欢的歌曲。保镖带着女明星到酒吧唱歌，女明星心情好，就唱了一首自己的歌。酒吧里的人还不知道是怎么回事，说怎么有人唱得那么好听，后来才发现，原来是巨星降临。随着音乐步入高潮，两人的情感也达到了一个高点。

其实这首歌的歌词与爱情没什么关系，但在歌曲达到高潮点的时候，歌星与保镖走到一起相拥相吻。单从文本上来看，你可能会想，这首歌的内容与两人的感情没有任何关系，怎么就抱在了一起？但当音乐情绪达到了高潮的时候，你就会觉得是合适的。这就是音乐剧的魅力，有时候是不需要讲道理的。

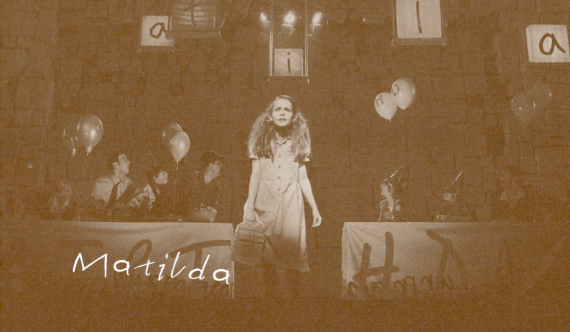

10

《玛蒂尔达》
孩子的叛逆总在学校里

剧目简介

2011年首演于英国剑桥剧院,由英国皇家莎士比亚剧院呈现

2013年首演于百老汇舒伯特剧院

作曲、作词:马修·沃楚斯(Matthew Warchus)、蒂姆·明钦(Tim Minchin)
编　剧:丹尼斯·凯利(Dennis Kelly)
编　舞:彼得·达尔琳(Peter Darling)
导　演:马修·沃楚斯(Matthew Warchus)

剧情梗概

故事讲述了年仅五岁的女孩玛蒂尔达，自小天赋异禀、才华横溢，但却不幸有一对庸俗冷漠，经常对她施压、根本不在乎她的父母。玛蒂尔达被送到学校后又遇到了只会用暴力解决问题的校长川崎布小姐。玛蒂尔达知道善良的班主任哈尼小姐被川崎布校长收养，并被恶意对待，她义愤填膺，利用自己学到的知识，带领大家反抗校长，最后获得成功。而哈尼小姐成了新的校长，玛蒂尔达也被哈尼小姐收养，找到了新的归宿。

获奖情况

2012年获得奥利弗奖的最佳音乐剧、最佳女主角、最佳男主角、最佳编舞、最佳音效设计、最佳导演、最佳舞美设计等多个奖项。

2013年获得托尼奖的最佳音乐剧、最佳剧本、最佳男配角、最佳舞美设计、最佳灯光设计等多个奖项。

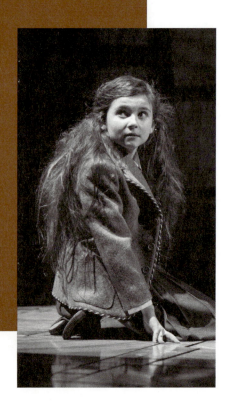

《玛蒂尔达》是近年来最火爆的音乐剧之一，已经在世界各国进行过多轮演出，包括中国。英国《泰晤士报》称之为"近十年来最杰出的音乐剧"，美国《时代》周刊称之为"《狮子王》之后最优秀的音乐剧"，《纽约时报》称之为"从古至今，英国创作的最令人满意、最颠覆性的音乐剧"。

　　我记得大概好多年前，在伦敦半价票亭，依然买不到它的打折票，当时已经首演了很多年了，可见其演出之火爆。此外，它演出的剧院在伦敦也是一个相对比较小的剧院，座位数也少，于是就更一票难求了。

由孩子主导的音乐剧

　　《玛蒂尔达》取材于英国一部非常著名的儿童读物，作者是英国著名儿童文学家罗尔德·达尔（Roald Dahl）。他的作品不只是写给孩子看的，大人也能看。其中有一部叫《查理与巧克力工厂》，改编后的电影非常出名。

　　音乐剧《玛蒂尔达》改编自同名儿童作品，它的词曲作者是马修·沃楚斯（英国导演、剧作家）和蒂姆·明钦（澳大利亚喜剧演员、作曲家、作词人和导演）。这是伦敦非常出名的一对词曲组合。

　　故事的主人公是女孩玛蒂尔达。

　　整部戏表达的是孩子们的聪慧，以及追求平等和自由的精神。

　　这部家庭戏的故事几乎完全由孩子主导，这样的音乐剧并不多见。在《玛蒂尔达》之前，恐怕只有《雾都孤儿》可以算基本由孩子主导。在《玛蒂尔达》之后，还有一部戏是由孩子主导的，那就是韦伯晚年时期的作品《摇滚学校》。

那么孩子主导到了什么程度呢？演出时推布景、搬道具这样的工作，都是由孩子来完成的，可以说，是孩子们撑起了整场演出。

和《摇滚学校》一样，这部以儿童为核心的音乐剧富有反叛精神。

西方的反叛文化很多都是从孩子开始的。西方人好像更愿意接受"长江后浪推前浪"的故事。像古希腊的神话，大多数是儿子杀掉老子。这个传统我们东方人非常不习惯，因为我们过去比较在乎老年人的看法，所谓"不听老人言，吃亏在眼前"，因此中国的学校题材作品中，很少有这种反叛文化，但当我们看到《摇滚学校》和《玛蒂尔达》这样的戏时，是能够感同身受的。

具有童话色彩

《玛蒂尔达》虽然是一部具有童话色彩的戏，却是由真人扮演的。

这部戏中，人物的设定并不真实。你会发现，玛蒂尔达和她的父母非常不一样。她的父母花枝招展、粗俗，甚至有流氓气，你会觉得这样的父母根本不可能生下像玛蒂尔达这样纯真聪慧的孩子。而且，这对父母根本不关心孩子。这是刻意设置的角色错位，没有道理可言。

戏里的玛蒂尔达只有五六岁，竟然那么有教养、爱读书、聪慧。尽管她的家庭环境一塌糊涂，但这个孩子却学会了自我成长，还能带领大家一起反抗老师。可以说它是一部具有象征意味的作品。这种优秀的孩子照见了现实的荒谬。

玛蒂尔达是个天才，有着超乎常人的思考能力和幻想力。在戏中，她还创造了一个魔法师的父亲形象，这个形象用来填补玛蒂尔达现实生活中缺失的家庭温暖。

还有一部音乐剧《寻找梦幻岛》(Finding Neverland)，主题与《玛蒂尔达》有异曲同工的地方，主人公小飞侠也给自己的心灵创造了一个可以遮风避雨的桃花源。总之，天才儿童都是类似的，他们都具有自我成长和自我修复的能力。

对社会现象的批判

整部戏的戏剧线索有几条：一是玛蒂尔达的父母跟她之间的反差，二是玛蒂尔达和同学们对校长的反抗，三是校长与哈尼小姐之间的故事。还有一条线索是从未实际发生的，完全是由玛蒂尔达幻想的逃生术大师和杂技演员

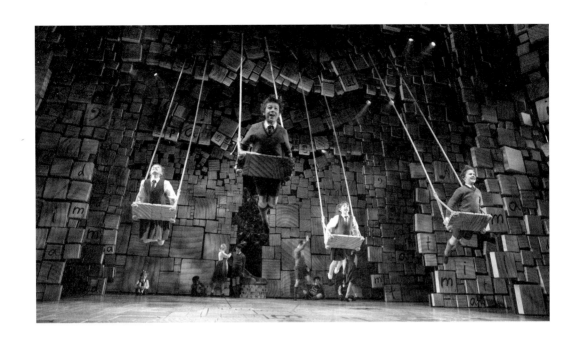

的故事。这几条线索有虚有实,有层次感,相互交错却不凌乱,让整部戏显得非常丰满。

《玛蒂尔达》批判了两种社会现象:一是家长在家庭教育中的缺位,不是对孩子漠视,就是对孩子过分宠溺;二是现代人沉迷于精神快餐,忽视深度阅读和思考。

《玛蒂尔达》的音乐是流行化的,歌曲与歌曲之间的关联不大。西方音乐剧这类创作现在越来越多,在音乐呈现上更灵活、更短小,不再追求一个在主题音乐动机上相互关联而自成体系的音乐创作。

《玛蒂尔达》中有很多好听的歌曲,加上孩子如精灵般的童声,与校长邪恶的声音形成反差,带来了音乐语言的对比。

别出心裁的舞美设计

《玛蒂尔达》获得了托尼奖的"最佳灯光设计"和"最佳舞美设计",因为其童话色彩,给了舞美设计极大的想象空间。

《玛蒂尔达》的舞台布景别出心裁,洋溢着一种飞扬的想象力。它的舞台是由字母的积木堆成的空间,让人感觉很有书香气,同时又天马行空。比如剧中演唱《安静》(Quiet)这首歌时,玛蒂尔达的脚下就会升起彩色书本搭起

的台子，与玛蒂尔达书痴的形象非常吻合。

此外，孩子站在课桌上抗议，唱着歌曲《叛逆的孩子》(Revolting Children)的画面，其实是致敬电影《死亡诗社》。剧中孩子一边荡秋千一边唱歌，秋千可以飘到观众席上空，很有冲击力。

《玛蒂尔达》与英国国家话剧院的经典话剧《深夜小狗离奇事件》(The Curious Incident of the Dog in the Night-Time)都是舞美非常有特色的作品。两部戏都讲了一个类似的故事，那就是不被认可又缺乏家庭关爱的孩子卷入不同的历险。

《深夜小狗离奇事件》的舞台是由方方正正、规规矩矩的线条组成一个方盒子，通过电子显示屏，呈现出层层叠叠的外观，充满逻辑感，又很冷静和缜密，就像男主角克里斯托弗的大脑思维状态一样。而《玛蒂尔达》的舞台则充满了色块的碰撞，代表了夸张的想象力。两部戏的舞美都给人一种直观的戏剧感受，而且都与主人公的状态相关。

剧中对人物形象有很多出乎意料的造型设计，但又合乎情理。比如校长川崎布小姐，就是由男性演员扮女装的，有一种充满喜感的邪恶，这显然是一种卡通造型的运用。她说话的样子，还有她对待孩子的态度，都会让你觉得像《蓝精灵》里的格格巫。

玛蒂尔达的爸爸妈妈打扮得花枝招展，艳俗、肤浅、势利，几乎集合了为人父母的一切缺点。现实生活中我们很难找出有这么多负面形象的父母，但他们也是符号化的人物。把善良与邪恶做极端化的处理，这很符合卡通片的需要。

儿童音乐剧的独特优势和劣势

做儿童音乐剧有一些独特的优势。最大的优势就在于，孩子们天然就是好看又可爱的。而且这类戏会带动有孩子的家庭一起观看，这也就是"家庭戏"在西方票房非常好的原因。

当然，起用儿童演员也有劣势。最大的困难就是小演员的年龄要足够小，个子也要足够矮，这样才显得可爱。但这样小的孩子的表演能力往往很难达到要求，训练需要较多时间。而且孩子长得很快，可能过一两年，孩子就会因为长高了或者是进入变声期而不能演出。因此这类戏特别难的一点，就是要不断培育新的小演员。

在2003年美国托尼奖颁奖典礼上，评委会专门为饰演主角的四个小朋友颁发了特殊的优秀奖。为什么是颁给四个孩子？因为这一个角色就要由四个小孩来演，他们必须不断轮替。如果让一个小孩子像大人一样一周演八场，是适应不了的。

如今，《玛蒂尔达》在进行国际巡演时，原本应该由小孩子饰演的角色不得不改由"小大人"来扮演，也是因为安排孩子国际巡演的确困难较多。

曲入我心

《玛蒂尔达》里有不少歌很好听，戏剧感非常强，还有一种强烈的节奏感和童真。有一首叫《当我长大》（*When I Grow Up*），这是孩子对未来的一种期待。既控诉了童年时的烦恼，也表达了想要摆脱束缚的愿望。

另一首歌是《顽皮》（*Naughty*），这首歌是剧中标志性的作品，展现了玛蒂尔达反抗命运不公的勇气。顽皮是孩子的天性，他们需要自由。

还有一首歌叫《叛逆的孩子》（*Revolting Children*）。一帮孩子在从地底升起来的桌子上跳舞，他们踩在桌子上，挥舞着小手，唱着这首带有摇滚气质的歌曲。现场非常令人振奋。

Part TWO

美国篇

导 读

多姿多彩的百老汇

百老汇不只是一条街

如今的百老汇上演着世界上最多的音乐剧，它也是高度产业化和最富有商业价值的世界音乐戏剧中心。

百老汇包含几个概念，首先是地理的概念，其次是剧院产业的概念，最后是文化的概念。

先说"百老汇"的地理概念。到过纽约曼哈顿的人都知道，曼哈顿是一座岛。这座岛是高度规划出来的，所有的街道都是横平竖直的，南北向的街道叫Avenue（道），东西向的街道叫Street（街），所以南北向都叫第几大道，东西向称为第几街。

在曼哈顿认路是特别方便的，因为街道名都是数字，只要知道是第几街或第几大道就绝对不会迷路。但其中有一条斜插的南北向的大道，叫Broadway。这是纽约在开埠时期最早规划的马路之一，所以这条大道早期是很宽阔的，直译是"宽阔的大道"，后来Broadway经过音译，就变成了"百老汇"。

百老汇的核心区域大概是在第41街到第53街，围绕百老汇展开的街区，这是音乐剧最密集的区域，其中第42街附近的剧院是最多的，可以看到大量的音乐剧海报。纽约时代广场就在百老汇和第42街交会附近。有一部比较老的音乐剧叫《42街》（*42th Street*），讲述的就是百老汇的演员和剧团生活。

其次，"百老汇"是一个剧院产业的概念。在百老汇周围有好多条街，核心区域聚集了41家规模在499个座位以上的剧院。这些剧院基本由3家剧院集团来管理的，一个是舒伯特集团（Shubert Organization，美国最老的剧院管理

公司之一，自1900年以来管理了数百家剧院），一个是倪德伦环球娱乐公司（Nederlander Organization，世界上最大的现场演出娱乐公司之一，剧院经营历史可以追溯到1912年），一个是朱詹馨戏剧集团（Jujamcyn Theaters）。这三者中，倪德伦是营利性的剧院集团，而舒伯特和朱詹馨则是非营利性的。

百老汇的最后一个概念其实是"戏剧文化"，这也是百老汇最有价值的属性。

简单来说，戏剧文化的概念就是"戏剧梦"，百老汇是创作者、制作人、演员的梦工厂。当然，梦想破碎的情况也很普遍，所以这里的生存环境是很残酷的。

在这里，大量怀揣着演员梦的人可能白天在餐厅里端盘子，或者在商店里卖手机。我有一个手机是在纽约买的，售货员听说我到百老汇来看戏，便说自己就是一名音乐剧演员，平时在商店里卖手机，有空时会到处面试，一旦面试成功，他就会停下售货员的工作，去做向往的演员工作。

由产业到文化，百老汇形成了一个整体品牌，吸引了世界各地的游客来这里看戏。

很多在百老汇驻场的演出，一旦到了美国的其他城市巡演，不管是芝加哥、旧金山，还是西雅图，你会发现，都没办法复制百老汇的成功。在百老汇可能演出几十年的戏，在别的城市巡演时演三四周就已经很好了。因此，音乐剧产业有着非常强的属地化特点，绝对不是说只有百老汇的戏能够长演，别的戏不能，而是百老汇这个品牌所产生的汇聚效应带动了市场，才形成了长期驻演的效果。

百老汇的早期发展

百老汇最早可以追溯到1750年出现的第一家剧院。那时候的剧院还比较小，只能容纳280人。之后就进入了百老汇剧院的快速发展期。

曼哈顿分为上城和下城，下城在南边，是消费水平相对中低端的区域，上城则是消费水平比较高的区域。最早的音乐剧地位并不高，观众也不多。1840年，在曼哈顿的下城百老汇和普林斯街交会区域出现了剧院群。1850年，当地的地价开始上涨，剧院逐渐往中城迁徙。到了19世纪70年代，剧院的中心区落在了百老汇和第42街的交界区，也就是现在的曼哈顿时代广场，当时那里还不是最繁华的地段。

到了20世纪早期，大部分的剧院开始迁徙到时代广场周围，也就是现在

最繁华的剧院群区域，即前面所说的12个街区的范围内。20世纪40年代，百老汇基本确立了如今的剧场规模和中心地位。

1998年，整个百老汇区域被官方正式承认为特区，受到相关法律的保护。也就是说这些剧院属于保护建筑，不能够随意地拆除和拆迁，它们已经是确定的标志性文化建筑。历史上，纽约发生过多次剧场的拆除事例。

百老汇有41家500座的剧院，同时还有大量剧院是500座以下的，我们称之为"外百老汇"（off-broadway）。它们分布在不同地方，基本上这些小剧院不被算作百老汇的标志性剧院，但对百老汇创新剧目的成长和人才锻炼，却有极其重要的作用。很多戏都是先在外百老汇的小型剧场获得成功，才登上百老汇的大剧场的。其实，百老汇的历史并没有伦敦西区长，它的大型剧院建设主要集中在20世纪20年代至30年代，而那时伦敦的大型剧院建设已经基本完成了。

尽管伦敦西区的历史比百老汇久远，但百老汇的整体规模比伦敦西区大，经济活力更强，创新力也更强一些。而且现在百老汇大多数的大型剧场，都是商业化运作，一部新戏在百老汇有时很难订到档期。特别是一部大型音乐剧想要在百老汇订演出档期，恐怕要先预演获得成功才可以，除非这部剧有大牌的制作人和主创人员，或者是由大型公司制作的，例如迪士尼，才可能有资格直接定档。毕竟，百老汇的档期也不是光花钱就能订到的。

高风险、高收益的行业特点

伦敦西区和百老汇的音乐剧有一个共同特点，那就是高风险、高收益，这个特点在百老汇可能更加明显。百老汇的制作成本非常高，因此收益要求也非常高，比如现在百老汇演得最久的音乐剧是《剧院魅影》，第二位是《狮子王》，而现在盈利情况最好的是《汉密尔顿》。《汉密尔顿》虽然只演了4年时间，但它的票房收益已经赶上了《剧院魅影》整整12年的票房收益，成为百老汇史上最赚钱的音乐剧。

原因很简单，那就是《汉密尔顿》的票价非常高。2020年，一张《汉密尔顿》的音乐剧票，动辄要1000美元以上，就这也不能保证买得到票。据一位制作人介绍，有些票贩子靠卖《汉密尔顿》的二手票已经盈利1000万美元。

因此音乐剧确实是一个高风险、高回报的行当。现在的百老汇，大致情况是投资十部戏，八部戏是亏损的，一部是盈利的，一部是收支平衡的，可见它的风险之高。但一旦盈利，收益也是极其丰厚的。

美国和英国音乐剧的差异

英国是一个老牌资本主义国家,因为它的贵族传统和话剧强盛的缘故,英国音乐剧早期的发展反而相对滞后。真正英国西区音乐剧的崛起,要到60年代之后了。

在舞蹈方面,英国音乐剧不像美国有来自不同国家的各种舞蹈,例如爵士舞、踢踏舞等,所以相比美国,英国音乐剧的舞蹈要弱很多。美国可以说是近现代最大的艺术荟萃之地,所以它的音乐剧受到了爵士乐、踢踏舞、轻歌剧等各种音乐艺术样式的影响。

早在18世纪,歌剧就从欧洲传入了北美。当时的北美还是欧洲各国的殖民地,在音乐和戏剧方面深受法国和英国的影响。应该说,那时的音乐、戏剧主要是中产阶层或者贵族的享受。欧洲的轻歌剧启迪了美国创造出音乐剧这种融合了通俗戏剧、音乐和歌舞的新型戏剧样式。

19世纪后半叶,英国音乐剧在两位著名的歌剧改革者威廉·吉尔伯特和亚瑟·沙利文的带领下,走出了一条通俗化的音乐戏剧路线,这个风格后来也影响了美国早期音乐剧。但在这二位之后,英国的通俗戏剧就再难以和美国音乐剧比肩。

直到20世纪70年代,随着以韦伯的音乐剧为代表的大制作音乐剧的兴起和全球化,英国的音乐剧才在一定程度上扭转了这个局面。

为什么美国音乐剧传承自欧洲,又能后来者居上,并且大幅度地创新发展呢?根本原因就在于它的融合性。这也是美国的立国制度和世界各国文化、人口融合的必然结果。特别是纽约,它就是一个多元文化的大熔炉,让美国的舞台呈现出多姿多彩的样貌。

从马戏到芭蕾,从情节剧(Melodrama)到严肃的歌剧,从喜歌剧到轻歌剧,从天才演员到黑人音乐,社会的变迁和艺术的杂糅,不同民族、肤色的观众的口味,都使得纽约音乐剧风格不断发生着变化。

美国音乐剧的多元与娱乐化

虽然百老汇的历史相对短,文化积淀没有欧洲深厚,但因为其涵盖的艺术面广,呈现出杂糅的状态。歌舞表演是百老汇的早期基因,一路走来,产生了叙事音乐剧(Book Musical)的创作方式,也促使百老汇音乐剧追求歌舞叙事的特点。

另外，长期的工业化流程也让百老汇的创作方式显得更具整体性，一般不会过分突出某一个创作工种，而是像拼图一样，将各个创作人员拼成一个完整的作品，强调整体的协调性。因此在百老汇创作中，负责整体性工作的岗位，比如导演和制作人，会更多决定作品的风格走向。

我个人以为，百老汇音乐剧的音乐表达，没有法国和德奥音乐剧的音乐那么丰富和自由，戏剧的深刻性总体逊于英德奥音乐剧。百老汇更擅长舞台的整体观感和调度能力，题材的丰富和想象力也是独树一帜的。

从我个人的观感看，欧洲特别是法国音乐剧的核心是作曲，音乐语言的个性和丰富度比较强。就像说到歌剧，我们肯定是想到作曲家莫扎特、普契尼，或者威尔第，编剧和导演早就不会记得。英国音乐剧的核心则偏向于编剧，美国音乐剧的核心更多是导演，它将各工种拼接在一起，呈现出极强的舞台调度感。百老汇大型音乐剧的导演和编剧往往给人感觉有很多套路，但这些套路的确行之有效，而且形成了编剧、导演、作曲、作词的合作基础和公式，这个机制与它形成的艺术氛围是百老汇的财富。

美国是一个多民族、多肤色人口的聚集之地，大多是白手起家的草根，贵族传统较少，因此百老汇一开始就比较追求娱乐性。事实上现在的百老汇比一百年前高雅多了，早期百老汇的表演充满了"声色"气质，观众大多是男性，内容多是香艳的表演。后来百老汇转向了追求故事的叙事音乐剧后，戏剧才开始融入，但娱乐性歌舞始终是百老汇最鲜明的气质。

百老汇的戏大多数是喜剧，悲剧较少，但后面我会讲到一部著名的彻头彻尾的悲剧——《西区故事》。相比法国和奥地利等欧洲音乐剧，百老汇的叙事风格比较具象化，有较多美式的幽默和生活的细节，形而上的、诗意的、哲理性的表达相对较少。近几十年来，百老汇的制作成本上涨极快，似乎呈现出越来越娱乐化的趋势，追求视觉的丰富性和舞台的绚丽感，像《歌舞线上》《吉屋出租》这样充满情怀的作品变少了，而票价却越来越贵。如今百老汇的戏比伦敦的戏，平均票价高出至少三分之一。

百老汇音乐剧风格的演变

美国早期音乐剧一路走来，首先是受欧洲歌剧传统的影响，包括民间的歌剧、喜歌剧、轻歌剧，其次受到时事秀（Revue，一种滑稽剧和综艺秀的较为严肃的综合形式，"Revue"一词来自法语，美国人称之为"French Revue"）

和富丽秀（Follies）的影响，这两种秀都属于歌舞形式的表达。美国音乐剧还受到其他娱乐秀的影响，比如滑稽剧、杂耍秀、综艺秀等。黑人音乐对美国的流行音乐以及之后的音乐剧发展，也有不可估量的影响。

当歌舞秀的风格融入音乐剧之后，就形成了故事和歌舞共同发展的两条主线。

美国普通百姓开始也更青睐接地气的娱乐秀，甚至像轻歌剧、喜歌剧这种带有欧洲平民喜好的通俗戏剧也觉得不过瘾。

据记载，最早的一部美国音乐剧是1866年的《黑巫师》。它是在纽约百老汇的剧场公演的，被认为是第一部现代音乐剧。它是一个由改编和原创的歌曲穿插而成的情节剧。

这个戏获得了巨大成功，在全美巡演了474场，后来又多次复排。剧中有为数众多的衣着暴露的伴舞女郎，比较低俗，但老百姓愿意为之买单。后来，音乐喜剧（Musical Comedy）越来越多。虽然"音乐剧"的名称还没正式产生，但它的卖点不再只是那些衣着性感的女演员，除了莺歌燕舞和各种诙谐的玩笑外，它开始强调要讲一个好故事了。

这时候，有一个叫乔治·M.柯汉（George M. Cohan，1878—1942）的人，能唱会跳，同时也是词曲作者和剧作家，他率先提出，美国的音乐剧要有美国精神。

那时候，美国流行音乐出版商聚集在一个叫锡盘巷（Tin Pan Alley）的地方。这里生产了大量的乐谱和流行音乐的唱片、歌带，就像音乐界的"硅谷"一样，大量创新的流行音乐人在这里聚集。这里的很多流行音乐被柯汉带到了舞台上，他还加入了叙事元素，呈现出他所认为的美国精神，因此柯汉被称为"美国音乐剧之父"。

如今你到纽约的时代广场，还能看见柯汉的雕像矗立在百老汇的中心。

美国音乐剧既与从欧洲传入的喜歌剧、轻歌剧有所区别，也与一般化的娱乐歌舞表演相区分，这种独立又综合的艺术样式要归功于像柯汉这样的美国艺术家的贡献。美国艺术家强调当代的美国主题，以及美国人的日常生活，着重于美国化的歌曲创作和演唱风格，融合了丰富多彩的流行音乐、爵士乐等因素，最后形成了独具特色的美国音乐剧。

不断变革求新的百老汇

美国音乐剧有许多代表剧目，比如1927年杰罗姆·克恩的《演艺船》，

这是一部结构完整、剧情感人、音乐动人的作品。剧中有首歌曲叫《老人河》，至今仍在流传。到现在为止，这部剧还在被复排，它也被认为是美国近代早期最成熟的音乐剧杰作。1935年，美国作曲家格什温创作了《波吉与贝丝》(Porgy and Bess)，探索了以歌剧结构和形式、以爵士乐为音乐语言来创作音乐剧的道路。

20世纪40年代和50年代，罗杰斯和汉默斯坦二世的R&H组合，开创出美国音乐剧的黄金时代。他俩合作了一系列具有代表性的音乐剧，将戏剧音乐和舞蹈进行了高度融合，包括1943年的《俄克拉何马！》(Oklahoma!)，还有1959年的《音乐之声》(The Sound of Music)，奠定了美国主流的音乐剧创作风格。50年代还有伯恩斯坦和斯蒂芬·桑德海姆的《西区故事》。它们都具有丰富多彩的音乐和舞蹈语言和深刻的戏剧性，从而拓展了音乐剧的内涵和表现力，让音乐剧成为一种完整而严谨的戏剧样式。

20世纪40年代诞生了音乐剧（musical）这个词，它逐渐发展成为一种融合了多种舞台艺术样式的综合表达。20世纪50年代末，摇滚乐的兴起带动了欧美流行乐的潮流，音乐剧迅速吸收了流行音乐，特别是摇滚乐的风格元素，在20世纪60年代和70年代初，出现了《长发》(Hair)、《歌舞线上》(A Chorus Line)、《汤米》(Tommy)等带有强烈摇滚风格的音乐剧。

本书所涉及的剧目基本出现在20世纪60年代之后。

为什么本书不涉及20世纪60年代之前的美国音乐剧作品呢？

第一，20世纪60年代以前的音乐语言、叙事方式和节奏，对现代人来说有点陈旧了，特别是对中国人而言。

第二，20世纪60年代以前的剧目，还没有电声乐器融入，相对来说音乐风格比较雷同，叙事样式比较单一，因此我只做了一个主体风格的归纳。

正是多元文化的环境让美国百老汇音乐剧焕发了生机。当百老汇的音乐剧越来越成功时，观众也越来越多，产业也就逐渐成形。

如今百老汇的产业分工已经涉及方方面面，各种具有专业素养的从业者已经达成音乐剧创作、制作以及运营的共识。这与最早期传统舞台的手工作坊式的创作方式已经很不一样了。如今的百老汇以高度科学的工业化创作机制见长，拥有标准化的生产流程和规范，因此能够做大，并且品质不走样，成为世界范围内音乐剧的行业标杆。

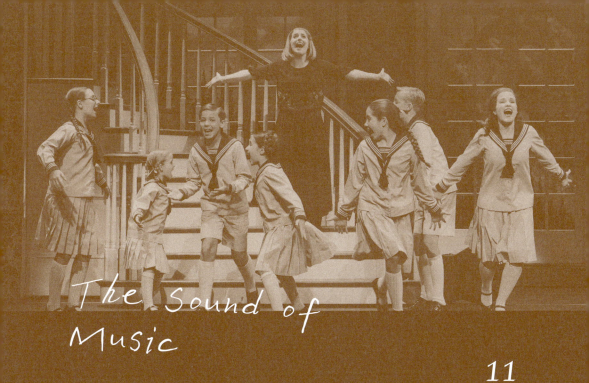

The Sound of Music

11

《音乐之声》
玛丽亚一家的"动人"神话

剧目简介

1959年10月首演于美国百老汇鲁德-方特恩剧院

作　曲：理查德·罗杰斯（Richard Rodgers）
作　词：奥斯卡·汉默斯坦二世（Oscar Hammerstein II）
编　剧：霍华德·琳赛（Howard Lindsay）、罗素·克劳斯（Russel Crouse）
编　舞：乔伊·雷顿（Joe Layton）
导　演：文森特·J. 唐纳修（Vincent J. Donehue）

剧情梗概

"二战"期间,冯·特拉普上校有七个孩子,孩子的母亲过早离世,需要一位家庭教师来抚育七个孩子。但冯·特拉普上校的脾气不好,七个孩子个性叛逆,之前的家庭教师都干不下去。教会修女玛丽亚成为新的家庭教师后,教孩子们游戏、唱歌,跟孩子打成一片,并与冯·特拉普上校相爱了。在"二战"背景下,纳粹德国占领了奥地利,并要求上校为他们服务。于是上校排除万难,带领孩子们翻过阿尔卑斯山,离开了奥地利,寻找新的生活。

获奖情况

1960年赢得了最佳音乐剧等六项托尼大奖,在伦敦宫廷剧院驻演超过六年,创下美国音乐剧在伦敦西区最长驻演纪录。

电影版《音乐之声》于1965年制作完成,当年造成万人空巷的场面,并一举获得第38届奥斯卡金像奖"最佳影片""最佳导演""最佳音效""最佳剪辑""最佳音乐/歌曲"五项大奖,成为继《西区故事》之后音乐电影历史上最著名的作品。

《音乐之声》的故事大家都非常熟悉，起初我也在思考是否有讲解它的必要。但是转念一想，恐怕怎么也绕不开它，因为它确实是一个从传统到现代、承上启下，同时又是代表美国叙事音乐剧（Book Musical）传统的高峰的作品。所以还是以《音乐之声》来作为美国篇的开头。

先天适合做音乐剧的作品

大家对《音乐之声》的了解，主要是通过那部经典的音乐剧电影。

电影《音乐之声》里的歌曲大家都熟悉，比如《哆来咪》(*Do-Re-Mi*)、《孤独的牧羊人》(*The Lonely Goatherd*)、《雪绒花》(*Edelweiss*)、《音乐之声》(*The Sound of Music*)、《即将17岁》(*Sixteen Going on Seventeen*)、《翻越每一座山》(*Climb Every Mountain*)、《我最爱的事》(*My Favorite Things*)等。

《音乐之声》跟《剧院魅影》很像，它也是一个先天适合创作为音乐剧的作品。原因之一，主角是一个音乐老师，而音乐老师的职责就是用音乐和歌唱来表达情感。

在剧中，有很多教孩子唱歌的场景，音乐老师教唱的时候就可以把自己的情感和思想带出来。剧中有很多戏中戏，比如在宴会上给宾客们表演《孤独的牧羊人》等。结尾处，一家人在纳粹的监控之下，选择在舞台上表演的方式，顺利逃离奥地利，这个方式看似危险，又非常巧妙，也属于戏中戏。

从诸多方面看，《音乐之声》无论是故事编排，还是主人公身份的设定，都非常适合以音乐剧来呈现。

《音乐之声》和美国音乐剧的黄金时代

音乐剧《音乐之声》首演于1959年,这个时间点正好是美国音乐剧"黄金时代"的尾声。

美国在20世纪初确立了音乐剧的形式。40年代到60年代,是美国经济复苏的时期。由于没有受到"二战"的过多影响,美国进入了快速发展期。20世纪40年代到60年代也成为音乐剧的"黄金时代",这20年是美国音乐剧大发展、大繁荣的时期,奠定了20世纪美国音乐剧的叙事方式和传统。

在"黄金时代"出现了好几位代表性的人物,最有代表性的就是R&H组合。"R"代表的是作曲家理查德·罗杰斯(1902—1979),"H"代表的是著名词作家、制作人、导演奥斯卡·汉默斯坦二世(1895—1960),他的父亲也是做音乐剧的,他算是子承父业,而且青出于蓝。

那个时候的音乐剧主创基本上是以词曲组合作为核心的,制作人还没有成为一个最重要的职位。

美国音乐剧"黄金时代"产生了大量脍炙人口的作品,它们奠定了美国音乐剧的世界影响力。比如《俄克拉何马!》、《国王与我》(*The King and I*)、《南太平洋》(*South Pacific*)、《花鼓曲》(*Flower Drum Song*)等。这些作品不仅在美国上演,也到伦敦演出,并让伦敦的戏剧人士大为惊叹,他们发现自己在音乐剧领域跟美国的差距越来越大。

《音乐之声》是"黄金时代"的尾声作品,也是R&H在合作20多年后的最后一部作品,宣告了R&H组合以及"黄金时代"的结束。它也是奥斯卡·汉默斯坦二世的第35部作品,他写完这部作品9个月后就去世了。奥斯卡·汉默斯坦二世在去世前写的最后一首歌就是著名的《雪绒花》(*Edelweiss*),这也是《音乐之声》里非常感人的一首歌曲。

《音乐之声》是R&H组合的巅峰之作,它既是整个美国音乐剧"黄金时代"的高峰,也是"黄金时代"的终结。

当然,"黄金时代"更多的是老一辈的说法。他们可能出于怀旧的情绪,想要表达这个时期是美国音乐剧的核心发展期。但事实上,无论是在美国,还是全球范围内,它更像是一个转型期。在此之后,音乐剧继续发展,只是发生了变化。

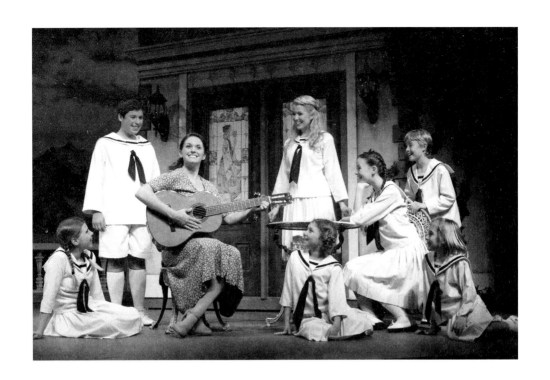

电力革命带来的变化

音乐剧在"黄金时代"之后的变化体现在两个方面。

第一,音乐语言发生了巨大的变革。在"黄金时代"之前,音乐语言还是比较传统的。音乐语言的变化,很大程度讲,跟电力革命有关。

在电力革命进入音乐这个行当之前,音乐基本上都是传统的管弦乐器演奏。管弦乐队的乐器都是取材于大自然,因此它们的音色也叫自然发声。

进入电力革命以后,乐器发生了巨大的变革,出现了电子键盘、电贝斯、电吉他、架子鼓等,还有电子合成器,这让音乐语言发生了变化,创作方式也发生了变化。《音乐之声》之后,音乐剧的语言就逐渐转入电声为主了。

第二,也是更重要的一点——时代价值观发生了变化。

20世纪60年代以后,很多年轻人对传统的价值观并不认同,他们追求的是个性的张扬以及自由,因为与传统一代的巨大反差,这一代年轻人也被称为"垮掉的一代"。但事实证明,这一代并没有垮掉。不过,他们的思想、价值观的确跟上一辈人是完全不同的。技术革命以及价值观的改变,让音乐语言发生了很大变化,分水岭就是音乐剧《音乐之声》。

传奇的原型故事

《音乐之声》源自一个真实的故事,和电影并不相同。

男主角冯·特拉普上校的原型,是奥匈帝国的一个年轻的海军将领,建立了很多功勋,据说当时他作为海军指挥官的声望,几乎可以跟第二次世界大战时期的艾森豪威尔相比。

20世纪初,冯·特拉普跟年轻女子阿加莎·怀特黑德在一场舞会上一见钟情,后来就结婚了。怀特黑德出身于一个富有的贵族家庭,她的祖父据说是水雷的发明者之一。

两个人结婚后,养育了七个子女,过着幸福美满的生活。但是第一次世界大战之后,情况发生了变化。奥匈帝国解体,奥地利失去了南斯拉夫,也失去了原先拥有的海岸线,保留海军便没有了意义,于是这位曾经立过赫赫战功的冯·特拉普上校不得不提前退役,解甲归田。

据他的女儿回忆说,那是他的父亲非常灰暗沮丧的时期。这自然可以理解,因为他把前半生的精力都投在海军里,离开海军以后做什么都不习惯,逐渐迷失了自己。

在现实生活中,特拉普上校的脾气是非常温和的,完全不是电影中严厉古板、喜欢拿着哨子使唤人的形象。

上校失去工作以后,其实生活过得还是不错的,因为他的妻子怀特黑德的祖父去世以后留给他们巨额的遗产,他们即便靠利息生活也绰绰有余。但是不幸的事接踵而来,他的妻子患上重病,离开了人世。冯·特拉普上校遭受了丢失工作与失去爱人的双重打击。

在他的妻子过世以后,抚养七个孩子成了棘手的问题,特拉普上校换了不同的看护,有的时候还同时雇用三个看护,有人照顾大的孩子,有人照顾年幼的孩子。这么一大家子,对一个男同胞来说,确实是不容易的。

1926年,一名叫作玛丽亚的修女被派到他家,成了这个故事的女主角。玛丽亚修女来到特拉普上校家的时候只有21岁。她是一个身世悲惨的女孩,3岁的时候母亲就离世了,随后父亲也抛弃了她,把她寄养在舅舅家。从学校毕业以后,玛丽亚进了萨尔茨堡的修道院,成为一名见习修女。这些事实跟电影里的描述是相同的。

和电影不同的是,在玛丽亚到来之前,上校其实一直鼓励孩子们唱歌和

演奏音乐，他是喜欢音乐的，孩子唱歌的时候，他还会用吉他、曼陀铃或者小提琴给他们伴奏。

据上校的六女儿说，玛丽亚其实并没有教他们唱什么歌，在玛丽亚来之前，他们在爸爸的带领下已经会唱一百多首歌了，玛丽亚来之后只是教了他们一首牧歌而已。所以玛丽亚阿姨在真实生活中并不像电影塑造的那么有音乐才华。但是有一点是确定的，玛丽亚来了以后，的确非常尽心地照顾这些孩子，并且也赢得了孩子们对她的好感。

上校一家是非常虔诚的天主教徒，他们对这样一位从修道院来的懂音乐的家庭教师感到非常满意。不久以后，上校就向玛丽亚求婚了，这让玛丽亚感到非常惊讶。

她在回忆录里说，她对他有好感，但是并不爱他，其实她更爱这些孩子们。从某种程度来讲，她是因为这些孩子，才跟上校结婚的。其实也很难讲上校对玛丽亚的爱情是不是真实可信的，或许只是为了给孩子们一个完整的家庭。不管怎么说，他们俩还是结婚了。

特拉普上校跟玛丽亚差了整整25岁，婚后玛丽亚才逐渐感觉到自己也喜欢上这个年龄可以做自己父亲的男人。看似残缺的日子随着玛丽亚的到来变得完整起来，家里又充满了欢声笑语。

但是在那样的年代，美好的事情很难长久。1932年，奥地利银行倒闭让特拉普一家的储蓄化为乌有，他们不得不把一部分房子租出去，孩子也不得不学习洗衣和其他家务，这个富裕的家庭顿时变得贫困潦倒。

对于孩子来说，做各种各样的事其实并不辛苦，甚至觉得新奇有趣，但是对他们的父亲来说，这又是一个不小的打击——先丢工作，又遭受妻子离世，最后不得不面对家庭破产。

这时候上校已经和玛丽亚又生了两个孩子，加起来一共是九个孩子。养活一大家子不容易，他们必须得到一些新的经济来源。由于这一家人都能唱会跳，当时唯一可行的办法就是到外面演出。

对上校而言，靠演出卖唱的生活显得不太体面，毕竟跟他原来的身份地位不相符，所以在他们家的合唱团成立之初，上校一直不太高兴。但是在玛丽亚的一再坚持之下，面对日益窘迫的生活，上校还是放下面子，同意将合唱团的演出进行下去。

合唱团的演出虽然没有引起很大的轰动，但也获得了好评，冯·特拉普

一家也因此有了稳定的收入来源，这也有赖于玛丽亚的苦心经营。

但是和电影当中玛丽亚的"快乐教学法"不同，现实中的玛丽亚像管理军队一样管理着这个合唱团，每个孩子都必须服从玛丽亚的严格指导和规定。所以，其实现实中玛丽亚的角色更像是电影中的上校，她是非常严格的，而现实中的上校反而是脾气很好，而且也比较随意。

合唱团的水平怎么样我们不得而知，但是据上校的女儿说，他们的合唱团受到大众的广泛关注，确实借助了冯·特拉普上校的名气。但是1938年，希特勒占领了奥地利，他们的合唱团生活也被迫宣布终止。

电影结束了，真实的故事仍在继续

冯·特拉普一家接到了三个命令：第一，上校需要到德国海军去指挥潜艇；第二，他的长子刚刚从医学院毕业，接到命令要去一家维也纳的大医院工作；第三，他们的家庭合唱团被邀请去希特勒的生日会上演唱。

对于一个没有爱国情操的人来说，这三个消息或许都是特别好的。既有了工作，对孩子的"未来"也非常好，而且又可以跟希特勒走得很近。但是对于冯·特拉普一家来说，这是一个非常困难的决定，因为他们非常爱国。

上校把一家人召集起来，他问孩子们，是要留在奥地利还是离开。虽然大家都知道离开奥地利的生活可能会更加艰难，而且那时候玛丽亚已经怀了第十个孩子，但是强烈的爱国情感还是让他们选择离开。

当他们离开家的时候，几乎是两手空空。更让他们无法接受的是，在他们离开以后，希特勒本人占据了他们家的房子。

和电影中不同的是，上校一家并没有遭到纳粹的追捕，也不是翻过阿尔卑斯山离开奥地利的。萨尔茨堡因为地处奥地利北端的国境线旁边，和德国是接壤的，真实情况是冯·特拉普一家装作去意大利旅行，先坐火车，然后再徒步越过阿尔卑斯山，离开了奥地利。

电影到这儿就结束了。但是在现实生活中，冯·特拉普一家的故事并没有结束，他们开始了在美国的生活。

从生活走上舞台：书籍出版，电影制作

上校一家离开奥地利，脱离纳粹的魔掌后，于1938年来到美国。此后的18年中，全家一直在马不停蹄地进行各种巡演。随着孩子们逐渐长大、成家，

他们中的有些人不想再继续演出了，但是玛丽亚坚持要求全家人无论何时都要在一起，即使是已经成家的孩子也不例外。

1947年，冯·特拉普上校去世，孩子们再也不想四处奔波了，陆续离开了合唱团。他们一起在美国买下一个农场，但很快他们发现收入不够养活全家人，所以又重操旧业继续演唱。但这时的演唱，人员总是凑不齐。

后来，他们索性把农场改为一个旅馆。在一次表演中，少了一件乐器，在等待拿乐器的过程中，为了不冷场，玛丽亚跟观众讲述了冯·特拉普一家的故事，也就是他们在奥地利的故事。

音乐会结束以后，一个人到后台告诉玛丽亚，你应该把这么精彩的故事写成书。玛丽亚觉得自己的文笔不好，比较适合讲故事，而不是写下来。于是那个人就提出由玛丽亚讲述，他来代笔写下冯·特拉普一家的故事。为了让这本书更精彩，玛丽亚和写作者还加入了一些原本没有的内容。1949年，《冯·特拉普家的歌手们》出版了。

书出版以后引起了广泛关注。1956年，一个德国电影制片人找到玛丽亚，要以1万美元的价格买下书的版权。玛丽亚问了她的律师，律师告诉她应该抽成，而不是一次性卖掉。德国制片人欺骗玛丽亚，称德国的法律不允许德国公司向外国人支付版税，而那时的玛丽亚已经是美国公民了，所以玛丽亚相信了他的话，最后以1万美元将《冯·特拉普家的歌手们》的电影版权卖给了他。几个星期以后，这位德国制片人又打电话给玛丽亚，说如果她肯接受9000美元的话，他可以马上把钱给她。因为急需用钱，玛丽亚答应了。

电影很快在德国制作完成，名字叫《玛丽亚与冯·特拉普一家的故事》。影片中穿插了许多动听的歌曲和音乐，是一部真正的音乐电影。这部电影在德国特别卖座。1958年，德国又制作了电影续集，叫《冯·特拉普一家在美国》，讲述一家人到达美国之后的经历。这两部电影都成为德国"二战"以后最成功的电影。

德国制片人也靠玛丽亚的故事获得了巨大回报，但是这一切跟玛丽亚都没有关系了。后来玛丽亚也为此懊恼不已。

音乐剧的诞生

《玛丽亚与冯·特拉普一家的故事》在德国的反响也引起了美国制片人的注意。他们后来买下了电影在美国的放映版权。随着电影在美国的热播，玛

丽亚和她的孩子们也开始被美国人所认识。

理查德·哈里达（Richard Halliday，1905—1973）是百老汇的一位制片人，他看了电影之后，觉得这个故事太适合做一部音乐剧了，于是就跟德国制片人签了协议，要把这个电影改编为音乐剧。理查德·哈里达主动提出给玛丽亚0.6%的版税抽成。玛丽亚完全没有想到，为此也非常感激他。当时的她为了抚养孩子确实很拮据。

将电影改编为音乐剧的决定，除了因为故事本身的吸引力，还和制片人的妻子玛丽·马婷（Mary Martin，1913—1990，美国歌手、演员）有关系。玛丽·马婷当时是百老汇首屈一指的女演员，她在很多著名的音乐剧如《南太平洋》和《彼得·潘》（Peter Pan）里都扮演过女主角。玛丽·马婷看了电影《音乐之声》后特别喜欢，希望能够在音乐剧中饰演玛丽亚这个角色。

他们请来百老汇的两个著名剧作家霍华德·琳赛和罗素·克劳斯对全剧进行重新编排和整理，让这部剧符合舞台剧的需要。后来他们在原有电影的基础上删除和增加了许多内容，但几乎保留了剧中的所有音乐。

当然，作为音乐剧，光有电影里的音乐是不够的，玛丽·马婷想要在剧中增加一首玛丽亚的独唱曲。于是，玛丽·马婷和她的丈夫哈里达找到了当时美国音乐剧界的黄金搭档，也就是前面讲到的R&H组合。

R&H组合的加入

R&H组合和玛丽·马婷之前就有过愉快的合作经历。在了解冯·特拉普一家的故事以后，R&H组合表示出非常浓厚的兴趣。但是他们认为电影当中冯·特拉普一家唱的奥地利民歌和他们要创作的音乐风格是不符合的，与其增加一首歌曲，不如为这个故事创作全新的音乐。但如果是这样，已经准备就位的团队就必须等他们，因为那时R&H组合已经开始着手创作另一部音乐剧《花鼓曲》了。这时，音乐剧的制作人做了一个明智的决定：等。

一年后，1959年3月，R&H组合完成了音乐剧《花鼓曲》，随即投入《音乐之声》的创作中。他们非常认同这部戏，为此付出了很大心血，特别是对于音乐如何表现维也纳的背景和风物，他们下了很大的功夫。他们想让观众感受到这是一个奥地利的故事，而不是一个美国故事。

R&H组合的一员理查德·罗杰斯在自传里提到了创作《音乐之声》的过程。他写道："我们认为这个戏不但要写出真实的人物，更要保留住他们

的背景。"

理查德·罗杰斯为了写好剧中修道院的拉丁文赞美诗，还特意咨询了纽约的女修道院院长，并且在纽约听了她们的演唱。大家熟知的歌曲《雪绒花》其实也并非奥地利民歌，而是R&H创作的一首新的歌曲，事实上，这首歌也是汉默斯坦二世创作的最后一首歌曲。那个时候的汉默斯坦已经身患癌症，知道自己时日不多，因此这首歌曲表达的是对祖国的热爱，可以说是他最后的心声。

1959年8月，《音乐之声》进入最后的彩排阶段。玛丽·马婷如愿以偿地饰演了女主角玛丽亚。同年10月，《音乐之声》首演，11月在美国百老汇鲁德-方特恩剧院（Lunt-Fontanne Theatre）公演。当时玛丽·马婷已经小有名气，《音乐之声》以仅仅5美元的最高票价，卖出了200万美元的票。按现在的货币标准来说，相当于在开演之前卖出了3000万美元的票房，可以说是大获成功。

《音乐之声》深深打动了观众，人们也把玛丽·马婷视作自己的偶像。冯·特拉普一家顿时成为全美人尽皆知的人物。玛丽亚本人也非常兴奋，据说每次只要有抛头露面的机会，她一定会光临并且以独特的方式来表现自己。

在百老汇演出之后,《音乐之声》又开启了全美巡演,后来又去了伦敦。《音乐之声》在伦敦的宫廷剧院演出超过六年,创下了当时美国音乐剧在伦敦西区演出时间最长的纪录。

当时,英国的大作曲家韦伯还是一个少年,这部作品以及理查德·罗杰斯的其他作品深深影响了韦伯。

《音乐之声》确实堪称R&H组合最具有世界影响力的音乐剧。他们两人一生合作了许多音乐剧,而最后这部《音乐之声》也为他们的合作画上了一个完美的句号。

美国版电影《音乐之声》再创经典

音乐剧公演没多久,美国剧作家欧内斯特·莱曼(Ernest Lehman,1915—2005)开始着手把音乐剧《音乐之声》改编成电影。这次的电影版本和之前的德国版本,无论是语言、音乐,还是故事内容,都发生了巨大的变化,可以说,这是一个真正意义上的美国版本的《音乐之声》。

在改编之前,莱曼已经是一个非常有名的电影编剧,他成功地把音乐剧《国王与我》和《西区故事》搬上了银幕,所以,当时20世纪福克斯公司同意由他来写剧本。

此时,汉默斯坦二世已经去世,理查德·罗杰斯又为电影新写了两首歌曲——《信心满怀》(*I Have Confidence*)和《一些好事》(*Something Good*)。

20世纪福克斯公司为《音乐之声》投入了大量的人力和物力。其实当时福克斯公司已经快输不起了,他们拍摄的电影《埃及艳后》耗资巨大,但是票房惨淡,已经濒临倒闭,制作《音乐之声》相当于背水一战。后来,电影《音乐之声》大获成功,让他们渡过了难关。

《音乐之声》电影中设计了大量的场景,我们看电影的时候都以为它是在奥地利拍摄的,当时就连在萨尔茨堡的导游都这么认为,但其实所有场景都是在美国的好莱坞拍摄的。电影中,冯·特拉普装饰豪华的别墅,是在20世纪福克斯公司内部的工作室搭建的。

《音乐之声》电影拍摄结束后,20世纪福克斯公司没有拆毁这栋别墅,而是捐献给了好莱坞博物馆。

电影也招募了令人羡慕的豪华演出阵容,当中我们最熟悉的就是玛丽亚的扮演者朱莉·安德鲁斯(Julie Andrews,英国歌手、演员、作家),这是我们

心目中最好的音乐教师形象。

那时的朱莉·安德鲁斯因为在音乐剧《窈窕淑女》中扮演卖花女而大获成功。在挑选演员的时候，朱莉·安德鲁斯俊俏可爱的脸庞、清新自然的气质赢得了所有人的认可。她还有着精湛的歌喉，所以她也成为电影中唯一一位自己配唱（自己演、自己唱）的演员。而其他演员都是本人对口形、由他人代唱的。

经过所有人的努力，电影《音乐之声》在1965年制作完成，当年造成了万人空巷的场面，并且一举获得第38届奥斯卡金像奖"最佳影片""最佳导演""最佳音效""最佳剪辑""最佳音乐/歌曲"五项大奖，成为继《西区故事》之后音乐电影历史上最著名的作品。

经久不衰

音乐剧《音乐之声》在百老汇首演后，首轮共演出1443场。自诞生起的几十年里，《音乐之声》不断以复排的版本在全美和世界各地演出。在电影方面，据美国《剧艺报》的调查，从1965年到1972年，《音乐之声》一直高居票房榜首。1998年，《音乐之声》在告别百老汇之后以全新的制作重登百老汇舞台。音乐剧开演之后，《华尔街日报》赞叹道，《音乐之声》依然是我们这个时代最伟大的音乐剧。

《音乐之声》从诞生到现在已经60多年了，当年原版音乐剧的主创和主演都已经离开了这个世界。岁月流转，经典永存。我记得几年前，音乐剧大师韦伯旗下的真正好戏剧公司为了怀旧，还制作了全新版本的《音乐之声》，也曾到中国演出。

曲入我心

《音乐之声》中的音乐已经超出了音乐剧的范畴，相信当我们最初听到这些歌曲时，都不一定知道它们来自音乐剧。比如《哆来咪》(*Do-Re-Mi*)、《孤独的牧羊人》(*The Lonely Goatherd*)、《雪绒花》(*Edelweiss*)，已成为世界流行的单曲。《哆来咪》是最适合孩子们玩耍时演唱的，《孤独的牧羊人》则采用了瑞士阿尔卑斯山区的约德尔民族唱法，真假声转换，让这首歌曲富有了独树一帜的趣味而广泛传播。《雪绒花》更不必说，成为最抒情的爱国歌曲。

12

《西区故事》
音乐剧"精英"的逆袭

剧目简介
1957年9月26日首演于纽约百老汇冬日花园剧院

作　曲：莱奥纳多·伯恩斯坦（Leonard Bernstein）
作　词：斯蒂芬·桑德海姆（Stephen Sondheim）
剧　本：亚瑟·劳伦斯（Arthur Laurents）
编　舞：杰若姆·罗宾斯（Jerome Robbins），彼得·格纳若（Peter Gennaro）
导　演：哈罗德·普林斯（Harold Prince）

剧情梗概

在纽约贫民窟集中地西区，有两个少年流氓团伙，"杰茨帮"由白人组成，头目是里夫；"鲨鱼帮"由波多黎各人组成，老大是伯纳多。两帮势不两立，经常寻衅滋事。一天西区举行了一场规模颇大的舞会。两个团伙之间展开了一场独特的"竞赛"，里夫的好友，也是"杰茨帮"的前头目托尼，和伯纳多的妹妹玛丽亚相遇并一见钟情。伯纳多发现后，暴跳如雷，强行让手下带走了玛丽亚。玛丽亚听说了"杰茨帮"和"鲨鱼帮"将要决斗的消息，希望托尼去阻止他们，托尼匆匆赶到现场，试图阻止斗殴，却意外造成里夫被伯纳多刺死，托尼悲痛之下冲动刺死了伯纳多。

伯纳多生前曾希望妹妹嫁给他的好友奇诺。可奇诺看到玛丽亚钟爱的竟是杀兄的仇敌，身藏手枪去找托尼报仇。玛丽亚得知之后立即去找托尼，但仍没赶上，奇诺最后杀死了托尼，只留下悲痛欲绝的玛丽亚。

获奖情况

斩获了包括劳伦斯·奥利弗奖、托尼奖在内的7项大奖；在百老汇连演732场，成为维也纳歌剧院的永久剧目之一。

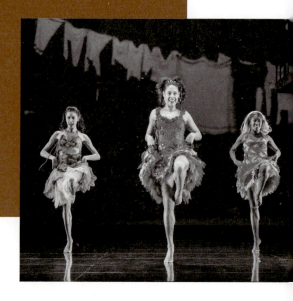

《西区故事》的标题是:"音乐剧'精英'的逆袭"。它是"精英"的,因为它的创作者个个都是创作界中的翘楚;它的"逆袭"则在于它是一个彻头彻尾的悲剧,但却大获成功,这在百老汇是非常少见的。

"梦之队"主创

《西区故事》又被译为《西城故事》,创作于1956年,首演于1957年的百老汇冬季花园剧院。它取材于莎士比亚的悲剧《罗密欧与朱丽叶》,背景却是20世纪50年代的纽约,因此也被称为现代版的《罗密欧与朱丽叶》。

《西区故事》在百老汇连演了732场,在伦敦和一贯冷落百老汇的巴黎也获得了广泛接受,最后成为维也纳歌剧院的永久剧目之一。一部音乐剧能够成为歌剧院的保留剧目是很少见的,可见它具有极高的艺术价值。

它的主创几乎堪称美国音乐戏剧界的"梦之队"。剧本作者是百老汇公认的第一编剧亚瑟·劳伦斯(1917—2011);曲作者是我们熟知的作曲大师、指挥大师莱奥纳多·伯恩斯坦(1918—1990),他同时还是一个音乐剧教育大师;编舞是美国舞蹈界的著名编舞杰若姆·罗宾斯,他被称为"美国现代舞之父";制作人和导演是哈罗德·普林斯,也是百老汇最著名的导演,他后来导演了一部作品,就是大名鼎鼎的《剧院魅影》;词作者是当时很年轻的、初出茅庐的斯蒂芬·桑德海姆,后来成为美国概念音乐剧的代表人物。这些大师级专业人士的加盟,为音乐剧《西区故事》的成功奠定了坚实的基础。

悲剧题材在美国百老汇一直不是很受待见。这很大程度上是因为美国早期受到了喜歌剧、轻歌剧、歌舞杂耍和滑稽剧等非常轻松愉悦的戏剧表达的

影响，倾向于喜庆欢闹的表达。

随着戏剧性和社会性的融入，音乐剧的严肃性得到了发展。比如1927年的《演艺船》，20世纪三四十年代的《波吉与贝丝》《俄克拉何马！》《旋转木马》(Carousel)等，其实不乏悲剧性的题材，但是这些剧目最后都会有艺术上的升华，让你感觉到生活的希望，使观众不至于心情过于低落地走出剧场。总之，在百老汇，悲剧题材无论是在数量上，还是在影响力上，都是完全无法跟喜剧题材相抗衡的。

百老汇对悲剧题材的冷落

百老汇对悲剧的冷落，主要表现在两个方面。

一个是对于悲剧内容的冷落。美国喜欢造梦，希望大家看得开心。美国的主流娱乐精神是追逐欢乐、讨厌悲伤。这跟美国历史相对短、没有经历重大挫折、相对缺乏思想厚重感是有关系的。另一个是对悲剧的处理手法比较冷落。即使是悲剧题材，在结尾都会改头换面，处理得不那么悲伤。

比如，格士温在《波吉与贝丝》中用灵歌似的咏唱《哦上帝，我在路上》(O Lord, I'm on My Way)化解了结尾的悲剧气氛。再比如，理查德·罗杰斯和汉默斯坦重新改写了《旋转木马》的结尾，加了一个无伴奏的安慰曲作为结束。《屋顶上的小提琴手》的结尾是整个犹太家族不得不离开他们的家乡，这是一个悲剧，但作曲用一首非常有乡愁意味，却不那么悲伤的歌曲结束全剧，转化了剧中破碎的生活和犹太传统消亡的悲伤气氛。

《悲惨世界》的结尾是冉·阿让死去，这是一个悲剧的结局，但一首雄壮的《人民之歌》(Do You Hear the People Sing?)转化了悲伤。《西贡小姐》用一曲《风暴将会过去》转化了女主角自杀的悲痛，缓解了悲伤。

这些手法都是为了达到一个相对美好的结局，满足观众对美好的向往。但是坦率地讲，很多处理方式其实缺乏戏剧上的合理性，仅仅是为了让观众感到满足，让戏剧为生活增添乐趣。

悲剧题材往往都是真实的，而喜剧题材往往是被美化的，就像《音乐之声》。因为不愿意选择悲剧内容，以及对悲剧题材做出各种各样转化的手法，因此原本数量不多的悲剧在百老汇的分量变得越来越小，也使得百老汇的悲剧变得不那么纯粹。百老汇的悲剧题材，天生就在喜剧的包围之中。

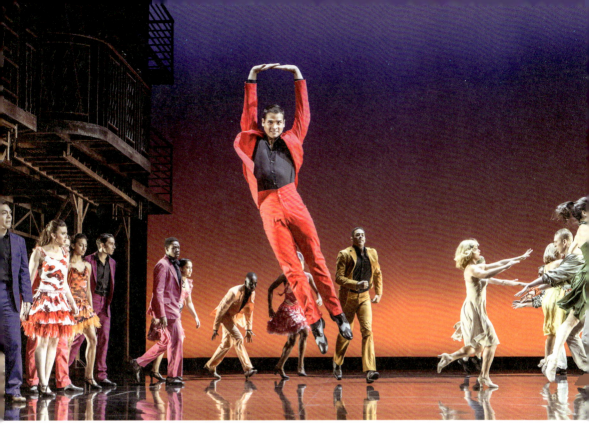

改编自《罗密欧与朱丽叶》

《西区故事》根据莎士比亚的《罗密欧与朱丽叶》改编。即使不说，敏锐的观众在开场之后也会看出两者的相关性。

两部剧中都有两个势不两立的、充满仇恨的帮派，两个帮派当中的两个男女产生了爱情，为了爱情要阻止帮派的争斗，最后无意间让争斗升级，酿成了死亡的结局。他们想要摆脱现实的压制，但又无法避免现实的严酷，最终只能导致爱情的破碎。

剧中的一些人物设置也非常相似，比如，《西区故事》中"鲨鱼帮"中的伯纳多类似于《罗密欧与朱丽叶》里的蒂巴尔特；《西区故事》中杂货店的老板身上可以看到《罗密欧与朱丽叶》里的劳伦斯神父的影子；《西区故事》里的库克警官，让人联想到《罗密欧与朱丽叶》里的维罗纳王子。

在历史上，敌对的两个家族当中两个相爱的人最后不能携手的故事，其

实挺多的。在8世纪的印度"公民戏剧"里就有了,古希腊的晚期也有一些类似的故事流传,所以《罗密欧与朱丽叶》很可能是莎士比亚借鉴之前的意大利小说素材写成的。这样的故事情节设置具有相当的流行性,或者说有一定的套路。

这类故事很适合时空移植,因为它讲述的是人类的两个永恒的命题——爱情和仇恨。《西区故事》就是把这个套路搬到了现代美国纽约的街头。

话剧《罗密欧与朱丽叶》和音乐剧《西区故事》相隔366年。虽然剧情是雷同的,但是因为漫长的时间跨度和艺术种类的不同,这两个戏剧也呈现出了不同的形态。

语言不同:更接地气的《西区故事》

《西区故事》脱胎于《罗密欧与朱丽叶》,自然有很多人物的对应关系,比如说《西区故事》的男主角托尼对应罗密欧,玛丽亚对应的是朱丽叶。《罗密欧与朱丽叶》里面的两个帮派——蒙太古家族和卡普莱特家族,在《西区故事》里面变成了"鲨鱼帮"和"杰茨帮"。

如果做一个比较的话,《西区故事》的语言更加接地气。莎士比亚的语言是经过精雕细琢的、高贵的英式语言,很多并不是生活语言,而是文学性的语言。在《西区故事》里,编剧劳伦斯用了大量的俚语,完全是生活化的语言,让人感觉这个故事非常接地气,具有强烈的真实感。

《罗密欧与朱丽叶》中的仆人参孙和格雷戈利在《西区故事》中被"杰茨帮"的阿莱伯和约翰宝贝替代,他们的语言也就变得更街头和俚语化,你会听到 Zip guns(Zip枪)、Switchblades(弹簧小刀)之类的词语。他们在说笑的时候,经常用嘲笑的口吻模仿波多黎各的口音,这都是种族偏见和歧视的表现。

总而言之,《西区故事》里的语言是现实生活的表达。

尽管语言的风格上有巨大差异,但是《西区故事》当中的很多对话其实是受到《罗密欧与朱丽叶》的影响的。比如,"杰茨帮"的首领说托尼和他是"从子宫到坟墓的朋友"(we are friends from womb to tomb),意为出生入死的好朋友。在《罗密欧与朱丽叶》里,神父在第二场中说道:"The earth that's nature's mother is her tomb; what is her burying grave, that is her womb."(大地是生化万类的慈母,她又是掩藏群生的坟墓)这句话非常有文学性,显然《西区

故事》借鉴了莎士比亚的话。

可见，《西区故事》虽然取材于《罗密欧与朱丽叶》，但因为它是诞生于现代的音乐戏剧，所以做了一些具有现代意义的更改。

两大悲剧的差异：偶然性与社会性

两大悲剧虽然相似，但有一个很大的差异，那就是在托尼和玛丽亚的恋爱关系之外，《西区故事》增加了《罗密欧与朱丽叶》中没有的两对关系。一对是伯纳多和玛丽亚的兄妹关系，还有一个是伯纳多和阿妮塔的恋人关系，托尼杀死伯纳多，等于是杀死了阿妮塔的恋人、玛丽亚的亲哥哥。而从某种程度上来讲，伯纳多相当于玛丽亚的父亲的角色。因此它的戏剧感更加强烈。

到第二幕第三场，警察来调查凶杀案件，在玛丽亚的暗示下，阿妮塔最后非常不情愿地为她递口信。但阿妮塔在药店里却遭到了"杰茨帮"的羞辱，她在气愤之下，撒谎说玛丽亚被奇诺杀死了，由此导致最后灾难的降临。这层关系的设置，让结局变得更具有合理性，以此表达悲剧的产生是社会性的。

在《罗密欧与朱丽叶》里也有一个递信的情节，但手法完全不同：神父让约翰给罗密欧带一封信，告诉他朱丽叶只是在安眠药的作用下暂时死去，将来是会苏醒的。但是这一封重要的信因为约翰被看守怀疑得了瘟疫而耽搁了，致使罗密欧不知道朱丽叶是假死，最终导致了悲剧的发生。

《罗密欧与朱丽叶》的悲剧缘于巧合，也就是说这封信因为送信路程当中的瘟疫而耽搁了，所以罗密欧不知道真相，最后导致了悲剧，因此造成悲剧的是一个偶然因素。我们假设这封信送到了，也许罗密欧和朱丽叶的结局就不是悲剧，很可能还会成为一个喜剧。因此，《罗密欧与朱丽叶》给人的感觉是：惋惜之情大于悲伤之情。

但在《西区故事》中，把人物关系做了这样的调整设定之后，悲剧成为一种必然。

玛丽亚的口信没有送到托尼手里，不是一个偶然，而是因为偏见、猜忌和仇恨激化了争斗，以至于阿妮塔撒谎，导致了灾难。由此可见，仇恨不是凭空而来的，它有相互的关联，最后导致了必然的结局。

这种必然性其实体现的是整个社会的悲剧。从这个层面上来说，《西区故事》是一个真正的悲剧，它的社会意义大过于《罗密欧与朱丽叶》。

宿命论与立足现实

在《罗密欧与朱丽叶》里，你可以看到一种宿命论，它预示了悲剧的结局。比如罗密欧在前往卡普莱特舞会之前，就说："我仿佛觉得有一种不可知的命运，将要从我们今天晚上的狂欢开始它恐怖的统治，我这可憎恶的生命将要遭受残酷的夭折而告一段落。"类似宿命论的手法在古希腊悲剧中常常使用。

《西区故事》中托尼在参加舞会之前，有一首歌叫《有事即将发生》（Something Is Coming），它充满了对参加舞会的盼望，也预示了某些事今晚会发生，但并没有那么强烈的宿命的表达。

《西区故事》从一开始就立足于现实社会，表明是现实中的因果造成了悲剧。

一开场是两个帮派打斗，为了争夺地盘。地盘就是他们权力的象征，因此，他们的仇恨是有实际原因的。但在《罗密欧与朱丽叶》里，两个对抗帮派——蒙太古家族和卡普莱特家族，对抗的双方都是年轻人，但是他们的仇恨源于上一代甚至前几代，也就是说其父辈应该对冲突和对抗负有根本性责任。这些年轻人只是继承了父辈的仇恨，并没有产生仇恨的具体原因。

另外，《西区故事》对女主角的结局做了重大改变。在《罗密欧与朱丽叶》里，男女主角最后都身亡了，但《西区故事》里，托尼死去了，女主角玛丽亚却还生不如死地活着。其实她活着比死了更加有悲剧意味。

在第一幕第七场模拟婚礼的场景当中，玛丽亚和托尼互诉誓言，他说道，只有死亡才能分开他们，结果却是只有死亡才能让他们重聚。从这个角度来说，双双殉情的罗密欧与朱丽叶反而是幸运的。《西区故事》的处理，让悲剧带有更强烈的震撼力。另外，让玛丽亚活下来，还有助于揭示这部戏的社会意义。

通常主要角色在戏剧结束的时候，会发出内心的感悟，达到某种精神上的升华，最后完成角色的塑造。

玛丽亚最后拿起了死去的托尼的那把枪，指着两个帮派喊道："托尼是你们所有人杀害的，你们都是凶手。我现在也有恨，我也可以杀人。"她在说这些话的时候，其实是在控诉整个社会。

如果说之前的阿妮塔被"杰茨帮"羞辱之后，愤恨之下的撒谎只是暗示

出社会偏见和种族歧视会造成悲剧,那么这时玛丽亚的呼喊,是在警示整个社会。

　　玛丽亚已经不是原本那个天真纯洁、怀抱着美好理想的女孩了,她变成了一个成熟、理智而又坚毅的女孩,因为她此时已经看清了这个丑陋、危险而且冷漠的世界,她也很清楚爱情不可能获得最终的胜利。所以此时她的控诉和悲伤特别能够打动人。

　　值得一提的是,托尼被打死的时候,所有帮派的人都在旁边,他们见证了托尼的死去以及玛丽亚拿着枪控诉的场面,尽管一句话都没有说,但是他们不可能无动于衷,因此他们的参与就象征着社会性的反思。但罗密欧与朱丽叶不一样,在两人双双殉情的时候,帮派的人物是不在旁边的,因此整个社会也不可能因此而获得情感上的反思和震动。

　　《西区故事》里还有帮派之外的两个主要人物,一个是库克警官,一个是药店老板。库克警官主管的是两个帮派所在区域的治安,他代表社会秩序的维护者,他对这两个帮派的态度非常生硬,从来都是居高临下的。因此虽然两个帮派之间是互相仇恨的,但他们对待库克警官的态度却完全一致,即他们共同反抗社会秩序的维护者,并且对他加以嘲笑。

　　药店老板相当于托尼的养父角色,他代表的是生活在社会底层的小老百姓。在第二幕第四场,药店老板对"杰茨帮"说:"你们让这个世界变得混乱不堪。""杰茨帮"的人回应道:"这就是我们找到的方式。"

　　相比而言,《罗密欧与朱丽叶》的故事更像是一个脱离了社会的小群体的悲剧。而《西区故事》则变成了一个跟社会息息相关的悲剧故事。

音乐:最高水准的表达

　　《西区故事》是一个集大成的音乐剧,它的戏剧、音乐、舞蹈,包括导演都代表了这个领域的最高水准。

　　《西区故事》中的音乐是这部音乐剧中最复杂的部分。我们曾经在《西区故事》演出时,找了一位中国本地的钢琴手担任伴奏工作,她弹完后说太难了,比她所有弹过的音乐剧作品都要难。《西区故事》的音乐节奏非常复杂,音乐语言又非常独特。它的作曲正是莱奥纳多·伯恩斯坦。

　　熟悉古典音乐的人都知道伯恩斯坦是史上最伟大的音乐家之一,他非常多元,既是指挥大师、作曲大师,同时还是卓越的音乐教育家。特别难得的

是，他还写音乐剧。一般来说，古典音乐和流行音乐是各自独立的，但是伯恩斯坦非常擅长写通俗音乐。在《西区故事》之前，他就已经为《在小镇上》(*On the Town*)和《大城小调》(*Wonderful Town*)两部音乐剧作曲。

伯恩斯坦在音乐剧中的音乐语言基本上是交响爵士的风格。在《西区故事》里，他还特别穿插了拉丁美洲的民族乐器，呈现出丰富多彩的音乐风格和音响效果。

《西区故事》音乐语言的独特性，也缘于使用了一些独特的音乐技法。

伯恩斯坦在《西区故事》音乐里频繁运用了三全音。三全音是一个增四度音程，就相当于音程是从do到升fa。这个音程在西方的调性体系当中是最不和谐的。中世纪时，三全音就被认为是"音乐中的魔鬼"，在作曲中被完全禁止使用。这种音乐给人的感觉是代表了危险和邪恶，但是在《西区故事》里用得很频繁，从序幕到全剧结束，无论在旋律上还是和声中，增四度音程几乎贯穿了全剧。

从音乐感受上看，这种不协和音程的频繁运用，把全剧隐含的危险气氛和不安全感体现了出来，烘托了全剧的悲剧质感。

伯恩斯坦还频繁运用降七级音，营造了一种非常不谐和、暧昧的音乐氛围。此外像赫米奥拉节奏（hemiola，一种以三拍对二拍的节奏型）的运用，也让音乐有一种摇摆、富有动感的风格。此外，和弦中的半音附加音（在和弦中加入附加音，与和弦构成半音效果）运用得也非常多。这些手法都制造了不谐和、不稳定的音乐效果。

这种音乐气质在百老汇崇尚和谐音效的整体氛围中是比较少见的。

值得一提的是，《西区故事》使用了有趣的中心调性组织手法。伯恩斯坦把戏剧场景进行了调性的划分，分成大概三个场景：一个是爱情的场景，一个是暴力的场景，一个是爱情和暴力交织的场景。

在爱情场景里，伯恩斯坦全部用了C大调"上属"方向，也就是升记号（上五度关系）的调性。但是在表达暴力和仇恨场景的时候，他用了C大调"下属"方向，也就是降号（下五度关系）方向的调性。

在暴力和爱情交织的场景中，则充满了调性的交织和冲突。最后都是以C大调作为结束，既巩固了C大调作为调性中心的位置，又将暴力和爱情区分开。在琴键上看，它是以C大调为核心，最后形成"爱情往上"和"暴力往下"的音乐感受。

像这样在调性上进行戏剧性划分,在伯恩斯坦之前还没有人做过。显然伯恩斯坦想要在遵循调性张力的前提下,追求一种长线条的、与戏剧性表现相关的调性布局方式,对善、恶、中立三个层面进行调性划分。我们在听觉上也许不容易验证它的有效性,但是在理论上,这种整体的调性画风无疑拓宽了我们对于戏剧音乐的思维。

还有,伯恩斯坦把剧中的许多歌曲都写得非常高级,比如,剧中的《玛丽亚》(Maria),从很朦胧的简单琶音(指一串和弦音从低到高或从高到低依次连续奏出)开始,最后汇成一个大乐队。这段琶音不断反复,就像在你心中不断重复的爱情幻想。

这段情节也很有代表性:两个帮派约好要进行械斗,于是已经相爱的玛丽亚和托尼准备去阻止。《今夜》(Tonight)这首歌在此处将所有人不同的动机,串成了一首令人惊艳的五声部歌曲,把剧中演员各自的音乐主题进行了完美的串联,最后达到戏剧高潮。

舞蹈：刻画人物、推动剧情

《西区故事》的伟大之处还在于歌曲、舞蹈和戏剧这三个方面的融合，可谓音乐剧中的典范。特别是它的舞蹈，到目前为止，依然被认为是音乐剧舞蹈的最高典范。

全剧有12段舞蹈场景，几乎占了全剧场景的一半，而且每一个场景的音乐很大程度上是由舞蹈构成的。如果我们把剧中的舞蹈段落挑出来，比如《序幕音乐》《恰恰》《群殴》《梦幻芭蕾场景》《侮辱阿妮塔的场景》《尾声》等，你会发现几乎整个故事都是以舞蹈来叙述的。

开场的《序幕音乐》，没有演员说话，展现的就是两个帮派在跳舞。在舞蹈当中，你能看到"杰茨帮"和"鲨鱼帮"之间积怨已久。在《群殴》（Rumble）中，并没有用语言说明是谁被杀害和怎么被杀害，只用舞蹈呈现了整个过程。戏中还有一个梦幻的逃亡场景，男女主角打算私奔，寻找一个共同的家园，这段也是用舞蹈呈现的。

因此舞蹈在这部剧中绝对不是一般的点缀，而是承担了重要的叙事功能。《西区故事》中舞蹈的重要性在于，你如果只看剧中的舞蹈场景，不去听歌，也不看对白，大致是可以明白整个故事的内容的。也就是说，在《西区故事》里，舞蹈承担了最核心的戏剧叙述功能。

这种方式应该说是"前无古人，后无来者"，没有一部戏像《西区故事》那样让舞蹈承担了这么重要的戏剧功能。

运用这么多的舞蹈，还有一个戏剧本身的考量。因为剧中的角色都是一些未成年的青少年，他们既没有受过良好的文化教育，又非常不成熟。正值青春期的血气方刚的毛头小子，并不善于用语言来表达自己的情感，他们更擅长的是使用肢体语言。舞蹈恰好满足了这种肢体表达的需要。

美国著名的戏剧评论家布鲁克斯·阿特金森（Brooks Atkinson，1894—1984）评论《西区故事》道：剧作者劳伦斯会受到语言的约束，因为这些角色都是些不懂得如何表达的家伙，在这样的情形下，舞蹈显然符合他们的角色特性，更能准确地表达他们的想法。

百老汇的舞蹈语汇大致来自芭蕾舞、踢踏舞和爵士舞，还有一些是欧美代表性的民间舞。20世纪舞蹈风格的流变融入了戏剧之中。20世纪二三十年代盛行踢踏舞，到了40年代开始盛行现代芭蕾舞，50年代则偏向于传统芭蕾

舞蹈和爵士舞的结合，《西区故事》就诞生在50年代。这个阶段也被认为是美国音乐剧舞蹈发展最快也最重要的阶段。《西区故事》的编舞杰若姆·罗宾斯是美国当代最重要的编舞，他曾受过严格的古典芭蕾舞的训练，并酷爱爵士舞。

早在40年代，罗宾斯和乔治·巴兰钦（George Balanchine，1904—1983）等舞蹈家就开始为爵士舞编舞，他们与黑人舞蹈家搭档，把自己熟知的印度舞、芭蕾舞和爵士舞结合在一起，所以，在《西区故事》里，你可以看到各种各样舞蹈的融合。加上"鲨鱼帮"是南美波多黎各的移民，因此舞蹈也有拉丁美洲的风格。

比如，一开场，两个帮派的舞蹈必须表现出"杰茨帮"的粗暴和阳刚，令人感到危险，这样才能够让男女主角的爱情困境变得更加可信。

因为明确了舞蹈在戏剧中的核心作用，所以罗宾斯就成为这部戏在排练当中的核心角色。拍电影版《西区故事》时，也是罗宾斯担任编舞。

这个戏比较打破常规，不管是当红明星还是无名小卒，只要适合这个角色就大胆启用。但是罗宾斯认为演员必须能跳舞，他给每一个演员分配了不一样的舞蹈，让每个人物都有自己的名字，也都有自己的舞蹈，这比让所有人跳一模一样的舞蹈要困难得多，从而也让整个戏剧呈现充满了多样性和丰富性。

创作者对演员的要求是：必须既能演又能跳，还要能唱。

罗宾斯为了营造两个帮派之间的敌意，特意不让饰演两个帮派的演员在一起吃饭，在生活中还灌输一些充满"敌意"的思想，让演员感受到《西区故事》的仇恨、暴力并不是发生在某个不知名的地方，而是就发生在当下的舞台上。

据说，在《西区故事》电影的拍摄过程当中，罗宾斯极其严苛，许多场景练了再练、排了又排。仅五分钟的《序幕音乐》就排了整整两个月，演员们苦不堪言。据说在排练过程中，几位演员在车库里中暑晕了过去。罗宾斯绝不妥协的脾气，让导演受不了，后来被制作方解雇了。但他被解雇以后，大家发现这个戏排不下去了，在演员们的要求下，罗宾斯又回到了片场，但他依然不改初衷，我行我素，最终拍完了这部戏。

编剧劳伦斯认为，杰若姆·罗宾斯编舞如此成功的原因在于，他总是在考虑舞蹈表达的意义，而不是把舞蹈作为一个点缀。

在《西区故事》排练过程中，罗宾斯一直在问："他们到底在跳什么？"对于罗宾斯来说，难度和所谓的优美对于编导戏剧性的舞蹈没有意义，重要的在于舞蹈表达了什么。我们在看《西区故事》的时候，从他们跳的舞蹈，就会对人物形象和个性特点有所感受。在这里，舞蹈是一种无声的语言，传递了最重要的戏剧信息。

曲入我心

《西区故事》中有非常多的知名歌曲，而且辨识度极高，特色鲜明。比如抒发男女爱情的歌曲《玛丽亚》(*Maria*)和《今夜》(*Tonight*)，是经典不衰的爱情歌曲。

还有讽刺警官库克和社会权威的《库克警官》(*Officer Krupke*)，有极其幽默和辛辣的趣味。

阿妮塔的歌曲《像他这样的男孩》(*A Boy Like That*)则充满了强烈的戏剧性和情感对比。

第一幕靠近尾声的五声部重唱《今夜》是音乐剧历史上最具有戏剧人物和音乐语言复杂度的歌曲，其结构和手法将戏剧音乐推向了新的高度，并直接影响了《悲惨世界》第一幕结尾的多重唱《只待天明》的创作方式。

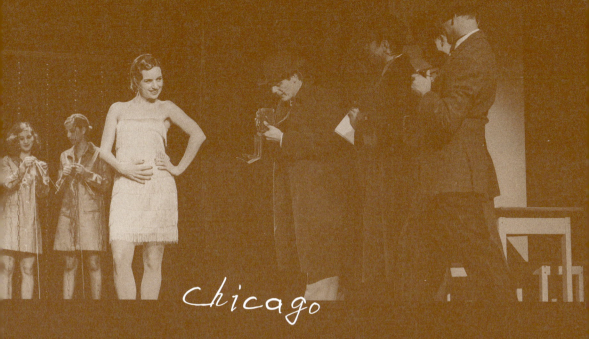

13

《芝加哥》
暗黑喜剧的大赢家

剧目简介
1975年6月3日首演于纽约百老汇剧院

作　曲：约翰·坎德尔（John Kander）
作　词：弗雷德·艾博（Fred Ebb）
编　剧：弗雷德·艾博（Fred Ebb）、鲍勃·佛西（Bob Fosse）
编舞、导演：鲍勃·佛西

剧情梗概

改编自20世纪20年代轰动一时的真实事件。1926年,芝加哥发生了一起重大谋杀案,一个嫌疑犯在律师高超的法庭手段帮助下被判无罪,逍遥法外,因此成为当时的风云人物。音乐剧《芝加哥》中,已婚的合唱演员洛克茜·哈特(Roxie Hart)杀死了对自己不忠的爱人。她在一个八面玲珑、颠倒是非的律师比利·弗莱因(Billy Flynn)帮助下逃脱了死刑,并且成为监狱红人。最后洛克茜在与另外一位耀眼夺目的犯罪者维尔玛·凯利(Velma Kelly)的共舞中,结束全剧。

获奖情况

1975年的托尼奖评选中赢得11个奖项提名。
获得共超过50项重要奖项,其中囊括6项托尼奖、2项劳伦斯·奥利弗奖、1项格莱美奖、2项英国电影学院奖,以及众多复排奖项。

来源于真实故事

《芝加哥》跟大多数欢乐的美国戏不太一样,虽然也是喜剧,但它是一个充满暗黑气质的作品。

它是根据真实事件改编的。1926年,芝加哥发生一起重大谋杀案,一个嫌疑犯在律师高超的法庭辩护手段的帮助下被判无罪,逍遥法外,成为当时的风云人物。一个叫穆玲·达拉斯·华金斯(Maurine Dallas Watkins)的记者调查了整个案件的始末,出色地完成了新闻报道,并以此为蓝本创作了话剧,取得巨大成功。这个话题不仅成为人们茶余饭后的聊资,而且成为娱乐圈、司法界、媒体讨论的对象。

华金斯创作的话剧其实1926年就在百老汇上演过。1942年,《芝加哥》第一次被改编为电影,可见《芝加哥》的故事早就为人所熟知。

音乐剧《芝加哥》中,主角变成洛克茜。她是一个已婚的合唱演员,杀死了对自己不忠的爱人。她在八面玲珑、颠倒是非的律师比利的帮助下逃脱了死刑,并且成为监狱红人。音乐剧讽刺了浮华庸俗的美国社会,再现了20世纪20年代芝加哥监狱的群生相,具有独树一帜的性感风格和黑色幽默。

编舞鲍勃·佛西:《芝加哥》的灵魂人物

鲍勃·佛西是美国的编舞大师,也是极具个性和风格的导演,他的创作跨越音乐剧和电影两界。他出道很早,与《西区故事》的编舞杰若姆·罗宾斯齐名,是音乐剧《芝加哥》的灵魂人物。

早在20世纪50年代中期，鲍勃·佛西就想把记者华金斯1926年的话剧改编成音乐剧了，但是他用了整整13年才得到版权。得到版权后，鲍勃·佛西找到当时百老汇的"词曲双雄"——弗雷德·艾博和约翰·坎德尔，让他们负责《芝加哥》的词曲创作，同时参与《芝加哥》剧本的改编。

可以说，鲍勃·佛西、弗雷德·艾博和约翰·坎德尔是《芝加哥》创作的"铁三角"。

他们三人曾合作过一部著名的音乐剧《歌厅》(Cabaret)。《歌厅》跟《芝加哥》一样，一反常规音乐剧类型中的光明愉悦风格，体现了一种逃离现实、批判世界的反乌托邦气质，包含了暗黑的色彩。可见他们三人对挖掘社会和人性的阴暗面有着共同爱好，《芝加哥》的故事背景放在监狱当中，就是一种独特的暗黑视角。

和其他编舞相比，鲍勃·佛西的创作具有强烈的个人色彩，精致的、高贵的、暗黑的风格巧妙地结合在一起，呈现出一种繁杂而妩媚的气质。

鲍勃·佛西的编舞常常是在舞蹈的细微处下功夫，舞蹈动作不是大开大合或自由奔放，动作幅度极小，却精致而有味道。他经常借助手指和脚的细小动作，配合人物的眼神和角色特点，来呈现完整的、精致洗练的风格。

鲍勃·佛西特别喜欢以黑色为基调，搭配简单的舞美设计，并配以黑白为主色调的服装。《芝加哥》开场曲《爵士春秋》(All that Jazz)，配合的就是黑色基调的舞蹈，在音乐剧舞蹈历史上可谓独树一帜。

舞蹈风格的转变

其实《芝加哥》的舞蹈风格一开始并不是这样的，有一个转变过程。在最初作品排练一周后，鲍勃·佛西突发心脏病，做了心脏搭桥手术，制作人不得不决定推迟演出。而病中接近死亡的状态，让鲍勃·佛西对人生有了不一样的感悟。在四个月的恢复期之后，鲍勃·佛西重新开始创作《芝加哥》，他决定以更加讽刺和隐喻的黑色幽默风格来打造这部作品。可以说，一场病间接改变了《芝加哥》的舞蹈风格。

在鲍勃·佛西的概念里，《芝加哥》跟他在1972年编舞、导演的另外一部戏《彼平正传》(Pippin)很相似。按照音乐剧的术语来说，这两部戏都属于Musical Vaudeville（歌舞杂耍）的风格。Vaudeville是指音乐剧的早期歌舞杂耍式的表达，追求感官享受。这种类似综艺秀的方式，早期往往带有强烈的声

色表演痕迹，主要是给男性观众看的。后来，Vaudeville逐渐过渡到以戏剧为主，弱化歌舞，声色表演就越来越少了。

《芝加哥》与《彼平正传》一样属于Vaudeville，从某种程度看，它是对音乐剧声色表演的回归，直面感官。但是跟早期歌舞秀不同的是，《芝加哥》的戏剧内容是厚重和尖锐的，它把早期Vaudeville的形式和后期音乐剧的思想深度结合在了一起。

<u>迟到的成功</u>

《芝加哥》在1975年6月3日试演。刚刚演出时，百老汇的剧评界对其褒贬不一。以现在的眼光看，创作者的意识是超前的，他们做了具有前瞻性的作品。

可惜当时的观众并不能完全理解和接受。在试演期间，外界对《芝加哥》给出了很多负面评价，使得整个创作团队不得不返工，并推迟正式首演的时间。真正首演的时候推迟到了1976年。那一年特别不巧，它又碰到了劲敌《歌舞线上》。

《歌舞线上》讲的是百老汇的普通人的生活，触动人心，打动了所有评委

和观众,尽管《芝加哥》获得11项托尼奖提名,但最后还是因为《歌舞线上》而全部落空。如此多的提名,却如此低的获奖率,在历史上也是少见的。

1976年版《芝加哥》上演后,也算取得了成功,连演了3年,但离它真正应该得到的成功还是差了一大截。

《芝加哥》真正的成功,比它的原版(1976年版)整整晚了20年。

1996年,导演沃尔特·鲍比(Walter Bobbie)和鲍勃·佛西的学生安·赖因金(Ann Reinking,美国女演员、舞蹈家)对《芝加哥》进行了复排。在保留原版编舞精髓的基础上,他们对服装、化妆和布景做了大量精简,更突出了这部戏的极简风格,去掉了原版中许多浮华和噱头的部分。

这个版本在1996年被剧评人大加赞赏,在百老汇上演后获得超过50个重要奖项,其中就包括6项托尼奖,以及2项英国的劳伦斯·奥利弗奖。电影版获得了6项奥斯卡金像奖。

在金球奖的颁奖典礼上,电影演员理查·基尔与蕾妮·齐薇格在领奖台上说:"感谢鲍勃·佛西的一切。"而1996年《芝加哥》复排大获成功时,鲍勃·佛西已经去世整整9年了。

回头看,为什么首演未能获得成功,也没有获得一项托尼奖,却在复排后获得了这么多成就呢?

普遍的说法是,因为时代的差异。我们看到,1976年首演时,当时的美国社会并没有那么愤世嫉俗,而到了1996年,"辛普森案"(1994年前美式橄榄球运动员辛普森杀妻一案)引起全美轰动。这个案件为《芝加哥》的复排成功提供了社会土壤,它让人们发现,社会并没有表面上那么美好,黑暗无处不在。这与《芝加哥》所表达的戏剧观是极其吻合的。

作曲家约翰·坎德尔曾说,1976年的"水门事件"在某种程度上激发了他对编剧弗雷德·艾博和鲍勃·佛西的关注,但可能在那个时候,类似的事还没有引起全民的共鸣。

所谓一部戏有一部戏的命,是指一部戏会与时代的整体背景产生某种化学反应。可能到了1996年,对于暗黑式戏剧,大家更能感同身受了,它们才能获得全社会观众的共鸣。

当然《芝加哥》获得全球知名度则是由于2002年的电影版《芝加哥》。这部电影由著名影星凯瑟琳·泽塔-琼斯、蕾妮·齐薇格主演,两个人在影片中贡献了高水平的舞蹈、唱功和表演。

如今《芝加哥》在百老汇已经成为历史上演出时间最长的复排版音乐剧。它的首轮演出虽然只连演了3年，但复排版却从1996年演到现在。

能够长演的一个很大原因，还在于这部戏的运营成本极低。《芝加哥》的人物不多，技术不复杂，舞台也简单，因此这部戏非常适合商业化巡演。

鲍勃·佛西效应

鲍勃·佛西因为《芝加哥》走红而闻名于世，市场上产生了鲍勃·佛西效应，他拥有众多追随者。于是《芝加哥》复排版的编舞安·赖因金决定趁热打铁，创作一部纪念鲍勃·佛西的音乐剧，这个创意得到了鲍勃·佛西的妻子，也是他的终生搭档格温·沃登（Gwen Verdon，1925—2000，美国女演员、舞蹈家）的支持。

这就是集合了鲍勃·佛西的经典舞蹈段落的《佛西秀》，没有故事，展现了鲍勃·佛西从早期夜总会的舞蹈风格，一直到1986年音乐剧《大买卖》（Big Deal）的舞蹈风格的转变。《佛西秀》在百老汇获得成功以后，也获得了很多戏剧大奖，2000年初在伦敦西区首演。

尽管在英国并没有那么多鲍勃·佛西的拥趸，但是《佛西秀》依然以它高品质的舞蹈在伦敦西区持续演出了一年。

应该说，一个完全以舞蹈为集合的音乐剧作品，能够在百老汇和伦敦西区获得如此成功是非常难得的，由此可见鲍勃·佛西的舞蹈魅力。

1999年，除了《佛西秀》，百老汇还有两部鲍勃·佛西的音乐剧同时上演，一部是《歌厅》，另一部就是《芝加哥》。百老汇同时上演着三部由同一个人编舞的音乐剧，可谓绝无仅有。遗憾的是，此时鲍勃·佛西已经去世多年，没有机会看到这样的盛况了。

1979年的电影《爵士春秋》（All that Jazz）是鲍勃·佛西导演的一部半自传体音乐歌舞片，可以说集20世纪70年代的爵士乐舞蹈之大成，从中我们可以看到鲍勃·佛西作为一个编舞大师的人生状况。他的生活非常随性，没有规划，经常"今朝有酒今朝醉"，但他又是那么才华横溢。他在60岁时因心脏病发作而去世，令人遗憾。

舞台风格：简约中凸显表演

《芝加哥》的舞台非常简约，这种简约反而凸显了一种表演的性感。舞台

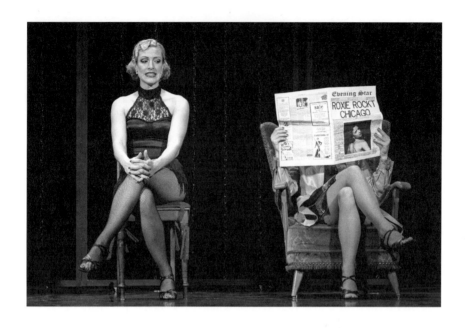

上只有几架梯子、几把椅子，还有几个充当监狱门的铁栅栏，除此之外就没有别的东西了。它的舞台分成上下两层，上层是乐队，下层是演员的表演区域。乐队占据舞台近3/4的面积，演员的表演都集中在乐队的舞台前区。这让《芝加哥》看上去有点像未完成的作品，好像还在排练一样，但这样做并非为了省钱，它要的就是这样一种简约的风格。

乐队的服装、乐器、椅子、梯子全都是黑色的，黑色就是《芝加哥》的基调，包含了黑暗、性感、简约、直接、冷静等含义，暗藏了幽暗当中不可告人的隐秘，与戏剧内容相吻合。

这种纯黑色基调，在以明亮色彩为主基调的百老汇中是非常另类的。据说这是当年在排练阶段时才定下的风格，可以说是非常风格化的。

为什么舞台要这样设计呢？因为20世纪初的芝加哥夜总会就是这样的摆设，爵士乐队在舞池上方，舞女和歌手在下面跳舞和演唱，这样的设计方便乐队和演员以及观众互动。这种舞台设计对于人物的塑造非常直接和有效，让观众很容易感觉这个场景是在夜总会里。同时剧中的"监狱""舞台""法庭"等，都是在这个场景当中通过灯光、演员加椅子和去掉椅子等动作进行意象化的表达。

有观众也许会认为，这种简约的舞台风格比较寒酸。其实它想表达的是：

"需要的一个都不少，冗杂的一个都不留。"《芝加哥》希望呈现的是"less is more"（少即是多），它跟中国的戏曲有点像，就是一桌二椅，舞台给人感觉比较空，但是会让你产生无限想象力，观众在看戏的时候也更容易聚焦。

虽然色彩看上去比较单一，但反而会让你用一种锐利和简单的视角，通过很小的切口，剖开社会的阴暗面。

女性演员的黑色衣服都是紧身的，展现性感的特质。黑色之外又加了一些小的点缀，比如女演员的红唇，还有深色的亮眼影。律师比利的白色扇子，以及若干金色的亮色设计等，都是在黑色的背景下被突出的。这种小细节如果放在五光十色的舞台上很容易被忽视，但是因为背景是黑色的，这些细节反而会被放大，引起观众注意。

用歌舞呈现有深度的故事

《芝加哥》为什么要用歌舞来呈现这样一个阴暗故事？

第一，这是以夜总会作为表演背景的戏，用歌舞表达符合夜总会的环境需要。

第二，《芝加哥》里很多桥段是发生在监狱和法庭中的，大家知道，这些地方是严肃和危险的，参与其中的人往往不苟言笑，大多数人会把外在隐藏起来。这个场合中，语言是被压抑的，一个人不可能随便说话，但他们的内在心理又是极其丰富的，而歌舞恰恰成为角色内在心理的一种外化，呈现出人物的内心。《芝加哥》正是这样，用歌舞的方式造就了它的独特魅力。

《芝加哥》的成功不只是拥有出色的歌舞编排，更在于打破了美国"音乐剧剧情偏浅"的弊病。我之前也说过百老汇的通病，肥皂剧风格和娱乐性表达是主流，悲剧气质较少，会给人百老汇总体缺乏深度的印象。

而《芝加哥》是深刻的，它讲的是社会阴暗面，讽刺了很多社会问题。

它的悲剧叙事方式也很独特。它没有刻意摧毁那些美好的事物，而是让这个社会的阴暗和虚伪站在了舞台中央，用掌声和灯光紧紧包围它。换句话说，它将整个社会的恶行以炫耀的方式包装了起来，这种方式以往的百老汇没有见过，因而抓人眼球，强化了反讽的效果。

作曲家约翰·坎德尔说过："我不认为有任何话题是艺术不能加工创造的，我喜欢《芝加哥》在于，它是如此简单露骨地呈现着事实。"这也是《芝加哥》的核心。

黑色幽默式的反讽

《芝加哥》一个戏剧特点是黑色幽默式的反讽。它把黑暗拉到了聚光灯下，把黑暗的东西放大于无形。

这部戏最荒诞的地方，在于所有人都打着"爱的旗号"，但全剧中却看不到爱，也没有任何爱。

比如，洛克茜在说服她懦弱的丈夫替她承担罪名后，高唱了一首《亲爱的小傻瓜》(Funny Honey)表达她的爱意，但是这个"爱意"不过是对冤大头丈夫的嘲讽。还有，监狱里的女舍监和女囚犯之间看似互相关心和爱护，但其实没有任何爱，只是一种冷血到无情的利益交换。

律师比利在多名女子的簇拥下出场，跳着魅惑的舞蹈，唱着《我只在乎爱情》(All I Care about Is Love)，理应追求正义的律师却是以这样的方式出场。这首歌描述了比利对女嫌疑人的辩护，却充满了肉欲的表达，传递出比利和女嫌疑人之间的肉欲关系，塑造了一个不称职的、伪善的、腐败的律师形象。

有趣的是，市民阶层对洛克茜编造出来的爱情故事非常感动，他们完全被蛊惑了，这也不过是穷极无聊之下的廉价感动。全剧可能唯一跟爱有一点关系的就是洛克茜的丈夫阿莫斯。阿莫斯是一个傻乎乎的人，完全丧失了自我，几乎成了洛克茜的傀儡。因此剧中，只有他完全投入在爱中，但却是病态的爱，他是一个被人嘲笑和哀叹的路人甲。

剧中的暗黑不只体现在几位女性主演上，还体现出暗黑是一种社会普遍现象。

比如，全剧的第一段合唱《监狱探戈》(Cell Block Tango)，每个人都回顾了自己案情，这些女囚犯都在说，"He had it coming, he only had himself to blame"（男人总是这样，他们只能怨自己）。歌曲中，寥寥几句就讲述了每个女囚犯的个性以及入狱原因。这些女性的犯罪对象，基本都是她们的丈夫或者男朋友，理由不外乎是爱和欲望。这些女人的男人们也都有错，小的原因是自我中心，大的原因是男人出轨，但这些女人也都不是善类。因此这首合唱表达的，就是整个社会的乌烟瘴气，各种冤冤相报。

在《芝加哥》中，几乎所有角色都有共同的特点：愚蠢、易于煽动和易被操控。

戏中的丈夫、媒体、陪审团、普罗大众都是可以被媒体操控的。剧中的

媒体发布会，真人模仿提线木偶，是全剧的点睛之笔。《眼花缭乱》(*Razzle Dazzle*)这段歌舞特别精彩，洛克茜和一众记者被比利操纵，面对法庭上比利的无中生有和偷换概念，陪审团完全被律师牵着鼻子走，最后做出了比利想要的裁定，而真正的罪犯逍遥法外。真人模仿提线木偶的设计，体现出整个社会是被一帮暗黑的人物用提线木偶操控着的。

双女主大戏

《芝加哥》的舞台很简洁，因此必须依靠演员表演来支撑，对演员的要求极高。

《芝加哥》是一部双女主戏，洛克茜·哈特和维尔玛·凯利是亦敌亦友的关系。她们在监狱中争夺中心位，最后两人达成一致，成为联合明星，再一次吸引了大众的注意。

这两个角色的表演，音乐剧里的其实比电影更吸引人。在音乐剧里，洛克茜的戏份更重、更多，但维尔玛更引人注目，因为剧中维尔玛有更大的发挥，最好看的编舞段落在维尔玛身上，其中有几段高难度的舞蹈。

维尔玛在唱《当维尔玛佐证》(*When Velma Takes the Stand*)时，凭着一把椅子就跳得满场生辉，这对演员是一个极大的挑战。当然洛克茜也是非常重要的，因为整部戏几乎是由她串起来的。

洛克茜这个角色的主要特点是肤浅、性感，没有什么良心。其实，洛克茜这个角色是很难演的，她既要美丽和性感，还要演出肤浅又没良心的感觉，这些特点其实是相互矛盾的，要演好不容易。

《芝加哥》是一个特别值得把演员拿出来进行比较的戏剧。

伦敦西区版的洛克茜首演者鲁茜·亨肖（Ruthie Henshall，英国女演员、歌手），就是《悲惨世界》十周年演唱会版本里芳汀的扮演者。这两个角色差异很大，但只要进了《芝加哥》的剧组，她就能呈现出特别的风味。

契塔·里维拉（Chita Rivera，美国女演员）的表演非常火辣，风格独特。还有荷兰演员琵雅·道韦斯（Pia Douwes，荷兰音乐剧演员），我们熟知的音乐剧《伊丽莎白》《贝隆夫人》都是由她首演的，她的特点是高挑、苗条、黝黑，非常适合呈现高贵和冷艳的气质。她饰演的维尔玛拥有超群的美貌和才华，不是非常火辣，但足够冷艳高贵。

除此之外，乌特·伦佩尔（Ute Lemper，德国歌手、演员）也是欧洲几

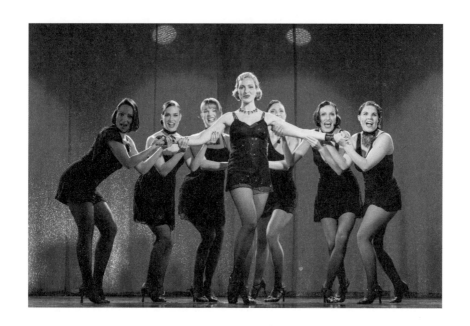

个饰演维尔玛角色的著名演员之一,她的舞蹈并不是很出彩,但唱功非常棒。她在青少年时就开始在酒吧唱爵士和摇滚,嗓音和表演有着浓郁的歌舞秀的味道。

音乐风格:大乐队爵士

《芝加哥》的音乐是非常典型的爵士乐,几乎是一部集爵士乐精华于一身的作品。

爵士乐是美国流行音乐的重要构成部分。词曲作者弗雷德·艾博和约翰·坎德尔一直是以大乐队爵士乐的创作风格出名的。在《芝加哥》之前,他们创作的音乐剧《歌厅》确立了他们的风格,该剧获得了1967年托尼奖的"最佳音乐剧奖"。弗雷德·艾博和约翰·坎德尔这对组合可以说是继R&H(理查德·罗杰斯和奥斯卡·汉默斯坦二世)黄金搭档之后的又一对黄金搭档,以爵士乐风格为主,从这两代音乐人组合的风格变化,可以看出美国音乐风格的转变。

这里也简单谈一谈爵士乐和音乐剧的关联。

20世纪三四十年代，爵士乐融入了音乐剧的创作，很多著名的音乐剧，比如《波吉与贝丝》，还有在中国演出过的《一个美国人在巴黎》，以及伯恩斯坦的《在小镇上》《西区故事》，都对爵士乐有丰富的呈现。

爵士乐乐队的编制灵活。早在20世纪20年代，美国指挥家保罗·怀特曼组织了一支著名的爵士乐队。他把改编的爵士乐带入音乐厅，登入大雅之堂，一开始这遭到很多爵士爱好者的反对，后来这种爵士乐在美国和欧洲推而广之，成为跨越阶层的音乐类型。30年代开始兴起大乐队爵士，乐团加入了大量铜管乐器、木管乐器。

爵士乐是一个混血产物，在不同时期中，爵士乐的风格也不太一样。最早是以英美传统音乐为基础，混合了布鲁斯音乐、拉格泰姆（在新奥尔良发展的欧洲和非洲音乐传统融合的音乐形式）。而后越来越复杂，30年代中期是摇摆乐的时代，40年代中期发展为咆哮摇滚乐，到了50年代又流行起了酷派爵士乐（Cool Jazz），一种内敛自省的状态，而60年代是自由爵士。当六七十年代摇滚乐兴起以后，摇滚乐和爵士乐开始了更大的融合，形成了像放客爵士（Jazz Funk）、酸爵士（Acid Jazz）、现代爵士（Modern Jazz）、拉丁爵士等风格。爵士乐还与各国民族音乐、世界音乐进行了融合。于是爵士乐成为融合各种音乐的集大成者。

《芝加哥》的主体音乐风格是20世纪二三十年代以艾灵顿爵士为代表的大乐队爵士风格，因此《芝加哥》也被认为是向20年代爵士音乐时代致敬的作品。20年代也是《芝加哥》的故事发生的年代。

剧中的爵士乐并不激昂和热烈，而是一种冷眼旁观、带着调侃的气质。这与《芝加哥》的黑色幽默是契合的。

曲入我心

《芝加哥》中的爵士乐非常出名。这里介绍三首，第一首是《监狱探戈》（Cell Block Tango），这是全剧的第一首歌，六名女犯人在这首歌里轮番唱出了自己的犯罪经历。这首歌可以说是全剧的基底，为整个社会的暗黑气氛、监狱中的氛围，以及人人自危的状态铺了底色。

第二首推荐的歌叫《爵士春秋》（All That Jazz），这首歌是全剧中最出名的，

也是鲍勃·佛西的电影《爵士春秋》的主题曲。这首歌非常有风格，所有演员都戴着礼帽，穿着短裙，把一个浮华的、纸醉金迷的世界呈现了出来，表达出一种娱乐至死的锋芒，这首歌也是爵士乐迷不容错过的经典。

还有一首歌叫《眼花缭乱》（*Razzle Dazzle*），它表现的是律师比利巧舌如簧、颠倒黑白的形象。这首歌里，比利就像一个牵线人，把整个公众还有陪审团当作木偶一样支配调动了起来，蒙骗了所有人。这段歌舞表达了比利伪善的内心，对比严肃的法庭产生了一种特别的反讽效果。

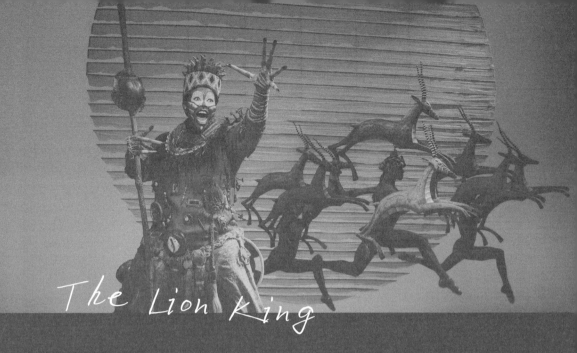

14

《狮子王》
迪士尼音乐剧的常青树

剧目简介
1997年首演于纽约百老汇明斯科夫剧院

作　曲：埃尔顿·约翰（Elton John）
作　词：蒂姆·莱斯（Tim Rice）
联合词曲：拉博·M（Lebo M）、马克·曼其纳（Mark Mancina）、
　　　　　杰·里夫金（Jay Rifkin）、朱莉·泰莫（Julie Taymor）、
　　　　　汉斯·季默（Hans Zimmer）
编　剧：罗杰·阿勒斯（Roger Allers）、艾琳·曼琪（Irene Mecchi）
导　演：朱莉·泰莫（Julie Taymor）

剧情梗概

荣耀国的狮王木法沙（Mufasa）和王后沙拉碧（Sarabi）的小王子辛巴（Simba）出生了。但木法沙的弟弟刀疤（Scar）却一直怀恨在心，认为是辛巴夺走了自己的王位。随着辛巴的长大，刀疤的嫉恨越发强烈，计划杀死辛巴，但木法沙及时出现化解了危机。刀疤对辛巴被救十分恼怒，于是勾结土狼决定杀了木法沙和辛巴。几天后，刀疤又把辛巴引诱到一个山谷，受到土狼惊吓的羚羊向辛巴冲过来，木法沙虽然及时赶到救了辛巴，却因被刀疤推下山崖而死去。辛巴认为是自己害死了父亲，自责不已，别有用心的刀疤怂恿辛巴逃走，并命令土狼去杀他，于是刀疤就顺理成章地成为狮王。

辛巴一路奔逃，遇见了猫鼬丁满（Timon）和豪猪彭彭（Pumbaa）。他们救了它，开导他，辛巴逐渐长成了一头英俊的雄狮。一次偶然的机会，辛巴碰到了好友娜娜，得知刀疤称王后臣民们水深火热的境地。辛巴回到狮子王国，找到了自己父亲死亡的真相，愤怒的辛巴带领狮子和朋友们向刀疤和土狼宣战并获得胜利，最终成为荣耀国新的国王。

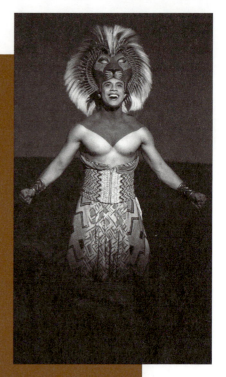

获奖情况

1998年，《狮子王》独揽美国戏剧领域最高奖项托尼奖的6项大奖，包括最佳音乐剧奖、最佳场景设计奖、最佳服装设计奖、最佳灯光设计奖、最佳编舞奖和最佳导演奖。

在世界范围内荣获逾70项主要奖项，包括1998年纽约戏剧评论奖最佳音乐剧奖、1999年格莱美最佳音乐剧专辑奖、1999年年度戏剧演出晚报权威奖以及1999年奥利弗最佳编舞奖与最佳服装设计奖。

音乐剧《狮子王》首演于1997年，一直演到现在。它是美国票房成绩最好、演出时间最长的百老汇音乐剧之一，可以说是迪士尼音乐剧的常青树。

演出《狮子王》的剧院位于时代广场边上的明斯科夫剧院，站在剧院大堂，隔着玻璃，时代广场一览无余。整个剧院是为了《狮子王》而重新装修的。

《狮子王》从首演到现在，可以说是百老汇排名第一的家庭戏，适合家长带孩子看。在音乐剧票房上，《狮子王》也是世界排名第二。

《狮子王》营造了一个完全沉浸式的异域世界。一开场就是动物大集会，把非洲大草原搬进了繁华都市。各种各样的动物从观众席步入舞台，让观众仿佛置身于非洲大草原，这种感受是很震撼的。

迪士尼音乐剧

迪士尼的第一部音乐剧是1994年的《美女与野兽》。从那时起，迪士尼开始进入百老汇的世界，并成立了迪士尼戏剧公司。

大家知道，迪士尼是一个非常老牌的娱乐公司，在进入舞台剧之前，长期以做动画片和电影，建立知名IP以及迪士尼乐园而出名。迪士尼的音乐剧创作与制作是先有电影，再有音乐剧，在当年这和大多数百老汇的音乐剧制作是相反的，如今这个模式则非常普遍了。

从动画片转到舞台剧，借助的是迪士尼良好的品牌形象，它既是艺术上的成功，也是商业上的自然嫁接，同时证明了迪士尼品牌的力量，特别是其强大的营销能力。

在1994年《美女与野兽》试水成功之后，到了1997年的《狮子王》，迪士尼似乎进入了批量生产音乐剧的快车道。之后制作的《小美人鱼》(The Little Mermaid)、《欢乐满人间》(Mary Poppins Musical)、《报童传奇》(Newsies)、《冰雪奇缘》(Frozen)、《阿拉丁》(Disney's Aladdin)等音乐剧，几乎占领了百老汇家庭戏的最大份额，并对百老汇的格局产生了巨大的改变和影响。

迪士尼在进入百老汇之前，就已经是跨国大公司，音乐剧跟它所在的大娱乐行业比起来，规模算是很小。但对百老汇而言，迪士尼进入音乐剧行业，改变却是巨大的。

一部音乐剧成功的因素很多，除了艺术因素之外，营销是非常重要的。迪士尼在这方面拥有比其他音乐剧公司更大的体量和能量，它有一个非常强大的媒体矩阵：电视、电影、报纸、新媒体等，以及遍布全球的迪士尼商店和乐园，可以说迪士尼的品牌和形象无人不知，无人不晓。它能够让一个IP深入人心，把一部音乐剧推到众人皆知的程度。

音乐剧《狮子王》在中国演出过两次。2005年，《狮子王》第一次在上海演出，当时破纪录地演了101场。第二次是在上海迪士尼乐园开园之后，上演了中文版《狮子王》，持续了一年多的时间，打破了音乐剧国内连演的纪录。

中文版《狮子王》的上演很大程度与上海迪士尼乐园的整体战略有关，而非一个独立的商业行为。它借助了迪士尼乐园的巨大的人流和消费力，形成了驻场演出的环境。而普通的商演音乐剧是很难达到中文版《狮子王》的演出体量的。

故事背后：经典文学的改编

《狮子王》虽然讲述的是动物的世界，但很多人看《狮子王》会有似曾相识的感觉，因为这个故事改编自莎士比亚的《哈姆雷特》(也叫《王子复仇记》)。

音乐剧有很多根据经典文学改编的同名作品，比如《剧院魅影》《悲惨世界》《绿野仙踪》等，都是有了同名小说文本，再创作为音乐剧的。

还有一类也很常见，即进行内容的时空移植。比如音乐剧《西区故事》改编自莎士比亚的《罗密欧与朱丽叶》，故事背景却放在了纽约的当代街头；音乐剧《吉屋出租》改编自歌剧《波西米亚人》；音乐剧《西贡小姐》改编自歌剧《蝴蝶夫人》；最近很出名的音乐剧《冥界》改编自著名神话故事《奥菲欧

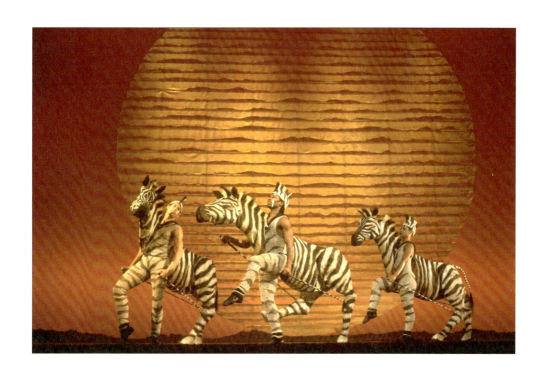

与尤里狄希》;《狮子王》则改编自莎士比亚的《哈姆雷特》。

　　古往今来的故事已经无法计数,但所表达的思想和人与人之间的关系、情感却有共通之处,用一句话说,叫"太阳底下无新事"。新时代的人不过是在不断重复早已有之的模式,因此将经典的文学作品进行当代的时空转换和移植,往往是非常有效的。

朱莉·泰莫:《狮子王》的灵魂人物

　　《狮子王》的灵魂人物是朱莉·泰莫。她是《狮子王》的导演和造型设计。为什么把造型设计单独拎出来说呢?因为这部戏讲述的是动物的世界,舞台上的造型设计至关重要。

　　在构思和创作《狮子王》期间,朱莉·泰莫写了一本书,叫作《百老汇的荣耀石》(也称《荣耀岩》),讲述了她在创作过程中的一些看法。

　　她首先着眼的是贯穿故事的主线。像《哈姆雷特》这样的故事,历史上有不少类似的题材,具有非常强的普世性。

　　朱莉·泰莫认为,电影只有75分钟,无论是外在的情节还是人物的内心,都没有足够的时间让辛巴展开他的旅程,完成回归王位的生命循环,因此她

认为改编音乐剧时,要让小辛巴有特有的自我困扰和迷失,经受更多的挫折,最终引导他走向自我发现和成长之路。就像每一个回头的浪子都需要经历相当长的考验,先被打入谷底,再回到巅峰。音乐剧给了小王子辛巴更长的时间完成他的浪子回头和英雄归来。

与电影相比,音乐剧的一个变化是突出了强有力的女性角色。

在电影和音乐剧里,我们看到有名有姓的女性角色只有三位:沙拉碧(辛巴的母亲,木法沙的夫人)、桑琪(肮脏的土狼)和未成年的娜娜(辛巴未来的妻子)。

总体上,像这种经典神话故事和英雄传奇,母亲的角色往往倾向于空缺或者弱化,这是电影《狮子王》采取的方式,通过母性角色的空缺和弱化,来确保男性英雄人物完全依靠自己的奋斗来获得成功。

但音乐剧中对母性的形象做了一些改变。沙拉碧和桑琪的角色都没有做什么更改。朱莉·泰莫认为,活泼的娜娜,也就是辛巴未来的夫人,需要塑造得更为立体。

在音乐剧里,娜娜跟电影版中的最大差别是更具有反叛性,尤其是当娜娜碰到邪恶的刀疤时。刀疤占领了荣耀岩和狮子王的王国后,他唯一的意图就是传宗接代,于是他需要找一个配偶。因为女性很少,而娜娜又是一个年轻、性感和有诱惑力的异性对象,因此刀疤想要强占娜娜,但是娜娜反抗并拒绝了他。尽管娜娜维护了自己的尊严,但她为此不得不逃离荣耀国。

在电影里,娜娜离开家是去寻找食物,观众认为娜娜出去以后还是会回来的,她遇到辛巴只是一个偶然。但在音乐剧里,娜娜是被刀疤赶走的,她维护了尊严,但她的命运是亡命天涯。背井离乡唤起了娜娜的忧伤、孤独与无望,这与辛巴的故事一样感人。他们同样逃亡天涯,同样的孤独和无助,因此他们的结合不仅仅是爱情的结合,同时也是同病相怜。

此外,电影中的狒狒巫师拉斐奇,也就是一开场唱《生生不息》的狒狒,是个男性,在音乐剧里变成了一个神奇的、有灵性的女性角色。这个改动非常好,因为《狮子王》的重要主题是"生生不息"(Circle of Life),而这是适合由母性去传递的,男性完成不了这个任务。音乐剧强化了对母性的歌颂,表面上看,男性成为狮子王,成为最威严的国王,但真正能够让狮群生生不息的是母性角色。

事实上,在真正的动物世界里,养育、喂食、捕猎基本上都是母狮子去

做的，因此在狮群里，母性才是真正值得歌颂的。

非洲元素的音乐表达

《狮子王》的音乐非常独特，它把世界音乐融入了高度商业化的百老汇。

世界音乐，我们可以简单理解为在世界范围内的民族音乐。像美国这样一个拥有强势经济和文化的国度，世界音乐其实是比较难扎根的。美国人会认为自己的文化足够强大了，特别是在百老汇这样商业发达的环境之下，世界音乐一般融入不了。

但《狮子王》的故事发生在非洲草原，因此给了《狮子王》的音乐语言一个运用世界音乐的契机。大家知道，美国黑人早期是作为黑奴从非洲贩卖到美国来的，之后才渐渐改变了自己的命运，因此美国黑人与非洲音乐有着

天然的联结。而非洲音乐进入美国以后，又结合了欧洲音乐元素，催生了爵士乐。

非洲音乐具有音乐中极其原始的形态，它的音乐情感也极其原始和直接。欣赏非洲音乐时，你会感觉到它跨越了种族，它不属于某一个国家，而是属于人类。

《狮子王》的音乐是由著名作曲家埃尔顿·约翰创作的。但我们可能不知道的是，《狮子王》的音乐创作团队里还有三位非洲作曲家（拉博·M、马克·曼其纳、杰·里夫金）以及著名的德国作曲家汉斯·季默。

在正式创作《狮子王》之前，这些音乐家先创作了一个专辑叫《荣耀国的韵律》，专辑里的许多歌曲是为《狮子王》中的特定角色而作的，音乐充满了非洲色彩，深情又富有感染力。这些包含非洲元素的音乐，结合了埃尔顿·约翰的流行音乐，才形成《狮子王》现有的音乐。

比如，歌曲《哈库纳玛塔塔》（*Hakuna Matata*），意思就是"放轻松"（take it easy）。它来自非洲现存的语言祖鲁语，音乐家是直接把非洲的词汇融入音乐创作中的。

再比如，娜娜演唱的歌曲《阴影之地》（*Shadowland*）。它讲述了在荣耀国之外有一个狮子没有办法掌控的地方。这首歌是根据非洲作曲家创作的另外一首歌"Lea Halalela"改编过来的，通过重新填词，成为《阴影之地》，并且成为沙拉碧、娜娜这些母狮子的代表歌曲。还有一首歌，是辛巴演唱的《无尽的夜晚》（*Endless Night*），原本也是用祖鲁语演唱的，后来填入英文歌词，变成了如今剧中的歌曲。

此外像《他活在你心中》（*He Lives in You*），是木法沙鼓励他的儿子的歌曲。拉斐齐（狒狒巫师）告诉辛巴他的父亲活在他的心里，要有自信，不能逃避。这首歌也是一首非洲歌曲，先由非洲音乐家创作，再填词，然后重新编曲，呈现出浓郁的非洲风味。

非洲的民族音乐是非常强调合唱的，合唱是原始朴素的一种歌唱方式。在没有电声乐器，甚至没有乐谱的情况下，人声是本能的，也是最直接的表达方式。

在电影里也有合唱，但合唱人员在电影里是看不到的，只能作为背景音效。但在舞台中，无论是从视觉还是听觉效果上，合唱人员成了音乐的主角。

舞台上有很多合唱的演员，甚至扮演草、树木等植物的演员，都能够在

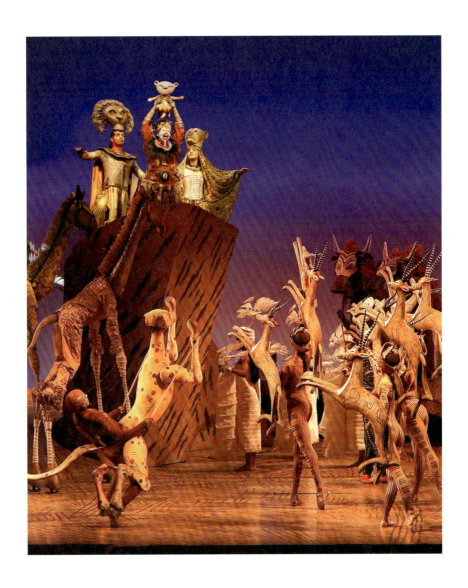

唱歌的时候摇摆起来，融入画面里。这些合唱为《狮子王》增加了强烈的非洲韵味。

从电影到音乐剧：视觉效果如何呈现？

由于音乐剧和电影是完全不同的艺术表现方式，朱莉·泰莫在创作音乐剧《狮子王》的时候，首先想的是该如何呈现舞台的视觉效果。

她的主导思想是"生生不息"，也就是电影和音乐剧一开场的那首歌曲。这首歌曲表达的主题是人的成长，不仅是个人的成长，也包括整个动物世界

的出生、死亡、重生的生命轮回。她把自然界的循环观念融入了戏剧当中，因此这是一部有世界观高度的作品。

为了呈现出独属于舞台的设计感，朱莉·泰莫希望音乐剧从一开始就能把观众从电影的记忆中解脱出来。电影太成功，以至于大家会自然地联想到电影，因此一开场就需要完成一次令人信服的想象力跨越。

比如，观众可以在舞台上看见舞台的机械设备，当观众接受了这提示以后，也就接受了戏剧的表达。电影是不能穿帮的，但舞台中的很多设备、设施，包括人员的走动等，都在告诉观众，这个舞台是由一个个具体的人呈现的。

还有，在百老汇版本里，荣耀岩是可以升降的。剧院有很深的地下空间，因此荣耀岩可以从地底升上来，升的过程就极具舞台效果。但在巡演版本中，要配合不同剧场的情况，荣耀岩只能从舞台一侧旋转地推上来。

当我们看到舞台版本的时候，打动我们的是人和物。我们看到各种各样的舞台布景都是由人推上来，再由人推下舞台的时候，就自然地过渡到戏剧的感受，与电影区别开来。

剧中木偶全部由真人现场操控，有时一个木偶会由多达三个人同时操控。这种独特的设计和多人的协作，将人的生命意志注入没有生命的木偶上。因此我们摆脱了对电影的先入之见，不仅被故事本身打动，也被讲述故事的方式打动。

人脸＋木偶：人性化的表达

作为所有角色都是动物的音乐剧，最重要的一点是如何让动物具有人性。

人类喜欢用戴着面具的木偶来表现动物，但传统木偶有一个缺点，那就是表情虽然生动，但是缺少变化。

在电影中，因为有动画设计，可以让动物展现出丰富的表情。但在舞台上怎么来表现动物的表情呢？朱莉·泰莫做了一个大胆的创新，那就是让人脸和木偶同时出现。

这样的设计，让角色的声音、说话速度、脸部表情都可以传递出来。它既是人类，也是动物，演员不需要隐藏在面具后面，或是隐藏在动物的身体里。我们看到动物的时候，获得了动物的形象，而在看到人脸的时候，我们也体会到了动物的心理状态。

比如木法沙，是一个强大的、令人畏惧的、充满爱心和同情心的角色，所有这些都放在了他的脸上。木法沙的脸非常匀称，体现了正直、坦率的个性。整个脸是圆的，鬃毛设计成围绕头部的样子，感觉他的头像一个太阳神，是宇宙的中心，呈现出一个威严同时又有爱心的形象，让人立刻对他产生好感。

再来看刀疤。刀疤其实是剧中更具有戏剧感的角色，他的心理是扭曲的，这种扭曲在他的脸上也可以看到。

刀疤的脸，一个眉毛高，一个眉毛低，这是一种扭曲。而且脸上长着像豪猪一样尖利的毛发，又非常不规则，整个脸就是一个瘦骨嶙峋、滑稽又令人畏惧的形象。

据说，饰演刀疤的演员每天演出前，化妆的时间长达两个小时，而且中场休息的时候也没办法换装，必须背着整套化妆和身上的道具机关，十分辛苦。刀疤发怒的时候，木偶的头部机关还会往前移，就像眼镜蛇进入战斗状态一样，会有应激反应，这也是一种独特的设计。

此外，剧中有一个场景，也是电影中的经典场景，就是牦牛被几只土狼惊吓之后，从山上狂奔而下。这样的场景在舞台上很难呈现。剧中是用转轴做成滚动的纵向画面，通过转动，体现出成千上万的牦牛受到惊吓后像瀑布一样倾泻而下的状态。

曲入我心

《狮子王》中许多歌曲，相信很多人都很熟悉了。比如《生生不息》（Circle of Life），这是开场歌曲，营造了强大的音乐氛围，用在结尾也非常辉煌。

剧中还有一首非常童真的歌曲《我已等不及成为国王》（I Just Can't Wait to Be King）。单纯的小辛巴知道自己将来会成为国王，他表示等不及了，他不知道世事险恶，并且悲惨的命运在等待着他。这是一首童真的歌曲，与辛巴后来遭遇的不幸形成巨大的反差。

另外一首富有戏剧性的歌曲，叫《时刻准备》（Be Prepared）。这是一首具有魅力的反派歌曲，由刀疤和土狼演唱，说的是刀疤想要设计谋害木法沙，让他的帮凶土狼做好准备。这首歌中能听到一种邪恶感，但又很有魅力，是一首具有张力的摇滚歌曲。

剧中最美的一首抒情歌曲当然是《今夜你是否感受到我的爱？》（Can You Feel the Love Tonight?）。

最开心的歌曲应该是《哈库纳玛塔塔》（Hakuna Matata），这首非洲风格的歌曲是一首"放轻松"的歌，小狮子被迫逃离之后，遇见了彭彭、丁满这两个乐天派的朋友，他们在一起，放下了过去，放下了忧虑，快乐地成长。

剧中最具摇滚风味的歌曲叫《大快朵颐》（Chow Down），是由土狼们演唱的。我们能从中感觉到土狼的低智商，又冲动、抓狂的状态。

全剧中最有戏剧性的一首歌曲，是《奔逃》（Stampede）。这首歌的场景是山上很多牦牛在安静地吃草，土狼在刀疤的指使下，让牦牛受到惊吓。成千上万的牦牛冲下山来，眼看要危害到辛巴，木法沙急忙前去解救，最后丧命。这首歌曲并不是独立演唱的歌曲，但在戏中具有强烈的戏剧感和节奏感，是最有戏剧性的音乐，也是全剧的转折点。这首歌曲还特别奇妙地加入了圣咏。圣咏的合唱出现在富有节奏感的音乐中，展现出一种强烈的宗教性，由此产生巨大的悲怆气息，让人感觉木法沙的死具有一种伟大人物的陨落感。

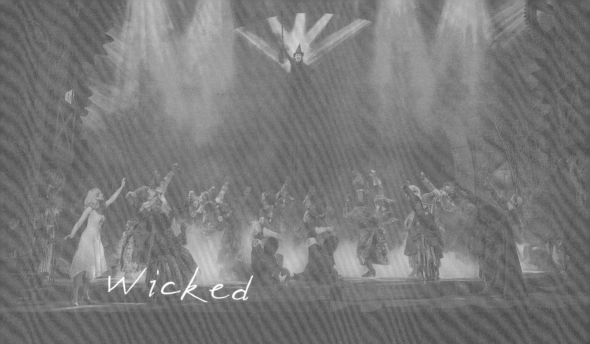

15

《魔法坏女巫》
前传胜过原著的改编

剧目简介
2003年10月6日首演于旧金山库伦剧院

作曲、作词：斯蒂芬·施瓦茨（Stephen Schwartz）
编　剧：维尼·霍兹曼（Winnie Holzman）
编　舞：韦恩·西伦多（Wayne Cilento）
导　演：乔·芒特罗（Joe Mantello）

剧情梗概

《魔法坏女巫》的故事可谓《绿野仙踪》的前传，将反派角色艾法芭（Elphaba）作为主角，讲述了绿女巫艾法芭和传统意义上的好女巫格林达（Glinda）的友情，包括她们面对爱情的纠结，以及面对权威的态度。两个看似不可能成为朋友的女生，在魔法学校读书过程中成为好朋友，特别是艾法芭展现出她的魔法天赋。然而在遇到奥兹国的神奇巫师后，面对不同的抉择，格林达执迷于名望，被权力所迷惑；艾法芭则决心忠于自己的内心。两人做出了不同的选择，互相厌恶，也互相成全，走向不同的命运与结局。

获奖情况

《魔法坏女巫》荣获超过100个国际大奖，所获重要奖项包括1项格莱美奖，2项劳伦斯·奥利弗奖，6项澳大利亚普曼奖，3项托尼奖以及6项百老汇戏剧舞台奖。

和《狮子王》并列的"童话题材双子星"

《魔法坏女巫》和《狮子王》挺像的,都是童话题材,都有各种造型奇特的人物形象。

这两部音乐剧都是大戏。《魔法坏女巫》由环球娱乐制作,《狮子王》由迪士尼制作,这两个娱乐集团在美国有点像肯德基和麦当劳的关系,可以说是世界最大的两个娱乐集团。

在美国,《魔法坏女巫》至今依然是最火爆的音乐剧之一,连演了18年,它和《狮子王》几乎可以并称为百老汇"童话题材双子星",同时也是美国家庭音乐剧的代表剧目。当然,《魔法坏女巫》和一般意义上的家庭音乐剧又不太一样,后面我会具体介绍。

《魔法坏女巫》于2003年10月6号在旧金山库伦剧院(Curran Theater)首演,同年入驻百老汇的格什温剧院(Gershwin Theater),之后又换了新的剧院。该剧当年获得10项托尼奖提名,包括"最佳服装设计"和"最佳场景设计"。

大家看到,《魔法坏女巫》获得的视觉奖项特别多。

《魔法坏女巫》至今已吸引了世界范围内超过5000万观众,在14个国家上演了6个语言版本,获得超过100个奖项,风靡百老汇和伦敦西区10多年。2018年还在上海演出过。

被颠覆的《绿野仙踪》前传

《魔法坏女巫》被称为《绿野仙踪》前传,实际上它是对《绿野仙踪》人物关系的解构和重塑。

大家知道,无论是小说、电影,还是音乐剧,前传都是很少见的,大多数都是续集,比如《剧院魅影》的续集叫《真爱永恒》,而电影的续集就数不胜数了。但是,这部戏是前传,它有一个广告语:"The Untold Story of Wizard of OZ."(《绿野仙踪》未被讲述的故事)这个广告语说得非常准确,也很有煽动力。

《绿野仙踪》在美国乃至全世界都是家喻户晓的故事,我们小时候也听过,所以这个故事中的"Untold Story"(没被讲述的部分)是大家非常好奇的,也是它最重要的卖点之一。

童话类和神话类题材变成舞台剧其实不容易,因为它需要丰富的想象力,而这种想象力在舞台上呈现更不容易,往往要做到一定的体量,才能充分体现。

《魔法坏女巫》的灵感来源于《绿野仙踪》中的反派角色艾法芭。《绿野仙踪》中的格林达是西方女巫的好人形象,而艾法芭则是坏女巫的代表,她全身都是绿的,形象可怕。不过《魔法坏女巫》却将艾法芭作为主角,为她洗白翻案,同时颠覆了好女巫格林达的形象,赋予人物与原本认知差异很大的立体性格。

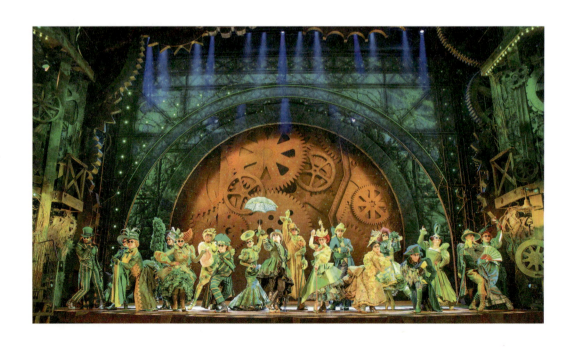

这个故事的主线是关于绿女巫艾法芭和好女巫格林达的友情，以及她们面对爱情的纠结，和面对权威的态度。这两人在读书过程中成为好朋友，但后来面对抉择的时候，做了不同选择，最终走向截然不同的结局。

故事充满了童话色彩，融入了《绿野仙踪》中的很多人物，比如铁皮人、稻草人等，还有各种动物、精灵，呈现出独特而又丰富多彩的视觉效果。

从小说到音乐剧

《绿野仙踪》的前传《魔法坏女巫》并不是凭空而来，是先有小说的。美国作家格里高利·马奎尔（Gregory Maguire）写了小说《魔法坏女巫》（*Wicked: The Life and Times of the Wicked Witch of the West*）。词曲家斯蒂芬·施瓦茨（著名乐队"降落伞"的三位成员之一）、编剧维尼·霍兹曼看中了这个前传中独特的趣味，于是把它改编成为音乐剧。

这是一部反精英，同时颠覆大众认知的戏。这种反精英的因子，在《绿野仙踪》里其实已经存在，比如小姑娘桃乐茜去寻找大魔法师，可到最后，发现大魔法师并不存在，是假的，它其实是用来恐吓整个奥兹国国民的巨大机器。

小说的作者马奎尔敏锐地发现《绿野仙踪》中存在的这种反精英、反权威的因子，于是有了一个为西方绿女巫翻案的设想：好女巫为什么不能够有缺陷？坏女巫为什么不可以是一个好人？由此延展，写出了《魔法坏女巫》，这个故事是对《绿野仙踪》的颠覆，但颠覆得有道理。

《魔法坏女巫》获得成功是令人惊奇的。这是一个大胆的行为，所有人都为这部戏的巨大投资捏了把汗，但最后它不负众望，获得了巨大成功。

迎合时代潮流

《魔法坏女巫》之所以获得成功，除了音乐和故事精彩之外，其中反精英和反权威的主题思想，可以说迎合了时代的潮流。

美国在20世纪六七十年代开始逐渐远离精英模式，或单纯追求所谓"正能量"的作品，比如1959年的《音乐之声》，就是一个非常正能量的作品，营造出一种类似童话般的梦境。到了六七十年代，流行音乐兴起，特别是具有反叛精神的摇滚乐逐渐进入电影、电视和大众戏剧，带来了不一样的思维模式和呈现方式。

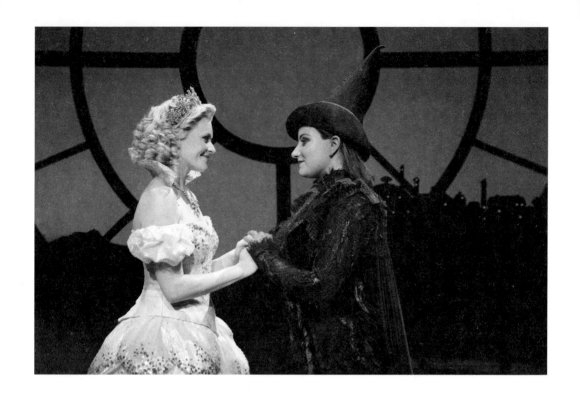

作为一部反精英的童话题材音乐剧,《魔法坏女巫》的受众不只是孩子,也包括有一定社会阅历的成年人,他们更能够看出深意和寓意。这也是《魔法坏女巫》和大多数迪士尼音乐剧不同的地方,它更像一个成人童话。

一部成人童话

我们来看看这个故事是如何揭示人物真实的一面。

开场是一个倒叙,好女巫格林达向大众宣告邪恶绿女巫的死讯。这首歌叫作《没人为坏女巫伤心》(No One Mourns the Wicked),把观众对艾法芭的痛恨展现得淋漓尽致。

第一段立刻让观众和我们熟知的《绿野仙踪》的结尾衔接上,它的目的是让观众恢复记忆,《绿野仙踪》的结局就是宣布坏女巫死了,从此世界太平了。但是,绿女巫究竟有多邪恶?在格林达向观众宣告结束之后,出现了一个格林达自言自语的形象,或者说在公众形象之后,一个私密形象出现了。

观众开始发现,原来格林达还有另外一个故事的版本,这就吊起了大家的胃口。这个版本的故事是发生在《绿野仙踪》之前的,而邪恶的绿女巫好

像并没有格林达前面说得那么坏,她应该有一段不可告人的秘密。于是画面一转,前传正式开始。

一开始格林达和艾法芭都在一个魔法学校里读书学习,有点像"哈利·波特"的感觉。绿女巫艾法芭从小全身都是绿色的,因此受到歧视,性格也很孤僻,但她却是一个非常善良且热心的人。

一开始,格林达和艾法芭有一些摩擦,后来她们成了好朋友。艾法芭愿意帮助格林达,让她有更多学习魔法的机会,而格林达也投桃报李,两人成为住在一个宿舍里的好闺密。

在魔法学校里,有一个英俊潇洒的公子哥菲耶罗(Fiyero),他吸引了格林达。两人确实门当户对,一个是白富美,一个是帅哥才子。他们走到了一起,但他们的观念却有巨大的差异,这让他们渐行渐远,特别是在动物学校"动物不许说话"的法令下达以后,艾法芭挺身而出,让菲耶罗另眼相看。艾法芭还和菲耶罗一起救助了小狮子,而好女巫格林达不但没有伸出援手,反而在事后为了博取虚名,发表了情感充沛的言论,甚至对公众宣称把自己的名字Galinda改成Glinda,以此纪念读不准自己名字的山羊老师。

原来,所谓的坏女巫艾法芭一直在默默地做实事和好事,而我们眼中的好女巫,却总在做哗众取宠的事,这两人的人品高下立见。

菲耶罗也是一个有意思的形象。此人是公子哥,家庭条件很好,按理说他跟格林达是非常般配的。他唱了一首歌叫《舞动人生》(*Dancing Through Life*),好像他什么都不在乎,什么都无所谓,完全是一个风流倜傥、荒诞不羁的人,但其实这些只是他的伪装和叛逆。他的善良本性让他与艾法芭惺惺相惜,但因为他的身份地位,让他没有勇气像艾法芭一样,为了正义公然与世界为敌。所以菲耶罗真心喜欢的是看上去丑陋的艾法芭。他们才是灵魂伴侣。而他与格林达的相爱是做给别人看的,或者说只是出于一种现实的考虑。

全剧出现了两次《我不是那个女孩》(*I'm Not That Girl*)这首歌,表达了情感的反转,菲耶罗后来选择和被污名化的绿女巫艾法芭在一起,选择了他的真爱,离开了格林达。看到这一幕,可能很多认为自己普通的少女都会心动,因为这也是每一位少女心中的愿望,希望别人看到自己的内心,而不只是普通的外表。

把这部戏引向矛盾高潮的场景,是艾法芭和格林达携手去找大巫师,憧憬着一起在奥兹国的首都翡翠城一展拳脚时,却发现大巫师徒有虚名,而且

竟然还是残害魔法学校动物的幕后黑手。也就是说，她们不小心揭开了社会的黑暗内幕，看到了真相。

面对这个状况，艾法芭选择逃离，进行反抗，她不想和这些丑陋的、邪恶的当权派为伍。但是格林达却选择了为了虚名和权力留下来，成为权势的帮凶。

全剧最著名的一首歌《对抗重力》(Defying Gravity)就是在此时演唱的，表达的就是艾法芭跟权威决裂。艾法芭天生有巨大的魔法能力，但她不轻易使出自己的魔法。只有当她被逼到背水一战时，她的魔法才被激发得无所不能。这首歌展现了她激昂、奋进的一面。观众看到这里是非常兴奋的。

这首歌中唱的"Unlimited"与第二幕出现的歌词"我能力有限"(I'm limited)，形成了一个对照。我认为写得非常好，它没有脸谱化一个角色，一个人可以有激昂奋进的一面，也可以有认清现实、沮丧的一面，这才是真实的状态。

到了第二幕故事就相对简单了，因为艾法芭的叛逆形象已经展现了，第二幕就是展开第一幕埋下的伏笔。艾法芭因为反对巫师的政权而成为全民公敌。她努力做好事，但总被误解，最后被扣上了邪恶坏女巫的帽子。

结局是艾法芭假装死去，大家都以为她死了，其实她悄悄地跟菲耶罗携手离开了奥兹国，她收获了她需要的，也是她真正在乎的自由和爱情。而看似美好的好女巫形象就留给了格林达，她获得了想要的虚荣和虚荣带来的禁锢。

一部"美式政治戏"

如果《魔法坏女巫》只是一部家庭戏，或者说只追求灯光、舞美、服化的绚丽多彩，那么这出戏不会这么出色，也不会获得长久的成功。它的成功很重要的原因之一，是它确实有一定的深度，耐人寻味。我们可以认为它是一部美式的政治戏。根据前面的剧情解读，所有的人物都是颠覆性的：丑陋的反派其实是好人，肤白貌美的好女巫却是"金玉其外，败絮其中"。民众轻易相信了权威对艾法芭的抹黑，而拥护长得漂亮、说好听话的、看上去关心别人的格林达，这其中已经隐含了政治戏的特点。

政治戏的特点之一，就是大众知道的往往是权威想要"喂"给他们的真相。小说原著作者格里高利·马奎尔曾说："越南战争里，是谁派无辜的士兵去做他们不愿意做的工作？尼克松的形象在我脑海中挥之不去，他让我产生

了大巫师的灵感。"马奎尔将自己对于政治人物的感受写入了小说中。

民众对于艾法芭的憎恨，基本受两点影响：一个是民众对于政治人物，也就是大巫师的崇拜和盲目的相信；第二是艾法芭看上去丑陋的形象。

整个故事中，只有少数人了解真相，奥兹国国民都被蒙在鼓里。故事里有很强的美国社会政治隐喻——民众往往并不知道谁在背后操纵着他们，但当精英人物，如格林达知道了真相之后，她又会选择维护权威，成为帮凶并继续操纵民意。

这个故事也表达出一个结论：探究真相要付出代价，而拥护真相的结果就是像艾法芭的遭遇一样，需要付出巨大的勇气，甚至牺牲自己。

华丽的舞美

《魔法坏女巫》作为童话剧，舞美多姿多彩，耗资巨大，充满了想象力。可谓音乐剧中童话氛围最美轮美奂的戏之一，也是制作体量最大的音乐剧之一。

化妆的细节特别多，比如每一个精灵都要戴上头套，头套上还有各种各

样的妆。我曾去过《魔法坏女巫》的后台，一场演出下来，演员的头套全湿了，因为演出期间是不能取下头套的，出的汗全部闷在里面，因此这个戏对于演员是一场考验。

戏中不同的舞台场景多达54个，还有机械的巨龙时钟、格林达的泡泡船、国王的机械大脑等大型道具，营造出令人震撼的舞美效果。在相当长一段时间里，这部戏是百老汇制作成本最高的音乐剧。

曲入我心

《魔法坏女巫》的作曲是斯蒂芬·施瓦茨。施瓦茨是一个著名的百老汇词曲作者，《风中奇缘》(*Pocahontas*)、音乐剧《福音》(*Godspell*)等都是他的作品。

他在这部戏中使用的音乐语言是非常流行化的，并没有沿用叙事音乐剧样式的音乐主题反复的方式。剧中有不少交响化的音乐段落，让你感觉其音乐既有节奏感，又特别宏大。

我推荐三首歌曲，第一首是《受人瞩目》(*Popular*)。

在格林达和艾法芭的寝室里有两张床，一张简朴，属于艾法芭，另一张亮闪闪，属于格林达。这首歌表现出两个人完全不同的性格。

这首歌中，格林达唱到怎么吸引别人的目光，怎样成为一个流行的明星，而艾法芭对此完全不懂，怎么也学不会，有一种东施效颦的感觉，特别有趣。

这首歌表现了格林达有趣、天真的一面，格林达虽然有缺点，但在作者的眼里，本质依然是善良的。

第二首歌是《对抗重力》(*Defying Gravity*)。这首歌也是音乐剧界的金曲。

这首歌是第一幕的最后一首，舞台特效精彩，艾法芭拿着她的扫帚飞到了半空，她在歌中表达了要跟整个社会、权威决裂的决心。这是艾法芭扬眉吐气的一首歌，自由高亢。一直自卑而渺小的艾法芭终于找到了自己，释放了能量，令观众热血沸腾。

第三首是男女声二重唱《只要你属于我》(*As Long as You're Mine*)。这是艾法芭跟菲耶罗互诉衷肠的一首歌曲。这首二重唱出现在全剧结束前的15—20分钟，这也往往是百老汇音乐剧中所谓的戏剧高潮点的位置。这个点过后，剧情就要收尾了。

16、17

《蜘蛛侠》《金刚》
没有最贵,只有更贵

剧目简介(蜘蛛侠)
2011年6月14日首演于纽约百老汇福克斯伍兹剧院

作　曲:波诺(Bono)、The Edge
剧　本:朱莉·泰莫(Julie Taymor)、格伦·博格(Glen Berger)、
　　　　罗伯托·阿圭尔-萨卡萨(Roberto Aguirre-Sacasa)
编　舞:丹尼尔·埃兹拉罗(Daniel Ezralow)
导　演:菲利普·威廉·麦金利(Philip William McKinley)、朱莉·泰莫(Julie Taymor)

剧情梗概
男主角彼得·帕克(Peter Parker)意外被一只受过放射性感染的蜘蛛咬伤后,获得了蜘蛛一般的特殊能力,成了蜘蛛侠,并与玛丽·珍(Mary Jane)相恋,最后一起打败了绿妖精。

其　他
改编自漫威同名IP。被媒体称为"三最":一是制作成本最高;二是票价最贵;三是舞台事故最多。

剧目简介（金刚）
2013年首演于澳大利亚墨尔本摄政剧院
2018年11月进驻纽约百老汇剧院

作曲：马里欧斯·德瓦里斯（Marius de Vries）
作词：埃迪·普菲克特（Eddie Perfect）
编剧：杰克·索恩（Jack Thorne）
编舞、导演：德鲁·麦考尼（Drew McOnie）

剧情梗概
根据1933年银幕故事以及2005年彼得·杰克逊（Peter Jackson）的同名电影改编。讲述了女演员安在骷髅岛上遇险，被巨型猩猩金刚带走，金刚爱上了安的故事。在安被救她的卡尔带回城市之后，金刚也随行而至，并大闹纽约，最终被人类击毙。

获奖情况
获得第73届托尼奖最佳场景设计、最佳灯光设计、最佳音响设计奖3项提名。

为什么要把《蜘蛛侠》和《金刚》放在一起？不是因为它们都是关于自然界中的奇特物种，而是因为这个章节的主题就一个字——贵。至今《蜘蛛侠》与《金刚》依然是百老汇历史上投资最高的两部音乐剧，而不幸的是，也是百老汇商业上亏损最大的两部戏。

风险和收益往往成正比，投入越大，当然亏损起来就越大。因此这一章不仅是说这两部戏，也会重点讨论一下音乐剧大制作、大投入的话题。

大制作、大投入音乐剧的诞生

大制作、大投入的音乐剧是从什么时候开始的呢？其实，早在20世纪二三十年代的歌舞秀，也就是百老汇早期歌舞大王齐格菲尔德（Ziegfeld，百老汇最大的歌舞团——齐格飞歌舞团的创办人，简称为"齐格飞"）的时代，舞台就已经非常绚丽，成本非常高了。特别是富丽秀（Follies）的大歌舞表演，动辄几百套服装，且都是五彩缤纷、精挑细选的，加上美女如云，莺歌燕舞，制造出一个个美轮美奂的感官世界，成本当然是非常高昂的。

到了40年代，特别是经历了30年代的美国经济大萧条之后，百老汇音乐剧开始追求戏剧表达。那些五光十色、花里胡哨的服装，眼花缭乱的舞美，虽然依然重要，但开始居于次要位置。创作者们不再仅仅为了奢华去做一些成本高昂的戏。人们越来越意识到，真正打动人心的戏并不一定是成本高昂的，就和吃一顿好吃的饭菜一样，可能不贵，但依然可以让人满足。

而到了70年代末，大成本、大制作的百老汇音乐剧又卷土重来了，一直走到了现在。百老汇的音乐剧制作成本逐年上升，不断突破纪录。

由于整体供求关系的改变以及人力物力成本的水涨船高，如今百老汇即便不是大制作，它的成本也已经不低了。十几年前，百老汇制作一部戏的成本，在伦敦西区可以做两部戏，而现在百老汇做一部戏的制作成本差不多是伦敦西区的三倍甚至四倍。很多制作人不堪重负，百老汇的票价也不得不越定越高，而且回收的周期也越来越长，一部戏要成功就变得越来越不容易。

反过来也说明，来百老汇看戏的人的确也有钱，而且舍得花钱。

为什么20世纪70年代末会再一次涌现大制作音乐剧？

音乐剧大制作的概念不只是规模大，也包括影响力大。而到了20世纪70年代，一部戏的影响力已经不只是在一个城市或者一个国家范围内，而是拓展到了全球范围内。80年代，英国音乐剧就在百老汇掀起了一个浪潮，"四大名剧"《悲惨世界》《剧院魅影》《西贡小姐》《猫》都是在80年代兴起的，它们在制作规模和票房成绩上引领了时代，将英国音乐剧推向了全球。到了90年代和2000年之后，百老汇音乐剧大作频出，美国再次主导了百老汇的市场，并大举进入伦敦西区。而近些年百老汇似乎跌入颓势（除了一部横空出世的《汉密尔顿》），很多大戏又是源自英国的了。全球化的时代，英美两国的音乐剧总是此消彼长。而这个格局，就是从70年代末开始的。

我认为大制作音乐剧之所以从70年代末复苏，有以下几个因素。

第一，全球化。西方世界的全球化从七八十年代开始快速发展。中国与世界接轨相比欧美国家要慢好几拍。

从80年代开始，全球资源和信息分享越来越便捷，这让全球巡演也更加方便。比如，《妈妈咪呀》最多时曾在全球十个地方同时上演，这个现象在经济全球化之前是不可想象的。

当商业回报的预期变大，周期变长，制作人在投资时就更舍得花钱，制作更庞大和更精良的戏剧，成本自然也就会大大增加。

第二，科技更新。科技的更新使得更高难度、更复杂的舞台技术成为可能，也让舞美呈现出更加绚丽多彩的效果。

到现在为止，音乐剧的布景样式还比较原始，但它的魅力也恰恰来自它的朴素和原始。当然，舞台呈现比以往更加绚丽，布景更换也更频繁，舞台成本自然也会提升。

上海文化广场就有一个三层的、可以朝不同方向旋转的舞台,还有一个喷水的舞台和一个可以制冰的冰台。这样的舞台设计,当然也意味着更大的制作成本。

另外,导演手法也在不断更新。百老汇是导演风格最丰富多彩的地方,这意味着舞台布景和灯光的大量使用,舞美成本自然也会大幅增加。

第三,传统娱乐大公司的加入。在《狮子王》和《魔法坏女巫》获得成功之后,像美国迪士尼和环球娱乐这样的传统娱乐公司也开始进入百老汇,这些公司都特别舍得花钱,而音乐剧对它们的营收来说只是一小部分。因而百老汇音乐剧开始追求一种逼真的、从来没有在舞台上见过的感官体验,这种体验以戏剧为核心。而观众也发生了变化,富丽秀早期是以男性观众为主体,而现在全世界范围内的剧场基本以女性观众为主体了。

史上投资最大的两部百老汇音乐剧

"蜘蛛侠"和"金刚"都是想象出来的形象,一个是动物化的人——蜘蛛侠,另一个是变异的动物——金刚。以前说过,音乐剧的舞台不是很适合想

象力天马行空的戏,特别是那些现实中不存在的人物和事物。在有限的舞台空间里,科幻类题材就比较难做。因此这类题材要么不碰,一旦碰它,就需要丰富的想象力和较高的成本。

如今这两部史上投资最大的音乐剧,在百老汇已经看不到了。《蜘蛛侠》诞生在2011年,结束在2014年,寿命为3年。而《金刚》是2018年年底进驻百老汇,2019年6月下线,寿命更短,只有半年时间。

当然,商业上的失败有地域的差异。在百老汇失败的戏,在其他地方可能是盈利的。比如,上海文化广场曾引进过《人鬼情未了》,这就是一部在百老汇惨败的音乐剧,但在中国却运营得非常成功,它完成了更大范围的巡演,填补了百老汇的亏空。

《蜘蛛侠》:超级英雄IP的"三最"

《蜘蛛侠》是世界闻名的超级英雄IP之一,也是几代人的记忆。它最开始出现在1962年美国的漫威漫画上,后来漫画版权被索尼收购,《蜘蛛侠》被改编成为电影,至今蜘蛛侠依然是活跃在各种媒体领域的顶级IP之一。

在电影中,蜘蛛侠需要借助电影特效来实现其超能力,而到了音乐剧中,这个重大任务交给谁呢?那就是导演朱莉·泰莫。

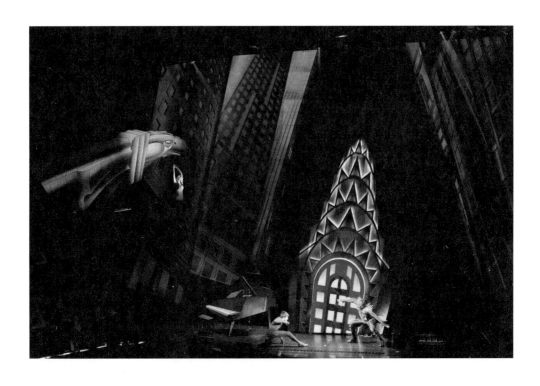

朱莉·泰莫是《狮子王》的导演和造型设计，她因《狮子王》而出名，被邀请去导演《蜘蛛侠》。但在导演《蜘蛛侠》的过程中，她苛刻的要求和天马行空的想法，让排练时间远远超出预期，最后导致经费使用异常夸张。朱莉·泰莫因为费用大幅超支和团队的反对意见而被炒了鱿鱼。

临时换将是制作大忌。换一个导演就要修改思路，这会造成很多人员的等待、调整，因而产生新的费用，因此《蜘蛛侠》的制作费一涨再涨，以致最后达到6500万美元的天价。

2011年，《蜘蛛侠》在百老汇首演。这部音乐剧有"三最"：一是史上制作成本最高；二是票价最贵；三是舞台事故最多，因为舞台特技太多了，所以首演不断推迟，演员不断更换，还发生过特技演员在演出时坠落的事故。

纽约的剧评家是非常辛辣的，他们不喜欢那些没有内涵却过分追求舞美效果的戏剧。《纽约时报》上有一篇剧评称："《蜘蛛侠》是百老汇最贵的音乐剧，也是最差的音乐剧。"当剧评人观看了15分钟后，他问自己："为什么6500万美元的戏看起来这么廉价？"再看了十几分钟以后，变成了："我还要多久才能离开这个地方？"纽约的剧评人一贯是非常苛刻的。

《蜘蛛侠》："在剧院中看完一场杂耍"

《蜘蛛侠》讲述了男主角彼得·帕克成了蜘蛛侠，然后与玛丽·珍相恋，最后一起打败绿妖精的故事。

剧情对这部音乐剧来说并不是最重要的，它的重点是结合了大量的舞台技术特效和多媒体投影，塑造漫画风格的立体舞台。

《蜘蛛侠》对舞台特效进行了探索，比如，剧中摩天大楼是怎么倒塌的？蜘蛛侠如何依靠他手上的蜘蛛丝来飞行？这些都是朱莉·泰莫非常在意的。而作曲是著名的音乐人波诺（Bono，U2乐队主唱），他称这部作品为"摇滚音乐剧"，使用了8把电吉他配合演出。

据说朱莉·泰莫被解雇以后，观看了《蜘蛛侠》的演出，看后她评价它像是一个摇滚马戏团的戏剧。她的心中大概还带有自己被解雇之后的气愤，她认为没有表达出她心目中蜘蛛侠的状态。就像很多观众所说，看完《蜘蛛侠》，就像在剧场中看完一场杂耍。

2014年，《蜘蛛侠》因为票房持续遇冷而封箱。据报道，投资人共损失了6000万美元，可见大制作音乐剧的高风险。

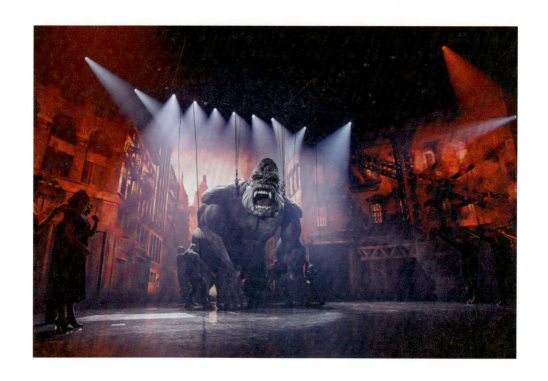

我在2012年看过《蜘蛛侠》,也谈谈个人的观感。

《蜘蛛侠》演出地在阿姆斯特丹剧场,之前我在那里看过音乐剧《欢乐满人间》。这个剧院是专门为《蜘蛛侠》重新改造的。现场确实令人眼花缭乱,所有人物的造型也都非常花哨。

蜘蛛侠在剧中会发出蛛丝,使用各种威亚实现悬挂、飞翔。我至今都没想明白,他是怎么轻易地从舞台飞到观众席上空的,又是怎么布点的。舞台上处处都有机关,即便在观众席上空,也拉起了各种各样的电线和轨道,我从来没有看到一个剧院被改造成这个样子。

特别是蜘蛛侠和绿妖精打架,这两个人在观众席的上空飞来飞去,然后扭打在一起,再返回舞台。观众席中区的上空,大概几米高的位置,就是他们打架的地方。一般而言,剧院中区不算最好的位置,但在《蜘蛛侠》中,中区就是最佳位置,观众抬头就能看到蜘蛛侠和绿妖精在隔着几米的上空打架,的确非常刺激,视听效果也很震撼。但这部戏的确没有什么深度,故事肤浅,音乐也太过流行化,缺乏记忆点。

《蜘蛛侠》缺少感动点,它是一个让人看了一遍,就不想再看第二遍的戏。

《蜘蛛侠》票房遇冷还有一个原因。蜘蛛侠是男性观众喜欢的角色,而进

剧场的男性是少数，占观众比例一大半的女性不太喜欢蜘蛛侠这样的角色和故事，对于特效也没有男性那么感兴趣。

舞台优于银幕的《金刚》

《金刚》的观众反馈与《蜘蛛侠》差不多。

《金刚》改编自大家都熟悉的2005年彼得·杰克逊的同名电影。女演员安在骷髅岛上遇险，巨型猩猩金刚带走了她并爱上了她，但是安被返回救她的卡尔带回了城市。于是金刚大闹都市，最后被击毙。

《金刚》最初不是在百老汇首演的，2013年，它在澳大利亚墨尔本摄政剧院首演。直到2018年，《金刚》才有机会来到百老汇，并在当年获得3项托尼奖提名，负责制作的舞台技术公司获得了"特别托尼奖"。

《金刚》为舞台创造了有史以来最大的木偶。金刚重达1吨，高达6米，它的构造精密，动作灵活，还能够通过面部表情和眼神来传情达意。舞台上的金刚，要靠35名台前幕后的演职人员操纵，做出各种复杂和精细的动作。

《金刚》的舞台非常惊艳。它并不大，但配合投影，完美复刻了一个骷髅岛和纽约的景象，科技感十足。还有一幕发生在海上的戏，船形的舞台随着投影的海浪摇晃，这时候的舞台化身为一艘乘风破浪的大船，异常逼真，让观众相信整个舞台就在一片大海上。最后一幕帝国大厦顶楼的日出场景，更是收获了观众的惊呼。

因此《金刚》有一点是得到公认的，那就是它的舞台效果优于银幕给人的感受。当巨型金刚切实地出现在你眼前时，它带来的震撼感是3D电影不可比拟的。

大众对于《金刚》虽然赞誉有加，但好评主要是冲着舞美和演员的，对于剧本和音乐普遍未置一词。欧洲有剧评称，从技术和视觉看，这是我们从未见过的戏剧，但故事是残缺的，剧中充满了不合逻辑的跳跃思维、突兀的对话和廉价的情感，它的音乐也没有什么记忆点。

一个纽约剧评人说，主创试图用喧闹的音乐和画面掩盖剧情的苍白无力。

在百老汇看过《金刚》的一位朋友和我说，金刚的形象本身极其震撼，但问题是，它的新鲜感很快就失去，过了20分钟观众就不会那么激动了。对于缺乏戏剧情感的《金刚》，观众很少会再看第二遍。

失利的启示

像《蜘蛛侠》和《金刚》这样的百老汇大制作，用炫目的舞台灯光和繁复的布景机关展现了一种类似电影特效的效果，把一些大众观念中只属于银幕，带有科幻元素的IP搬到了舞台上，这本身就是一种创新。这样做的好处是可以吸引原IP的粉丝走进剧院，开发舞台艺术的新的受众。

将大IP改编为舞台剧，显然更多的是从商业角度考虑。追求一个故事IP的剩余价值，当然无可厚非。但是否做得好，做得有效，也关系到另外一个话题：舞台艺术到底追求什么？如果舞台只是追求更炫、更漂亮、更庞大或更多的投影，那么3D、VR、环绕立体声的电影体验应该比舞台好。在虚拟层面，现场舞台未来再怎么也比不过电影、VR、AR这些虚拟娱乐。如果戏剧舞台不能带来感动，那么去剧院看戏的意义在哪里？

这两部成本巨大的音乐剧的失利，让人们发现：舞台艺术的目的并非追求奢华，而是要触动心灵。舞台艺术的成本往往与观众是否感动无关。

由于采用知名乐团U2的主创波诺和吉他手The Edge的音乐，《蜘蛛侠》被冠以许多称号，比如"摇滚音乐剧""马戏团音乐剧""流行艺术歌剧""三维—图像小说"等（这些称呼更多是讽刺这部音乐剧的不伦不类）。而其音乐也证明了，戏剧音乐的整体性并非依靠音乐名家就可以做到。尽管在宣发时大肆宣传U2的波诺和The Edge的名人品牌，依然阻挡不了票房的颓势。

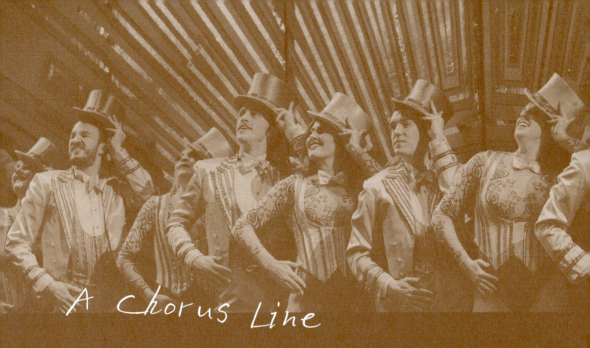

A Chorus Line

18

《歌舞线上》
看了这部剧,你才真正懂得百老汇

剧目简介
1975年4月15日首演于外百老汇公共剧院
1975年7月25日正式入驻百老汇舒伯特剧院

作　曲：马尔文·哈姆里施（Marvin Hamlisch）
作　词：爱德华·克莱班（Edward Kleban）
编　剧：小詹姆斯·科克伍德（James Kirkwood）、尼古拉斯·但丁（Nicholas Dante）
编　舞：迈克尔·贝内特（Michael Bennett）、鲍勃·艾薇安（Bob Avian）
导　演：迈克尔·贝内特（Michael Bennett）

剧情梗概

《歌舞线上》讲述了在百老汇剧院的舞台上，19位百老汇舞者面试一部音乐剧新戏，争夺4男4女共8个群舞演员名额的故事。在公开面试上，导演扎克和助理编舞拉里亲自面试。每个舞者都迫切想得到工作，第一轮筛选后，留下17人。扎克希望更多了解演员们，要求每一位做自我介绍。于是每位演员都讲述了自己的经历，不同的故事，分别讲述了舞者从幼年到成人再到职业生涯末期的过程，有辛酸，有挫折，有痛苦，有骄傲……真实展现了20世纪70年代百老汇剧院选角的样貌和人生百态。

获奖情况

1976年获得普利策戏剧奖；获得托尼奖的最佳音乐剧、最佳原创音乐、最佳编剧、最佳导演、最佳女主角、最佳男配角、最佳灯光设计和最佳编舞奖。
1976年伦敦西区版在皇家杜利巷剧院演出，荣获首届奥利弗奖最佳音乐剧奖。

《歌舞线上》是我非常喜欢的一部音乐剧，也是我2007年第一次去百老汇看的第一部音乐剧，所以印象深刻。它的故事简单却感人。

随着年龄增长，看的戏越多，也就越爱那些走心又感人的音乐剧，于是《歌舞线上》在我心中有着特殊的位置。

音乐剧《歌舞线上》的另一个翻译叫《平步青云》，大概是中国台湾地区的翻译。其实不太合适，听上去好像在讲一个人怎么出人头地，像职场励志戏，其实并不是。

A Chorus Line 直译的话，应该为"合唱线上"，但这部戏也有大量的舞蹈，而且一点也不弱于歌曲的表达，因此翻译成《歌舞线上》是比较贴切的说法。

后台音乐剧的极致之作

百老汇的状态是演员多，工作机会也多，竞争激烈。中国音乐剧过去是演员少，工作也少，这些年开始有了发展的苗头，特别是这几年，音乐剧演出越来越多，演员的工作机会也大大增加了。但好演员不嫌多。实事求是地讲，中国的演员和百老汇的演员在综合才艺上还有较大差距。

《歌舞线上》讲的是百老汇选角的过程，它几乎实时再现了整个过程。因此故事就发生在剧院舞台上。

之前谈《剧院魅影》的时候说过，关于剧团的戏就属于 Backstage Musical，也就是"后台音乐剧"。

后台音乐剧其实是一个重要的戏剧类型，观众会产生一种身临其境的感

受,或者说每一位观众就像一位旁观者,默默地观察着戏剧人的生活。

后台音乐剧以《歌舞线上》为典型代表,但和《剧院魅影》《暗恋桃花源》不一样,它展现的是接近于实时的生活状态。换句话说,它的故事发生的时间长度和观众观看的时间长度几乎一致。因此这个戏非常真实,不仅场景真实,而且时间真实。它不是让一群演员在剧场中演另一出戏,而是让这群演员演他们自己。因此《歌舞线上》成为后台音乐剧最正宗的呈现。

不能不提的群像戏

《歌舞线上》除了是一部后台音乐剧,还是一部群像戏。群像戏的重要特点就是没有绝对的主角,而是讲述了一群人的生活和情感状态。

群像戏在百老汇并不多,在全世界的音乐剧中也不算多。2019年在上海演出的音乐剧《泰坦尼克号》可以算一部,它讲述的是一整艘船和船上人的命运,与电影版以杰克(Jack)和罗丝(Rose)两个人的爱情为主线的讲述方式不一样。群像戏的人物特别多,没有绝对主角,因此每个人分到的表演时间相对少,这样就很难全面而深刻地展现一个人物的变化。

另外,这一类戏在地点、范围以及时间上比较受限。如果群像戏的发生

地过多，时间过长或者人物过多，就比较容易混乱，不会好看。

当群像戏被放置在规定的地点和时间范围中时，也就让整体有了依托的框架，不至于因为群像而显得分散。

比如音乐剧《泰坦尼克号》和《歌舞线上》都属于群像戏，《泰坦尼克号》的演出范围在一艘船上，《歌舞线上》的演出范围是在剧场的舞台上。《歌舞线上》一开场就明确了故事发生的时间和地点，并且在字幕上显示出来："1975年的某百老汇剧场。"

《泰坦尼克号》和《歌舞线上》讲述的时间范围都是比较短的。在确定的空间和时间之中，按照一条线索走下来，尽管人多，但情节不散，故事连贯，实时呈现了一个情境状态。

哀乐人生

《歌舞线上》的舞美放在百老汇大型音乐剧里，算是非常简单的了，它甚至比《芝加哥》还要简单。而正是因为简单的舞台视觉，演员得以展现自己最纯粹的一面，包括舞蹈、歌唱、表演等才华，观众也可以把注意力完全聚焦在演员的表演和讲述的故事上。

某种程度上，我们看《歌舞线上》时，就像现场的旁观者，看他们表演，与他们的人生产生共鸣。

《歌舞线上》呈现了17位演员的状态，他们身材各异、面容各异，舞蹈水平参差不齐，每个人都有自己的故事。

演艺行业，无论是演员，还是幕后从业人员，都是很辛苦的。一轮轮的面试，意味着可能下一轮就被淘汰。演员的生活漂泊不定，长期失业是完全可能的。当他们终于有机会在舞台上站稳脚跟，青春流逝、伤病困扰、嗓子退化等，都有可能让他们丢失好不容易得来的东西。

所谓人生如戏，戏如人生，《歌舞线上》包含着人生的种种情感和喜怒哀乐。

特殊的创作方式

《歌舞线上》的灵感来自几个没有稳定工作的百老汇舞蹈演员的工作坊录音。这类舞者因为没有固定工作，总是四处排练和演出，在百老汇被称为"吉卜赛人"。音乐剧中的8位舞者的故事就来自工作坊录音。

工作坊最初的目的并不是做一出戏，而是希望以百老汇的舞者组成一个专业的舞蹈团，但是做着做着就"变味"了。这些演员围坐一圈，由导演迈克尔·贝内特开始，讲述自己的人生经历。最后归总为三个核心的问题：你的名字、你的出生地以及你为什么跳舞。

以此为起点，每个人开始讲述自己的故事。导演不断收集各种信息，发现尽管大家做着同样的工作，但每个人的人生故事却完全不同。随着这些个人经历的不断丰满，最后变成了迈克尔·贝内特带领下的集体创作。这种创作方式在百老汇也是少见的。

戏排出来之后，导演希望保证整个选角过程是完整连贯的，从头到尾实时呈现，于是导演决定取消中场休息，这对于音乐剧也是极其少见的。

"优质音乐剧演员的试金石"

在百老汇，有些作品被称为"优质音乐剧演员的试金石"，《歌舞线上》绝对属于标志性的试金石作品。为什么这么说呢？因为《歌舞线上》里有歌、有舞蹈、有表演，每个演员既是群演，也有个人的表演，因此演《歌舞线上》是没办法浑水摸鱼的。

全剧一开场有一段大约10分钟的舞蹈，节奏不停，而且这段舞蹈本身就是表演，要求演员明明可以跳得好，也要演出跳得不那么好的样子，形成演员参差不齐的局面。

跳完开场的10分钟舞蹈，演员已经很累了，但这才刚刚开始。所以，这部戏很难的部分是要保持体力，同时保持住高水准的声音状态。《歌舞线上》对演员提出了全方位的要求，因此被称为百老汇"优质音乐剧演员的试金石"。

如果你在一个演员的履历上看到他演过《歌舞线上》，特别是演过好几个角色的话，就足以说明这个演员是优秀的，他的唱歌、跳舞、表演能力都不会有问题。

"每个人都有自己的洞要补"

"每个人都有自己的洞要补"，这句话出自著名香港导演林奕华。他的很多戏我都很喜欢。

这句话是说每个人都有自己的问题，都有与生俱来的缺憾。《歌舞线上》讲

的就是每个人的人生以及他的缺憾。我们可以在这些人的状态中找到我们自己。

《歌舞线上》一开场,是著名且老练严厉的音乐剧导演扎克(Zach)为他的一个新作品挑选歌舞团队。参加选拔的舞蹈演员挤满了大街,竞争非常激烈。很快第一轮就淘汰了一大半人,留下来的人都怀着忐忑不安的心情唱了一首歌,那就是《我真希望得到这份工作》(God I Hope I Get It),呈现出了激烈竞争的状态。

接下来是大段的舞蹈,就是前面说的10分钟舞蹈,大家都努力跟上导演的舞步,舞步有一定难度,且节奏感非常强,没有一定功力的人就被刷下去了。

经过两轮的群舞之后,仅剩下16个人。这16个人当中有稚气未脱的少男少女,有在舞台上历练了多年的歌舞老手,还有新婚夫妇和承担了家庭重担的父亲。当他们以为已经通过了选拔,沉浸在兴奋当中时,导演才告诉他们,还有最后一轮筛选。这些演员马上从兴奋中又低落下来,这时不仅是演员,连观众都觉得竞争好残酷。

这时,导演不再让大家跳舞,而是让每个人讲述自己的人生和舞蹈生涯,以便他了解他们是怎样的人以及他们的需求。于是,16个人站成一排,开始一个个讲述与回忆自己的成长故事。

一开始,导演让他们谈谈自己,但是"谈自己"的命题太大了,大家都很拘谨,不知道从何说起。导演进一步补充提问:"你什么时候开始跳舞?你为什么跳舞?"大家才慢慢打开话题,开始讲述自己的跳舞经历和走上这一行的原因。

第一位是麦克(Mike)。他是家里12个孩子中最小的,他最初接触舞蹈是在学前班时看姐姐跳舞,后来姐姐拒绝上课之后,他就取代了姐姐的位置。

为了掩饰童年的不开心，麦克一直呈现出一种貌似爱开玩笑的状态。麦克在讲故事时，其他演员都开始质疑这次奇怪的面试，同时也在考虑该把什么告诉导演扎克。他们都迫切地需要这份工作。

第二位是茜拉（Sheila）。茜拉在面试时不像其他人那么紧张，反而表现得很傲慢。茜拉很性感，非常自我，而且她愿意炫耀这种性感，甚至在面试时还敢挑逗导演。她说到她的母亲早婚，父亲既不爱她们也不关心她们。直到6岁时，茜拉接触到芭蕾舞，她意识到舞蹈可以让她忘却家庭的烦恼，于是她疯狂地跳舞。她在展示自己的身姿的同时，也非常自恋于自己的身体。总之，她是一个非常自我，也非常有魅力的人。

之后是贝贝（Bebe）。她比较简单，本人不是很漂亮，但跳舞的时候感到自己很美丽，因此沉迷在芭蕾当中。

后面一位是麦琪（Maggie）。她说跳芭蕾的时候，总有人陪伴，不像她的父亲永远是缺席的。然后茜拉、贝贝和麦琪三个女人合唱了一首歌《起舞芭蕾之时》（At the Ballet），讲述了芭蕾舞对她们人生的意义。

之后是精神涣散的克利丝汀（Kristine）。她特别爱唱歌，但有个天生的缺陷——五音不全，所以她唱歌时总需要她的丈夫艾尔来补全。因此他们俩是一起来的，每次她唱不到（音高）的时候，她的丈夫就会帮她把音补上。这是非常有意思的一对组合。

后面是舞者当中最年轻的一个，叫马克（Mark）。他回忆的是第一次看到女性身体的图片以及第一次春梦的情景，引发了其他人对青春期的回忆，并且唱了一首关于青春期的歌曲。

下面的角色是一个黄皮肤、黑眼睛、黑头发的东方人，叫康妮。康妮的特点是长得矮，只有1.47米，但她很乐观，也很单纯。虽然先天条件不好，但依然梦想能够表演。

值得一提的是，这个角色的原型是华人演员巴约克·李（Baayork Lee）。她的身高只有1.47米，但她有一个演员梦，并参与到了导演贝内特讨论戏剧工作坊的过程中，这样才有了康妮这个角色。

接下来是格里高利（Gregory），他发现自己是一个同性恋。

戴安娜是一个女演员，她分享了高中表演课的可怕经历。她唱了一首歌叫《一无所有》（Nothing），表达的是表演课里她什么都没有感受到，但歌唱得很有感情。

之后唐（Don）描述了他的第一份工作，也就是在夜总会里的经历；瑞奇（Richie）述说了他差点成为一个幼儿园教师的经历；而朱迪（Judy）表达了她童年时的各种烦恼。还有一个叫瓦尔（Val）的女演员，她的脸像整容了一样，体态也非常丰满。她对选角导演说："天赋不重要，整容可以解决一切。"然后讲述了自己整容的经历，说她身上的各个部位其实都是假的，但她乐在其中。

歌舞双杰：凯西和保罗

《歌舞线上》有两个比较重要的角色：凯西（Cassie）、保罗（Paul）。

凯西是一个杰出的独舞女演员。她曾经在扎克导演的戏中饰演角色，而且，她还是扎克的前女友，两人同居过好几年。这个经历其他演员并不知情，但扎克显然忘不了旧情，他告诉凯西，你很出色，但你不该来面试群舞的角色，这不适合你。凯西却说自己找不到独舞的机会，她愿意做群舞，只有舞蹈才能表达她的激情。

保罗是全剧中最有内容，也是内心戏最丰富的角色。保罗非常内向，他先前不太愿意分享自己的过去，直到他跟扎克独处时，才动情地讲述自己的童年和高中生活。

他从小到大一直挣扎着寻找自我，因无法忍受学校而退学，然后稀里糊涂地进入了低俗变装秀的表演界，又因为没有获得尊严而离开。他找不到归属感，觉得非常羞耻和迷茫。他对自己是怎么一回事，如何去做一个男人的问题，没有明确的答案，他一直处在同性取向和缺失男性气概的挣扎之中。

保罗是天生比较另类的男性，有一天他的父母来到他的奇装异服变装秀的现场，不敢相信他们的儿子会在这里演出。然而，就在保罗厌恶自己的身份，不知道该如何面对自己的父母时，他的父母先理解了他。他的父母对变装秀的经理说了一句话，"照顾好我的儿子"，这才开始让保罗真正接受自己，并喜欢上舞蹈和舞台。

在这之后，凯西和扎克的关系浮出水面，其他演员也看出了端倪。导演开始指责凯西的舞蹈退步了，从而再度引发他们对两人关系的回忆和思考，这时的舞台上只剩下他们两个人了。扎克告诉凯西，这些群舞的舞蹈虽然都不错，但还达不到你的水平，因此他们只能够担任群舞演员，而你不一样，你是可以做独舞演员的，没必要面试群舞。

这里包含了两层意思：一是真心话，凯西的确是一个不错的演员；另一

方面是导演的确不愿在一个组里见到自己仍然还爱着的女人。但是凯西对此回答，愿意担任群舞，而在后来的群舞阶段，试演那首主题歌《唯一》（One）时，扎克依然认为凯西表现得太特殊，破坏了整个队伍的整齐划一。凯西向他倾诉，当年离开扎克的原因也是因为爱，她其实希望得到更多的重视。扎克的心软了下来。

有趣的是，当年第一版饰演凯西的演员正是导演迈克尔·贝内特的前妻。

在最初《歌舞线上》的版本中，凯西这个角色没有入选最后的8位群舞，表达出导演扎克依然放不下过去的情感。但后来在演了一段时间之后，演员们告诉导演，凯西应该赢得这个角色，因为她没有做错任何事，她真心来面试，而且勇敢地面对自己的过去。如果戏中的导演不让凯西赢得这个角色，会显得导演心胸狭窄，不近人情。后来，导演贝内特修改了剧情，让凯西最后赢得了群舞的角色。

在踢踏舞排练的段落中，保罗突然受伤进了医院，与这部戏失之交臂。所有人看着保罗被抬走，非常难过，因为保罗是全剧中最走心的一个角色，他的内心是被挖得最深的，如果让观众只能选一个演员进入剧组的话，我想保罗是最有可能获得票选的。可命运就是这么残酷。它告诉我们，人生无常，在这个行业里，你可能随时要告别你拥有的一切。

保罗离开以后，扎克问大家"如果有一天不能跳舞了，会怎么办？"所有人纷纷表示，不会后悔从事这一行，然后一起唱起剧中最重要的歌曲《为爱所做的一切》（What I Did For Love），表达了爱是超越一切的原因，为职业、为人生赋予了意义。在看完剧中这么多的人和事之后，再听到这首歌，观众也被触动了。

群舞段落结束后，导演开始选演员。保罗走了，于是他将从剩下的15位演员中选出8位演员。经过长久的沉默以后，此时没有一个人希望被淘汰，但又不得不面对淘汰，最后导演叫了7个人的名字，让他们上前一步。观众此时以为叫到名字的人应该是入选的，但突然来了一个反转，导演说，"谢谢你们"。原来被叫到的人是落选的，而留下的人是真正入选的。

故事来源：美国百老汇的面试

《歌舞线上》的故事来源于百老汇的面试过程，这里也简单说一下演员面试这件事。

事实上，美国百老汇工会规定，选角的过程是不允许公开的。而《歌舞线上》却给了普通观众身临其境地感受一场最真实的面试的机会，这也正是这部戏的魅力之一。

百老汇的面试有几个程序：第一是发布信息，可以通过一些专门的戏剧媒体发布，也可以委托一些专业的选角公司，选角公司往往有很多演员的信息资料，可以根据需要来选择适合的人，当然也可以自由地选。

选角有程序：第一步一般先看履历；第二步，演员面试，了解一下演员的唱跳功力。首轮面试通过之后是第二轮面试，叫作"召回"（Call Back），有时候召回就发生在首轮面试当天。召回如果通过了，基本就可以入选了，有时候还会再做一次面谈，让演员了解一下角色的具体情况。

美国演员分两种，一种叫工会演员，一种叫非工会演员。

工会演员是纳入工会体系中的，工会保障他们的权益，相对而言，工会演员的综合素质比较高，而且会自我认定为一个职业演员。非工会演员就相对自由一点，不一定完全以演员和表演为生。一方面，非工会演员的综合水准相对比工会演员差一些；另一方面，非工会演员不受工会的保护，但同时也拥有更大的自由。在巡演过程中，如果不能按照美国百老汇工会的要求让演员工作，就不太适合使用工会演员，而往往更多地使用工作更自由的非工会演员。

在美国，很多人想做演员，在没有演出的时候，他们会找别的工作去做，所以很多演员在没有演出时都是自由职业者的状态。

选角的过程中，剧目对歌唱、舞蹈和表演三者侧重的标准不太一样，而拍板的人也不太一样。比如《西区故事》和《芝加哥》，显然舞蹈能力非常重要，用不用这个演员很可能是编舞说了算的。但像《悲惨世界》和《剧院魅影》，显然歌唱能力更重要，因为剧中没有太多的舞蹈；而《音乐之声》就比较综合，既有舞蹈，也有歌唱，比较平衡。因此，不同的音乐剧对演员的要求差异极大。

我的感受是，英国的音乐剧相对偏重表演能力，美国音乐剧则需要演员的舞蹈能力比较突出，而在德奥法等欧洲国家，歌唱能力占有最重要的位置。这些侧重与不同国家的戏剧创作风格是直接相关的。

长演不衰

《歌舞线上》在百老汇首演是20世纪70年代中期，这是纽约和百老汇都

陷入困境的时期。20世纪60年代，受摇滚革命的影响，音乐语言被颠覆，传统的音乐剧风格被打破，而新的风格又没有很快建立起来，因此许多六七十年代出品的音乐剧都流于平庸，甚至一败涂地。剧院行业在70年代陷入困境，难以为继，时代广场在70年代甚至差点成为皮条客、妓女和毒贩的保护区。

但大家没有料到，《歌舞线上》演出后非常火爆，而且连演15年。这竟然是在一个市中心边缘的非商业化小剧场诞生的纪录。

从某种程度来说，《歌舞线上》在当时的百老汇有点像现在的《汉密尔顿》，是横空出世的。

因此，大家把《歌舞线上》称为革命性的作品，甚至说它让当年即将死去的百老汇重获新生，成为百老汇历史上的里程碑。无论是戏剧意义，还是在百老汇的行业意义，《歌舞线上》都是非凡的。

1975年4月15日，《歌舞线上》在外百老汇的公共剧院首演，购票需求旺盛，一个演出季的票很快就售罄，随后制作人把这部戏搬上了百老汇的舞台。1975年的7月25日，《歌舞线上》在百老汇的舒伯特剧院演出，开始了漫长的15年长演，连演了6137场，一直到1990年4月28日才下档。

《歌舞线上》获得12项托尼奖提名当中的8项，命中率可以说非常高，它还获得了1976年的普利策戏剧奖。只有很少的音乐剧能获得这样的奖项，因为普利策奖极其重视披露社会问题。同年与《歌舞线上》竞争的是著名的《芝加哥》，但它被《歌舞线上》打得溃不成军，一个奖项都没有获得。

当然《芝加哥》的品质也是很好的。我想一个主要原因是，《歌舞线上》讲述的是戏剧的人生，再加上这种讲故事的类型和方式非常新颖，因此特别受那些能够决定奖项归属的剧评人的喜爱。

《歌舞线上》在百老汇首演获得成功以后，不同的版本应运而生，巡演也开始启动，而真正的困难由此开始。因为要找一批新演员来代替原版演员，这并不容易。如果要做一个新版，导演需要和所有面试者一个个对话，从他们身上调动出与角色相近的情感。《歌舞线上》的演员就这样换了一批又一批，一路走到现在，为百老汇贡献了一大批新鲜血液。

看了《歌舞线上》，才真正懂得百老汇

1983年，导演贝内特把从1975年首演以来参与演出过《歌舞线上》的330名演员聚在了一起，这些人合演了一场庆祝《歌舞线上》成为百老汇历史上

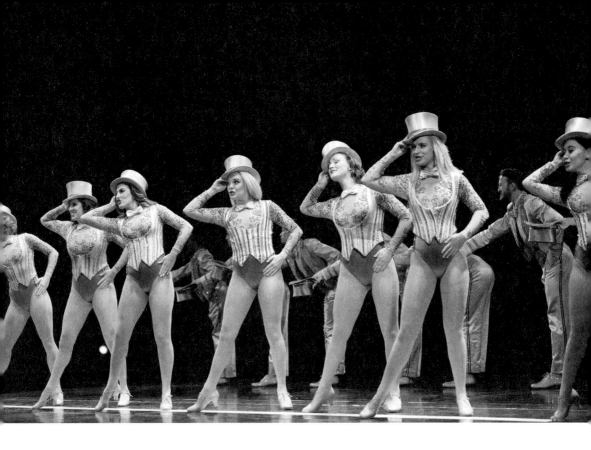

最长演的音乐剧的戏。《歌舞线上》后来演到1990年才正式下档，但在1983年就已经成为百老汇最长演的作品。要知道在20世纪80年代之前，一部音乐剧能连演三五年，就已经是非常厉害的纪录了，当然"最长演"这个纪录后来不断被打破。

 这里有个趣闻。据记载，1997年《猫》在百老汇连演场次快要超越《歌舞线上》时，其实票房已经不行了，但是为了获得百老汇最长演音乐剧的地位，《猫》的制作方不惜送票也要让《猫》继续演出。

 如今，《歌舞线上》在百老汇最长演的音乐剧中排名第七。

 当然，名次不重要，重要的是，《歌舞线上》永远是音乐剧人的骄傲，也是百老汇演员身份的代言人。只有看过了《歌舞线上》，你才能真正理解百老汇。

 原版导演迈克尔·贝内特说过，无论《歌舞线上》在哪个国家、用哪种语言上演，他都要让观众知道这是一部百老汇的作品。

独特的音乐风格

《歌舞线上》的音乐和舞蹈属于典型的20世纪70年代风格,是70年代摇滚和抒情芭蕾的结合。在乐队中,没有现场吉他,只有一个模仿的吉他声部,并且是70年代失真音效的吉他风格。贝斯手会演奏两种贝斯,一种叫立式贝斯,还有一种电贝斯,就是70年代比较经典的芬达贝斯。

《歌舞线上》的作曲手法与和声的运用方式都是70年代比较典型的,一听就能感到是四五十年前的音乐风格。像《你好12岁,你好13岁,你好爱情》(Hello Twelve, Hello Thirteen, Hello Love)这首歌就是70年代的摇滚风格。而《起舞芭蕾之时》将生活中的忙乱状态和在芭蕾中的优雅舒缓做了鲜明的对比,体现出芭蕾给她们的人生带来的变化。

很多时候,音乐剧的剧本和音乐是同时进行的,但《歌舞线上》因为前面所说的集体创作,必须完成剧本之后再来配音乐,因此创作方式与其他剧不太一样。

《歌舞线上》有不少背景式的音乐。每一个角色都住在纽约,但有不同的背景和配乐方式。

比如,戴安娜这个角色,她是波多黎各移民,因此她的歌曲和配乐里就带一点萨尔萨舞蹈的感觉。茜拉,她是一个非常自信又性感的角色,因此她

在独白时候的配乐一开始只有鼓点，节奏缓慢，符合她说话的方式。

剧中还有一位演员的父母来自波多黎各，里面用到了拉丁风格的音乐。而康妮是一位华裔美国人，她的演唱音乐融入了东亚的音乐调式，呈现出东方人的特点。

瑞奇是非裔美国人，他的背景音乐有一种很明显的70年代摇滚风格。

故事接近尾声的时候，有一场戏展现的是"如果你不再跳舞了，你会怎么办？"这个话题引起了所有人的讨论。你会发现每个人说话的时候，音乐都随之改变了；同时，每当有人说了新的内容，音乐就会随之改变。

虽然《歌舞线上》的音乐风格距离现在已经比较远了，但因为使用得当，而且是为每一个角色量身定制，符合每一个角色的情境，因此作为戏剧音乐来说，一点也不过时。

曲入我心

推荐的第一首是《为爱所做的一切》(What I Did for Love)。这首歌靠近尾声了，导演问大家："如果不能跳舞了，你会干什么？"所有人都表示，是因为爱才投入这个行业。这一刻让所有的演员、观众震撼和感动。只有你爱你的职业，你才能无怨无悔地付出，并获得属于你的满足。

第二首是《起舞芭蕾之时》(At the Ballet)。这是三个女人（茜拉、贝贝、麦琪）的三重唱。她们是热爱芭蕾的演员们。在这首歌之前，《歌舞线上》像是一个带音乐的话剧，这首歌的出现是一个转折点，让这部戏真正变成音乐剧了。这首歌非常空灵。

第三首是来自波多黎各的戴安娜唱的《一无所有》(Nothing)。它讲的是戴安娜童年时上戏剧课，但没有任何感觉。这件事我想每个人都遇到过。没有感觉不一定应该怪自己，有可能是作品和讲述的方式不对。显然，戴安娜非常会唱歌，而且这首歌太好听了。她的语速非常快，也非常俏皮，这首歌曲成为很多英语音乐剧练习者特别爱唱的歌曲之一。

最后一首是《唯一》(One)。全剧19位演员，跳着整齐划一的舞蹈。此时，舞台上有一面巨大的镜子从天而降，反射出他们跳舞的状态，加上灯光与音乐的配合，演员们都星光熠熠。

舞台上的镜子在这时候起到了很好的反射效果，让舞台光彩夺目。其实，这个效果跟很多剧的舞美相比，根本不值得一提，但因为这部戏从开始到现在一直保持着朴素的状态，结尾突然出现的金光闪闪，就会产生鲜明的对比。

在震撼人心的舞曲和舞者整齐划一的舞步中，那些曾经独一无二的角色，最终融为群舞中寂寂无闻的一员。我们既被结尾的华彩所震撼，也因其中包含的人生哲思而有所感触。

《歌舞线上》的动人之处在于，它是对音乐剧行业最直接的展示，所谓人生如戏，戏如人生。这也是这部近五十年前的戏到今天依然能够打动我们的原因。

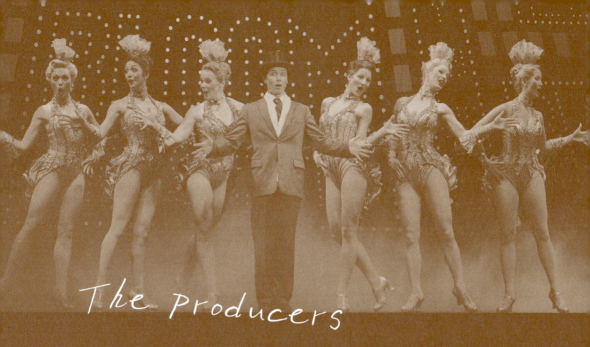

19

《金牌制作人》
用一出闹剧讲清百老汇的投资关系

剧目简介

2001年4月19日首演于纽约百老汇圣·詹姆斯剧院

作曲、作词：梅尔·布鲁克斯（Mel Brooks）
编　　剧：梅尔·布鲁克斯（Mel Brooks）、托马斯·米汉（Thomas Meehan）
编舞、导演：苏珊·斯特洛曼（Susan Stroman）

剧情梗概

审美糟糕、屡屡投资失败的戏剧制作人麦克斯·比亚里斯托克与梦想成为制作人的呆傻会计师列奥·布鲁姆共同策划通过提高制作预算，排演出一部糟糕剧目，贪污剩余的投资款后溜之大吉。两人找到了他们心目当中的最烂编剧、最烂导演、最烂演员，花钱也大手大脚，只为了做出烂剧之后拿钱走人。没想到，这部叫作《希特勒的春天》的作品却出乎意料地大获成功，列奥和美女主演乌拉也喜结连理，他们拿了现金逃到里约热内卢，麦克斯则因为涉嫌做假账被捕入狱。在审判麦克斯的当天，逃脱追捕的列奥表示愿意和麦克斯一起入狱。牢房中的二人又共同制作了一部名为《爱的囚徒》的音乐剧，计划在出狱之后大放光彩。

获奖情况

获得2001年美国托尼奖（第55届）15项提名，获得最佳音乐剧、最佳作曲、最佳男主角和最佳男配角等12项大奖，成为当时百老汇历史上获得最多托尼奖的音乐剧作品。

《金牌制作人》VS《歌舞线上》：幕后与台前

《金牌制作人》讲述的也是百老汇舞台的故事，但它的讲述方式和内容与《歌舞线上》完全不同。它讲的是百老汇制作人的工作规范和生活状态。就是说，《歌舞线上》讲的是台前的演员，《金牌制作人》讲的是音乐剧幕后的制作人，这两者是台前和幕后，商业上则是雇用和被雇用的关系。我讲这两部戏，是因为它们不只是两部经典的百老汇作品，同时也展现了百老汇音乐剧的运行规则，对了解百老汇的运营是非常有帮助的。

《金牌制作人》和《歌舞线上》都表达了对舞台艺术的热爱，但热爱的方式不一样。有的人热爱做演员，有的人热爱做制作人。当然，制作人的称号包含了戏剧界对戏剧制作的骄傲，或者说，它把戏剧工作者好的一面无限放大了。但事实上并不是这样，制作人也并非一个简单的追梦者。

《歌舞线上》的气质中虽然有喜剧成分，但本质上来说是一部类型戏，也是一部正剧；而《金牌制作人》则是一部标准的百老汇喜剧，甚至可以说是最令人开心的喜剧之一。美国媒体将它评价为"真正让音乐剧回归喜剧行列的佳作"。

2017年，《金牌制作人》在上海文化广场演出过，但当时演出的版本不够精良，反响也不强烈。此外，《金牌制作人》中有很多内容不适合在中国的环境下以原汁原味的方式呈现，它的笑料做了不少删减，导致效果并不很好。我曾在拉斯维加斯看过原版《金牌制作人》，特别华丽、生动、有趣。

托尼奖最多奖项获得者

《金牌制作人》是由美国导演、喜剧演员梅尔·布鲁克斯和美国剧作家托马斯·米汉根据1967年的同名电影改编的。电影也是由梅尔·布鲁克斯创作的,他在音乐剧中还担任了词曲身份,这是非常难得的。一般来说,词曲往往有相当高的技术门槛。

2001年4月19日,《金牌制作人》在百老汇的圣·詹姆斯剧院首演一炮而红,票价也被炒得翻了几倍。它设定的票价是90—100美元,但最后74美元的票价在黄牛市场被炒到350美元。这样的票价现在看起来不稀奇,但在当时可谓天价。

《金牌制作人》一共演出了2502场,获得15项托尼奖提名,最终破纪录地获得包括"最佳音乐剧"在内的12个奖项。迄今为止《金牌制作人》依然保持着托尼奖最多获奖纪录。

极具喜感的讽刺故事

《金牌制作人》是一个非常美式的喜剧,充满讽刺意味。故事并不复杂,但特别搞笑,有戏剧感的细节特别多。

这部作品对美国人有着特殊的意义。因为2001年该剧演出的时候,纽约正笼罩在"9·11"恐怖事件的阴影之下,这部戏带来的欢歌笑语一度成为美国人的精神慰藉。

它对纳粹恐怖主义的讽刺也被赋予了新的意义,即用笑声来驱散恐怖。这一向是美国人引以为傲的方式。这个戏能够一举获得12项托尼奖,与当年竞争对手少有一定关系,最主要的原因是它用喜剧的方式展现了主流的社会价值观。

美式喜剧往往具有讽刺意味,《金牌制作人》把讽刺的对象对准了制作人这个角色。麦克斯·比亚里斯托克是一个拙劣的音乐剧制作人。因为他的艺术品位和审美非常差,但凡他看中的戏,基本也是亏本的。制作人什么都可以学,唯独审美很难学,如果审美差,做音乐剧几乎不可能获得成功。

尽管如此,这位叫麦克斯的制作人却拥有一个优秀制作人必备的能力——能来钱,他虽然一而再再而三地失败,不断亏钱,但他总能找来投资,继续制作新的音乐剧。于是,他在沮丧之下,灵机一动,产生了一个想法,

那就是诈骗。

怎么诈骗呢？他想把投资骗来的钱，拿出一小部分做一部烂戏，让这部戏最好演几天就关门，然后把剩下没花完的投资款据为己有。准确地说，就是贪污投资款。

"独木难成林"，制作人麦克斯需要一个搭档，于是他找了一个他也看不上，但梦想成为制作人的呆傻的会计师列奥·布鲁姆。当然，他找这样一个人做他的助理，更说明他不想做一出好戏。

列奥是一个会计师，每天的工作就是算钱、打字，非常枯燥。他不喜欢这份工作，但又离不开这份工作，因此他每天都郁郁寡欢。小人物也有大梦想，列奥的梦想就是做一个音乐剧制作人。麦克斯开始了他的说服工作，希望列奥放弃工作来做音乐剧。这个过程并不容易，《金牌制作人》就用音乐传递了列奥从不愿意到愿意的心理变化过程。

用12分钟音乐传递人物心理变化

麦克斯想要拉拢列奥一起合作，唱了《我们能做这件事》(*We Can Do It*)，但是列奥一开始是拒绝的，他把"We Can Do It"（我们能做这件事）变成"I

Can't Do It"（我做不了这件事）。他很胆怯，怕丢失了自己的工作，没有接受这个邀请，继续做着枯燥乏味的会计员工作。

这时候，他唱起了《不开心》（*Unhappy*）这首歌，抱怨生活枯燥乏味。在抱怨的过程中，列奥好像突然开窍了，他觉得做音乐剧制作人是一个好主意，于是画面转入了一个梦境中。梦境由灰色调的布景，慢慢进入五光十色的音乐剧世界。此时每一位会计员都戴上了帽子，衣服变成了亮色，最后呈现出一个美轮美奂的舞台场景。华丽如梦的舞台和枯燥乏味的会计师工作之间，形成了鲜明对比。

到了这一步，列奥才开始唱起《我想成为制作人》（*I Want To Be A Producer*），这首歌也是剧中非常经典的歌曲。

列奥做完白日梦后，觉得不能再这样继续下去了，于是把乏味的工作辞掉了。他跟麦克斯重新见面，两个人再度唱起《我们能做这件事》，表达了他想跟麦克斯一起制作音乐剧的决心。

列奥从拒绝到接受成为一个制作人的整个过程，一共呈现了3首歌，分别是《我们能做这件事》《不开心》《我想成为制作人》，然后再次回到《我们能做这件事》，总计12分钟。音乐的穿插，以及首尾音乐的呼应，完成了一个人物的内心转换，也是具有鲜明百老汇特色的音乐叙事方式。

之后麦克斯和列奥开始寻找负责主创的"猪队友"，即他们认为的最烂的创作者们，分别找每个人聊天，然后看不同的剧本，感觉谁不靠谱就用谁。

他们找来了一个编剧,是苏格兰人弗朗茨,他的口音很独特,因此在戏中充满了喜感。这个编剧还有一个怪癖,他喜欢养鸽子,每天待在鸽子笼里。另外,他还特别崇拜纳粹,甚至在鸽子的翅膀上印上了纳粹的"十"字符。弗朗茨做过业余编剧,但写的剧本从来没有人演。麦克斯看中了此人写过的一部叫作《希特勒的春天》(*Spring Time of Hitler*)的剧本,副标题是:"阿道夫和艾娃的情爱乐趣"(阿道夫是希特勒,艾娃是他的情人)。

这样一部戏,可以预见是不可能登上大雅之堂的。弗朗茨的确是个怪人,对费用没有任何要求,他只要求麦克斯和列奥必须宣誓效忠希特勒,两人为了拿到这个剧本,照做了。

这就是一部荒诞的戏,而麦克斯则把荒诞进行到底,组成了一个怪异的创作团队,包括深谙贪污之道的制作人、空怀梦想的小会计师、神神道道的编剧,还有利令智昏的投资人、同性恋编舞,以及另外一个同性恋导演和他的助手卡门,可以说这部戏讽刺了音乐剧制作和创作中的各个环节。

另外,麦克斯还找了一个毫无表演经验的瑞士美女乌拉,电影中这个角色是由著名演员乌玛·瑟曼饰演的。另外,在敲定扮演希特勒的人选上也颇费周折,最后是由毫无表演经验的编剧弗朗茨扮演,还有谁比他更愿意成为他想成为的希特勒呢?

最后,这两个制作人找到了他们认为的最烂编剧、最烂导演、最烂演员,花钱也是大手大脚,目的只有一个,就是在首演之后关门大吉,这样他们就可以把没有用掉的投资款卷走了。

"戏中戏"再现后台音乐剧

大戏就要开演了,制作人当然希望首演的当天就能关门大吉。即将上演的是一个戏中戏,名字是《希特勒的春天》。这是讽刺希特勒的喜剧,充满了各种浮夸和滑稽表演。

起初,台下的观众对于《希特勒的春天》这部戏充满了疑虑甚至反感,但是当观众发现这并不是歌颂希特勒的,恰恰是嘲讽希特勒的,他们的一切顾虑都烟消云散了,看得乐此不疲。

《希特勒的春天》获得了出乎意料的成功,而列奥和乌拉也喜结连理,他们拿了现金逃到里约热内卢。麦克斯因为涉嫌做假账被捕入狱。有趣的地方就在于,制作人想做好戏的时候做不出来,想做烂戏的时候却大获成功。

在审判麦克斯的当天，列奥回来了，他表示愿意放弃美娇妻，和麦克斯一起入狱，这时候他们已经结下了深厚的革命友情。在监狱里，他们又共同制作了一部名为《爱的囚徒》的音乐剧。这部戏在他们出狱以后获得了巨大成功，显然他们俩在做了《希特勒的春天》之后，好像找到了制作成功音乐剧的配方。

《金牌制作人》充满了对音乐剧行业的吐槽。舞台的表演虽然浮夸，却是有现实基础的。如今，烂戏爆满但好戏无人问津的情况还是屡见不鲜，投资人的钱被骗走的事也很常见。

大众对于《金牌制作人》的评价是两极分化的。喜欢的人会说，这戏舞台华丽，剧情编排得有趣，是不可多得的讽刺喜剧。不喜欢的人会说，这戏没有什么亮点，笑点低俗、无聊，是一部看过即忘的肥皂剧。两个说法都对，但民众的确也是需要一些轻松的东西来减压。

也有剧评家对剧中《希特勒的春天》这一戏中戏评价道："这是一部故意冒犯所有种族、所有信仰和所有宗教的灾难级喜剧。"这种说法与其说评价的是戏中戏，不如说也是在评价《金牌制作人》本身。

有趣的是，主创人员梅尔·布鲁克斯最初也认为这个戏的格调不高。

背景一：百老汇的投融资模式

《金牌制作人》映射的其实是百老汇音乐剧的投资和盈利模式。这个模式在西方是有共识的，但在中国了解的人很少。

西方音乐剧发展已经100多年了，从最早的私人、小作坊式的小规模制作，到如今全方位的、有机整合的大规模制作，它的盈利模式不断地推陈出新，不仅与西方的戏剧环境相适应，也为音乐剧的规范制作提供了保障。

通常来说，一部大制作的音乐剧的投入和收益是由三方来承担的：一个是制作人，一个是投资人，还有一个是版权拥有者。

制作人就是产生制作一部音乐剧想法的个人。在看了剧本和了解多方情况之后，制作人会决定是否去制作一部音乐剧。制作人下决心制作音乐剧之后，就要开始安排很多事项，比如核算制作的成本，为剧目寻找投资人，还要选定主创团队，包括导演、作曲、作词、编舞、舞美设计、灯光设计、音响设计、编曲等。

制作人还要确定财务预算。一方面是剧目创作预算，这个费用一直会算

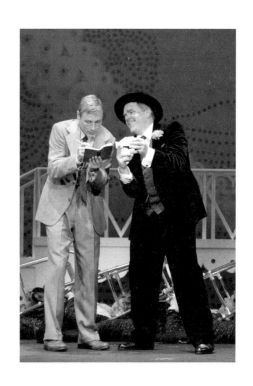

到演出的首演之日,比如剧本和音乐的创作,舞台布景、道具和服装,还有寻找演员和排练等费用;另一方面他要测算每周的制作运营费用,包括演员的薪水、剧场的租赁费,还有预测票房将达到怎样的销售情况才能保本等。他还要为剧目预约剧场,跟创作团队签订收益的协议,整理制作财务记录等。

所以,虽然音乐剧的制作人可以投资自己的戏,但一般不会这么做,因为在他还不知道是否有回报的情况下,自己和其他人便要投入大量的时间和精力,风险很高。如果一部戏不成功的话,制作人损失的不仅是精力和时间,而且还拿不到一分钱的回报。这是制作人的模式。

投资人比较简单,他们是为一部戏提供资金的人。制作剧目的花费都要由投资人来承担。投资数额可多可少,投资人的数量一般不受限制,有些剧目的投资人甚至多达上百人,比如《悲惨世界》的投资人据说就有上百人之多。

一部戏吸引了投资便可以开始运作。投资人和制作人在工作上一般是相互独立的。

简单来说,版权拥有者就是剧目的主创人员,包括导演、作曲、作词、剧

本创作等，制作人会来确定这些主创人员的数量，以及他们的版税分配比例。相比较他们的投入时间而言，这些主创人员在制作前期会拿到相对少的钱。

因此，创作一部剧主要是用爱"发电"的，大家都投入热情为未来创作，所以拿不到太多的钱，但这些主创人员在演出运营之后就可以开始分享版税了。每个人的版税多少取决于剧目的成功程度，以及事先谈好的分配比例。因此，如果一个剧目成功，版权控制方可以获得很大的回报；如果剧目失败了，这些创作者们，也就是版权控制方，收益就比较少。

背景二：高风险、高回报的音乐剧行业

在音乐剧的制作和运营中，有两个非常鲜明的财务阶段，也就是投入和盈利。

第一个阶段是制作前期。这个阶段实际上是剧目的创作阶段，结束在剧目的首演之日，投资人的钱都用在这个阶段。这个时期没有任何收入，只有不断的投入，花的都是投资人的钱。

第二个阶段是运作阶段。这个阶段是从演出的首演之日算起的。运营阶段的花费，理论上应该是由它的票房收入支撑的，因为这时候有观众买票，剧目已经有收入了，票房中的一部分就用来贴补每天剧组运营的成本，比如，演员的薪水、剧场的租金，还有与制作相关的各种花费等。那么，把每周的票房收入减去每周剧组的运营成本，也就是剧目的利润了。

在百老汇，一部音乐剧的利润分配往往是这样的：首先把利润分配给投资人，直到投资人的投资完全收回之后，剩下来的利润才按照约定的方式进行分配。也就是说，因为投资人是真金白银地把钱投进去的，理所应当优先尽可能地收回投资，如果收不回投资就算失败了；如果收回了，接下来的盈利部分再与主创人员和制作人进行分配。

以《悲惨世界》为例，在投资人的投资全部收回之后，接下来盈利的20%将属于制作人，其他80%的利润则由投资方、制作人、版权拥有者这三者按照一定比例进行分配。

一般而言，在戏剧环境比较差的地方，或者大家感觉这部作品盈利能力并不强的情况下，投资方的分成比例就会高一些，以便于让投资方敢于冒险投资。因此投资人、制作人，以及版权拥有者之间是互相依存的关系。

可以看出，所有人的收益都取决于剧目的盈利情况，而投资人作为最大

的投资方，也有权最早享受利润的分配。当然，如果剧目失败，草草收场，那么投资人的损失也是最大的。

这样的投资盈利模式就是《金牌制作人》这部戏的现实背景。这种盈利模式很大程度源自音乐剧行业的根本特征，那就是：高风险、高回报。没有一个人能够保证一定能够创作出一部成功的剧目，大量的制作人和投资人因为投入音乐剧而亏了本，甚至血本无归。即便在百老汇这样成熟的市场，如今平均投资十部音乐剧，也大概只有一部剧能够真正获利，八部作品亏损，还有一部作品基本持平。当然，也有一些制作人和投资人因为投资成功，收回了比他们的投资多出几百倍的回报。

在音乐剧行业里，成功和不成功往往是两个极端：一种是演出没多久就发现不受欢迎，演得越久亏得也越多，因此只能及时止损，就像《金牌制作人》中麦克斯所希望的结果那样；另一种就是演出获得了成功，产生"滚雪球效应"，越演越火爆，甚至几年甚至几十年盛演不衰，就像《剧院魅影》《悲惨世界》《狮子王》那样。

在"高风险，高回报"的特征下，显然投资人应该首先获得回报，然后制作人和创作者才能拿到回报。制作人要在剧目盈利之后再拿到回报，因为尽管他付出了大量的时间和精力，但毕竟是他把投资人"拉下水的"，所以他必须保证在投资人全部收回投资之后，才可以获得收益，不然的确会存在像《金牌制作人》中那样粗制滥造、刻意骗取投资方资金的情况。

当然，投资盈利模式必须建立在一个牢固的信托责任制和相互监督的法制基础之上。如果制作的预算、票房的收入，还有演出盈利等数字都不真实可靠的话，那么损失的将不仅仅是投资方的利益，整个音乐剧产业的规范也将无从谈起。

曲入我心

前两首歌就是《我们能做这件事》（*We Can Do It*）和《我想成为制作人》（*I Want To Be A Producer*）。这两首歌曲呼应了人物状态的戏剧变化，充满了精妙的美国式叙事方式，值得很多音乐剧创作者学习。

还有一首歌叫《持续找乐》（*Keep It Gay*），"gay"在英文中有两个意思，一个

是大家都知道的"同性恋",还有一个是"欢乐"的意思,所以这个歌名有双关意思。

在剧中,导演罗杰(Roger)唱了这首歌。他本身是一个同性恋,穿着闪亮的长裙登场。所有的主创在这时候都很扭捏作态,因为他们想要用这首歌迎合大众对于同性恋群体很"娘"的刻板印象。

这首歌确实有些不尊重同性恋者,这也是《金牌制作人》被人诟病的一个方面,但是这首歌确实喜感十足,令人捧腹。

这部剧刻意地强调对于同性恋群体的刻板印象是有原因的。词曲梅尔·布鲁克斯是犹太裔,他在"二战"期间亲眼见过纳粹的暴行,还有对当时同性恋群体的迫害,所以在戏中戏《希特勒的春天》中,全体在唱《持续找乐》的时候,就是在讽刺纳粹对这个群体的刻板印象。有些观众没有理解到这层意思,就不能够体会到讽刺的效果。

最后一首歌叫《你不能在首演之夜说祝你好运》(*You Never Say Good Luck On Opening Night*),它是在《希特勒的春天》即将上演之前唱的一首歌。

在戏剧界里有个说法,著名的意大利米兰斯卡拉歌剧院在首演之夜立了一条规矩:不能"祝人好运",也就是不能说"good luck"。这个传统也影响到了音乐剧界。

这个让人啼笑皆非的规则在全剧中出现了两次。第一次说"good luck"之后,演希特勒的演员摔断了一条腿。"摔断腿"(break a leg)恰恰是戏剧行业代表"好运"的术语。如果我们到国外去看戏,看的是首演的话,你可以对它的主创说"break a leg",意思就是"祝你好运",而不要说"good luck"。

第二次说"good luck"是在这部戏声名鹊起后,结果制作人的阴谋被揭露而被送进了监狱。

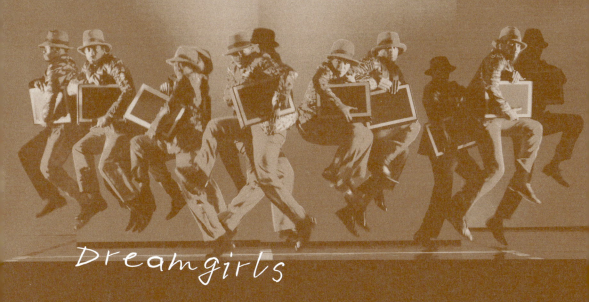

20

《追梦女郎》
歌舞之中释真情

剧目简介
1981年12月20日首演于纽约百老汇帝国剧院

作　　曲：亨利·克里格（Henry Krieger）
作词、编剧：汤姆·艾恩（Tom Eyen）
编　　舞：迈克尔·贝内特（Michael Bennett）、迈克尔·彼得斯（Michael Peters）
导　　演：迈克尔·贝内特（Michael Bennett）

剧情梗概

故事讲述了满怀音乐梦想的三个黑人女孩——蒂娜、劳莱尔和埃菲——组成黑人三重唱组合,来到纽约闯荡天地的十年间的追梦之旅。她们先组成了Dreamettes(梦想小女生)参加选秀比赛,成绩一般的她们被唱片经纪人柯蒂斯相中并和柯蒂斯签约。随后,组合改名为"追梦女郎"(Dreamgirls)。柯蒂斯获得了一定的名气,主唱埃菲也成了柯蒂斯的恋人。两人分手后,埃菲离开了这个组合。一个新的成员很快取代了埃菲,新组合一炮而红。蒂娜成为新的领唱,也成为柯蒂斯的新恋人。埃菲虽然离开了这个组合,后来又重出江湖,靠着自己精湛的歌艺收获了成功。但是经纪人柯蒂斯指使"追梦女郎"组合盗取埃菲重回歌坛的新歌,蒂娜了解了真相以后不愿意被柯蒂斯控制,选择和埃菲一起携手揭发柯蒂斯的恶行。最后,她们三个人同台演唱,而后宣布组合解散,各自发展。

获奖情况

1981年首演后,在百老汇连演1522场,夺得6项托尼奖。

2006年,由碧昂丝担任主演的同名改编电影上映,斩获2项奥斯卡奖。

2016年,《追梦女郎》重新登陆伦敦西区,安伯·莱利(Amber Riley)凭借此剧摘得劳伦斯·奥利弗奖最佳女主角奖。

音乐剧《追梦女郎》的导演和编舞就是《歌舞线上》的编舞和导演迈克尔·贝内特。而这部戏的主创团队，比如布景设计、服装设计、灯光设计，也都是《歌舞线上》的原班人马。

　　《追梦女郎》和《歌舞线上》是让迈克尔·贝内特名声大噪的两部音乐剧作品。但是令人痛惜的是，编剧汤姆·艾恩和迈克尔·贝内特这两个百老汇的音乐剧人在20世纪80年代被艾滋病夺去了生命。他们离世的时候，迈克尔·贝内特只有44岁，而编剧艾恩只有50岁。

故事的缘起

　　《追梦女郎》的故事开始于1962年的纽约，结束于1972年的好莱坞。它讲述了满怀音乐梦想的三个黑人女孩——蒂娜、劳莱尔和埃菲——组成黑人三重唱组合，来到纽约闯荡一番天地的故事。这三个女孩各有特点，蒂娜最漂亮，而埃菲唱功最好。

　　《追梦女郎》一开场非常热闹。在震耳欲聋的打击乐当中，纽约阿波罗剧场的一场选秀比赛拉开帷幕。亮丽的灯光，富有节奏律动的音乐，一下子把观众拉到了美国的20世纪60年代。

　　这三个女孩组成了一个叫作"梦想小女生"的组合参加选秀比赛，她们的成绩不是很好，但被唱片经纪人柯蒂斯相中，他安排三个女孩为一个黑人巨星担任伴唱。虽然不是主唱，但毕竟对三个女孩来说向梦想迈出了一步，于是她们跟柯蒂斯签了约。随后，柯蒂斯将组合重新命名为"追梦女郎"。之后，柯蒂斯获得了一定的名气，主唱埃菲成为柯蒂斯的恋人。

但随后柯蒂斯展现出无情的一面，他认为组合没有名气的原因之一是埃菲长得不够好看，想让蒂娜取代埃菲的主唱位置，而且他要求埃菲不露脸，却要献出主唱的声音。埃菲对此非常生气，与柯蒂斯分手了，并离开了这个组合。然后一个新的成员很快取代了埃菲，新组合一炮而红。

看到这儿，大家可能以为这部戏就结束了，但其实只是第一幕的结束。如果说第一幕讲的是追梦女孩的成名之路，那么第二幕就揭露了成名之后的爱恨纠葛。

蒂娜如约成为新的领唱，还成了柯蒂斯的新恋人。埃菲虽然离开了组合，但她又重出江湖，靠着自己精湛的歌艺收获了成功。而柯蒂斯指使"追梦女郎"组合盗取埃菲的新歌，其中一首著名的歌曲正是《只有一夜》（One Night Only）。蒂娜了解真相以后，不愿意被柯蒂斯控制，选择和埃菲携手揭发柯蒂斯的恶行。

原型：美国 Supremes 组合

这个故事其实是有原型的，并非凭空想象。它是基于美国20世纪60年代的著名黑人女子组合 Supremes 的故事。埃菲的原型是弗罗伦斯·巴拉德（Florence Ballard），而蒂娜的原型是灵魂歌后戴安娜·罗斯（Diana Ross），劳莱尔的戏份因为较少，在故事里没有太重要的作用，因此没有明确的对应关系。

音乐剧中的故事和真实的 Supremes 的故事非常相似。当时 Supremes 是在 Motown（摩城）唱片旗下的。摩城唱片的创始人叫贝瑞·高迪（Berry Gordy），他当初把 Supremes 组合的成员弗罗伦斯·巴拉德换下来，起用了戴安娜·罗斯，原因就是弗罗伦斯长得不好看。被换下来的弗罗伦斯郁郁寡欢，在现实生活中，她32岁就离世了。故事里弗罗伦斯对应的角色就是埃菲，只是命运结局不同。

在《追梦女郎》首演版中，饰演埃菲的演员叫詹妮弗·霍利迪（Jennifer Holiday，美国女歌手、演员）。最初的音乐剧设计和真实的故事是一样的，埃菲在第一幕结束的时候就死了，但演员詹妮弗不满意这个角色的结局，她以离开剧组作为威胁，导演贝内特最后决定留下詹妮弗，并为此重写第二幕的剧本。所以与真实故事不同的是，埃菲经历了一段艰辛岁月以后，又为自己获得了名声，算是一个比较圆满的结局。

讲述音乐人的音乐剧，其实是一种类型

大家可以感受到，这个音乐剧是一个讲述音乐人的音乐剧。这在音乐剧里其实是一种流行化的题材类型。

大家也许知道，有一部音乐剧叫《美丽》，它讲述的是20世纪70年代女歌手卡罗尔·金的人生故事；音乐剧《泽西男孩》讲述的是四季乐队的故事；音乐剧《蒂娜》（Tina）讲述的是歌手蒂娜的故事；而音乐剧《震颤》（Thriller）讲述的是歌手迈克尔·杰克逊的故事。所有这些音乐剧都是用音乐人自己的音乐来讲述他们的故事，因此非常有说服力。

除了讲述音乐人自己的故事之外，还有一些是用音乐人的音乐来讲述其他的故事。

比如，用ABBA的音乐讲述了音乐剧《妈妈咪呀》；用皇后乐队的摇滚音乐讲述了音乐剧《将你震撼》；用惠特尼·休斯顿的音乐讲述了音乐剧《保镖》；用英国"辣妹"组合的音乐讲述了音乐剧《永远胜利》。

可见音乐人的音乐既能讲述自己的故事，也可以讲述全新的故事，这些都属于"点唱机音乐剧"的类型。

《追梦女郎》也属于这一类。但和前面那些音乐剧不太一样的是，作曲亨利·克里格选用的音乐是摩城唱片时代的歌曲，一共30首，既有单曲，也有为戏剧而创作的音乐，却没有使用Supremes组合自己的歌。为什么呢？一个原因是，并不是所有组合的音乐都适合串联成音乐剧。

作曲克里格说，在20世纪60年代，美国出现了很多黑人演唱组合，特别是女子黑人组合。那个时候美国的音乐界仍然是以白人为主，黑人女孩能够闯出一番天地，多少带有女权主义和种族平等的意味。

在这么多女子黑人组合当中，最出名的女子组合就是Supremes。60年代中期的美国流行乐界发生了著名的"不列颠入侵"（British Invasion）音乐运动。英国的披头士乐队横扫了美国的摇滚乐界，它和另外一支来自英国的乐队滚石乐队几乎占据了美国摇滚乐的半壁江山。那时能够跟英国摇滚乐队抗衡的美国乐队组合少之又少，Supremes可算其中的佼佼者。

20世纪60年代：美国流行音乐的黄金十年

谈到了Supremes组合和《追梦女郎》的故事背景，我们就不能不提到美

国60年代的流行音乐。

20世纪60年代被称为美国流行音乐的"黄金十年",它奠定的流行音乐格局一直影响至今。亚洲早期盛行的各种乐队组合,以及歌曲的潮流风格等,都受美国60年代的流行音乐影响。可以说,中国八九十年代的各种流行音乐现象,美国在六七十年代都出现过了。

20世纪60年代,欧美流行音乐出现巨大的转型,这与它的时代背景有关。60年代,美国社会动荡,价值观分裂,诸如肯尼迪总统遇刺、种族歧视、妇女解放等事件和现象让整个社会充满了不同思想的撞击。这些给摇滚乐的兴起、流行乐的巨变提供了丰富的土壤,嬉皮士、鲍勃·迪伦都是在60年代横空出世的。

电影《阿甘正传》(Forrest Gump)将20世纪60年代美国的社会状况做了非常好的呈现。如果要了解60年代嬉皮士的精神世界,可以看看李安导演的《制造伍德斯托克》(Taking Woodstock),它呈现了一个乌托邦的世界,美好而又幻灭。

摩城时代

20世纪60年代,有一家公司不得不提,那就是摩城唱片(Motown Records)。摩城位于著名的汽车城底特律,它也是流行音乐的黑色帝国,专门做黑人歌手和各种歌唱组合的唱片。

摩城唱片由贝瑞·高迪于1958年成立。这个唱片公司打造了大量为人熟知的美国流行歌星,包括迈克尔·杰克逊在内的"杰克逊五兄弟"、Supremes组合、盲人歌手史蒂夫·旺德(Steve Wonder)、歌手莱昂纳尔·里奇(Lionel Richie)。

摩城唱片的音乐特征有:第一,它源自福音歌曲和节奏布鲁斯(R&B,也称节奏蓝调),有着非常浓郁的非洲音乐传统,同时具有浓郁pop(流行)风格;第二,它的歌词通俗易懂。很多黑人以前是不愿意和白人交流的,常常唱一些白人听不懂的歌曲。但摩城唱片打破了这样的界限,它追求歌词的通俗易懂,刻意避免有种族争议的内容。

此外,它的音乐非常细腻,乐曲编配和录音技术呈现出专业化和城市化的特点,是一种既大众又商业的音乐类型。

当时,经纪人或老板压榨明星的现象比较普遍,摩城也不例外。即使明

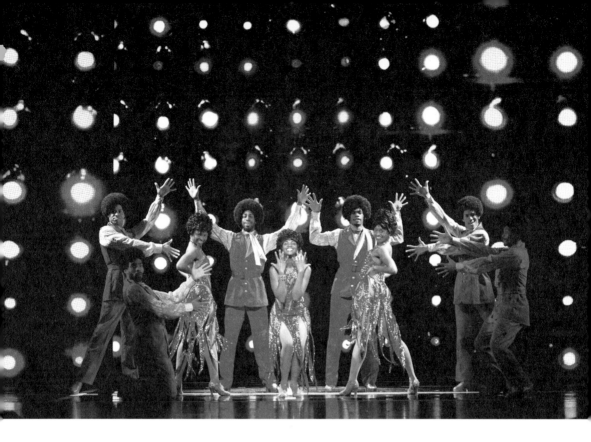

星已经非常出名了，成为公司的摇钱树，依然得不到很好的酬劳，以致出现明星反目或者跳槽的情况。

摩城也因为大量明星跳槽才走了下坡路。比如史蒂夫·旺德和迈克尔·杰克逊后来都单飞了，Supremes组合也解散了。摩城在20世纪六七十年代撑起了美国流行乐的半边天，但慢慢衰落，最终被环球公司收购。

《追梦女郎》的故事是源于真实背景的，美国民众看这个戏也很容易有代入感。当然摩城唱片的老板是不太高兴的，因为这对他的形象是很大的丑化。

就在《追梦女郎》首演后的第32年，也就是2013年，百老汇又推出了一部音乐剧《摩城》(*Motown*)，讲的就是摩城唱片帝国的故事。

这部音乐剧呈现了多达50首摩城唱片的音乐，以此向摩城唱片致敬。而且有意思的是，《摩城》的编剧就是摩城唱片的创始人贝瑞·高迪，有人猜测，在《追梦女郎》里，摩城唱片的老板背负了恶名，贝瑞·高迪似乎想通过《摩城》来树立自己的正面形象。

和《追梦女郎》里拿Supremes组合的成名史来讲故事不同，音乐剧《摩

城》把摩城所有年代的音乐组合都做了呈现，几乎把摩城音乐库的精华都纳入了其中。当然，这么多歌曲无法都塞在一部两个半小时的戏里，因此很多歌曲无法充分展示。因为故事中要放下那么多首歌，便无法充分叙述，最后的结果是音乐剧《摩城》的故事比较单薄。

《摩城》虽然故事性比较差，但因为摩城唱片的精华歌曲都聚在了一个晚上，它依然成为百老汇的一匹票房黑马。

曲入我心

《追梦女郎》的特点之一叫作"开口跪"，因为它的音乐实在是太燃了。

《追梦女郎》的故事其实有两条线索，一个是三人组合从初出茅庐到大红大紫，再到黯然解散的历程；另一条线索是经纪人柯蒂斯和蒂娜、埃菲的情感纠结。在第二条线索当中，有三首非常著名的歌曲勾勒着彼此的感情，那就是《我告诉你我绝不离开》(And I Am Telling You I Am Not Going)、《只有一夜》(One Night Only) 和《听》(Listen)。

《我告诉你我绝不离开》是埃菲被柯蒂斯抛弃以后情感爆发的歌曲。这首歌特别考验演员的唱功，成为名副其实的"Show Stopper"，也就是唱完之后观众的掌声一定会热烈到导致演出中断的程度。

另一首歌《只有一夜》，许多人可能很熟悉，它被翻唱成了不同的版本，费翔就演唱过中文版的歌曲。这首歌原本差点被放弃。因为导演迈克尔·贝内特认为歌曲的开头悲伤得有点像"犹太民谣的曲风"，令人烦躁，于是打算把这首歌删掉。但演员和团队都对这首歌的评价非常高，他们向导演抗议，后来迈克尔·贝内特让步了，恢复使用了这首歌曲。这首歌就是埃菲重出江湖时唱的歌曲，却被柯蒂斯盗取了。也是因为这首歌，后来的领唱蒂娜发现了柯蒂斯的真面目，导致两人决裂，所以这首歌在剧情上直接推动了故事的发展。

《听》这首歌在著名歌星碧昂丝的歌单里占有一席之地。这首歌在《追梦女郎》首演的时候是不存在的，是作曲克里格在2006年电影版《追梦女郎》上世的时候重新创作的一首歌曲，之后就加在了音乐剧复排版中，并更改为蒂娜和埃菲冰释前嫌的二重唱。

21

《吉屋出租》
"屌丝"不可怕，只要做艺术家

剧目简介

1996年4月29日首演于纽约倪德伦剧院

作曲、作词、编剧：乔纳森·拉森（Jonathan Larsson）
编　　舞：玛丽斯·伊尔拜（Marlies Yearby）
导　　演：迈克尔·格雷夫（Michael Greif）

剧情梗概

故事从圣诞夜开始，讲述了7个落魄的年轻艺术家挣扎在美国曼哈顿下城破败的出租房里的生活。他们都是社会上的边缘人士，有身患艾滋病却努力奋斗，希望在临死之前写出一首有意义的歌曲的音乐家罗杰，有工作是脱衣舞舞女的瘾君子咪咪，有同样患有艾滋病的电脑天才汤姆·科林斯，有表演艺术家莫琳以及她的情人乔安·杰弗逊律师，还有同性恋、双性恋以及性别认知障碍的患者。这群社会底层人物生活在这一幢出租楼，同时也是一个爱的集体当中。

获奖情况

1996年获得托尼奖最佳音乐剧、最佳编剧、最佳原创音乐、最佳男配角等多个奖项，并获得最佳灯光设计、最佳舞蹈编排、最佳导演、最佳男主角、最佳女主角、最佳女配角等多项提名。该剧还在1996年获得普利策戏剧奖。

灵魂人物：乔纳森·拉森

《吉屋出租》的创作人是这部剧的灵魂人物乔纳森·拉森。为什么说他是灵魂人物？因为这部戏的作词、作曲、编剧全部是他一个人完成的，这样的人在音乐剧创作领域比较少见。乔纳森·拉森用了整整七年时间打磨这部音乐剧，但令人惋惜的是，他最终没能看见自己的作品登上舞台，就在《吉屋出租》首演之前的十几个小时，拉森离开了人世。

1996年，《吉屋出租》在百老汇首演，它的气质和《歌舞线上》有点相似，具有群像戏的特点，而且同样关注底层小人物。它的表达方式并不复杂，但意义深刻。

作品从圣诞夜开始讲起，描述了7个落魄的年轻艺术家挣扎在美国曼哈顿下城的破败出租房里的生活。戏里的主角都是社会上的边缘人士，比如艾滋病患者、瘾君子、脱衣舞舞女、同性恋、双性恋，还有性别认知障碍患者。尽管生活在一幢出租楼里，但他们是一个有爱的集体，他们和平共处、相扶相助，拥有一种家庭社区的归属感。

《吉屋出租》的主题之一即"寻找人与人的联结"。现实是残酷的，也是不幸和充满苦难的，生活不是仅仅依靠这群年轻人的梦想就可以支撑，但这个剧表达的主题依然是要热爱生活，过好每一天，就像剧里的一首歌曲《只在今天》（*No Day But Today*）唱的，它传达了一个爱的主题，那就是生在困境，但依然要向往光明。

《吉屋出租》里没有明星演员，也没有奢华的舞美和庞大的乐队，它颠

覆了标榜梦幻大制作的百老汇，用现实主义的风格在20世纪90年代重塑音乐剧，这是它一直被人铭记的原因之一。

就像乔纳森·拉森说的："我的音乐没有格式，就像美国人的生活一样，我们只有需要，表达的需要、娱乐的需要。音乐就是我的梦想，它表达了我们这一代美国人的共同梦想，我用音乐来表达对生活的爱。"

乔纳森·拉森的故事鼓舞了整个百老汇，特别是那些依然在艰苦奋斗的渺小的创作者们。《汉密尔顿》的作曲、编剧林-曼纽尔·米兰达（Lin-Manuel Miranda）就曾经撰文致敬乔纳森·拉森，表达了《吉屋出租》对其创作的影响。

直击人心

《吉屋出租》最初是1993年在纽约剧场以工作坊形式出现的。同年4月首演，由于成功后有了名声，才迁入百老汇倪德伦剧院。《吉屋出租》在百老汇一直驻演到2008年，连演12年，一度成为百老汇驻演时间最长的剧目之一。

当年《纽约时报》的评价非常高："这是令人振奋的标志性的摇滚音乐剧，使人看到了美国音乐剧的未来。"《滚石》评论说："《吉屋出租》重新定义了百老汇，是音乐剧的里程碑。"

1996年在百老汇首演后，《吉屋出租》被翻译成不同语言版本，还拿下1996年的普利策奖。能够获得普利策奖，说明这部戏不只具有艺术成就，对社会问题进行了有深度的思考。

《吉屋出租》的独特之处在于它直击人心，没有多余的包装，展现了真实的生活。

《吉屋出租》为什么叫Rent？一开场的歌曲就叫Rent，是"出租、交租"的意思，表达的是年轻人一无所有而且居无定所的状态。全剧开始的时候，主角们住在一个出租房里，面临交房租、被扫地出门的状态。

英文"rent"还有一个词义，就是"撕裂的、破裂的"，在这个故事中，你可以看到所有的角色都被人生的各种意外、疾病、痛苦摧残着，每个人的生活都处于困境中。所以这个标题有两层意思。

《吉屋出租》这个中文翻译，我个人感觉不是很吻合，听上去像一个喜剧，而这部戏并不是喜剧。当然，Rent确实也比较难翻译。

从歌剧《波西米亚人》到音乐剧《吉屋出租》

《吉屋出租》的故事是从歌剧来的。歌剧和话剧的历史比音乐剧更悠久，也经常对音乐剧产生影响。比如音乐剧《西贡小姐》就是根据普契尼歌剧《蝴蝶夫人》改编的；《西区故事》是根据莎士比亚的《罗密欧与朱丽叶》改编的；《狮子王》是根据《哈姆雷特》改编的。《吉屋出租》的灵感源自普契尼的另外一部歌剧《波西米亚人》（*Bohemian*），波西米亚人的原意指豪放的吉卜赛人和颓废的文化人。

什么是波西米亚精神呢？简单说，就是一种超脱于物质之外的纯粹的爱和自由。这是一种高贵的精神，也是一种乌托邦的精神。美国嬉皮士其实也秉持一种波西米亚精神。在《吉屋出租》里，有一首歌《波西米亚生活》（*La Vie Boheme*），就是向波西米亚精神致敬。有心人可能会想到音乐剧《巴黎圣母院》里也有一首称作《波西米亚》的歌曲，这里的"波西米亚"讲的是波西米亚人，但包含了流浪自由的精神，引出了爱斯梅拉达的身世。

虽然说《吉屋出租》的作品灵感来自普契尼的歌剧，但拉森在创作的时候融入了自己的生活经历，甚至可以说它就是乔纳森·拉森的自传式作品。作为一名艺术家，乔纳森·拉森本人也曾在纽约城的出租房过着饥寒交迫的生活。剧中一些场景的设置，比如违法的烧炭炉，放在厨房中央的浴缸，以及没有门房，只能靠往楼下抛钥匙让客人上楼等，都是拉森自己的生活经历。

意大利作曲家普契尼在写歌剧《波西米亚人》的时候，对流浪艺术家的贫困生活有过非常深入的观察。他从米兰音乐学院毕业以后，在因为歌剧《曼侬·莱斯科》（*Manon Lescaut*）成名之前，也过了很长一段贫困的生活，因此他对波西米亚精神是非常认同的。当然，后来普契尼变得很富有，可以说是历史上最富有的音乐家之一，但"如果要去认识一个真正的普契尼，就一定要去看《波西米亚人》"。

作为普契尼 38 岁时的作品，《波西米亚人》几乎是普契尼人生的影子和青春的祭歌。《吉屋出租》的人物设置和情节发展与《波西米亚人》非常接近，同样有一个女主角叫咪咪（Mimi），在《吉屋出租》里咪咪是一个脱衣舞舞女的角色，而在《波西米亚人》里是一个温柔羞涩的绣花女。虽然角色不同，但结局都是相似的，她们都不幸过早离世了。

《吉屋出租》和《波西米亚人》有很多相似的唱段。比如《吉屋出租》里

的罗杰对应的角色是歌剧中的诗人鲁道夫,歌剧里有一段经典的二重唱,就是诗人鲁道夫和咪咪演唱的《冰凉的小手》。他们在黑暗房间的地上寻找蜡烛,然后两人的手就碰到了一起,唱起了《冰凉的小手》,这也是两人初次相见时唱的一首歌曲。这首经典咏叹调在音乐剧里变成了主动求爱的歌曲《点亮我的蜡烛》(Light My Candle)。

群像戏中的各色人物

《吉屋出租》是一个群像戏,与其说它讲述的是一个故事,不如说它呈现的是一群人的生活状态,这与《歌舞线上》是非常相似的。

全剧由摄影师马克手持摄像机拍摄自己生活的纪录片开场,以此引出罗杰等角色。剧中刻画了咪咪和罗杰之间的爱情、科林斯和他的同性恋爱人安琪之间的感情、马克和他的前女友莫琳以及莫琳的现任女友乔安之间的三角关系,还有众人和他们发迹的前室友班尼之间的关系。

罗杰是摇滚歌手,他女友因为患有艾滋病而刚刚离世。这对他的打击很大,也让他害怕其他人进入他的生活。他对人世已没有任何眷恋,唯一的愿望就是写出一首伟大的歌曲,让人们在他死之后能够听到他的声音。

因为罗杰患有艾滋病,所以当他见到咪咪之后心里很挣扎,他不想伤害咪咪,也不想让自己再受伤害,但是他很勇敢。罗杰是一个生活在困惑当中依然希望获得幸福的人。

咪咪是一个内心独立,同时也有脆弱一面的人。她是一个脱衣舞舞女,在罗杰身上看到了父亲的影子,父爱是她缺失的,因此咪咪对罗杰一见钟情,而且主动追求他。咪咪的人生经历曲折坎坷,但活出了人生的能量。最终咪咪唤醒了罗杰的热情,敲开了他的心扉,点燃了罗杰心中的火焰。

安琪是全剧最亮眼的角色。他是一个性别认知障碍者。身为男性,他在剧中大部分时间穿着艳丽的红裙,以女性的装扮出场。他每次出场都载歌载舞,异常热烈兴奋。他和他的恋人科林斯的唱段《我会保护你》(I'll Cover You)是一首经典的情歌。他因为艾滋病去世,这也是剧中最灰暗悲伤的一段。此时,歌曲《我会保护你》再次响起,和前一次形成鲜明对比,引得观众纷纷落泪。去世前,安琪不屑地说:"这个时代很糟糕,但我不相信它还能变得更差。"面对死亡,他没有痛哭流涕,而是微笑地接受,始终是坦然乐观的。

《吉屋出租》中,还有一段复杂的三角关系,乔安起初对摄影师马克抱

有敌意，对莫琳不信任。马克和乔安两人共舞的一曲《莫琳的探戈》(Tango: Maureen)，把他和莫琳的交往比喻为探戈的舞蹈，很精妙。而后面的《接受我或离开我》(Take Me Or Leave Me)是两个女孩争吵的唱段。这个唱段体现了两人爱情的最大特点，就是保持各自的独立性，不愿意被对方改变。歌词中唱道："有很多人喜欢我，但我不一定非你不可。"

后来，乔安被安琪打动，两个人的感情再次升温。乔安、莫琳和安琪之间是摇摆不定的情感。

班尼是剧中唯一一个具有反面色彩的人物。他最早住在简陋的出租楼里，后来攀上了一个富家女，离开出租房，随后又买下了这些人居住的房子。他的出现只有两个场合，一是催房租，一是以免租为诱饵，让大家去阻止莫琳的抗议活动。这个人物完全忘记了他曾经的困境，口口声声地为所有人"画饼"，

却给不出实际的帮助。班尼的冷酷与其他主角的温情，形成了鲜明反差。

《吉屋出租》的舞台布景非常简单，基本由钢筋脚架搭建而成，质感是冰冷的，灯光很多时候也是冷色调，营造出贫民窟的简陋环境。虽然整体基调是苦涩的，但他们的歌唱洋溢着激情。

打造无数音乐剧明星

二十多年间，《吉屋出租》是不用明星的，因为这部戏呈现的是生活在社会底层的人，不适合选择某个大红大紫的明星出演。

这些年来，《吉屋出租》不断起用新人演员，为百老汇培养了大量优秀人才。比如伊迪娜·门泽尔（Idina Menzel）、尼尔·帕特里克·哈里斯（Neil Patrick Harris）、艾伦·特维特（Aaron Tveit）等，这些人在百老汇现在都是明星演员，而他们当年就是在《吉屋出租》中找到了人生中的第一个音乐剧角色。

《吉屋出租》获得了成功，考虑到这部戏是为生活落魄的年轻人而创作的，他们革命性地推出了"Rush Tickets"（开演前销售前排折扣票）政策。也就是说，高价位的票在开演前会打折销售，此举正是为了让更多年轻人有能力购买人生中的第一张演出票，这个政策也被带到巡演的各个城市。

此前百老汇的"Rush Tickets"只开放二层或三层偏远的位置，也就是视野较差的票，但《吉屋出租》成为一个变革者，它希望那些买不起高票价的年轻人也有机会买到比较好的位置。"Rush Tickets"这种公益行为对今天的百老汇的票价设定产生了很大的影响。

《吉屋出租》在纽约获得成功不令人意外，因为纽约这个大杂烩城市拥有大量的边缘人群，这些边缘人群都能在《吉屋出租》中找到共鸣。

如今《吉屋出租》已经上演28年了，很多当年的观众成了父母，带着他们的孩子来观看这部剧。《吉屋出租》甚至有了自己"粉丝"的昵称，"rent-head"。这个称呼一开始是指在倪德伦剧院外露营过夜、购买低价折扣票的"粉丝"，后来用来泛指所有痴迷《吉屋出租》的人。

曲入我心

《吉屋出租》的歌曲很多,共有43首,其中不少歌值得回味。这部剧的音乐比较丰富,综合运用了摇滚、探戈、民谣、蓝调等不同的流行音乐风格,其中最多的还是摇滚乐。

主题曲《爱的季节》(*Seasons of Love*)是最广为人知的。还有一首歌叫《改天再说》(*Another Day*),这是咪咪劝罗杰打破心中壁垒的歌曲。歌词唱道,"别再推脱,没有别的办法,我们只有抓住今天",表达的是要分分秒秒地享受生活,而这正是波西米亚人的人生观,也就是我们常说的"活在当下"。

《波西米亚生活》(*La Vie Boheme*)也是剧中的一首大歌,这首歌被不少的"粉丝"戏称为"小黄歌",歌里毫不避讳地提到了各种各样饱受争议的边缘人群,而且以非常正面的态度看待这些被世俗认为伤风败俗的行为。整首歌的气氛热烈、畅快。

Into the Woods

22

《拜访森林》
讲哲理最精辟的音乐剧

剧目简介
1987年11月5日首演于纽约百老汇马丁·贝克剧院

作曲、作词：斯蒂芬·桑德海姆（Stephen Sondheim）
编　剧：詹姆斯·勒派（James Lapine）、斯蒂芬·桑德海姆（Stephen Sondheim）
导　演：詹姆斯·勒派（James Lapine）

剧情梗概

很久以前，一对因受到诅咒而不孕不育的面包师夫妇为了得到一个孩子而答应了巫婆的要求，到森林里收集物品，以解除巫婆受到的诅咒。在森林里，他们遇见了卖奶牛的杰克、看望外婆的小红帽、住在高塔上的长发公主，以及梦想嫁给王子的灰姑娘。经过千方百计、不择手段的努力，面包师夫妇终于找齐了女巫要的东西，每个人也都满足了自己的愿望。众人过上了他们曾经梦寐以求的生活后，却发现了新的烦恼。最后剩下的人陷入了争吵和互相指责，他们发现了各自的不幸，最后认清现实，齐心协力打败了女巨人，同时也付出了家园被毁、爱人离世的惨痛代价。幸存的几个人决定重新生活在一起，像家人一样相互扶持和照顾。在经历了这么多故事之后，面包师给儿子讲起了一个童话故事：从前在一个遥远的王国住着一个少女、一个悲伤的年轻人、没有孩子的面包师和他的妻子。这一段话，就像全剧一开始的故事讲述者所做的那样，仿佛又进入一个新的轮回。

获奖情况

1988年获得托尼奖最佳编剧、最佳作曲、最佳女主角等奖项，并获得托尼奖最佳复排音乐剧奖。

《拜访森林》是一部非常有哲理的音乐剧,它由伟大的音乐剧词曲作者斯蒂芬·桑德海姆创作。桑德海姆的作品普遍具有哲理性,并开创了一个新的音乐剧流派——概念音乐剧。

斯蒂芬·桑德海姆成名很早,1956年他就参与了音乐剧《西区故事》的创作,与当时一线音乐剧大咖合作,对他的成长至关重要。

但当时斯蒂芬·桑德海姆人微言轻,在《西区故事》里并没有展现出他的个人风格。后来,他的许多作品成为音乐剧历史上的代表作,比如《拜访森林》、《伙伴们》(Company)、《富丽秀》、《理发师陶德》(Sweeney Todd),他开创了概念音乐剧(Concept Musical)的新流派,被称为"概念音乐剧之父"。

概念音乐剧

与概念音乐剧相对的,是前面提到的叙事音乐剧。英美音乐剧的主流属于叙事音乐剧,这类音乐剧大致按照故事的先后顺序(也包括倒叙),以情节发展和人物塑造来对应音乐的创作和叙事。

而概念音乐剧摆脱了单一、线性的叙事方式,以一个或者多个概念和主题为核心,让许多零散、破碎的故事线索围绕着一个概念展开。

如果说叙事音乐剧像小说的话,那么概念音乐剧就像散文。散文的特点是形散而神不散。如果说叙事音乐剧对应的文学作品是《白鹿原》或者《安娜·卡列尼娜》,那么概念音乐剧就有点像沈从文的《边城》或者普鲁斯特的《追忆似水年华》,它们追求的是独特的故事风格和韵味,以及它的主题思想,而不是简单地落在故事的叙事层面上。

两种音乐剧出发点不同，创作方式也完全不同。斯蒂芬·桑德海姆的音乐更像是一种氛围音乐，不喧宾夺主，甚至有时候会让你忽略音乐的存在，而这恰恰是他所追求的，因为他希望音乐是融在故事里的，不要太出挑，他害怕音乐的出挑会破坏戏剧的整体性。当时，这样的创作理念很难找到合适的创作伙伴，桑德海姆基本上独自承担了词和曲的创作。

桑德海姆的音乐显然并不属于传统意义上所谓好听的音乐，比较少所谓的大歌或者特别优美的旋律，也没有刻意地在戏剧中讨观众的掌声。他的音乐连贯性非常强，他所追求的是一种氛围式的、简单的音乐，与故事和人

物的状态融为一体。因此他的音乐听上去有时像流水一样缓缓流出，包含了巨大的信息量，而且他的歌词大多是第三方视角，还会配备旁观的叙述者（narrator）的角色。

斯蒂芬·桑德海姆的音乐剧是最难翻译成中文的音乐剧类型。中文有四声，放在旋律中很容易造成语义的误解，而斯蒂芬·桑德海姆音乐的节奏往往非常快，音调又平稳，因此不太适合翻译成中文。做桑德海姆的音乐剧肯定是需要配现场字幕的，不然观众很可能看不懂。又因为他的音乐剧歌词信息量密集，即便观众看字幕估计也应接不暇了。因此，从语言上，斯蒂芬·桑德海姆的大多数音乐剧并不适合做中文版，这是有点可惜的，但他的原版都非常好看，我个人非常喜欢他的音乐剧。

韦伯VS桑德海姆："分庭抗礼"的音乐剧巨匠

如果拿同时期的英国和美国比较，我们会发现有两个人物可以说是相映生辉的。近代以来，英国最有成就的音乐剧作曲家就是韦伯，而美国可以跟韦伯分庭抗礼的就是斯蒂芬·桑德海姆。

相对而言，韦伯属于主流作曲家，往往写大题材，相当于一个畅销书作家。而斯蒂芬·桑德海姆属于风格化的作家，他追求的是内涵和寓意，但他会有一批"死忠粉"。如果说韦伯相当于斯皮尔伯格这类大片导演，那么斯蒂芬·桑德海姆就是伍迪·艾伦这类风格化的艺术片导演。

韦伯和桑德海姆的私交很好，可以说是相互欣赏，但他们各走各的路。在著名制作人卡麦隆·麦金托什从业30周年的音乐会上，两个人还四手联弹，韦伯弹奏的是《剧院魅影》中的《夜之乐章》，而斯蒂芬·桑德海姆选取了他的音乐剧《小夜曲》里的歌曲《叫小丑进来》(Send in the Clowns)。他们将两个旋律拼在一起，还重新改编了歌词，用来调侃卡麦隆·麦金托什。

有意思的是，1988年托尼奖评选的时候，韦伯的《剧院魅影》和斯蒂芬·桑德海姆的《拜访森林》同场较量。最后证明《剧院魅影》是商业上最为成功的音乐剧之一，而《拜访森林》一点也不示弱，拿下了托尼奖中代表音乐剧创作灵魂的"最佳作曲""最佳作词"和"最佳编剧"的奖项。

斯蒂芬·桑德海姆的一生始终特立独行，难能可贵的是他一直在自我反省，没有被市场牵着走。《拜访森林》之前，他有过《富丽秀》这样在商业上巨大失败的作品，但《拜访森林》成功之后，他又有了新的烦恼，因为他

担心商业化的状态会砸了自己特立独行的招牌。1990年年底，桑德海姆与约翰·魏德曼（John Weidman，美国剧作家）合作了新剧《刺客》（Assassins），在海湾战争问题上和美国的主旋律唱反调。

也许正是由于斯蒂芬·桑德海姆的特立独行，他在艺术上才能取得如此高的成就，成为开创音乐剧新流派的一代宗师。

第一幕：一个成人才能看懂的童话

《拜访森林》延续了斯蒂芬·桑德海姆一贯的风格，就是对一见钟情和终成眷属的标准童话模式的反叛。看似是一个童话，其实只有大人能够真正看懂。这部戏讲述了关于成长与人生的主题，不只是让人去感受，更让人去思考，但不是以说教的方式。

传统的童话，往往受众年龄较小，通常有两个特点，一个是结局完满，另一个是追求纯真和唯美。而《拜访森林》的特点是：第一，对原本看来完满的结局进行了巨大的反转；第二，有意采取破坏意境的表演方式，让各种角色以丑角的形象出现。斯蒂芬·桑德海姆总在用各种方式告诉观众：一切并不是你以为的样子。他以传统童话为背景，讲述的却是一个不折不扣的反童话故事。

因为故事很长，线索也很多，我就挑几点简述一下。像所有童话一样，故事发生在很久以前，一对因受到诅咒而不孕不育的面包师夫妇，应巫婆的要求到森林里去收集物品，以此解除诅咒。故事以此为线索，把一些人们耳熟能详的童话角色融入了这个故事里，包括"小红帽""杰克与魔豆""莴苣姑娘"和"灰姑娘"。熟悉的人一听就知道，这些人物都来自格林童话。巫婆要求面包师收集四样物品：像血一样红的披风，这是《小红帽》的披风；像奶一样白的奶牛，这是《杰克与魔豆》的奶牛；像玉米一样金黄的头发，这是《莴苣姑娘》的头发；像黄金一样纯净的鞋子，这是《灰姑娘》里的鞋子。

一开场，灰姑娘因为遭受继母的排斥，不能参加舞会，她很落寞，就找到了母亲墓地边上的那棵榛树。她向榛树讲述了自己的愿望，同时也说自己一直按照母亲的要求做个好孩子，但为什么生活还是那么糟糕。母亲墓前的榛树代表的是母亲的灵魂。榛树问了一连串的问题，比如：你想许什么愿？你确定你许的愿是你想要的吗？最后榛树说："如果你确定你想要这个愿望，那你就许愿吧。"灰姑娘没有多加思考，她许愿要银子和金子做成的漂亮的衣

服和舞鞋。

榛树帮助灰姑娘实现了她的愿望,她可以去参加国王的舞会了。而这个故事中任何一个细节都是伏笔。榛树在问她是否确定自己许的愿的时候,也就暗示了这个愿望可能带来一些意想不到的后果,并不是愿望实现了就会有好的结果。

接下来,几条线索汇集到了一起。第一幕的结尾跟童话的完满结局基本是一样的:杰克杀死了巨人,获得了财富,跟母亲过上了富足的生活;小红帽被面包师从大灰狼的肚子中救出;芮苣姑娘和灰姑娘分别幸福地和王子生活在了一起;而面包师夫妇则拥有了自己的孩子。就像童话的美满大结局一样,所有人都高唱着"happily ever after",幸福地生活在一起了。

第二幕:打碎童话滤镜,暴露隐藏的现实

但是故事的寓意在第二幕才到来。旁白先生在第二幕开始讲道:"很久以后……尽管童话里的人物们已经过上了他们曾经梦寐以求的生活,但因为他们有了新的烦恼,因此还在继续许愿。"

比如，婚姻幸福的灰姑娘又想赞助更多的舞会；拥有了数不清财富的杰克又想重新回到天上去冒险；而抱着孩子的面包师夫妇想要更宽敞的房间。虽然他们知道现在的生活是幸福的，人应该知足，但当所有人为生活感到满意的时候，总有人会搞点事情，而真正的故事才刚开始。可以说整个戏的深刻性全部来自第二幕，第一幕只是第二幕的铺垫。

第二幕发生了什么呢？首先是女巨人来了。在第一幕里，杰克顺着豌豆爬到天庭以后，获得了巨大财富。女巨人一开始对他是很好的，但在杰克离开天庭的时候，男巨人跟了下来，他因为杰克砍断了豆茎摔死，因此善良的女巨人决定复仇。

与此同时，其他人也都有各自的问题：灰姑娘想去看看母亲的墓地是否毁坏严重；面包师夫妇要保护孩子；小红帽想看看森林里的外婆怎么样了；女巫、杰克的母亲、灰姑娘的继母和姐姐、王子和侍从等，所有人都出于各自的目的再一次走进了森林。

下到凡间的女巨人命令众人把杰克交出来，不然就踩死每个人。众人不想眼睁睁地看着杰克送死，但是他们又对女巨人的命令毫无反抗能力。小红帽的奶奶阴差阳错地被女巨人杀死了，杰克的母亲被灰姑娘的管家杀死了，旁白先生也死了，而灰姑娘的王子勾引了面包师的妻子，两个王子后来又分别移情别恋地爱上了白雪公主和睡美人。最后，只剩下灰姑娘、杰克、小红帽和面包师，以及面包师还在襁褓中的孩子一起对抗女巨人。这一群曾经幸福的人陷入了争吵和互相指责中。

他们也发现了各自的不幸：灰姑娘发现了王子的不忠；杰克得知了母亲去世的消息；小红帽的母亲和外婆也都死去，小红帽成为无人照顾的孤儿；面包师的房屋被毁，他的妻子离世，留下了一个不知道该怎么照顾的婴儿。这些不幸比童话一开始他们的处境更加悲惨。直到最后，他们认清了现实，齐心协力打败了女巨人，但为此付出了惨痛的代价：家园被毁，爱人离世，留给他们的是无尽的悲伤。

如果我们用一句话来概括这部剧的第二幕，那就是打碎了童话的滤镜，暴露了隐藏的现实。

在第一幕里，森林是理想的化身，一切波折都会在森林中平息，一切错误都会被原谅，所有人都能过上幸福快乐的生活。而在第二幕里，森林成了现实的写照，过去所有犯下的错都要付出代价。曾经你侬我侬的爱人也会翻

脸，而无辜的人也可能被牵连甚至死亡。

由于第二幕的残酷，《拜访森林》的青少年版删除了很多内容。但这部戏其实是个非常有哲理的成人童话，如果把第二幕的残酷内容都删去的话，它就变成了一个普通的儿童剧。

曲入我心

第一首是《走进森林》(*Into the Woods*)。这是全剧的第一首歌，四个童话故事中的主人公一起走进森林，也预示着森林里的机遇和风险就如同人生一样。歌词里唱道："Into the woods, without regret, The choice is made, The task is set, Into the woods, but not forgetting why I'm on the journey."（"走进森林，不要后悔，选择已做出，任务已设定。走进森林，但别忘了为什么旅行。"）这是一首非常具有概念音乐剧风格的歌曲，听上去像在碎碎念，但信息量很大，采用的是第三方视角。

其实回头看，这首歌揭示出了全剧的寓意。桑德海姆的戏就是这样，由一个中心思想统领全部的线索和歌曲，等你看完全剧以后，就会发现非常耐人寻味，值得反复观看，每次看都有新的体会。

第二首是《没有人会孤单》(*No One Is Alone*)。这首歌是在第二幕快结束的时候，女巨人来复仇，死的死，伤的伤，最后只剩下了灰姑娘、杰克、小红帽和面包师对抗女巨人。他们不得不面对生活的真相，也反省了自己的错误。此时甩了王子的灰姑娘开始安慰失去了外婆的小红帽，而失去了妻子的面包师也开始安慰失去了母亲的杰克。

歌词里唱道："当你走进森林要学会勇敢，女巫没有错，巨人没有错，只是你自己要如何选择。只要记得有人对你关怀，有人会离开，森林让你明白失望也存在。我们的世界有好也有坏，黑夜总会过去，生命会精彩，我们一定要相信你不会孤单，我在你身边。"

最后一首是《孩子会听》(*Children Will Listen*)，这是剧尾的一首歌，也是剧中少有的一首大歌。桑德海姆很少有这样流传甚广的歌曲，这就说明概念音乐剧的音乐风格是桑德海姆的追求，而不是一种被动的选择。从这首歌也可以看出，桑德海姆写流行大歌是没有问题的。

这首歌流传最广的音乐剧版本是著名的音乐剧演员伯娜黛特·皮特丝

（Bernadette Peters）演唱的，但我个人倒喜欢流行歌星芭芭拉·史翠珊（Barbra Streisand）的版本，更有个性。

《没有人会孤单》已经把故事寓意讲得比较明白了，而《孩子会听》其实是在进一步告诫大人，不仅要对自己负责，也要对孩子负责。

纵观全剧，问题都来自各种亲子关系：一是杰克和母亲，母亲很精明，也很疼爱杰克，但又掌控着杰克；二是灰姑娘和继母，继母很恶毒，处处刁难灰姑娘；三是莴苣姑娘和女巫，剧中称莴苣姑娘是女巫作为惩罚偷来的一个孩子，但是根据剧中的暗示，莴苣姑娘也许是女巫和面包师父亲的私生女。女巫其实是爱着莴苣姑娘的，也因此把她囚禁在高塔里。

这三对亲子关系的共同点都是父母对子女的绝对控制。这三个孩子也表现出了各自的性格缺陷：杰克很愚钝，因为他一直被管束，缺乏自我意识，什么都听妈妈的；灰姑娘极度渴望爱，因为她从小就缺爱；莴苣姑娘则不计后果地想要逃离母亲营造的环境，因为女巫的压迫实在是太厉害了，压迫之下必有反弹；面包师对孩子的态度也值得玩味，他一开始放弃要孩子，后来发泄对命运的不满和怨恨之后，决定接受孩子。而在经历了这一切以后，幸存者的生活也因为面包师襁褓中的孩子而有了新的进展。所以，这部戏表达了孩子就是未来的主题，这个主题就落在这首《孩子会听》中。

Spring Awakening

23

《春之觉醒》
叛逆与诗意共同绽放

剧目简介
2006年12月10日首演于纽约百老汇欧根·奥尼尔剧场

作　曲：邓肯·舍克（Duncan Sheik）
作词、编剧：斯蒂芬·萨特尔（Steven Sater）
导　演：迈克尔·梅耶尔（Michael Mayer）

剧情梗概

故事讲述了一个班级的年轻人，以温德拉（Wendla）和梅尔吉奥（Melchior）两人的情感主线表达学校和家庭压抑、保守、腐朽的环境。温德拉的妈妈没有给温德拉进行性教育，间接导致了温德拉无知地投入感情之后怀孕。梅尔吉奥则是一个追求独立意志和科学精神的青年，聪明，同时也被环境压抑。而他的好朋友莫里茨（Moritz）读书不好，会做春梦，压力很大，也有点神经质，因被强制留级而自杀。故事也讲述了班级里其他同学的故事，有同性之间的爱，也有一些机会主义者等。温德拉的妈妈发现温德拉怀孕以后，把她带到了一个非法堕胎的地方，温德拉因此不幸身亡。梅尔吉奥遭遇了好友的离世后想要轻生。但是在最后一刻，温德拉和莫里茨的歌声从墓地飘了出来，支持想要自杀的梅尔吉奥继续生活下去。全剧时而柔和，时而激烈，笼罩在一种如梦的质感当中，是19世纪末德国青少年青春期生存状态的缩影。

获奖情况

第61届托尼奖，一举夺得包括最佳音乐剧、最佳音乐剧剧本、最佳音乐、最佳音乐剧男配角等在内的8项大奖；获得格莱美最佳音乐剧专辑奖。

《春之觉醒》最初并非音乐剧，而是德国剧作家弗兰克·魏德金（Frank Wedekind，1864—1918）于1891年创作的话剧剧本，它的副标题是："一个关于孩子们的悲剧"。剧情讲述了19世纪末德国在压抑刻板、观念保守的环境之下，一群青少年经历青春期的迷茫和躁动，引发对身体本源探索的故事。

当时，由于露骨的描写和强烈的批判性，这部作品一度被禁止搬上舞台。直到15年后的1906年，才得以在德国首演。1917年，话剧《春之觉醒》试图在纽约上演，虽然被认为具有一定的教育意义，但是依然因为过于出格而被法庭认为不适合公演。

1963年，时任英国国家剧院艺术总监的劳伦斯·奥利弗（Laurence Olivier，1907—1989）提出上演《春之觉醒》的无删减版本，遭到剧院董事会的反对，据说这位大名鼎鼎的戏剧界人物为此还差点与董事会决裂。

19世纪末德国青少年生存状态的缩影

《春之觉醒》讲述的是一个班级的年轻人，以温德拉和梅尔吉奥两人的情感主线映射出学校和家庭压抑、保守、腐朽的环境。全剧的歌词与音乐气质时而柔和、时而激烈，始终笼罩在一种如梦的质感当中。

剧作家魏德金在100多年前写下这样的悲剧故事，其实源于他自身的真实经历。就像剧中的莫里茨一样，魏德金本人就被强制留级一年，在16岁时差点自杀，而他的几位同学也有先后自尽的经历。

可以说，《春之觉醒》是19世纪末德国青少年青春期生存状态的一个缩影。很难相信这是100年前的创作，因为这个故事放在今天也毫不过时。

作为一个如今依然知名的音乐剧,《春之觉醒》没有像许多百老汇大戏一样走"高大上"的路线。导演迈克尔·梅耶尔用了7年时间,通过工作坊音乐会不断地打磨、修改剧本,直至2006年5月,在外百老汇的亚特兰大剧院开演,《春之觉醒》迅速成功,在同年秋天搬上百老汇。

2006年,《春之觉醒》一举拿下舞台艺术的最高奖——托尼奖的8项大奖,而且囊括最重要的几个奖项,比如"最佳作词""最佳作曲""最佳剧本",成为当年最大赢家。《春之觉醒》还获得4项纽约剧评人奖,它的音乐专辑获得了格莱美奖。音乐剧的音乐专辑有天生的戏剧属性,很少能获得纯音乐类的奖项,但《春之觉醒》却能获得这一殊荣,足以证明它拥有独立且独特的音乐品质。

2015年秋,百老汇破天荒地推出了《春之觉醒》的手语复排版,邀请了聋哑演员以手语表演。这样独特的演绎方式是为照顾聋哑观众看戏,更重要的是,《春之觉醒》的歌曲其实都是一种内心独白,除了角色自己,只有观众才能听到。手语传递了只有观众才可以理解的心声,暗合了故事中人和人之间的压抑状态,以及无法言说的、有些黑暗的时代。

《春之觉醒》是关于青春的音乐剧,也是很多年轻演员的试金石,就像《歌舞线上》和《吉屋出租》一样,这部戏也是培养青年演员的代表作之一。

据了解,《春之觉醒》也是目前中国大学生里自发演出最多的一部音乐剧之一,深受年轻观众的喜爱。

时代背景:工业革命、女权运动、候鸟运动

《春之觉醒》的故事发生在19世纪末,它有三个时代背景。

第一,德国像许多欧洲国家一样完成了工业革命。伴随着科技水平的提高,比如电报、电话、电灯、汽车、火车、飞机等都逐渐进入了人们的生活。但与此同时,工业化和城市化也给德国带来了不小的社会问题,就像我们看的卓别林的电影《摩登时代》中一样,高度发达的社会分工让每个人都成为一个小螺丝钉,完全没有了自由。

在《春之觉醒》里,当男女主人公第一次在树林里相遇时,他们就谈起了自己对工业发展和对工人压迫问题的思考。

第二,"女权运动"和"候鸟运动"。在19世纪的德国社会变革中,女权运动是一个不可避免的话题。长期受到封建压迫、不得不依赖丈夫的妇女们

开始发出声音，联合成立组织，呼吁取缔婚姻，追求自由，包括精神自由和身体自由。

而除了女性群体之外，青少年也是社会运动的先锋。19世纪末20世纪初，有一群青年学生发起了"候鸟运动"，表现为自由游走，其宗旨就是"反对学校教育、崇尚自然，反对工业化和现代化"。该运动迅速风靡了整个德语世界。这场运动表现了学生对于自由，特别是思想自由的追求。

第三，冲击与革新。在传统社会里，无论是政治领域还是社会领域，德国的农村始终支配着城市，居于主导地位。而工业革命的城市化进程促使现代化社会在德国形成，打破了固有的城乡关系。乡村地区的德国人固守了多年的价值体系和生活方式，面临着巨大的挑战。

弗兰克·魏德金把《春之觉醒》的人物放在了德国乡村的环境中，而魏德金本人的出生地慕尼黑，当时是一个先进思想不断涌现的城市，面临着新旧交替的各种裂变和压抑。

下河迷仓的《春之觉醒》

回想我第一次现场观看音乐剧《春之觉醒》，大约是在2010年6月的一天，地点并不是在高大上的纽约百老汇和伦敦西区，而是在上海一个叫"下河迷仓"的地方。

下河迷仓是一家由老式厂房改建而来的私人运营的剧场，从马路的入口拐进去，要拐好几个弯才能找到。它的剧场座位也很少，不足200座，所以看戏的时候过道上也常常挤满人。

当年的下河迷仓很热闹，每个周末都有演出，沪上年轻的戏剧人和爱好戏剧的人从四面八方聚拢过来，聊戏、排戏、演戏，大家一起品戏，而且票是免费的，所以当年的下河迷仓很有乌托邦的味道。如今下河迷仓早就不复存在了，随之逝去的还有当时的年轻人对于上海民间戏剧生态的期待。

当时看《春之觉醒》的时候，我就觉得这部戏和下河迷仓之间暗含着诸多共通的气质，比如幽暗、神秘、青春、独特和理想。当时是由上海外国语学院音乐剧社演出，虽然表演比较粗糙，空间也局促，舞美简陋，但观众不知不觉就被感染了。剧中那些年轻人的理想、青涩、压抑、好奇、迷茫、冲动的气质，恰恰就是青年大学生们不需掩饰就有的状态，或者说，是想掩饰也掩饰不了的。

可以说，演《春之觉醒》这样的戏，演技只是一方面，更重要的是，这就是一部属于年轻人的戏。真诚与真实，比什么都更打动人。

音乐剧版和话剧版的区别

《春之觉醒》的音乐剧版和话剧版有什么差异呢？首先，音乐剧版的诞生比话剧版晚了整整100年。相比话剧而言，百年后改编的音乐剧没有话剧那么阴暗，也没有那么绝情，特别是对于结尾的处理，走向了明媚和升华，这是与话剧大相径庭的。

此外，音乐剧中男女主角品尝禁果更多是因为爱的相互吸引，而在话剧里温德拉是被迫的，甚至可以说是被梅尔吉奥强奸的；还有话剧里梅尔吉奥作为一个彻底的无神论和科学主义者，他究竟是把恋爱和性爱当作一种实验，来换取更多的人生体验，还是对温德拉真诚单纯的爱，也是值得怀疑的。但在音乐剧版里显然是真诚的爱。

除此之外，在话剧里，梅尔吉奥并没有给温德拉写过信，温德拉也没有出现在墓地里，莫里茨作为男主角梅尔吉奥最好的朋友，他在墓地里不是劝

梅尔吉奥活下去，而是劝他自杀。种种的差异显示出，改编后的音乐剧，特别是对男主角梅尔吉奥的角色设计，更符合人性对美好愿望的普遍追求，也为更大范围的观众所接受。

曲入我心

《春之觉醒》的音乐与众不同，不像百老汇的作品。作曲邓肯·舍克说，他没有想过《春之觉醒》这样风格的戏竟然会成为一部家喻户晓的音乐剧。

《春之觉醒》虽然使用的是以摇滚为主的流行音乐语汇，但它呈现的质感非常独特，是飘逸的、如梦境一般、完全不同于百老汇叙事音乐剧的传统。它没有所谓的主题歌，也没有惯常用的主导音乐动机在剧中反复出现。全剧的音乐风格虽然很统一，但是没有一首歌相似，属于形散而神不散，颇有东方气质，也很像法国作品。可以说，《春之觉醒》属于另一种概念音乐剧的范畴，只是和同为概念音乐剧的斯蒂芬·桑德海姆的音乐相比，《春之觉醒》的音乐与歌词更不注重逻辑，但是更美，也更富有诗意。

我在很多年前翻译歌词的时候，便能感受到它朦胧的语义，表达了很多潜台词，隐隐约约夹杂着无可名状的情感和隐喻。也正因为此，我们最初做中文版时，并没有完全中国化，而是采用了中文对白、英文演唱的方式。

比如歌曲《触摸我》（*Touch Me*），其实表达的是男主角梅尔吉奥的某种性幻想，但它的表达非常美，一点都不低俗。

歌词是：

Where I go, when I go there,

No more memory anymore

Only drifting on some ship

The wind that whispers, of the distance, to Shore……

（当我在那儿，那个时候／一个没有记忆的地方／在小船上漂浮／听远方的风，向岸边，轻诉……）

另外一首歌是男女主角梅尔吉奥与温德拉双手第一次触碰以后，他们的心灵和身体开始觉醒，女孩和男孩唱道：

O, I'm gonna be wounded

O, I'm gonna be your wound

O, I'm gonna bruise you

O, you're gonna be my bruise

（噢，我会受伤/噢，我会是你的伤/噢，我会留下痛/噢，你会是我的痛）

除此之外，莫里茨自杀以后，大家在葬礼上唱起了《被留下的》（*Left Behind*）。歌词中虽有无尽的遗憾，但没有歇斯底里的痛苦，也没有浮于表面的形容词。

A shadow passed, a shadow passed,

yearning, yearning

For the fool it called a home…

（灵魂飘过，飘过/渴望着，渴望着/回到那不属于自己的躯壳）

故事的最后，男主角梅尔吉奥面对好友莫里茨的离开，以及他最爱的恋人温德拉的逝去，他不想再活下去了。但此时如有神助一般，温德拉和莫里茨从坟墓中走出来，拉住了他想自杀的手，最终让梅尔吉奥选择坚定而独立地继续活在黑暗的人世间。

所有人此时齐唱道：

And All Shall Fade

the Flowers of Spring

the World and all the Sorrows

at the heart of everything

but still it stays

the butterfly sings

and opens purple summer

with a flutter of its wings…

（一切都会凋零/如春天的花朵/这大千世界，百千痛苦/凝结在万物的中心/但它会停留/如蝴蝶歌唱/用扇动的羽翼开启紫色的夏日……）

这是最后一首歌《紫色夏天之歌》（*The Song of Purple Summer*）。按理说，此刻应该是一个悲伤黯淡的画面，歌曲却是如此安静与祥和。其实这首歌在试图告诉我们，世间一切的爱恨恩怨如同四季轮回一般。这种超脱感将看似悲剧的结尾做了一个极好的升华和转化。

《春之觉醒》展现了一段异常残酷的青春，而音乐剧以它特有的诗意气质，举重若轻地处理了这个坚硬而锐利的题材，呈现出一种独特而飘逸的气质。

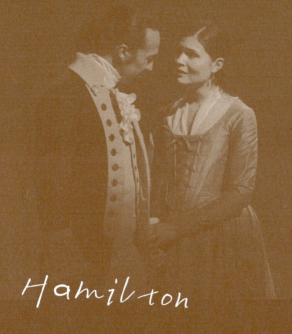

24

《汉密尔顿》
当嘻哈乐进入上流社会

剧目简介

2015年2月于纽约外百老汇首演

2015年8月6日正式首演于百老汇理查德·罗杰斯剧院

作曲、作词、编剧：林－曼纽尔·米兰达（Lin-Manuel Miranda）

编　舞：安迪·布兰肯鲁勒（Andy Blankenbuehler）

导　演：托马斯·凯尔（Thomas Kail）

剧情梗概

亚历山大·汉密尔顿是美国的开国元勋之一，也是美国的第一任财政部长。他于1755年出生在加勒比海的小岛，9岁时被父亲抛弃，12岁时母亲病故，接着收养他的表亲又自杀身亡；到了13岁，汉密尔顿孤身一人，成为无亲无故、一无所有的孤儿。他在苦难的环境下努力地求知、学习，18岁时来到纽约，凭借自己的努力考上了哥伦比亚大学，在乱世中建功立业。最终通过努力奋斗，汉密尔顿爬上了政治金字塔的顶端，成为美国开国的"国父"之一。汉密尔顿的奋斗史，也是美国历史的缩影，而他戏剧性的一生也是美国梦的体现。

获奖情况

获2016年第70届托尼奖最佳音乐剧、最佳导演、最佳男主角、最佳女配角、最佳男配角、最佳原创音乐、最佳剧本、最佳编曲、最佳编舞、最佳服装设计、最佳灯光设计11项奖项。2016年第58届格莱美奖最佳音乐剧专辑奖，2016年第100届普利策戏剧奖。2018年获得劳伦斯·奥利弗奖的最佳音效设计、最佳灯光、最佳戏剧编舞、最佳男配角、最佳新音乐剧、最佳男主角，以及音乐杰出成就奖。

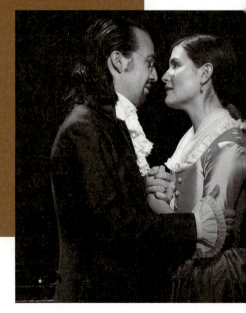

近些年来百老汇最火爆的一部音乐剧，我想应该非《汉密尔顿》莫属。在百老汇，这部戏可谓真正的一票难求，《纽约时报》甚至戏称："这部戏值得你抵押房子来换一张票去看。"

从2015年首演至今，它依然要提前几个月订票，黄牛甚至把票价炒到一两千美元一张。

如果把《汉密尔顿》在百老汇的票房成绩与《剧院魅影》和《狮子王》这些演了几十年的音乐剧做一个对比，可以看到《汉密尔顿》只需要一半的演出时长就可以超越后者的票房。也就是说，按这个趋势，《汉密尔顿》不仅将成为百老汇最赚钱的音乐剧，也将成为百老汇历史上票房成绩最高的音乐剧！

汉密尔顿是谁？

《汉密尔顿》2015年2月于纽约外百老汇首演，同年8月进驻百老汇的理查德·罗杰斯剧院，一举获得破纪录的16项托尼奖提名——托尼奖的奖项设置一共16项，它获得了全部提名！最终这部剧收获了包括"最佳音乐剧"在内的11项奖项。与此同时，《汉密尔顿》还获得格莱美音乐奖和普利策戏剧奖。这样的影响力已经不只在音乐剧界，而完全成为一个出圈的文化现象。

《汉密尔顿》的伦敦西区版本2019年首演，也是一票难求。但在对黄牛的管控上，伦敦西区吸取了百老汇的经验，采用了实名制。据说只有不到5%的票流到了黑市上，而在百老汇，至少有一半的票流向了黄牛市场，甚至很多

黄牛靠着倒卖这部戏发家。澳大利亚版和德国版的《汉密尔顿》也已在2021年首演。据悉，德国版反响一般，匆匆演了半年就停了，而澳大利亚版演了2年之后便开始了在亚太区的巡演。

那么，汉密尔顿到底是谁呢？你拿一张10美元的纸币，上面的那个人就是汉密尔顿。他是美国的开国元勋，第一任财政大臣，这部戏就是关于他的一生。

1755年，汉密尔顿出生在加勒比的小岛上。他的母亲和他的父亲生活在一起之前离过婚，因为之前离婚的附加条款规定，汉密尔顿的母亲不能再婚，因此汉密尔顿是一个私生子。

9岁时，汉密尔顿的父亲还是抛弃了他们母子；12岁时，他的母亲死于疾病，收养他的表亲又自杀身亡；13岁时，汉密尔顿成为孤儿。

但汉密尔顿天资极好，在这样的困难环境下，他依然求知若渴，他很会写文章，后来加勒比的岛民凑钱送他去大陆学习，也就是北美殖民地，从此汉密尔顿再也没有回到家乡的小岛上，而是到了远方，去建设一个新的国家。

18岁的汉密尔顿来到纽约，凭借自己的努力考上了哥伦比亚大学，在乱世中建功立业，爬上了政治金字塔的顶端，成为美国的"国父"之一。

汉密尔顿的奋斗史，可谓美国建国史的缩影，他戏剧性的一生完完全全就是美国梦的体现。因此《汉密尔顿》也有一个副标题，叫作"一部关于美国人的音乐剧"（*An American Musical*），带有鲜明的美国精神和价值观。

剧中，汉密尔顿说："我就像我的国家一样，年轻、好斗、充满渴望。"汉密尔顿的一生充满了戏剧性。他反对决斗，但他的长子和自己却死于决斗；他婚内出轨，但为了证明他作为财务大臣的清白，却一五一十地坦白婚外情，并且出书说明这段感情；他树敌众多，但好在华盛顿总统一直在背后支持着他；他从未受过系统的经济学教育，却一手打造了美国的财务体系，并延续至今。

音乐剧《汉密尔顿》的诞生

《汉密尔顿》的编剧、作曲、作词是同一个人：林-曼纽尔·米兰达，他被粉丝称为林漫威，简称LMM。LMM 20多岁时就获得了托尼奖，是一个擅长写作嘻哈音乐的作曲家，而他本人是一个拉丁裔的第二代移民，也就是新美国人。《汉密尔顿》恰恰反映了一个关于出身卑微的移民的美国梦。

LMM说过，他这个戏要反映今日美国的面貌。他除了作词、作曲和编剧

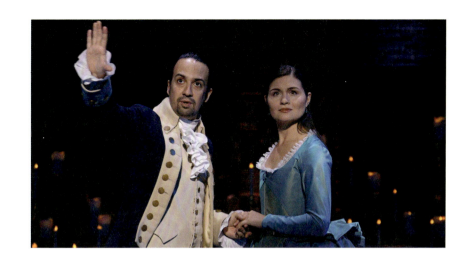

之外，还担任了汉密尔顿的首任扮演者。他的演绎让你看到一个野心十足、性情急躁，且多情感性的汉密尔顿。

应该说，汉密尔顿是一个几乎要被历史遗忘的人物。一般而言，历史总是喜欢记住领袖人物，比如总统。而汉密尔顿只是一个财务大臣，他虽然才华横溢、著作等身，但这个人也有不少缺点，比如固执、自大、口无遮拦。除了华盛顿之外，他几乎与半数的同僚或多或少结下了仇。

他的政敌，比如约翰·亚当斯、托马斯·杰斐逊、詹姆斯·麦迪逊、詹姆斯·门罗等后来都当上了美国总统，而他自己却与总统位子无缘。他还短命，正值壮年的49岁就离开了人世。但就是这样一个人，出生最底层的移民，成为美国"国父"之一。

作为第一代财政大臣，汉密尔顿开创的财政体系和工业立国的政策后来都得以保留。但是也因为他不会做人，所以在他的时代，美国政坛一直忽视汉密尔顿的功绩，甚至诋毁他的人品。

汉密尔顿最后成为美国最不为人知、名声和功绩最不匹配的开国元勋。美国人似乎忘掉了他，关于他的影视文学作品几乎找不到。2015年，美国的财政部筹备美元的改版，甚至考虑要撤换掉10美元上的汉密尔顿的头像。

好在冥冥中历史没有忘记。美国作家、历史学家朗·切诺（Ron Chernow）写下了传记《亚历山大·汉密尔顿》，将汉密尔顿重新拉回公众的视野。也因

为这一本传记，林-曼纽尔·米兰达写下了这部音乐剧。

据说林-曼纽尔·米兰达去见切诺之前，将小说的前四页改编成了一个4分钟的说唱，也就是开场曲《亚历山大·汉密尔顿》，而切诺本人在聆听了这4分钟的说唱后，立即同意担任《汉密尔顿》的历史顾问。

从2009年到2015年，LMM和他的团队用了整整6年的时间创作，有的曲子历时一年才得以完成。LMM也常常去汉密尔顿的故居寻找灵感，有时一待就是一天，最后他成功地把汉密尔顿的一生搬上了百老汇的舞台。

音乐剧《汉密尔顿》的横空出世，让最不知名的美国"国父"重新进入人们的视野。而财政部也把汉密尔顿的头像继续保留在了10美元的纸币上。

不得不提的角色

不服输的强人：汉密尔顿

第一个角色就是汉密尔顿。他才华横溢，但他卑微的出身，也带给他一种与生俱来的摆脱耻辱的动力，以及对成功的渴望。他是一个不服输的政治强人，这让他显得咄咄逼人、固执自大、口无遮拦，因此无论是亦敌亦友的艾伦·伯尔，还是如师如父的华盛顿，都告诫汉密尔顿"talk less"（少说一点）。

汉密尔顿有一种不竭的人生动力，他是一生都在赶路的人。第一首歌中写道"他赶着从大学毕业，赶着进入上流社交圈"，"日夜写作，就像时间将尽"。他血气方刚、野心勃勃，渴望建功立业。

戏里的汉密尔顿有许多连珠炮似的说唱方式，速度极快，话语密集，往往是大段的长句，这体现了汉密尔顿急躁冲动又聪慧敏捷的个性。

总之，汉密尔顿这个角色代表了那个时期的美国：年轻、饥渴、雄辩、充满斗志，这个人的气质和嘻哈的气质有相近之处，这是用嘻哈音乐来表现汉密尔顿的重要原因之一。

亦敌亦友：艾伦·伯尔

第二个人物是与汉密尔顿亦敌亦友的艾伦·伯尔（Aaron Burr，1756—1836，美国政治家）。他是汉密尔顿初到纽约时认识的朋友，他们一起参加过独立战争，有很多相似之处，比如他们都是孤儿，也都是天才，都有野心并且专长法律。

他俩是早年经常一起交流的朋友，但是艾伦·伯尔的性格和汉密尔顿的

截然不同。艾伦·伯尔在人群当中总是显得游刃有余，讳莫如深，谁也不知道他到底支持什么、反对什么，或者站在谁的一边。

俗话说，光脚的不怕穿鞋的。汉密尔顿是从一无所有开始的，因此也不怕失去什么，大不了从头再来，所以显得既勇敢又张扬；而艾伦·伯尔的家族是有声望的，所以他有牵绊，不敢奋勇向前，他以保护自己为最高原则。艾伦·伯尔总是在一个等待的状态中，直到看清局势才会站到胜利者的那一边。

汉密尔顿看清了艾伦·伯尔毫无原则的性格。为了总统的位置，艾伦·伯尔先以性丑闻的方式逼迫汉密尔顿放弃竞选，然后又调转立场，变换党派，与托马斯·杰斐逊竞争。汉密尔顿在竞选的关键时期选择支持他的政敌托马斯·杰斐逊。而他的理由是托马斯·杰斐逊"Has belief"（有信仰），而艾伦·伯尔"Has none"（无立场和信仰，墙头草）。汉密尔顿认为，美国宁可要一个和自己政见相左，但是有明确立场的总统，也不能选一个只有野心，但毫无原则的机会主义者。

汉密尔顿的选择帮助托马斯·杰斐逊当上了总统，艾伦·伯尔败选。4年后，当艾伦·伯尔竞选纽约州的州长时，又是汉密尔顿阻止了他。这一连串的做法让艾伦·伯尔认为汉密尔顿就是他的政治绊脚石，他要求汉密尔顿道歉或者与之决斗。汉密尔顿明人不做暗事，很硬气地选择了决斗。

在一个夏日的清晨，两人来到决斗地点，汉密尔顿按照前一天晚上日记中所写，将子弹打向了远方，可是艾伦·伯尔的子弹却正中了汉密尔顿。在汉密尔顿死后，艾伦·伯尔不得不离开纽约，他写道："我早该知道这世界足够大，容得下汉密尔顿和我。"这似乎也表达了他的悔恨之意。

因此艾伦·伯尔的说唱风格比较冷静，不像汉密尔顿那么快速和张弛有度，常常会有停顿。因为他的人生宗旨就是"talk less, smile more"（说得少一点，但是笑得多一点）。

在《汉密尔顿》里，作者让艾伦·伯尔这个角色承担了相当一部分的旁观者和叙述者的功能。他是剧中的反面角色，正如他一开场说的："我是那个开枪杀死他的傻子。"

其实开场曲《亚历山大·汉密尔顿》本来是由艾伦·伯尔独唱的，但是后来林-曼纽尔·米兰达决定让其他角色也加入对汉密尔顿的评价，于是变成了很多角色共同演绎这首歌曲。让反派人物艾伦·伯尔讲述汉密尔顿的故事，据说也是学习了《万世巨星》和《贝隆夫人》的叙事方式。

政敌和对手：杰斐逊

杰斐逊是个天才。他主笔起草了《独立宣言》，是美国第一任国务卿。杰斐逊和汉密尔顿是华盛顿的左膀右臂，但两人却持迥异的政治立场，他们的分歧在国债问题上首见端倪。更大的分歧在于州权力和国家权力的占比，以及未来美国的发展方向。

杰斐逊主张加强各州的权力，大力发展农业，以低关税推进贸易。而汉密尔顿主张强化联邦的中央政府权力，以工商业尤其是制造业为立国之本，提高关税，以保护新生工业，并发展相应的金融体系。

杰斐逊着眼的是美国当时的优势——农业，而汉密尔顿则前瞻性地看到了工业革命的未来。华盛顿非常明智，既支持了汉密尔顿，也没有抛弃杰斐逊的主张，延续了汉密尔顿的财政政策和农工商并立的发展路线。

应该说，如果没有汉密尔顿，美国可能会成为一个农业国，靠农产品出口和贸易在19世纪快速发展，但是在经济大萧条之后会陷入停滞，一蹶不振。

但是如果没有杰斐逊，按照汉密尔顿的道路往下走，美国的强势政府和大企业会在工业发展当中快速地侵占财富，造成贫富差距拉大，个人权利受到挤压，也许会再次独裁，爆发战争和动乱。

两百多年来,汉密尔顿和杰斐逊的主张就像是美国的左右脚,交替向前,缺了哪一只,美国都无法成为现在的美国。剧中华盛顿好几次作为裁判,让两人就一个论题各抒己见。两人相互争执,嘻哈音乐的特色就是速度快,节奏感强,语言直白,特别适合体现两个角色打擂台的状态,这是全剧中令人激动的部分。

相比汉密尔顿来说,杰斐逊的表演和演唱的音色节奏比较浮夸。他有一种优越感,自我感觉极好。当然,也是因为杰斐逊的日子一直过得很好,他本人是一个富二代,人也聪明,是"含着金钥匙出生的"。百老汇的原版里,饰演杰斐逊的演员的声音一响起,你就会发现非常有辨识度。

伟大的领袖:华盛顿

华盛顿是美国开国总统。在剧中,华盛顿用了两个意见相左的天才人物——汉密尔顿和杰斐逊,可见,领导人平衡下属的才能是非常重要的。

华盛顿将汉密尔顿招致麾下是在独立战争开始之后,他让汉密尔顿担任自己的参谋官。这个阶段让华盛顿深入了解了汉密尔顿的思想和才华,在之后的20多年里,他一直给予汉密尔顿充分的信任和坚定的支持。

在17和18世纪,英国、美国、法国都先后经历过革命。比美国早的"英国革命"杀掉了国王,结果是军事独裁者克伦威尔上台;而与美国几乎同时的"法国大革命"也杀掉了国王,结果是雅各宾派的恐怖统治和拿破仑的称帝;只有美国的革命成功创建出了一个独立民主的共和国,并延续至今。这是华盛顿的伟大之处。

更伟大之处在于,华盛顿有着完全足以称王的威望,但他为了美国的长远利益,三次主动放弃权力,从军权到政权。两届总统任期结束之后,华盛顿退休回到家乡,创立了和平交接权力的范例,开启了美国总统最多任期两届的传统。

剧中华盛顿有一首歌《教会他们如何说再见》(*Teach Them How To Say Goodbye*),荡气回肠。他以他独特的开国元首的地位,教会了后来者如何说再见。

歌词里唱道:"If I say goodbye, the nation learns to move on."(如果我说再见,国家能学会如何向前)。

华盛顿是伟大的领袖,剧中他的形象是沉稳威严的。他说唱的不多,音

乐平和稳定，大部分是在汉密尔顿说唱的间歇进行的。

听他的演唱风格和表演，会容易感受到无私、大爱和威严，让我们以为穿越到了《狮子王》里的木法沙。

力挺汉密尔顿：妻子和她的家族

用现在的话说，汉密尔顿是借助婚姻转变身份的凤凰男。

1780年，汉密尔顿认识了纽约望族斯凯勒将军的女儿们，最先结识的是大女儿安吉丽卡（Angelica），她和汉密尔顿一样聪明、有才华、有抱负，也很重情义。

安吉丽卡也许对汉密尔顿是一见倾心的，但当她看到妹妹也钟情于汉密尔顿时，她想到了自己背负的家族责任，在一瞬间，她选择促成妹妹和汉密尔顿的婚姻。

在安吉丽卡的主题歌《满意》（Satisfied）里，林-曼纽尔·米兰达真的做到了用5分钟的时间和一场回忆，让一个形象立体起来。

《满意》这首歌的叙事速度极快，分4个部分：先是姐姐为妹妹的婚礼致贺词，然后像倒带一样，整个舞台通过转盘和人物的调整，回到了最初他们俩刚刚相见的那天，姐妹俩同时爱上了汉密尔顿，而姐姐看透了汉密尔顿的野心，为大局放弃了爱情，场景转回到婚礼，姐姐在衡量利弊时的唱词非常有趣，显然她是一个聪慧的人。

林-曼纽尔·米兰达说，他写歌的时候就像写议论文，开头是综述，陈列证据，结尾有总结。明明安吉丽卡也对汉密尔顿有好感，但是她却能理智地去分析，甚至说出汉密尔顿娶了妹妹，才能依然留在斯凯勒家里。

所以，从出场到退场仅仅5分钟，安吉丽卡的智慧已经让观众折服。安吉丽卡的音调是明亮大方的，符合她聪慧和爽朗的个性。歌词也体现了她的智慧。

汉密尔顿最后娶回家的是安吉丽卡的妹妹，也就是二女儿伊丽莎白（Elizabeth）。她没有安吉丽卡那么高的文化修养，而是一个温柔贤惠的淑女，因此她的旋律总体来说是纯真温柔的，有时候是欢快的小调。在婚后的生活中，伊丽莎白是贤良的"国父"之妻，而远嫁他乡的安吉丽卡则是汉密尔顿能够讨论正事的红颜知己。伊丽莎白的梦想和汉密尔顿是不一样的。她只想要安宁的生活，而汉密尔顿却总想着成为伟大的人物，成就伟大的事业。

在汉密尔顿爆出出轨的丑闻之后，安吉丽卡在愤怒中叹息，而伊丽莎白则肝肠寸断。但当他们的长子菲利普死后，汉密尔顿也经历了政坛失意，依然是伊丽莎白陪伴着汉密尔顿，同时也原谅了他，给了他最温柔的安慰，一个他从小就希冀的温暖的家。

汉密尔顿能找到伊丽莎白作为伴侣是幸运的。在汉密尔顿死后，又是伊丽莎白站了出来（伊丽莎白之后又活了50年），保护他的功绩，完成他未竟的事业。

伊丽莎白是一位伟大的女性，宽容、善良、坚强。汉密尔顿在死之前对伊丽莎白说："你是最好的太太，最好的女人。"

讽刺的镜子：英王乔治

英国国王乔治就像是一面讽刺的镜子，以一个滑稽的形象出现。他也是剧中唯一一个没有用嘻哈乐演唱的角色。因为相比于美国这些开国元勋，他是属于另一个世界的人。

乔治的旋律和表演是有趣和滑稽的，这体现了他与美国的开国元勋们的格格不入。这个角色本来就是一个旧时代的殖民者，他与这些热火朝天建国的美国大陆开创者们形成了鲜明的反差，这种反差为全剧增添了笑料。

英王的角色，就像《悲惨世界》里利欲熏心的德纳第夫妇一样，有时正剧需要加入一些喜剧的角色，有了他们，才更能体现出伟大人物的伟大之处。

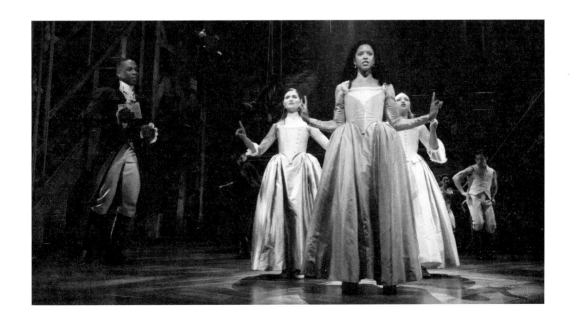

成功原因之一：空白题材

《汉密尔顿》讲述的是政治精英的故事。在百老汇历史上，关于政治人物的音乐剧是极少的。美国戏剧舞台上表达什么都可以，但是不能乱说和胡说，特别是对于政治人物，如果违背了事实，是会惹官司的。

毕竟政治不只是个人的，更关乎国家的整体利益，因此政治题材很少人碰。但越没人碰，这类题材也就越有潜力和魅力。

汉密尔顿这个人物就给了这种题材一个机会：第一，这个人物年代久远，距今快250年，时空距离产生了可以艺术化描述的可能性；第二，这个人物非常有戏剧性，而且难得的是，他的人生又很透明，连婚内出轨这件事也被他自己一五一十地写下来，这是很少见的；第三，这个人物很多美国人其实不了解，因此，他不是那种众所周知而导致缺乏演绎空间的人物。汉密尔顿是美国开国"国父"之一，却几乎被遗忘，这样的历史人物也就有重新演绎的新鲜感。

一旦触及政治人物这一类题材，便会释放出压抑许久的潜力。就像《纸牌屋》引发的轰动一样，《汉密尔顿》可谓踩到了音乐剧题材的空白点。

成功原因之二：反差巨大的音乐表达

第二个成功的原因可能更重要，就是诠释政治精英人物的音乐语言，竟然是嘻哈音乐，这其中包含了一种巨大的反差。

《汉密尔顿》的基本音乐形态是嘻哈音乐，嘻哈音乐也叫"饶舌乐"，俗称Hip-Hop。它属于街头文化，准确地说，是一种亚文化音乐形态，早先不属于主流，也不登大雅之堂。世界各国的嘻哈音乐里往往都包含了大量俚语，甚至脏话。普遍的看法是，这类音乐充满了戾气和痞气。

在大众印象里，嘻哈音乐的说唱者往往是教育程度不高、缺乏思考能力、喜欢抱怨、四处游荡的人士，标准的美国嘻哈歌手的形象往往是戴着棒球帽，手上、脖子上挂着大金链子，打着耳钉，穿得松松垮垮，一脸玩世不恭的表情，而且以黑人居多。也就是说，嘻哈音乐代表的是中下层的平民、小人物的音乐语言，这种音乐的气质和形象，与我们眼中的高端政治人物相差甚远，而这就造成了一种巨大的气质反差。有点像一个街头小伙子混进了宫廷，并且开始发表演说的感觉。

可是，观众是上帝。虽然在艺术气质上，嘻哈音乐的形式和政治人物之

间并不搭调，但对于观众来说，用平民语言讲述高端人物却是一个巨大的创新。老百姓对于政治人物代表的文化，一般是仰视的，而街头音乐语言却让观众感觉到原来这些大人物和平民一样，说话也带脏字，也会争吵。当那些伟大的历史人物像在身边唠家常一样时，观众就获得了一种平视政治精英的感受。这就是《汉密尔顿》带来的前所未有的感受。

这里涉及一个问题，那就是艺术的表达存在绝对的真实吗？事实上，我们不可能真实地再现历史人物，接近真实的，其实是历史人物的个性和人生态度。至于用什么艺术语言表达，这是形式问题。精英题材的平民化表达，应该是未来的趋势。

嘻哈音乐表达的优点

嘻哈音乐有一个好处——它非常适合承载巨大的信息量。理由也简单，因为嘻哈的语速快，而且它基本在说话，表达的信息量足够大。如果把歌词放在旋律里，速度会减慢，对语义的理解也会受损。

就政治人物而言，因为政治生活复杂，遭遇的人和事物多，格局大、冲突多，信息量往往是庞大的。特别是剧中辩论的段落，例如汉密尔顿和杰斐逊的辩论，这在西方政治人物中是很常见的。而嘻哈音乐就非常适合这种针锋相对的辩论，因为其本身就擅长表现直接的语言冲突。

以往，像这种枯燥的辩论内容，很难写入旋律里成为歌词，但用说唱乐来表达，就非常合适了。

嘻哈音乐还有一个重要的特点，就是押韵。因为它有大量的饶舌部分，押韵则增添了说话时的节奏感。

英文的押韵比中文要容易得多，变化也更多，英文可选择的韵脚比中文多，逻辑关系也比中文强。

中文押韵主要是押尾韵，也就是压最后一个字。英文押尾韵也是最多的，在《汉密尔顿》里比比皆是，比如，以tion或sion结尾的词，以ly结尾的词，用s作为复数结尾的词也能产生尾韵的效果。这是英文的优势。

当然，还可以凑很多读音一致的单词押韵。比如got、hot、lot、pot、spot或者sight、fight、write，复杂的还有monarchy、anarchy、panicky，以及memory、melody、twenty、many、plenty。再如"Rise Up, Rise Up, Eliza"中，把人名和动词也做了对应，仅仅因为它们发音相似。

英文除了押尾韵，也押头韵。比如我们熟知的 sense 和 sensibility，pride 和 prejudice，它们就是押头韵。中文翻译成"理智与情感""傲慢与偏见"，就不可能体现出韵律上的美感。

头韵比尾韵要少。《汉密尔顿》的做法是以句式来起到押韵效果，比如采用一样的句式：we will，you will，they will 或者 we are，you are，they are。还有大量不断重复的句子，但每次出现时只改一个词，也能起到整体的押韵效果。

剧中有一首歌曲叫《农民的驳斥》（Farmer Refuted），它讲的是汉密尔顿和对英国政府愚忠的斯伯里（Seabury）的争辩。斯伯里是英国王室的发言人，他宣扬大家效忠英国政府，劝大家不要闹革命，而汉密尔顿则以嘻哈的方式，用相似的台词反驳他。两人一个唱歌，一个饶舌，如果没有押韵的词儿，这里会显得非常杂乱。

[汉密尔顿]
Yo!

He'd have you all unravel at the
Sound of screams but the
Revolution is comin'
The have-nots are gonna
Win this
It's hard to listen to you with a straight face

[斯伯里]
Heed not the rabble
Who scream
Revolution, they
Have not your
Interests
At heart

Chaos and bloodshed already
haunt us, honestly you shouldn't
even talk. And what about
Boston? Look at the cost, n'all
that we've lost n' you talk
About Congress?!

Chaos and bloodshed are
Not a
Solution. Don't
Let them lead you
Astray
This Congress does not
Speak for me

My dog speaks more eloquently
than thee!
But strangely, your mange is the same

They're playing a
dangerous game

可以说，这种押韵的组合是非常高级的语言游戏。

音乐剧大师斯蒂芬·桑德海姆看了《汉密尔顿》之后说："有了这一部

戏，接下来一定会涌现出大量的说唱音乐剧。等着瞧吧，或许明年林肯也会说唱起来。"可以看出，《汉密尔顿》打开了一扇创作之窗。

其实，《汉密尔顿》不是第一部嘻哈音乐剧。过去十几年里，据我所知，世界范围内上演的嘻哈音乐剧就有三四部，仅百老汇就有两部：一部是2014年的《听见我就大声呼喊》(Holler if You Hear Me)，但这部戏仅仅演了两个月，就因为票房惨淡而亏本关门；另一部是《汉密尔顿》的词曲作者林-曼纽尔·米兰达在18岁时写的《身在高地》(In the Heights)，当时没产生什么反响。这部戏直到他快30岁的时候才搬上百老汇演出，《身在高地》比《汉密尔顿》早了整整8年，2021年还制作出品了同名音乐剧电影，但知名度不能与《汉密尔顿》相提并论。

复杂的音乐设计：嘻哈＋歌唱旋律

前面说了嘻哈音乐的优点，那么嘻哈音乐有没有弱点呢？当然有，而且很明显。

嘻哈是街头文化，它的格调不高。而在《汉密尔顿》里，格调不高的问题通过讲述政治精英人物已经弱化了；第二个弱点是音乐性不够强，嘻哈的节奏虽然丰富，但旋律并非其所长，音乐表达上容易显得不丰富。

尽管我们将《汉密尔顿》称为嘻哈音乐剧，但这部戏真正的魅力，其实并非嘻哈，而恰恰来自于其非嘻哈的音乐表达部分。

我们看到，《汉密尔顿》里涉及的信息基本是以说为主，但歌唱的部分一点也不少。比如歌曲《历史有眼》(History Has Its Eyes)、《你会回来》(You'll Be Back)、《够了》(It Would Be Enough)、《亲爱的提奥多西亚》(Dear Theodoisa)等，都不是嘻哈音乐。而全剧更多的歌曲，是把歌唱旋律和嘻哈的饶舌结合在一起，说一段，唱一段，唱一段后又接着说，甚至一个乐句的前半句是说，后半句变成了歌唱。

《汉密尔顿》几乎没有一首歌是从头到尾都是饶舌，而没有旋律的。

我想林-曼纽尔一定是看到了嘻哈乐的弊端，所以他努力展现说唱饶舌魅力的同时，也强化了它的音乐性，弥补了饶舌的短板，让简单的嘻哈变得不简单并富有音乐性。

林-曼纽尔很清楚，如果从头到尾都在饶舌，节奏就算做得再出彩，口条再顺畅，观众听20分钟就腻味了。而林-曼纽尔恰恰是一位善于创作歌曲

的人,又融合了爵士和蓝调等诸多音乐风格,从而放大了嘻哈音乐所能承载的丰富度,这是他音乐创作过人之处。

当然,要创作出如此富有音乐性的嘻哈,难度是相当高的。它不像那些常规写嘻哈音乐的作者,一天可以写好几首,林-曼纽尔是字斟句酌的。

林-曼纽尔在采访中说,在完成第一首歌曲《亚历山大·汉密尔顿》(Alexander Hamilton)之后,他花了整整一年才写成第二首歌《我的良机》(My Shot)。他说汉密尔顿是个特别厉害的人,自己的歌词必须和他相衬。

总而言之,《汉密尔顿》之所以这么好听和耐听,其实在于高度复杂的音乐设计,这与一般意义的节奏加饶舌的嘻哈乐是完全不同的。

《汉密尔顿》和《悲惨世界》的相似之处

可能你没想到,《汉密尔顿》和《悲惨世界》有诸多相似之处。

《汉密尔顿》把音乐性从头贯穿到尾,甚至反过来可以说,作曲家把说唱当作伴奏,而把歌唱和陪衬说唱的旋律当作了主线。因此,《汉密尔顿》基本是一部 sung-through musical,也就是从头唱到尾的音乐剧,没有纯粹的对话,这与《悲惨世界》是类似的。林-曼纽尔自己也说过,他是《悲惨世界》的疯狂"粉丝"。

首先,这两部戏都是宏大题材。换句话说,它们的语言表达都在生活之上,没有那些家长里短的琐碎的生活语言。

其次,两者都有快速传递信息的方式。比如《悲惨世界》里有许多语速极快的宣叙调,它的旋律是平的,极其简单,但也极其有效,其目的就是快速地传递信息。

也因此《悲惨世界》可以承载那么庞大的故事信息量,把一个史诗般的小说压缩到那么短的时间之内。剧中,许多人物和情感的主题旋律反复出现,这种把相同的主题旋律,在不同的时间点配上不同的歌词的做法,在《汉密尔顿》中也使用得很普遍。

比如,开场歌曲《亚历山大·汉密尔顿》,是别人描述汉密尔顿的音乐主题,之后只要有人谈到汉密尔顿的时候,这个音乐主题就会出现,只是变化了歌词。

再比如《满意》这首歌曲是汉密尔顿身边女人的音乐主题。女性总是喜欢安稳一些,不喜欢担惊受怕。而她们每一次谈论汉密尔顿永不满足的时候,就会唱起这个音乐主题。此外还有《你会回来》这首歌曲,它是属于英国国

王的音乐，每次国王出现时都会出现，歌词不同，旋律不变。剧中还有许多小的音乐处理，比如倒计时、十大告诫等，Number1、Number2、Number3用了好几次。每当有重大事件或转折的时候，都会使用，效果非常好。包括像枪声等，都是剧中反复出现的音乐素材。

此外还有许多歌曲也有相似性，比如《汉密尔顿》里的《不停歇》(Non-Stop)和《悲惨世界》里的《只待天明》响起时，全体角色站在舞台上排成一排，每个人都有属于自己的独唱，最后融合在一起进行大合唱。再比如《我曾有梦》(《悲惨世界》芳汀的歌曲)和《燃烧》(Burnc)(《汉密尔顿》女主角伊丽莎白的歌曲)都是女主角遭遇人生重大变故后的独唱。还有《与我同饮》(Drink with Me)和《今夜的故事》(The Story of Tonight)则是一群革命青年在革命前夜举杯高唱的歌曲。这些都说明，虽然两部戏的音乐风格完全不同，但两者在歌曲编排方式和处理手法上极其相似。

舞台调度：简单之下的复杂变化

《汉密尔顿》的舞台乍一看不稀奇，是一景到底的，有一大一小两个转盘，还有两个可以抬起和降落的楼梯，让整个舞台形成了两层。观众一进场，就能把整个舞台都看全了，舞台没有什么秘密可言。

这虽然不是一个复杂的场景，却呈现了非常多的变化。这种做法是非常聪明的，因为像这样一个政治戏，又跨越了众多时空，如果给每个场景都做一个真实的布景的话，即便不管成本，效果也未必会好。而如今这样的设计就非常考验导演的调度功力。

我曾经说过，从总体上看，英国音乐剧比较核心的是编剧和作词，它是由文字来主导的，可能也是因为有莎士比亚的话剧传统；欧洲其他地方的音乐剧比较核心的是作曲，是由音乐来主导的；而美国音乐剧比较核心的是导演，也就是掌控舞台调度，这个方面，百老汇的确最强。在百老汇，音乐和叙事的节奏必须接受导演的调整和排布，因此百老汇的音乐剧可以呈现出较强的歌、舞、戏的融合感。

《汉密尔顿》中的旋转舞台作用非常大，而且用得非常好。比如《满足》这首歌是伊丽莎白的家族歌曲，通过回放似的舞蹈动作和灯光来表现时光的倒流，配合剧中"时光倒转"的效果，舞台上呈现出逆时针旋转，所有演员都用慢动作归位到最早见面的场景。转台的使用和人员的调度非常惊艳。

还有，两次对决中都使用了旋转舞台。两个人各自站在旋转舞台的对角线位置上，拿着枪瞄准对方，接着舞台旋转，增加了紧张感。还有《约克郡》（*Yorktown*）这首表达独立战争中最重要的一场战役的歌曲，也是通过旋转舞台展现出战争的激烈和时局的不断变化。

这些舞台调度令人叹为观止。如果你坐在二楼，往下看舞台，会更加清晰。整场戏演员虽多，调度却如行云流水般严丝合缝，真是一部关于导演舞台调度教科书级别的演绎。

当然，全剧的灯光效果也非常出众，变化多端，这也属于导演调度的范畴。《我的左膀右臂》（*Right Hand Man*）是华盛顿出场招揽汉密尔顿的唱段。前半部分讲述水军的战况，用灯光把整个舞台变成了一个漂亮的水面，而讨论时局的时候，灯光又让舞台变成了棋盘，两军对垒如同在走国际象棋一般。

大量使用少数族裔演员

《汉密尔顿》中的演员大概是西方音乐剧里肤色、人种最多的了，该剧的一大特点就是刻意使用大量少数族裔演员。剧中除了英国国王、乔治三世是白种人外，美国众多开国元勋几乎都由有色人种饰演，包括非裔、拉丁裔、亚裔。

选择少数族裔去讲述白人开国元勋的故事，在戏剧观感上是不合理的。我相信谁都希望角色和实际的人物是一致的，但实际上要做到这一点并不容易。首先与实际的人物长得相像的演员就很少，其次他又要唱得好，两点同时满足几乎是难以完成的任务。而美国的开国元勋虽然都留下了肖像画，但美国人民对其早已印象模糊了。

因此《汉密尔顿》的做法首先是追求音乐表达的能力，而不是视觉上的相似度。既然融入了嘻哈的音乐形式，其实就已经打破了追求表面真实的原则。

当然，也不得不说，少数族裔，特别是黑人和拉丁裔，的确有着很强的说唱乐天赋。他们唱嘻哈的感觉是对的，毕竟嘻哈音乐的起源就是在纽约的哈莱姆区，那里是黑人聚集区，黑人与生俱来的才能让他们成为嘻哈音乐的绝对主力。

另一方面，国外对于演员的肤色、长相和角色之间的关联度并没有那么在乎，至少没有中国人那么在乎，他们更在乎的是艺术表达上的真实性。

本剧使用大量少数族裔演员，还有一个原因，那就是伦敦和百老汇都有强大的演员工会。工会保护所有的演员，也就包括不同肤色的演员。长期以

来，他们一直有肤色平等的原则，要求每个剧组在可能的情况下，要覆盖到不同肤色的演员。一般而言，一部戏不能只有一种肤色的演员。

举一个非常生动的例子，那就是《悲惨世界》。如今非常著名的音乐剧演员莉亚·萨隆迦（Lea Salonga，菲律宾女歌手），她最早被选出来饰演《西贡小姐》里的角色金，因为她的长相跟《西贡小姐》里的金是吻合的。但后来，她扮演了《悲惨世界》10周年版里的爱潘妮。过了好些年，她又扮演了《悲惨世界》25周年版里的芳汀。这两个重要的女性角色在小说里肯定不是亚洲面孔，但她就这么演了，而且还演了完全不同的角色。沙威这个角色，在《悲惨世界》25周年版里竟然是一个黑人演员扮演。照此逻辑，冉·阿让哪天会不会也变成一个黑人，还真说不准。

因此，美国和英国的观众可以毫无异议地接受拉丁裔或者非裔的亚历山大·汉密尔顿，接受黑人扮演的乔治·华盛顿、托马斯·杰斐逊和艾伦·伯尔等。

曲入我心

全剧每首歌都非常好听，而且特点鲜明。无论是励志歌曲《我的良机》（*My Shot*），还是憧憬未来的歌曲《今夜的故事》（*The Story of Tonight*），押韵对照的标杆歌曲《农民的驳斥》（*Farmer Refuted*），都是非常棒的歌曲；还有讽刺英国国王的歌曲《你会回来》（*You'll Be Back*）。而《满意》（*Satisfied*）是女性嘻哈里最棒的一首歌，因为以往很少听到女性唱嘻哈乐。

歌颂华盛顿的伟大的歌曲《最后一次》（*One Last Time*），非常有大乐队爵士感。

全剧最后一首《谁活着，谁死去，谁来讲述你的故事》（*Who Lives, Who Dies, Who Tells Your Story*）也是一首很棒的歌曲。在这首歌中，汉密尔顿从其身处的时空中抽离出来了，因为他那时候已经中枪身亡，他变成了一位旁观者，探讨后世对其可能的评价。

总之，这部嘻哈风的音乐剧呈现了异常丰富的音乐语言，也史无前例地把来自社会底层的、代表街头文化的嘻哈乐，和最上层的政治精英人物结合在了一起。我认为这部作品会成为一部里程碑，并一直流传下去。

Part THREE

法国篇

导读

特立独行的法国音乐剧

不必讳言,法国音乐剧在这些年已经成为市场热点。首先,法国音乐剧在中国的演出量大大增加,票房和场次也有显著的增长;其次,法国音乐剧在新媒体的出圈效应非常明显,很容易快速传播开来。

法国音乐剧受轻歌剧的影响很大。在法国轻歌剧从19世纪一直流行到20世纪60年代,是一种轻松、愉悦、偏重于享受的歌剧类型,它奠定了法国近代戏剧的娱乐基因。从20世纪60年代开始,由于歌剧的当代环境渐渐消失,轻歌剧、喜歌剧在法国也开始逐渐衰落。

到了20世纪70年代中期,法国开始尝试所谓法国音乐剧的形式。一开始它并没有找到固定的音乐风格,也不愿意简单地参照英美模式,而是在摸索尝试中前进,终于走出了一条自己的道路。

虽然法国音乐剧呈现出一些独有的特点,但我们不能称为产业特点,因为法国音乐剧并不像一个成熟的产业。

第一,法国音乐剧缺乏系统性,好作品的诞生比较随机。许多音乐剧是今年有明年没有,甚至会有好多年的空窗期,显然这不是一个正常的产业状态。

第二,在推广营销和演出地点上,法式风格也与众不同。它的营销一般是选择先传播歌曲,后传播戏剧的方式,而演出地则大多在体育馆,而不是剧场。也就是说,在法国,音乐剧更像演唱会的一个门类。

第三,它没有稳定的演员阵容和受众。换句话说,它是一门生意,但不是一门稳定的生意。

近些年,法国音乐剧也在发生着变化,比如,一些法国音乐剧开始融入百老汇的叙事技巧,更多偏向戏剧叙事的表达。特别是一些在剧场演出的中

小型音乐剧，在表演上趋向于歌、舞、戏三者的融合。法国儿童音乐剧的市场非常不错，受众也多。

在我看来，法国音乐剧商业现象的背后是文化现象。在法国，最初就没把音乐剧看作一种剧院艺术，并且法国剧院的大门没有向音乐剧敞开，于是就产生了如今的音乐剧风格和产业状态。

代表剧目

1975年，当时还是唱片制作人的查尔斯·塔拉（Charles Talar）创作了一部法国音乐剧《"五月花号"轮船》，查尔斯·塔拉成为"法国音乐剧制作人的鼻祖"，他的儿子尼古拉斯·塔拉（Nicolas Talar）子承父业，也成为一名优秀的制作人。

1978年，《星幻》的诞生标志着法语音乐剧风格的成形。而它的作者，法裔加拿大词作家吕克·普拉蒙东则是音乐剧《巴黎圣母院》的词作者。

尽管《星幻》首演仅仅在舞台上演出了3周，但在10年之后的1988年，《星幻》再度上演，并获得了巨大的成功。

《星幻》的诞生对法国音乐剧的影响是深远的，因为它树立了法国音乐剧创作者的信心。1980年《法国大革命》的词曲作者阿兰·鲍伯利和克劳德-米歇尔·勋伯格，创作出了传唱至今的世界经典音乐剧《悲惨世界》，当时这部作品还是以音乐套曲的方式完成的。而《悲惨世界》在体育馆演出之后，在法国引起了轰动，并且引起英国制作人卡麦隆·麦金托什的注意，后来他将法国音乐套曲进行了戏剧性的修改和重新制作，变成了英文版音乐剧，从而使《悲惨世界》得以在全世界传播。

1984年的《悲惨世界》之后，法国音乐剧迎来了大约14年的漫长空窗期，直到1998年《巴黎圣母院》横空出世！之后，法国开启了法语音乐剧的小高潮：《十诫》（2000年）、《罗密欧与朱丽叶》（2001年）、《小王子》（2003年）、《灰姑娘》（2004年）、《太阳王》（2005年）。这些作品都是在体育馆中首演的，而且是采用从头唱到尾的创作模式，奠定了法语音乐剧的基本风格。

之后陆续诞生了一些经典作品，比如2006年的《乱世佳人》，2009年的《摇滚莫扎特》《角斗士》和《大盗罗宾》，2015年的《亚瑟王的传奇》，2016年的《摇滚红与黑》，以及2019年的《摇滚悉达多》。

从1998年《巴黎圣母院》成功上演至今，已经有近60部法语音乐剧诞

生。仅仅2016年的冬天，就有16部音乐剧登上了巴黎的舞台。

法国音乐剧最应该感谢的是大文豪雨果。由雨果的《悲惨世界》和《巴黎圣母院》改编的音乐剧的诞生，在某种程度上树立了法国音乐剧的地位，并确立了法语音乐剧的风格与色彩。

事实上，在1988年《星幻》获得成功之前，没有一部音乐剧在法国获得过真正的成功，真正的成功是由1998年吕克·普拉蒙东和理查德·科西昂特共同创作的《巴黎圣母院》带来的。这部作品首轮就在3700座的巴黎国会大厦连演了三个多月，获得巨大的成功。

令人惊异的是，首演之前，这部作品的音乐唱片就卖出了100万张。巴黎首演和巡演期间一共卖出350万张票。剧中的歌曲《美人》在法国的演唱版本多达350个之多。

1998年到2017年，《巴黎圣母院》在20个国家卖出了1200万张票、1100万张唱片，拥有8个语种的版本。正是《巴黎圣母院》的巨大成功，刺激了法国创作者争相创作音乐剧。《巴黎圣母院》的艺术风格和运作手法，极大地影响了之后的法国音乐剧运行方式。

法国音乐剧在中国

法国音乐剧在中国的发展与上海文化广场息息相关。上海文化广场成立之后，引进了包括《巴黎圣母院》《罗密欧与朱丽叶》《摇滚莫扎特》《乱世佳人》《摇滚红与黑》等多部法国音乐剧作品。几乎所有引进中国的法国音乐剧都是在上海文化广场率先产生反响，然后才辐射全国的。

与此同时，法国音乐剧在市场上的确也有非常好的商业范例。比如，法国音乐剧在文化广场创造过单日最高票房纪录。《巴黎圣母院》首轮16场演出的票，两天售罄。而《摇滚莫扎特》首轮开票当天，也销售出近600万元的票房，远超《剧院魅影》和《歌舞线上》等英美经典音乐剧。

当然，这并不代表法国音乐剧的综合影响力和品牌力量大于英美经典作品，而是说法国音乐剧在中国的销售爆发力的确没有一个国家的音乐剧可以与之相比。这很大程度上得益于法国音乐剧的大量拥趸——网络时代成长起来的年轻一代，他们的购买力是巨大的。此外，上海文化广场这些年在英美音乐剧之外，也做过德奥、俄罗斯、西班牙等国和语种的音乐剧，追求多元化的审美。相比而言，法国音乐剧的票价更高。尽管如此，就像中国人爱买

法国奢侈品一样，人们认为贵，但值得拥有。

数据还显示，观众对法国音乐剧的复购频次是最高的。也就是说，法国音乐剧的观众的观剧热情是最高的。我们感谢法国、德奥、俄罗斯等非英语音乐剧，正是这些作品推动了如今音乐剧在中国多元化的格局。这样的局面是10年前是不敢想象的。而百老汇和伦敦西区的制作人应该也不会想到——他们对自己的音乐剧始终充满了优越感，自然无法理解非英语音乐剧在中国为何有如此大的影响力。

法国音乐剧在欧洲并不受待见，无论是相隔一条英吉利海峡的英国，还是它的邻国——德国、瑞士、西班牙、意大利、比利时等，都不流行演出法语音乐剧。当然，高贵的法国人也不待见英美和德奥等国的音乐剧，在法国也几乎不演其他国家的音乐剧，可谓"井水不犯河水"。因此法国音乐剧算是一枝独秀，在欧洲版图上孤芳自赏。而这样的文化形态，其实与中国文化在世界版图上的姿态有几分相似。

法国音乐剧的风格特点

具体到法国音乐剧的，我认为主要体现在两个大的方面：第一，歌大于戏，也就是它的音乐大于故事；第二，写意大于写实。法国音乐剧的很多其他特点，可以说也是由这两大特点衍生出来的。

"歌大于戏"指它的歌曲的重要性大于它的戏剧塑造。法国音乐剧的经典歌曲，基本被划入流行歌曲的范畴。

法国音乐剧的歌曲在创作时就比较脱离戏剧的具体环境，它的歌曲有很强的独立性，适合做成单曲传播。这就非常不同于英美音乐剧中承担着具体叙事功能和戏剧动作的歌曲。法国音乐剧的经典歌曲大多走情感路线，接近于法式流行音乐。

法式流行歌曲有着独特的风格和语汇，特别在旋律构成上。法式音乐剧旋律的乐思都比较长。

乐句和乐思是两个概念。乐句很长，乐思不一定长。而乐句短，乐思却不一定短。

比如《罗密欧与朱丽叶》里的著名歌曲《世界之王》，它的前奏和旋律就是典型的短乐句，但是其乐思绵长。像这样的情况，在法国音乐剧中特别多。

《巴黎圣母院》里的音乐，不仅乐思长，乐句也特别长，让人感受到绵

长与深厚的情感。比如主教弗罗洛,他把爱斯梅拉达关进了监狱,第二天爱斯梅拉达就要被处以绞刑。那天晚上,深爱着爱斯梅拉达的弗罗洛情难自控,对着爱斯梅拉达唱出了"我爱你"。那是我听过的音乐剧中最长的乐句和乐思。因为以弗罗洛这样的主教身份,对一位异性唱出"我爱你",是非常困难的事,作曲家用了一个漫长的乐句来表达弗罗洛巨大的情感挣扎。

中国人听法式旋律,觉得既独特,又好听。我们说一段旋律好、一首音乐好,常有一句话叫"情理之中,意料之外",就是当你听的时候,会认为这音乐就该这么写,但让你想就是想不出来。

第一个特点:"歌大于戏"

"歌大于戏"体现在几个方面。

第一,较少的对话,较多的歌曲。

既然"歌大于戏"了,自然,故事或叙事就没有那么重要,因此在法国经典音乐剧中,对白是比较少的,经常一笔带过,像《悲惨世界》和《巴黎圣母院》则没有日常对白,是从头唱到尾的。

第二,法国音乐剧的歌曲一般不叙述具体的事件,也不传达具体的戏剧动作,基本上是表达情感,让你感觉仿佛时空凝滞,只需沉浸其中就可以了。而英美音乐剧的歌曲往往有大量叙事内容,涉及心理动作和戏剧动作,叙事性比较强,铺陈比较多,速度比较快,与人物动作匹配度非常高。因此英美音乐剧的创作方式更适合细致的叙事,与生活时间同步。

第三,法国音乐剧的故事或主要人物往往是知名的,其实是想去除观众的理解障碍,聚焦在作品的音乐和演绎上。而英美经典作品往往是全新的,之前没听说过,比如《亲爱的汉森》《冥界》《汉密尔顿》等。

原因就在于,法国音乐剧由于不注重叙事,因此会选择"名著或名角"下手,这样比较易于理解。而且法国音乐剧里也常会设置旁观者的角色,起到戏剧说明的功能,比如《巴黎圣母院》中的葛林果,《摇滚红与黑》中的伯爵,就把很多说不清的背景,通过旁观者的立场讲述清楚了,既帮助了观众理解剧情,同时也起到戏剧中所谓的"间离"效果。

第四,人往往大于戏。换句话说,法国音乐剧里的角色常常让人分不清楚是歌星还是演员,因为它很凸显演绎者的个性。因此在中国,法国音乐剧产生了两个比较普遍的现象:一个现象是"冲台",即演出快结束的时候,很多观

众会冲到台前去，跟着演员，伴随着尾声一起跳、一起唱、一起欢呼；另一个现象是"堵门"。演出开始前或结束后，大量的观众会跑到演职人员通道的门口去等候演员出来，与演员近距离接触，索求拍照、签字、面对面的交流。

毫无疑问，这两个现象都是"人大于戏"的结果，相比于戏，观众可能更喜欢演员。而像"冲台"和"堵门"这样的追星现象，在英美音乐剧中则是极其少见的。

第五，是基本不用音乐演奏员，而是播放伴奏。这与英美音乐剧的乐队现场演奏的方式是完全不同的。当然，也有一个特例，那就是《摇滚红与黑》是有乐队的。我认为主要原因是，如果没有乐队，这个舞台会显得太空旷了；而且即使有乐队，还是有很多音效是事先录制好的。

选择播放音乐伴奏带而不使用现场乐队，并非出于艺术的需要，可能更多是出于商业考虑。毫无疑问，现场伴奏的音质、互动感、现场感，是好过录音的。但在"歌大于戏"的背景下，一部法语音乐剧在营销上是音乐先行的，也就是说，戏还没有做出来，音乐早早就录成了专辑并开始传播。也因此有了现成的音乐伴奏带。当然，节约成本也是一个重要的考虑因素。

在百老汇和伦敦西区，演出音乐剧是不能不使用现场乐队的，而且百老汇和伦敦西区有演奏员的工会，会监督制作人是否使用演奏员，甚至会规定演奏员最低使用的数量。

这是一个矛盾：制作人永远希望在保证品质的前提下，减少演奏员的数量，而工会则要求制作人多多使用演奏员。因此历史上发生过多次音乐剧演奏员的罢工行为。而法国类似的罢工就不存在。

第六，是法国音乐剧并不要求所有演员唱、跳、演俱佳，因为法国音乐剧把歌曲放在最重要的位置，让戏剧和舞蹈成为辅助角色。比如，舞蹈和杂技的使用常常是为了烘托氛围，而不是戏剧叙事。因此法国音乐剧的演员经常是会唱的不会跳，会跳的不会唱，只发挥每个人的专长来进行编排即可。这一点与百老汇和伦敦西区对演员唱、跳、演俱佳的要求是完全不同的。

第二个特点：独一无二的运营模式

法国音乐剧的运营模式，不是演唱会的，也不是戏剧的，它比较像百老汇和拉斯维加斯之间的一种艺术形态。这也是"歌大于戏"的艺术特点带来的结果。

首先，法国音乐剧在演出前会先出唱片。它是以音乐营销为先导的，在唱片时代会先打榜，戏还未演，歌先红。所以很多法国音乐剧的制作人，在某种程度上首先是音乐制作人。比如，《巴黎圣母院》的制作人查尔斯·泰勒以前就是一个音乐制作人，他是唱片获得了成功之后，才想到去做一个完整的音乐剧。

其次，广播媒体必然会对歌曲和艺术家重磅宣传，以期先声夺人。如果无法推动歌曲的成功，基本就失败了一半。当然，新媒体时代下情况又发生了变化。以前靠打榜或通过广播、电视的宣传方式，现在很多都不奏效了。媒体的分化和圈层化也是法国音乐剧自2010年以来没有获得新的成功的因素之一。

最后，不要忘记，法国音乐剧大多在体育馆里演出，而不是剧场。由于在体育馆，座位众多，空间巨大，很多观众会看不清细致的戏剧动作和脸部表情，表演风格上更加接近音乐会也就不足为奇了。

由于体育馆不是专业的演出场馆，当然也就限制了音乐剧的演出场次。只是到了中国，法国音乐剧才真正进入了剧场中。

第三个特点：写意大于写实

这首先体现在它的视觉上，法国经典音乐剧的舞美大多呈现出抽象写意风，不追求所谓的真实，而追求想象力的放大。

比如，《巴黎圣母院》中的教堂，在舞台上呈现为一堵墙，这堵墙与真实的巴黎圣母院并没有什么相似之处。

当然，再宏大的舞台只能呈现巴黎圣母院的一角。巴黎圣母院的顶端有许多神兽，这些是其象征物，而在舞台中，部分神兽得到了放大。舞台上的神兽，比真实的巴黎圣母院的神兽都要大，并形成两根大柱子，在台上移动。此外还有大钟，有时不止一个，有大有小，大钟里的人成了敲钟人，这些是非常写意的做法。没有人会质疑这不是巴黎圣母院。中国人完全能够理解法国这种写意、抽象的美。

再比如《摇滚红与黑》，一边是演员在舞台上谢幕，一边是一朵旋转的大花。大花鲜亮，持续转动，给人一种华丽的感受，象征着于连多彩、鲜亮、短暂的人生。这也是一种写意手法。

再比如《摇滚莫扎特》，其服装也非常写意。在演绎歌曲《乐声叮咚》

中，韦伯家的两位女子就穿着特别的服饰，这完全不是生活中的服饰，但在舞台上就充满想象力。她们演唱的歌曲非常具有童话色彩，音乐和服饰在这首歌里形成天然的默契。

法国音乐剧的视觉画面总体是抽象的、写意的、浮华甚至浮夸的。

法国音乐剧的歌词特别有诗意、形而上，这点与中国诗词很像。它的题材又具有普适性，易引起共情。歌词的浮夸感、煽情感和意象化的风格，与百老汇和伦敦西区都是完全不同的。

比如《摇滚莫扎特》里有一句"打破镀金的牢笼"，这句歌词很浪漫，展现了莫扎特这个人物的形象，一种被过度保护却没有自由的形象。

《摇滚红与黑》中，于连即将慷慨赴死的时候，他唱道："我愿生死不渝，爱到满盘皆输。"他为了爱，满盘皆输也在所不惜。这样的情感放在现实生活中都是难以承受之重，但在法语音乐剧里就会让人觉得酣畅淋漓。

《巴黎圣母院》中的歌曲《大教堂时代》唱道"人类梦想登上遥远的星辰，岩石的斧痕书写时间的年轮"，让人的思绪顿时飘到了九天之外。这些歌词不仅美，而且充满意象感和想象力。法国音乐剧几乎不探讨家长里短和具体的生活，用的也是一些高居生活之上的语言，因此具有高贵浪漫的气质，让人有仰望星空之感。

法国音乐剧对中国原创音乐剧的启示

第一，法国音乐剧激励中国走出具有中国特色的音乐剧审美之路。

每个国家都有自己核心的人文精神，这是创作风格的来源。法国、美国、英国各自的人文精神都自然流露在他们的音乐剧之中。中国的人文精神是中国音乐剧的审美基础，所以向西方学习和描红只是一种方式，但要有分析地描，描什么？怎么描？不能只顾着描红，而忘记了思考，不然可能我们学会了技术上的描红，却发现在方法和方向上是错误的，从而本末倒置了。

在技术描红之前，一定是审美先行。法国音乐剧给了我们参照，也增强了我们的信心，因为他们可以和敢于走出一条独特的音乐剧发展道路。

中国悠久独特的文化决定了原创音乐剧的发展一定是独特的，特别是如何让传统的戏曲审美在当代音乐剧中发扬光大，这对于中国原创音乐剧是极其重要的。

第二，敢于寻找有中国特色的运营模式。

艺术的内容与运营模式息息相关。由于中国当代的剧场业发展比较晚，很多城市特别是内地城市的营销方式和对作品的理解是严重脱节的。

音乐剧行业有时候比较像手工业，讲究一戏一格，而不是批量生产。我们往往需要根据作品的特性来选择合适的宣传方式。比如法国音乐剧"歌曲先行"的方式，就很值得中国借鉴。

第三，中国和法国其实都缺少成熟的产业体系和规范，若想获得稳健发展，还有很多坎要过。

事实上，自《摇滚莫扎特》之后，法国音乐剧已经差不多停滞了10年之久。法国音乐剧的好作品的出现具有非常大的偶然性，因此我们不能称其为一个正规的音乐剧产业。而中国有些从业者过于追求短平快，急功近利、浅尝辄止，缺少集体创作和运营的规范意识，这些也会影响中国音乐剧的未来发展。

如今法国音乐剧也在发生一些变化，他们发现，"歌大于戏"的创作方式恐怕无法稳定发展，因此也开始制作一些小成本音乐剧，在小剧场演出，或者获得一些英美音乐剧的版权，走更符合剧场化生存的道路，重新学习体系化的运营。

当然，相比中国人，法国人毕竟有不学习别人的底气，法国人的个体审美能力非常强，使得他们的艺术有特立独行的基础。中国当下的音乐剧在风格上还有些东不成西不就，职业化程度还不强，个体的审美能力还有待提升。

文化是融合的产物，也是取长补短的产物。文化需要杂交，比如，英文版《悲惨世界》能获得巨大成功，很大程度上应归功于法国的文本和大气的音乐已搭起了史诗的格局。当格局搭好之后，英国人又赋予其英国人擅长的内容"血肉"，才塑造了这部世界闻名的经典之作。

法国音乐剧的成功告诉我们，不仅要学习西方，也要向中国的传统审美学习，走出有中国特色的音乐剧之路。

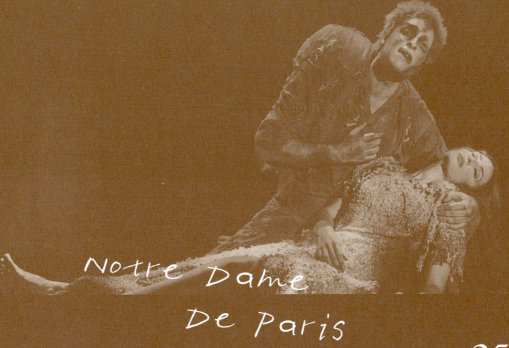

Notre Dame De Paris

25

《巴黎圣母院》
最富诗意的法式音乐剧

剧目简介
1998年9月16日首演于巴黎国会大厅

作　曲：理查德·科西昂特（Richard Cocciante）
作词、编剧：吕克·普拉蒙东（Luc Plamondon）
编　舞：马蒂诺·穆勒（Martino Müller）
导　演：吉勒斯·马修（Gilles Maheu）

剧情梗概

故事发生在中世纪。在"愚人节"那天,流浪的吉卜赛人在广场上表演歌舞。有个叫爱斯梅拉达的吉卜赛姑娘吸引了来往的行人,她长得美丽动人,舞姿优美。巴黎圣母院的副主教克洛德·弗罗洛疯狂地爱上了爱斯梅拉达。他命令教堂敲钟人,相貌奇丑无比的卡西莫多把爱斯梅拉达抢来。但是警卫队长菲比斯救下了爱斯梅拉达,抓住了卡西莫多,并把他带到广场上鞭笞。爱斯梅拉达不计前嫌,反而送水给卡西莫多喝。卡西莫多非常感激爱斯梅拉达,也爱上了她。天真的爱斯梅拉达对菲比斯一见钟情。弗罗洛跟踪两人约会时,出于嫉妒用刀刺伤了菲比斯后逃跑。爱斯梅拉达却因谋杀罪被判死刑,卡西莫多把爱斯梅拉达救出来后藏在巴黎圣母院内。弗罗洛威胁爱斯梅拉达遭到拒绝后,把她交给了国王的军队。无辜的爱斯梅拉达被绞死了,卡西莫多愤怒地把弗罗洛推下教堂摔死,自己抱着爱斯梅拉达的尸体殉情。

获奖情况

1999年获得年度最佳音乐剧金欧罗巴奖;2000年获得文化普利斯奖最佳舞台设计奖。英语版《巴黎圣母院》于2014年获得圣迭戈戏剧评论家协会克雷格·诺埃尔奖,以及优秀特色男演员、优秀灯光设计、优秀景观设计奖。

文学世俗化的根本原因，在于受教育的民众大大增加，而雨果用文学推动了民众意识的觉醒。

说来也巧，2002年第一次来到中国的《悲惨世界》和2003年进入中国的《巴黎圣母院》都是由雨果文学作品改编而来的音乐剧。可以说，是雨果的两部文学作品打开了世界经典音乐剧进入中国的大门。

不识谱却会写音乐的作曲家

说到音乐，我们就不得不提到天才的曲作者——理查德·科西昂特，他是发行了40多张专辑的高产作曲家。在音乐剧领域，除了《巴黎圣母院》，他还创作了音乐剧《小王子》和意大利版的《朱丽叶与罗密欧》。

理查德·科西昂特的身世非同寻常。他生在越南的西贡，父亲是意大利人，母亲是法国人，他在西贡长到11岁才前往罗马，因此他能够熟练使用法语、意大利语和西班牙语进行创作。他自小经历了文化的多样性，这显然对他的艺术创作有很大的影响。

理查德·科西昂特曾说："我年轻时十分害羞，甚至自闭。我当时觉得和别人交流都很困难，因此发现音乐是一种新的交流方式，然后接受了我和他人的不同，并且把这种不同转化为我的创作优势，以音乐来倾吐心声。"

的确，理查德·科西昂特的音乐和他的人生经历一样，是与众不同的，而且他的音乐是自学的，这非常了不起。

让人不可思议的是，作为作曲家，理查德·科西昂特并不识谱，他写歌的时候是先在钢琴上弹唱，然后录下来，再去找人制谱，这是他本人告诉我的。他的钢琴即兴伴奏弹得非常好。

尽管音乐的本质是乐感，传递自己对音乐的感觉并不是简单的技巧问题，但我的确没见过一个作曲家不识谱却会写音乐，而且自弹自唱得那么好。理查德·科西昂特的确是一个天才。

在欧美音乐剧的创作当中，音乐主题的手法常常被大量采用，也就是反复地精心安排使用音乐的主题，就像用砖块一块一块地搭建音乐剧的音乐大厦。但理查德·科西昂特拒绝这种方式。

全剧共有53首独立创作的单曲，法国音乐剧基本上都采用流行单曲的写法。在《巴黎圣母院》里，只有《非法移民》这一首歌在剧中是重复的。

歌曲多，又很少重复，那为什么它的音乐让人觉得和谐统一呢？

一方面，理查德·科西昂特创作了独特的旋律，这是他的天赋。他的旋律总能给人一种情理之中、意料之外的感受，大胆飘逸，像是天外飞仙，旋律貌似简单，但很有想象力。

比如开场曲目《大教堂时代》(*Le temps des cathédrales*)，这是一段不断往上攀升的旋律，一般作曲家不敢这样写，但理查德·科西昂特就敢，这是很少见的，可见他的大胆。

另一方面，理查德·科西昂特具有独特的音乐编配手法。他摒弃了传统管弦乐的编制，完全采用流行音乐的乐器编制，基本是电声乐器。他对打击乐的处理很有特点，他的打击乐器里没有鼓，节奏感都是由其他打击乐器完成的。他使用的设备，包括麦克风、扬声器、键盘、合成器，综合而成一种独特的音效。

其实，歌曲的美感，是旋律和音乐编配放在一起产生的效果。理查德·科西昂特将两者融合在一起，便产生独特的效果，哪怕一个旋律听上去非常简单。

因此如果你是第一次听到《巴黎圣母院》的旋律，可能并不会觉得有多好听，但如果配合器乐编配一起听，效果就不一样了。这是独属于《巴黎圣母院》的音乐气质。

独特的音乐风格

《巴黎圣母院》的作曲理查德·科西昂特说，他从来不认为自己的创作是英美音乐剧的做法，他更认同自己的作品是歌剧，准确地说，是流行歌剧或摇滚歌剧。可见，歌剧传统对于法国和德奥音乐剧的影响至今仍在。

法国对于音乐剧的认识比较晚，对于这种当代的音乐戏剧样式，他们还是习惯称为歌剧，这是从1978年法语音乐剧《星幻》开始的传统。《摇滚红与黑》和《摇滚莫扎特》至今还是被称为 Rock Opera（摇滚歌剧），而非音乐剧。

正统歌剧有一个重要的特点，那就是 sung-through，从头唱到尾，全程没有对白，即使有对白，也是用宣叙调的方式呈现。也就是说，创作者要赋予所有的表达一种音乐性，哪怕是对白。《巴黎圣母院》里就没有一句正常的对白，所有的对白都是用类似歌剧的宣叙调呈现的。

音乐上，《巴黎圣母院》有三个不同于其他法语音乐剧的特点。

第一，它有极其绵长的乐句和乐思。这种长线条的乐句和乐思我从来没

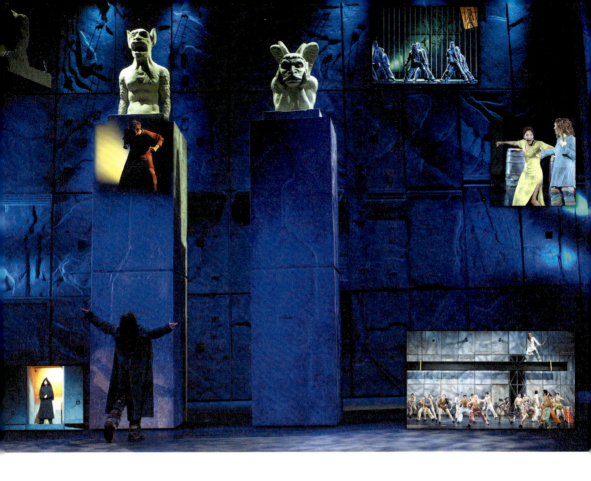

在别的音乐剧中听到过。

比如，剧中一首歌叫《身为神父却爱上你》，就有着特别漫长的旋律，这种写法是很大胆的。神父在这首歌中唱"我爱你"时，是一个特别强烈的长音。

类似的歌曲还有第一幕一开始的歌曲《大教堂时代》，还有第二幕一开始的《佛罗伦萨》。

第二，重复和模进。重复不是简单的重复，而是每次发生小小变化的重复。模进是音乐整体调性往上移，产生一种提升的重复感。

比如剧中的歌曲《美人》，就把重复和模进运用得恰如其分，三个人分别唱了《美人》的旋律，重复后，再次转调模进，然后再一次模进，一路升调向上。还有歌曲《为你跳支舞》，这首歌是全剧最后一曲，也是不断重复，不断模进，一次一次往上升调。当演员唱了两遍以后，观众以为已经结束了，没想到音乐略一停顿，又再次转调往上升。这种重复和模进的手法并不复杂，

却让人的情绪伴随简单的旋律一次次回旋上升，荡气回肠。

第三，对于戏剧角色，理查德·科西昂特给予了鲜明的声音特质。

理查德·科西昂特说："《巴黎圣母院》是一部衔接过去和现代的作品，它无法定义。"

每个角色都拥有自己的声音个性

虽然理查德·科西昂特自称这部作品是歌剧，他却没有采用有统一质感的美声唱法，而是让每个角色都拥有自己的声音个性，也就是说，作曲者让角色的声音当中包含着人物的性格。

比如，游吟诗人格兰古瓦。他是男高音，角色类似于故事的旁观者和时代的叙述者，同时他演唱的是开场曲。脱俗的事物往往适合用高音呈现。

格兰古瓦也是一个脱俗的人，他对于世俗事物不感兴趣，包括女人和男人，所以他会冒失地进入乞丐王国"奇迹宫殿"。克洛班说，如果没有女子愿与他成婚，他将被绞死。而爱斯梅拉达同情他，为救他的性命，愿意与他结为名义上的夫妻，因为大家都知道格兰古瓦是个对所有人"安全"的人。

格兰古瓦这个角色用男高音高亢的声音奠定了全剧的诗意风格。最初的法语版格兰古瓦是由布鲁诺·佩勒蒂埃饰演，布鲁诺现在依然是法国的歌唱明星，据说他的演出报酬是很高的。因此格兰古瓦是一个把全剧带入诗意境界的人，如果没有他，《巴黎圣母院》不会那么超凡脱俗。

卡西莫多是一个特型角色。他很特殊，驼背，是丑陋形象的代表。他被设定为一副特殊的沙哑嗓音，俗称"烟枪嗓"，这种嗓音质感代表着"粗鄙"和"丑陋"，和卡西莫多的形象吻合。像这样的嗓音，我们一般是在重金属摇滚音乐演唱会里才会听到，天然有一种很强的辨识度。但"烟枪嗓"并不一定是天生的，它其实是需要技巧的，不会唱"烟枪嗓"的人，如果刻意模仿，有可能会把嗓子唱坏。

卡西莫多这个角色的最初版本是由法国歌唱明星加鲁（Garou）饰演的。11年前，上海演出版本是由加拿大的麦特·劳伦饰演，如今则由意大利的安吉罗·德·瓦乔饰演，他们的共同特点是都有"烟枪嗓"。而安吉罗·德·瓦乔是世界上唯一一位能够用意大利语、法语和英语三种语言演唱《巴黎圣母院》的演员。

上海巡演版本的卡西莫多扮演者是一位非常棒的歌手，生活中的他并没

有"烟枪嗓",但唱歌时那种"烟枪嗓"的粗粝感,却一点也不弱于20年前原版的卡西莫多扮演者加鲁。

爱斯梅拉达是波西米亚人,有着性感、清亮的嗓音。

20多年前的原版爱斯梅拉达的饰演者是法国著名歌星伊莲娜·西嘉贺,她有非常性感的声音。也许是先入为主,我认为伊莲娜的声音是最贴合爱斯梅拉达这个角色的,她稍微带点沙哑的声音,体现出角色的野性和性感。而如今的赫芭(Heba)的声音也非常好,她用清亮高亢的嗓音唱歌曲《万福玛利亚》时非常好听,但少了一点性感的味道,只能通过肢体语言弥补。

弗罗洛是副主教,这是一个唱男中音的角色。其扮演者丹叔的声音质感低沉。在歌剧里,唱男中音的角色,一般来说是天神、上帝或者坏人,因此这个声音的设定是符合歌剧传统的。弗罗洛是一个坏人角色,他是在中世纪的旧信仰和文艺复兴的新思想之间撕扯的人物。

在2019年的巡演中,尽管丹叔的声音不复从前,但作为老戏骨的他很会用嗓子。一般情况下他的声音是收着的,关键时刻放出来,表演上也同样是举重若轻。

菲比斯是警卫队长,他是一个帅哥。这是一个男高音的角色,有着清亮的声音。他的声音和爱斯梅拉达形成对应,从声音质感上我们就能听出来,他们是一对金童玉女。菲比斯这个角色的演员也常常会担任格兰古瓦的B角。

克洛班是吉卜赛流浪汉的头目,也就是游民部落的头目。他富有野心,喜欢暴力,声音特色是粗粝和沙哑,但不是"烟枪嗓",而是给人一种粗鄙感。

小百合是另一种清亮的女性声音,不具野性,非常干净,听得出来像富家女子。一般来说,为了节省人员,常常会让小百合角色的饰演者担任爱斯梅拉达的B角,或者配一个既会唱小百合,也会唱爱斯梅拉达的角色,随时候场。

这几大主角的音色特点各有风味,符合角色特点。根据角色的气质来选择音色,在《巴黎圣母院》里体现得非常鲜明。

吕克·普拉蒙东奠定了全剧的诗意

创作《巴黎圣母院》的想法,来自法裔加拿大人、词作家吕克·普拉蒙东。吕克·普拉蒙东是个诗人,他多才多艺,绘画也颇有成就。年轻的时候,他在加拿大魁北克的一个小修道院里学习艺术,也有人说他是为了成为神父

而走进修道院，可最后他成了诗人。这个经历可能是他对《巴黎圣母院》感兴趣的原因。

《巴黎圣母院》的诗意主要来自吕克·普拉蒙东的写作。他写的歌词不是一般意义上的歌词，而都是诗歌，是高于生活的语言。1978年他创作了音乐剧《星幻》，开启了法语音乐剧的先河。《巴黎圣母院》一举奠定了法语音乐剧的基调，称吕克·普拉蒙东为"法语音乐剧教父"也不为过。除了《星幻》和《巴黎圣母院》之外，吕克·普拉蒙东还有另外五部法语音乐剧作品。他的诗意风格极大地影响了后来的法语音乐剧创作者。

对于以15世纪的欧洲为背景的《巴黎圣母院》，用什么语言呈现给当代人是值得考虑的。吕克·普拉蒙东为《巴黎圣母院》创作的歌词属于现代法语，很通俗和口语化，而并非一个现代人模仿古代人写的古风歌曲。

《巴黎圣母院》一个重要的特点，是它并不注重歌词的叙事功能，歌曲与歌曲之间也没有共享的音乐主题。看似歌曲之间各自为政，却有着整体的统一感。

理查德·科西昂特谈到创作时说，多数情况下是约定好大致的歌曲内容，他理解了，就去谱曲，然后吕克·普拉蒙东修改和填词。当然也有少量是先写歌词，再作曲的情况，特别是剧中对话部分。由此可见音乐在创作中的核心地位。

《巴黎圣母院》的现代感

《巴黎圣母院》虽然讲述的是一个15世纪的故事，但无论是音乐语言，还是歌词内容和表现形式，都在追求一种现代感。它希望带领观众穿越历史的纵深，而这样的追求，集中体现在《大教堂时代》和《佛罗伦萨》两首歌中。

这两首歌分别是全剧第一幕和第二幕的开场曲。比如《大教堂时代》这首歌一开头，游吟诗人格兰古瓦就把1482年和21世纪连在了一起，而演唱《佛罗伦萨》的副主教弗罗洛，更是以先知的身份预言了宗教改革。这两首歌的视角，既在时代之内，又超越了时间，给观众一种纵览古今的感受。

此外，导演的手法也在不断变化。2019年的版本和20年前的原版已有所不同。比如，全剧结束时弗罗洛好像不是被卡西莫多推下去的，而像是自己摔下去的，这让人难以说清他的结局是被杀，还是因自责而自杀，因而多了一种可能性。

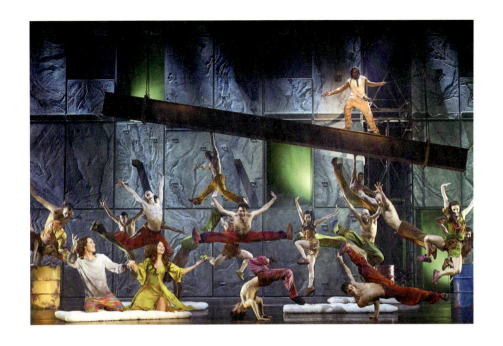

在演唱《愚人庆典》时，当卡西莫多口渴要喝水时，作为波西米亚人首领的克洛班拿了水，让爱斯梅拉达拿给卡西莫多喝。20年前的版本中，是爱斯梅拉达直接拿水给卡西莫多喝，这体现了爱斯梅拉达个人的善意。而如今的欧洲流民显然比当年的波西米亚人要复杂得多。这也是导演手法上与时俱进的体现。

《巴黎圣母院》的现代感还体现在抽象的舞美上。现实中庄严神圣、美轮美奂的巴黎圣母院，在剧中并没有被照搬，而是提取代表性的元素，以抽象方式呈现。

为了让人意识到舞台上的布景就是巴黎圣母院，仍出现了一些写实元素，比如，滴水神兽、圣水坛和三口钟。

还比如，整个巴黎圣母院变成了由巨大的砖块拼贴而成的大背景，带有岩石质感的移动四方立柱，上面还有巨大的滴水神兽，而这个神兽的尺寸比巴黎圣母院真实的神兽还要大。显然这不是一个写实的设计。

在《巴黎圣母院》写意的大背景下，很多场景和道具被赋予了人性。

比如敲钟人卡西莫多，他没有朋友，钟就是他唯一的朋友，他在向钟倾诉对爱斯梅拉达的情感时，四个大钟缓缓落下，每一个大钟都在空中摇摆着，

仿佛通了人性一般，热烈地回应卡西莫多的倾诉。而我们发现，每一个钟里都有一位特技演员，他们舞动起来如同钟摆在摆动，显然这个钟是卡西莫多性格的外化。

全剧结束之前，卡西莫多抱着爱斯梅拉达的尸体痛哭歌唱时，此时已不再有钟，一个个女性特技演员舒展身体，像在睡眠中死去一般，优美地、缓缓地旋转上升，伴随音乐层层递进。当最爱的人死去了，连钟也没有了存在的理由。之前空中的男性钟摆，如今变成了女性化的亡灵，投射了卡西莫多心中的爱人的形象。

类似的写意表达在剧中频繁出现，虽然很难用语言准确地描述，但的确让人感动，让我们体会到写意艺术直指人心的魅力。

这个发生在15世纪的故事，舞美却充满现代感。比如，观众一进场，就能看到舞台上属于工业时代产物的叉车托盘。而演员演唱《愚人庆典》这首歌时，一些现代化的金属防护栏也出现在了舞台上，以一种极有想象力的方式和舞蹈演员展开互动。

展现巴黎城门和奇迹宫殿的时候，舞台上出现了汽油桶、吊钩、工字钢等道具，在视觉上打破了年代感。

这些都让作品呈现出跨越时代的感受，借助过去的故事表达当代感。

在人物造型上，《巴黎圣母院》也很有现代感。20年前，原版角色的年代特征并不明显，突出的是人物的体貌特征。比如游吟诗人加深的鼻影、眼影，还有卡西莫多的驼背。20年前原版最大胆的造型，无疑是乞丐首领克洛班，他的上衣是一件西装，配色丰富，用颜色模糊了款式。

而如今的服装版本更具现代感，比如主教的衣服，内里是红色的，外面绣有如宝剑一般的图案，增添了邪恶感。

此外，群体的衣服也具有现代特点。警卫队和波西米亚人打斗的时候，波西米亚人穿的像是出现传染病疫情时用的防护服，而警卫队则看上去像是黑帮打手。这些现代元素的更新，我们可以归纳为是词曲风格追求现代感的延续，它们的存在也给了观众一种暗示：这是一出现代人讲给现代人听的古代故事。

舞蹈：既是舞蹈，也是杂技

《巴黎圣母院》的舞蹈既是舞蹈，也是杂技，两者没办法分开。《巴黎圣

母院》似乎开启了一种传统,就是法语音乐剧大戏必含杂技。杂技在《巴黎圣母院》中的应用一点也不突兀,反而把戏剧情感推向了高潮。

剧中杂技的合理性在于,它表现的是卡西莫多和波西米亚人的心理状态。杂技是一种带有危险性的运动艺术,而这种危险就像波西米亚人的生活状态一样,随时走在人生的危险边缘。它也是卡西莫多心理状态的外化,因为卡西莫多就是每天攀爬在巴黎圣母院外部,终日担惊受怕的那个怪人。

这些表演者不是一般演员可以胜任的,许多是从运动员或杂技演员、体操运动员转行过来的。20年前的原版《巴黎圣母院》就是以舞蹈特技表演而名声大噪的高动能七人团(Yamakasi)担任杂技部分的表演。著名导演吕克·贝松曾经根据这7个人的高超特技表演拍成了电影《企业战士》,在欧洲的青少年中产生了很大的反响。

《巴黎圣母院》彻底体现了法语音乐剧"唱的人不跳,跳的人不唱"、跳与唱分离的特点。

在《非法移民》《愚人庆典》《奇迹宫殿》《爱之谷》等几个大场面的段落中,舞蹈几乎是演出的全部,人物的内心状态都是通过舞蹈表达出来的。

比如,菲比斯演唱《心撕裂》时,几个灯柱后面有男性舞者跳着幅度剧烈的现代舞。这些男性舞者身材健美,跳得又热烈又痛苦,对应着菲比斯痛苦的内心。

《非法移民》通过舞蹈表现出流民的痛苦无助，有时展现为一种痛苦的宣泄，有时又通过翻滚的动作表现出非法移民遭受毒打时的状态。

在演唱《波西米亚人》时，舞蹈展现了波西米亚姑娘的野性与生命力。

最好的例子无疑是《奇迹宫殿》这一场。波西米亚的乞丐们白天装扮成聋子、盲人，到了晚上，他们回到自己的地盘，卸下伪装，不仅四肢健全，而且身手非凡。他们用翻飞的跟头和高难度的旋转，展现身体机能的反差，仿佛圣迹一般，也成为《奇迹宫殿》的这个标题的生动注解。

曲入我心

《巴黎圣母院》的歌曲可谓首首好听，首首耐听。像《美人》(Belle)和《大教堂时代》(Le temps des cathédrales)，以及爱斯梅拉达的《活着》(Vivre)都是经典的法语流行歌曲。

其他的歌也都各具特色，比如，第二幕第一首歌《佛罗伦萨》(Florence)，是三个男人在《美人》之后的另一首三重唱，意味深远，把整个《巴黎圣母院》的故事纳入欧洲文明史的进程中，立刻产生了历史的厚重感。

歌曲《我的家就是你的家》(Ma maison c'est ta maison)是卡西莫多演唱的一首暖心的歌曲，而《圣母颂》(Ave Maria Païen)是爱斯梅拉达唱的一首虔诚的歌曲，把女性的温柔和善良呈现得非常到位。

第二幕的《月》(Lune)是最富有诗人气质的歌曲，也最符合格兰古瓦这个人物的角色。

弗罗洛唱的那首《一个神父爱上了她》(Être prêtre et aimer une femme)，是全剧旋律线条最长，戏剧情感最纠结的歌曲。这一刻，让人既痛恨神父而又对他充满同情。《人世何其不公》(Dieu que Le monde est injuste)则是最令观众同情卡西莫多的一首歌曲。

Le Petit Prince

26

《小王子》
法国人才做得好的写意戏

剧目简介
2002年10月1日首演于巴黎赌场剧院

作　曲：理查德·科西昂特（Richard Cocciante）
作　词：安托万·德·圣-埃克苏佩里（Antoine de Saint-Exupéry）
编　剧：伊丽莎白·阿那伊思（Elisabeth Anaïs）
导　演：让-路易·马尔蒂诺提（Jean-Louis Martinoty）

剧情梗概

《小王子》讲述了一个因飞机故障而迫降在撒哈拉沙漠之中的飞行员,遇到了自称来自B-612星球的小王子。通过与小王子的交流,飞行员了解到小王子所居住的星球的奇特情况,以及小王子的星际旅程,他偶遇的各种各样的人和动物。在沙漠寻找水井的过程中,飞行员和小王子度过了美好的时光,产生了珍贵的友谊。最后小王子离开地球,悲伤的飞行员只能用歌声来怀念小男孩,表达自己重新审视生命和世界的目光。

独特的《小王子》

法语音乐剧虽然风格独具，但整体风格相似度比较高，《巴黎圣母院》和《小王子》也不例外。《小王子》是我心目中格调很高的一部法国音乐剧。这归功于作曲家理查德·科西昂特，他同时也是《巴黎圣母院》的作曲。虽然音乐风格上两者有些差异，但一听就知道是同一个人写的。

《小王子》是法国作家安托万·德·圣-埃克苏佩里于1942年写成的儿童文学作品，主人公是来自外星球的小王子。书中以一位飞行员作为故事的叙述者，讲述小王子从自己星球出发，在星际旅程中的各种经历和给人类的各种启发。

在西方世界，《小王子》的影响力超乎想象，它的发行量仅次于《圣经》，据说印量超过了5亿册，至今被译成108种语言，是销量最大的童书之一。多个国家成立了以"小王子"为名的专项基金，而法国的纸币和法国空军机尾的徽章上也出现过小王子的形象。小王子已成为法国的标志性形象。

《小王子》不是一般意义上的童话，它以小王子孩子式的视角，浅显天真的语言，映射出成人世界的空虚、孤独、盲目、愚昧、教条和荒谬。因此《小王子》不仅是给孩子看的，更是给大人看的。

音乐特点

《小王子》于2002年首演，它是理查德·科西昂特创作《巴黎圣母院》4年之后的作品。它在法国音乐剧里可以说是最安静的一部。

法国音乐剧多为摇滚风格，热闹、充满激情，即便是《巴黎圣母院》这样富有诗人气质的音乐剧，也有大量令人亢奋、激动的音乐段落。而《小王子》则是一部完全安静的音乐剧，同时也需要听众安静下来欣赏。

如果听众是浮躁的，很可能进入不了《小王子》的世界。当然，音乐的安静气质很大程度上体现了《小王子》温和、明朗、清澈而又略带忧伤的文学风格。音乐剧里去除了节奏强烈、充满戏剧张力的段落，而以一种润物细无声的方式表达。

音乐剧高度还原了文学原著，很多唱词直接借用《小王子》的原文，一字不改。小王子的唱词像极了四五岁的幼童不经意间脱口而出的天真话语，充满想象力。有句俗话说得好，儿童都是天生的诗人。

《小王子》的音乐很美，但我觉得作曲家并没有刻意让他的音乐易于被大家传唱。不像《巴黎圣母院》里面的很多歌，听了一遍就能记住，《小王子》的音乐格调比较高，或者说更脱俗。

一方面，《小王子》的旋律更加自由，适合传听，但不适合传唱，也就是听觉上舒服，要唱就比较难。

"传听"和"传唱"是音乐上的两种概念。适合传听的歌不一定适合传唱，但反过来，易于传唱的歌一般都易于传听。因为人的耳朵所能适应的音乐范围，远大于我们的人声所能表达的范围。比如，大量经典的古典音乐，你没法唱出来，但能流传至今，从更大范围来说，如海浪声、风吹竹林声等大自然的声音也都是传听的，很美，但无法演唱。

全剧的第一首歌是丹叔代表小说作者唱的，它不像《巴黎圣母院》的第一首歌，能令人迅速进入兴奋的状态，而是一个人在跟你低吟、念叨，是一种自然的说话状态。

这首歌为全剧定下了清淡和空灵的音乐基调，像外太空一般超凡脱俗，的确，小王子就是从外太空来的。

理查德·科西昂特音乐的统一感，在于他的歌曲旋律是相互派生的，也就是一首歌的旋律主题稍做一些改动，就会产生一个新的旋律，两者在听觉上是有关联的。因此不同的歌曲之间，我们可以听到统一的感受——似曾相识，却又不一样。这在《小王子》的音乐里表现得比较明显。

此外，《小王子》的音乐也富有异域风情。比如玫瑰和小王子告别的那一段《永别》（Adieu），是具有东方气质的中国五声调式。小王子演唱的《在她

身边》(Près d'elle)是全剧中我最喜欢的一首歌曲，里面有一个间奏，音色类似于二胡，也是五声调式的，极具东方气质。

《小王子》讲的是外星球的故事，因此音乐的异域感也符合戏剧的需要。的确，东方音乐对于西方世界而言就有神秘感，像德彪西这样的法国大音乐家，对东方音乐也是情有独钟的。《小王子》是作曲家理查德·科西昂特一次比较自由的创作尝试，格调很高，需要懂的人才能被打动。

富有象征意味的戏剧结构

音乐剧《小王子》的故事结构和文学作品的顺序几乎是一致的。全剧开场的序幕，丹叔饰演的圣-埃克苏佩里讲述着《小王子》这本书的意义，确定了全剧的基调，而歌曲表达了"所有的大人都曾经是孩子，可他们自己很少意识到这一点"这一主题。这也是小说里的金句。

然后，飞行员驾驶的飞机发生了故障，迫降到撒哈拉沙漠。这里有一个明确的时间：1935年。飞行员遇见了一个名叫小王子的小孩，他自称来自B-612星球，通过和小王子的交流，飞行员了解到小王子所居住的星球的奇特情况，以及他的星际旅程。

飞行员的扮演者也是丹叔。为什么会选丹叔来担任飞行员呢？我想，一方面是因为小王子的音色是童声，童声是清亮高亢的音色，而丹叔是男中音，比较低沉浑厚。这样的设计让对唱具有强烈的对比感。

另一方面，作者圣-埃克苏佩里本人既是作家，又是飞行员，他完美地将两者结合于一身，因此让丹叔既饰演作家本人，也饰演飞行员。

飞行员和小王子一见如故，因为他们的爱好和价值观比较接近。比如小王子一眼就看出一个帽子形状的画面其实是一条吞了大象的蛇。对此，那些世俗而无趣的大人是不能理解的，但飞行员可以理解，他本身就是一个热爱自由的人，一个依然像孩子一样的成年人。他热爱幻想，看不惯那些非常世俗和世故的成人，同时也不容于一个"理性无趣"的世界，所以当孤独的飞行员在沙漠遇见小王子，是很开心的。

歌曲《大人们》(Les grandes personnes)就讲到那一群世俗而无趣的大人和飞行员的对话。

飞行员说："我认识了一个朋友！"大人们就会问："他几岁了？有多少个兄弟？体重多少？他父亲挣多少钱？"都是一些很现实的问题。飞行员问

他们:"你们怎么不问我,他的嗓音怎么样?他喜欢玩什么游戏?他是否采集蝴蝶标本?"最后他得出结论:"小孩子应当对大人宽容一点。"

在现实世界里,我们常说大人要宽容孩子,但在孩童的世界里,过分现实的大人,才是不懂事的人。可见,这个故事的视角是一个孩子的视角。

然后,飞行员和小王子聊起了玫瑰和猴面包树,一个是有益的植物,一个是有害的植物。小王子说不能让猴面包树生长得过快,不然会占领星球,这让其他的生物无法生存下去。这里面有很多隐喻,星球代表了人的精神世界,猴面包树代表人的欲望,一个人如果欲望泛滥,就会遭殃,而玫瑰则代表爱情。

之后,小王子谈起他的玫瑰,这是他离开自己星球的原因。在小王子的故事里,玫瑰对他是很重要的部分。因为在小王子的星球里,只有一朵玫瑰,这朵玫瑰是美丽的,也是爱慕虚荣、娇气和自负的,当小王子最后因为受不了它,要和玫瑰再见的时候,孤傲的玫瑰顿时表现出了脆弱的一面。

《永别》就是玫瑰和小王子在离别时唱的歌,她唱道:"永别,务必要幸福,我浪费了太多时间来隐藏我的感情。现在我失去了你,我早该告诉你我深爱着你。没有你,我也能适应风和冰冷的夜。"

玫瑰的形象一直是矫揉造作的,她代表了一些敏感而又骄傲的女孩对待爱人的方式,会不断地挑刺儿、发小脾气,而这背后是隐藏起来的爱和害怕失去的恐惧。如果真的失去了呵护自己的人,它还是会坚强起来的。就像小王子离开时,玫瑰没有要求他留下任何东西,甚至原来的保护罩也不要了。此刻的玫瑰开始独立,因为她意识到小王子早晚会离开,她并不是他生命中的唯一。

在第二幕里出现了《玫瑰花园》(*Le jardin des roses*)这首歌。这是小王子在地球上发现了无数朵玫瑰时的歌曲,此时所有的玫瑰唱的歌都是之前玫瑰唱的,"我刚刚睡醒,我的妆容还是零乱的,可我和太阳同时诞生",状态和话语与小王子星球上那朵玫瑰完全一样。

接下来的《因为她是我的玫瑰》(*Puisque c'est ma rose*)是小王子醒悟的唱段。歌词里唱到:"她是我浇灌过的,她是我保护过的。她是我聆听过的,因为她是我的玫瑰。"也就是说,当小王子发现玫瑰竟然不只一朵,而有千千万万朵之后,他明白了,他星球上的那一朵玫瑰花之所以重要,是因为他在那朵玫瑰身上投入了自己的时间和感情,让那朵玫瑰成为独一无二的一

朵。这是玫瑰花教给小王子的道理。

据说,玫瑰的寓意也来自作者圣·埃克苏佩里对自己婚姻的反思。需要呵护而又傲娇的玫瑰的原型正是作者牵挂的妻子。

人物群像戏

离开了玫瑰的小王子,拜访了不同的星球,遇见了不同的人,有国王和爱慕虚荣的人,有酒鬼、商人,有点灯人、地理学家……每个人都有一个形象,每个人也都有一个人生价值观,印证出他们自己的狭隘和荒谬。

国王是小王子离开自己的星球后拜访的第一个星球的人。他是一个孤独的国王,喜欢发号施令,却徒有虚名,是一个孤独的、活在自我想象当中的人。

爱慕虚荣的人是小王子访问的第二个星球上的人,他一直活在别人的赞美声中,对自己却毫不了解。他在歌曲《我》(Moi, je)中唱道:"我是这星球上最棒的人,可却只有我认识到这一点,就让我享受被人崇拜的快乐。"

爱慕虚荣的人由粉丝熟知的法国歌手"老航班"——洛朗·班饰演。那时候的他还很年轻,他还在中国巡演版的《摇滚莫扎特》和《摇滚红与黑》

中饰演过角色。

酒鬼是一个用酒精麻痹自己、逃避生活的人。商人则是一个追求纸面财富，但对社会、宇宙毫无贡献的人，他每天就在数自己拥有的星星，却对这些星星没有做任何有益的事。小王子见了很多奇怪的人，大多数只是了解，这个商人是小王子唯一批评的人。

点灯人是无私的。他每天在这个星球上日夜地工作，点灯、关灯、点灯、关灯，他是一个不自恋的人，但他对生活是无知的，活得像一台机器。

地理学家是小王子到达地球之前见到的最后一个人，他埋头描绘世界，却不愿花时间去关注一朵玫瑰。他很有学问，知道哪里有海洋、河流、城市、山和沙漠，但他都是听别人说的，或者是看书上写的，他从来没有真正了解自己所在的星球，因为他拒绝亲自去了解和勘探。地理学家是一个活在故纸堆里的人，他被有限的知识捆绑了自己的感受。

狐狸也是一个重要的角色，他教会了小王子交往的真谛。狐狸说："对我而言，你只不过是个小男孩，就像其他千万个小男孩一样。我不需要你，你也同样用不着我。对你来说，我也只不过是只狐狸，跟其他千万只狐狸一样。然而，如果你驯养我，我们将会彼此需要，对我而言你就是宇宙的唯一，我对你来说，也是世界上唯一的了。"

狐狸说到的驯养关系，指的是建立人与人之间的关系，就是人与人交往的本质所在。如果说，玫瑰教会了小王子爱是只属于个人的情感，与别人无关的话，那么，狐狸则教会了小王子爱是一种责任。

剧中也有对于人类群体的表现，基本放在了舞台的后方，以类似背景的形式出现。那些无趣的人类群体，虽然各不相同，但都对飞行员冷嘲热讽，没有参与到具体的场景对话之中。这种做法，让戏的层次显得更丰富，让小说在舞台上的立体感得以增强。

人类的群像戏就像一面镜子，映照出小王子的与众不同，也体现出人类的世俗、世故和愚昧。

在快结尾的时候有一首歌曲《寻找水源》(*Chercher la source*)，是飞行员抱着小王子在沙漠中寻找水源的唱段。歌词唱道"寻找水源，在沙漠中找到方向"，其实他们寻找的是心灵的水源，也就是狐狸说的，"只有心灵才能看到事物的本质，而真正重要的东西，肉眼是无法看见的"。这句歌词来自小说，也是《小王子》的主旨之一。

在沙漠寻找水井的过程中，飞行员和小王子度过了美好的时光，产生了珍贵的友谊。最后小王子离开地球，悲伤的飞行员只能用歌声来怀念这个小男孩，表达自己重新审视生命和世界的目光。此时的音乐，达到了全剧中最强烈和震人心魄的力度。

奇幻至极的舞台布景

音乐和戏剧之外，舞台布景也是一大亮点。

《小王子》的舞台布景可谓奇幻至极，色彩鲜亮，对比强烈。它的服装、道具、布景都非常精致，富有想象力。

小王子在不同星球见到的不同形象，都有独特的服装和造型。

比如，国王的王袍就包裹了他的整个星球；小王子坐的千纸鹤，非常精致；贪婪自恋的人像摇滚巨星一样，坐在一堆镜子前孤芳自赏；酒鬼浑浑噩噩地坐在放满酒瓶的座位上；商人坐在一个巨大的精致的轮子上，上面放着巨大的星球做成的算盘，不停地计算自己拥有多少颗星星；地理学家则被一个像书堆一样的巨大装置包裹起来，展示了他"掉书袋"的形象。

因此，《小王子》不像大多数的法国音乐剧那样适合大型场地演出，如果场地过大，观众就没办法看清楚这些精致而又复杂的布景道具了。

此外，剧中用了很多投影还原了沙漠、宇宙、星空等场景，画面非常美，色泽饱和度高，主色调在深蓝、金黄、墨绿和橙红之间切换，而小王子本人的服装是全身上下的艳绿色，再搭上一条橙色的围巾，色彩对比强烈。玫瑰则是一个红配绿的造型，这种看似不搭的色彩，放在《小王子》里就充满了童话感。

剧中小王子的初次登台也与众不同，他站在幕布后要求飞行员给他画一只绵羊。观众首先看到的小王子，是一个投在屏幕上的清晰剪影，这个出场方式非常有想象力。

如我之前所说，音乐剧是很难表现科幻类题材的，但《小王子》通过天马行空的舞美设计，将难以用舞台呈现的故事展现了出来。可以说《小王子》是我看过的最富科幻色彩的音乐剧了。

曲入我心

剧中歌曲整体都是比较安静的,我也推荐几首适合安静的时候来聆听的歌曲。

比如飞行员唱的《这是一顶帽子》(*C'est un chapeau!*),小王子唱的《在她身旁》(*Près d'elle*),玫瑰唱的《永别》(*Adieu*),飞行员唱的《地球》(*La Terre*),还有狐狸和小王子唱的《因为她是我的玫瑰》(*Puisque c'est ma rose*),以及全剧的最后一首歌,飞行员唱的《世界上最美且最伤感的风景》(*Le plus beau et le plus triste paysage du monde*)等。

27

《星幻》
法语音乐剧的开山之作

剧目简介
1979年4月12日首演于巴黎国会宫

作　曲：米歇尔·博格（Michel Berger）
作词、编剧：吕克·普拉蒙东（Luc Plamondon）
导　演：汤姆·奥尔甘（Tom O'Horgan）

剧情梗概

故事发生在1970年的人们所设想的2000年，西方世界已经合并为一个国家。在总统大选前，首都莫纳波利斯出现了一个被称为"黑星"的恐怖主义组织搅扰社会。

这时，总统候选人、地产大亨让维热承诺严厉打击恐怖主义，获得了很多人的支持。与此同时，访谈节目《星幻》的主持人克里斯托接到了采访黑星的首领约翰尼·洛克福特的邀请。在采访过程中，两人一见钟情。让维热计划向明星斯黛拉·斯波莱特求婚。约翰尼与克里斯托相爱后，逐渐脱离了黑星的真正幕后头目萨迪亚的控制。为了追求正义，阻止让维热成为总统，约翰尼准备在让维热的婚礼上炸毁金色大厦。

但黑星的真正幕后头目萨迪亚其实是让维热的手下，黑星组织也是让维热为了提高民众支持率而暗中组建的恐怖组织。萨迪亚爱慕约翰尼，发现约翰尼和克里斯托的关系后心生恨意，将约翰尼的计划告诉了让维热。计划暴露，克里斯托惨死，约翰尼被捕，让维热则如愿当选了总统。

音乐剧《星幻》的名气在中国不大，作品创作于1976年，1978年发行音乐专辑后，大获成功，1979年首演于法国巴黎。历史上的《星幻》有好几个版本，每几年会出一个，每个版本的差异挺大。

为什么要讲这部法国音乐剧呢？因为《星幻》大概可以称为"法语音乐剧的开山之作"，它开创的艺术风格极大地影响了法国音乐剧后来的发展走向。

《星幻》是由吕克·普拉蒙东编剧、作词的，他也是《巴黎圣母院》的词作者，只是《巴黎圣母院》是《星幻》20年之后的创作。作曲是法国非常有才华的作曲家米歇尔·博格，他20世纪80年代初还来过中国，但很可惜，他44岁就英年早逝了。

《星幻》有过两次巨大的成功，第一次是首演，第二次是10年后的1989年，这两个版本很不一样，但第二次改编更加成功。之后，《星幻》还被改编为英文版，而英文版的歌词是由英国音乐剧大师韦伯最初的搭档蒂姆·莱斯译配创作的，他也是《万世巨星》和《贝隆夫人》的词作者。

《星幻》里有很多首歌，在英语世界里被许多大牌明星当作流行歌曲传唱，比如英国歌手、作曲家埃尔顿·约翰和加拿大女歌手席琳·迪翁等。

法语音乐剧的开山之作

为什么说《星幻》是法语音乐剧的开山之作？

第一，它的年代久远。虽然20世纪70年代音乐剧早已在英国和美国兴盛起来，但法国当时并不认同音乐剧这种当代的艺术样式。所以，作为第一部用流行音乐语汇写作，既完整又获得巨大成功的法语音乐剧，《星幻》的地位

当然是特殊的。

第二，在名称上，法国人因为不认同音乐剧，所以在20世纪70年代自己的音乐剧都不叫音乐剧，而叫作Rock Opera，就是摇滚歌剧。如今40多年过去了，法语音乐剧如《摇滚莫扎特》《摇滚红与黑》依然称作Rock Opera，自觉地与英美音乐剧划清界限。

第三，在表达方式上，《星幻》开启了演员向观众演唱远远大于对戏中角色演唱的表演方式，影响至今。

由于法国音乐剧"歌大于戏"的特点，在歌唱时，角色往往跳脱于戏外，呈现出歌星的状态。在《星幻》里，大多数的歌曲并不是唱给戏中人听的，而是唱给观众听的。演员的脸也不是面向剧中人，而是面向观众的，甚至《星幻》的演员不戴挂在耳朵上的麦克风，而是拿着一个话筒唱歌。如果看惯了演员角色需要入戏的英美音乐剧，看这样的法式音乐剧还真不太习惯，很容易出戏。换句话说，《星幻》的角色会让你感觉他在演唱，而不是在演戏。这个做法为后来的法语音乐剧做出了某种表率。

不过这些年，我也发现一些变化，比如2019年的《巴黎圣母院》巡演，原来那种头戴式的大麦克风，变成了英美剧中的贴脸的小麦克风，俗称"小蜜蜂"。这是《巴黎圣母院》在当代做出的调整。

此外，每个演员手持话筒，这里面大概还有另外一个用意。《星幻》通过话筒在增强了演唱会舞台感的同时，也在建立一种间离感，以此来凸显这部剧想要表达的虚幻感。

《星幻》所建立的范例，让法语音乐剧的呈现方式和对演员的要求都相应地发生了变化。比如，法国音乐剧更习惯于在体育馆演出，而不是在剧院；再比如，因为面对观众演唱，而不只是面对戏里的角色，这使得法剧的每个演员更愿意展现自我，常常是一个人一种风格，因此法剧一直没有形成像英美一样比较系统的歌唱和表演方法。

因为"歌大于戏"，歌词的诗意自然也就大于它的叙事性，用诗意覆盖了入戏和出戏的差别，弱化了叙事的逻辑。把整个戏笼罩在诗意的环境之下，就是从《星幻》开始的。随着法国音乐剧后来的发展，吕克·普拉蒙东作为"法国音乐剧教父"的角色更加凸显，特别是在他创作了《巴黎圣母院》之后。

此外，先推出唱片，获得成功之后再推出音乐剧的做法，也是从《星幻》开始的。

以上说的特质对后来的法国音乐剧产生了极大影响，因此我们称《星幻》是法国音乐剧的开山之作。当然，这些特质并不全是《星幻》的首创，因为它们其实深埋于法国文化之中，但《星幻》强化了法国文化在音乐剧中的这一面向。

一部有政治隐喻的反乌托邦剧

音乐剧《星幻》是一部有思考深度和政治隐喻的反乌托邦科幻剧。

先讲故事。

故事的地点 Monopolis（意为"垄断、独裁"），是西方世界的首都，开篇第一首歌就是《独裁》(*Monopolis*)。歌词唱道："从纽约到东京，到处都是相似的，人们乘着一样的地铁，驶向一样的城郊，夜晚无尽的霓虹取代日光，所有的收音机跳着相同的迪斯科。"歌词表达的意思是，每一个人都只剩下了编号，失去了独特的自我，变得千人一面。显然，这是一个科技高度发达，但极度机械化的冷漠社会的缩影。

《星幻》是一部政治讽刺剧，作者预见了科技和全球化所带来的后果，剧中歌颂了真诚的爱情，也表现了冷血的政治，以及民众如何轻易被野心家、政治家操控。剧中歌曲带有鲜明的20世纪70年代电子朋克风格，节奏感强烈，编配有力却不复杂，类似于80年代迪斯科的电子曲风，并融入了多样的摇滚风格。

剧中的电视台主持人是法式的说唱乐风格，在当时，这种音乐风格可谓新潮。用电子乐来表达科幻题材，也体现了未来感。一个为幸福而建的城市，最后变得如此冷漠不堪，这种感觉和电子乐的物化冰冷的质感很合拍。

演员的服装、发型也具有科幻感，没有人间的味道，更像来自外太空，与音乐质感和故事背景相契合。可以说，1976年出现这样的音乐和故事是非常前卫的，就像《万世巨星》对于英国音乐剧一样，都是具有开创性的作品，挑战着观众的认知。

1979年首演的《星幻》把故事背景设置在了2000年，也就是讲述了一个21年之后会发生的故事，算是科幻片。但如今距离剧中的2000年又过去了20多年，剧中有些情节已经成为现实，比如，人类已经可以在一定程度上干预天气，机器人也投入了生产和使用，一些有权势的人变得更加狡猾，善于伪装。

当然，也有一些内容比我们的现实更具未来感，比如因为资源有限，《星幻》

里的平民只能生活在暗无天日的地下世界,这是与如今现实最大的不同。也有一些情节要比今天更落后,比如剧中的电视台会进行全球直播,而如今我们早已是网络直播,电视作为主流媒体的日子已经一去不返。当时的主创人员应该不会预见到互联网的兴起和全球化。但这些并不重要,只要戏剧逻辑对就可以。

同样是讽刺政治和当下的社会环境,国外的戏剧往往喜欢讲未来,它通过让现状发展到极致,在未来呈现出不堪的局面,以此警示当下。而中国则喜欢讲过去,借古讽今,不太有关于未来的创作思维。

一部科幻剧

《星幻》讲的故事在2000年(创作时的未来时代),西方世界合并成了一个国家奥克西登(Occident)。那时的人类已经可以干预天气,机器人也在生活中频繁使用,人口数量的压力,使得一部分平民移居到了地下生活。这个国家即将进行一次总统大选,而此时在首都Monopolis出现了一个被称为"黑星"的恐怖主义组织,这个组织把整个社会搅得不得安宁。

总统候选人、地产大亨让维热向人民许诺重建被黑星破坏的城市,并承诺严厉打击恐怖组织,从而获得了很多民众的支持。与此同时,Monopolis电视台有一个火爆的访谈节目《星幻》,节目主持人克里斯托接到黑星组织的电话,邀请她前往地下咖啡厅采访黑星的首领约翰尼·洛克福特。在采访过程中,两人一见钟情,陷入爱河。

地产大亨让维热为了提高公众的支持率,以获得总统位置,向即将过气但又想保住娱乐巨星地位的斯黛拉·斯波莱特求婚,并在让维热的金色大厅顶端的舞厅"纳粹世界"里举行了婚礼。

约翰尼因为和克里斯托相爱,逐渐摆脱了黑星的真正幕后头目萨迪亚的控制,他们为了追求正义,阻止让维热成为总统,计划在让维热的婚礼上,炸毁金色大厦。

但他们不知道,萨迪亚其实是让维热的手下,黑星组织也是让维热为了提高民众支持率而暗中组建的恐怖组织。萨迪亚也一直喜欢约翰尼,所以当她看到约翰尼和克里斯托走到一起后,便心生恨意,把约翰尼的计划告诉了让维热。最终,计划露馅,在激烈的迪斯科音乐中,克里斯托惨死,约翰尼被捕,让维热如愿当选成为总统。这是一个悲观的结尾:暗黑政客当权,草民看不到希望。

所有角色都具有反思意识

《星幻》一共有12位演员，但戏份设置比较平均，并没有一个绝对的核心角色。剧中有一个重要的特点，即所有的角色都具有反思意识，也都过得不快乐，没有一个人真正喜欢自己当前的生活。一方面，他们希望逃脱当前的状态，另一方面又不得不深陷或者沉迷其中。

俗话说，一个好的社会是让每个人安心去做自己喜欢做或者应该做的事，而一个坏的社会是让所有人都不安心，无论什么职业都不快乐。显然，每个角色对生活的不满体现了对未来高科技社会的讽刺。

地产大亨让维热就是一个典型的唯利是图、伪善和腹黑之人，为达目的不择手段。他是一个标准的两面派，拥有巨额财富，但还不满足。在《商人的咏叹调》里他唱道："自从我发现了商业天赋，便失去了幽默感。"这是一个讽刺，商业只看利益，却远离了人性。

在剧中直播的《星幻》节目中，主持人克里斯托问让维热的理想，让维热说："我并没有看上去快乐，我也没有做自己想做的事。"他说他想做艺术家、歌手、作家、演员、画家、无政府主义者，并且列数了这些工作的好处，但最后竞选成功之后，他依然唱起了《商人的咏叹调》，充满了讽刺感。

在节目中，可以说让维热让民众与他共情，为自己拉选票，但也可以说他唱的是自己的心声，让维热绝对不想脱离地产大亨和政客的身份。他与娱

乐巨星斯黛拉恋爱结婚，完全是相互利用。歌曲《一己之私》表现得很清楚。这其实和现在的社会很相似：物质越来越多，真情却越来越少。

娱乐巨星斯黛拉比让维热要好一些，她有一些良知。斯黛拉在让维热竞选总统获得成功之后唱道："何必高高在上？帷幕之下其实一无所有。"可见，她了解这个虚伪总统的本质。

斯黛拉在剧中出演的电影《日落大道》讲的就是过气明星的故事，这和她自己的身份非常吻合。她因为害怕过气，所以答应了让维热的求婚。这样两个被社会扭曲的人，因为利益走到一起，毫无爱情可言，是很讽刺的。

剧中真性情的善良角色只有约翰尼和克里斯托，他们两人是真心相爱，追求自由，冲破重重阻碍走到了一起。但他们的结局注定是悲剧，因为社会已经完全扭曲，就连黑星组织的实际头目萨迪亚也都是让维热用来操纵民意的傀儡，可见权势的嚣张和整个社会的黑暗。

《星幻》在故事的结尾，并没有刻意去制造一个 happy ending（美好的结局），也没有加演谢幕的安可曲目。它没有像《罗密欧与朱丽叶》《摇滚莫扎特》《摇滚红与黑》那样用一首劲歌去转变悲伤的气氛，它的结局是恶势力获得了成功，好人没有得到好报。这非常残酷，但也很真实。

而在地下世界的咖啡店，女招待玛丽-珍（Marie-Jeanne）一直是一个普通而渺小的旁观者和叙述者。这个视角很独特，她渴望的爱情是不会出现的。她是一个被社会压榨得毫无希望的底层小人物，与上流社会的利益纠葛毫无关联，却由于暗恋的男孩被卷入纷争而见证了这一切。

玛丽-珍冷静而客观，她是戏里唯一一个没有影响整个故事走向的主角，但她有着普世的情感。她就像一面镜子，映照出社会的众生相。

角色的政治隐喻

音乐剧《星幻》的深刻体现在角色的隐喻表达中，很多角色和地名都包含了隐喻意味。

比如，西方世界的首都取名为 Monopolis，意为独裁，意指这是一个一人说了算的独裁世界。

地产大亨泽若·让维热名字里的"Zero"，意思是数字0，在法语中则代表"无能的人"，就像娱乐巨星斯黛拉所说，"何必高高在上？帷幕之下其实一无所有"，这个名字暗示了无能的、什么才华都没有的人却最终统治着这个世界。

黑星头目约翰尼·洛克福特，名字中的"Rockfort"如果拆开就是"rock"和"fort"，也就是激烈的摇滚，代表他是具有激情、追求自由的人。激情摇滚和他的人物性格也是吻合的，约翰尼最初的形象是以自己的极端方式来对抗极权的正义斗士。但是首演10年之后的1988年改编的版本中，约翰尼的形象变成了在都市阴影中苟活、迷茫中被人利用的混混，他的强悍都是装出来的，而他的结局从最初版本中的被击毙后灵魂流浪太空，变成了后来版本中更偏向现实主义的被捕后在狱中歌唱。

电视台主持人克里斯托（Cristal）名字的意思是"水晶"，这表达了虽然她人在体制之内，但如水晶一般，拥有一颗纯真和透明之心。

娱乐巨星斯黛拉·波莱特（Spotlight）名字的意思是"聚光灯"，她是活在关注中的人，忍受不了过气，因此同意和让维热结婚来进行利益交换。

咖啡厅女招待玛丽-珍的名字则是法国女孩中非常普遍的名字，用这个名字增加了角色的小人物感。而她唱的歌曲《齐格》（Ziggy）则是致敬英国摇滚巨星大卫·鲍伊。齐格不仅是大卫·鲍伊创作过的一个著名的艺术形象，也是女招待幻想的爱情人物。

1978年最初版本中的玛丽-珍永远带着冷笑，而到了1988年版本中，她就变得温和多了；90年代的版本中她又变得脾气暴躁，她与齐格的情感也从单相思被修改成双向付出。

随着时间的推移，玛丽-珍的戏份不断加重，女主角也大有从起初的克里斯托变成玛丽-珍的趋势。如前所说，《星幻》的每个版本都差异极大，也似乎只有法国音乐剧才会这样玩。

黑星恐怖组织的实际头目萨迪亚的角色性别则是不确定的，他自称为Travesti，原意是"穿着女人衣服的男人"。他是让维热的手下，历史上曾由长相男性化的女歌手出演，而不同版本对这个角色的性别处理也不太一样，有时候是男性，有时候是女性，总之这个角色是中性的。

曲入我心

《星幻》的音乐非常好听，它也是法国最热销的音乐剧专辑之一。

剧中的第一首歌曲《独裁》（Monopolis）把大线条旋律和高亢感展现得非常

完美。这首歌是剧中讲述城市背景的歌曲，出现了好几次。

《一个机械女招待的怨歌》（*La Complainte de la Serveuse Automate*）是由玛丽-珍演唱的。她唱道："我的生活不属于我，我没有什么大的梦想，我只是女招待，生活没有什么意义。"这是一首小人物的歌曲。演唱者就是法语音乐剧《罗密欧与朱丽叶》里奶妈的扮演者，当时她还非常年轻，有着清亮的嗓音。

《齐格》（*Ziggy*）这首歌非常棒，席琳·迪翁也翻唱过。1972年，英国歌手大卫·鲍伊的专辑就叫作《齐格星尘》（*Ziggy Stardust*）。《齐格》这首曲子就是对摇滚巨星的致敬。

歌曲《一见倾心》（*Coup de foudre*）是克里斯托和约翰尼的对唱。这首歌让两个人走到了一起，是一首标准的法式对唱流行歌。

歌曲《彼此》（*Les uns contre les autres*）是女招待玛丽-珍和约翰尼的对唱，非常感人，表达了两个人的哲学思考，他们都意识到世界上最终留下的是孤独。

而歌曲《当我们再没什么可以失去》（*Quand on a plus rien a perdre*），则是约翰尼和克里斯托互诉衷肠的唱段。克里斯托这个角色之所以广受喜爱，是因为她在虚假冷漠的表面下展现出了真性情，她唱道："我选择了你，你就是我的全部。拿生命下注，像在高速公路上飞驰。"

剧中最广为流传的歌曲则是《一个忧伤者的求救》（*S.O.S.D'un Terrien en détresse*），这首歌是约翰尼在恋人死去、自己被捕前的一首伤感的歌曲，也被称为最难唱的法语歌之一。歌曲表达了对生命的质疑："为何而活？为何而逝？为何而喜？为何而泣？"到了高潮部分则唱道"我心从未真正安逸，我更想幻化为自由飞翔的小鸟"，而此时的旋律真的就像鸟一样飘逸、自由翱翔，是具有典型法国味道的旋律。音乐写得既大胆，又自由。

全剧的最后一首歌《这世界是石头》（*Le monde est stone*）由女招待玛丽-珍演唱，也是全剧的收尾。她唱道"终究是石头，我头痛欲裂，想沉沉睡去，就让我死去"，留下了深深的无奈。

Mozart L'opera Rock

28

《摇滚莫扎特》
宇宙第一神剧

剧目简介
2009年9月22日首演于巴黎体育宫

作　曲：德夫·阿蒂亚（Dove Attia）、让-皮埃尔·派洛特（Jean-Pierre Pilot）、
　　　　若德·雅诺伊斯（Rod Janois）
作　词：文森特·巴吉昂（Vincent Baguian）、帕特里斯·吉拉乌（Patrice Guirao）
导　演：奥利维耶·达汉（Olivier Dahan）

剧情梗概

故事从莫扎特的青年时代开始,讲述其脱离神童光环后在音乐界闯荡时所面临的挑战与机遇。充满叛逆感的莫扎特不被新任教皇喜爱,从故乡萨尔茨堡出发,到曼海姆、巴黎、维也纳,一路经历荣耀、羞辱、爱情、竞争、失败、家人的离去,与科洛雷多主教的决裂,但其自由不羁的灵魂从未被撼动。他在最贫困的时候死去,留下了未完成的作品《安魂曲》。

获奖情况

荣获NRJ(法国广播电台)年度最佳剧团、年度最佳法国新人、年度最佳法语歌曲等三项大奖。剧中单曲《纹我》曾连续五周在法国SNEP单曲排行榜周榜位居第一。

《摇滚莫扎特》被很多粉丝称为"宇宙第一神剧",大概也是非儿童类音乐剧里观众最年轻的一部音乐剧。这部作品为音乐剧这个行业收获了大批"95后"和"00后"的年轻观众,特别是在中国。

《摇滚莫扎特》的演出现场热闹非凡,充满欢呼、激动和亢奋的情绪,观众更像是在看一场演唱会。一部分观众表示不可理解,甚至是反感,他们认为这会影响正常的观剧体验。

但这部作品呈现出的很多特点,无论是在艺术上还是社会反响上,都超出了传统意义上的音乐剧范畴,完全可以作为标本来探讨。

莫扎特何以成为争相创作的对象?

天赋的才华

莫扎特的全名是沃尔夫冈·阿玛丢斯·莫扎特,其中"阿玛丢斯"是他的名,意思是"得到神恩宠的人"。

小莫扎特古灵精怪,对音乐有过耳不忘的能力,而且他的记忆和变奏能力都非常强,堪称音乐神童。历史记载显示:他3岁会弹钢琴,4岁会拉小提琴,5岁开始作曲,6岁写了第一部协奏曲,9岁写交响曲,11岁写了第一部歌剧。这样的音乐天赋真可以被称为"得到神恩宠的人"。

小莫扎特的父亲是个乐师,但是才华不高,名气也不大,所以看到如同天才一般的小儿子如获至宝,他带着小莫扎特在欧洲巡游,出入欧洲宫廷,大受欢迎。可以说小莫扎特从小就生活在聚光灯下。

小莫扎特的父亲很好地保护了小莫扎特的音乐直觉和灵气。但事物总有

两面性，天才有成为天才的缺憾。一方面莫扎特的父亲保护了小莫扎特的音乐天赋，另一方面也让莫扎特没能过上正常孩子的生活，导致他成为一个一辈子长不大的孩子。

莫扎特的音乐天赋就像自来水龙头，一拧就开，在他短短35年的人生里，创作了难以计数的音乐作品，覆盖了古典音乐几乎所有体裁。后人曾统计过，光是抄写莫扎特的乐谱，就要花很多时间，可见莫扎特的创作速度之快、灵感之充沛、技艺之娴熟。

许多优秀的作曲家需要呕心沥血才能创作出优秀的作品，他们的乐谱会反复涂改，在创作过程中不断调整和反思，创作过程极其痛苦纠结。比如贝多芬、勃拉姆斯，在创作过程中都是极其纠结的。而莫扎特的乐谱和手稿却非常干净，也就是说，他的创作是一气呵成的，就像上帝握着他的手写出来的。

除了拥有天赋之外，莫扎特也是一位非常努力和勤奋的作曲家。因此他的创作不仅快，而且多。

体制的突破者

莫扎特之所以会成为戏剧界竞相创作的对象，与莫扎特的时代和他的个性有极大的关系。

在莫扎特之前的作曲家都是由贵族和教会供养的，这些音乐家的服务对象就是宫廷的贵族和教会的神职人员，而不是普通老百姓。因此他们只要背靠贵族和教会，基本吃穿不愁，地位也不低。比如，莫扎特之前的巴赫家族，整个家族几代人里有十几个人从事音乐，为宫廷和教会服务。

我们常说的巴赫，指的是约翰·塞巴斯蒂安·巴赫，他其实是巴赫家族中最有音乐成就的一位。距离莫扎特更近一点的海顿活了77岁，一辈子在宫廷里担任乐师，地位很高。海顿一生写了104首交响曲，被称为"交响曲之父"。为什么他要写那么多？当然一方面是因为他活得长，另一方面也是他必须变着法儿让贵族听到新的东西。

对这些乐师来说，创作音乐是一种任务，甚至还要照顾那些想要参与演奏的贵族，比如把贵族演奏的乐器的部分写得简单一些，方便贵族一起参与演奏，时不时还要写一些作品题献给某贵族。总的来说，莫扎特之前的作曲家更像是贵族和教会的音乐仆人。

但是到了莫扎特，时代进入了分水岭，因为欧洲资产阶级革命之后，中产阶级兴起，很多平民成为有钱的资产阶级。他们也有欣赏音乐的爱好和能力。像音乐这种奢侈品，也逐渐有了一定的市场需求和受众。莫扎特和之后的作曲家的个人生存空间，特别是个人意识，得到了极大的拓展。

莫扎特年少成名，但因为他做了很多常人看起来不理智的选择，加上天真和幼稚的孩童性格，让他在面对体制时处处碰壁，还得罪了萨尔茨堡的大主教科洛雷多，导致他公然与贵族和教会体制决裂，莫扎特成了欧洲历史上最早公开摆脱宫廷束缚的古典音乐家之一。

莫扎特因此成为体制的突破者，也成了牺牲品，处境变得悲惨。特别是当他的父亲和母亲去世之后，他仍像一个孩子一样不善于管理生活，变得穷困潦倒。比如，他以前挣的钱并不少，但他借给别人的钱总是记不住，有些数额还特别大，而他又容易轻信别人，经常被骗，因此最后的日子过得非常困顿。

莫扎特其实有很多机会修复和贵族、教会的关系，因为他的音乐才华是公认的，贵族对他又爱又恨。可是莫扎特的性格让他做不到唯唯诺诺。如果他有巴赫和海顿一半通人情世故的话，也不至于沦落至死后连个墓碑都没有。

到了莫扎特之后的贝多芬时代，虽然社会还在转型期，但贝多芬已经成长为自主和独立的音乐家。

据说，歌德和贝多芬一起散步的时候，贵族的车队经过，歌德摘下了他的帽子，行脱帽礼表示尊敬。而贝多芬却不摘帽，也不低头，他说："我不会为贵族低下我高贵的头颅。"

同样作为体制的突破者，莫扎特和贝多芬的状态是不同的。贝多芬对于自由是一种自觉的追求，而莫扎特始终是一种懵懵懂懂的孩童状态。

纯真的音乐世界

海顿、莫扎特、贝多芬三人并称为欧洲古典主义乐派的"三杰"。海顿完全是体制内的，一辈子为宫廷服务；而莫扎特前半生在体制内，后期与宫廷和教会决裂，被迫自力更生；到了贝多芬中后期，则比较自觉地走向独立。莫扎特是这三人中承上启下的那一位。

海顿与莫扎特相识，而莫扎特也与贝多芬相识。莫扎特尊海顿为老师，而贝多芬也尊莫扎特为老师。海顿比莫扎特大24岁，而莫扎特又比贝多芬大14岁。因为海顿活的时间长，莫扎特活的比较短，莫扎特死后，海顿又活了很多年，可以说三人几乎展现了同一时期欧洲作曲家的不同生活状态。

世人爱莫扎特，爱的正是他的纯真，即使在艰难的生活条件下，莫扎特面对音乐时始终是纯真的。

正因为莫扎特大多数的音乐是那么纯真和美好，丝毫让人感受不到他生活的艰难。他的音乐仿佛让我们生活在另一个世界。这和听贝多芬的感受完全不同，贝多芬的生活反映在他的音乐里，而莫扎特的音乐世界则是超脱的，因此莫扎特才会有"音乐天使"这样的称号。据我了解，用于胎教的音乐也是莫扎特的最多，我想这跟他的音乐所传递出的纯真美好的质感有直接关联。

这就能理解为什么音乐剧都爱拿莫扎特来做题材了。莫扎特以他孩子般的无畏和纯真，来应对一个超出他理解范围的复杂的社会，其中的戏剧张力可想而知。莫扎特作为艺术家的个人追求和时代的体制束缚之间的张力和冲突，凝聚在他短暂而纯真的一生中，赋予了他作为一个戏剧人物的最大魅力。

关于莫扎特的音乐剧

音乐剧里有两部关于莫扎特的经典作品，一部是德语《莫扎特》，一部是

法语《摇滚莫扎特》。两部作品简称为"德扎"与"法扎"。这两部音乐剧都曾由上海文化广场引进到中国,引起了巨大轰动。

两部剧的风格完全不同,乍一看不像是在讲述同一个人,但都非常精彩。除了"德扎"和"法扎"之外,英国国家剧院后来还创作了一部关于莫扎特一生的话剧《阿玛丢斯》(*Amadeus*),算是英国版的莫扎特。于是,就有了"德扎""法扎"和"英扎",它们都是非常成功且具有高品质的作品。

关于德语版《莫扎特》,我会在德奥篇中讲,这里我先讲"法扎"。

莫扎特作为古典音乐家,为什么在法国音乐剧里要叫"摇滚莫扎特"呢?原因大概有三个。

一是法国音乐剧大多叫 Rock Opera(摇滚歌剧),即用摇滚音乐的方式呈现歌剧的体裁,这是从《星幻》就开始的法国音乐剧传统,以此和英美音乐剧相区分。

二是如前所说,德国和法国都有关于莫扎特的音乐剧,都叫"莫扎特"。为了方便区分,一个叫《莫扎特》,一个就叫《摇滚莫扎特》。当然《摇滚莫扎特》是中文名字,据我所知,德语的《莫扎特》从来没有在法国演出过,所以法国人并不需要像中国人那样去区分"法扎"和"德扎"。

三是我的个人看法,莫扎特的气质非常符合 rock(摇滚)的称谓。如前所述,莫扎特是古典音乐历史上最追求自由的作曲家,又是欧洲历史上第一位与体制决裂的作曲家。

而摇滚乐的一大文化特征就是叛逆和自由,它用强烈的音乐语言来表达对社会现实的不满。如果把莫扎特放在当代,以他的音乐才华和叛逆个性,我认为莫扎特一定会选择摇滚乐作为表达方式。德语版《莫扎特》的作曲西尔维斯特·里维先生也是这么认为的。再加上莫扎特精灵、古怪、直率,特别可爱,现场的表现力又特别好,他如果活在当代,很可能会成为一位超级明星。

很多摇滚巨星英年早逝,他们的人生像烟花一般短暂而绚烂,这与莫扎特也是相似的。

集体创作方式

《摇滚莫扎特》采用了一种特殊的集体创作方式,创作团队由一位编剧、两位导演、三位作词、五位作曲组成。最奇特的就是有五位作曲,似乎也只有法国音乐剧才会这么做。

集体创作的目的,第一可能是为了效率,第二是为了好听,五位作曲会形成一种竞争,最初的歌曲数量远远大于成型后的歌曲数量,这样才能挑选出最好听和最走心的歌曲。这是以音乐为核心的创作方式所致。

这么多作曲家做一部戏的音乐,在英、美是没有先例的。即便在法国,《摇滚莫扎特》之前也没有音乐剧这么做过。但《摇滚莫扎特》的成功却证明了这个模式也是可以奏效的,于是之后又以同样的方式创作了《摇滚红与黑》。

集体创作方式把法国音乐剧"歌大于戏"的模式推向了极致。燃情靠歌曲,而推动故事的部分全靠对话,或加入些插科打诨的小品和表演来增加笑料。此外,开场还有一位小提琴手作为后世莫扎特的介绍者来做导引,这些表现方式都非常法式。虽然大家都知道莫扎特,但还是需要一个人直接用语言把观众带入莫扎特的时代和环境。这个功能与《巴黎圣母院》里面的游吟诗人格兰古瓦一样。

除了剧中的对话部分之外,可以说没有一首歌和戏剧的叙事有关,全部只讲人物的情感状态,使用诗意的语言。

如何处理莫扎特本人的音乐?

对一部讲述作曲家题材的音乐剧,不可避免地会遇到这样一个问题:如何在剧中处理作曲家本人的音乐?

因为能代表作曲家的正是他们伟大的音乐,作为音乐剧,如果不用作曲家本人的音乐似乎不合适,但都用的话,也不能称其为原创音乐剧了。怎么用,是一个很现实的问题。

"德扎"和"法扎"都用到了莫扎特本人的音乐。"德扎"用得比较含蓄,选取了一些莫扎特的音乐动机,融入音乐当中。不熟悉莫扎特音乐的人可能听不出来。目的就是希望观众不要听出来这是对莫扎特音乐的重复,这样可能会显得作曲家偷懒,或者创作水准的纯粹度不够。

而"法扎"不太一样,它使用的莫扎特音乐非常多,而且是原样重复使用,不做更改,有时用得还比较完整,特别是观众耳熟能详的莫扎特音乐,大多用在歌曲的间奏,以及对白和前奏部分。

比如《小星星变奏曲》,不仅以对白的伴奏方式出现,莫扎特的夫人康斯坦兹还以填词的方式进行了演唱;还有《土耳其进行曲》《A大调单簧管协奏曲》《第40号交响曲》,以及不那么普及的《G大调第十交响曲》《第二十一钢琴协奏曲》、《第二十三钢琴协奏曲》、歌剧《后宫诱逃》序曲、歌剧《费加罗的婚礼》和《魔笛》里的歌曲。值得一提的是,莫扎特的最后一部作品《安魂曲》里圣哉经的"痛哭之日",也是由古典美声直接唱出的,是对莫扎特作品的高度还原。

所以说,"法扎"希望你能听出是莫扎特的音乐,它把莫扎特的音乐直接拼贴进作品中的创作手法,和集体创作有直接关系——五位作曲家各自创作,只能用拼贴的方式整合起来。可以说,《摇滚莫扎特》的作曲者中,还包括莫扎特本人。

在"德扎"和"法扎"中,唯一共通的莫扎特原作音乐就是《安魂曲》,这是莫扎特生前最后的作品,也是他最重要的宗教音乐作品,传递出悲剧的宿命感。没有比这部作品更适合用来诠释莫扎特的人生结局的了。

莫扎特:"愤青"、诗人

如果把"德扎"和"法扎"做比较,你会感觉到,虽然两部戏都是现代

的，但是整体上"德扎"的现代化处理是在外部形态上。比如莫扎特弹奏现代的电吉他，莫扎特的服装比较现代，用一身纯白代表他的纯净性格，但在人物情感表达上，"德扎"比较克制，言语不出格，情节也比较符合历史。

"法扎"则是法国人借莫扎特的躯壳造的一个梦。无论是外在的形体，还是内在的人物情感，都是当代的——夸张的，甚至梦幻的。至于这个人物是否符合历史事实，已不是最重要的了。

当然，莫扎特不是法国人，而是奥地利人，法国人对待莫扎特的态度就容易更自由一些。就像英国的韦伯创作了关于阿根廷国母的音乐剧《艾薇塔》一样，因为主人公不是本国人，自由度就比较大。

在《摇滚莫扎特》里，每个人都有一种人设，这个人设是创作者设置的，与真实的历史并不完全相关。

"法扎"给莫扎特定的人设是一个诗人、"愤青"。剧中，莫扎特冲动，荷尔蒙旺盛，像处在青春期的少年。说他是诗人，是因为《摇滚莫扎特》里的表达全都是感性的、飘逸的。"愤青"则表现在他是叛逆的、自由的、充满个性的。

在历史上，莫扎特虽然喜欢打闹嬉戏，但绝没有像舞台上那么夸张。他在台上吻遍了身边的各类女性，而这些女性也似乎等着被他亲吻。这显然是夸张的手法。

说到诗人气质，历史上的莫扎特并不算是一个具有诗人气质的作曲家，文字不是他的强项。如果看莫扎特的书信集，就会知道他的文笔很直白，错别字也不少，完全没有"法扎"歌词里那些花里胡哨的用语。

风格之一：不断制造情感张力和冲突

"法扎"的整个故事是不断地制造情感落差和对抗关系的过程。

剧中关于宫廷乐师萨列里（Salieri）的人设跟"德扎"也不一样。"德扎"里莫扎特的对手是主教科洛雷多，他代表的是体制的力量。科洛雷多也懂音乐。在戏里，他始终是莫扎特的对立面，突出了莫扎特和体制之间不可调和的矛盾，这个矛盾是符合历史事实的。"德扎"中对于萨列里这个角色则是一笔带过，是因为史料不足，"德扎"本着严谨的态度，没有无中生有。

但"法扎"强化了萨列里这个角色，他是痛苦、纠结、阴险、狡诈的，他成为莫扎特的对立面，突出了同行之间的争斗。

萨列里的夸张形象表现在很多地方，比如莫扎特推荐剧作家达蓬特一起创作歌剧《费加罗的婚礼》，故事主题是一个聪明的仆人教训主子的故事。这个戏演给宫廷贵族观赏，当然是有风险的，但萨列里却同意让这部戏上演，并让大内总管罗森伯格散布谣言。他的目的就是希望莫扎特因为这部戏而被贵族们反感，甚至被罢免职位，显然他是处心积虑的。但历史上并没有这件事，"法扎"为了凸显人设，不惜违背历史事实。

历史上，萨列里的确承认莫扎特音乐的伟大，但戏里他的羡慕、妒忌显然被放大了，竟然唱着《杀戮交响曲》，还差点因为不堪忍受这份痛苦而要拿刀自杀。

"法扎"为了制造情感冲突，还让萨列里不是简单地演一个坏人，而是一个无比纠结而且会良心发现的坏人。比如在结尾，莫扎特快死时，萨列里良心发现了，他唱了一首《自己胜利的牺牲品》(*Victime de ma victoire*)，歌词唱道"我已沦为胜利的牺牲品。为了名垂青史，我的荣耀如此可笑，我将自己迷失"，以此表达自己的反省和痛苦，从而反证出莫扎特的才华。但是，萨列里如果真是这么坏，怎么可能还会良心发现，痛苦难眠？

为了衬托萨列里的人设，在他的身边还设计了一个大内总管罗森伯格，这是一个喜剧角色。这个角色的脸是全白的，显然这已经不是一个生活中的形象了，而是一个艺术形象。萨列里和罗森伯格也是刻意形成对比，一个是搞笑的，一个是阴冷的，一热一冷。而大内总管什么都听宫廷乐师萨列里的，这也是不符合历史事实的。

《摇滚莫扎特》刻意制造了两个女人的战争，一位是阿洛伊西亚，另一位是康斯坦兹，她们是韦伯家的两个女儿。

阿洛伊西亚出场时演唱了歌曲《乐声叮咚》(*Bim Bam Boum*)，"粉丝"称其为"冰棒歌"，歌曲营造出如梦如幻的美感，将阿洛伊西亚塑造成一位下凡的仙女，莫扎特对她一见钟情。

后来，阿洛伊西亚发现她的妹妹康斯坦兹也喜欢莫扎特。其实阿洛伊西亚不是真的喜欢莫扎特，但康斯坦兹是真的喜欢莫扎特，姐妹俩演唱了《九泉之下》(*Six pieds sous terre*)，歌词唱道："何必要这样，明天我们的战争就会烟消云散，随着我们长眠九泉。"这首歌让一对姐妹成为争抢莫扎特的情敌，当然也是不符合历史事实的。

所谓艺术，最重要的是情感的真，这一点"法扎"做到了，但我们千万

不要认为这就是历史中的莫扎特和他身边人的真实状态。

我们常说，老一辈人写故事靠的是经历，而年轻人写故事靠的是幻想。《摇滚莫扎特》更像是借莫扎特幻化出来的一个新的故事，是否真实并不是第一位的了。

风格之二：极致的浮华

"法扎"的歌曲有着华丽的辞藻和浓烈的情感。就拿歌名来说，《惹是生非之徒》(Le trublion)、《九泉之下》、《爱之眩晕》(Si je défaille)、《纹我》(Tatoue-moi)、《我在玫瑰中沉睡》(Je dors sur des roses)、《被单下的癫狂独白》(Les solos sous les draps)、《杀戮交响曲》(L'assasymphonie)、《纵情生活》(Vivre à en crever)等，就能让人感觉到情感之强烈。

读几句剧中的歌词："愿绝情能给我警醒，愿伤口能使我清醒"；"焚毁我镀金的牢笼，憧憬乌托邦，直到末日，唯有癫狂方可前行"；"陷入毒蛇的诱惑，咬下同样的禁果，地球转动不息，人类轮回不止"；"愿我们的欢声笑语嘲讽了死亡，愚弄了时光"；"我焚毁我的小说，谋杀我亲爱的王子，我抹去所有烙印和悔恨"；"随波逐流，放纵尽兴，在唇边深深地吻，将你纹在我胸前"；"我在玫瑰中沉睡，在我生命的逆境中，我恨那些玫瑰就像恨我自己的啜泣"；"我将我的夜晚奉献给了杀戮交响曲和亵渎神灵的辱骂，我承认我诅咒所有相爱的人"。

这些歌词无一不是情感复杂、纠结和浓烈的诗歌语言，很像如今年轻人喜欢的流行歌的歌词。我们虽然听不出具体的事件，却听得出燃烧的荷尔蒙。因此"法扎"被年轻人追捧是有道理的。

全剧最后一首歌《纵情生活》唱道，"在物是人非的天堂，我们终将理解各自生命的意义。既然终有一死，干脆纵情生活"，其中，"终有一死，干脆纵情生活"就是莫扎特的人生追求，也是打动年轻观众的中心思想。

"法扎"辞藻华丽，不止莫扎特一个人的情感如此浮华，剧中所有主角的情感都是如此，包括莫扎特的父亲、姐姐、妻子、前女友和萨列里。

像这种情感近乎泛滥的歌词，如果放在音乐和叙事都极其精致的英美音乐剧里，是不可想象的。所以，英美观众看不惯法语音乐剧，也就不足为奇了。但法语音乐剧就是这样大而化之，用简单的对话勾勒情节，良好的戏剧结构搭建剧情，剩余的都交给了诗意的歌词和动人的音乐。当你被它营造的

氛围陶醉和感动，就可以忽略叙事细节的缺失。

吸引年轻观众的舞美

"法扎"的舞美是吸引年轻观众的一个重要原因。整部戏的舞美浮华、现代，具有时尚感和穿越感。莫扎特出场时穿着一套豹纹装，他的母亲去世后，莫扎特换了一套普通的燕尾服，还被时尚的阿洛伊西亚取笑穿得土气，可见时尚感是整个戏一直追求的标准。

在《乐声叮咚》里，阿洛伊西亚的出场服饰夸张且时尚，顿时让人从现实穿越到了幻境。她长长的睫毛，高高竖起的发型，以及如同人偶般的机械动作，整个状态如同幻境，让莫扎特对阿洛伊西亚一见钟情。

《假面舞会》里群魔乱舞，画面非常意象化。

除此之外，一些衣着华丽的小丑与莫扎特的互动，展现出他不可捉摸的可笑和可怜的内心声音。大内总管罗森伯格的白面小丑形象，已经不是一种现实的装扮，而是巴洛克歌剧里的风格。在《剧院魅影》中，戏中戏的公爵也是这样的装扮。剧中还有头顶蛋糕的公主穿着各种装饰的礼服。由于舞美的华丽和穿越感，"法扎"还为音乐剧行业吸引了为数不少的热爱二次元文化的观众。

群体舞蹈也是"法扎"的亮点之一，如同华丽而性感的演唱会。特别是当萨列里演唱时，群舞穿着黑色蕾丝甚至带有SM气质的装束，阴柔黑暗的气质呼之欲出。这种流行音乐演唱会式的舞美风格，是"法扎"的一大特点。

宇宙第一神剧

最后，我来说一下这部戏的"粉丝"现象。法语《摇滚莫扎特》被称为"宇宙第一神剧"，听上去很夸张，这是来自"粉丝"的评价。

2018年，上海第一次引进《摇滚莫扎特》的时候演出了24场，有人看了整整24场，也有人只买第一排，外地追来看戏的观众就更多了。而到了第二轮全国巡演，还有人跟着这个剧全国追。这些"粉丝"如同莫扎特一样纯真，对于莫扎特有着不计得失的热爱。他们对演出极其了解，比如戏里的歌词，戏里的一些"梗"等（主演FLO的黑嗓，莫扎特扮演者被昵称为"小米"，莫扎特父亲和后来萨列里的扮演者称为"老航班"，小米和FLO的组合称为"米弗洛"）这些都成为一种独特的观剧现象。

那么多的观众喜欢《摇滚莫扎特》,除了音乐好听,舞美好看,人物情感强烈之外,还有一个很大的原因:莫扎特的遭遇映衬出当代年轻人的困境。

所谓"要突破镀金的牢笼"(剧中歌词),这个牢笼看上去很美,却是虚假的。热爱《摇滚莫扎特》的年轻人缺的不是钱和物质,而是精神上的认可和满足。莫扎特面对复杂的世界,像一个长不大的孩子,纯真地活在自己的音乐世界里。有多少少男少女也希望像莫扎特一样不要长大,以纯真的姿态去面对复杂的世界?莫扎特这种生在困境却依然无畏无惧,保持纵情欢乐的状态,不知抚慰了多少年轻人。莫扎特对于自由和摆脱束缚的渴望,都与当代中国年轻人的现状相吻合。

曲入我心

《摇滚莫扎特》的节奏感非常强烈,音乐层次感和音色都很丰富。如果说《巴黎圣母院》和《小王子》让你沉浸在法剧的艺术氛围中,那么"法扎"就像给你注射了兴奋剂,让你亢奋和激动。

"法扎"的音乐是最适合当唱片听的,但开车的时候要注意,听"法扎"的音乐很容易加速,因为它太燃了,每一个鼓点都像打在心里一样。

剧中的歌曲都非常燃、非常好听,像《乐声叮咚》(*Bim Bam Boum*)、《纹我》(*Tatoue-moi*)、《我在玫瑰中沉睡》(*Je dors sur des roses*)、《杀戮交响曲》(*L'assasymphonie*)、《安魂曲》(*Requiem*)等。

Romeo & Julliette

29

《罗密欧与朱丽叶》
法式热血与英式文本的完美结合

2001年1月19日于巴黎体育宫首演

作曲、作词、编剧：捷拉德·普雷斯古维克（Gérard Presgurvic）
导　演：勒哈（Redha）、吉勒斯·阿玛多（Gilles Amado）

剧情梗概

在意大利北部城市维罗纳,蒙太古与凯普莱特两大家族为世仇,争斗不休。在一场假面舞会上,蒙太古家的罗密欧与凯普莱特家的朱丽叶一见钟情,两人偷偷找神父举行了婚礼。但在一次争斗中,朱丽叶的表哥蒂巴尔特杀死了罗密欧的挚友茂丘西奥,罗密欧为了复仇杀死了蒂巴尔特,也因此被流放。朱丽叶被迫与他人成婚,她找到神父寻求帮助。神父给了朱丽叶假死药以图骗过家人,并写信告知罗密欧,但信件未能到达罗密欧手中,罗密欧也从好友班伏里奥口中得知朱丽叶身亡的消息。罗密欧赶回维罗纳见到了死去的朱丽叶后悲痛地选择了服毒自杀。醒来的朱丽叶发现了身边死去的爱人,也绝望地用罗密欧的短剑自杀殉情。

获奖情况

受欧洲传媒盛赞为"21世纪最伟大的流行音乐剧",首演后,首轮连演3年,在法国吸引近200万的观众,唱片销售达到了600多万张。迄今为止,已巡演至13个国家,被翻译为12种语言,观众达500多万人次。

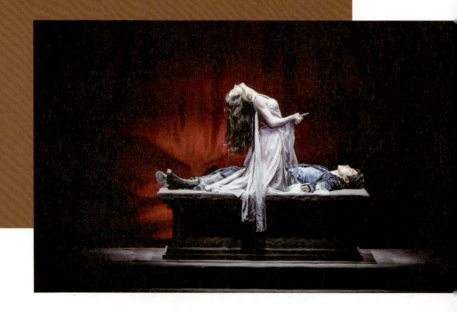

如果要评选法国音乐剧的"双子星",我肯定投给《巴黎圣母院》和《罗密欧与朱丽叶》。这两部音乐剧都具有柔情万丈和激动人心的唱段,也有着鲜明的法式风味,但风格和质感又各不相同,呈现出法国音乐剧极其美妙的两个面向。

《巴黎圣母院》好比红酒,质感温润、内涵丰富,令人回味无穷;《罗密欧与朱丽叶》则像是烈酒,一喝就上头,令人心跳加速、酣畅淋漓。而更难得的是,《罗密欧与朱丽叶》比较好地处理了音乐和戏剧的平衡问题,这正是大多数法国音乐剧所欠缺的。

在整体以写意为主的法国音乐剧里,《罗密欧与朱丽叶》相对写实,在戏剧结构和铺垫上比较清晰。它的叙事也很完整,即使不了解《罗密欧与朱丽叶》这个故事,观看音乐剧时也不会有任何障碍。

灵魂人物:捷哈

《罗密欧与朱丽叶》之所以能够取得成功,离不开灵魂人物捷拉德·普雷斯古维克,根据法语发音,我们简称其为"捷哈"。

捷哈的专业其实是电影,早年他没有专门学过音乐,直到24岁那年,他父亲给了他一架钢琴,才激发了他对音乐的热爱,于是转行专门做音乐。尽管接触音乐较晚,捷哈却在音乐道路上展现出非凡的才华。他在《罗密欧与朱丽叶》里,一人包揽了编剧、作词、作曲。

我见过捷哈本人两次,他是非常有艺术家气质的人,讲起话来天马行空。他的父母在俄罗斯出生,他本人则在以色列生活过多年,因此他不能算是一

个典型的法国人。这一点从他的音乐里也能感受出来。如果想听老派的法国流行歌曲，可以去听法国歌后伊迪斯·皮亚芙（Edith Piaf）的歌曲，而音乐剧《摇滚红与黑》《摇滚莫扎特》《十诫》《1789巴士底狱的情人》中的音乐更接近当代法国流行歌曲的风格。《罗密欧与朱丽叶》和《巴黎圣母院》中的音乐在法语音乐剧里独树一帜，难以模仿。捷哈和理查德·科西昂特一样，都属于天才音乐家，都有特殊的成长经历。可以说，法语音乐剧的兴起，离不开这两位天才音乐人富有异域色彩的音乐创作。

歌必须好听

1998年《巴黎圣母院》获得巨大成功，带来了法国音乐剧的春天。很多人开始跃跃欲试，其中就包括捷哈。《罗密欧与朱丽叶》创作于1999年。

那时法国电视台的能量非常巨大，音乐剧要想获得成功，就要先在电视台进行歌曲打榜，然后让明星歌手和演员上电视综艺、唱歌、MV等。法国电视台也想尝试自己投资做音乐剧，而不只是担当宣传和推广的角色，于是就有人找到捷哈，请他写一部音乐剧。但捷哈认为那部戏不好，觉得《罗密欧与朱丽叶》更合适。电视台就问他有没有开始动笔。据说捷哈因为害怕失去这个机会，就谎称已经写了好几首，但其实他什么都还没写。之后他立刻回家，没过几天，就奇迹般地交出了《罗密欧与朱丽叶》的主题歌《爱慕》（Aimer）和《世界之王》（Les rois du monde）。电视台听后，觉得很好，在《罗密欧与朱丽叶》开演之前，这两首歌就提前一年在各大电视台进行地毯式传播了。其实在MV里，我们甚至看不出这两首歌与音乐剧的关联。

可见，法国人不那么在乎歌曲与音乐剧故事的直接关联，关键是歌要好听，感觉要对，这样的音乐剧才会"有戏"。

《罗密欧与朱丽叶》的音乐主体是节奏感极强的摇滚乐、电子乐和管弦乐。

无论是慢歌还是快歌，都有很多令人心跳加速的唱段。比如全剧一开场的《维罗纳》（Vérone），第二首表达两个家族世仇的《仇恨》（La haine），直接就把人带入了维罗纳的危险境遇之中。歌曲《世界之王》则把罗密欧三兄弟的自由、阳光和友情表现得淋漓尽致。之后罗密欧的《我害怕》（J'ai peur）是一个宿命式的唱段，也非常动人。全剧最令人亢奋的则是两个家族年轻帮派对峙，直至对决，最后罗密欧一怒之下将杀死兄弟茂丘西奥的提巴尔特杀死，整个过程，音乐层层递进，一浪高过一浪，达到高潮时近乎失控，电吉他犀

利尖叫着，合唱和鼓声将音乐推至顶点，令人血脉贲张。

使用气质激烈的当代流行曲风，与罗密欧和朱丽叶的年龄与性格特点是吻合的。与莎翁作品中的麦克白、奥赛罗、哈姆雷特等人物纠结的甚至是处心积虑的特点不同，他们是正青春的年轻人，单纯冲动，有旺盛的生命力，这样的人物性格与捷哈如烈酒一般的音乐性格非常吻合。

《罗密欧与朱丽叶》的歌词也很有诗意，但没有像《摇滚莫扎特》和《摇滚红与黑》那样放飞自我，而是贴合角色和故事背景。《罗密欧与朱丽叶》是一部把戏剧结构、叙事节奏和人物心理刻画平衡得比较好的法国音乐剧。

流行单曲串联起全剧

全剧结构清晰，共34首歌曲，分布在41个段落里，没有一首歌曲是重复的，全部是流行单曲的模式。但在这34首歌里，关键的几首歌曲撑起了全剧的线索。

首先，开场是一个导读，把观众带入了诗意的环境之中，这也是法国音乐剧传统的开场。

然后就是两首歌，一首是《维罗纳》，一首是《仇恨》。《维罗纳》引出社

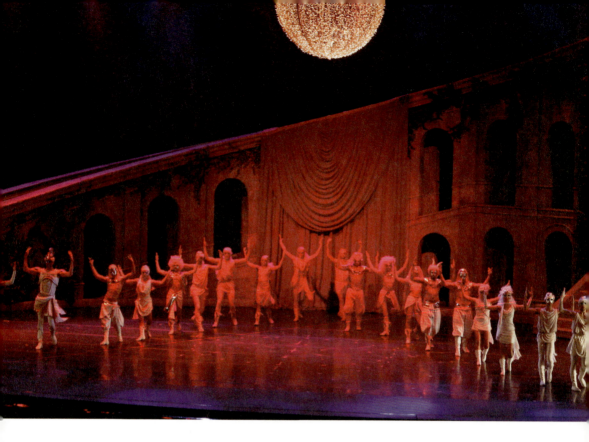

会背景,一个以暴制暴的老大管着一个充满暴力的城邦。而《仇恨》则是由两个女人表达两个家族的世仇:一个女人代表朱丽叶的凯普莱特家族;另一个女人代表罗密欧的蒙太古家族。

家族仇恨是男人主导的,却由两个女人去述说。一方面是为了让角色更多样,另一方面,两个女人分别是两个家族的女当家人,但更像是无奈的旁观者,由她们叙述会更加客观。在唱《仇恨》这首歌的时候,两个女人在叙述,而两个帮派的男人们却在打架,打得非常真实,并不写意。

在表现了故事的大背景之后,是铺垫性的内容,比如帕里斯求婚,妈妈劝朱丽叶嫁人,而朱丽叶因渴望美好的爱情而不愿意就此嫁人。

之后是歌曲《世界之王》,它虽然没有推动剧情,但表达了很重要的因素——蒙太古家族年轻人的状态。由罗密欧、茂丘西奥、班伏里奥三位好兄弟领唱,歌曲的中心意思就是"数风流人物,还看今朝"。这首歌表达了三人坚固的友情,也表达了年轻人理想丰满、现实骨感的现状。这首歌是一个重要的戏剧铺垫,为后面罗密欧为茂丘西奥复仇埋下了伏笔。

第一幕呈现了好几首重要的爱情歌曲。在舞会上两人见面后唱的《幸福的爱情》(L'amour heureux)，然后是经典歌曲《阳台的情歌》(Le balcon)，最后是一首《爱慕》。这三首歌几乎一气呵成，罗密欧与朱丽叶两人的情歌在第一幕基本唱完了，给观众留下了一个很大的期盼，希望两人在一起。

第一幕为两人的相爱埋下伏笔，真正的戏剧转折是在下半场。下半场的20首歌曲中，重要的有如下几首。

第一首是《决斗》(Le duel)，这是一首戏剧性极强的歌；接下来是《茂丘西奥之死》(Mort de Mercutio)，它产生了一个重大的戏剧转折，导致两人最终无法在一起。然后，两个家族各表心事，就有了一个送信的意外。虽然并没有一首歌来描述送信的过程，但它对故事的发展非常关键，这个偶然的因素导致罗密欧与朱丽叶不能在一起。

在罗密欧与朱丽叶两人因为送信阴差阳错之后，在各自死去之前，他们分别唱了一首歌。先是罗密欧唱给朱丽叶听，然后醒来的朱丽叶又唱给罗密欧听，之后，两人双双殉情。最后一首歌《和解》(Coupables)表现了两个家族的和解，留下一个还算美好的结局。

"命运女神"的角色

死神的角色对于罗密欧与朱丽叶非常关键，我们可以称它"命运女神"，因为它代表了一种宿命。

戏剧中加入命运女神是很讨巧的，因为她可以解释很多无法解释的事情。比如：为何罗密欧与朱丽叶会相爱？因为有命运女神在暗中撮合；为何罗密欧在决斗中会失手杀人？因为有命运女神在一边操纵；为什么那封重要的信没能送到罗密欧手里？也是有命运女神在中间作祟。

我们看到，全剧中重要的时刻都是命运女神在支招，而命运女神的设置在莎士比亚原著里是没有的，但这个人物的设置并没有问题，因为它是符合作者原意的。为什么呢？因为《罗密欧与朱丽叶》的原著就是强调宿命的，命运女神"Hold every card"，决定了一切。

在原著里，罗密欧参加舞会之前，就有了不祥的预感。他在前往卡布莱特舞会之前说道："我仿佛有一种不可知的命运，将从我们今天晚上的狂欢开始它的恐怖统治，我这可憎恨的生命，将要遭遇残酷的夭折而告以结束。"

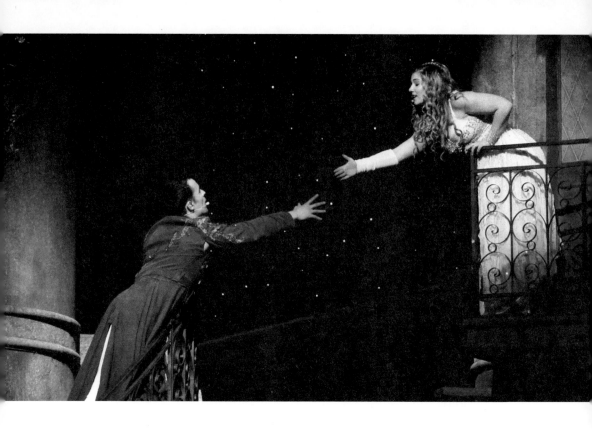

　　音乐剧里，罗密欧在舞会之前唱的那一首《我害怕》，就是表达了他的不祥预感。

　　原著和音乐剧是一致的，都表达了这样一种宿命感。在音乐剧里，命运女神一直在罗密欧的身边，她只要吹一口气，罗密欧就会打一个寒战。和兄弟们唱完《世界之王》，看似天不怕地不怕的罗密欧也是会害怕的。他不像其他的兄弟今朝有酒今朝醉，他有自省意识，隐约觉得自己这样的状态不对。送信人在途中偏偏遭遇瘟疫，这也是一种宿命的巧合。德语音乐剧《伊丽莎白》里也有一个类似命运女神的角色"死神"，但两个神不同。

　　《伊丽莎白》里的死神像是一个实实在在存在的人物。他与伊丽莎白有互动，甚至爱着伊丽莎白。死神虽然代表一种命运的力量，但伊丽莎白也有反抗的力量，两者势均力敌，在很长的时间里，伊丽莎白都居于上风。

　　但《罗密欧与朱丽叶》中的命运女神游离在故事之外，她和剧中人物没有实质性的互动，始终居高临下地俯视人间。命运女神在群舞的场景中也跳舞，但始终冷眼旁观，舞会上被她盯上的角色，像提伯尔蒂、茂丘西奥，很

快就在之后的情节中死去了，但角色们都看不到她，因为她高于人类，或者说操纵着人类，甚至让人觉得两个家族的世仇也是她一手安排的。命运女神才是全剧真正的导演。

有意思的是，命运女神这个角色也不是哪个版本里都有。在法国、比利时、日本、荷兰和俄罗斯的版本里都有这个角色，而其他国家的版本里则没有，这是不同国家本土化的差异。

舞美风格

我们在中国看到的音乐剧《罗密欧与朱丽叶》是2012年的剧场版。而网上的官方影像，其实是2001年的体育馆版，两者不太一样。

《罗密欧与朱丽叶》采用了写实的舞美布景设计，功能性强，一眼就能让人感受到它和《巴黎圣母院》的反差。

《罗密欧与朱丽叶》的浓厚法式风格，主要体现在服装设计上。

首先，它的服装设计是现代都市与巴洛克古典两种风格的混搭。服装很时尚，让你感觉不出它的年代感，体现出主创人员希望它能成为跨越时代的爱情故事的野心。

其次，不同的家族采用了不同材质的服装，用来强化两个家族的归属感，两个家族还有各自的颜色和徽章。凯普莱特家族的主色调是红色，点缀着金色和黑色，代表冷漠和高傲，它的服装设计思路是军事化、结构化，简洁而干练。他们的服装都紧贴皮肤，比较保守，正如他们的纪律和原则一样，束缚着族内的每一个人。而朱丽叶虽然来自凯普莱特家族，但她并没有佩戴家族徽章。她向往自由，不想被归类，虽然穿着红色的衣服，但当她和罗密欧结婚的时候，她的裙子颜色融入了蒙太古家族的蓝色，成为紫罗兰色，代表着两人的结合。

蒙太古家族的颜色是蓝色。这个家族相对自由和开放，因此设计思路也比较偏波西米亚风，没有过多的装饰，充满流动感和轻盈感。因为不想被归类，罗密欧和朱丽叶都没有佩戴家族的徽章。罗密欧的服装简练而直接，代表他的为人正直。他希望促成两个家族的和平。

用两种颜色的服装代表两个家族，这种思路是简单且有效的。

除此之外，还有中间色，例如着白色服装的命运女神，代表着飘逸和魅惑；维罗纳王子的衣服是浅棕色，仿佛是锡耶纳地区大地的颜色；劳伦斯神

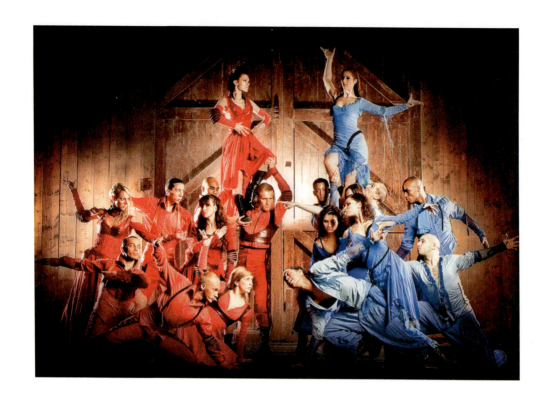

父穿的是褐色衣服，代表信仰与和平；茂丘西奥很独特，他穿了一件紫色的衣服，因为他既是罗密欧的好朋友，也是维罗纳王子的侄子，他既不属于凯普莱特家族，也不属于蒙太古家族，因此选择紫色作为折中色，他的大衣领子的设计反映出茂丘西奥冲动、骄傲、浮夸的个性。

《罗密欧与朱丽叶》的灯光设计也分成了红与蓝两大色系，一开场就通过灯光强化了两大阵营。

说来也有趣，如果算上命运女神的白色衣服，以及结婚时纯白色的灯光，在灯光的色系里，就有了蓝白红三色，正好是法国国旗的颜色。《悲惨世界》里《只待天明》这首歌曲唱响时，也是蓝白红三色灯光亮起，象征着法兰西精神。

曲入我心

开场的《维罗纳》(Vérone)和《仇恨》(La haine)一首是合唱,一首是二重唱,非常激动人心。全剧的风格基本上在这两首歌中得到确立。

而《世界之王》(Les rois du monde)是全剧的金曲,通过三个好兄弟,表现出蒙太古家族年轻人的状态。这首歌是全剧中传唱度最高,也是最常用的返场曲,被粉丝戏称为"维罗纳蹦迪曲"。在返场唱这首歌的时候,观众完全忘记了,就在10分钟前男女主角才双双殉情。

《爱慕》(Aimer)是全剧最美的爱情歌曲,也是罗密欧与朱丽叶在婚礼上演唱的。《决斗》(Le duel)是法语音乐剧里最富有戏剧性的唱段。我们可以通过这首歌看到,作曲捷哈是如何一步步用音乐把戏剧情感推向了狂暴的高潮,最后导致罗密欧杀死了蒂巴尔特。

此外,我也很喜欢罗密欧唱的那首《我害怕》(J'ai peur)。这是一首表达宿命的歌曲,反映出罗密欧的自省特点。还有一首歌是朱丽叶的爸爸唱的《爱女如父》(Avoir une fille)。唱这首歌时,蒂巴尔特已经被罗密欧杀死,而她爸爸刚知道朱丽叶和罗密欧相爱,在痛心的情境下,他唱出了这首《爱女如父》。朱丽叶的爸爸一直是严厉的,但在唱这首歌时,我们看到了一个父亲内心柔软的一面,和对女儿深深的爱。

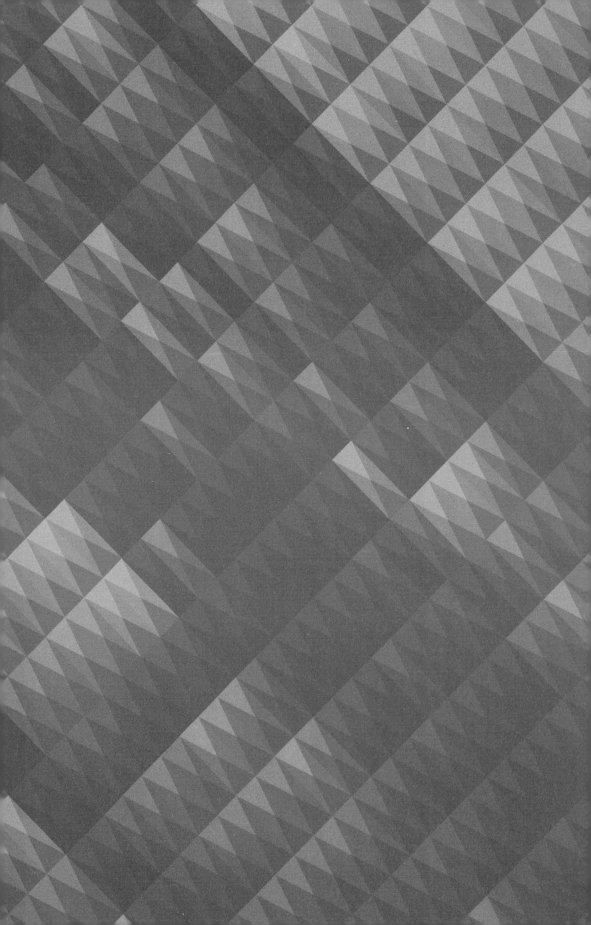

Part FOUR

德奧篇

导 读

德奥音乐剧：欧洲传统的现代表达

风格和文化基础

德奥音乐剧是我非常喜欢的，因为它有着我心中比较理想的音乐剧创作形态。无论是艺术创作本身，还是艺术管理的机制，德奥音乐剧都有很多值得我们借鉴的地方。

如果粗浅地进行整体比较，法国音乐剧是偏向感性而大气，但欠缺一些理性和深度；英国音乐剧是理性、深刻和精致兼备，但感觉稍欠大气；而美国音乐剧是大气而华丽，精致度也够，但是欠缺一些思想性。

综合来看，德奥音乐剧兼备理性、感性、大气和深刻，而且舞台精致度也非常好，唯独歌舞的华丽感稍逊一筹。但大多数中国人并没有那么喜欢表层意义上的歌舞表演，因此我认为德语音乐剧在中国的得分非常高，而且它能覆盖中国年龄段最广的人群。

讲到德奥音乐剧的基本风格，当然离不开德奥的整体文化，而德奥又是一个高度融合的文化，其主体是德意志文化与其他文化融合演变而成的德奥文化。

德国人对待戏剧的态度，和中国人的心态不太一样。我们看戏，更多的是为了打发闲暇时光，但德国人看戏（特别是话剧）更多的是为了思考，因为很多德国话剧和歌剧，特别是著名导演的戏看起来并不轻松，甚至让人坐立不安。他们的戏剧观就是要触动你的神经，甚至让你不安、不舒适，这样才能启发你的思考。

德国的戏剧，特别是话剧作品，极大地承担了净化心灵的作用，也就是"排毒"，通过看戏，把心里的"毒素"排出去。看戏有不舒适感，反而会促

使你反思和反省。按照香港导演林奕华的说法，戏剧不是帮你去掩饰问题、隐藏问题的，而是帮你暴露问题、面对问题的。也就是说，你去看戏，就表示你愿意与问题面对面，因此有时候，看戏还需要勇气。如果我们总是追求舒舒服服的状态，只看令人舒舒服服的戏，那是不会反思，更不会反省的。就像一个人只爱吃简易而美味的垃圾食品一样，就不可能获得健康。

德国人不是不要娱乐，他们也有娱乐。我在德国看过纯粹的歌舞秀，德国人也知道那就是纯娱乐，但当他们进到剧场，看正式的戏剧的时候，心态就不一样了。人生需要反思和反省，德国戏剧特别强调这种作用。

有学者总结，德国的核心戏剧观就是深厚的哲学探究、严密的理性思考、深刻的悲剧气质和先锋的戏剧表达。

在戏剧和音乐相结合的欧洲歌剧文化里，德奥一直占据主流。我们如果从根上去谈音乐剧，它来源于欧洲的轻歌剧和喜歌剧，而轻歌剧最大的影响来自德奥、法国和意大利。没有这些欧洲国家几百年的歌剧传统，就算在百老汇也难以产生音乐剧的形态。

总之，德奥深厚的文化基因、音乐传统和长期以来形成的戏剧观，直接影响了德奥音乐剧追求哲思和深刻表达的艺术风格。

我们一直在说"德奥"，也就是德国和奥地利，其实是一种笼统的说法，如今的德国和奥地利在历史、文化、种族上的差异并不小。我们之所以喜欢将"德奥"放在一起说，一是因为两者官方语言相同，都是德语，二是地理相邻，三也是很重要的，就是德、奥两个国家对于古典音乐的贡献是最大的。

古典音乐爱好者都喜欢把德奥音乐放在一起讲。德国三个以字母B开头的音乐家——巴赫、贝多芬、勃拉姆斯，再加上理查德·施特劳斯和理查德·瓦格纳，如果再算上奥地利的莫扎特和马勒，可以说，德奥对古典音乐的贡献几乎占据了半壁江山，没有这些人，古典音乐将不成体系。

德国音乐剧：备受战争影响

德国音乐剧从轻歌剧发展过来，其实和英美音乐剧一脉相承。而且，早在20世纪20年代，德国就学习美国百老汇的模式，并且双方时有互动。德国从1926年开始引进原版的百老汇音乐剧，同时也有很多德国艺术人才去了美国，那个时候的百老汇才刚刚成型，所以德国音乐剧的起步其实很早，甚至可以说与百老汇是同步的。

1930年，德国诞生了最早的德语音乐剧《白马旅馆》，这是德国作曲家库尔特·魏尔（Kurt Weill，1900—1950）获得成功的早期作品。评论家认为这部作品当时具有和百老汇媲美的所有特质。库尔特·魏尔当时还创作了另一部音乐剧《三文钱的歌剧》，这是根据最早期的英国音乐剧《乞丐的歌剧》改编的。

德国音乐剧如果就此发展下去，也许会成为欧洲音乐剧的核心国。但是，纳粹掌权之后，"二战"爆发并席卷了整个欧洲。纳粹比较痛恨音乐剧这种通俗化的音乐戏剧，整个欧洲的通俗音乐戏剧的探索，因之几乎停止。而在政治运动中，纳粹杀死和驱赶了几乎所有的犹太作曲家、作家和制作人。

德国在给欧洲各国带去巨大创伤的同时，自己也遭遇了重创，不仅人才凋零，娱乐性剧院也都毁坏殆尽。更重要的是，在经历了疯狂的战争之后，德国人背负着巨大的精神和道德负担。即使到今天，德国的娱乐活动依然没有完全恢复。"二战"后，德国一分为二，西德虽然一直追随美国的文化形态，但因为音乐剧类型始终非常安静地"躺在"演出类型的最底端，整个社会没有太多娱乐性艺术生存的土壤。"二战"的影响可谓深远，巨大的悲伤让德国人多少娱乐不起来。

而有意思的是，库尔特·魏尔在1933年之前一直是德国歌剧和娱乐演出中最有成就的作曲家，他在德国开创了流行音乐剧（德语音乐剧的雏形）的新概念，是对德国音乐剧开创具有里程碑意义的人物。

但在纳粹掌权后，库尔特·魏尔1933年被逐出德国，后来移居美国，从而极大地推动了音乐剧在美国的发展。他和他的朋友——作曲家乔治·格什温（George Gershwin，1898—1937），促进了独特的百老汇音乐剧风格的形成。

库尔特·魏尔和乔治·格什温是1928年在柏林相识的。当时乔治·格什温带去了他写的音乐剧《波吉与贝丝》，后来他们各自在德国和美国发展早期的音乐剧，最后在美国一起创作。

如今看来，库尔特·魏尔做出最大贡献的领域是当代音乐，特别是当代歌剧。它在20世纪三四十年代给美国音乐剧带去了德国音乐戏剧的创作风格，增加了百老汇音乐剧的艺术深度。

"二战"后的西德，就是资本主义背景下的联邦德国，对英美作品是开放的。西德"二战"后的第一部音乐剧是1948年从百老汇引进的《荷裔纽约人的假期》。7年后的1955年，《街景》（*Street Scene*）以及科尔·波特（Cole Porters）的《吻我，凯特》（改编自莎士比亚的《驯悍记》）这两部百老汇的

戏都在德国获得了好评。西德观众既熟悉库尔特·魏尔影响下的百老汇的戏剧美学，也熟悉莎士比亚的戏剧。

之后，陆陆续续有不少百老汇音乐剧到德国演出，德国也试图进行一些原创音乐剧的尝试，来取代轻歌剧的位置，但一直乏善可陈。德国音乐剧的创作能力在经历了"二战"之后，仿佛断代了，一时续不起来。

到了1961年，德国制作了第一部德语版的百老汇经典音乐剧《窈窕淑女》，这是一部德国本土化的音乐剧，在西柏林获得了商业上的成功。这让美国剧院的发行商和经纪人发现，原来可以通过授权演出，以制作本土化的方式在遥远的欧洲大陆赚钱。但是，对于百老汇和伦敦西区已经习惯的"拷贝不走样"的授权方式，德国剧院非常不习惯，他们更希望从新的角度去诠释一部作品。这样纠结了很多年，随着美国和德奥彼此了解更多，双方的不信任感渐渐减少，德国导演被允许按照自己的理解和创意来诠释百老汇的作品。

比较有意思的是，在西德的剧院人的干预下，音乐剧并没有立刻涌入大城市，而是逐渐渗入各地中小型的剧院，走了"农村包围城市"的路线。据说是因为那里更容易找到会跳舞的歌手、会唱歌的演员，还有跳芭蕾的舞者。但真正的原因是音乐剧在德国的地位低下，而德国大城市的主流文化依然被传统的歌剧和交响乐占据，容不下音乐剧的发展。而且因为音乐剧在西德的目标观众，除了本地人，也有"二战"后留在德国的美国空军。德语音乐剧最初演出的西德的城市，都是靠近美军驻扎地的，在这些城市，轻歌剧率先开始被新式音乐剧代替。

很多人都为德语音乐剧的普及做出了巨大贡献。比如吕贝克市立剧院经理卡尔·维巴赫（Karl Vibach），他和妻子翻译了大量的英美音乐剧作品，包括库尔特·魏尔的《黑暗中的舞者》，还有百老汇经典音乐剧《歌舞线上》。卡尔·维巴赫的继任者、后来的柏林西区剧院经理赫尔穆特·鲍曼（Helmut Baumann），则在1987年执导了百老汇音乐剧《歌厅》。这是一部以"二战"为背景的政治讽刺剧，成为剧院历史上的一段传奇。卡尔·维巴赫还导演并出演了百老汇经典音乐剧《一笼傻鸟》，得益于他的勇气，大批百老汇的音乐剧在他任内的柏林西区剧院以德语版上演。

而在社会主义意识形态的东德，也就是德意志民主共和国，一共有3座用于演出艺术性较高的剧目的剧院。

由于没有受到外来影响，东德在原创上发了不少力，诞生了像《我的朋

友邦伯里》《三重唱》《展会热门吉塞拉》等优秀的德语原创音乐剧。

在东西德合并之后，德语音乐剧除了依然模仿美国百老汇的音乐剧之外，还时不时探索一些未知的题材，比如《气动装置——沥青和硫黄》，这个名字一听就非常有德国味道，机械且理性，听着不像艺术作品的名字。这部音乐剧的曲风是风格多样的摇滚乐。

讲述传教士圣波尼法爵故事的同名音乐剧《波尼法爵》（Bonifatius），2004年和2005年连续两个夏天在福尔达小镇上演；讲述德国宗教人物伊丽莎白的音乐剧《伊丽莎白——圣女传奇》在2007年首演；讲述童话国王路德维希二世生平的音乐剧《路德维希二世——渴望天堂》，则选在了一年中开放时间极短，以至于几乎人迹罕至的福森附近的湖畔上演，为的是让人们一边看戏，一边可以无障碍地远眺路德维希二世建造的如梦幻般的新天鹅堡。

这些年来，在德国小城福尔达也诞生了不少的音乐剧，比如《神医》《圣女贞德》《罗宾汉》《金银岛》等。此外，还出现了《三个火枪手》《腓特烈大帝》《哈姆雷特》《浮士德》等音乐剧。

如今很多德国音乐剧剧作家和作曲家认为不需要再向美国看齐，他们认为凭借自己的力量，可以打造德语原创音乐剧的良好环境。但事实上，从体量来看，德国音乐剧依然无法和英美相比，甚至比不过日本和韩国。整体上，德国普遍缺乏创新的勇气，在商业娱乐领域，他们也只满足于制作那些已经成功的音乐剧。原创作品反而是在德国的小城镇更有活力。

德奥音乐剧的特点

特点1：这戏剧为核心

早期德奥音乐剧受百老汇影响比较深，但德奥并没有美国的歌舞基因，而美国的戏剧表达又比较娱乐和浅显，因此，对于百老汇音乐剧风格，德奥虽然可以欣赏，但原创上学不来。到了20世纪70年代，随着英国音乐剧在世界的崛起，德奥开始更多地受到英国的影响，特别是韦伯的影响。

德奥一边在学习，一边也在输出人才。当他们看懂了英美音乐剧的风格和创作方式之后，便不会简单地成为百老汇和英国的复制品，这也是德奥和日韩的最大区别，即德奥不只注重商业模式，更希望体现艺术品格。

维也纳音乐剧风格的核心创立者米夏埃尔·昆策（Michael Kunze）明确

表达过，他不喜欢百老汇花里胡哨的娱乐性音乐剧，它们在戏剧上太肤浅了，他希望德奥音乐剧能够自成一派。他和作曲家西尔维斯特·里维（Sylvester Levay）也的确做到了。

昆策对自己的音乐剧有一个称呼，叫作"戏剧音乐剧"（Drama Musical），这被看作德奥音乐剧的创作发明。但这个名称不能算一个专有名词，它只是强调戏剧在音乐剧中的核心作用，也就是创作者在音乐剧里表达的所有元素都必须符合戏剧主旨的需要，以戏剧思想为核心进行创作。这显然是受到深厚的欧洲歌剧传统的影响。

德奥音乐剧在某种程度上可称为流行化的歌剧，它追求戏剧和音乐的平衡和规整。音乐的创作必须符合剧情要求，服务于戏剧目的，服装、灯光、舞美等也是如此。这是昆策对于戏剧音乐剧的要求。因此德奥音乐剧里，我们看到编剧被放在了作曲的前面。过去的歌剧或音乐剧，都是将作曲家作为创作者的核心。

德奥"以戏剧为核心"的理念显然与法国音乐剧"以音乐为核心"的理念不同，甚至是相反的。如果你留意一下德奥音乐剧的歌曲，会发现大多数歌曲演唱的过程中都伴随着人物和场景的变化，也就是说歌曲在推动着故事的发展。

米夏埃尔·昆策说过，他的理念是"没有变化的场景不是场景，没有变化的歌曲不是歌曲"。他说，写一首歌必须想象一个场景，找出这首歌的转折点。

在德奥音乐剧的三大要素表演、歌唱、舞蹈中，舞蹈是最不重要的，也是最简单的。很多德奥音乐剧的舞蹈只动下肢，上肢几乎不动，而且下肢动作也很简单，因此被很多中国的德剧粉丝称为"僵尸舞"。但这并不代表德奥的艺术家不擅长舞蹈，德国现代舞在世界上很出名。这是以戏剧为核心的创作理念所致。像百老汇那种以歌舞进行外化的表现，昆策并不喜欢，他认为是喧宾夺主了。

总之，昆策认为，戏剧的主旨和人物角色的成长必须成为音乐剧的核心，以此为基础来设置舞美、场景和调度。如果戏剧的本体出现问题，而靠壮观华丽的舞美或者精彩绝伦的舞蹈填充，那是没有意义的。

特点2：歌剧化的音乐创作传统

欧洲古典歌剧的创作手法非常追求音乐与戏剧的统一，强调音乐动机和音乐主题对应的创作方式，就像砖块一样，被提前设计好，按照一定的方式

和方法完成一部音乐剧的整体搭建。

什么是音乐动机？我举一个典型的例子，比如贝多芬的《命运交响曲》，开场的四个音符就是一个音乐动机，它像砖块一样不断重组和搭建，贝多芬以此建构出整个乐章。

在里维的音乐创作里，除了设计这些音乐动机的砖块之外，构成不同砖块的音乐主题也是相互产生的。就像《西区故事》里，歌曲《玛丽亚》的音乐动机和《有事即将发生》的音乐动机其实是同一个，你只需要把《玛丽亚》的音乐动机最上面的音降一个八度，就构成了新的动机，从而发展成为两首不同的却相互关联的歌曲。

里维说，他会非常小心地从一个音乐主题衍生出另一个音乐主题，因此你会有一种感受，就是音乐主题和主题之间似曾相识，从而达成了全剧音乐的统一感。

如果用心听，其实经常会在一部音乐剧里听到一首歌包含了很多音乐主题。《西区故事》《剧院魅影》《悲惨世界》等都大量运用了音乐主题的创作方式，这种方式在莫扎特时代的歌剧里就已经广泛使用了。这样的音乐剧创作方式，如同百溪汇流，包含了理性和精细化的逻辑关系，就如同建筑师用砖块来建造一座大厦一样。音乐动机与主题就如同砖块，和声与复调就如同水泥，然后将砖块捏合起来形成音乐的风格，而曲式则像大厦的结构，支撑起完整的作品。其音乐的逻辑如果追根溯源，其实是古希腊一路延续下来的理性和思辨思维在音乐创作中的体现。

特点3：重视戏剧结构

结构对于戏剧很重要，特别是对于德奥这样崇尚理性的国家。

戏剧的结构之于音乐剧，如同曲式之于音乐，戏剧的结构可以给整个故事带来动力。这就和写一本书一样，一般来说是搭起框架，再开始写。

米夏埃尔·昆策对于戏剧结构非常重视，他把自己称为音乐剧的"建筑师"。他说他的音乐剧是把电影的叙事结构和传统的两幕戏剧形式相结合，产生了一种相对复杂的戏剧架构。

昆策早年写过电影剧本，这让他了解电影剧本的结构，懂得如何构建一个好故事。昆策说过，他在戏剧创作上学习最多的人就是美国著名编剧罗伯特·麦基（Robert McKee），麦基的专著《故事》讲的就是如何设计戏剧结构，

分析如何让一个故事产生悬念,并且保持它的戏剧动力。有志于创作故事的人应该看一看这本书。

昆策认为,在一个故事动笔之前,应该先搭建好故事的整体框架。无论对于一部三分钟的作品,还是两个小时的作品,其实都是一样的,这个结构要有激发观众情感的能力。

比如,他擅长以三段式的结构来设计故事:第一段结构是建立人物动机,主要是建立角色的歌曲,叙述功能比较强;到了第二段结构,人物发展要走下去,通往戏剧的"不归点"(No Return Point)。这个"不归点"是戏中角色的不归点。就像《剧院魅影》里的歌曲《覆水难收》,角色走到这里就再也回不去了,只能往前走下去。一般而言,中场休息就发生在第二段结构的中间,也就是到了这个"不归点",角色和观众都欲罢不能,故事必须走下去。然后到了第二幕,情节继续发展,直至矛盾不可调和的状态,角色进入了情感的丰富状态,而不是叙述的状态。最后进入第三段的结构,所有的人物向故事的尾声走去,或者生存,或者毁灭,结尾也可以是毁灭后升华,就像《莫扎特》《悲惨世界》,也可能是升华后毁灭,就像《伊丽莎白》。

结构的作用还体现在,至关重要的歌曲一定要放在戏剧的转折点上。戏剧的转折点需要情感来推动,也就是说,此刻的音乐必须要有说服力。很多戏最后不能令人信服,就是戏剧转折点上的歌曲的情感推动力不够。

结构感对于帮助作曲家分配自己的创作精力和能量,分配歌曲的轻重缓急也是非常重要的。

比如,在你铺垫好戏剧情节之前,不能轻易去释放一首好歌,这也是英国作曲家韦伯所说过的——"不要轻易浪费一首好歌"。每一首精彩的歌曲都是灵感的珍贵产物,一定要出现在最佳的戏剧位置上。昆策说,他建构音乐剧就像造一座桥,要把人物从这一头过渡到另外一头去。

昆策和里维的音乐剧,从《伊丽莎白》《蝴蝶梦》到《莫扎特》,采用的都是刚才说的三段体结构。当然音乐剧并不是只能按这三段体结构来写,但这个结构显然是昆策的作品能获得成功的重要原因之一。

昆策自己说,结构感让他避免写出只对作者有意义,而对于剧情没有意义的作品,因为这个结构具有一种理性的约束,也避免了创作者落入精英主义和自我迷恋的陷阱中,最后变成对观众的说教。可见戏剧结构不仅有助于保持整个故事的戏剧动力,同时也有助于控制创作者的自我意识,约束自己,

不要陷入想入非非的状态。

特点4：厚重和深邃的戏剧内涵

德奥戏剧意蕴深厚。德奥是世界上出哲学家最多的地方。德奥观众喜欢有深度的正剧，这是富于哲学思考的体现。

在昆策和里维的作品里，主人公一定是负有责任的，创作者一定要借助主人公提炼出一个高于生活的道理和情感。

德奥音乐剧不喜欢刻意美化人物，而是更喜欢体现人物的悲剧性，他们认为悲剧性才是生活的本质。比如《伊丽莎白》被好莱坞拍摄后，变成了《茜茜公主》，得到一个圆满的结局，茜茜则是一个傻白甜的形象，那些悲剧性的东西没有了。还有像冯·特拉普上校和玛丽亚的故事也发生在奥地利，但到了好莱坞之后就变成了《音乐之声》，成为美式的"真善美"。

昆策和里维的每部戏都包含某个主题。比如《伊丽莎白》还原了一个真实的茜茜公主，这是一个关于时代变迁的故事，但从深层次看，它是一个关于追求自我成长的故事。《莫扎特》则讲述了一个真实的莫扎特，一个有着困惑和憧憬、恐惧和渴望的真实的人，故事关于他是如何与他的天赋和才华相处和斗争，却不被金钱、权力、成功等因素控制，它的主题是责任与自由。

这些音乐剧通常只有一个主角，例如伊丽莎白、莫扎特、丽贝卡等，他们必须战胜外在环境的压制，通过力量的对比来赋予角色意义，克服他们的缺陷而成为一个更好的人。

昆策说过："我并没有为了实现某个特定的主题而成为作家，我只是在某个时间点突然发现，我创作的故事基本上都回归到了一个核心，对我来说，可以称其为'长大成人'，或者说'独立自主'，或者说'找到自我'。"

无论《伊丽莎白》《莫扎特》《吸血鬼之舞》，还是《贝丝女爵》《玛丽·安托瓦内特》，都呈现了这样一个核心，即昆策认为的：剧情并不重要，目的才最重要，剧情只是为了帮助角色获得成长。

总之，德奥音乐剧是世界音乐剧的瑰宝和源泉，它将戏剧和音乐的平衡与深刻做到了极致，它的发展是有传承且有体系的。特别是奥地利维也纳的音乐剧养心、养眼，既有产业化的运作，同时也享受国家体制的补贴和支持，加上其自身厚重而深邃的文化积淀，相信德奥音乐剧的未来一定会越来越好。

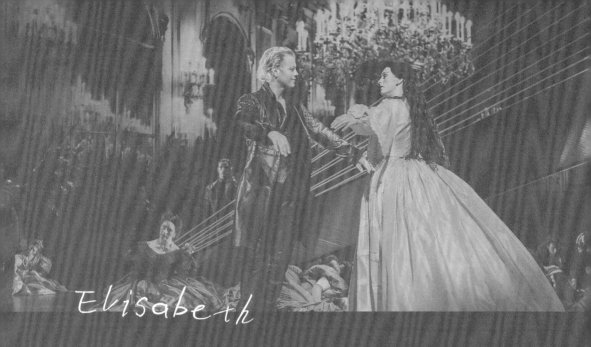

30

《伊丽莎白》
还你一个真实的茜茜公主

剧目简介

1993年9月3日首演于奥地利维也纳河畔剧院

作　曲：西尔维斯特·里维（Sylvester Levay）
作词、编剧：米夏埃尔·昆策（Michael Kunze）
导　演：哈里·库普夫（Harry Kupfer）

剧情梗概

故事以倒叙的手法讲述了伊丽莎白的一生，全剧可分为三个阶段。第一阶段，伊丽莎白的成长，以及进入皇宫和收获爱情，展现了一个灰姑娘进入顶流社会的过程。第二阶段，也是全剧最核心和丰富的一段，伊丽莎白遭遇了各种挫折、失落，但也激起了她自强不息的动力，与王宫和死神对抗，争取自己的权利，成长为一个独立自主的女性。伊丽莎白开始对内争权，对外展开外交，并加强了奥匈帝国的纽带，对内对外都获得了相当的成功。但是马上又遭遇了不幸：丧子、战争失利、国运衰落。第三阶段，伊丽莎白产生了人生的虚无感，并日益增加，继而向往死亡。最后其实借了鲁契尼的那只手，让她如愿地投入了死神的怀抱。

其他

从1993年维也纳河畔剧院首演至今，被翻译成了7种语言，在11个国家上演。获得德语世界诸多戏剧奖项。

维也纳版的德语音乐剧《伊丽莎白》是迄今为止最为成功的德语音乐剧。它从1993年维也纳河畔剧院首演至今，从欧洲到亚洲，被翻译成7种语言在11个国家上演，可以说是德语音乐剧界的里程碑作品。

伊丽莎白其人

我们这里要谈的是奥匈帝国的伊丽莎白，就是大众熟知的茜茜公主。很多人是通过电影《茜茜公主》三部曲知道这位伊丽莎白的。除了音乐剧和电影之外，最早关于茜茜公主的戏剧作品是1932年首演于维也纳的轻歌剧《茜茜公主》。那时，伊丽莎白已经过世34年了。这部轻歌剧的作曲是弗里茨·克莱斯勒（Fritz Kreisler，1875—1962），他是奥地利作曲家和小提琴家，以创作小提琴小品而出名，比如《爱之欢乐》和《爱之忧伤》就是由他创作的小提琴经典小品。

尽管伊丽莎白常被看作奥匈帝国的末代皇后，但其实她不是最后一位皇后，只是因为她去世后的奥匈帝国已经彻底衰败，而她本人又是如此独具一格、光彩照人，所以大家把她当作了末代皇后。

历史上，但凡一个朝代和国家到了末世，天然地就富有戏剧性，就像中国的"末代皇帝"一样。伊丽莎白也不例外。

对于历史人物的演绎，当然不同的时代有不同的表达方式。电影《茜茜公主》只讲了伊丽莎白的前半生，后面悲剧性的内容几乎没有触及，而且在人物气质和角色关系的处理上，和真实历史相差甚远，是一部被好莱坞化的电影。

而米夏埃尔·昆策和西尔维斯特·里维创作的音乐剧《伊丽莎白》则在一开始就立志，要还世人一个真实的茜茜公主。

哈布斯堡王朝

说到茜茜公主，就不得不谈到哈布斯堡王朝。

哈布斯堡王朝（House of Habsburg，6世纪—1918年）是欧洲历史上最强大，也是统治领域最广的政权，曾经统治过神圣罗马帝国、西班牙王国、奥地利大公国、奥地利帝国、德意志帝国和奥匈帝国长达1000多年。无论疆域和国家如何变化，哈布斯堡王朝一直驻扎在奥地利，因此也被称为"奥地利家族"。而茜茜公主作为哈布斯堡王朝的末世王后，她的命运代表了一个历史悠久的王朝家族的尾声。

欧洲的王室和贵族大多沿袭等级制度，加上近亲婚姻，使得王室自成体系。虽然有国王更迭、统治疆域的变化，但因为封建制度以及等级、血统的沿袭，欧洲的王公贵族往往可以延续很长的时间，即所谓"万世一系"。

作为欧洲历史上最重要、影响力最大、统治地域最广的王室家族之一，哈布斯堡王朝从6世纪一直延续到18世纪，之后就突然衰落了。

科学家的研究发现，出于保持血统纯正目的的乱伦和近亲结婚可能是导致皇室家族衰落的主要原因。比如绰号"中魔者"的西班牙国王卡洛斯二世，他4岁才会说话，8岁才会走路，身形矮小、反应迟钝，30岁就看起来老态龙钟。回顾卡洛斯二世之前的200年，他的祖辈11次婚姻中有9次是近亲结婚，而卡洛斯二世自己又无法生育，这直接导致西班牙的哈布斯堡王朝于1770年因绝嗣而亡。

而奥地利的哈布斯堡王朝也没好到哪儿去。1866年，奥地利的哈布斯堡王朝在普奥战争中被普鲁士的德意志帝国打败，第二年，国力孱弱的奥地利和匈牙利成立奥匈帝国，直到第一次世界大战再次失败，在1918年被推翻。哈布斯堡家族的最后一位皇帝卡尔一世放弃皇位，奥匈帝国解体，被奥地利共和国取代，从此历经1300多年的哈布斯堡王朝终于解体，王室成员纷纷被迫流亡。如今部分哈布斯堡王朝的后裔依然活着，散居在奥地利、德国和列支敦士登等地。

为什么要谈这么多哈布斯堡王朝的背景？因为这对理解伊丽莎白这个人物的角色定位是极其重要的。

伊丽莎白能够成为奥匈帝国的王后,完全是一个偶然。

伊丽莎白本人出生并成长于巴伐利亚乡村,度过了一个无忧无虑的童年。她家其实是哈布斯堡王室的底层贵族,但她家里有一个好亲戚——她妈妈的姐姐是后来的皇太后苏菲,苏菲有个儿子叫弗兰茨·约瑟夫。因为约瑟夫的伯父费迪南一世没有子嗣,于是约瑟夫被确立为奥地利的王位继承人。

1848年,弗兰茨·约瑟夫登上了奥地利皇帝的宝座。他的妈妈苏菲和自己的妹妹就想亲上加亲,把巴伐利亚公爵家的长女海伦尼公主,也就是茜茜公主的姐姐选为皇后的候选人。在相亲那一天,海伦尼公主打扮得十分贤淑,但谁知道冒冒失失的小茜茜闯了进来,她头上扎着小辫子,身上穿着极其普通的连衣裙,她的母亲没有刻意地打扮她,但弗兰茨·约瑟夫看到了她,就再也看不上其他人了。这位年轻的奥地利皇帝将手里的鲜花递给了茜茜,当时她只有15岁,在接过了约瑟夫递来的花后,茜茜还不懂得这究竟意味着什么。她那时候还没有长大,身高也只有1.6米,用未来婆婆苏菲皇太后的严厉眼光评判,她是一个迷人而可爱,但又有不少缺陷的小孩子。什么缺陷呢?比如,茜茜长了一口黄牙,所以后世人看不到茜茜露出牙齿的肖像和照片。

当奥地利皇帝看上茜茜的那一刻，茜茜的人生就改变了。她做梦也不会想到此生她会成为当时欧洲最大王朝统治者的妻子，这完全是命运的偶然。

当然，这样一个从小无拘无束的女孩进入维也纳宫廷，是不会有什么美丽的童话的。茜茜被迫遵守皇室传统的规矩，并且被她的婆婆，也就是苏菲皇太后严格监管。她的婆婆并不喜欢她，过分的是，7年里茜茜生了3个孩子，自己却没有抚养权。她目睹了国家和宫廷里一场场血淋淋的战争，婆婆令她憎恶，她的丈夫又心不在焉，再加上孩子不在身边，她变得非常郁闷。

随着年轻的姑娘慢慢长大，茜茜不再把自己放在一个被动的境地，也拒绝贴上丈夫附属品的标签。后来茜茜与丈夫约瑟夫达成协议，她有权挑选陪伴自己的宫廷侍从，也如愿争取到了抚养孩子的权利。

此时的茜茜公主已经发育完全，她从结婚时候的1.6米长到了1.72米的个头，还有一头美丽的秀发。接下来，她为了保持自己的窈窕身材进行了艰苦的努力。她每天早上5点起床，练剑、游泳、做体操，还坚持洗冷水浴，茜茜变得成熟，也更加美丽了。据记载，她曾让摄影师为她留下一张张美丽的倩影，她乐意与她的爱犬和自己的兄弟合照，但不愿意与自己的丈夫约瑟夫合影。

作为奥匈帝国的皇后，伊丽莎白非常热爱匈牙利，并坚决抵制奥地利皇宫的传统礼教。由于其特立独行的所作所为，她被看作欧洲王朝历史上第一位思想解放的女性，与有着1000多年历史的哈布斯堡王朝的保守和陈腐的气息格格不入。

正因为此，伊丽莎白也将自己孤立了起来，她需要与严重的抑郁症抗争。

事实上，伊丽莎白一直想自杀，她对死亡越来越迷恋。这也是音乐剧《伊丽莎白》要把伊丽莎白和死神之间的纠葛作为她一生的主线的原因。

创作缘起

编剧和作词米夏埃尔·昆策最初只想聚焦在19世纪和20世纪之交来写作一部作品。这个时期很特殊，有点像中国的辛亥革命时期，我们是刚刚经历了几千年的帝制，而他们则是上千年的君主制，整个帝国和王朝在第一次世界大战之后一夜崩塌，可以说欧洲的20世纪就是在欧洲君主制的废墟上建立起来的。

昆策针对这一时期，就想到了哈布斯堡王朝——奥地利的实际统治者。那时候的昆策还只是一名歌词的译配，他在维也纳把美国百老汇和伦敦西区

的音乐剧翻译成德语。他有机会见到了美国百老汇著名的导演哈罗德·普林斯。他说出了自己的创作想法，哈罗德·普林斯建议说，如果写哈布斯堡王朝，就应该写弗兰茨·约瑟夫，因为他是哈布斯堡王朝的末代皇帝。

对于君主制而言，按道理当然是应该写末代皇帝，这样会比较有戏剧性。普林斯还举了例子，在第一次世界大战的时候，欧洲各国尽管相互敌对、纷争不止，但当弗兰茨·约瑟夫去世的消息传来时，欧洲各国的皇帝都来到维也纳参加他的葬礼。从历史上看，约瑟夫的葬礼也就是哈布斯堡王朝的葬礼，同时也是欧洲王公贵族的葬礼。这是非常有戏剧深度的事件。

昆策一开始也打算听取哈罗德·普林斯的意见，但在资料搜集的过程中，他发现约瑟夫这个人物缺乏戏剧性。他是一个性格平淡、带点忧伤的皇帝，算是一个无趣的好人，缺乏戏剧魅力。

后来昆策又发现约瑟夫的儿子鲁道夫比约瑟夫有意思，于是继续阅读和研究关于鲁道夫的资料，但是之后又把方向转向了伊丽莎白，他觉得伊丽莎白这个人物最具有戏剧魅力。

如前面所描述的，因为一个相亲的舞会，伊丽莎白意外地遇见了约瑟夫皇帝。她爱上了约瑟夫皇帝，或者说是约瑟夫首先爱上了她，结婚后她成为奥地利的皇后。这几乎是一个灰姑娘的故事。

很多人以为灰姑娘是幸运的，公主和王子从此过上了幸福的生活，但其实不是这样的。正当昆策对伊丽莎白进行深入研究的时候，伊丽莎白生前创作的诗歌集首次出版了。在诗歌集里，昆策发现伊丽莎白不是一个无辜可怜的小女孩，而是一个自信、现代的女性，远非公众所解读的那样。

再后来，昆策看到一本书《我与皇后相伴的日子》。这本书讲述了伊丽莎白在40至50岁期间喜欢疯狂徒步，有时候一天能够徒步6个小时。当她徒步时，会有一个朗读者跟着她，一边走路，一边读书给她听，后来二人的关系就很亲密。因为有了近距离接触皇后的经历，这个朗读者后来就把这段经历写成了书。

书中描写的一段经历促使昆策最终决定创作音乐剧《伊丽莎白》。作者写道，他们一行人在伊丽莎白的"米拉玛"号船上，有一天航行在地中海上时，遇到了风暴。因为有一定的危险，通常风暴时伊丽莎白不会离开甲板走动，这一次她却要求她的仆人把她绑在桅杆上，她想体会一下暴露在风暴之中的感受。看到这里，昆策觉得这个女人简直无所畏惧，太与众不同了。等

到风暴结束，伊丽莎白从桅杆上下来，站在船舷上，对着朗读者说："你看天上的那一群鸟，一直是同一群鸟在跟随着我们。"朗读者问她："你怎么知道这是同一群鸟？"伊丽莎白解释说，因为这群鸟里有一只黑色的鸟。昆策顿时敏感地意识到，在伊丽莎白的心里，她就是那只黑色的鸟，是那只与众不同、与周遭环境格格不入，并推动哈布斯堡王朝毁灭的黑鸟。

昆策已经知道，伊丽莎白的内心其实是向往共和派的。想象一下，一个拥有上千年君主制历史的国家的皇后，一个欧洲最大国家的皇后，不相信君主制，却拥护共和派。伊丽莎白其实已经感受到了末日临近。这是一个上千年的王室的末日。至此，昆策觉得他别无选择，一定要创作以伊丽莎白为主角的戏。

在确定创作计划之后，昆策先找到哈罗德·普林斯，请他来做导演，并请他物色作曲。哈罗德·普林斯推荐了一些百老汇的作曲家，但昆策都不满意，他不太想创作另一个美国版的《茜茜公主》，于是他联系了他20年前合作过的老搭档里维。里维那时候还在好莱坞作曲，他被昆策说服，回到了维也纳，两人一起创作音乐剧。

那个时候的维也纳原创音乐剧还没有起色，昆策又花了很长的时间寻找合适的制作人。后来维也纳联合剧院（VBW）做了这一部戏。《伊丽莎白》大获成功，树立了昆策和里维的行业地位和未来从事德语音乐剧创作的信心。

戏剧结构：首尾呼应

戏剧结构在以昆策和里维为代表的德奥音乐剧中，是非常重要的，这一点在《伊丽莎白》里体现得很明显。

《伊丽莎白》是一个循环结构，一开场是倒叙，出场的是无政府主义者鲁契尼，他就是刺杀伊丽莎白的人。历史上，刺杀伊丽莎白其实可以算一个偶然。刺杀之后，鲁契尼即将被处以绞刑。在法庭上，他辩解道，死神是真正的幕后主使。在他看似语无伦次的讲述中，伊丽莎白时代的人物都复活了，时光倒流，回到伊丽莎白小时候，开启了伊丽莎白的讲述。而到了全剧结束的时候，也是同样的场景，鲁契尼被处以绞刑，然后上吊死去。因此整个故事的大结构是以鲁契尼的生与死作为伊丽莎白故事的起点和终点。

与之对照，《剧院魅影》的开场也是倒叙，然后时光倒转，但是结局不同，它并没有回到最开始的地方，而是留下了一个悬念。而《伊丽莎白》则

是刻意地回到了最开始的场景,完成了首尾呼应的无悬念的结尾,这是它的戏剧结构的重要特点。

德奥音乐剧里三段体的戏剧结构在《伊丽莎白》里很明显:第一阶段,展现了一个"灰姑娘"进入顶流社会的人生开端;第二阶段,也是全剧最核心和丰富的一段,是伊丽莎白遭遇各种挫折和痛苦,但同时也成为她自强不息的动力,然后成长为一个独立自主的女性。

全剧的中场休息发生在第二阶段的中段,也就是伊丽莎白刚完成独立自主的转变时刻,荡气回肠地结束了第一幕。这里也就是昆策所说的"不归点"(No Return Point),主人公走到这个点,就回不去了,人生必须向前。

到了下半场,继续第二阶段,独立自主的伊丽莎白开始对内争权,对外展开外交,并加强了奥匈帝国之间的纽带。总之,她对内对外都获得了相当大的成功,看上去人生似乎达到了高点,但接下来,很快又跌入谷底,比如丧子、战争失利、国运衰落,以及亲情和爱情的彻底丧失。

然后进入三段体结构的第三个阶段,也就是收尾阶段。伊丽莎白的人生

虚无感日益增加，继而向往死亡。

全剧三个阶段的叙事非常清晰，中场休息的时间点恰到好处。

戏剧意象：死亡和重生

《伊丽莎白》第二个戏剧特点是全剧有一个重要的戏剧意象，也就是通过死亡和重生来赋予全剧灵魂。

全剧以鲁契尼的死亡作为首尾呼应的结构，但是，如果只为了形式上的首尾呼应，那么它的意义在哪里？其实更为重要的是，首尾呼应强调了戏剧的死亡和重生的意象，它是一个轮回。这个概念在昆策大部分的音乐剧里都很强烈，有时呈现的是真实的死亡，有时表现为死神的意志。

《伊丽莎白》里的死亡和重生都发生在戏剧的转折点上。第一次是少女时期的伊丽莎白爬树，爬得很高，不小心摔了下来，但最后保住了性命，这是一个真实的事件。戏剧的意向则是让死神走出来，把她抱到床上，最后她没有死，从此开启了茜茜和死神之间纠缠的一生。

第二个转折点是第一幕两次演唱的《我只属于我自己》(Ich gehör nur mir)。这是代表伊丽莎白精神上重生的歌曲。进入宫廷后，那个弱小和幼稚的茜茜公主死了，在音乐中，幼稚的茜茜转变成为一个成熟的独立女性。

还有一个转折点是在第一幕快结束的时候，主题曲《我只属于我自己》再度响起，连伊丽莎白的丈夫也唱起了这首歌的旋律，表达出对伊丽莎白的臣服。在这一刻，她和丈夫的爱情死去，而她再次彰显出一个独立自主的女性形象。

这两个关于死亡和重生的转折都是正向的，让伊丽莎白一步步走向成熟。但到了第二幕，转折都走向了负面，也都是由死亡带来的。

第二幕，儿子鲁道夫逝世，这是伊丽莎白人生最后一次重大转折，葬礼上白发人送黑发人。伊丽莎白在第一幕失去爱情，而第二幕失去亲情，那一刻，坚持抗争、独立自主的伊丽莎白走向了衰亡，她开始屈服于命运的安排，表达了愿意接受死神的爱，不再留恋人世的态度。因此，伊丽莎白的真正死亡并不是在最终被鲁契尼刺死的时刻，恰恰是鲁契尼成全了她。

从某种意义上说，鲁道夫的葬礼就是伊丽莎白自己的葬礼。鲁道夫是她唯一的儿子，如果说之前的伊丽莎白追求自由，与命运抗争，不愿意接受死神的摆布，那么，在这一刻，她真的累了，不得不放下，她终于可以实现自

己对死神的爱。

有意思的是，在戏剧里，女人的转折点往往都是由亲情受挫而带来的，而男人的转折点往往是在外界撞了"南墙"之后才产生的。

死亡和重生的意象真正赋予了人物流动的灵魂，让结构的形式和戏剧内核相得益彰。

戏剧主题：让角色成长

就像昆策所说，故事的情节不是最重要的，重要的在于这些情节设置的目的，即让角色获得成长。《伊丽莎白》真实反映了奥匈帝国瓦解之前的历史，但其实更着重刻画了伊丽莎白的爱情、欲望和死亡，这也是戏剧的永恒主题。如果说伊丽莎白遭遇的死亡是命运的安排，那么追求自由可以说是伊丽莎白的核心精神，也是她对抗人生逆境的动力。

昆策认为每部戏都应该有一个被大众接受的主题。伊丽莎白的经历是时代巨变之下的个人命运，但从更深层次看，其实是关于追寻真实自我的故事，这是当代观众会感兴趣的话题。德语版《莫扎特》的主题是关于天赋和责任，《玛丽·安托瓦内特》的主题是关于自负。一部戏有一个主题，就不会让这部戏在精神内核上分崩离析。

《伊丽莎白》贯穿的主题就是她对自由的追求，就像她的那首歌《我只属于我自己》唱的，"我不愿唯唯诺诺，言听计从，我不愿矫揉造作，曲意逢迎，我不是你的所有物，我只属于我自己"，这首歌准确地表达了她的人生主旨。

伊丽莎白在19世纪下半叶的环境中，是一个离经叛道的形象。但如果以当代的眼光看，伊丽莎白其实展现出了现代女性的形象。这也是《伊丽莎白》这部剧能够引起当代人共鸣的主要原因。

当然在那个时代，人们对于伊丽莎白的追求并不能理解，甚至伊丽莎白自己也不一定有清晰的认识。比如刺客鲁契尼，他既是剧中人，也承担起了叙述者的功能，通过讽刺辛辣的评价，为观众搭起了通向历史和政治背景的桥梁。他的表述就是一面镜子，让人看到伊丽莎白的不同侧面。所以昆策给鲁契尼写了一首歌叫《便宜货》(*Kitsch*)，讽刺伊丽莎白的追求，所谓的"万民崇拜"和"高光时刻"都是虚假和易逝的。

伊丽莎白虽然努力建立自我价值，但鲁契尼所代表的世俗一面，就是伊

丽莎白看不见的那一面，也在消解着伊丽莎白的价值。伊丽莎白和鲁契尼的关系，有点像音乐剧《贝隆夫人》里面艾薇塔和切的关系，一个是灯光下的聚焦点，一个是冷眼的旁观者。

剧里的其他人物也在映衬着伊丽莎白对于自由的态度。老实说，谁不想自由？但要看你愿意为自由付出多大的代价。比如皇太后苏菲和皇帝约瑟夫·弗兰茨，他们为了维护政治的延续而放弃了自由，毕竟他们掌管着当时欧洲最大的国家，一个延续了1000多年的王朝。而王子鲁道夫是在虚幻中寻找自由的人物，他也想像皇太后和父亲一样富有权威，像母亲伊丽莎白一样特立独行，但他要权没权，做什么都会被指责，从小又失去母爱，性格上比较软弱，最终在孤独和恐惧的长期缠绕之下，不堪重负自杀了。

历史上，鲁道夫在自杀之前，先杀了他的情妇玛丽·费采拉。戏里对于他先杀了情妇这件事没有描述，因为这跟伊丽莎白没有直接的联系。但是鲁道夫短暂的一生充满了戏剧性，后来诞生的德语音乐剧《鲁道夫》(*Rudolf*)就是以他为主角的。

死神：伊丽莎白的另一个自我

这部戏的主角，就是死神和伊丽莎白。但有意思的是，死神大多数时候并不是一个真实的人物，而是代表了伊丽莎白的内心。有时候死神也分给了鲁道夫，总之死神属于他们两个人。这也是鲁道夫自杀之后伊丽莎白会那么难过的原因。

我们似乎也可以说，死神代表了另一个伊丽莎白，换句话说，这个戏最大的张力是伊丽莎白自己一个人塑造的，也就是她的自我实现和自我对抗的戏剧矛盾。戏剧张力由自己和自己形成，在戏剧中比较少见。

全剧一开场，鲁契尼在法庭审判时被问道："你的幕后主使是谁？"鲁契尼回答："是死神，只有死神。"法庭又问鲁契尼的作案动机，他的回答是："爱情，是伟大的爱情。"这个戏从一开场就传达出了伊丽莎白和死神之间的关系。用一个流行词来表达，就是"相爱相杀"。

其实鲁契尼这个人挺无辜的。从历史上看，这是偶然之下的误杀，因此他说是死神指使他杀了伊丽莎白，也是合理的。

《伊丽莎白》里的死神，也就是伊丽莎白内心的心魔，因此只有伊丽莎白看得见。

这个死神不是拿着镰刀、凶神恶煞的坏人形象，反而是性感、优雅、帅气的形象，他的腔调也代表了伊丽莎白的格调，因为死神就是伊丽莎白内心的一部分，伊丽莎白喜欢的男性，一定是有魅力的，相比老实和隐忍的丈夫约瑟夫皇帝，要有魅力得多。

伊丽莎白和死神的形象也不是一边倒的，死神虽然代表一种命运的力量，但我们看到伊丽莎白也有着强大的反抗能量，他们常常势均力敌，有时候甚至伊丽莎白占据上风。

昆策把死神角色放入故事，作为戏剧的主线，是因为伊丽莎白本人对于死神有着很深的依恋。她经常在日记里谈到死亡，而她最喜欢的德国诗人海涅，就有大量关于死亡的诗句，伊丽莎白在日记里也引用了很多关于死亡的诗句。因此戏剧里，伊丽莎白每一次遭受人生的挫折，都有死神的召唤。比如，她在15岁时从树上摔下，差点死去，死神抱着她出场。伊丽莎白唱道："所有人都惧怕你，但我想念你，无人能像你这样懂我。"这段歌词是昆策根据伊丽莎白的诗改编而来的，明白无误地表达了她对死神的亲近感。

伊丽莎白之后进入宫廷，被以皇太后苏菲为代表的维也纳皇室势力折磨。当第一个女儿不幸夭折的时候，她快崩溃了，死神再一次召唤她，甚至唱道，"伊丽莎白，我爱你"，但是伊丽莎白不为所动。之后她自强不息，走出了一条人生的大阳线。她以美貌和自身的魅力做赌注，参与外交，促成了奥匈帝国的友好邦交，自己被加冕为匈牙利王后，并受到匈牙利人民的爱戴，接着，她又赢回了儿子鲁道夫的抚养权。一连串的胜利，让她貌似走向了人生巅峰，获得了自由。

这时候的伊丽莎白开始得意忘形地向死神炫耀，但是死神嘲笑着说："今日风华正茂，明日过眼烟云。终有一天你会知道，时间是死神的盟友。"然后，两个人一起演唱起了《当我想跳舞》(*Wenn ich tanzen will*)这首歌。

接下来，伊丽莎白就要面对连续的挫折了。德意志力量日益强大，奥地利屡战屡败，她的亲属也接连死亡，其中就包括她亲属里的知音"天鹅国王"路德维希二世的神秘死亡。

压垮伊丽莎白的最后一根稻草，是她唯一的儿子鲁道夫的自杀。这深深地打击了她，使她变得意志消沉，再次被死神召唤。故事最后，在死神的教唆下，鲁契尼一刀刺入伊丽莎白的胸膛，一切终于结束，伊丽莎白也终于如愿地迎来死亡。她终于能够扯下皇后的紧身华服，只剩下纯白的长裙，奋不

顾身地跑去，与同样穿着白色衣服的死神热烈拥吻，就像久别的情人一样。

在西方世界里，被死神亲吻，就代表着死亡。海涅曾说，"死亡是永恒的睡眠"，戏剧最后，死神给伊丽莎白提供了归宿。她的一生是努力摆脱死神的束缚、向往爱和自由的一生，但最后她心甘情愿地在死神的怀抱中找到永恒的解脱。

音乐风格特点

《伊丽莎白》的音乐风格多样，跨越了古典乐、摇滚乐、电子音乐，给听众的感受是既传统又现代。其中一些戏剧性的配乐，即便放到现在听，依然非常先锋。还有一些无调性（现代主义音乐创作手法之一，即没有主音的音乐）音乐，单独听并不好听，但是放在戏里就非常合适。可见，作曲家西尔

维斯特·里维具备良好的欧洲古典音乐的基础，也深谙当代音乐。

用音乐风格划分角色

用音乐风格来划分人物气质，这是一种挺有意思的做法。对此里维说，给伊丽莎白的音乐比较古典，这是因为伊丽莎白是从悠久的哈布斯堡王朝走来的人物，她是属于历史中的人，用古典音乐来呈现比较合适；而鲁契尼是杀死伊丽莎白的刺客，故事也由他来讲述，因此他作为伊丽莎白的身后人，代表的是当代，由他来回溯过去，就用了现代流行风格的摇滚乐来体现；而死神代表了一切，它没有时代性，或者说它超越了时空，因此死神是过去、现在和未来的集合体，里维选择用古典、摇滚和电子乐曲风来表现，呈现一种超脱的音乐风格。

当然，除了音乐语言自带的时代性之外，音乐风格自身也在塑造着人物的性格。比如之前我提到的，作为正面人物，伊丽莎白的音乐基本以大调为主，大气磅礴，代表光明的一面；而死神是反面人物，他的音乐是以小调为主，充满阴冷幽暗的气质。在音乐气质上，一听就能感觉到强烈的对比。

还有一个体现人物角色特点的地方，就是群众和鲁契尼的歌曲《牛奶》（*Milch*）。老百姓喝不到牛奶很气愤，试图反抗。《牛奶》的音乐是强烈而激越的摇滚乐，但是我们看到鲁契尼才是群众中最焦虑不安的人，他的演唱风格最出格，给人的感觉是要丧失理智，他的高音穿插在群众的合唱里，清晰又尖锐。

把鲁契尼狂躁的音乐表达放置在《牛奶》这首歌的强烈摇滚乐的背景之下，体现了鲁契尼的特立独行和神经质，这样的音乐风格，也为他后面意外地刺杀伊丽莎白做好了铺垫。《牛奶》体现了群体演员和主角之间的互动，我觉得这是全剧极富戏剧性，且具有情感推动力的一首歌曲。

音乐风格的相互衍生

按照里维的说法，他的任务不只是为每一个人物创作他的风格，写足够多的歌，他还要将它们融合在一起，让《伊丽莎白》的音乐成为一个统一的整体。

里维创作音乐不是按照先后顺序的，比如他最先创作完成的是《暗夜之舟》（*Boote in der Nacht*），这是一首全剧接近尾声时才演唱的歌曲。第二首歌曲是死神和鲁道夫的《阴霾来袭》。然后，他写了《我只属于我自己》和《牛

奶》。这些歌的主题又会提供一些风格的提示，自然生长，串联起全剧的音乐，达到全剧音乐自然融合的效果。

戏剧音乐的写作，的确不需要按照剧情顺序来创作，因为音乐的灵感不是你可以控制的，可以把想写的歌、重要的歌先写出来，再进行发展、穿插和拼接。韦伯也是这样创作的。甚至可能创作出来的歌放不进剧里去，因为它气质不合适，但歌曲的品质又特别好，最后作曲家把它放在了另一部戏中使用，这也是常见的状况。可见，音乐的创作具有极大的兼容性。

那么，里维是怎么用音乐为全剧塑造统一风格的呢？

首先，里维为每个主角都谱写了一个或多个音乐主题，就像《悲惨世界》里的人物主题一样，这也是德奥古典乐派的惯用手法。

比如，伊丽莎白的音乐主题是《我只属于我自己》，而死神是一个幽暗的主题，与伊丽莎白的音乐主题形成鲜明的对照。死神救助伊丽莎白的主题，最开始是弦乐和圆号的旋律；鲁契尼和众人的宣叙调主题体现在《便宜货》这首曲子里，这首歌不太好唱，但节奏感很强，是调侃的、玩世不恭的，与正统的音乐风格差异较大，体现出鲁契尼的特立独行。约瑟夫和伊丽莎白之间的爱情主题，也出现了两次；还有小鲁道夫的主题。总之，这些音乐主题都有着鲜明的性格，伴随着人物的出场而出现。

其次，这些音乐主题和动机还有互动，产生新的音乐主题。比如《我只属于我自己》的音乐主题衍生出歌曲《虚空一场》的音乐主题，约瑟夫和伊丽莎白的爱情主题是由《面纱飘落》的主题衍生而来的；还有《牛奶》的音乐主题衍生出了鲁契尼的《便宜货》音乐主题；约瑟夫和伊丽莎白的爱情主题，衍生出了市民的叙事曲调和皇室叙事曲调的主题。当我们看戏时，听到这些相互衍生的音乐主题的时候，就会产生似曾相识的感受。

里维在处理这些互相衍生的音乐主题的时候非常小心，他让这些主题既有相关性，又不一样，一下子听不出来，但放在一起，却能够形成一个系统化的音乐整体。

主题和衍生主题相互交织，让《伊丽莎白》的音乐成为一个和谐的统一体，音乐的整体安排很理性。就我所认识的里维，他虽然看上去很随意，但和他谈正事时是非常有原则的，而且非常细致，很有秩序感。这和我了解的法国音乐剧的作曲家，像理查德·科西昂特和捷拉德·普雷斯古维克等人的感性形象完全不同，也可谓乐如其人。

如何用音乐传递戏剧性？

解决了音乐统一性的问题之后，如何用音乐来传递戏剧性呢？《伊丽莎白》也有很好的做法，其中一个就是通过音乐让角色发生转折。昆策提出："没有变化的场景不是场景，没有变化的歌曲不是歌曲。"他说写一首歌，就要想象一个场景，找出歌曲的转折点来。

比如，《我只属于我自己》这首歌表达了伊丽莎白转变成了一个真正成熟的女人，告别了害羞弱小的女孩阶段。昆策说，在这首歌的前一半，还是孩子气质的歌词，而到了中段，伊丽莎白一转身，音乐转调之后，伊丽莎白就从一个女孩变成了女人。

原本词曲作者考虑过让两位女演员来饰演伊丽莎白的一生，一个是年轻的演员，一个是年老的演员，代表伊丽莎白从弱小、青涩，走向成熟、强大。而这两个女性角色转换的地方，就发生在《我只属于我自己》这首歌当中转调的地方。但后来导演觉得不合适，毕竟两个演员在形象和声音上有差异，还是一个人饰演会更顺畅。2015年版饰演伊丽莎白的是"玛雅阿姨"（Maya Hakvoort，荷兰音乐剧演员玛雅·哈克福特），当时玛雅已年届中年，她饰演伊丽莎白中年后的状态，可谓完美，但在上半场，特别是一开场的少女形象，的确不太自然。这也是难以两全的事情。

第二幕中，伊丽莎白不停地在各国旅行，很多女孩跟随在她身后。里维在这里用了两个音乐动机，风格上是相互对抗的。一个是伊丽莎白和约瑟夫的《暗夜之舟》的主题；另一个是伊丽莎白在行走的音乐主题，这个主题是从死神的音乐主题中衍生出来的。把这两个主题交错展现，一方面产生了对抗，另一方面用音乐暗示：伊丽莎白不停地旅行，不停地走，是走向哪里？她是走向了死亡。

行进的音乐主题也出现在第一幕伊丽莎白在匈牙利访问的场景中，但没有像第二幕呈现得那么激烈。因为到了第二幕，主题体现出的是死神对伊丽莎白生命的威胁和压迫，所以第一幕里，里维不想把行进的音乐主题做得太过明显。但当这些主题在第二幕里再次出现的时候，哪怕是一样的音乐，也变换了歌词，产生了压迫感。

再比如，第一幕将要结束时，伊丽莎白的《我只属于我自己》竟然是由约瑟夫唱出来的。为什么呢？因为此刻，约瑟夫已经臣服于伊丽莎白，所以他借

用了伊丽莎白的主题旋律，借此表达我愿意听你的，按你的节奏为你做事。

到了全剧最后，连死神也借用了伊丽莎白《我只属于我自己》的旋律主题。这两个人之前一直是对手，音乐主题代表了他们各自的角色，从来不会相互借用，为什么到了这里死神要唱这首歌呢？这是因为死神也一直爱着伊丽莎白，但之前伊丽莎白对死神是抗拒的，因此大家各唱各的。但是当伊丽莎白最后愿意放下一切，决定去死的时候，也正是死神可以和伊丽莎白相互交流的时刻，因此两人共享了伊丽莎白的旋律主题。

还有小鲁道夫的音乐主题。小鲁道夫一生下来就被皇太后抱走了，很少有机会见到妈妈伊丽莎白，这其实是一首关于孩子的孤独的歌曲。在成年鲁道夫自杀之后，伊丽莎白也借用了这样的音乐主题演唱，其实是共享了小鲁道夫歌曲主题中的孤独情感。

从上面这些例子，我们可以看出里维在音乐上的戏剧性的表现。这些音

乐的处理，如果我不讲出来，恐怕一般的观众意识不到他的戏剧意图。但是我们要知道，艺术中理性发现不了的事，感性上是完全可以感受得到并且产生共鸣的，这也是艺术存在于世的价值所在。

还有一个用音乐传递戏剧的做法，就是让同样的两个人演唱同样的歌曲，但却展现出一段关系的变化。

比如《世上无难题》（*Nichts ist schwer*）和《暗夜之舟》两首歌的曲调和结构完全相同，只是歌词不同。《世上无难题》出现在茜茜公主和约瑟夫定情的时候，那个时候两人互诉衷肠，情比金坚，这是他们俩的爱情主题。

如果用梁静茹的歌曲《勇气》的歌词来表现《世上无难题》这首歌的主旨，那就是："我们都需要勇气，去相信会在一起。"这首歌出现在第一幕进行不到一半的位置上。而再一次完整出现，就是到了《暗夜之舟》，这是全剧快要结束的时候，也就是伊丽莎白被刺杀之前，舞台上只剩下伊丽莎白和约瑟夫两个人，此时的约瑟夫和伊丽莎白已经老了、约瑟夫对伊丽莎白还有感情，他不明白伊丽莎白为什么不能和他一起将就着生活下去。伊丽莎白却已经对约瑟夫心如死灰，他们共同的儿子鲁道夫的去世，让这段关系雪上加霜。

这两首歌取了不同的名字，但音乐是一样的，只是出现在剧中不同的地方。作者通过改动歌词，将同一首歌表达出了完全不同的心境。前一首是年轻人面对爱情的坚定，而后一首是面对爱情的失去，令人唏嘘不已。

这两首歌在音乐处理时也不相同：《世上无难题》是温情、美好而坚定的，速度也略快一点；而《暗夜之舟》比较沉郁，速度也更慢，就像夕阳落山一样。

曲入我心

《伊丽莎白》中的好歌太多了，我在这里只推荐几首我认为比较有代表性的。

第一首当然是伊丽莎白的代表歌曲《我只属于我自己》（*Ich gehör nur mir*），一首阳光而且荡气回肠的大调歌曲，听完真的是让人热血沸腾。

另外两首歌是《最后一舞》（*Der letzte Tanz*）和《当我想跳舞》（*Wenn ich tanzen will*），这两首歌是相互呼应的歌曲。《最后一舞》是死神的，那个时候伊丽莎白还小，瑟瑟发抖，无法开口，后一首则是两个人的二重唱《当我想跳舞》，

此时伊丽莎白已经与死神势均力敌。这两首歌曲体现了伊丽莎白和死神之间的关系变化。两首歌都写得非常好，且很有戏剧性。

另外推荐的两首歌是《世上无难题》（*Nichts ist schwer*）和《暗夜之舟》（*Boote in der Nacht*）。前面说过，其实它们是同一首歌，但不同的歌词，放在不同的情景里，表达出爱情的变化和世事的沧桑，也是非常美且令人感慨的歌曲。

《阴霾来袭》（*Die schatten werden länger*）是死神与鲁道夫的歌曲，表达了鲁道夫与死神对抗的失败。鲁道夫因而自杀。鲁道夫是剧中除了茜茜之外，唯一和死神有对手戏的角色，也是死神特别关照的人物。虽然茜茜和鲁道夫作为母子有很多相似之处，但面对死神的态度却是不同的，鲁道夫比较软弱，对死神畏惧。鲁道夫的自杀也给了茜茜最大的人生打击。《阴霾来袭》中，死神和鲁道夫的摇滚乐风格非常震撼人心，也充满了戏剧性。

《便宜货》（*Kitsch*）这首歌是鲁契尼的主题歌曲，是他冷眼看待伊丽莎白的表现，这首歌非常快，风格独特，与鲁契尼的性格非常吻合。

《面纱飘落》（*Der schleier fällt*）是伊丽莎白被鲁契尼刺杀之后，被死神带走离开时与死神合唱的歌曲。虽然是死亡，但茜茜终于在此刻获得了安宁，看上去这是一个令人唏嘘但其实很圆满的结尾。这首歌就是死神抱着从树上摔下来的15岁的伊丽莎白第一次出场时的音乐。这个由圆号吹出来的音乐主题，在结尾时终于可以完整地呈现出来。第一次的音乐和结尾时的音乐完成了呼应，让人不得不感慨里维和昆策在创作时的良苦用心。

31

《莫扎特》
音乐天才的爱与痛

剧目简介
1999年10月2日首演于维也纳莱蒙德剧院

作　曲：西尔维斯特·里维（Sylvester Levay）
作词、编剧：米夏埃尔·昆策（Michael Kunze）
导　演：哈里·库普夫（Harry Kupfer）

剧情梗概

这部音乐剧概述了莫扎特痛苦而又短暂的一生，突出了他对艺术的极致追求和对自由的无限渴求，也描绘出由此在他生活中与父亲和科洛雷多主教之间产生的冲突。莫扎特的人生也可分为三个阶段：第一阶段是从神童到成人；第二阶段是长大成人，遭遇了各种挫折、顺境和逆境；第三阶段，看似人生事业有成，但他开始内忧外患，身体急转直下，在生命的尽头，出现了神秘的黑衣人，支付莫扎特酬金，让他创作《安魂曲》……

获奖情况

成功在世界上7个国家上演，观众超过200万人。

关于莫扎特和德语音乐剧《莫扎特》，之前在法语《摇滚莫扎特》里，已经谈到不少。这里我再补充一些关于莫扎特没讲到的内容，还有德语《莫扎特》戏剧和音乐的风格特点。

莫扎特名字背后的故事

先来说一说莫扎特名字的由来。莫扎特的全名是沃尔夫冈·阿玛丢斯·莫扎特（Wolfgang Amadeus Mozart，1756—1791），但这个名字是在莫扎特去世100多年之后，到了20世纪才被人叫出来的。这是怎么回事呢？因为莫扎特出生之后，先有一个受洗的教会名字叫约翰·克里索斯托莫斯·沃尔夫冈·西奥菲勒斯，其中"沃尔夫冈"是莫扎特父亲取的名字，"西奥菲勒斯"是神父取的名字，希腊语意为"上帝宠爱的人"，后来这个名字被莫扎特自己改成了法语中对应意思的词"阿玛德"（Amade）。尽管莫扎特在生活中被人叫沃尔夫冈，但成年之后，他签名时总是习惯用自己翻译的法语名"阿玛德"。莫扎特也很调皮，后来又根据"阿玛德"找到了对应的拉丁语"阿玛丢斯"。

莫扎特生前，只在很少数的信件里才会开玩笑地写"阿玛丢斯"。而到了20世纪，"阿玛丢斯"却被商家选取作为莫扎特的标准姓名，因为"阿玛德"是法语，莫扎特又不是法国人，而"阿玛丢斯"是莫扎特自己取的，读上去也有辨识度，于是就一路叫下来了。

与伊丽莎白相比，莫扎特名气当然更大，特别是对于奥地利而言。一般来说，文学艺术的生命力要比政治久，艺术家也比政治家更容易被人记住。

可以说，莫扎特就是奥地利的"国宝"，如今"莫扎特"这三个字在奥地利绝对是一大产业。

据说"莫扎特"是世界上营业收入最多的前50位商标名称之一，估值约50亿欧元，历史上没有其他的艺术家能达到这么高的金额。在欧盟商标信息平台上，光在奥地利就有超过200个带有莫扎特的注册商标，商品丰富多样，应有尽有。像奶酪、巧克力、玩偶，还有小提琴模样的莫扎特香肠，甚至还有银行。据说光是有莫扎特商标的巧克力，奥地利就有30多种。如果你有机会去维也纳或者萨尔茨堡，一定能感受到莫扎特的商标无处不在，他应该算是音乐家里商业品牌跨界最广的一位。

当然，单从音乐看，莫扎特也是至今世界上曲目演出场次和观众数量最多的古典作曲家。据推算，光在德语地区，每年就有超过100万人听过莫扎特的歌剧，而将莫扎特的音乐用作电影配乐的，就多到无法统计了。

我常常想，莫扎特的一生如此短暂，生活经常困顿不堪，家庭关系与社会关系也非常紧张，死去的时候称得上可怜，因为他是合葬的，连自己的墓都没有，但是，每当我们听到莫扎特的音乐，就会觉得这个人的艺术世界和他的真实世界完全无关。他的音乐是那么美，那么自然，那么信手拈来，你可以感觉到莫扎特的音乐世界自成一体，他是可以在音乐世界里把现实世界忘掉的人。

德语《莫扎特》：接近真实的莫扎特

德语音乐剧《莫扎特》由维也纳联合剧院（VBW）制作出品。维也纳联合剧院是一家国企，出品国宝"莫扎特"的作品，可以说是顺理成章。德语《莫扎特》对莫扎特一生的讲述比较接近史实。像法语《摇滚莫扎特》那样，把莫扎特几乎当成一个流行的符号进行演绎，刻意制造莫须有的人物关系和情感冲突，奥地利人是绝对不能接受的。

如今德语《莫扎特》已经成功在世界7个国家上演，观众超过200万人，这个数字在英国和美国不算稀奇，但在欧洲算是非常成功的了。值得一提的是，2016年底，德语《莫扎特》在上海连演了40场，而且是维也纳的驻场原版。我之前说过，作为一个欧洲大国企，维也纳联合剧院并没有常规化的巡演团队，一般都是授权给别人制作，能够以维也纳驻场版来上海演出，真是非常不容易的。而2014年在上海演出的《伊丽莎白》就不是原版，而是德奥的巡演版。

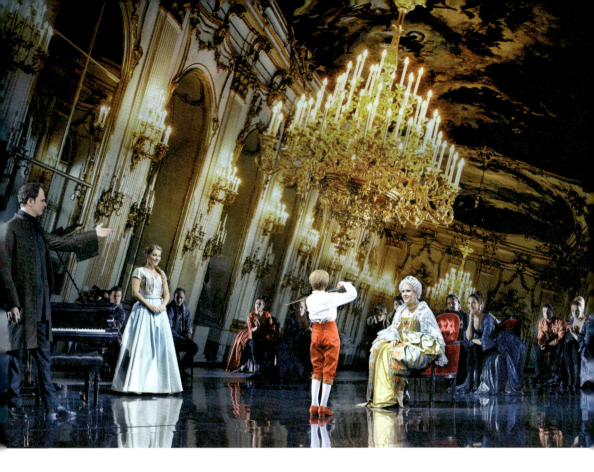

被神化的"莫扎特效应"

我之前在《摇滚莫扎特》里讲到,莫扎特作为历史人物,让戏剧界产生兴趣的一大原因,是他属于古典音乐转型期的代表人物,一位追求自由的代表。还有一个原因我之前没说,那就是莫扎特这个人的性格画像非常特殊。

在大众眼里,莫扎特大概是古典音乐作曲家里与神靠得最近的人。大家听了他的音乐,就会觉得他是超凡脱俗、天使般的人物。在古典音乐史上,比他早出生的音乐家,比如海顿、巴赫,给世人的感觉比较远,不易亲近。而比他晚出生的音乐家,情感又过于强烈,太像人类,不够脱俗,唯独莫扎特既亲切,又有一种不食人间烟火的味道。

如果我们要给莫扎特做性格画像,会发现这是很难的,因为莫扎特非常多面:他有一个小丑的特性,藏在他的面具后面。他似乎一直在扮演着自己的表面形象,没有一个固定的形象。

他时而愚蠢、时而天真、时而进取、时而庄严、时而放纵、时而狡猾，有时很叛逆，有时又很严肃，这样多样化的性格面孔非常现代，200多年前就少见了。

话说莫扎特的星座是水瓶座，出生日期是1月27日，他也的确很像水瓶座的人：聪明，古灵精怪，充满奇思妙想。你可以说莫扎特复杂得很简单，或者说简单得很复杂，但这一切又都那么自然，这就是莫扎特的独特魅力。

莫扎特的天才、纯真和多样性，让他看上去和一般人不太一样。莫扎特的音乐常常被用来做胎教音乐，有说法是莫扎特的古典音乐能够提高宝宝的智商，人们称为"莫扎特效应"。

戏剧主题：一个人如何与自己的天赋相处

从《伊丽莎白》和《莫扎特》两部德语音乐剧来看，如果说伊丽莎白的一生是与阻碍她自由生活的环境相抗争的话，那么莫扎特则是与他的惊人天赋的欲求相抗争的一生。天赋对于莫扎特既是财富，也是诅咒，他不得不背着天赋的才华与俗世相抗争，直至油尽灯枯。

在世人眼中，莫扎特是一个弹着钢琴、有着天使般眼睛的瓷娃娃的形象。他的音乐大多透露着纯真和美好，但德语《莫扎特》向我们展示了一个真实的莫扎特，一个被天赋包裹，但又有着憧憬和困惑、恐惧与渴望的真实的人。

编剧米夏埃尔·昆策坚定地认为，莫扎特其实非常想要全身心地投入真实生活中去。他太想过一个普通人的生活了，但这个愿望始终没能实现，因为他做不到，他太有才了。

据史料考证，莫扎特的一生几乎没有停止过创作。有人统计，在莫扎特不到36年的生命中，平均每天要写相当于6页的乐谱。光誊写这些乐谱，就需要7年时间，可见莫扎特是一个非常勤奋的人，他不停地在创作音乐。

昆策说过，莫扎特的戏剧主题是一个人该如何与自己的天赋相处，或者说一个天才的责任与牺牲。像作家木心所说，文学是可爱的，生活是好玩的，而艺术是要有所牺牲的。莫扎特就是为艺术而牺牲的人物，这其中当然具有极大的戏剧性。

三段体的戏剧结构

和《伊丽莎白》一样，莫扎特在戏剧结构上也是三段体，这是昆策的惯

用方式。但与《伊丽莎白》不同的是，这个三段体里有大量插入的情节，于是看上去不那么系统和严整，但另一方面，则具有了更多的灵动感。

三段戏剧结构是这样的：第一阶段是从神童到成人的呈示部；第二阶段的展开部是莫扎特长大成人，但遭受了各种挫折，顺境和逆境交织；第三阶段，看似人生事业有成，但开始内忧外患，身体也垮了，人生急转直下，步入尾声。

乍一听《莫扎特》的三段体与伊丽莎白的人生很像，把主人公的一生浓缩在三段体里。第一段简称为"曝光"，第二段简称为"对抗"，第三段简称为"决断"。最后进入尾声。

倒叙

音乐剧一开场，先是倒叙，时间在1809年，也就是莫扎特逝世18年之后，在维也纳的圣马克思墓地。如果看过昆策和里维的戏，你就会发现两大特点：一个特点是，他们特别喜欢倒叙，像《莫扎特》《伊丽莎白》都采用了倒叙；另一个特点是，倒叙的发生地不是在墓地，就是在废墟，或者在生死现场的法庭，总之是与生死存亡相关的地方。

倒叙是一种可以勾起悬念的手法，而倒叙地点的选择，像墓地、废墟、法庭，也暗藏着戏剧的质感。

倒叙的内容是：一个叫安东·梅斯梅尔的医生想把莫扎特的头盖骨挖出来，看看这个天才的脑子是怎么构成的，于是找来了莫扎特的遗孀康斯坦兹，此时康斯坦兹已经改嫁了，她是为了钱才配合这个医生的，但毕竟不光彩，她把医生带到了据称是埋藏了莫扎特的墓地。注意是"据称"，因为莫扎特去世时没钱安葬，是被草草群葬的，没人知道莫扎特的墓地中是不是他本人。梅斯梅尔医生到了墓地，开始回忆起40多年前神童莫扎特的样子，然后时光倒转，舞台出现了莫扎特小时候在宫廷里弹琴的场景。

倒叙结束，音乐剧正式进入三段体的结构。

"曝光"和"对抗"

第一阶段。在欧洲宫廷里，一个有着瓷娃娃形象的小莫扎特在弹琴，贵族们都很喜欢。有一个叫瓦德斯坦顿的男爵夫人，她懂孩子，也知道莫扎特是个天才，于是告诫莫扎特父亲，不要把孩子逼太紧，这个孩子是个宝，要

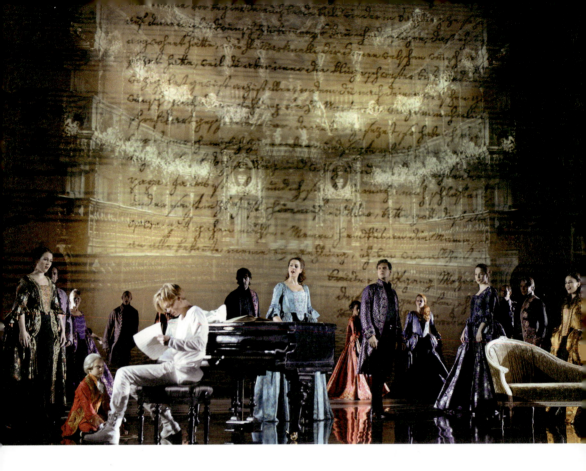

好好呵护。同时她还赠送给小莫扎特一个神秘的小盒子。瓷娃娃代表的是小莫扎特,小盒子也有寓意,后面都会体现出来。

戏剧的第一阶段非常短,比《伊丽莎白》的第一阶段要短得多,但作用是一样的,就是让主人公出场,告诉观众他从哪里来,接下来,就要说明到哪儿去。

时光一晃,14年后,莫扎特长大了,进入第二阶段。第二阶段就是全剧的核心段落。

此时,莫扎特已经长成为一个对生活充满热情的年轻人,洒脱且自由,甚至表面上看起来疯疯癫癫。他跟别人玩骰子,一看他的状态,就是一个没长大的孩子。

接下来就是父亲的告诫,歌曲《奇迹已成过去》(*Die wunder sind vorüber*)写道:"你已经不是神童了,你不能再靠神童的光环来保护自己,你必须长大了。"

然后，我们发现，之前宫廷里的瓷娃娃其实一直跟在莫扎特身边，形影不离。周围的人都看不到瓷娃娃，这个瓷娃娃的小莫扎特经常处于作曲或是休息的状态，只有成人莫扎特看得到小莫扎特，并经常和他互动。这就像一个寄居在莫扎特身体里的另一个生命，很有意思。

而成人莫扎特面对父亲的指责并不上心，他也无所谓。他唱起了《我是，我是音乐》(Ich bin, ich bin Musik)，接下来他就参加了科洛雷多亲王大主教官邸的宴会，还迟到了，他自信满满的样子惹怒了科洛雷多。主教气急败坏地把莫扎特呈上的乐谱摔在他的身上，莫扎特觉得尊严受辱，冲动地辞职了。为此，莫扎特的父亲气坏了。之后莫扎特开启了异乡之旅。

一般人事业受挫会很难过，但莫扎特不是一般人。他对自己信心满满，知道自己是一个不同凡响的音乐家，也认为凭借自己的音乐才能一定能够在维也纳立足，所以他要去维也纳。但其实这是一个幼稚的想法。他不知道那些不同城市的皇宫贵族都有关联。科洛雷多不想让莫扎特在外面找到一个职位，暗地里和各地贵族都打过招呼，让他们不要录用莫扎特。老莫扎特虽然不太愿意莫扎特离开他，但似乎也没有办法，于是就让莫扎特的母亲陪他去旅行。莫扎特的母亲从来不指责莫扎特，一路安心地服侍他，母子关系非常好。

接下来，就有一段剧情插入的部分，与前后都没关系。莫扎特到了曼海姆，认识了流动艺人韦伯一家，流动艺人相当于街头艺人的身份。这一家人的身份应该说比较低，但莫扎特不在乎这些。

韦伯把大女儿阿洛伊西亚介绍给了莫扎特，其实是骗莫扎特为她作曲，并希望有机会把女儿引荐给宫廷。之后莫扎特去巴黎找事做，他的父亲放心不下，写信来教导，唱了歌曲《定下心，别轻易敞开》(Schliess dein Herz In eisen ein)，信里他说："我的儿子！所有迹象看来，你的举动都太激动易怒了！你的性格和童年时期完全不同了。你小时候认真多于幼稚。而现在，你对别人的挑战总是用诙谐搞笑的语调来回应，这在我看来太过鲁莽了……"

莫扎特给他父亲回信说："我想我不需要说，你也知道，我在萨尔茨堡无足轻重，在大主教面前更是不值一文，对此我嗤之以鼻。"

显然莫扎特父亲的教导和担心都是对的，但对莫扎特没有用。莫扎特小时候大概很听话，但长大了他的老爸就管不住了，老父亲也很无奈。接下来，莫扎特的母亲病了，而他在巴黎音乐会的观众也寥寥无几。不久，莫扎特的母亲去世了。母亲的去世，对莫扎特才是一个真正的打击，一事无成的莫扎

特回到了萨尔茨堡，被市民和主教的手下嘲笑。

回到萨尔茨堡，再度有两个插入的环节，分别穿插了两个人物：一个是席卡内德，一个是瓦德斯坦顿男爵夫人。席卡内德演唱了《动动脑筋花心思》（*Ein bissel für's Hirn und ein bissel für's Herz*）这首歌，表达了他对世俗艺术的追求，转化了莫扎特失去母亲之后的悲伤情绪。

埃曼努埃尔·席卡内德（Emanuel Schikaneder，1751—1812）是一个制作人、剧本作者、导演和第一代歌剧《魔笛》的编剧，同时也是维也纳河畔剧场的投资建造者。席卡内德可以说是德奥音乐剧的"祖师爷"，没有他，德奥的轻歌剧和如今的音乐剧不会是现在这个样子。剧中给席卡内德的音乐风格是美国的爵士乐，具有百老汇气质，也影射了他天生就是干音乐剧的料，只是早生了150年。

另一个插入的人物是男爵夫人，她又出现了。时隔16年，显然在戏剧的处理上，男爵夫人是一个精神导师的形象。她对着莫扎特的父亲唱起了《星星上的黄金》（*Gold von den Sternen*）这首歌，还讲了一个有寓意的故事，拔高了莫扎特的人生价值。她还提出想带莫扎特去维也纳闯荡，但莫扎特的父亲不理解这些话，生硬地拒绝了。痛苦的莫扎特对父亲唱了歌曲《为什么你不能爱我？》（*Warum kannst du mich nicht lieben?*）。他的父亲依然把莫扎特当作自己的私属用品。

在两个插叙之后，再次回归主线，莫扎特回到了科洛雷多主教身边。科洛雷多是懂音乐的，虽然莫扎特辞职了，但他对莫扎特一直念念不忘。当时的莫扎特正在维也纳和韦伯一家在一起，并且与韦伯家的二女儿康斯坦兹相爱了，这时候的莫扎特不想回到萨尔茨堡，但科洛雷多还是希望莫扎特回来为他服务，于是他强硬地要求莫扎特回到萨尔茨堡。要知道，在那个年代，城际旅行不是容易的事，需要长时间地在不平坦的街道上驾驶马车，其中的颠簸和艰辛是我们今天不能想象的。

比如，从萨尔茨堡到维也纳，路上要花费整整6天，而这样的旅途中得重病的风险也会大大提升。莫扎特人生中也的确有多次是在旅途中得了重病。

莫扎特被强行叫回萨尔茨堡，当然不高兴，再次与科洛雷多主教发生了激烈的争吵。歌曲《我留在维也纳！》（*Ich bleibe in Wien!*）中，莫扎特再度表达了不愿为主教效劳，要去维也纳的意愿。这次比上一次的争吵更加激烈，这首歌也是音乐剧里面著名的"吵架歌"。最后，莫扎特是被亲王的侍从踹出门的，

这件事在历史上有真实记载。但莫扎特不是一般人,他并不为此而难过,反而为自己获得自由而感到兴奋。这就是莫扎特,和一般人的价值观不同。

此时,莫扎特很快意识到有一个更大的责任,就是那首歌《如何摆脱你的影子?》(*Wie wird man seinen Schatten los?*)。那么这个影子是指谁呢?有些观众认为这个影子是指以科洛雷多为代表的权贵。其实不完全是,这个影子更多是指如影随形的瓷娃娃,也就是小莫扎特。因为瓷娃娃是他内在的天赋,逼迫他不停地去创作。这首歌是全剧当中最有戏剧性的唱段。前半段是忧伤的、深邃的,后半段是激烈的、励志的,让人热血沸腾的。

这首歌就像《伊丽莎白》里的《我只属于我自己》一样,是属于《莫扎特》的核心歌曲,同时包含了这部戏的转折点,转折在哪儿呢?就是从之前还自由散漫,走哪儿算哪儿,缺乏责任感的莫扎特,转变为要带着自己巨大的天赋直面惨淡的人生,活出一个人样子来的莫扎特。

在这首歌的后半段,瓷娃娃代表的小莫扎特用笔蘸他的血来创作,是很震撼的。如前面所说,戏剧发展到这里,已经到了"不归点"。也就是说,莫扎特必须带着才华在艰难的处境中奋斗到底,同时留下了未来人生的巨大悬念。第一幕在此结束。

从命运上扬到受挫

第二幕一开始,命运就上扬了,这和《伊丽莎白》第二幕一开始是一样的,要给观众信心,不能让主人公一直受挫下去。莫扎特的歌剧《后宫诱逃》在宫廷成功上演,奥地利皇帝约瑟夫二世向莫扎特表示祝贺。皇帝其实也是比较随意的赞扬,并没有把音乐家太当回事儿,但毕竟是最高当政者的赞赏,莫扎特像是打了一场翻身仗。但之后莫扎特的反对者,也包括他的拥护者都在窃窃私语,意思是在维也纳光靠才华还不够,也得会谋划,和人打交道。

你看,这就是昆策常用的戏剧手法:当一个人受挫时,会让他奋起;但当他获得了一个阶段的成功时,又会埋个雷,告诉观众别得意太早,故事还没完。

接下来,又是一个插入的段落。莫扎特到了韦伯家,韦伯继续欺骗莫扎特,还给他施压,要让他娶女儿康斯坦兹,并且支付终身生活费。莫扎特也爱康斯坦兹,因此心甘情愿地被骗,签了协议。但康斯坦兹真心爱着莫扎特,

所以她为了莫扎特，当着他的面，撕毁了自己的父母欺骗莫扎特的协议。这有点像《悲惨世界》，一对糟糕的父母养出了一个善良的女儿爱潘尼。

接下来，事业顺利的莫扎特开始遭受一连串的生活压力，比如他做梦梦到父亲对他的压制。当现实缺少对抗的时候，昆策会通过梦境来给戏剧增加张力。莫扎特的姐姐南内尔嫁了一个穷人家，没有钱，她写信给莫扎特，要他把父亲原本留给她的钱还给她。但莫扎特在维也纳和一些不靠谱的朋友打桌球游戏，钱被骗光了。莫扎特平时经常不着家，康斯坦兹不甘寂寞，出去一夜狂欢，回到家后，若有所思，表达了自己的生活态度，演唱了歌曲《总有个地方可以尽情跳舞》(Irgendwo wird immer getanzt)。康斯坦兹虽然爱莫扎特，但面对这样一个"巨婴"，的确有说不出的苦。

你看，莫扎特的事业虽然有了起色，但生活依然捉襟见肘，应该说这是莫扎特自己造成的。

据考证，按照如今的标准，莫扎特的收入比居民平均水平高很多。比如，据他自己日记里所说，他担任钢琴演奏家就能获得至少1000古尔登（古尔登是当时德国的金币和银币的计量单位）。按照购买力换算，他的年收入相当于现在的12.5万欧元，将近100万人民币，并不算少，但他的钱却不足以支撑他既要佣人又要豪宅的奢侈生活。他死后被公开的各种借据和讨钱的信，就说明了这一点。

据猜测，莫扎特因为爱好打牌、赌钱和打桌球，输掉了很多钱，他的遗物里最值钱的东西，不是昂贵的乐器，而是他买的华服。一个音乐上的天才，生活上却非常不理智。

科洛雷多VS莫扎特：科学和艺术的可能性

回到科洛雷多主教。他看到莫扎特在维也纳获得成功，不死心也不甘心，想修复和莫扎特的关系，于是让莫扎特的父亲再去叫他的儿子回到萨尔茨堡，说只要回来，就不计前嫌。

科洛雷多主教太爱音乐了，而且懂音乐。他虽然讨厌莫扎特，但是莫扎特的音乐让他折服。他一生笃信科学，认为科学可以解释一切，但是他不能理解为什么解释不了莫扎特音乐的魔力。于是，他演唱了《上帝，这怎么可能？》(Wie kann es möglich sein?) 这首歌。科洛雷多无法理解莫扎特的天赋，因为在他的世界里，不存在饮酒作乐、消遣享受，他很虔诚地追随上帝，莫扎

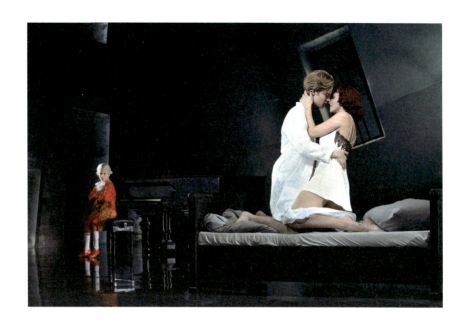

特这种离经叛道的生活方式让他非常生气。但另一方面，他又为莫扎特的音乐深深着迷。

科洛雷多想控制和操纵莫扎特的才华，但莫扎特总是违背他的意愿，这是科洛雷多没有想到的。在《上帝，这怎么可能？》这首歌里，他把科学和艺术做了对比，展现出科学的有限性和艺术的无限可能。

莫扎特的父亲在接到科洛雷多的指令后，喜出望外，他希望把儿子找回来，既然领导器重，不计前嫌，那就回去好好认个错，还是会被重用的。此时的莫扎特已经很久没有见到父亲了，见到之后很高兴，莫扎特希望父亲为他所取得的成功高兴和骄傲。但他的父亲对此却毫无表示，继续严厉责骂了莫扎特，说他不懂事，要他回萨尔茨堡向科洛雷多道歉。莫扎特原本认为他的事业已有起色，维也纳人也都在谈论他，他的父亲应该为他高兴和骄傲才对，没想到会是这样，他非常郁闷，唱出了《为什么你不能爱我？》。其实让莫扎特受打击的从来都不是权贵，也不是金钱，而是亲情。

莫扎特是一个没有童年生活的神童，跟着父亲到处巡演。长大以后，他内心一直缺乏安全感，他最需要的是家人情感的支持。莫扎特和他的父亲的关系其实也为观众上了一堂生动的家庭教育课。

"决断"前的"回光返照"

接下来,又是一段插入段落,瓦德斯坦顿男爵夫人又出现了,她第二次唱起《星星上的黄金》这首歌,教莫扎特重新看待自己,告诉他人生的使命。她成功地安抚了莫扎特。

这就是昆策的戏剧手法。戏剧就像一根橡皮筋,松了要紧,紧了再松一松。对于莫扎特来说,更大的打击接着来了。

首先是韦伯一家把莫扎特的钱骗走了。接下来是莫扎特的姐姐传来了莫扎特父亲去世的消息,这对莫扎特是一个重大打击。

莫扎特在斯蒂芬大教堂痛苦地和父亲做最后的道别,他第二次唱起《定下心,别轻易敞开》。这首歌其实是他父亲叮咛的形象。在教堂里,神秘的黑衣人出现了,重金邀请莫扎特创作《安魂曲》,为后面的尾声留下了伏笔。

接下来又是一段插入,席卡内德再次出现。他是一个插科打诨的形象,将德语歌剧《魔笛》给了莫扎特,让他来创作。莫扎特被席卡内德说服,一激动,忘记了和家人旅游的约定。康斯坦兹因为莫扎特不顾家庭、不顾约定而提出了分手,莫扎特也顾不上这些了,他被席卡内德安排在一个小房子里,专心创作歌剧《魔笛》。之后,《魔笛》大获成功。

此刻科洛雷多再次来到维也纳,他亲自在后台等候,想要劝莫扎特回萨尔茨堡任职。科洛雷多这样一个傲慢的主教,却一而再再而三地找莫扎特,让他回去,可以说已经尊严扫地,但莫扎特依然拒绝了科洛雷多。

此时从事业上看,莫扎特好像到达了人生巅峰,但其实被处理成了"回光返照",因为马上就要进入戏剧的第三阶段,也就是尾声。

莫扎特在获得世俗的声誉之后,他的身体突然不行了,黑衣人再度出现,就像是来催命一样。对此,莫扎特认为是死神的召唤。莫扎特一边写着《安魂曲》里最著名的"圣哉经恸哭之日",一边唱着歌曲《我是,我是音乐》。

《安魂曲》是莫扎特生命中的最后一部作品,偏偏又是《安魂曲》在戏剧上与他的生命节奏非常吻合。

虽然莫扎特的肉身日渐衰亡,但代表了灵魂创造力的小莫扎特却不愿放过他。当肉身不再配合音乐创作时,小莫扎特就要造反了。当乐谱的墨水快写完了,小莫扎特就把笔插向了莫扎特的手臂,然后蘸着他的血继续写。最后,小莫扎特发现手臂的血也没了,就把笔扎向了莫扎特的心脏,莫扎特的

生命之光随之熄灭了，随后小莫扎特留下了音乐盒子离开了。莫扎特生前的亲友聚拢过来，他的姐姐找到了神秘的盒子，打开了它。盒子发出的音乐，让人们想起了莫扎特的童年。

最后所有人再度唱起了莫扎特的主题歌《如何摆脱你的影子？》，谢幕。小莫扎特谢幕的时候，还拿了一尊莫扎特的雕像放在舞台中间。

在这三个阶段里，我们可以看到，昆策不断制造主人公命运的起起落落，不会一直顺，也不会一直不顺，他要让戏剧的张力在人的一生中螺旋上升。

形散而神不散的人物设置

全剧有两条主线，一条是莫扎特和主教科洛雷多之间的对抗，反反复复；还有一条是莫扎特和他父亲的关系，断断续续。一个是对外，一个是对内；一个代表事业的冲突，一个代表家庭的冲突。

在这两条主线之外，全剧当中有许多插入式的人物和情节。比如席卡内德、韦伯一家人，还有男爵夫人。为什么说是插入的？因为这些人彼此间都不认识，而且他们插入的时候和上下文也没有直接的联系。这种频繁插入的手法会让人感觉莫扎特的生活状态跳来跳去，和这个人的性格也很相似。

据记载，莫扎特活了36岁，其中有大量时间是在旅途中度过的，因此他也会见到各种各样的人，加上莫扎特这个人不势利，不会嫌贫爱富，所以三教九流的朋友都有。

当然，插入的人物和情节多了，也容易让故事有些散。我觉得全剧中有两个角色的设置，拔高了故事主旨，凝练了全剧的主题，达到了形散而神不散。这两个人物一个是男爵夫人，一个是如影随形的瓷娃娃，也就是小莫扎特。

瓦德斯坦顿男爵夫人在历史上真实存在，昆策在剧中几乎给了她一个类似女神的定位。

她是懂莫扎特的，知道他的珍贵，也一直在保护、鼓励和引导他。男爵夫人超脱了那个时代，她看得很远，有一种超越自然的状态，就像一个神的代言人。

莫扎特本人对男爵夫人也非常敬仰和亲近，历史上，他给男爵夫人写的信特别肉麻："我最亲爱的、最好的、最美丽的、金子般的、银子般的、蜜糖般的、无上尊贵的、仁慈的男爵夫人"。

歌曲《星星上的黄金》是全剧精神立意最高的歌曲，既有故事，也有哲

理。歌词唱道："爱不应是禁锢，爱要承受痛苦。"无论是歌词还是曲调的风格，都具有灵性的光辉，就像星星高悬在夜空。

另一个角色就是瓷娃娃，还有他的音乐盒子。瓷娃娃形象可以说是全剧设置中最精妙的部分，因为瓷娃娃和音乐盒子从头到尾都陪伴在莫扎特的身边。

这个瓷娃娃很有意思，他不会老，也不会累，不说话，也不唱歌，但始终跟在莫扎特的身边，别人看不到他，只有莫扎特自己能够看到。这个小娃娃不受莫扎特肉身状况的影响，而是孜孜不倦地按照自己的节奏进行音乐的创作。

从莫扎特的自传来看，莫扎特一方面有着享受生活的人性需求，但另一方面他又不想辜负自己的才华，这两者的冲突拖累了他的身体，让他成为短

命的天才。音乐剧表达的是，天赋能量太过旺盛，以致最后肉身承载不了。

这个视角其实提供了戏剧的主题，那就是人应该如何平衡自己的天赋和肉体。瓷娃娃的设置特别准确，他就是莫扎特天赋的拟人化，代表了莫扎特的神童形象，还有他永不枯竭、不知疲倦的灵感。

瓷娃娃无疑成就了莫扎特，没有天赋，莫扎特不会成为世人皆知的莫扎特，但天赋对于莫扎特也是魔鬼，当肉身不能承载和满足瓷娃娃的创作欲望的时候，天赋又会反过来攻击和压榨肉体。

在《如何摆脱你的影子？》这首歌里，瓷娃娃用羽毛笔扎破了莫扎特的手臂，然后又用笔扎向莫扎特的心脏，表达的意思很明确：莫扎特是被自己的天赋所杀害的。而瓷娃娃一直抱着音乐盒子，也就是灵感之盒，只要一打开，灵感就会立即出现，天赋和灵感，肯定是在一起的。

音乐动机的反复

《伊丽莎白》里的许多创作手法在《莫扎特》里也有，比如人物音乐主题的设计和穿插等。但如前面所说，《莫扎特》的人物关系没有《伊丽莎白》那么系统和完整。《莫扎特》中的很多人物是以穿插的方式出现的，因此显得比较碎。《莫扎特》的人物音乐主题比起《伊丽莎白》也要更少，但另一方面《莫扎特》的音乐写得比较灵活，风格更多样。

《莫扎特》的歌曲重复度非常高。比如《我是，我是音乐》就是首尾呼应的歌曲。第一次出现是在全剧开始的时候，听起来很热情，表达的是莫扎特对人生的热烈盼望。第二次出现是在尾声的《安魂曲》之后，表达了人生接近尾声之时的无力感。第二次和第一次的状态形成了鲜明的对比。这就是将同一首歌放在不同情境之下的处理方式，展现了莫扎特人生的开始和结束。

《如何摆脱你的影子？》也出现了两次。第一次是在第一幕结束之前，还有一次是在第二幕结尾。这首歌有强烈的终结感。此外，这首歌也是全剧戏剧感最强烈的歌曲，表达了故事的主旨，也即肉体和天赋、灵魂之间的关系。

男爵夫人的《星星上的黄金》出现了两次。这个歌拔高了整个故事的内涵价值。

《定下心，别轻易敞开》也出现了两次：一次是莫扎特父亲写信到巴黎，给莫扎特告诫，还有一次是在莫扎特父亲的葬礼上。他的父亲一直严厉，而

且苦口婆心,"定下心,别轻易敞开"代表的就是一个可怜、可悲的老父亲形象。

康斯坦兹的歌曲《总有个地方可以尽情舞蹈》也出现了两次,表达了对莫扎特又爱又恨的情绪。

上面这些例子,都是反复出现的整首歌曲。剧中还有很多音乐动机的反复。

曲入我心

一首是《我是,我是音乐》(*Ich bin, ich bin Musik*)。这首歌是莫扎特的宣誓,他唱道:"我写不来诗意的东西,我不是诗人,我无法用艺术的方式来说这些客套的空话。我不是画家,无法借此表达,也无法通过哑剧来表达我的思想和看法。我不是舞蹈家,我只能通过音符来表达,我是一个音乐家。"这一段是莫扎特写在日记里的内容,昆策把它拿了过来,稍作修改就变成了歌词。

《星星上的黄金》(*Gold von den Sternen*)这首歌我也很喜欢,它的歌唱难度非常高,演唱者需要很稳的气息。这首歌的气质超凡脱俗。

《我俩在一起》(*Wie zwei zusamenn*)这首歌描绘了莫扎特和康斯坦兹荡着秋千的画面,是关于爱情的特别美的一首歌曲。

《我留在维也纳!》(*Ich bleibe in Wien!*)则是莫扎特和科洛雷多第二次争吵的歌曲,这是摇滚风格的"吵架歌",特别带感,也特别好听。

《如何摆脱你的影子?》(*Wie wird man seinen Schatten los?*)是全剧的主题歌曲,是莫扎特面对挫折而奋进的歌曲。

还有很多好歌,像康斯坦兹的《总有个地方可以尽情跳舞》(*Irgendwo wird immer getanzt*)、科洛雷多演唱的摇滚风格歌曲《上帝,这怎么可能?》(*Wie kann es möglich sein?*)、莫扎特控诉父亲的《为什么你不能爱我?》(*Warum kannst du mich nicht lieben?*),等等。

Rebecca

32

《蝴蝶梦》
英式悬疑的德奥改编

剧目简介
2006年首演于维也纳莱蒙德剧场

作　曲：西尔维斯特·里维（Sylvester Levay）
作词、编剧：米夏埃尔·昆策（Michael Kunze）
导　演：弗兰西斯卡·赞贝洛（Francesca Zambello）

剧情梗概

该剧以第一人称视角,讲述了出身贫寒的女主角"我"父母双亡、孤苦伶仃,与英国贵族马克西姆·德温特(Maxim de Winter)在法国的蒙特卡罗一见钟情,两人闪婚后一起回到了马克西姆的家。这个家是以华丽庄重闻名于世的滨海曼德雷庄园,但"我"去了之后才发现,曼德雷庄园其实笼罩在已故的前德温特夫人(瑞贝卡)的阴霾之下。"我"处处碰壁,几乎崩溃。直到最后,我和马克西姆一起揭开了瑞贝卡生前的黑暗真相,保住了爱情。而整个庄园被效忠瑞贝卡的女管家丹佛斯太太用大火付之一炬。

《蝴蝶梦》也叫《瑞贝卡》或《吕蓓卡》，它是编剧、作词米夏埃尔·昆策和作曲西尔维斯特·里维的又一部德奥音乐剧。《蝴蝶梦》由英国作家达芙妮·杜·穆丽埃（Daphne du Maurier，1907—1990）同名小说改编，2006年在维也纳首演，一演就是三年，非常成功。昆策和里维两人合作的三部维也纳音乐剧全部获得了巨大成功。

《蝴蝶梦》是一部经典的爱情悬疑小说，被悬疑大师希区柯克拍摄成了同名电影。小说一方面受到19世纪以神秘和恐怖为特点的英国哥特派小说的影响，夹杂着宿命论的感伤气质；另一方面，作者也刻意地模仿了《简·爱》和《呼啸山庄》的写作手法。

音乐剧《蝴蝶梦》的风格延续了小说的文学气质：神秘、悬疑和恐怖。

"蝴蝶梦"名字的由来

可能很多人会好奇，《蝴蝶梦》中没有一只蝴蝶，直译应该是"瑞贝卡"，为什么翻译成了"蝴蝶梦"呢？

对此，有两种说法：一种是说小说里庄园的女主人瑞贝卡生前喜欢兰花，而形状独特、色彩艳丽的蝴蝶兰是兰花的一种，再结合小说如梦一般的文学质感，就叫"蝴蝶梦"了。这个说法是不靠谱的，因为"蝴蝶兰"是中国的叫法，外国并不是这么称呼的，它的英文为 Moth Orchid，而不是 Butterfly Orchid。此外，小说里也没有提到瑞贝卡养的兰花就是蝴蝶兰。

还有一种说法比较靠谱。这部小说最早在20世纪30年代引入中国，那时给小说、电影取名都追求美感，如果名字不美就没人买票。像 *Gone with the*

Wind 的中文名是《乱世佳人》，而 Waterloo Bridge 的中文名是《魂断蓝桥》。这些作品的英文名如果直译的话，都不是很美，而意译则明显美得多。同样，小说如果直译为"瑞贝卡"，很可能就不好卖。

小说开篇，主人公说"昨天我在梦中又回到了曼德雷庄园"，奠定了小说如梦般的气质和笔调。

那么，为什么叫《蝴蝶梦》呢？应该是最早的中国译者借用了"庄周梦蝶"的典故。这个名字特别美，也很符合小说的气质。

由此可见，《蝴蝶梦》是一个中西文化结合的名字，它从小说到电影，再到音乐剧，一路叫了下来。

一部差点登上百老汇舞台的德奥音乐剧

音乐剧《蝴蝶梦》是怎么来的呢？

编剧米夏埃尔·昆策小时候曾读过小说《蝴蝶梦》。20世纪90年代，他重读这部小说后，决定把它改编成音乐剧。那个时候，他和里维已经因创作《伊丽莎白》获得成功，有了不小的名气。昆策独身一人前往英国会见作者杜·穆丽埃女士的儿子，希望获得改编《蝴蝶梦》的授权。

其实在昆策去伦敦之前，许多英国剧作者已经做了类似的尝试，但都被拒绝了。而杜·穆丽埃女士的儿子很欣赏昆策和里维之前创作的《伊丽莎白》，他觉得母亲的小说适合在昆策手下重现光芒，于是，一部英国的经典文学作品便交给了两位奥地利人来改编成音乐剧。

值得一提的是，《蝴蝶梦》原本还计划登上美国百老汇的舞台。这部戏2009年在英国进行了两次专门的剧本朗读，参与者是维也纳的一些大咖演员。

原本《蝴蝶梦》在英美演出已经是板上钉钉的事，维也纳音乐剧也即将因此走向世界。《蝴蝶梦》原本计划2012年4月先在纽约百老汇公演，之后登上伦敦西区的舞台。但就在百老汇剧院的首演时间和主演敲定、制作进行了一半的时候，突然传出制作人因诈骗被捕，整个制作资金断裂的消息，制作不得不叫停。这也使得维也纳联合剧院（VBW）蒙受了巨大损失。之前说过，维也纳联合剧院是一家国企，走出国门做商业运营，其实非常不容易，承担了巨大的商业风险。百老汇出了事，连累了伦敦西区的演出，从此便"一朝被蛇咬，十年怕井绳"，以维也纳音乐剧为代表的德语音乐剧之后再没有在百

老汇上演过，这是非常遗憾的。而在2023年，《蝴蝶梦》的英文版在伦敦西区一个只有300座的小剧场上演，反响似乎一般。

《蝴蝶梦》的故事

《蝴蝶梦》的女主角"我"是父母双亡、孤苦伶仃的女大学生。你没听错，她就是一个没有名字的主角，用第一人称来写，就叫"我"。音乐剧也沿用了这个名称。

"我"与英国贵族马克西姆·德温特在法国的蒙特卡罗一见钟情，马克西姆是一位有魅力的中年大叔，两人闪婚后，一起回到马克西姆的家。这个家是以华丽高贵闻名于世的滨海庄园——曼德雷庄园。一切看上去那么美好，就像偶像剧里女主角嫁入豪门的爱情故事一样。但"我"去了之后才发现，曼德雷庄园其实笼罩在已故夫人瑞贝卡·德温特的阴霾之下。"我"处处碰壁，几乎崩溃，直到最后，"我"和马克西姆一起揭开了瑞贝卡生前的黑暗真相，才保住了爱情。而整个庄园被效忠瑞贝卡的女管家丹佛斯太太用大火付之一炬。

《蝴蝶梦》的地域和时间跨度完全不同于《伊丽莎白》和《莫扎特》。首先，它的故事时间短得多，地域则主要局限在曼德雷庄园中。开场男女主角在法国蒙特卡罗相识并闪婚的一段，其实是一个大段序幕，来到曼德雷庄园才是正剧的开始。因此《蝴蝶梦》的人物关系都集中在曼德雷庄园，它追求的是深入而细腻的人物描写。

《蝴蝶梦》里的"瑞贝卡"虽然作为标题出现，但从头到尾都没有出现过这个人。她虽然死了，却仿佛一直活在曼德雷庄园。女管家丹佛斯太太是瑞贝卡夫人的狂热崇拜者，也可以说是瑞贝卡的亡魂在人间的"代理人"。所以瑞贝卡依然是一个角色，只是这个角色存在于大家的谈论中，特别是存在于严格依照她生前习惯和要求工作的女管家丹佛斯太太身上。

女管家丹佛斯太太用瑞贝卡的名义排挤和加害新来的夫人，也就是"我"。马克西姆先生受过瑞贝卡的玩弄和蔑视，对她无比憎恶，但又误以为自己失手杀死了瑞贝卡，内心感到不安。后来发现了真相，其实瑞贝卡死前已身患绝症，她是自杀而死，但她设了计谋，制造了马克西姆失手杀死她的假象，以此来摧毁马克西姆的内心。

说起来，"瑞贝卡"在希伯来语的意思是"结成结的绳索"，用来比喻忠

诚的妻子。但结合剧情看，这个名字很有讽刺意味。

无名的女主角"我"原本是天真柔弱的形象，后来为了帮助马克西姆摆脱瑞贝卡的阴影而变得坚强。随着瑞贝卡的尸体被发现，曼德雷庄园的秘密也浮出水面。

《蝴蝶梦》的确是充满悬疑、神秘和恐怖的色彩，但还是传递了一个关于爱、平等、真诚、奉献的故事。主人公"我"也在曼德雷庄园完成了从弱小到强大的转变，最后掌握了命运，守护了自己和马克西姆·德温特的爱情。主题总结一句话就是："爱是战胜噩梦的唯一法宝。"

丹佛斯太太：瑞贝卡的"人间代言人"

整个戏的戏剧动力基本上是靠女管家丹佛斯太太出招，而"我"来接招的模式完成的。丹佛斯太太代表的是瑞贝卡本人，因此也可以说是瑞贝卡和"我"之间的斗争。其内在的戏剧张力来自两个女主角争夺一个男人（马克西姆），也来自争夺庄园的控制权。丹佛斯太太唱段不多，她唱歌的内容都是关于瑞贝卡的，营造了一个瑞贝卡无处不在的戏剧氛围。

丹佛斯太太在"我"来到曼德雷庄园之后，用了很多手段来对付"我"，既有对"我"的蔑视和冷淡，也有对"我"意志的折磨。比如，她把庄园装扮成瑞贝卡生前的样子，她假意帮"我"，其实是在恶意陷害；欺骗"我"在重大的舞会场合穿上瑞贝卡生前最具代表性的衣服，以此勾起所有人的回忆；她还唱了《瑞贝卡》这首"招魂曲"引诱"我"自杀，歌词唱道："瑞贝卡，无论你在何方，你的心潮汹涌澎湃，就如这片放浪不羁的海。每当夜晚到来，风就开始吟唱。瑞贝卡回来，瑞贝卡，从那雾的国度再次回到曼德雷。"

这一段唱词中反复出现"归来吧，瑞贝卡"，因此这首歌也被"粉丝"戏称为"招魂曲"。这首歌在第一幕结束前完整出现，把"我"和瑞贝卡的矛盾推向了高潮。

丹佛斯太太除了以歌曲来表现瑞贝卡之外，还有一些其他的隐喻。比如她描述兰花时会说："兰花是一种奇异的花，它看上去已经枯萎，但在出人意料的时候，仍会绽放出纯白或暗红的花。"其实是在表述，你们别以为瑞贝卡已经不在了，她会以意想不到的方式出现在你们面前。

丹佛斯太太整场下来只有两三个曲调，她的歌在单一的旋律下不断重复，表达出丹佛斯太太是一个很"轴"的人。她其实蛮简单的，内心也并不

复杂，就是一个一心一意效忠主子的人，所以唱歌的时候三句话离不开瑞贝卡，曲调也不变。

除了丹佛斯太太的衬托之外，故事还通过阴影、天气的变化和海浪声给观众带去暗示。这是悬疑片的惯常做法，让观众觉得瑞贝卡还在曼德雷庄园，让"我"感到巨大的压力，无法适应新的生活，以此形成一种戏剧张力。

"我"：《蝴蝶梦》真正的人物主线

如果说瑞贝卡是戏剧背后隐藏的人物主线，那么，"我"就是《蝴蝶梦》里真正的人物主线。

昆策在上海文化广场的分享会上说过，他的作品都是关于人的成长，即寻找自我、发现自我和实现自我的过程。现场就有观众问他，"那瑞贝卡呢？"昆策则说《蝴蝶梦》的主角显然并不是瑞贝卡。"我"需要对抗环境给她的各种挫折，这些挫折都是为了压垮"我"的信心和自尊，而最后的成功也在于自我的蜕变和战胜了挫折。

"我"经历了一个女人向成熟独立转变的过程。一开始"我"是幼稚、怯懦的，"我"对马克西姆一见钟情并闪婚后，收获了爱情和上流社会的生活。没想到，进入曼德雷庄园以后，"我"一步步受挫，直到第一幕结束前的舞会上，"我"穿着瑞贝卡的衣服出场，这成为"我"最大的挫折。

第二幕开始，"我"继续受挫，以至于女管家在唱《瑞贝卡》这首歌的时候，差点引起"我"的自杀，此时达到戏剧矛盾的顶点。

之后就是"我"的反转。在瑞贝卡的尸体找到之后，马克西姆告知了"我"实情，两人坚定了爱情的信念。"我"为了这份真爱，必须强大起来，保护好丈夫马克西姆，于是"我"振作后，把大宅布置得焕然一新，还把瑞贝卡的遗产清理得一干二净，并且欢快地向女管家丹佛斯太太唱起"德温特夫人就是我"。"我"积极地周旋于各种人物之间，为马克西姆争取到无罪，直到真相大白，扭转局面。

当然，整个过程中，虽然"我"不断受挫，但是昆策按照著名编制大师罗伯特·麦基的戏剧手法，不时加入一些积极正向的力量，让观众感觉到希望最终会来临。

比如，第一幕马克西姆姐姐的戏剧部分，唱的是《我们是一家人》(*Die lieben Verwandten*)，这是欢迎"我"的正向力量；另一个管家弗兰克也是支持

"我"的；在第二幕里，"我"和马克西姆的姐姐达成一致，唱起了《别小看一个女人》(Die Stärke einer liebenden Frau)，之后"我"与管家丹佛斯太太开始对抗，并初战告捷。之后，虽在法庭受挫，但谜题最终还是被解开，有情人渡过难关，终成眷属。

昆策说，只有相信自己，最后才能真正去爱别人和被别人爱。虽然全剧大多数的时候被悬念和恐怖笼罩，但最后表达了爱能战胜一切噩梦的主旨。

马克西姆·德温特：最后的"物质归零"

马克西姆·德温特先生是瑞贝卡生前的丈夫，戏里他是42岁的英国贵族，资产丰厚，中年丧偶，而且他的经历世人皆知，谁都知道他之前的妻子瑞贝卡是什么样的人物，所以别看马克西姆是"人模人样"的贵族，要找一个合适的女孩结婚也并不容易，最后他找的是单纯幼稚的"我"。

马克西姆一开始并不是出于爱情娶了"我"，甚至连一句"我爱你"也没说过，求婚时也并不是非常诚恳，但是年轻单纯的"我"被他轻易地俘虏了。

回曼德雷庄园之前，在观众眼里，马克西姆是一个阳光的人，外表是"霸道总裁型"，非常懂得如何不冒风险地追求异性。观众看不出他竟然把自己藏得这么深。等回到曼德雷庄园以后，我们才看到这位中年男人脆弱和敏感的一面。

由于瑞贝卡过去留下的阴影，马克西姆整天沉浸在痛苦中，全然不能理会身边人的痛苦。他对感情不够自信，几次想要确定"我"对他的感情，会问她"你真的爱我吗？"，却忘记了自己从未表达过类似的情感。这个男人外表看上去很完美，其实内心是脆弱而敏感的，某种程度上也是自私的。

到了故事的最后，两人共同经历坎坷和考验后，才真正地相爱了。结尾，女管家丹佛斯太太因为承受不了瑞贝卡陷害男主角的真相，烧毁了整个曼德雷庄园。我觉得大火是《蝴蝶梦》在向另一部英国小说《简·爱》致敬。在《简·爱》的结尾，罗切斯特家的疯女人，也就是罗切斯特以前的妻子，一把火烧了桑菲尔德庄园，自己也坠楼身亡，导致罗切斯特受伤致残。之后，简·爱与罗切斯特结合，收获美好的爱情和理想的生活。这个结尾表达的是：要让贵族在物质上归零，才能彰显爱情的神圣和可贵。《蝴蝶梦》也是一样的，最后曼德雷庄园被一把大火烧没了，马克西姆作为贵族，物质上被归零，此时他们俩的爱情才体现出纯真和可贵。它的意义在于让"我"这个角色和

贵族真正平等。

大火烧毁曼德雷庄园，验证了真正的爱情。

像这种"物质世界的毁灭，却在精神世界重生"的主题在经典戏剧中很常见。从某种程度来说，舍弃物质恰恰是真爱的试金石。把这个主题体现得最为透彻的戏剧作品，是瓦格纳的歌剧《尼伯龙根的指环》。这是一部连演4个晚上，长达16小时的歌剧。在最后一部《众神的黄昏》里，瓦尔拉宫被烧毁，从此这个充满了罪恶的世界因为布伦希尔德的爱而重获新生。

三段式戏剧结构

《蝴蝶梦》依然是三段式戏剧结构，简单来说就是"曝光""对抗"和"决断"。

我再次强调一下，昆策的戏剧三段式结构指的是戏剧的内在结构，是人物关系的情感结构，而不是外在的形式结构。

三段式的结构是这样的：先是倒叙的惯用手法，作为引子，然后进入第一阶段。第一阶段是在法国蒙特卡罗，角色"我"遇到马克西姆，直到他要和"我"闪婚。

第二阶段是从"我"和丹佛斯太太在曼德雷庄园相见开始，属于发展部，一直到第二幕的船屋旁，"我"听到了马克西姆对瑞贝卡死因的坦白之后，依然选择站在他的身边。这是全剧人物的戏剧"不归点"。

第三个阶段，主角"我"开始反击，最后马克西姆被宣判无罪。同时丹佛斯太太因为无法接受瑞贝卡死因的真相，把曼德雷庄园付之一炬。

这三段很清晰，只是在两幕划分的位置上，《蝴蝶梦》和《伊丽莎白》《莫扎特》不太一样。

倒叙的手法在这几部戏中都出现了，作为首尾呼应的结构，全剧开始和结束的地方，都是在相同的场景，也就是曼德雷庄园的废墟。两者连音乐都是一样的，即《我又梦见曼德雷》(Ich hab geträumt von Manderley)，这和《伊丽莎白》首尾呼应的做法是一致的，只是形式上比《伊丽莎白》更统一：场景一致，音乐也完全一致。这个做法看上去好像挺偷懒的，但效果不错。这个首尾呼应的倒叙结构，也正是小说的结构。

真正的戏剧"不归点"出现在第二幕，这是《蝴蝶梦》和《伊丽莎白》《莫扎特》不同的地方。

第二幕开演15分钟之后，马克西姆气急败坏地对"我"说话，而"我"觉得马克西姆也许从头到尾都没有爱过"我"，"我"只不过是瑞贝卡的替代品。在此之后，"我"从马克西姆的嘴里得知了过去究竟发生了什么，瑞贝卡是怎样被误杀的，"我"也相信丈夫马克西姆是无辜的，于是重新得到了爱的力量。

在音乐剧里，女主角"我"最后战胜了瑞贝卡带给她的阴影，从一个害羞、幼稚、单纯的女孩，转变为一个能够与马克西姆·德温特先生共度人生的女性。她在曼德雷庄园开始树立起自己女主人的权威。但这个"我"是"小我"，而不是"大我"。这是小说的格局所决定的，与《伊丽莎白》有很大的不同，"我"并没有展现出女性自我解放的状态。

《蝴蝶梦》里"我"的最终目标不过是解救丈夫马克西姆于危难之中。就像她的叙述曲《女人的力量》所唱的："这是女人的力量。她为自己爱的男人而战，当她感觉他处于危险之中时，她会为他移动山脉并分开大海。"

音乐主题的有效利用

昆策和里维创作《伊丽莎白》用了四五年，《莫扎特》用了五年，而《蝴蝶梦》用了六年半。但从音乐主题的数量来讲，创作时间最长的《蝴蝶梦》的音乐主题，却是最少的，它的音乐重复度最高，以至于有人认为里维是不

是"江郎才尽"。但如果了解昆策和里维的合作创作方式，就知道这应该是昆策造成的。里维的创作基本是由昆策划定了范围的。

《蝴蝶梦》里的音乐主题不多，重复次数很多，但质量都非常好。因此这个戏听一遍，会有"绕梁三日不绝"之感。比如以下三个最重要的音乐主题是多次反复出现的。

第一个音乐主题是"我"开场唱的歌曲《我又梦见曼德雷》。它在全剧的开头和结尾都再现了。音乐是大调的，明亮，预示着一个好的结局。大家在听音乐的时候，还感受不到后面竟然会是一个恐怖故事，形成了鲜明对比。

第二个音乐主题是"我"和马克西姆的爱情主题《告诉我，什么是爱》（ *Hilf mir durch die Nacht* ）。这首歌第一幕出现在图书馆里，第二幕出现在谜底揭晓之前，是表达两个人爱情的歌曲。

第三个音乐主题是最荡气回肠的歌曲《瑞贝卡》（ *Rebecca* ），表达的是瑞贝卡本人以及女管家丹佛斯的主题。第一次出现在第一幕"我"见到了女管家的时候；第二次是第一幕的最后，女管家戏弄"我"唱的；第三次是第二幕一开始，用"招魂"的方式来引诱"我"自杀时唱的；第四次是谜底揭晓，丹佛斯太太在边上偷听时唱的。

这个音乐主题全剧共出现了四次，的确写得非常好，里维也一定非常喜欢，翻来覆去地让女管家丹佛斯太太演唱。

还有一首是丹佛斯唱的《她从不屈服》（ *Sie ergibt sich nicht* ），我们称它为"兰花之歌"，表达的是瑞贝卡的精神面貌。这首歌反复的次数并不多，但以伴奏音乐的方式出现得非常多，有点像瑞贝卡的阴魂在全剧当中萦绕不散。

此外，还有一些歌曲是从别的音乐主题转变过来的，比如海边船屋本（Ben）唱的音乐主题《她离开了》（ *Sie's fort* ）。大家一听就能听出来，旋律是从《瑞贝卡》的主题转化而来的。

我觉得最具有戏剧性的歌曲是第二幕开始后不久，马克西姆和"我"在船屋唱的《她的笑容如此冰冷》（ *Kein Lächeln war je so kalt* ）。在这首歌之前，因为"我"遭受了太多挫折，严重怀疑自己，同时怀疑马克西姆是否真的爱"我"，自己或许只是瑞贝卡的替代品。但在马克西姆为"我"唱了《她的笑容如此冰冷》之后，"我"下定决心要帮助马克西姆，于是开始转型，变得自强。这首歌就是主角的"不归点"。

剧里除了绝大多数严肃的歌曲，也有一些轻松的歌曲，用以调节气氛。

比如，马克西姆的亲姐姐和姐夫的《我们是一家人》，就是有点喜剧气质的歌曲。就像《剧院魅影》中的两个剧院经理的戏份，恐怖悬疑剧是不能够从头到尾恐怖的，要有一些调剂或对比，才能够让恐怖或者悬疑真正起到作用。

关于人物和音乐主题的对应关系，我们往往可以留意一下谢幕时的音乐。西方古典气质的音乐剧常常喜欢采用这样的方式。在《剧院魅影》《伊丽莎白》《猫》谢幕的时候，出来一个角色，就会换一个音乐主题，用音乐勾起观众对这个人物的记忆，把音乐和角色关联起来，这是欧洲歌剧的传统，受过古典音乐系统训练的作曲家，往往会这样创作，这也是一种行之有效的创作方式。

群戏引发的创作变化

在《蝴蝶梦》之前，里维和昆策的音乐创作方式是：昆策先写出情境介绍，再写出角色在情境中讲什么内容，有什么样的情感状态，之后里维再开始创作音乐，创作完了以后，再由昆策填词，两人讨论、调整、修改。

据里维说，昆策是个天才，不论写什么曲调，他填进去的词好像都是为曲调量身定做的。也就是说，他们的方式是商议完，先有曲再有词。

但《蝴蝶梦》有些不一样。《蝴蝶梦》是德语音乐剧里群戏最多的剧目之一。《蝴蝶梦》里有大量的众人歌唱，特别是仆人的分声部合唱，非常出彩。群众的议论纷纷和大聊八卦，带出了社会背景和环境变化的信息。

比如，女主角"我"初到曼德雷庄园的时候，有很多嚼舌根的仆人唱起《新的德温特夫人》(*Die neue Mrs.De Winter*)；再比如，在船难时救助的场景《先下手为强》(*Strandgut*)；再比如女主角转型之后大家心境发生了变化，仆人又唱起了《新的德温特夫人》。

群像戏的演唱，其实承担了旁观者和评论者的角色。一般对于主角的看法，往往不应由主角自己演绎，而要看看周围人的反应，就像镜子一样，照出主角的不同侧面。

群像戏里，众多的角色有时你一句我一句，因此《蝴蝶梦》中群戏的场景，是昆策先写好歌词，再让里维配音乐的。比如在第二幕女管家的"招魂曲"结束之后，有一个6分多钟非常戏剧化的场景歌曲《先下手为强》，就是你一句我一句的形式。当然这样的创作方式让里维比较辛苦，因为先写词再配曲，一般要比先有曲再作词难一些，特别是在群戏的场面当中。

里维曾表达,《蝴蝶梦》音乐创作的自由度不如《伊丽莎白》和《莫扎特》大。一方面,为歌词的格律而进行创作,使得《蝴蝶梦》的群戏一脱离文本,就会显得毫不出彩,但放在戏里,它的音乐能非常好地烘托氛围,带动演员和观众的情绪,起到极大的叙事推动作用。就像昆策所说的,他的音乐是为了叙述故事而服务的。

虽然昆策的戏剧音乐剧的观念是一切为了戏剧而服务,但在实际创作中,要完全做到所有的音乐元素都是为了情节服务也不那么容易。像《蝴蝶梦》里有两首歌曲——《我们是英国人》(Wir sind Britisch)和《我是美国女人》(I'm An American Woman),描绘曼德雷舞会场景中的百老汇歌舞段落——其实都不是源自原著小说里的场景,而是两首娱乐性很强的歌,更多是用来调剂原本过于紧张的戏剧氛围,顺便讽刺一下英国人的等级制度和美国人的俗气,与剧情并没有直接的关系。

此外,《蝴蝶梦》的音效也很出彩。比如《蝴蝶梦》里"招魂"的前奏所唱的,"瑞贝卡"三个字就像环绕立体声,始终在你耳边轻声低语。看戏的时候,你会感觉剧场都被瑞贝卡的阴魂环绕,就像《剧院魅影》里营造的魅影无处不在的效果一样。

舞美逼真

由于故事基本都发生在曼德雷庄园，没有办法在戏剧场景上做太大的变化，只能在布景上下功夫来制造视觉效果。

比如，剧中有一个巨大的旋转楼梯，还有巨大的阳台和窗帘，以及烈火和大海的"水"和"火"的意象。这些都会让你感受到曼德雷庄园的巨大和深邃。

《蝴蝶梦》的布景总体看起来厚重而真实，很多几乎是按照实景的要求来进行建造的。

《蝴蝶梦》的维也纳首演版、之后的圣加伦版和斯图加特版也都有自己的舞台布景。据了解，其他语言的制作版本没有明显地沿袭如此昂贵的舞台布景。

全剧的舞美中，最令人激动的是尾声。火烧曼德雷庄园，是用真火点燃了旋转的楼梯，舞台效果十分震撼。舞台上垂下了一块透明的纱布，把熊熊火焰投影在了纱布上，再配合灯光效果，后面真火燃烧的情景若隐若现，从观众的视角看，好像整个剧院都在燃烧，非常逼真。

在世界各国，舞台上使用明火都是非常谨慎的事，而《蝴蝶梦》里不仅用了，还用得非常大胆。中国因为对舞台使用明火是严令禁止的，因此《蝴蝶梦》如果在中国演出，效果不免会打些折扣。

曲入我心

《蝴蝶梦》里的歌都非常好听，这五首我个人很喜欢，值得反复听。

第一首是《我又梦见曼德雷》(Ich hab geträumt von Manderley)，这首歌是全剧第一首歌，也是最后一首歌；

第二首是两人的爱情主题歌曲《告诉我，什么是爱》(Hilf mir durch die Nacht)；第三首是最具戏剧感、荡气回肠的《瑞贝卡》(Rebecca)；

还有丹佛斯太太唱的那首"兰花之歌"——《她从不屈服》(Sie ergibt sich nicht)；第五首是《她的笑容如此冰冷》(Kein Lächeln war je so kalt)。

Tanz Der Vampire

33

《吸血鬼之舞》
酷炫好玩的恐怖暗黑喜剧

剧目简介
1997年10月4日首演于维也纳莱蒙德剧院

作　曲：吉姆·斯坦曼（Jim Steinman）
作词、编剧：米夏埃尔·昆策（Michael Kunze）
导　演：罗曼·波兰斯基（Roman Polanski）

剧情梗概

专门研究吸血鬼的老教授阿布荣西尤斯带着年轻帅气的小助手阿尔弗雷德来到了位于东欧的特兰西瓦尼亚山区寻找吸血鬼。二人下榻在一个雪山脚下的旅店。阿尔弗雷德对旅店老板的女儿莎拉一见钟情,莎拉也对阿尔弗雷德颇有好感。但是莎拉突然被来自山顶的吸血鬼科若洛克伯爵掳走了。次日,去山里寻找女儿的旅店老板也被吸血鬼嗜咬而死,成为吸血鬼。于是老教授为了猎杀吸血恶魔,阿尔弗雷德则为了拯救美丽的女孩莎拉,二人冒死上山,勇闯吸血鬼古堡。

进入古堡后,阿尔弗雷德意外地发现莎拉是为了逃脱家庭的束缚而主动投奔吸血鬼的。伯爵对莎拉流露出真情。在莎拉要成为吸血鬼一员的强烈要求下,伯爵还是吸了莎拉的血。阿尔弗雷德赶到后救走了莎拉,但一切已经太晚,等醒来已经成为吸血鬼的莎拉也毫不犹豫地咬向了阿尔弗雷德的脖子。

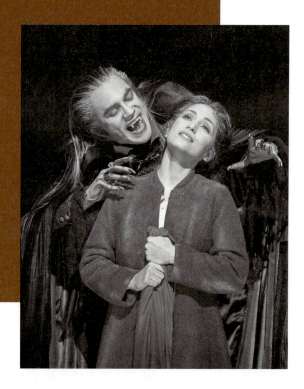

《吸血鬼之舞》是一部寓意深刻的音乐剧，可以说是德奥音乐剧里最具有当代社会隐喻的一部作品，也是非常有嚼头的德奥音乐剧。

　　《吸血鬼之舞》也是米夏埃尔·昆策编剧、作词的德语音乐剧，但作曲不再是西尔维斯特·里维，而是美国作曲家吉姆·斯坦曼。它也是由奥地利维也纳联合剧院（VBW）出品制作的。

　　这部音乐剧是根据著名电影导演罗曼·波兰斯基于1967年编剧、导演的电影《天师捉妖》（*The Fearless Vampire Killers*）改编而来。音乐剧也是由波兰斯基本人时隔30年之后执导。电影导演来执导舞台剧的并不多。

德国音乐剧票房第五名

　　《吸血鬼之舞》1997年首演于维也纳，2000年开始在德国首演，获得巨大成功，位列德国音乐剧票房的第五名。

　　尽管是德国音乐剧票房的第五名，但对于维也纳音乐剧来说已经是最佳成绩了。前面我讲过，德奥音乐剧里的"德"与"奥"，如今两者的文化差异比较大，彼此并不很认同对方。像《伊丽莎白》和《莫扎特》这两部顶级的奥地利音乐剧，在德国音乐剧的票房排名里，竟然前十名都排不进。当然这与两部作品具有鲜明的奥地利文化特点有关系，这在德国没有那么讨喜。

　　德国音乐剧票房排名前四的剧目，分别是韦伯的《星光快车》《猫》《剧院魅影》，以及迪士尼出品的《狮子王》。可以看到，德国音乐剧市场里，百老汇和伦敦西区的音乐剧还是占据主流的。票房前十位的作品里，《吸血鬼之舞》是唯一一部奥地利音乐剧。

《吸血鬼之舞》的名字看上去很吓人，但其实是一部叙事精巧、内涵深刻的暗黑喜剧。它有很多恐怖元素，也有很多冷幽默，在欧洲可以说是雅俗共赏的剧目。类似这样的暗黑喜剧，在西方音乐剧里也有不少，比如《洛基恐怖秀》(Rocky Horror Show)、《芝加哥》、《舞厅》等，而《剧院魅影》和《蝴蝶梦》也有相似的气质。

把暗黑的恐怖和幽默放在一起，看似不搭调，其实非常有效果。暗黑和恐怖满足了观众的好奇心，但是如果从头到尾都是暗黑和恐怖，会显得单调。很可能时间一长，观众也不觉得有多恐怖了，因此暗黑和恐怖需要幽默来调剂，产生观赏时一松一紧的状态，就像橡皮筋一样。观众笑中带着恐惧，恐惧中又不时发笑，这是一种高级的复杂感受。

有关吸血鬼文化，你了解多少？

"吸血鬼"意思是"嗜血，吸取血液的怪物"，它是西方世界里一种特别的魔怪。之所以说它是魔怪，是因为吸血鬼处于一种非常尴尬的境地，就像人死了在无间道里：既不是神，也不是魔，更不是人。

人类历史上创造了许多在夜间活动的精灵，吸血鬼是独具特色的。它是僵尸，必须靠吸活人的血才能获得永生。西方有大量关于吸血鬼的文学作品和影视作品，比如《暮光之城》《德古拉》等。

吸血鬼在欧洲的历史几乎和宗教相伴而生。《圣经》里耶稣被他第13个徒弟犹大出卖，钉死在了十字架上。犹大背叛上帝之后，获得了一袋银币，里面就栖息着一只恶魔，这个恶魔是由人类内心世界的罪恶积累而成的。犹大因为要躲避其他信徒的追捕，不知不觉地走进了树林。他在树下休息时，忍不住打开了钱袋，唤醒了钱袋里的恶魔。这个恶魔飞出钱袋，看到犹大狼狈不堪的样子，觉得十分可笑。

他问犹大："你出卖耶稣，你后悔吗？"满腹委屈和不满的犹大对恶魔说："我后悔没有将那些愚蠢的信徒也干掉，弄得我现在到处被追捕。"恶魔一听非常高兴，说："你愿不愿和我订立一个契约？"犹大小心地问恶魔："什么样的契约？"恶魔伸出手道："只要你刺杀信奉上帝的信徒的心，我就能帮你完成心愿"。犹大问："没有其他条件了？"恶魔笑着说："没有了。"犹大立刻同意了。

犹大在大树下，用自己的血在扒掉树皮的树干上写下了与恶魔的契约。在

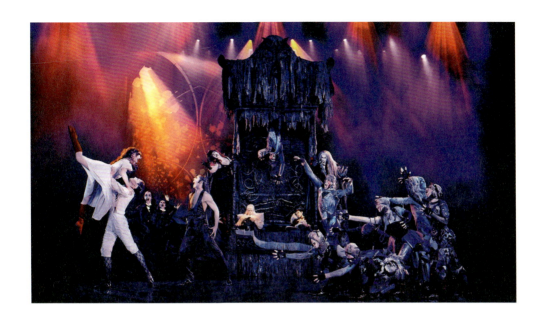

　　快写完的时候，天空传来了一声深深的叹息。恶魔和犹大抬头，发现上空不知什么时候来了一个神情威严的天使。天使手持着光之箭，庄严地说："犹大你背叛了上帝之子，将受到上帝的惩罚，你将终生……"，天使还没把话说完，一只利箭已经穿透了天使的胸膛。那是恶魔放的暗箭，天使从天上落到地上，被恶魔抓到，恶魔马上就将天使的血吸干，然后得到了天使的美丽容颜和不死的生命。恶魔得意忘形地对犹大说："我现在不需要你了，我已经有了天使的生命力。"犹大发现上当，便诅咒说："我不会让你那么容易得逞，你想得到天使的一切，他的力量、生命和美丽。但你别忘了，你和我还有一份未写完的契约。"恶魔发现不对，想要上去阻止，但刚刚吸下了天使的血的恶魔，还无力运动四肢，犹大看出了恶魔正被限制，连忙在契约上写下了四条诅咒。

　　是哪四条呢？第一，你有强过人类无数倍的力量，但必须日日吸食鲜血，才能活着；第二，你有美丽绝伦的容颜，但只要你吸了血，就会变成原来丑陋的样子；第三，你有不老不死的生命，但只要用染有我的血的树桩钉入你的心脏，你就会死亡；第四，你的力量、生命、美丽来自黑暗，当你出现在光明中，那么一切将化为乌有。

　　这个故事讲述了吸血鬼的特性和由来，其中包含了很多人性的隐喻。

　　当一个人罪恶的欲望越大时，魔鬼的能力也就越强。魔鬼需要不断地满

足自己的欲望，比如日日吸人鲜血，象征着要榨取他人的血汗，劫取他人的钱财、思想或者其他资源的人，而这样的人只要还活着，他的嘴脸必然丑陋，他的行径也必然不能见阳光。因此吸血鬼是人性之恶的一种隐喻。

从文化上说，吸血鬼是一个象征，不是一个实体，所以我们也可以看到历史上不同地域和不同时期的吸血鬼形象也不太一样，而且不同地域对付吸血鬼的办法也不一样。比如《吸血鬼之舞》里，认为大蒜可以对付吸血鬼，但据说只有在东欧的罗马尼亚，才有这样的做法。

我们现在常见的吸血鬼形象是在19—20世纪出版的大量吸血鬼小说中定型的。其中以英国作家（准确说应该是爱尔兰作家）布莱姆·斯托克的《德古拉》最为有名。德古拉伯爵集当时的吸血鬼于大成，现在我们知道有关吸血鬼的特征、弱点等，很多都出自这本小说。

吸血鬼都有一副獠牙。要演吸血鬼，就得带着獠牙唱歌，是非常不容易的。因此看戏时，你会看到獠牙常常在演员演唱时被摘下来，唱完后需要时又被演员戴上。

当吸血鬼的形象被具象化之后，就成为远离一切人间美德的生物——邪恶、欲望强烈、偏执、撒谎成性、不择手段，而且善于诱惑和伪造。最关键的一点，是吸血鬼受欲望的驱使，需要不断地吸血以维持自己的永生。

所谓神和鬼，可以说是人间善与恶的一种象征。按照西方宗教的说法，人如果不断净化自己，相信爱、相信上帝、不被欲望操控，这个人就靠近了神性。但如果沉沦，为了欲望而不择手段，那么人就变成了丑陋的魔鬼。

对于西方观众而言，这部戏内在的戏剧张力来源于吸血鬼文化自带的善与恶、神性与魔性的对立。

《吸血鬼之舞》的诞生

将电影改编成为音乐剧《吸血鬼之舞》的想法，并非出自昆策本人，而是罗曼·波兰斯基导演的《天师捉妖》的制片人安德鲁，他一直认为应该把这部电影改编成音乐剧。在看过音乐剧《伊丽莎白》之后，安德鲁和导演罗曼·波兰斯基就找到了昆策。

最初昆策由于各种原因，并不想参与创作，而且昆策和作曲西尔维斯特·里维有着牢固的合作关系，而制片人和波兰斯基并没打算请里维来作曲，这也让昆策觉得不太合适。于是安德鲁和波兰斯基就去寻找别的主创了，但

过了半年，两人还是重新找到昆策。那半年里，昆策和里维已经在构想音乐剧《莫扎特》了，里维没有时间做其他剧。不过昆策后来还是和波兰斯基讨论合作，并建议选择美国作曲家吉姆·斯坦曼作曲。

　　吉姆·斯坦曼是美国作曲家，也创作歌剧和摇滚乐。一般来说一个音乐剧作曲如果也写歌剧的话，至少证明他受过完善的系统的古典音乐训练，不然一般无法驾驭管弦乐队。

　　除了作曲之外，吉姆·斯坦曼还是一位难得的音乐剧词作者。像韦伯的《微风轻哨》(Whistle Down The Wind)就是由吉姆·斯坦曼填词的。而《吸血鬼之舞》英文版的部分歌词也是由吉姆·斯坦曼译配。昆策是译配出身，后来成为编剧。而吉姆是作曲出生，后来成为填词人。

　　昆策选择吉姆·斯坦曼的原因是，他认为吉姆的音乐创作能力和对戏剧结构的把控力非常好。吉姆·斯坦曼和韦伯一样，既会写摇滚乐，也能写管弦乐。他对音乐语言的把控能力很全面，而且本人也非常渴望参与这部音乐剧。

　　但在合作中，从导演到作曲都不会说德语，这让昆策不得不用英语来写《吸血鬼之舞》的剧本和歌词，因此《吸血鬼之舞》是先有英语剧本和歌词，再以德语首演。不得不说，昆策是真有才华，换一种语言，也能很好地完成作品。我想这一定得益于他早年做过英语音乐剧的译配工作。

　　既然想把电影搬上舞台，昆策就向导演波兰斯基提出要求，不能原封不动地照搬电影，波兰斯基后来接受了昆策对作品的改编。比如在电影里，吸血鬼只是一个配角，但在音乐剧里，吸血鬼成为关键的角色，而且具有复杂的人性。波兰斯基虽然是大导演，但他很信任昆策，从一开始他就说自己不懂音乐剧，当然昆策也很尊重波兰斯基创作了吸血鬼电影的事实。这是一次成功的跨界合作。

《吸血鬼之舞》的剧情

　　《吸血鬼之舞》讲述了专门研究吸血鬼的老教授阿布荣西尤斯，为了找到恐怖的吸血恶魔，带着年轻帅气的小助手阿尔弗雷德来到位于东欧的特兰西瓦尼亚山区。师生二人下榻在雪山脚下的一个旅店。旅店老板沙戈把美丽动人的女儿莎拉看护得很紧。房间里挂的大蒜特别多，教授见到都是大蒜，感到很高兴，觉得自己找对了地方，因为大蒜在当地的用途就是驱魔。年轻帅气的阿尔弗雷德对莎拉一见钟情，莎拉也对阿尔弗雷德颇有好感。但是一个

夜晚，莎拉突然被来自山顶的吸血鬼科若洛克伯爵掳走了。次日，去山里寻找女儿的旅店老板沙戈也被吸血鬼嗜咬而死，成为吸血鬼。于是老教授为了猎杀吸血恶魔，阿尔弗雷德为了拯救莎拉，师徒二人冒死上山，勇闯鬼影幢幢、住着吸血鬼的阴森古堡。

进入古堡后，阿尔弗雷德意外地发现莎拉不是被掳走，而是为了逃脱家庭的束缚，得到向往的自由，主动投奔了吸血鬼。伯爵却在自愿送上门的莎拉面前，显现出真情，不愿吸莎拉的血。但在最后神圣的舞会上，莎拉穿着一身艳红色的礼服，在她坚持成为吸血鬼一员的意愿下，伯爵不得已吸了莎拉的血。阿尔弗雷德虽及时赶到，救走了莎拉，却没想到为时已晚，已经成为吸血鬼的莎拉也毫不犹豫地咬向阿尔弗雷德的脖子，把他也变成了吸血鬼。全剧的收尾，就是一大群吸血鬼跳舞欢庆的场面。

这个故事表面看是教授为了捉鬼，年轻的学生为了营救心爱的女孩勇闯古老的吸血鬼城堡的冒险故事。但古堡的主人吸血鬼科若洛克伯爵的登场，以及千年回忆的展开，引发了对人性和欲望的拷问，让追捕吸血鬼的情节和小年轻的爱情反而成为可有可无的点缀和陪衬。

"吸血鬼之歌"的诞生

整部戏的价值核心是对吸血鬼的价值观的理解，因此我想把剧中的一首歌

《永无止境的贪欲》(Die unstillbare Gier)单独挑出来说。这是吸血鬼科若洛克伯爵的一首歌，可以说这首歌既是全剧的核心歌曲，也是讲述吸血鬼伯爵人生观、价值观的一篇雄文。之所以称为"雄文"，是因为它的格局很大，气象万千。

据说这首歌是昆策看过吸血鬼伯爵的首任扮演者史蒂夫·巴顿（Steve Barton，美国演员、歌手）的彩排之后，临时起意要加入的。我们或许可以理解为，最初昆策希望把伯爵的价值观隐藏在后面，就像电影里的吸血鬼一样，只是作为一个特殊的角色。但昆策后来还是认为有必要用一首歌来完整表达伯爵内心的复杂。

昆策说，这是一首让观众感觉如同直面自身镜像的歌曲。昆策认为，吸血鬼就是现代人的写照，吸血鬼式的存在，就是永不满足地消耗一切，自以为拥有永生，或者有一天也许真的能永生，却没有快乐可言，这像极了现代人的状态。

我们总是希望通过不断地满足欲望来解决问题。就像《伊丽莎白》里的歌曲《一切问题悬而未决》唱的那样，你不断努力追求自己的欲望，觉得满足后就可以一了百了，那其实是不可能的。新的问题层出不穷，而你永远不会满意，也永远不会满足。这首"吸血鬼之歌"的诞生，正是基于这样的思考。

听过这首歌的人能感觉出来，它明显是被刻意拉到7分钟之长的歌曲。其实3分钟不到的时间就可以把旋律唱完，之后只是不断的反复和情绪的升级，当你感觉好像要结束了，它又开始了。这样一种刻意拉长的音乐，一定是昆策觉得他的话还没说完，希望和盘托出。

这首歌是最后决定加入的，一开始昆策决定不了把这首歌放在剧中的哪个位置。所有人都同意，应该给主演史蒂夫·巴顿安排一首独唱的歌曲，因为吸血鬼这么重要的角色，却没有一首属于他的大歌，的确不合适。

直到首演前两周，作曲吉姆才带着歌曲来到维也纳，而昆策在两天内就完成了填词。这首歌出现的位置，在剧中比较靠后，相当于《悲惨世界》里冉·阿让唱《主在上》的位置，两者功能也很相似，就是发生在大事件快要到来之前，《主在上》是决战的前夜，而《永无止境的贪欲》是盛大舞会的前夜。在这个节点，这首歌把吸血鬼的状态和价值观做了一个完整的陈述。

目前这首歌长达7分多钟，但最当初的版本要更长。尽管导演波兰斯基并不喜欢它，但昆策认为这首歌非常有必要，与电影不同，在音乐剧里，主角的独唱大歌是必须有的。

奠定全剧灵魂的《永无止境的贪欲》

这是一首抒情叙事曲,前奏的伴奏部分是吸血鬼的音乐主题,留了未完待续的感觉。然后是一个引子,先讲天色,"今夜星光黯淡,月亮躲藏",然后吸血鬼讲述自己经历了多少个月落日出和朝代更迭,看过了多少次桥下的鲜血流淌。寥寥几笔,立显格局。因为没有一个人说话可以这么有历史感和沧桑感,显然这不是人类能够说出来的话。

然后,伯爵开始讲他的故事,他说了三个例子,分别是三个历史时刻,每个人的故事都相隔了差不多一百年。

第一个时间是1617年的夏天。被咬的是一个无辜的、特别美的女孩子。她应该是伯爵噬咬的第一个人,至少是他爱的第一个人,因为他是吻了女孩的嘴唇之后失控的,显然伯爵很难忘记这个女孩。由此我们可以推断,伯爵大概是那个时候才成为吸血鬼的。如果换算到今天,伯爵活了四百年。

第二个时间是1730年,一晃一百多年过去了,这次被咬的是牧师的女儿。这个女儿是"送上门"的,她爱上了伯爵,邀请伯爵到她家,表现了伯爵对异性的魅力。

第三个时间是1813年,被咬的是拿破仑大帝的男仆。因为吸血鬼有性爱的隐喻,有人就认为伯爵既咬女孩也咬男孩,他会不会是同性恋?对此昆策表示,吸血鬼吸血不分男女,一般而言倾向于异性,但如果实在饥饿,便不会顾及男女。

这三个例子当然是吸血鬼几百年来咬的无数人中的三位,我们可以看出几点:第一,时间跨度长,说明吸血鬼永生的特质;第二,三个人都是权威守护者之下的受监护者,比如"牧师的女儿""皇帝的侍从",而他们的守护者都是权威人士,这样的安排显然不是巧合。伯爵对阿尔弗雷德的兴趣也符合这个特点:阿尔弗雷德的守护者是教授,而教授是科学界的权威人士。

为什么吸血鬼伯爵执着于对权威庇护下的受监护者下手?因为吸血鬼的设置是"反英雄"的。他想成为神,就要破坏神对牧师施加的影响、皇帝对下属施加的影响以及将军对侍从的影响。到了近代,科学主义成为主流,于是伯爵对阿尔弗雷德产生了兴趣。可以说吸血鬼的选择代表了战胜权威的欲念、破坏意志的胜利,也是他反权威的体现。

昆策说,他在塑造吸血鬼这个角色时,刻意地游走在康德和尼采之间。

一个是严肃的思想家，一个是追求本能欲望的狄奥尼索斯；一边是理智的头脑，一边是暗黑的情愫。两者之间的缠斗构成了戏剧内在的张力，也是人性自身的张力。

这首歌体现了吸血鬼的复杂情感。一是他活得太久了，但又不得不活下去，其实是很无聊的，甚至很不耐烦。二是吸血鬼有一个天生无解的内在矛盾，就是他喜欢什么就会忍不住将它杀死，越喜欢就越控制不住自己，而他喜欢的东西就会因为他的破坏而消失。也就是说，因为会被自己摧毁，他永远无法拥有他真正喜欢的人。所以科若洛克伯爵是既严肃又悲情的人物，他洞悉真相，但又无法自拔，而且他又试图掩饰这种悲情，因此伯爵的角色与这首歌都很难演绎。

伯爵为什么要唱《永无止境的贪欲》这首歌？因为对于芸芸众生而言，伯爵想扮演的是下一任的引导者。其实伯爵在第一幕就道出了"上帝已死"的骇人真相，先把基督教的权威打破。"上帝已死"这句话是尼采说的，尼采是超人学说的始作俑者，讲人的主观能动性，而伯爵借用了尼采的概念，但实质上是反超人。他认为人最终会臣服于欲望，而他就要成为世界的欲望之神，也就是新的上帝。但伯爵自己也很清楚，他的做法肯定是丑陋的，由此获得的领袖身份也是可耻的。在《永无止境的贪欲》这首歌里，伯爵对自己有强烈的自嘲，而这种自嘲又是自恋的。他得意于自己的发现，同时也醉心于自己的表演。

在陈述完毕后，伯爵点题说："有人相信科学，相信艺术，相信权力和财富，相信爱和心灵，相信不同的神灵、民族、地狱和天堂的模样，相信黑暗的力量和光明的假想，但我只相信一位至高统领，这个无穷无尽，无法满足的、邪恶的、毁天灭地的、永不停止的贪欲。"这一段话，就是他的价值观的主旨。

最后他给出断言："在这儿，我有言在先，在下一个千年到来之际，每个人唯一信奉的神灵就是——永无止境的贪欲。"这句话振聋发聩，可以说是吸血鬼伯爵对人类的告诫。

如果比对一下罗曼·波兰斯基导演的电影《天师捉妖》里的吸血鬼，你会发现，电影里的吸血鬼角色比较简单，没有音乐剧里人物的复杂感，没有疑虑、自嘲、纠结，也没有自我欺骗的成分。

昆策的音乐剧里因为加入了这样一首歌，让这个人物变得复杂且耐人寻味。

昆策是借用了吸血鬼伯爵的话，给人类一个告诫：放任贪欲的结果，就是毁天灭地。如果没有这首歌，整部剧就会失去灵魂和深度。

剧中其他人物的戏剧寓意

吸血鬼伯爵虽然是邪恶的，但如刚才所分析，他说的很多话反而是真理。而剧中的人类像阿尔弗雷德、莎拉、教授以及小镇的民众，却暴露出人类的诸多缺陷和短板，可以说，他们每个人都对应着现代社会的一类人。

比如阿尔弗雷德，粉丝称其为"小阿"。昆策说过，吸血鬼之舞的主线其实是阿尔弗雷德，不是伯爵，很多人可能不能理解。而昆策说谁是故事的主线，并不是以一个角色在舞台上出现的时长为依据的，而是取决于戏剧结构的构建。

对于小阿来说，影响他的是三股势力——教授、莎拉、伯爵。教授是他的导师，莎拉是他的恋爱对象，而伯爵是他的引诱者。这三个角色都有着非常清晰的价值观，唯独小阿是茫然、幼稚的，他始终受到外界的影响而不断变化。

昆策做戏剧最大的兴趣，就是讲述一个角色的成长。阿尔弗雷德就像一张白纸，受到所有人的影响，因此他最适合成为一个成长中的角色，也很适合以他自己的遭遇和视角，带领观众来看待人物关系的发展。

对于拜访吸血鬼的世界，小阿并没兴趣，他只是被教授拉走的，但后来他因为自己的初恋莎拉被卷入，才投入其中。一旦投入爱河，他也忘记了为什么他要和教授去拜访吸血鬼，可见小阿是多么纯真的孩子。

教授和伯爵相当于阿尔弗雷德的两位老师，教授影响他的是理性世界，而伯爵影响他的是感官世界。对于一个14岁的少年来说，更吸引他的显然是感官，而不是逻辑和真理。因此进入城堡后，伯爵营造的充满诱惑的世界，对小阿非常有吸引力。在与教授争夺这个年轻人的灵魂的对决中，教授理性至上的价值观与伯爵的诱惑力相比，可谓毫无胜算。

在阿尔弗雷德身上，我们可以看到如今很多年轻人的状态。父母对他们的说教，就像教授一样无聊和乏味。他们长期被压制，变得胆小和怯懦，只对表面上华丽的事物感兴趣，但对真正有价值的东西却提不起兴趣。

另一个人物是莎拉。莎拉这个角色很多人不喜欢，她长得漂亮，但比较肤浅，属于花瓶一类。

其实这个角色和小阿一样单纯。她对世界的复杂一无所知，原因在于她

的爸爸对她进行着非人性化的管教,每天拿着木板把房间钉起来,不让她出去。如果说小阿是被教授管束后变得傻乎乎的男孩,那么莎拉就是被管束后变得逆反且肤浅的女孩儿。

莎拉比小阿要自信得多,她渴望成长为女人,她的欲望表达也更直接。莎拉正值青春期,她烦人的老爸告诫她的,都是她想去逆反的。

这样一个年轻女孩,当然很容易一见钟情,她也被爱她的阿尔弗雷德所吸引。很显然,吸血鬼伯爵对她也有兴趣,她很开心,感觉伯爵为她打开了一扇窗。对她来说,小阿是同龄的男朋友,伯爵是有魅力的老男人,两者她都有兴趣,但显然有魅力的老男人对莎拉更具有吸引力。

阿布荣西尤斯教授显然是一个喜剧角色。他其实也很单纯,但他有知识,是信奉科学和理性的典范,扮相上很像爱因斯坦。但这个人很迂腐,他有学问,却没有智慧。他认为理性能够解决所有的事,但他完全不懂人情世故。因此属于他的主题歌曲是《逻辑,逻辑》(Logik, Logik),逻辑对他是最重要的。

剧中的教授来到吸血鬼的藏书楼,里面有很多书,他就什么都不管,只顾着找自己要看的书,真是迂腐得可以。难怪教授对于小阿来说毫无魅力可言。

在教授与吸血鬼对峙的时候,伯爵对教授说:"你错了,阿尔弗雷德的灵魂早已属于我。"伯爵很清楚,阿尔弗雷德早已被恋爱和城堡里的感官世界冲

昏了头脑，早就抛弃了教授那个属于科学和逻辑的世界。这也再次验证了吸血鬼说的"贪欲是世界的终极力量"，而教授有没有贪欲呢？他也有，他渴望获得知识，这也是一种贪欲。

教授象征了如今只有"一孔之见"的知识分子，眼界狭窄却不自知。

剧中的群体角色主要是两类，一类是吸血鬼，一类是村民。吸血鬼是一个整体形象，由伯爵作为代表，而我们看到村民的形象则比较愚蠢和自私自利。愚蠢表现在他们以大蒜的健康功效来掩盖吸血鬼存在的事实，并且对希望抱有病态的执着。自私表现在他们欺骗旅客，也欺骗自己，骗术也都不太高明。这些村民拒绝新知，对教授的谏言充耳不闻。这些民众既不愿面对现实，也不愿吸收新知。

网上有评论说："如果我们往深处探讨，我们甚至可以说吸血鬼不是真正的恶，只是他的善以一种丑恶的形态表现出来。而这些民众则是又蠢又坏，倒像是嗡嗡作响四处飞舞的蚊虫，有真正令人作呕的恶。"伪善有时候比真恶更具有欺骗性。

特别设计的结尾

《吸血鬼之舞》的结尾是一大群吸血鬼热烈地舞蹈，高唱一曲吸血鬼的颂歌。有意思的是，用德语演唱之后，用英语又唱了一遍。这显然不是为了照顾到现场的非德语观众，而是要表达吸血鬼最终获得了全球性的成功，毕竟英语是更国际化的语言。

歌中唱道："全世界将属于我们，我们从黑暗中跃出。"很明显，结尾是吸血鬼的胜利，也就是无尽的贪欲的胜利。结束时，吸血鬼跳舞之前，教授和小阿两个人已经将成为吸血鬼的莎拉带了出来，接着小阿被莎拉咬了。吸血鬼原本只出没于深山，这个结局相当于说，吸血鬼在更大范围内作恶，因此才会有吸血鬼之舞，未来是属于吸血鬼的。尽管所有人都知道贪欲的危害，但故事的结局还是阻止不了教授为了汲取知识而伤害无辜，阻止不了莎拉本能的蜕变。或许在伯爵眼中，世界就是这样一个荒谬而无奈的轮回，无尽的贪欲会获得最终胜利，同时也给吸血鬼带来无可避免的无奈与无聊。

按照昆策的说法，吸血鬼邀请大家跳舞的结局，是剧情发展的必然结果，同时也可以将其理解为对世人的鞭策和警示——永远不要让世界堕落到那个地步。

人物音乐主题特点

《吸血鬼之舞》的音乐格局很大，剧中既有大气磅礴的管弦乐，也有非常劲爆的摇滚乐。吉姆·斯坦曼的音乐把控力非常强，全剧音乐的主题非常清晰。

伯爵的音乐主题

属于伯爵的人物音乐主题是《上帝已死》(*Gott ist tot*)，而不是《永无止境的贪欲》。因为之前说过，《永无止境的贪欲》是开演前临时插入的，它的旋律和其他音乐的关联度不大，而《上帝已死》这首歌则是很早就规划好的。

剧中这首歌的音乐主题反复出现，旋律是小调转到大调，再转回小调，只有3分钟不到的时间，非常精炼。

先是小调部分，"上帝死了，而我们被诅咒永生，让我们靠近太阳，却惧怕光，我们不恨的东西就不会爱，而爱的东西就一定会将它毁灭"。这个小调音乐比较幽暗，是专属于吸血鬼的音乐主题。歌词表达了吸血鬼的生命特质，这一点很重要，因为这是吸血鬼第一次出场。很多观众可能对吸血鬼的特性并不清楚，特别是对于欧洲之外的国家，因此了解吸血鬼的特性，对理解剧情很重要。

昆策的作词既有诗意，也有知识，朗读起来又非常美，不会让观众感觉像在科普吸血鬼的知识。小调的部分唱完，就转入大调，既大气又充满正气，让人感觉吸血鬼是一个英雄人物。歌词唱道："我拯救的正在走向毁灭，我祝福的必须使之腐烂，只有我的毒药能使你健康，为了生存，所以你必须死，这是通往幸福的途径。"大调的音乐展现了伯爵的自信和英雄的气质。

其实看完整剧，我们就知道，这一段大调旋律的完整呈现是在后面莎拉演唱的《心之全蚀》(*Totale finsternis*)的旋律里。《心之全蚀》这首歌是出现在吸血鬼要吸食猎物的血之前，而猎物则是完全臣服于吸血鬼的状态，因此在戏剧上，它是体现吸血鬼胜利的音乐主题。

在创作的顺序上，《心之全蚀》也是最早创作完成的歌曲。只是在这里，这首歌的局部主题提早出现了，可见这部戏的音乐主题是被有戏剧意图拆解之后，重新组装起来的。

这首歌将小调和大调两种气质截然不同的曲调放在一起，其实是矛盾的。

从戏剧上来看，是用音乐展现了吸血鬼伯爵内在的矛盾气质。它既是一种阴暗的生物，又具有英雄的气质。我们可以把小调看作吸血鬼内心的声音，把大调看作吸血鬼对未来胜利的信心。

阿尔弗雷德和莎拉的音乐主题

阿尔弗雷德和莎拉是一类人的两种表达，他们的共同点是单纯和所知。他们两个有一个共同的音乐主题：《外面就是自由》(Draußen ist Freiheit)。这个主题反复出现，每次出现一定是两个人一起演唱。

第一次是出现在他们俩在旅店外的约会；第二次是小阿在伯爵城堡的浴室里，意外遇见了莎拉，唱了歌曲的呈示部；第三次是教授和小阿带着莎拉从城堡里逃出来，在荒野外，变成了吸血鬼的莎拉咬了小阿。这首歌的主题反复出现，表达了两人摆脱束缚的渴望。

而莎拉除了和小阿共享《外面就是自由》的音乐主题，还与吸血鬼共享了一个音乐主题《心之全蚀》。这是莎拉渴望摆脱束缚，却误入歧途的一首歌曲，听起来很虔诚。

刚才说过，《心之全蚀》的高潮部分就是《上帝已死》的大调部分，其中有两次都是莎拉和伯爵一起唱的：第一次是刚来到城堡后的莎拉，就向伯爵表达了自己内心的渴望，希望得到伯爵的成全。但伯爵忍住了，没有噬咬她；第二次在伯爵的舞会上，莎拉再度演唱《心之全蚀》，传达出更强烈的渴望，这一次伯爵咬了她。终于等来这一刻，因此这个音乐主题是莎拉和伯爵两人共享的，拆开来是伯爵的《上帝已死》，合在一起就是莎拉的《心之全蚀》。

昆策认为《心之全蚀》是这部戏的主题旋律，因此重复率相当高。

阿尔弗雷德和教授的音乐主题

小阿有一首歌曲《若心怀爱情》(Wenn Liebe in dir ist)，旋律独立，传递出小阿的幼稚和单纯，以及他对爱情一厢情愿的执着。有意思的是，这首歌一直唱到被藏书楼的教授那首碎碎念的歌曲《书本》(Bücher)打断。

《书本》是"吐豆子"似的歌唱方式，与教授在第一幕唱的《逻辑，逻辑》的曲调一致，只是换了歌词。歌的气质和教授老学究的风格非常契合。歌词是人名和书的内容，从歌曲和歌词的速度，能感觉出教授的性格特点：

自说自话，不管他人反馈。

《若心怀爱情》是小阿被莎拉赶出浴室之后唱的。明明莎拉都快忘记了他，已经不要他了，小阿依然唱了这首表忠心的歌曲，可以说他和教授一样自我而迂腐。

教授执着于科学和书籍，小阿执着于爱情。这两种执着都通过音乐表现了出来，即各唱各的，音乐交叠，展现出两人自说自话的状态。音乐在这里非常有效地呈现了两个人的性格。

戏里对于民众的表达并不友好，民众的善良在戏里都是小善，甚至是伪善。总体上，民众比较愚昧，大事临头，基本就散了，甚至表现出落井下石的劣根性。众人的歌曲有《大蒜》(Knoblauch)。用大蒜来驱鬼是一种没有用的方式，但民众仍偏执地去唱，去相信，这首歌展现了他们的愚昧。

由于故事发生在东欧，表现民众的音乐用了很多斯拉夫民族音乐的元素。我们可以看到，《吸血鬼之舞》里的音乐创作很有系统性，很好地传达了昆策的戏剧意图。

华丽的舞美和"僵尸舞"

我在慕尼黑看过《吸血鬼之舞》，在我看过的德语音乐剧里，这是舞美最豪华，也最复杂的作品。那个版本光是装台就需要两周时间。

这部戏把上下半场分成了两个完全不同的世界，上半场是在旅店，在人间，下半场则是在吸血鬼的古堡，那是吸血鬼的世界。这两个世界因为舞美造型的差异太大，因此不得不分成上下半场，形成两个世界，不然会因为舞美过于庞大，而没有时间顺利换景。

服装和化妆可谓华丽至极。吸血鬼的化妆很费事，衣服用料讲究。在剧中坟墓的那一场，每一个墓里都会爬出僵尸，它们的服装非常精致，每一个吸血鬼的造型也都不一样。演吸血鬼的演员还要备一副獠牙套，唱歌时通常会摘掉，不唱歌的时候又要戴上，是非常费事的。

说到舞蹈，我们一直在说德奥剧的舞蹈像是"僵尸舞"，其实僵尸舞就是出自《吸血鬼之舞》。

《吸血鬼之舞》的编舞叫丹尼斯·卡拉汉（Dennis Callahan），他也是《伊丽莎白》和《莫扎特》的编舞，三部剧的舞蹈风格很相似，即用简单而有效的肢体动作来渲染戏剧气氛，绝对不会喧宾夺主。

道具的隐喻

剧中的一些道具其实都有戏剧的寓意，值得说一说。

比如海绵，海绵隐喻的其实就是"性欲"。莎拉对于自己欲望的表达很直接，那块海绵就是隐喻这个意思，观众能够看得懂。在旅店时，她用的那块海绵的大小，远远小于她在伯爵城堡的浴室里的那块海绵，那块海绵夸张地大，是伯爵送给她的，隐喻了伯爵能赋予莎拉更大的性满足。

剧中关于性的隐喻还体现在很多地方，比如阿尔弗雷德呈现的怯懦和焦虑，也可能源自他的性，这让他作为一个男性显得比较弱小和自卑。这种焦虑体现在他在古堡里做噩梦的那一段。

在噩梦里，阿尔弗雷德想和莎拉共舞（这里隐喻的就是男女的交欢），但阿尔弗雷德总是被强行介入。全剧谢幕的时候，我们可以看到最后变成了吸血鬼的阿尔弗雷德依然打不过领舞的男吸血鬼，还是一个被欺负的角色，也可以看作是阿尔弗雷德性能力的不足。

按照昆策所说，阿尔弗雷德一路跌跌撞撞，最后成长为吸血鬼，他其实一直渴望着性的成长，这对男性来说是成熟的象征。

教授作为一个外来的边缘人，是个旁观者，他的神经质和怪癖注定了他是一个无性的人。而莎拉很微妙，她的动能很强。她的性感、魅力、贪婪与野心成正比，这也是为什么她与伯爵能够维持一种平衡，而阿尔弗雷德和伯爵却不能达成这样的平衡。

剧中的镜子分别是在图书馆和浴室。为什么要把镜子放在这两类布景中间？按照昆策的说法，它的寓意是吸血鬼的世界和成人的世界正相反，因此用镜子来做对比。

还有"红靴子"，这是伯爵送给莎拉，邀请她参加舞会的礼物，而靴子并不是舞会上可以穿的舞鞋。那为什么是红靴子呢？答案是，靴子象征着女性。像经典童话《灰姑娘》里，灰姑娘参加舞会的线索也是一双鞋子。在心理学中，红色代表性的活跃和对性的好奇。"红靴子"隐喻了莎拉和伯爵之间相互的性吸引力。

曲入我心

德语音乐剧中好听的歌就很好听,如果不那么好听的歌,往往特别有戏剧性。

《大蒜》(*Knoblauch*)出现在群戏中,是群戏音乐的典范。

阿尔弗雷德和莎拉的二重唱《外面就是自由》(*Draußen ist Freiheit*)是个三段体的歌曲,叙事性、戏剧性也很强,情感非常充沛。

《上帝已死》(*Gott ist tot*)引用了大量尼采的诗句,内涵丰富,而曲调又非常有魅力。歌曲小调转大调,然后大调转小调,层层递进。

阿尔弗雷德的《若心怀爱情》(*Wenn Liebe in dir ist*)也很好听。

《心之全蚀》(*Totale finsternis*)和《永无止境的贪欲》(*Die unstillbare Gier*)是全剧最重要的两首大歌,时长加一起达到14分钟。《心之全蚀》是莎拉渴望摆脱束缚、期待伯爵成全她的渴望的一首歌,《永无止境的贪欲》则是伯爵对于人类欲望的洞见。

这两首歌在维也纳版本里都进行了删减,据说删改是为了缩短整部剧的长度。因为在维也纳,当一部剧超过一定的时长,伴奏乐队就会索要高昂的超时费。但在维也纳之外,这两个版本都可以完整呈现。

Part FIVE

俄罗斯篇

导 读

俄式音乐剧何以成为"后起之秀"？

近年来，俄罗斯诞生了很多脍炙人口的音乐剧作品，成为"后起之秀"。

俄罗斯是一个极其崇敬舞台艺术的国度，戏剧在人民的生活中是不可缺少的一部分，特别是在莫斯科和圣彼得堡，剧场和剧团的数量惊人。在莫斯科正规营业的剧场达100多家，圣彼得堡达到70多家。但这些剧场的演出内容不仅包括音乐剧，也包括歌剧、芭蕾和话剧。其实在俄罗斯只演音乐剧的剧场很少，音乐剧在俄罗斯不属于主流戏剧品类，但这十几年来它的发展速度非常快。

俄罗斯剧场的上座率非常高，平均达到95%，其中包括大量给学生和老年人的优惠票，甚至免费票。每年国家都会给俄罗斯剧院和艺术院团大量补贴，但音乐剧以及演出音乐剧的剧场是零补贴的，完全按商业运作。俄罗斯把商业戏剧和非商业戏剧分得很清楚。

如果单看引进的国际原版音乐剧数量，俄罗斯完全不能与中国相比。中国是海外原版音乐剧的引进大国，而俄罗斯观众不像中国观众那样愿意为海外戏剧买单，他们更喜欢看本国人演的舞台作品，不只是音乐剧，也包括芭蕾舞、交响乐、话剧、歌剧等。

俄罗斯的演出市场里，外国剧团演出和本土剧团演出的比例，1∶10都达不到。而像成本高昂的音乐剧，基本都是制作成俄罗斯版，由俄罗斯本国演员演出。

原创才是俄罗斯引以为傲的。俄罗斯的原创音乐剧起步很晚，但已经有不少成功的作品，有的甚至可以连续演出很多年，比如《安娜·卡列尼娜》《基督山伯爵》《恶魔奥涅金》都比较成功。此外还有《大师与玛格丽特》《罪

与罚》《卡拉马佐夫兄弟》《危险关系》《爱丽丝梦游仙境》《黑桃王后》《洛丽塔》《十二把椅子》等,如果再算上中小型音乐剧就更多了。但俄罗斯音乐剧在网上传播得不多,不然中国的俄罗斯音乐剧爱好者会更多。

我们现在说俄罗斯音乐剧不只是地域概念,更是文化的概念。从近代历史看,俄罗斯的地域经历了沙俄、苏联、独联体、俄罗斯联邦等不同时期。虽然国家政体和地域不断变化,但俄罗斯的文化艺术并没有中断和停止,也没有因为全球各种冲击而发生重大的变故甚至衰败。俄罗斯在过去几百年里遭受的动荡、挫折如此之多,但其舞台艺术却如此坚挺和强大,这很难得,也令人尊敬。

俄罗斯音乐剧为何发展如此迅猛?

为什么俄罗斯原创音乐剧起步虽晚,发展却很迅猛?其实在情理之中。俄罗斯文化艺术的底蕴非常强大,比如说到俄罗斯音乐,人们会想到柴可夫斯基、普罗科菲耶夫、拉赫玛尼诺夫、肖斯塔科维奇、里姆斯基·科萨科夫、穆索尔斯基;说到俄罗斯的文学,人们会想到普希金、托尔斯泰、陀思妥耶夫斯基、屠格涅夫、莱蒙托夫、高尔基;说到俄罗斯戏剧,人们会想到契诃夫、果戈理、斯坦尼斯拉夫斯基、奥斯特洛夫斯基等。

当一个国家和地域的音乐、文学、戏剧涌现出了这么多世界级的艺术家,贡献出如此丰盛的伟大作品和创作体系的时候,就有了取之不尽的艺术宝藏。融合了音乐、文学和戏剧的音乐剧在俄罗斯就具有优越的先天条件。在音乐剧发展之前,俄罗斯歌剧的艺术成就在过去200年里已经享誉欧洲。

有一句话"音乐剧是当代化的歌剧",是有一定道理的,两者在戏剧类型上有着传承关系。有丰富歌剧积淀的国家,一旦发展起音乐剧,会有不少优势,正所谓"踩在巨人的肩膀上"。

俄罗斯的音乐剧是从西欧传导至俄罗斯的,一路由西向东,可以说,俄罗斯近代的音乐剧也是俄罗斯歌剧欧化传统之下的延续和发展。

俄罗斯有过长达200年向西欧亦步亦趋学习的历史。俄罗斯过去一直被欧洲人视为来自东方的"野蛮人",这种偏见直到今天依然存在。我们可以看到,虽然俄罗斯原创音乐剧大量涌现,但还没有一部作品可以进入欧洲和英美的世界。俄罗斯人也把自己摆在"不东也不西"的位置上,就如同俄罗斯的音乐、文学、绘画一样,虽然受西欧的影响,但走出了自己的道路,焕发

出了独特的生命力和艺术品格。

俄罗斯音乐剧的发展历程

俄罗斯音乐剧起步很晚,大概是从20世纪90年代才开始的。

1999年,俄罗斯上演了俄语版的音乐剧《地铁》。虽说是俄语版,但它其实是一个本土化的制作,虽然不是原创,但是完全俄式的改编,可以看作是俄罗斯学习音乐剧创作的开端。

音乐剧《地铁》在莫斯科轻歌剧院首演。在音乐剧《地铁》之前,轻歌剧院比较多地演出轻歌剧以及杂耍歌舞,就像百老汇早期上演歌舞秀一样。如今,莫斯科许多轻歌剧院已经成为专门演出音乐剧的剧场。

音乐剧《地铁》除了流行音乐风格之外,还特别强化了编舞和视觉元素,给俄罗斯观众带去了一股新风,因此获得了当年俄罗斯戏剧最高奖"金面具奖",被称为"俄罗斯的第一部音乐剧"。2001年,音乐剧《东北风》首演,这部音乐剧被称为"真正原创的俄罗斯音乐剧",是根据俄罗斯经典小说《两个船长》改编的。《东北风》是俄罗斯第一部连演超过一年的音乐剧。戏剧大国就是不一样,一旦开演,就是一年,不得不说俄罗斯有看戏的文化传统,而这是中国当下最缺乏的。

2002年,《东北风》获得了"金面具奖"的"最佳音乐剧奖"提名,但是非常不幸,作品虽然成功,却在莫斯科轴承厂文化宫大楼剧院演出时,意外遭遇2002年10月的车臣绑匪的剧院人质事件,举世轰动。《东北风》受人质事件的影响和打击,就此停演,一蹶不振。

从2002年开始,尝到音乐剧甜头的俄罗斯,开始大踏步开启俄语版音乐剧的创作历程。先是俄语版的法国音乐剧《巴黎圣母院》在莫斯科轻歌剧院上演,大获成功。《巴黎圣母院》在俄罗斯收获的歌迷甚至超过了法国本土,而且俄罗斯也采用了和法国同样的宣传方式,利用歌曲来推戏。著名歌曲《美人》在音乐剧上演之前一直在俄罗斯各媒体滚动播放。

2004年,俄罗斯本土化音乐剧《罗密欧与朱丽叶》大获成功,它在法语版的基础上做了大胆的改编,最大的改编在于这部戏结尾死去的是罗密欧,而朱丽叶活下来了。另外,取消了法语版中《因为爱》和《为什么》两首曲目,可见法国给俄罗斯做俄语版的自由度也非常大。

2008年,俄罗斯原创音乐剧《基督山伯爵》获得了迄今为止最大的成功,

陆续上演超过10年。《基督山伯爵》曾在2012年来到上海文化广场演出，而且是其首次海外演出，这也是上海文化广场首次引进俄罗斯音乐剧。不过，只演了6场，票还没卖完。一方面是当时中国老百姓对于俄罗斯音乐剧的认知不足，另一方面是宣传推广的力度不够，影响力有限。

2012年，又一部俄罗斯原创音乐剧《奥尔洛夫伯爵》获得成功，当年获得8项剧院大奖。

《奥尔洛夫伯爵》是第一部取材自真实历史事件的俄罗斯音乐剧。当时俄罗斯的戏剧评论一致表示，俄罗斯舞台上还从未出现过如此大规模的音乐剧。

同样在2012年，俄罗斯第一家音乐剧私营剧团在莫斯科成立，同时一家专门演出音乐剧的剧场——"莫斯科音乐剧剧场"在莫斯科的林荫路上隆重开幕，名为"莫斯科百老汇"。这些年来，这家剧院上演了很多俄罗斯的音乐剧。

私营经济体大量进入音乐剧行当之后，2012年到2015年，俄罗斯的音乐剧加速发展，诞生了《十二把椅子》《盗窃者们》《时不可选》《灰姑娘的一切》等原创音乐剧。

2016年，音乐剧《安娜·卡列尼娜》隆重首演，大获成功，一直演出至今。最近几年又诞生了《罪与罚》《大师与玛格丽特》《恶魔奥涅金》《危险关系》《杂技公主》《洛莉塔》《黄金时间》《黑桃王后》《哈密尔顿女士》等原创音乐剧，进入了原创音乐剧的爆发成长期。

除了这些成人音乐剧，俄罗斯儿童音乐剧的竞争也异常激烈，比如《金银岛》《童心谣》等。另外，还有合家欢音乐剧，像《爱丽丝梦游仙境：梦之迷宫》《红帆节》等。

此外，冰上音乐剧也是俄罗斯的特色。冰上音乐剧的场地一般在体育场，容纳的观众数量也比较多，有时每天可以演出好几场，这也算是一种新的业态。《绿野仙踪》《睡美人》都是俄罗斯的冰上原创音乐剧，其中还有奥运会的花滑冠军参与。

值得一提的是，俄罗斯的舞台艺术是分级的，往往海报上就有年龄的标记。音乐剧中如果有演员裸露的场面、色情气质的服装，或者是低俗的笑话，海报上都会作如下标注：16岁或18岁以上的观众才能观看。

还有一些俄罗斯音乐剧玩起了噱头，比如需要观众戴3D眼镜观看。我就在圣彼得堡看过3D版音乐剧《罗密欧与朱丽叶》，其实3D的观感体验并不

好,它介于电影和现场之间。如果你的位置坐得偏的话,3D舞台效果也会大打折扣。

尽管俄罗斯原创音乐剧的起步晚,但这几年成功的原创音乐剧却很多。上海在20年前开始引进《悲惨世界》时,奉行的是"拿来主义",使用短平快的方式,而俄罗斯则是一开始就做原创和本土化音乐剧。

如今,20年过去了,俄罗斯音乐剧已经走上了原创音乐剧的大道。

俄罗斯音乐剧的艺术风格

特点1:热衷经典文学题材

这个特点不单是俄罗斯音乐剧的特点,几乎也是整个俄罗斯舞台艺术的特点。从19世纪开始,独步欧洲的现实主义文学作品滋养了俄罗斯的各种舞台艺术门类。

比起原创的新作品,俄罗斯观众也更热衷观看俄罗斯经典文学改编的作品,像《樱桃园》《万尼亚舅舅》《大师与玛格丽特》《叶甫盖尼·奥涅金》,在俄罗斯就拥有着数不清的版本。而那些先锋实验戏剧或是花里胡哨的比较肤浅的戏剧作品,在俄罗斯不太受欢迎。可以说,俄罗斯人对于舞台艺术的态度还是比较传统和保守的。

当然大 IP 对戏剧营销肯定有好处,但把名著改编成为舞台剧却并不容易,特别是鸿篇巨制的俄语名著。地域和时间跨度长、人物多、格局大,搬上舞台后,要浓缩在几个小时之内呈现,难度很大。

改编自文学名著的俄罗斯原创音乐剧有《安娜·卡列尼娜》《奥涅金》《罪与罚》《卡拉马佐夫兄弟》《大师与玛格丽特》《海鸥》等。

当然也有改编自外国文学名著的俄罗斯音乐剧,比如来自法国文学的《基督山伯爵》和《危险关系》,来自英国文学的《爱丽丝梦游仙境》等。

这些原著作品的体量大,改编后的音乐剧呈现出把故事简单化和"削枝砍叶"处理的特点。而俄罗斯音乐剧对小说文本做大量删减的原因,与其叙事速度和方式有关,与喜欢用分曲式的创作方式也有关。

特点2:重视旋律

俄罗斯音乐剧非常重视旋律。这好像是一句废话,哪部音乐剧不重视旋律?所谓"重视旋律",指的是认同旋律在音乐剧创作当中的核心位置。

相比于德奥音乐剧的结构和音乐动机、美国导演的频繁舞台调度、英国精致的戏剧文本，俄罗斯音乐剧的创作核心更多在音乐旋律上。

俄罗斯音乐剧大多改编自具有深度的经典文学，但表达方式总体比较直接和平铺直叙，戏剧结构也不复杂。

俄罗斯音乐剧以歌为主，更靠近法国音乐剧，尽管这两国的旋律风格很不一样。

作家木心说，德国人的耳朵和头脑特别灵，法国人的眼睛和嘴唇特别灵（善美善爱），俄国人则有一颗心，俄国文学真有伟大的道德力量。俄罗斯音乐剧与文学一样，也有一种道德力量。它的表达方式很质朴，主要体现在其音乐旋律当中。

俄罗斯音乐有强烈的民族风味。俄罗斯最著名的作曲家柴可夫斯基说，俄罗斯音乐对音乐旋律的塑造和歌唱性非常突出，大气而且浓烈，甚至有时候是粗粝的。这并不是说俄罗斯的音乐不需要结构，但更多还是以旋律为核心的创作思路。这在俄罗斯的交响曲中就能感受到。

特点3：分曲思维

"分曲思维"是18世纪意大利歌剧的传统，就是一首歌写完以后，再进行下一首歌的写作，对应的是一个接一个的场景，场景中间用简单的和弦过渡，有点像歌曲串烧。但在格鲁克歌剧改革（18世纪音乐界中最有影响的事件。德国歌剧作曲家格鲁克主张音乐要为戏剧服务，提倡"简单、朴实、自然"的歌剧美学观念，使歌剧获得新生）后，德奥首先抛弃了分曲式写法，转向了音乐表达和戏剧连接更为紧密和丰富，以戏剧场景为单位的创作风格。

应该说，后者的音乐表达更符合歌剧戏剧性的表达要求。换句话说，音乐在戏剧里更像一个整体，而不是一段一段的片段呈现。

俄罗斯在向欧洲学习的时候，最初受意大利歌剧的影响，之后又受法国歌剧的影响。但在俄罗斯的音乐剧里，分曲思维还比较明显。基本上每一首歌对应着一个场景，创作方式显得比较简单。

和法国音乐剧一样，俄罗斯音乐剧经常会设置一个说书人的角色，也就是故事的讲述者。这个角色往往不是特设的，而是由某一个主要演员来兼任。它的作用是弥补故事的内容缺漏、叙事节奏缓慢、逻辑不清的弊病。

音乐剧比歌剧更追求通俗和接地气的表达，歌曲就很容易成为被放大的

部分。不得不说，像德奥这样偏于理性的规划，以及对音乐进行细致的戏剧设计的创作方式是比较高级的。德奥从巴赫的复调音乐开始，就追求比旋律加伴奏复杂得多的音乐写法。俄罗斯音乐剧虽然戏剧内容大多取材于内涵深厚的文学名著，但在戏剧表达上还比较简单。

特点4：强调歌舞性

俄罗斯的音乐剧有大量歌舞，演员基本上要一边唱歌一边跳舞，而且不止群众演员跳，主角也会跳，不仅唱快歌时跳，唱慢歌时也跳，角色独唱时也跳。俄罗斯的歌舞不属于准确表达戏剧意图的歌舞，与《西区故事》的戏剧性舞蹈完全不同，它更多的是装饰性或晚会气质的歌舞。这和法国音乐剧的歌舞有些接近。

与法国音乐剧具有想象力、更写意的歌舞不同，俄罗斯的歌舞大多表现得比较具象。

俄罗斯的音乐剧和法国音乐剧一样，也不用小的隐藏式的话筒（俗称的"小蜜蜂"），而是用挂耳的大麦克风，像在体育馆里开演唱会一样，凸显了"歌舞优先"的原则。

特点5：按照自己的方式改编作品

俄罗斯有一种能力，它可以把任何舶来品融入自己的文化和艺术谱系中，而且做得不比原产地差。像芭蕾、话剧、歌剧、现代舞这些艺术样式没有一样是俄罗斯自产的，都是西欧的舶来品，到了19世纪，俄罗斯在这些艺术样式上几乎独领风骚。

俄罗斯音乐剧的本土化，从第一部音乐剧《地铁》到《罗密欧与朱丽叶》，再到《吸血鬼之舞》，很少百分百地复制英美和西欧的原作，基本上是购买音乐和戏剧版权之后，再进行改编，重新设计，做到了与俄罗斯文化的融合。

特点6：拥有世界上最棒的演员

无论是话剧、舞剧或是歌剧，俄罗斯的演员都非常棒，为世界贡献了大量优秀艺术家。俄罗斯的观众也比较懂戏，他们宁可去看一个好的演员在台上大段独白，也不愿意看一台绚烂的舞台作品。

俄罗斯的音乐剧历史不长，因此音乐剧演员的成长历史也不长，但功底普遍深厚，艺术呈现扎实而饱满。这与俄罗斯良好的舞台艺术环境、完善的艺术教育息息相关。

无论是音乐剧界还是话剧界，俄罗斯的戏剧其实都很推崇明星，观众会为了看明星来买票。但俄罗斯的戏剧明星和中国的戏剧明星不太一样。在中国，"戏剧明星"有时候不是一个褒义词，大多指的是主演有名气，但不会演戏。但是在俄罗斯，"戏剧明星"绝对不是一个贬义词，甚至还有"剧院明星"的说法。这些明星演员有极强的个人魅力，有时候一登台观众就会鼓掌。

俄罗斯的音乐剧明星有伊戈尔·克罗尔（Igor Krol）、格列布·马特韦丘克（Gleb Matveychuk），等等，综合素质都非常好。格列布·马特韦丘克既是演员，也是一位歌唱家，还作曲，音乐剧《恶魔奥涅金》《危险关系》都是他的作品。

俄罗斯音乐剧存在的问题

第一个问题，艺术的独创性和丰富度不够。

俄罗斯剧院面临着艺术与商业的创新选择。在俄罗斯，音乐剧算是一个朝阳产业，处在成长和变化期。当前俄罗斯音乐剧的艺术独创性不如法国和德奥鲜明，受法国音乐剧影响最大。20年前，俄罗斯最早的本土化音乐剧是法国音乐剧《巴黎圣母院》和《罗密欧与朱丽叶》。

在呈现方式上，俄罗斯音乐剧比较注重歌舞和晚会式呈现，有时会显得戏剧的档次不高，甚至有些俗气。在表现方式和细腻感上，俄罗斯音乐剧还有待提高。

第二个问题，市场不大，资金不足。

俄罗斯虽然地域广阔，但音乐剧的市场主要集中在莫斯科和圣彼得堡，少数在叶卡捷琳娜堡。

到目前为止，在俄罗斯只有《基督山伯爵》和《东北风》在两个城市巡演过。《基督山伯爵》还在韩国和中国巡演过，《大师与玛格丽特》则在斯洛文尼亚演出过。可见，俄罗斯音乐剧无论是在本国的影响力还是在国际上的影响力，都是很有限的。

第三个问题，行业规范性有待提高。

俄罗斯音乐剧产业其实和法国比较像，随意性较强，规范性较弱。

我和俄罗斯演艺行业打过几次交道，总体上俄罗斯人比较以自我为中心，缺乏规范。他们的骨子里有一种骄傲，尤其是对于自己的艺术和文化。此外，很多俄罗斯人的办事效率比较低，对外沟通也不太好，比较散漫，缺少契约意识。

Monte Cristo

34

《基督山伯爵》
"忍辱负重"的俄式音乐剧

剧目简介
2008 年首演于莫斯科轻歌剧院

作　曲：罗曼·伊格纳塔耶夫（Roman Ignatyev）
作词、编剧：尤里·金（Yuliy Kim）
导　演：艾琳娜·切维克（Alina Chevik）
制作人：弗拉基米尔·塔塔科夫斯基（Vladimir Tartakovsky）、
　　　　阿列克谢·博罗宁（Alexin Bolonin）

剧情梗概

水手艾德蒙·唐代斯从海上归来,在与未婚妻梅塞苔丝新婚以及即将升职之际,被嫉恨他的费尔南以谋反罪陷害入狱。他申诉冤枉,但又被代理检察官维尔福陷害,最后被关在一个小岛的地牢中长达15年。他在牢里意外结识了法利亚神父,神父帮助他分析了加害于他的人,并留给了他在基督山岛上的巨额财产的地图。

神父死后,艾德蒙遵照神父的指示逃出了地牢,更名改姓,又用了8年时间,以基督山伯爵的身份回到了家乡复仇。

音乐剧《基督山伯爵》的诞生

音乐剧《基督山伯爵》改编自法国大文豪大仲马的同名小说。这部音乐剧由莫斯科轻歌剧院出品制作，2008年首演获得巨大成功，首演之后一举连演500场，打破了俄罗斯的连演纪录。2012年《基督山伯爵》在上海文化广场演出，可惜当时只演了6场，因推广力度不大，很多人并不知晓。2022年，由京演集团和上海文化广场联合制作出品了《基督山伯爵》中文版，著名音乐剧演员阿云嘎担任主演兼制作人，一炮而红，连演多年而不衰。

这些年，莫斯科轻歌剧院除了上演少量轻歌剧之外，基本轮番上演着两部音乐剧：《基督山伯爵》和《安娜·卡列尼娜》。

这两部戏的制作人，一位是弗拉基米尔·塔塔科夫斯基，他出生在戏剧世家，在莫斯科轻歌剧院工作了40多年，是如今轻歌剧院的当家人；另一位制作人是阿列克谢·博罗宁，他学经济出身，现在从事艺术管理工作。

除了《基督山伯爵》和《安娜·卡列尼娜》之外，他们还制作了音乐剧《奥尔洛夫伯爵》。这部戏堪称俄罗斯规模最大的音乐剧，质量不错，但商业上不算成功。

塔塔科夫斯基和博罗宁，可谓俄罗斯大型音乐剧的金牌制作搭档，也有人把他们制作的三部音乐剧称为"俄罗斯三大音乐剧"。一般来说，优秀的音乐剧制作人要有两种能力，一是商业头脑，一是对艺术的判断力，两种能力如果不能兼得，那么像塔塔科夫斯基和博罗宁这样的制作人组合就很好，一个把握艺术方向，创作作品，另一个管理制作，运营商业。而且他们俩有一

个很大的优势,就是拥有一个驻场的剧院——莫斯科轻歌剧院。剧院的位置非常好,在莫斯科的市中心,紧挨着莫斯科大剧院。

制作人博罗宁在2018年《基督山伯爵》首演时说过:"曾经'音乐剧'这个词在俄罗斯人的耳朵里听起来十分陌生,但如今我们意识到,我们可以来培养这样一种新的艺术品类。"

在俄罗斯系统地制作大型音乐剧,是从《基督山伯爵》开始的。2008年之前虽然已经有了俄罗斯音乐剧,但不成体系。从2001年音乐剧《东北风》诞生,至2008年,俄罗斯再没有出现过成功的原创音乐剧。

如今,《基督山伯爵》在俄罗斯已经整整长演了15年,请注意是"长演",不是"连演",也就是说15年里不是天天演。俄罗斯和英美不太一样,它是隔一段时间再演一轮,隔的时间不长,常常是一两周后再接着演,而且每周也不是连演8场,可能是6场或5场。比较有意思的是,俄罗斯如今有两个版本的音乐剧《基督山伯爵》。2008年,《变身怪医》的作曲弗兰克·怀德霍恩(人称"野角叔")和编剧杰克·墨菲,创作了百老汇版本的《基督山伯爵》。它

和俄罗斯版的《基督山伯爵》在同一年诞生,一个在纽约,一个在莫斯科。2019年,百老汇版的《基督山伯爵》被圣彼得堡喜歌剧院改编成俄语版上演。因此,《基督山伯爵》在俄罗斯曾有两个版本同时上演。

从小说到音乐剧,改编在哪里?

小说《基督山伯爵》虽然是名著,但还是属于通俗小说的范畴。一流的文学名著不一定最适合改编为舞台作品,而像《基督山伯爵》这样人物善恶分明、主人公命运跌宕起伏的小说,是很适合改编成舞台作品的。

音乐剧《基督山伯爵》的编剧尤里·金是一位非常有成就的俄罗斯诗人和剧作家,他也是俄文版《巴黎圣母院》的歌词译配。就像米夏埃尔·昆策一样,歌词译配的经历对他的创作有很大影响。

作曲罗曼·伊格纳塔耶夫是一位非常成功的俄罗斯音乐剧作曲家,《基督山伯爵》是他的音乐剧处女作。10年后,尤里·金和罗曼·伊格纳塔耶夫又一起合作创作了俄罗斯音乐剧《安娜·卡列尼娜》。

从小说到音乐剧,《基督山伯爵》主要进行了以下改编。

首先是倒叙和插叙的开场。

倒叙和插叙

《基督山伯爵》的开场用了倒叙。第一幕的开场和第二幕的开场是一模一样的场景和时间点,这很少见。当然只有看到了第二幕,你才会意识到这一点。

《基督山伯爵》开场的倒叙位置在基督山伯爵家的假面舞会上,这是一个关键的戏剧点。艾德蒙的人生可以分成两段,一段是准备复仇,另一段是开始复仇。而这个时间点正是从准备复仇到开始复仇的转折点。也就是说,第一幕的内容是准备复仇,第二幕是开始复仇。

假面舞会上所有人都戴着面具,共同演绎了一首摇滚风格的歌曲。基督山伯爵本人在舞会的一边,没有人认出他,但舞会上的所有人都在谈论他。对他们来说,基督山伯爵是一个神秘的人物。等大家谈论完,基督山伯爵才隆重出场,倒叙结束。

这样的开场处理,就像电影《了不起的盖茨比》的开场一样,通过众人嘴里的话语来塑造一个人的形象。舞会上,只有基督山伯爵曾经的未婚妻梅

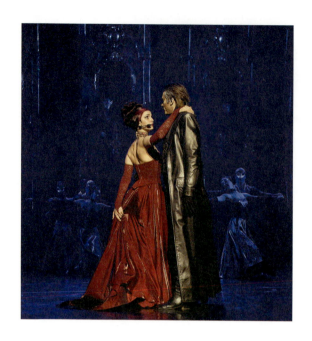

塞苔丝认出了他,她喊出了23年前基督山伯爵的本名"艾德蒙"。当然,基督山伯爵不会搭腔,她这一喊也埋下了悬念。

其实没有这个开场的倒叙并不影响我们对故事的理解,那么这个倒叙有什么作用呢?

至少有两个作用:第一,以舞会开场,可以展现出精彩的歌舞场面,毕竟音乐剧是注重感官的舞台艺术,歌舞的场面可以先声夺人,让观众兴奋起来;第二,这个故事已经家喻户晓,开场的倒叙有助于增加悬念。

倒叙之后,并没有马上进入故事,而是出来一个胖子,他是海盗船长伯都西奥。他终日在大海上,背景画面是一幅大海的图景。伯都西奥是艾德蒙的救命恩人,后来成为艾德蒙的好兄弟和复仇的好帮手。

伯都西奥在倒叙之后出来,观众其实不知道他的海盗身份,也不知道他与艾德蒙的关系。伯都西奥在剧中承担了叙述者的角色,试图用语言倒叙,但又不能剧透,于是就唱了一些像"不要回首,那些已经过去了,不幸已经发生了,一切都已结束"等模棱两可的唱词。这首歌唱了整整5分钟,唱完了,他还对观众鞠了一躬。

到这里，这部戏才算正式开场。也就是说，在故事正式开始之前，一段倒叙和一段插叙，用了整整10分钟。这样的开场并不常见，我个人的看法是，倒叙是成功的，但插叙显得多余了，因为把戏剧的节奏拖慢了。

一般而言，音乐剧第一幕的前半段以交代故事信息为主，应该快速推进戏剧节奏，而抒情歌曲部分要等到人物角色的关系比较清晰后再出现，在第二幕呈现。一开场就抒情，容易让观众不能共情。

当然，插叙这首歌，一个现实的原因是留出时间给演员换装。因为刚才出现在假面舞会上的基督山伯爵是年老、满脸皱纹、冷酷的形象，他全身穿着皮衣，而接下来就要回到23年前，出现的应该是年轻、单纯、快乐，全身穿白色制服的海员形象，那时候他叫艾德蒙。这样的改变是很大的，需要抢妆。舞会上的其他所有人，也都要从舞会上跳舞的状态，换成海员的形象，确实需要时间，这是加入插叙歌曲的原因。

然后，时间来到23年前，小伙子艾德蒙出场。说起来，饰演基督山伯爵的演员很不容易，他要演绎三种状态的艾德蒙：第一个是乐观而单纯的年轻水手艾德蒙，第二个是饱受沧桑的痛苦囚犯，第三个是睿智而冷酷的基督山伯爵，演员在戏里需要在这三种状态中切换，对表演能力考验极大。

删繁就简

对比小说，音乐剧《基督山伯爵》做了大量的删繁就简的工作。小说里基本是两大部分，前1/4的篇幅写艾德蒙被陷害的过程，后面留出3/4写艾德蒙复仇的过程，因此复仇是小说的主要内容。但在音乐剧里，艾德蒙开始复仇的时刻，也就是《感受上帝》这首歌出现的时候，全剧已经进行了2/3，接下来只用了20分钟，基督山伯爵就完成了复仇的全过程。和小说相比，复仇的过程大大缩水了。

那么音乐剧删去了什么？小说里谋害艾德蒙的一共有三个人，一个是艾德蒙船上的会计员唐格拉斯，一个是爱慕他未婚妻梅塞苔丝的费尔南，还有一个是代理检察官维尔福·诺瓦迪埃。因此小说中有三条复仇线。

会计员唐格拉斯后来成了银行家，他是小说《基督山伯爵》里复仇的第一个对象，但这一条复仇线在音乐剧里完全被删去，只留下了费尔南和维尔福这两条复仇线。

小说里的复仇内容着墨最多的是对检察官维尔福的复仇：先让他的精神

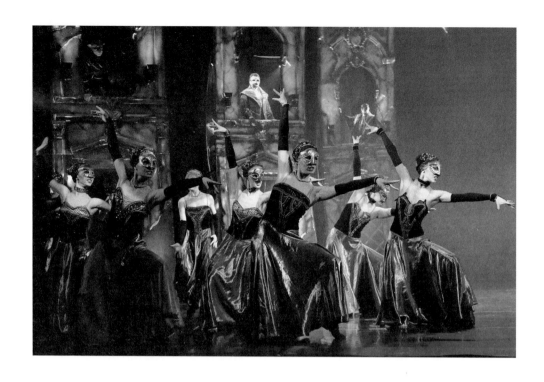

受折磨，然后巧妙利用维尔福的情人之手，毒死了维尔福的家人，让他和他妻子的情人相互残杀，之后让各色人等揭发维尔福的罪行。等维尔福回到家中，发现妻子因罪行败露，先毒死了最心爱的儿子，然后自己也服毒身亡了。最后，维尔福知道了复仇者基督山伯爵正是当年的艾德蒙，内心崩溃，然后自杀。复仇的过程复杂、细腻、彻底。

音乐剧没有容量来做细节处理，很多内容便没有来龙去脉，比如偷钻石的小偷贝内代托，是作为维尔福和他的情妇唐格拉斯夫人的私生子出现的。但前面并没有相关的信息。而当维尔福以为这个私生子在婴儿时候已经被他活埋的时候，海盗船长伯都西奥在舞会上突然跳出来说，这孩子还活着，而且是他救下的。由此揭露出维尔福是通奸者和杀死自己孩子的凶手。

但伯都西奥怎么会知道孩子还活着？他不是一直在海上做海盗吗？他是怎么去救这个孩子的？这是一个没有来由的证据。为了快速论罪，通过设计偶然出现的人物来进行复仇，而把小说中复杂的复仇环节都删掉了，这些处理多少让复仇显得轻飘，不够有说服力。

对于费尔南的复仇线，小说里，基督山伯爵借助媒体的力量，在报纸上揭露了费尔南在希腊出卖和杀害阿里总督的事实，用舆论让他不堪重负。最后阿里总督的女儿海蒂指证费尔南是凶手。

小说里，阿里总督的女儿海蒂和伯爵的相识是有铺垫的，但在音乐剧里，海蒂跳着波斯的舞蹈，穿着民族服饰横空出世，指证费尔南，并将其治罪，是比较突兀的。

还有，音乐剧中费尔南和维尔福两个人加害艾德蒙的动机虽然不同，但两人告发的证据是相同的，那就是艾德蒙为拿破仑带的一封信。小说里，这封信是拿破仑写给维尔福的父亲的，而音乐剧里变成了是拿破仑直接写给维尔福的。还有，音乐剧里把波旁王朝一次复辟和二次复辟的背景基本省略了，没有这个背景，观众不一定能够理解为什么给拿破仑送信会这么危险。

小说里，艾德蒙被打入地牢的经历写得有声有色，也是全书最精彩的部分。音乐剧里，艾德蒙在地牢里的天数被写成了歌，233天，234天，1301天，3100天，他整整在地牢里待了15年，直到遇见法利亚神父，他的命运才被改变。大概用了一首歌的时间，就把艾德蒙在地牢里经历的15年讲完了。小说中很多精彩的细节，在音乐剧里因为难以呈现而被删去。

此外，小说中还有一些次要但具有鲜明形象的人物角色，比如爱钱贪财的卡德鲁斯夫妇、作恶诚信的安德烈亚、毒辣阴险的维尔福夫人、坚定高尚的努瓦蒂埃、热情善良的瓦朗蒂娜，在音乐剧里都被删去了。

音乐剧把小说里最有魅力的复仇内容删减了这么多，在处理上还是简单粗暴了一些。当然，这也与叙事节奏有关，假如《基督山伯爵》有《悲惨世界》第一幕一半的叙事速度的话，就完全可以传递出更多的戏剧内容。

价值观的差异

除了故事内容的改变，音乐剧对人物的价值观也做了改变。第一个改变是法利亚神父。这是改变艾德蒙命运的关键角色。他在地牢里留给了艾德蒙巨大的财富，小说里的法利亚神父说，"这笔钱能为朋友做许多好事"，可以看出，神父是个恩怨分明的人。

但在音乐剧里，神父临终前把藏宝地图交给艾德蒙时说道："你要回到黑暗的世界，带去光明，以上帝的名义把爱传播到人们的心中。"这个博爱的神父形象和小说里的有一定差异。

第二个价值观的差异是，音乐剧里的基督山伯爵在复仇之后，面对众人的攻击，在歌曲《谁想成为下一个？》中唱道："我有你们所有人的档案，但你们告诉我，你们谁是干干净净的？我们每个人都千疮百孔，要找罪证，可能绝大多数人都要下地狱。"这是基督山伯爵对人性的领悟。这和小说是不一样的。小说里基督山伯爵在完成复仇任务之后，并没有对众人进行如此强烈的鞭挞和贬损，而是说了那句温暖人心的名言："人类的一切智慧就包含在这四个字里面：等待、希望。"

最大的改变是小说和音乐剧的结局不同。在小说里，梅塞苔丝虽然认出了基督山伯爵是当年的艾德蒙，但她最后带着儿子离开了，而基督山伯爵也带着他收养的阿里总督的女儿海蒂远走天涯。艾德蒙和梅塞苔丝不可能再续前缘。

而在音乐剧里，梅塞苔丝认出了艾德蒙后，发现经过这么多年，他们的感情还在。最后留下了一个开放式的结尾。

总的来说，音乐剧和小说相比，在内容上做了较多的删减，在人物价值观和故事的结局方面也做了较大的调整，复仇部分没有那么彻底和细腻，男女主角的结局也没有那么悲伤。音乐剧释放了更多的宽容、自省和博爱。

和法式音乐剧的相似之处

音乐剧《基督山伯爵》删繁就简，大概是模仿了法式音乐剧的创作方式，也就是以音乐为主，而叙事速度比较慢，导致戏剧情节不得不做大量割舍。由此，多多少少造成叙事逻辑的不完整，也不得不借助偶然的因素来解决戏剧中的矛盾。

比如海蒂的突然出现导致了费尔南的罪行被揭露，而贝内代托和海盗船长伯都西奥的突然出现，让维尔福露出了马脚。这些做法是有缺憾的。

音乐上，《基督山伯爵》基本上是分曲式的写法，全剧的音乐主题不多，但主题音乐《假面舞会》很抢眼，在全剧中完整地出现了三次。除了这个主题之外，几乎是一首接一首的独立单曲，这样的写法因为约束少，旋律会比较自由，也容易写得好听。但另一方面，音乐的系统性就会差一些。这个问题到了《安娜·卡列尼娜》，得到了不小的改进。

音乐剧的结尾用了两首歌曲来做升华，一首歌唱道："幸福的人们，张开翅膀，向着更远的方向。"谢幕后，还有一首歌是歌颂"爱"的，歌中唱到，"给人以爱和信任"。和故事放在一起来看，这两首歌都显得有些刻意。其作用是希望谢幕时给观众向上的力量，让剧情有所升华。

为歌舞而设的舞美

俄罗斯大型音乐剧的舞美在很大程度上是为了歌舞而设，开场的假面舞会就呈现了极强的歌舞性。全剧的歌舞场面很多，富有动感，结合灯光效果，特别有晚会气质。歌舞虽然很热闹，但并不强调叙事性，基本上是装饰性的功能。

全剧的布景和道具很大，变化很多，组合成为不同的场景，却并不完全写实，而是偏写意。很多场景的转化是用灯光和投影来实现的。2012年《基督山伯爵》第一次在上海文化广场演出时，所有的布景都是在上海制作的，

做完以后就扔掉了，当时因为演出时间短，道具都没有专门运送过来。

《基督山伯爵》还使用了投影。最惊艳的一段是艾德蒙被扔进深海里，然后逃离的场面，满屏都是投影的海水。舞台吊杆的威亚制造出艾德蒙从水里挣脱浮起重获自由的效果。每次看到这里，观众席都是一片惊呼和掌声，那种感觉就好像看到电影《肖申克的救赎》里的男主角从监狱逃出来时所获得的感动。

曲入我心

《基督山伯爵》中有不少好听的歌曲。俄罗斯的音乐旋律有着独特的味道。

第一首推荐歌曲是《无处安放的心》。这是艾德蒙内心最强烈的声音，他终于重获自由，开始复仇，然而一切已物是人非，爱人近在咫尺，却无法相认；报仇虽然指日可待，自己的孤独却无处安放，年轻的岁月已一去不返。这首慢歌的旋律线条非常舒展而悲凉。俄罗斯的歌曲往往旋律线条都很绵长，像柴可夫斯基、拉赫马尼诺夫等俄罗斯作曲家都擅长写这类长线条的旋律。

另一首推荐歌曲是《复仇的誓言》，这是第一幕的最后一首，是艾德蒙逃出监狱后决定成为"审判者"的唱段，这是人物形象至关重要的转折点，因为他准备开始复仇了。第三首歌是《时代犯下的罪行》，这首歌是费尔南和维尔福·诺瓦迪埃陷害艾德蒙之后欺骗自己的良心来获得内心安定的唱段。他们唱道："上帝原谅我的罪行，我必须这么做，我没有选择，任何人在我的境地都会做出同样的事。"检察官维尔福陷害艾德蒙也许是情势所逼，因为拿破仑给他写信这件事的确在政治上是非常危险的，但费尔南的行为则是完完全全的陷害，他只是想要获得艾德蒙的妻子。这首二重唱写得非常好听。

《永别》这首歌是艾德蒙和梅塞苔丝的二重唱。他们彼此依然有爱，但也必须告别，他们相爱的秘密将永远藏在心底。

《假面舞会》则是全剧最具辨识度的歌曲，出现在第一幕和第二幕的一开始，非常有辨识度。作为全剧最重要的音乐主题，这首歌曲在剧中的开头、中间、结尾多次反复出现。

Anna Karenina

35

《安娜·卡列尼娜》
当舞台飘起漫天大雪

剧目简介
改编自托尔斯泰同名小说
2016年10月8日首演于莫斯科轻歌剧院

作　曲：罗曼·伊格纳塔耶夫（Roman Ignatyev）
作词、编剧：尤里·金（Yuliy Kim）
导　演：艾琳娜·切维克（Alina Chevik）
制作人：弗拉基米尔·塔塔科夫斯基（Vladimir Tartakovsky）、
　　　　阿列克谢·博罗宁（Alexin Bolonin）

剧情梗概

贵族妇人安娜·卡列尼娜因为无法忍受丈夫卡列宁的伪善和冷漠,在19世纪俄国上流社会的灯红酒绿中,与英俊的青年军官沃伦斯基陷入了爱河,原本宁静的生活从此一去不返。安娜承受着社会的压力,而沃伦斯基的始乱终弃,让她痛苦万分,最后选择以卧轨结束自己的一生。

俄罗斯票房最好的音乐剧之一

《安娜·卡列尼娜》首演于2016年的10月8日。自首演之后，《安娜·卡列尼娜》被称为"当季的爆款"，如今这部音乐剧和《基督山伯爵》同为俄罗斯票房最好的两部音乐剧，也是俄罗斯目前艺术品质最高的音乐剧之一。

从《基督山伯爵》到《安娜·卡列尼娜》，相差了9年，但两部音乐剧从制作人到编剧、作曲、导演、舞美设计、服装设计，以及制作出品方莫斯科轻歌剧院，完全是一模一样的班底。

俄罗斯音乐剧受法国音乐剧的影响很大，特别是《基督山伯爵》，随处可见法剧的影子，重抒情，轻叙事。《安娜·卡列尼娜》也是如此，但在用音乐叙事这方面，《安娜·卡列尼娜》比《基督山伯爵》有了一定的提升。

《安娜·卡列尼娜》是文学经典。这部作品的长篇幅和厚重格局，使得其改编为舞台作品并不容易。

小说《安娜·卡列尼娜》有72万字，150个有名有姓的人物。不可避免地，舞台作品一定会删去很多旁枝末节。音乐剧和小说一样，突出了安娜与沃伦斯基、卡列宁之间的关系，以此作为戏剧主线，这也是一条悲剧线。另一条平行线则是青年列文和少女吉缇两个人兜兜转转的爱情故事，结局圆满，和悲剧线形成对比。

小说《安娜·卡列尼娜》创作于1837年到1877年。故事发生在俄国历史大变动时期，古老的封建地主正受到西欧资本主义浪潮的冲击。按小说的说法，"一切都颠倒了过来，一切又刚刚建立"。在新旧交替的历史转型时期，

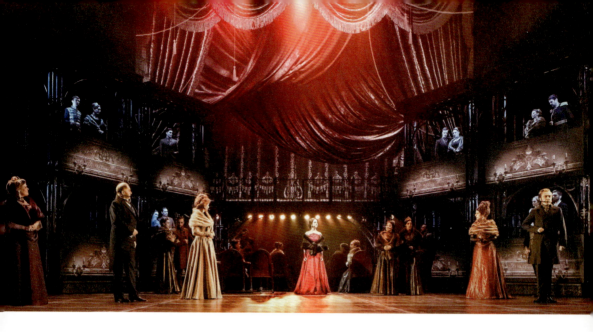

家庭的悲剧层出不穷,其中吸引托尔斯泰的,是家庭变化中妇女的命运。有一天,托尔斯泰看到一个新闻,一个家庭妇女因为爱情而卧轨自杀,这引起了托尔斯泰的注意,成为小说的缘起。

展现人性的复杂

音乐剧的人物表达和小说相似,比较好的一点是不脸谱化。相比《基督山伯爵》,《安娜·卡列尼娜》里的人物具有更多变化。

安娜身上有明显的两面性,一方面是她自我意识的觉醒,对个性、生命、爱情、自由的渴求,而且有着勇敢和顽强的斗争精神。她叛逆的对象其实不止是她丈夫卡列宁一个人,而是她赖以生存的整个上流社会。另一方面,安娜身上还肩负着传统的重负,她为爱情而出走,追求个性解放,又摆脱不了贵族社会从法律、宗教、舆论等方面对她的枷锁,让她最后痛苦挣扎在个性解放和传统道德之间,导致精神分裂,最后走向毁灭。托尔斯泰对于安娜投入了巨大的同情,但也有他的谴责。

剧中人物,安娜、沃伦斯基以及卡列宁都是无奈的,没有谁真的做错了什么,因此悲剧性就更显深刻。安娜·卡列尼娜的命运改变在于遇见了沃伦斯基。而对于爱情,沃伦斯基可以算是始乱终弃,但我们不能简单说沃伦斯基是一个渣男,他原本可以是贵族里的花花公子,过着花天酒地的生活,但遇到安娜以后,沃伦斯基真诚地爱着安娜,为她放弃功名,不再吃喝玩乐,

甚至不惜开枪自杀，毅然同安娜离开祖国。像沃伦斯基这样一个有真挚感情的青年，在贵族中并不多见，他的精神境界也远超一般贵族。但沃伦斯基终究是生活在上流社会的贵族，他无法忍受长期局限在只有安娜的世界里。而安娜·卡列尼娜的生活却只要有沃伦斯基就可以。

我们看到，往往音乐剧改编文学名著的时候，会简化人物的性格特点，削弱戏剧的力量。但《安娜·卡列尼娜》中的人物却表现得极其生动。

比如安娜的丈夫卡列宁，在剧中更接近于《包法利夫人》中的丈夫形象，千方百计地阻止安娜对沃伦斯基的爱情，制止不成，为了保全面子又考虑同安娜离婚，但等安娜正式要求离婚的时候，他又坚决不同意。安娜要求他把儿子归还给她，他不仅不同意，而且还不让她同儿子见面，对儿子谎称母亲已经死去。但是当安娜和沃伦斯基的感情公开后，引起公愤，在歌剧院的社交场合中，卡列宁又会尽力去保护她，所以尽管我们看到卡列宁是一个无趣而冷酷的政客，但他对于妻子是深爱的，也是痛恨的。他是冷酷的，也是容忍的。这就是托尔斯泰的伟大之处，他的人物都是丰富而富于变化的，他的小说有着悲悯和上帝的视角，全面而平等地去看待每个角色。

关于人，托尔斯泰曾说："有人徒劳地把人想象成为坚强的，软弱的，善良的，凶恶的，聪明的，愚蠢的。但人总是有时这样，有时那样的。人不是一个确定的常数，而是某种变化着的，有时堕落，有时向上的东西。"

安娜和沃伦斯基都有两面性，一个令人同情却也需要被谴责，另一个始乱终弃，又让人恨不起来。凡此种种，展现出托尔斯泰对于人性的复杂和变化有着深刻的理解，对每一个残缺的人生都给予了理解和包容。

重要意象：列车与站长/命运与死神

在音乐剧《安娜·卡列尼娜》里，设置了两个非常重要的意象，一个是列车，一个是站长。列车和车站是全剧的开始，是安娜和沃伦斯基确认投入彼此爱情的地方，同时也是安娜结束人生的地方。因此车站被赋予了戏剧的意义。

音乐剧的开场是在火车的站台，一辆列车迎面而来，在光影闪烁中，巨大的齿轮和机器滚动搅和，机械联动，伴随着汽笛轰鸣和尖叫，这辆迎面而来的列车代表了无情的不可阻挡的命运巨轮，它碾压着时代下的生命。开场的歌舞中传来了一个陌生女子殒命的喊声，被站台的安娜听到了。小说里被

火车压死的是一个男性看道工，音乐剧里则变成了一个女性的惨叫声，预示着安娜此后的悲剧命运。

车站站台除了火车，还有一个很酷的站长，他在站台上提醒着人们注意往来的安全，序曲中他反复唱着："不要在铁轨上行走，小心脱轨。"他的语气完全不是剧中人，更像是俯瞰人间的判官。一开始他和一群人坐着火车头出来。站长指挥着一群人，伴奏的音型就像是时钟的嘀嗒声。列车就是命运之轮，伴随着时间轰然前行，站长就像死神的角色，他和命运之轮一同到来，告诫众人不要越轨，不然后果严重。

此外，站长还间歇扮演了"串场"的角色，比如他会出现在舞会的现场，宣布舞会的开始，像是一个全知的叙述者，既有伶俐的舞姿，还有鬼魅的歌声，同时散布命运不祥的征兆。全剧谢幕时，站长再度出现，重新唱起了开场的歌曲："所有人握着单程票……漫漫旅途中，我们渴望的，我们寻求的，是幸福。"

开场的车站场景和站长的出现，不仅在第一幕是首尾呼应的，从全剧看也是首尾呼应，这是全剧的结构特点。

俄式的独特舞美

《安娜·卡列尼娜》有着丰富、大气的俄式审美。《安娜·卡列尼娜》的布景十分华丽，一开场有一个近三米的火车头和始终伫立在舞台前区的蒸汽朋克式的大体框架，占据了整个舞台。舞台使用了九块移动的LED屏，这些LED屏的移动非常巧妙，但不复杂。不管是雪景，还是麦浪，或是奢华的贵族社交晚宴，都通过LED在舞台上得到了生动的还原，展现出浪漫的俄罗斯元素。全剧服装达到两百多套，灯有三百多盏，呈现出19世纪俄罗斯贵族奢华的面貌。

值得一提的是，全剧的雪景特别漂亮，呈现出俄罗斯特有的漫天大雪景象。这部戏的地板就像冰面，演员可以穿着滑轮鞋在舞台上滑冰。这样的俄式风景和运动，在别国的音乐剧中是见不到的。

安娜的哥哥奥布朗斯基前去寻找卡列宁的一幕戏也十分震撼。扮演农民的演员们在麦浪中挥舞着镰刀，起伏错落，特别有条理，也充满力量。这里展现出农村生活的勃勃生机。

俄罗斯的漫天大雪、冰上飞舞的人儿，还有风吹的麦浪、汽笛长鸣等画

面,有一种开阔气质,也让人相信只有在这样大气宽广的环境中,才会产生出如此荡气回肠的爱情。

音乐的戏剧表达丰富多彩

相比于《基督山伯爵》,《安娜·卡列尼娜》的音乐在戏剧表达上丰富了很多。可以说,反映出这些年来创作者的进步。

第一,音乐风格丰富了。

从火车站台的摇滚乐到冰上华尔兹的圆舞曲,再到上流社会的玛祖卡、麦田里的民族音乐,它跨越了古典乐、摇滚乐、宫廷音乐、民族音乐等不同类型的四十多首乐曲,还有各种类型的独唱、重唱和合唱,音乐风格和样式更加丰富。全剧不仅有丰富的舞美,还用音乐展现了俄罗斯大地的广袤和丰富。

乐队编制是二十多人的现场伴奏乐队,直接造就了乐队音色的丰富性。剧中的管弦乐也是荡气回肠。

第二,增加了音乐主题的穿插和变化。

开场曲《人生如列车旅程》作为命运的主题,在剧中反复出现,我数了一下,开场曲在全剧不同场景中至少出现了八次,而且每次出现都是富有戏

剧张力的时刻，体现出命运变化和音乐主题之间的关联。

在全剧的开场，还有第一幕结束之前，以及在全剧结束之前，也就是安娜即将卧轨的时候，都出现这个命运的主题。你会发现，这个主题在不同时间出现的时候有着不同的变奏，而不是简单的重复。歌词中唱的"嘀嗒"就像是时钟一样，记录着生命的流逝。

还有一个是安娜的爱情主题。这段爱情主题并没有配词，伴随着安娜出现在不同的地方。第一次是在舞会上，沃伦斯基和安娜一见钟情，一起跳舞的时候。到了第二幕，安娜被沃伦斯基警告，为避免引起非议，不要共同参加社交活动。安娜对此不能理解，感到痛苦和迷茫，唱起了《痛苦难以承受》，此时，爱情主题以交响乐的形式再次反复，荡气回肠。在第二幕还有很多次反复，特别是安娜在情感中遭遇痛苦的时候，爱情的主题就开始回荡，仿佛是回顾，也像是对她的嘲弄。

第三，以场景变化为核心的音乐创作。

在第一次舞会的场景中，吉缇等待着沃伦斯基求婚，而沃伦斯基也确实有此意，暗示在玛祖卡舞曲的时候，他会向她提出求婚。吉缇等待着，舞会上的人也都在歌唱，强化今晚沃伦斯基会向吉缇求婚的意图。然后，安娜正式登场。在舞会音乐背景里，出现了一个独属于安娜的高傲而富有魅力的旋律。这段旋律之前从来没有出现过，但在安娜出场的时候，大乐队一下子演绎出来，让人印象深刻。而沃伦斯基和安娜四目相对时，爱情的主题又出现了。

两人共舞一曲华尔兹，然后转到玛祖卡舞曲，这时候的沃伦斯基已经忘记了吉缇，还在跟安娜进行交流，现场只留下吉缇焦急的等待。随后伴随着群众的评论，"这是丑闻，是耻辱"，舞会结束，订婚泡汤了。

在这段场景变化的过程中，音乐不断在变，从舞曲到众人的合唱评论，再到安娜爱情主题的出现，然后到华尔兹，再到玛祖卡舞曲，之后再次合唱来评论这个事件，整个场景一气呵成，把吉缇、沃伦斯基和安娜·卡列尼娜的关系和情感变化，以及众人对他们关系的评论，都完美地呈现了出来。

此时还有另外一条线索，即沃伦斯基和他的母亲之间也产生了对峙。沃伦斯基的母亲为他担心，让他悬崖勒马，但沃伦斯基此时表现得无所谓。

这两对关系是一个舞台上同时出现的两个独立场景，一个在左舞台，一个在右舞台，演奏的是相同的音乐主题。

安娜和沃伦斯基说着同样的话,"我有一句忠告,无中生有可不是明智之举"。其实两人都在抵赖,但他们说着同样的话,证明两个人私下里已经对过了口径。接下来,四个人的合唱是安娜、沃伦斯基、卡列宁和沃伦斯基的母亲,他们每个人都没有错,也都在承受着社会的舆论压力。戏剧张力通过合唱获得了提升。接下来,舞台分成了左右两半,一半是蓝光,给了沃伦斯基,另外一半红光,是安娜的,两人在舞台中轴线的两侧进行对唱,好像是咫尺,好像又在天边。他们俩合唱了歌曲《如果我们不能再在一起》,而达到了情绪的顶点,两人在日渐恶劣的环境下越挫越勇,显示出两人对爱情的坚定。这个场景和音乐的处理强调了多人之间的对比,以及安娜和沃伦斯基之间的默契。

类似的对比,在第一幕快结束的时候又出现了。当列文和吉缇确认爱情之后,他们俩与安娜、沃伦斯基有一段四重唱。两对伴侣分别在楼上和楼下两个空间,似乎唱的是一样的甜蜜情歌,但在节奏上再次出现了车站的命运主题,显然这是悲剧性的主题,预示着安娜将要迎接的风波。歌词唱道:"所有的桥梁已焚毁,所有的罪行被宽恕,新生从此开始,漫漫旅途中,我们始终寻求的,是幸福。"之后命运车站的主题变奏出现。

还有一段也非常好。在第二幕中,安娜发现沃伦斯基已经不再为爱而投入,沃伦斯基不让安娜和他共同参加社交活动,这让安娜感到孤独、无助、痛苦。但安娜还是执意去了剧场,剧场里全部是出双入对的上流人士,包括卡列宁和他的情人、列文和吉缇。因为安娜是一个私奔的形象,所有的人物都开始评论她,"这个人竟然敢来,一个抛弃了丈夫和儿子的女人,她在展示她的堕落。她是无力的、傲慢的"。安娜被众人推来推去,这其实是一种写意的表达,可以看作是众人的内心声音,或者是安娜自己的内心声音。

写意的场景过后,马上进入演出现场。著名歌剧女高音帕蒂的歌声响起,进入了一个戏中戏的结构。舞台上,女高音帕蒂唱着:"我的爱,让我筋疲力尽。我的爱人,爱如死亡般强大。"这些话深深地触动了安娜,如天籁之音一般的歌剧女高音让安娜从头淋到脚般清醒过来。她被艺术抚慰的同时,想到了死亡。在官方拍摄的剧照中,可以看到一滴泪珠从安娜的脸颊上滑落,非常美。此刻达到戏里和戏外的高度一致和融合。这种戏中戏的处理,让我想起《剧院魅影》中《覆水难收》那首歌。

曲入我心

剧中有许多二重唱非常好听，比如《暴风雪》。当时安娜在车站被大雪围困，大雪就像天意一样让她再一次见到了沃伦斯基。自从舞会以后，安娜一直在情感中纠结，但在这暴风雪的车站里，她第一次被爱情的感受征服。

《自由与爱情》是安娜在赛马场看到自己心爱的沃伦斯基坠马后，不顾周围所有人的冷眼，毅然决然的向他奔去，抛下丈夫去追寻自由与爱情的唱段。这是一个女人为爱义无反顾的狂奔，也让她的人生不可能再有回头路。

第二幕中段，沃伦斯基不在乡村，有一首安娜和吉缇两位女人的二重唱《若早能知道》，这是两个女人对命运的感慨。原本应算是情敌，因为吉缇喜欢沃伦斯基，沃伦斯基又喜欢安娜。而后来她们俩都找到了各自的爱情。

剧中还有一段非常有特色的戏中戏的唱段：《啊，我心爱的人》，直接导致了故事的结局。这首歌是歌剧院名伶帕蒂在歌剧中的咏叹调，对于安娜，这首歌成为压死骆驼的最后一根稻草。由于背叛丈夫与沃伦斯基在一起后，她并没有得到想象中的爱情，孤身前往歌剧院却又遭到上流社会的排挤与侮辱，最终在这首歌曲的高潮时崩溃，决定卧轨自杀。

还有一首是沃伦斯基和卡列宁两个男人的二重唱。这首歌是安娜去歌剧院看演出之后痛苦地离开，沃伦斯基问罪，卡列宁却同情安娜，表达了两个男人进退两难的人生痛苦，歌名是《我的罪》，把两个男人的痛苦表达得非常准确。

Onegin's Demon

36

《奥涅金》
俄式华丽审美的另类表达

剧目简介
2015年首演于俄罗斯圣彼得堡LDM剧院

作　曲：安东·塔诺诺夫（Anton Tanonov）、格列布·马特韦丘克（Gleb Matveychuk）、
　　　　彼得·柴可夫斯基（Petr Chaikovski）
作词、编剧：安德烈·帕斯图申科（Andrey Pastushenko）、
　　　　　　伊戈尔·舍夫丘克（Igor Shevchuk）、
　　　　　　亚历山大·普希金（Alexander Pushkin）
导　演：索夫娅·史翠珊（Sofia Streisand）

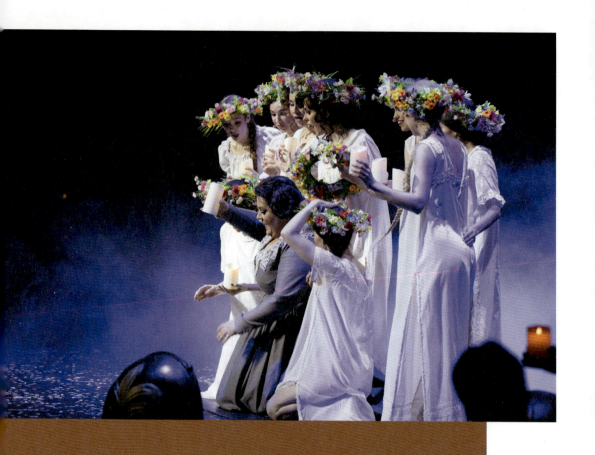

剧情梗概

贵族青年奥涅金冷漠地拒绝乡村少女塔季扬娜的真挚爱情，又故意调戏她的妹妹奥丽嘉，决斗杀死了奥丽嘉的情人，也是他自己的好友连斯基之后心怀愧疚，远走他乡。多年后，碌碌无为的奥涅金偶遇并爱上了已嫁作人妇，成为贵妇人的塔季扬娜，却无法再与之携手。

《叶甫盖尼·奥涅金》是俄国伟大诗人普希金最重要的文学作品。普希金对俄国文学有重大意义：在普希金之前，俄国文学还只是民众的消遣，在普希金之后，俄国文学进入了世界文学的行列，迈入了现实主义文学的伟大时代。

《叶甫盖尼·奥涅金》是一部诗体的长篇小说，展示了俄国19世纪前三十年的社会生活，被称为19世纪"俄罗斯生活百科全书"。

奥涅金可以说是普希金这一代"19世纪青年"的典型形象。这样的人看似优秀，衣冠楚楚，能说会道，出入于上流社会，其实是眼高手低，外强中干，自私又自我，这样的人对家人、社会、国家毫无贡献，一生碌碌无为，当时的俄国把这种人称为"多余的人"。

两个音乐剧版

关于奥涅金的音乐剧，在俄罗斯有两个版本，一个叫《奥涅金》，诞生于2015年，另一个叫《恶魔奥涅金》，诞生于2016年。比较有意思的是，两部剧都是由同一家公司制作的，而后者是前者的改编和升级。这家公司制作的音乐剧有一个特点，即不管是否源自名著，都一定会加入恐怖和惊悚的元素，把一部文学经典改编得比较怪异和刺激。比如他们制作的《大师与玛格丽特》《洛丽塔》《金刚乘》都有类似的气质。

总体上，《奥涅金》和《恶魔奥涅金》都属于视觉上制作精良的作品，特别是服装、化妆都很好，但两部戏有个共同的缺点，那就是戏剧和音乐的表达比较简单，或者说过于追求感官体验。虽然两者都取材自文学名著，但思

想性被严重弱化了。之所以把这部戏拿出来说，一方面是因为国内的俄罗斯音乐剧视频资料比较少，而俄语是小语种，有字幕翻译的视频就更少，而《奥涅金》在国内的网络上至少还能看到视频，大家可以有个参照；另一方面是这类将文学名著进行成人化娱乐改编的音乐剧，在俄罗斯有不少，属于一种新兴的创作类型。

奥涅金的音乐剧形象

无论是《奥涅金》还是《恶魔奥涅金》，都把奥涅金这个人物分成了青年奥涅金和老年奥涅金两个角色。青年奥涅金经历的是与塔季扬娜的情感起伏；而老年奥涅金坐在轮椅上，是一个年老体弱的形象，以叙述者的视角补充讲述这个故事。这种设计让我想到了2019年在上海文化广场演出的由图米纳斯导演的俄罗斯话剧《叶甫盖尼·奥涅金》，里面也将奥涅金分成了青年阶段和老年阶段，青年的奥涅金是无知无畏的，而到了老年，他开始悔恨自己的一生。音乐剧《奥涅金》也许是借鉴了话剧的结构设计。

整个音乐剧的场景基本分成三个部分：一个是以青年奥涅金为主线的现实人生经历，一个是塔季扬娜梦幻中的想象场景，一个是老年奥涅金的回忆和悔恨。以青年奥涅金为主线的人生经历是写实的，梦幻的想象主要给了塔季扬娜，而老年奥涅金的回忆和悔恨是以倒叙和插叙的方式发生的。全剧开场就是倒叙，然后在演出中不断插叙，因为老年奥涅金一直在舞台边上，等于是他在一旁观看和回顾自己的一生。这样的做法让老年奥涅金可以对自己年轻时的重要转折发表意见，增加了个人反省的视角。

我记得在图米纳斯导演的话剧《叶甫盖尼·奥涅金》中，被奥涅金无辜杀害的连斯基，也是由一老一少两个人饰演的。青春年少的连斯基经历的是因决斗而丧生的现实人生，而年老的连斯基是奥涅金想象中的一个年老后白发苍苍的老友。

一般而言，话剧作品对于经典文本不敢做太多的修改。图米纳斯的《叶甫盖尼·奥涅金》就是这样，不改动情节，不增加人物，也不改变人物动机，而且不会增减台词，这是图米纳斯的基本原则。但音乐剧的处理方式，失去了文学原本的态度，甚至是轻浮、自相矛盾的。

为什么这么说？图米纳斯的话剧版本，对奥涅金是一种无声的谴责，是忠实于普希金原著思想的。虽然没有明说，但更有力量，观众也都感受到了。

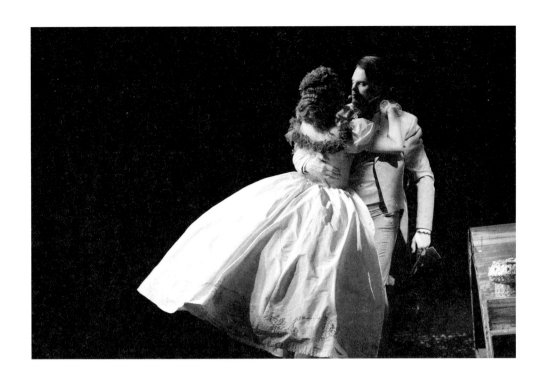

音乐剧里，奥涅金的价值表达就很直接，那就是他年老后无比悔恨，这在全剧一开场便没有悬念地表现了出来，缺少耐人寻味的部分。

奥涅金这个人一辈子没干什么正事，更没干什么好事。但音乐剧的创作者依然同情他，甚至关爱他。这体现在哪儿呢？那就是当奥涅金年老了，痛苦地向塔季扬娜忏悔时，导演让塔季扬娜自始至终给予奥涅金爱与呵护，原谅了他。我们注意到在奥涅金临终前，他打算自杀，是塔季扬娜阻止了他，并送他离开人世。这虽然只是一个幻想中才有的场景，却表明了创作者的态度，那就是这样一个渣男，因为年老的忏悔而获得了塔季扬娜的爱与宽恕。对这样一个人物怀抱巨大的同情，是不符合小说原意的。相信很多观众，特别是女性观众是不满意的。

塔季扬娜的音乐剧形象

对于塔季扬娜，音乐剧和话剧也有很大差异。图米纳斯版的塔季扬娜虽然性格上腼腆、害羞，但是按照图米纳斯的看法，她生长在俄国乡村，是有力量的，就像一头小兽一样。

话剧中有一个著名的场景,就是塔季扬娜把床连同上面的奶妈一起抬起,一边高喊着"我恋爱了",一边在舞台上旋转着。这段表演象征着热情奔放的生命力撬动了死气沉沉的生活。中国观众看了这段戏,戏称塔季扬娜为"大力怪"。正因为塔季扬娜具有纯真的情感和强大的内在力量,她被奥涅金无情拒绝后,嫁作他人妇,在多年后当她面对奥涅金的再度追求的时候,塔季扬娜也是有力量的。这个力量在于她不仅看清了现实,也超越了现实。虽然她仍然爱着奥涅金,但她绝不会对这份情感患得患失,而且她非常清晰地看到,奥涅金对她的追求是虚荣心和不甘在作祟,不是真正的爱。事实上,当年塔季扬娜被奥涅金无情拒绝之后,就已经痛苦地割舍下了这份情感,从而变得成熟了。

但音乐剧里的塔季扬娜,虽然也是坚强的,但被奥涅金拒绝和经历了人生历练之后,并没有树立起自己的独立人格。

音乐剧里的塔季扬娜在多年后面对奥涅金的追求时,依然表现出对感情的难舍难分。而她身为人妇,面对奥涅金的追求,竟然还有一段吻,全然忘记了当年奥涅金是怎么无情地伤害了她,显然没有看清奥涅金的虚伪和自私本质。这样的处理显然违背了作者普希金的本意,因为没有给予奥涅金这样一个人物足够的人生教训,甚至让奥涅金觉得自己依然是有魅力的,这样的处理也让老年奥涅金的忏悔失去了力量。托斯妥耶夫斯基曾说,《叶甫盖

尼·奥涅金》的名字不该叫"叶甫盖尼·奥涅金",而应该叫"塔季扬娜",因为这部小说具有强烈的女性视角,普希金试图把奥涅金描写成一个英雄,但没有成功。

导演图米纳斯说过:"俄罗斯文学中最强烈的矛盾,就是所有的作家都渴望塑造英雄,却没有一个人成功。俄罗斯文学中的'英雄'都是强烈的自我主义者,是自私的人,他们所受到的最严厉的惩罚——就是失去爱的能力。"这话真是精辟之至,震撼人心。

两相比较,显然音乐剧的版本既不深刻,也自相矛盾。

"俄罗斯惊悚排名第一"的音乐剧

无论《奥涅金》还是《恶魔奥涅金》,两个版本有一个共同点,那就是都有恶魔的角色,还不止一个。恶魔是干什么的呢?他扮演的是命运推手的角色,主导故事的发展,很像法语音乐剧《罗密欧与朱丽叶》里的命运女神。但《奥涅金》里没有人介绍恶魔的身份,很多观众看完戏还是不知道这个角色是谁,也许是这个原因,第二年戏的名字就改为了《恶魔奥涅金》。除了修改名字外,音乐剧《恶魔奥涅金》还大大增加了恶魔的戏份,夸大了恶魔的惊悚感。

在《恶魔奥涅金》里,恶魔几乎从头到尾出现在主角身旁,在戏剧转折的关键时刻,推动和引诱主角做出选择。也就是说,恶魔让整个故事呈现出宿命论的特点。因为恶魔的样貌过于惊悚,据说也让《恶魔奥涅金》成为"俄罗斯惊悚排名第一"的音乐剧。

像《理发师陶德》《恐怖花店》《亚当斯一家》《狂欢夜恶魔》《洛基恐怖秀》等,都属于惊悚恐怖类音乐剧。但像俄罗斯这样以经典文学为基础,制造恐怖惊悚效果的却不多见。这样做戏的方式,可能是希望吸引更多俄罗斯年轻人来剧场看戏。

在俄罗斯,如果不以经典文学为基础改编成舞台戏剧,很可能会没人看。但如果依照传统方式演绎,也会缺乏特色。惊悚恐怖的风格之前没人做过,也算是俄罗斯音乐剧为了市场找到的新方向。

"恶魔"必须存在吗?

按照音乐剧《奥涅金》的节目册所写,在巴黎的一座悲伤之屋中,有一

位年迈而沮丧的老人奥涅金。他已被所有人遗忘，自己却因过去的过错而备受折磨。然后他开始剥离出另一个自我，他的黑暗本质，他心中的恶魔。恶魔奥涅金是这部音乐剧的幕后操纵者，也是奥涅金本人的另一个傀儡。也就是说用分裂的自己操纵了自己，同时也害了自己，就像《变身怪医》一样。这样的视角的确很少有人写，可以说，加入恶魔，除了希望增加视觉效果之外，也希望增加角色的戏剧感。

但在我看来，这部戏没有抓住恶魔的关键点，我没有看出恶魔是奥涅金身上的一部分，也不认为戏应该由恶魔来主导，因为《叶甫盖尼·奥涅金》原著并不是宿命论，和《罗密欧与朱丽叶》的故事不同。《罗密欧与朱丽叶》加入了命运女神，是因为全剧充满了偶然性。比如朱丽叶的那封重要的信，没有如约送到罗密欧手里，才导致两个人的死亡。这个偶然是命运造成的，不是人为的因素。而《奥涅金》中，奥涅金的命运是咎由自取的，这也是作者普希金希望谴责的。因此故事从人物身上再分离出一个恶魔，然后主导故事发展，既违背了文本的意图，也弱化了人物的特质。

既然一切都是宿命的，那奥涅金还有什么可忏悔的呢？他的所为和个人的品行有什么关系呢？因此，《奥涅金》在形式上"玩分裂"，在视觉上玩惊悚，表面上花里胡哨，戏剧内核立不住。

我个人的感受是，如果你还没有读过《奥涅金》这部小说，或者你觉得原著无聊，你有可能会喜欢音乐剧《奥涅金》或者《恶魔奥涅金》，因为视觉上足够惊悚刺激。但是如果你读过小说，或者你很喜欢小说的话，你有可能会对音乐剧版感到生气，不能理解舞台上的处理方式。

俄罗斯戏剧的分级制

之前说过，俄罗斯的戏剧是分级的，《奥涅金》属于少儿不宜的一类。这类俄罗斯音乐剧其实还挺多，比如《大师与玛格丽特》《洛丽塔》《黑桃王后》《哈密尔顿女士》等，都属于成年人才能观看的音乐剧。

俄罗斯分级归分级，审查归审查，但它们是分开的。俄罗斯的戏剧分级，是为了保护青少年，对于如何分级，它有明确的说明和规定。而审查的标准却不同。一般国立剧院的戏才会被审查。比如莫斯科轻歌剧院、瓦赫坦戈夫剧院等国立剧院演的音乐剧都要被审查。私立剧院的演出内容不用被审查，因为是自己的剧，演什么戏不用为国家负责，也不受国家的管理。

不过像俄罗斯音乐剧《危险关系》也是私立剧院的音乐剧,但当私立剧院的戏到了瓦赫坦戈夫剧院或者俄军中央剧院这样的国有剧院巡演的时候,就要被审查了。

单曲创作缺乏系统性

《奥涅金》的音乐由三位作曲创作。

其实制作《奥涅金》的这家公司一直是这样的创作方式,他们制作的音乐剧《大师与玛格丽特》有六位作曲和六位词作者,因此《奥涅金》虽然有些单曲写得不错,但整体音乐风格不太统一。

尽管如此,全剧有三个音乐主题在剧中反复出现。一个主题是在全剧结束前,塔季扬娜和奥涅金的音乐主题,这个主题经过缩减,变成了管弦乐演奏的音乐主题,由此一个主题分成了两个,一个是缩减版,一个是完整的版本。

特别是管弦乐演奏的缩减版本,在剧中多次出现。你可以说这是爱情的音乐主题,也可以说它不是,因为这个主题也出现在了奥涅金杀死连斯基之后的大段独白之中,以伴奏形式出现。所以说,这是一个贯穿全剧的音乐主题。

还有一个是恶魔的音乐主题，常以环绕立体声的方式出现，预示了恶魔一直在四周观看着这一切。

还有一个独属于塔季扬娜的主题，出现在塔季扬娜第一次给奥涅金写信的时候，表达出她的纠结和渴望。这个主题最早是由八音盒奏出的音乐。

这三个主题都以歌唱的形式出现过，而且只完整地出现了一次，在音乐创作上缺乏系统性，与英美和德奥的音乐剧创作体系不能相比。

重要的戏剧场景

《奥涅金》中有几个比较重要的戏剧场景，与文本的侧重是一致的。但有一个是独属于音乐剧的改编，即塔季扬娜的梦境。剧中有很多塔季扬娜的梦境，有些是爱之梦，有些是恐怖之梦，还有些是性爱的隐喻。

梦境有一个很好的作用，就是可以有效地把恶魔植入进来，和人物产生互动，并产生舞美效果。

其他重要的戏剧场景，一个是塔季扬娜鼓起勇气给奥涅金写信。恶魔把信吹到了塔季扬娜的面前，意味着在恶魔的推动之下，塔季扬娜才写的信。这体现了恶魔的宿命作用，但不符合文本的原意。信里的话写得很谦卑："我知道，依您的意愿可以轻蔑我，将我惩罚。但若您对我的命运还有一丝怜悯，不会弃我不顾。世上没有另一个人，我愿意将心托付。"这是一封非常真挚的求爱信，歌词基本是从普希金原著文本中选取出来的。

奥涅金拒绝塔季扬娜是剧中的重要场景，这是塔季扬娜的人生转折点。奥涅金拒绝塔季扬娜的话是这样的："婚姻对我是折磨，只会给你带来痛苦，但我不会对你同情。还有什么能比这个更糟？家中可怜的妻子，日日夜夜孤独一人，有谁会为了不相配的丈夫陷入婚姻，而那个人就是我。"这样的话简直就是渣男本色，而且"渣"得这么直接和无耻。

还有一个场景，是奥涅金多年以后主动给成为他人妇的塔季扬娜写信。奥涅金不止写了一封信，但都没有收到回复，在最后一封信里，他熬不住了，写道："我悔恨自己，而我已被剥夺了爱你的资格，如今用理性控制我的热血，但我已无力抵抗。我在我的位置，来到你的面前。任你处置，告诉我，你爱我。"他完全不懂什么是爱，拥有的时候不珍惜，索取的时候又巧言令色。

最后一个场景是塔季扬娜对奥涅金的回复，这也是全剧中最富戏剧性的部分，却被处理成了两个人难舍难分的场景，也是我最看不下去的一段。塔

季扬娜说:"我依然爱你,我又何必说谎呢。但我已嫁给他人,我将永远对他忠诚。"这话没错,也是小说中的原话,但她的姿态绝对不会是难舍难分,而应该是严厉又客观,它体现了塔季扬娜的成熟,也给了奥涅金游戏人生中最深刻的教训。

这些年里虽然诞生了很多俄罗斯音乐剧新作,但总体还处于比较初级的阶段,质量参差不齐。而国内网站上关于俄罗斯音乐剧的完整视频也不多,我只列出以上几部。希望以后有更多的俄罗斯音乐剧佳作可以被大家看到。

曲入我心

《奥涅金》中有多首具有鲜明俄罗斯风格和绵长旋律质感的金曲,比如奥涅金的咏叹调《莫斯科》及塔季扬娜的咏叹调《塔季扬娜的信》与《你必须活下去》,都是具有戏剧张力和体现人物纠结心理的歌曲。

结 语

我看中国音乐剧的发展

　　本书的结构大致按照国别分类。为什么选取英、美、法、德、奥、俄这六个国家的音乐剧呢？因为这些国家不仅是音乐剧大国，而且也形成了自己独特的艺术品质和风格。像日本、韩国、澳大利亚甚至南非这些国家，他们的音乐剧产值其实已经超过了法国、德奥和俄罗斯，但在音乐剧艺术风格的建立和原创音乐剧的世界影响力方面，远远不及欧洲诸国。

　　对这36部音乐剧的选择，我的基本原则是：同类或同质化的音乐剧作品尽量不重复，希望在有限的篇幅内，尽可能展现多元的世界音乐剧面貌。

　　比如，《悲惨世界》和《西贡小姐》，尽管都很经典，但艺术气质和主创组成比较类同，因此只选取了《悲惨世界》来讲。

　　再比如选了《万世巨星》，没有选《约瑟夫和他的神奇彩衣》，是因为两部作品都是宗教类题材，也都是韦伯的早期作品，就选一部作为代表作了。

　　而像理查·罗杰斯与奥斯卡·汉默斯坦二世（R&H）的音乐剧，虽然经典作品很多，但如今看来，很多戏的价值观和音乐风格对于中国人而言已经过时了，就只选取了最经典的《音乐之声》。

　　还有迪士尼的戏，大多是将卡通片转为舞台剧，于是有了《狮子王》，就不提《美女与野兽》《阿拉丁》了，毕竟形态上是接近的。还有风格化的美国音乐剧大师斯蒂芬·桑德海姆，他具有独一无二且一以贯之的创作理念，就选取了他的《拜访森林》作为代表，其他则放弃了。

　　这些年，中国大量引进英、美、法、德、奥、俄、意、西等国的音乐剧经典作品，我们惊讶地发现，世界各国各具特色的音乐剧作品，在中国都能找到喜爱它们的观众。我们似乎都能在其中找到喜欢的理由：我们喜爱法国

的浪漫与自由，这类似于中国人内在的写意审美；我们认同德奥的理性与哲思，中国厚重的历史与思想可以与之产生共鸣；而英国对于戏剧文本的讲究与敏锐，则对应着我们对文字的精致追求；美国的大气、华丽以及娱乐性充满了现代感，也让年轻人赏心悦目；俄罗斯绵长的旋律与文学的厚重、宽广和悲剧性，也是中国人所熟悉的。

这么多国家成功地建立起自己的音乐剧风格，走出自己原创音乐剧的道路，也给了我们一个启示，那就是中国作为具有独特历史和文化基因的国度，也应该和必然可以走出自己的原创音乐剧之路。我们既要兼收并蓄，学习他家所长，也要有文化自信，走自己的路。

也就是说，我们不仅要在产业上发展，更需要在艺术风格上有所作为。这并不容易。我们看到，近几十年来，日本和韩国的音乐剧产业虽然很大，但原创部分只占据较小的份额。

世界上恐怕没有一个音乐剧大国像中国这样热衷于引进海外原版音乐剧，一方面是市场导向的结果，另一方面也反映出我们喜欢用最简单的方式，来收获最多的收益和影响力。但这样的方式是短视的，同时也抑制了原创的生长，这是我们需要反思的。

音乐剧和流行音乐有很多相似之处。广义上说，流行的音乐就是流行音乐，它随着时代、地域和人的变化而变化。音乐剧也是一样，与歌剧、交响乐、芭蕾舞等相对固化的艺术样式不同，音乐剧更像是一个时代语汇，核心是"用音乐讲故事"。从这个意义上说，中国的戏曲就是中国古代的音乐剧。因此，音乐剧不存在统一的艺术标准，也不存在所谓正宗的说法。

下面谈谈我对中国音乐剧未来的看法。我认为，中国原创音乐剧要形成可持续的产业，恐怕还有比较长的路要走，这可能涉及几个大的背景。

第一：现代剧场传统不够深厚。

大家都知道，相比欧洲各国，还有日本和韩国，中国西化的比较晚，这个晚代表了我们对西方现代剧场业的认知比较晚。

中国真正意义的综合性现代剧场，是以1997年上海大剧院的建成为标志的，到现在也才不到30年。从2000年至2017年，中国进入现代剧场的快速发展期，共建设了40余座专业剧场（不含港、澳、台剧场、旅游演艺场馆及学校礼堂）。虽然我们的剧场业态发展迅猛，但没法和欧美几百年的剧场传统相比，就算和日韩比，我们也差了很多年。

日本从全盘西化的明治维新到四季剧团的崛起，也用了一百多年的时间。

韩国是在"二战"后全盘西化的。这种西化的程度让韩国在对欧美音乐剧接受程度上极其顺畅。很多我们看不惯的欧美音乐剧，在韩国的接受度就很高，甚至比在欧美本国更受欢迎。

可能有人说，我们的音乐剧产业不如日韩，是因为我们的国民收入没有它们的高，这有一定道理，但不是主要原因。

拿中国和俄罗斯相比，我们的国力相当，而要说人民个体的平均生活水平，中国显然是优于俄罗斯的。但如我在俄罗斯开篇导言所说，俄罗斯在十几年前开始启动音乐剧，如今不仅可以直接切入原创，建立自己的风格，而且很快形成了长演机制。这说明什么呢？说明音乐剧在这些国家，不是钱的问题，也不只是戏的问题，而是他们有着悠久的剧场传统，这才是我们最缺乏的。进剧场看戏这种生活方式是我们没有的，这造成了产业基础的极大差异。

于是我们看到一个现象，在中国看戏的年轻观众比例很高，那是因为只有这一代年轻人才有幸接触到了现代剧场生活，而中老年人因为没经历过，便很难走进剧场。而西方观众以中老年为主，因为他们祖祖辈辈就是这样看戏看下来的。

第二次世界大战后一直到十年之前，德国在原创音乐剧上其实乏善可陈，一个重要原因是德国古典文学、歌剧、交响乐实在太丰富了。而意大利直到现在，音乐剧产业也没有很大起色，可能是因为意大利的歌剧事业太发达了。

美国音乐剧发展得快，因为那是一片文化的杂糅和"处女地"，种子一撒上，就能拼命生长。英国的歌剧艺术相比欧洲一直较弱，所以"二战"之后，摇滚乐的东风一吹，就在这里产生了化学反应，音乐剧得以茁壮生长。

因此，中国的音乐剧要发展，得要有自己的积淀。我们的戏曲艺术传统非常深厚，但戏曲的剧场不是现代意义上的剧场。如何将中国的审美在音乐剧中演绎，则是一个重要课题。

在全球化的大背景下，我们的经济发展和文化的交融速度已经非常之快，可以说大大快于当年的日本和韩国。我相信我们的音乐剧会越来越好，但不能着急，唯有稳定踏实的发展，才能获得实实在在的进步和积累。

第二：遭遇互联网。

其实起步晚也没什么问题，就像日、韩、德、奥、俄一样，早晚还是能

发展起来的，但我认为，我们遇见了一个后发劣势，就是中国音乐剧遭遇了互联网。

互联网给我们现代人提供了太多轻易、廉价又丰富多彩的娱乐生活，占用了我们大量的碎片时间，让我们越来越忙碌，让我们大段的空闲时间越来越少。

显然，在与线上娱乐争夺空余时间上，音乐剧不占优势。因为观看戏剧是一个非常大的决策，你必须在规定的时间、规定的地点去看一个戏，而且价格不菲。而互联网打发时间的方式就非常多，属于很小的决策，随时随地都可以满足。

中国音乐剧还处于萌芽发展期时，就撞到了互联网，这并不幸运。互联网娱乐像一把野草的种子，长势更猛，速度更快，此消彼长之下，音乐剧的成长受到了制约。

第三：可支配收入不高。

虽然我们经济发展速度很快，但我们的可支配收入并不高。而我们又是一个音乐剧引进大国，引进的都是发达国家的音乐剧，成本本来就高，票价肯定便宜不了，这就会抑制音乐剧的长演。

日本四季剧团的创始人浅利庆太曾有一个规定，四季剧团音乐剧的最高票价，不能超过应届大学生工资的1/20，也就是5%。如果这样算，那么中国音乐剧当下的最高票价就不能超过300元，但显然目前做不到。所以现在的情况就是，一方面音乐剧的成本较高，另一方面普通民众的可支配收入又较低，供需关系决定了一部戏很难长期驻演。

现代剧场传统不够深厚，遭遇互联网，以及可支配收入不高等几个重要外因，影响和制约了中国音乐剧行业的发展。

除了以上几个外因，还有内因，那就是和音乐剧自身相关的因素。

第一个内因就是对于如何创作优质音乐剧，我们的学习和探索还不够。

我们虽然已经有很多原创音乐剧，但对于如何用音乐讲故事的学习还很不够，很多创作者是闭门造车的状态。

前面讲过，西方音乐剧的创作是有方法的，有不同的侧重，比如英国对文本的精致处理，美国对歌舞和导演的擅长，法国的写意审美和歌曲思维，德奥的严谨戏剧结构与音乐表达的系统性，俄罗斯对名著的重视和对旋律特质的把握，这些都值得我们去借鉴和学习。

为什么要学习西方？因为音乐剧是以流行音乐为主体来讲故事的，而流行音乐是以西方审美为主导的。

如何用流行音乐讲故事？我们还是"小学生"。毕竟，我们无法回到中国古代戏曲的创作方式和环境。如今我们不得不广泛借鉴和学习西方的方式，同时融入我们自己的审美风格，才能摆脱如今"东不成，西不就"的状态。

第二个内因是语言。

语言对于中国音乐剧的创作可以说有决定性影响。这是中国的文字和语言的独特性所形成的。

中国语言很大程度是依靠音调来辨识语意的，这个重要特点放在音乐旋律中，语义的辨识度就会大大降低。

比如，把"出生"听成"畜生"，"公主"听成"拱猪"，都为音乐叙事制造了障碍。这就解释了为什么用中文演唱的音乐剧也往往需要配备现场字幕，而我在国外观看音乐剧，从来没有见到现场字幕，包括在日本和韩国。事实上，我们中国人看电影和连续剧都是有字幕的。因为中国话，是用来听，更是用来看的。这也是为什么中国传统戏曲往往会"说破"，即在开演前由说书人介绍剧情，各角色上场后，往往要先自报家门，就是为了减少戏剧的欣赏障碍，让观众专注在戏曲程式的美感和表演上。

中国的语言特点不易呈现复杂的歌曲叙事，却擅长情感和写意的表达。我们的音乐剧创作必须更多地考虑中国语言的特点。

第三个内因就是对音乐剧制作文化还没有形成共识。

音乐剧是团体项目，有系统、有分工、有协作、有契约。一个制作如何分工？统筹与管理如何进行？专业化如何体现？这一套东西既是科学的程序，也是一种文化。只有所有参与者都认同这一模式，才能长效稳定地发展。文化为先，其次才是技艺问题。因为技艺好学，而文化难教。

现代剧场的管理也是一样。演艺内容的安排、品牌的塑造、观众的培养、艺术教育等，都需要专业化和协作意识。这些都是音乐剧产业的一部分。

著名语言学家周有光先生曾说："如今我们更需要从世界看中国，而不只是从中国看世界。"中国的音乐剧，需要横向比较。看到了其他国家的面貌，才能对自己的文化艺术有更清晰的认识，所谓"不识庐山真面目，只缘身在此山中"。

虽然说了这么多影响中国音乐剧发展的内因和外因，好像有些悲观，但

我始终对中国音乐剧产业充满信心,也会不遗余力地推动它的发展。

中国文化是如此独特,我们的原创音乐剧也必定会与众不同。音乐剧包含了音乐、戏剧、舞蹈、视觉艺术,它的当代性和综合性,结合中国自身的文化特质,必定会焕发独一无二的生机。

图片版权

《剧院魅影》
第7页 © 同名音乐剧电影
第8、11、12、16页 © 上海大剧院（2004）
第19、20页 © 同名音乐剧电影

《猫》
第23、24、27、28、35页 © 上海大剧院（2003）

《万世巨星》
第37、38、41页 © akg-images/ 高品图像

《悲惨世界》
第45页 © 上海文化广场（2018）
第46页 © 海报
第49页 © 上海大剧院（2002）、© 上海文化广场（2018）
第51、54页 © 上海文化广场

《贝隆夫人》
第61页 © 上海文化广场（2019）
第62页 © 网页CD封面
第66、68页 © 上海文化广场（2019）

《妈妈咪呀》
第79、80、83页 © 上海大剧院（2007）
第84页 © 上海文化广场

《人鬼情未了》《保镖》
第84、90、94、95页 © 上海文化广场（2017）
第96页 © 高品图像

《音乐之声》
第115、116、119、125页 © 高品图像

《西区故事》
第129、130 © 上海文化广场
第133、139页 © 上海文化广场（2017）

《芝加哥》
第143、144、147、150、154 © Oliver Gutfleisch / imageBROKER RM/ 高品图像

《狮子王》
第157、158、161、163、165、166页 © 上海大剧院（2005）

《魔法坏女巫》
第169、170、172、174、177页 © 上海文化广场

《蜘蛛侠》《金刚》
第179、180、183、184、186页 © Jason Smith/Everett Collection/ 高品图像

《歌舞线上》
第189、190、192、195、201、202页
©上海文化广场

《金牌制作人》
第205、206、209、210、213页
© akg-images/高品图像

《追梦女郎》
第217、218、223页©上海文化广场

《吉屋出租》
第225、226、229、232页
© Everett Collection/高品图像

《拜访森林》
第235、238页© Joan Marcus/Everett Collection/高品图像
第236、241页© Martha Swope/Everett Collection/高品图像

《春之觉醒》
第245、250页©上海文化广场
第246页©上海文化广场（2018）

《汉密尔顿》
第253、254、257、260、263页
© Disney+/Everett Collection/高品图像

《巴黎圣母院》
第283、284、288页©上海文化广场（2019）
第287、291、295、297页©上海文化广场（2012）

《小王子》
第299、300、305页© CJ Rivera/Everett Collection/高品图像

《星幻》
第309、310、315页© Bridgeman Images/高品图像

《摇滚莫扎特》
第319、320、323、326页©上海文化广场（2018）

《罗密欧与朱丽叶》
第333、334、337、338、340、342页
©上海文化广场（2013）

《伊丽莎白》
第355、356、359、363、368、372页
©上海文化广场（2014）

《莫扎特》
第375、376、379、382、387、390页
©上海文化广场（2016）

《基督山伯爵》
第437、438、442、444、446页©上海文化广场（2014）

《奥涅金》
第459、460、463、464、467页©上海文化广场

后 记

本书的来源是三联中读的邀约——录制《一听就懂的音乐剧》线上系列有声课程，共83讲。那是一段难忘的经历。

当时应承下来的时候，以为有声课程就是做些功课，便可以对着话筒侃侃而谈了。我曾见过易中天和马未都等文化名人录制节目时的样子，轻松随意，妙语连珠，我想我大概也可以这样讲音乐剧。可当我开始做时，发现想简单了。

我还记得第一次录制时，编辑天健和录音师来到我家里，坐在我的面前看我录制，我竟磕磕绊绊地讲不出几句完整的句子。哪里有侃侃而谈？哪里有文思泉涌？竟都是自己的想象！录了几期后，只能老老实实地把文稿写下来，以接近朗读的方式录制。同时，我告诉天健，以后你们还是别来了，你们坐在我边上，我录不好。

录制一旦开始，每周就要更新两期，雷打不动。那段时间，我白天上班，晚上备课和录制课程，压力不小。我是从疫情开始前录制的，录着录着，疫情就开始了，有段时间，竟然不用上班！于我个人而言，简直如释重负，因为有大量时间可以准备课件了。

录制时我和编辑都没想过有朝一日会成书，这是录制后编辑提出来的。这当然是好事，虽然回顾录制的过程，依然心有余悸，但我还是要感谢三联中读，以及那些日日夜夜写稿录课的日子。

这里，我要特别感谢几位编辑朋友，首先是张天健小姐，她是我线上课程的责编，她总是笑容满面地鼓励我，催促我更新线上课程，让我一边承受压力又一边欣然地接受她的劝导。还有本书的编辑新萍和赵翠老师，她们站在了普通读者的角度认真又耐心地编辑此书，让接近口头语的文字变成了接

近书面语的文本。说来有趣，录制线上课程的过程压力山大，而成书的过程却毫无压力，我和两位编辑都不着急，我还是喜欢这样的节奏。

编辑成书籍，内容上自然有必要精炼，也可更正一些错漏。出于对图书容量的考虑，斟酌再三，保留了36部音乐剧，都足够经典、有代表性，希望可以为读者提供一份有价值的音乐剧指南。

缺憾总还是有。错漏之处，还请读者们批评指正。

<div style="text-align:right">

费元洪

2024年1月

</div>